西方戲劇史 下

胡耀恆／著

何一梵／校訂

三民書局

國家圖書館出版品預行編目資料

西方戲劇史/胡耀恆著,何一梵校訂.——初版二刷.——
臺北市:三民,2018
面; 公分.

ISBN 978-957-14-6138-0 (平裝)

1.西洋戲劇 1.戲劇史

984.9 105004529

© 　西方戲劇史(下)

著 作 人	胡耀恆
校　　訂	何一梵
責任編輯	倪若喬
美術設計	陳智嫣
發 行 人	劉振強
著作財產權人	三民書局股份有限公司
發 行 所	三民書局股份有限公司
	地址　臺北市復興北路386號
	電話　(02)25006600
	郵撥帳號　0009998-5
門 市 部	(復北店) 臺北市復興北路386號
	(重南店) 臺北市重慶南路一段61號
出版日期	初版一刷　2016年4月
	初版二刷　2018年11月修正
編　　號	S 901150

上下冊不分售

行政院新聞局登記證局版臺業字第〇二〇〇號

有著作權·不准侵害

ISBN　978-957-14-6138-0　(下冊:平裝)

http://www.sanmin.com.tw　三民網路書店

※本書如有缺頁、破損或裝訂錯誤,請寄回本公司更換。

目　次

第十四章 東歐：從開始至二十世紀末期

摘要

第十五章 現代戲劇緒論：歐美劇壇另一個黃金時代

摘要

第十六章　現代戲劇（上）：二次大戰前的戲劇

摘要

◆ 英　國

◆ 愛爾蘭

第十七章　現代戲劇（下）：從二戰結束至二十世紀末期

摘要

第十二章

俄國：
從開始至十九世紀末期

摘　要

居留於今天俄國南部草原的斯拉夫民族，九世紀時建立了基輔公國，信奉天主教。蒙古人統治南俄時期（十三至十五世紀），公國以莫斯科為首都逐漸擴大疆域。十七世紀初期，俄國各地區互相傾軋，於是共推羅曼諾夫家族 (the Romannovs) 的領導人為沙皇 (1613)，開始了三個世紀的專制政權。為了促進國家進步，彼得大帝（1682–1725 在位）將首都從莫斯科遷移到聖彼得堡，直到沙皇政權覆滅後才又遷回莫斯科 (1918)。

俄國地區本來只有零星的歌舞雜耍表演，沙皇時代才開始引進西歐先進國家的表演藝術，在新、舊首都先後建立了很多劇院，以及培養表演人才的學校。十八世紀中葉以後，很多地主貴族運用農奴組成農奴劇場 (serf theatre)，戲劇表演隨著擴散到全國各省。俄國早期的劇作家首推蘇瑪洛可夫 (Alexander Petrovich Sumarokov, 1718–77)；演員方面，最重要的是渥可夫 (Fyodor Volkov, 1729–63)。他成立了俄國第一個職業劇團。他的繼任者在英、法研究表演方法，促成了劇團的長足進步。但是整體說來，十八世紀俄國的優良劇作寥寥無幾，演出的劇目大多數是翻譯的外國劇本，尤其是從德文翻譯的通俗劇 (melodrama)。

十九世紀時，俄國政局愈來愈動盪不安，政府對戲劇的檢查和控制隨之加強，後來甚至只允許聖彼得堡及莫斯科兩地的皇家劇院演出劇本 (1804)。俄國擊敗拿破崙大軍的入侵以後 (1812)，很多知識份子提倡「斯拉夫主義」(Slavophile)，積極創作，於是出現了俄國第一個不朽的經典之作《聰明誤》(Woe from Wit) (1823)，以及大詩人

亞歷山大・普希金 (Alexander Pushkin, 1799–1837) 的歷史悲劇《格都諾夫》(*Boris Godunov*) (1831)，但兩劇都遭到長期禁演的厄運。唯有果戈里 (Nikolai Gogol, 1809–52) 的《督察長》(*The Inspector General*) (1836) 因為偶然的因素才得以及時演出。

能夠在藝術良知與嚴格檢查之間取得平衡的是奧斯卓夫斯基 (Alexander Ostrovsky, 1823–86)。他是俄國十九世紀最為多產的劇作家，他的傑作《雷雨》(*Thunderstorm*) (1859) 及《登徒子的日記》(*The Dairy of a Scoundrel*) (1868) 至今仍經常在俄國上演。同時代其他的劇作家還有屠格涅夫 (Ivan Turgenev, 1818–83)、皮謝姆斯基 (A. F. Pisemsky, 1821–81) 以及蘇可法 (Alexander Sukhovo-Kobylin, 1817–1903) 等人。

因為經濟原因，原來地主自組的農奴劇團紛紛獨立，在 1840 年代達到 170 個以上。原是農奴的演員謝菩金 (Mikhail Shchepkin, 1785–1863)，後來成為莫斯科瑪利劇院 (Maly Theatre) 的臺柱。他接著引進了沙多夫斯基 (Prow Sadovsky, 1818–72)，相對於以前只注重外形逼真的演出，這位新秀同時還注重人物內心的變化。後來史坦尼斯拉夫斯基 (Konstantin Stanislavsky, 1863–1938) 將他的風格進一步發揚光大，逐漸形成今天仍在影響全球的史坦尼表演體系。皇家劇院的獨佔權最後終於取消 (1882)，促成很多劇院與劇團的成立，其中有一個特別鼓勵新作，年輕的契訶夫 (Anton Chekhov, 1860–1904) 於是開始創作戲劇，在二十世紀綻放異彩。

12-1　從開始到十七世紀

　　在歐洲主要的國家中，俄國的戲劇歷史並不長遠。九世紀以前，許多遊牧民族生活在南俄草原，大多是斯拉夫人。九世紀中葉，位居波羅的海與黑海之間的基輔人建立公國，從事貿易，由於仰慕拜占庭的文明，特別是它宏偉的教堂建築，接受天主教為國教 (988)。十三世紀中，蒙古帝國攻佔俄國南部大部分地區，建立欽察汗國，原有各地公國本就互不相屬，此時更只能屈服於鐵蹄之下，繳稅服役。基輔衰落後，當地教會主教將教堂遷到莫斯科，後來俄國王子也遷到這裡 (1326)，逐漸擴大領地，到 1400 年代，範圍直徑約有 400 公里。後來蒙古內亂，莫斯科趁機反抗，不僅取得獨立，而且疆域逐漸擴大。拜占庭滅亡後 (1453)，俄羅斯地區的教會逐漸獨立自主，形成東方正教 (1589)，使用斯拉夫文的儀式。在十六、十七世紀一連串教會整合與領袖改選之中，沙皇一再操控，終於使教會受到宮廷的控制，效忠沙皇。

　　由於以上這些歷史原因，俄國民間類似戲劇的活動雖然自古有之，但現存的紀錄絕少。大約從十世紀時開始，就有半職業性的藝人 (skomoroki) 到各地巡迴表演，有的還遠到西伯利亞。他們講故事、說笑話、唱歌、玩樂器、耍熊，有時扮演傀儡戲，不一而足。他們的表演令人驚異，獲得了魔術師 (wizards) 的名聲。後來有些藝人被宮廷收納 (1572)，日後卻因為教會及沙皇認為他們與巫術有關而遭到驅逐 (1648)，終於在十八世紀完全消失。除了這個傳統之外，俄國民間在許多節慶中（如生日、婚禮、狂歡節、耶誕節等等），都有類似或接近戲劇的活動，如喬扮婚禮、玩戰爭遊戲，以及有故事情節的歌舞等等。由於這兩種傳統，俄國戲劇的起源來自民間娛樂，而非像西歐般來自教堂儀式。

　　中世紀盛行於西歐的宗教劇，在十五世紀才在俄國開始出現，其中較早的一個題材是《舊約聖經・但以理書》(*Book of Daniel*) 中的一個插曲：巴比倫國王將三個不願向異教屈服的以色列青年投入爐鼎，但他們因為受到上帝庇護而毫髮未傷。這個題材為各教會自行編演，稱為「火爐劇」(The Furnace

Play)，其中的一些片段後來被攝入俄國電影《恐怖的伊凡》(*Ivan the Terrible*) (1944, 1958) 之中。

十七世紀早期，從波蘭來的耶穌會教士在學校教授拉丁文戲劇，並且讓學生演出耶穌的誕生與受難，以及聖徒的事蹟與殉道等等，企圖藉此使俄國人改信天主教。為了抗拒，東正教人士將這些戲劇改成俄文，加上民俗成分，以及喜劇、鬧劇和歌舞場面演出，後來還讓它們巡迴表演。在十七世紀晚期，學校中的教士，進一步以《聖經》和歷史為題材編成劇目，穿插歌舞演出，目的在灌輸效忠沙皇的思想。

在十七世紀初期的紊亂政局中，土地貴族選舉羅曼諾夫家族 (the Romannovs) 的彌切爾出任沙皇 (Michael，1613–45 在位)，局勢才大致安定。他的兒子艾勒克斯繼位後（Alexis，1645–76 在位），為了遷就土地貴族，即位時立即正式承認農奴制度，接著又驅逐了依附宮廷的的民俗表演者 (1648)。後來他聽到駐外使節報告外國戲劇的情形，就安排以演戲來慶祝王子誕生，主持其事的是約翰・格里哥立 (Johann Gregory, 1631–75)。他生長於德語地區，後來成為路德會的牧師兼教師，他先從自己熟悉的德文劇本中翻譯改編了幾個與《聖經》有關的劇本，接著又從居住在莫斯科郊外的日耳曼商人中選了 64 名年輕人予以訓練，充作演員在沙皇的夏宮演出 (1672)。舞臺是臨時搭建的平臺，但非常注重景觀及音樂效果。演出長達十個小時，沙皇與皇后全程觀賞，興趣盎然，對劇團獎賞有加。劇團此後又有幾次演出，引進更多劇目，但是因為他和沙皇在短期內相繼去世，宮廷演出也就戛然中斷。

12–2　十八世紀歷居王朝積極扶植表演藝術

彼得大帝（1672 生，1682–1725 在位）雖然 10 歲就成為名義上的沙皇，但遲至 1694 年才真正掌握實權。他在政局穩定後，隱藏身份到西歐先進國家進行了 18 個月的訪查 (1697–98)，回國後進行政治、軍事、工業與教育等等改革，使俄國脫胎換骨，從中世紀的落後狀態，蛻變成像西歐一樣的先進國

家。訪查期間，他接觸西歐的戲劇，決定利用演戲來宣傳新政，於是從俄國邊境地區引進一個德語劇團 (1702)，又在莫斯科現在的紅場地區建立劇場，以德文及俄文演出莫里哀、喀德隆等西歐作家的作品，免費讓人民觀賞，但一般人反應非常冷淡，他們只對嬉笑熱鬧的插曲感到興趣，加以彼得大帝政務匆忙，無暇戲劇，劇團在幾年後便結束 (1706)。反而是他的妹妹領導一群人士，改編了很多法國和義大利的騎士傳奇故事，在她的私人劇場上演，相當受到歡迎。1713 年，彼得大帝將首都從莫斯科遷移到十年前才開始興建的聖彼得堡 (St. Petersbug)。後來的發展顯示，新、舊兩個首都均成為俄國的戲劇中心，但新的中心比較容易取得政府的支持和資源，舊的則有較多的創作自由和發展空間。

彼得大帝去世後，經過一連串的權謀運作、政治鬥爭以及群眾暴亂，彼得大帝的一個姪女安娜 (Anna Ioannovna) 最後成為安娜女皇 (Empress Anna，1693 生，1730–40 在位)。她沒有受到良好的教育，而且丈夫早逝，又性喜玩樂，國政完全依賴她的情夫比隆 (Ernst Johann Biron, 1690–1772) 和一群德國顧問治理。幸好在彼得大帝建立的基礎上，俄國軍事力量已能安內攘外，它的工業逐漸興盛，鐵礦產量高居全球第一，所以安娜王朝有足夠財富支付很多豪華的建築及奢侈的活動。

安娜女皇登基時，波蘭國王為了表示慶賀，派遣了一個義大利藝術喜劇團前來表演，大受歡迎。女皇此後即不斷邀約西歐的團體前來表演歌劇、芭蕾和戲劇，透視法的佈景技術也隨之引進。她同時還聘請了傑出的芭蕾教師和作曲家長期留在宮廷服務。基於「要請就請最傑出的」原則，德國當時最著名的女演員諾伊貝 (Caroline Neuber, 1697–1760) 也在重金禮聘下前來。1730 年，女皇為了增加王朝安全，建立了俄國第一支警衛軍團 (the Izmailovsky Regiment)，隨即設立了「軍官訓練學校」(the Cadet College) (1732)，要求貴族子弟入學，課程注重藝術素養，音樂、舞蹈及芭蕾佔有重要地位。三年後該校舞蹈老師南德 (Jean-Baptiste Landé) 為女皇舉行了俄國第一次公開的芭蕾表演 (1735)。這些軍官訓練學校培養的人才，長期成為俄國

表演藝術的中堅力量。

女皇伊麗莎白即位之後（Empress Elizabeth，1741–61 在位），俄國國勢更強，積極參與西歐各國的外交與戰爭，獲得廣大土地。她宮廷的豪華富麗冠於全歐，她個人更窮奢極欲，每週都舉行兩次大小宴會。她同時熱愛表演藝術，經常邀請外國的藝術團體到宮廷表演，其中義大利的歌劇和法國的戲劇尤其頻繁。在教育機構上，她詔令建立了莫斯科大學 (1755)、在聖彼得堡建立了俄國第一個職業性的公共劇院 (1756) 以及俄國藝術學院 (The Russian Academy of Arts) (1757)。長期累積的結果，俄國很多高層知識份子對西歐的先進表演藝術都有了深刻的了解，更有人模仿創新，發奮圖強，伊麗莎白因勢利導，致使俄國在表演藝術上突飛猛進，並且展現民族的特性。

伊麗莎白時代重要的劇場工作者首推蘇瑪洛可夫 (Alexander Petrovich Sumarokov, 1718–77)。他家世良好，畢業於「軍官訓練學校」，舞技高超，對法國的藝術也有深厚的了解。他模仿莫里哀和拉辛，寫出很多新古典主義式的喜劇和悲劇。他的悲劇《呼救》(Khorev) (1749) 公認是俄國的第一個正規劇本，由軍官訓練學校的學生演出，由於演技良好，獲得女皇的賞識與鼓勵。後來的劇本有的是與俄國歷史有關的悲劇，有的是諷刺社會的喜劇；他還改編了莎士比亞的悲劇《哈姆雷特》和《馬克白》。一般來說，蘇瑪洛可夫的作品顯示俄國戲劇尚在萌芽階段，思想平庸，文字拙劣，貴族對它們反應冷漠，觀眾多為新興的中產階級，但他們感到興趣的多為表演中的笑鬧部分。

蘇瑪洛可夫的傑出成就在歌劇和芭蕾舞，主要原因來自他的兩個嶄新的觀念：一、當時法國及義大利等國在歌劇中摻雜芭蕾舞的表演，蘇瑪洛可夫認為兩者應該分開；二、那時其它國家的芭蕾舞偏重表演技術，他卻主張芭蕾舞還必須具有動人的故事和充實的思想內涵。他根據自己的理念，將一組神話和傳說編寫成歌劇《夫婦與女妖》(Tsefal and Prokris) (1755)，並且變更結局，將原來的喜劇改成悲劇：一個女妖擄走了扎法爾 (Tsefal)，意圖和他共享魚水之歡，他的妻子 (Prokris) 在悲憤交集中奄奄一息；後來扎法爾持箭射擊女妖，卻誤將妻子殺死。這是第一個由俄國人用俄文編寫，再由俄人演唱

的歌劇，在聖彼得堡演出時盛況空前，一般認為這是俄國歌劇的濫觴。後來俄軍在國外獲得勝利，為了慶祝，蘇瑪洛可夫編寫了芭蕾舞《新桂冠》(*New Laurels*) (1759)，其中角色包括奧林匹克神祇、以擬人 (the allegorical figure) 姿態出現的「勝利」(Victory)，以及第一次成為舞臺人物的俄國男女平民。同年，芭蕾舞劇《美德避難》(*The Refuge of Virtue*) 演出，劇末以〈俄國男女的芭蕾〉(Ballet of Russian Men and Women) 結束，他的編舞者 (choreographer) 是來自奧國的黑爾維丁 (Franz Hilverding, 1710–68)，多年在俄國宮廷服務，但是由於編劇和舞者都是俄國人，飾演這些角色的舞者又都是軍官訓練學校的學生，一般仍然認為它是俄國的第一齣芭蕾舞劇。

以上提到的舞者中，最重要的是費多爾・渥可夫 (Fyodor Volkov, 1729–63)。他出生雅若城 (Yaroslavl)——一個離莫斯科北方約有 500 公里的小城，自幼喜愛表演。他不識字的繼父擁有工廠，渥可夫 15 歲起就代繼父訂約簽字，18 歲繼承遺產，後來到莫斯科深造，學會了德、法、義和拉丁文。求學期間，他在聖彼得堡看到國外劇團的表演，深受啟發，學成後在故鄉成立劇團 (1750)，邀約親友參加，先以倉庫作為劇場演出，引起地方富豪和高級知識份子的注意和支持，並受邀到首都演出 (1752)。伊麗莎白女皇喜歡他們的表演，示意劇團留下，並將一些團員送入軍官訓練學校深造，同時允許他們對一般公眾演出。這是俄國第一個由皇室支持的職業劇團 (1752)。

1756 年，女皇下令在聖彼得堡建立公共劇院，這是俄國第一所職業劇院，蘇瑪洛可夫為總監，渥可夫為助理，團員大都來自他的劇團，專演俄國戲劇。後來蘇瑪洛可夫因為劇本開罪當道，宮廷於是接管劇院，指定渥可夫繼任劇院總監 (1761)。渥可夫能歌善舞，演戲風格自然逼真，不僅生前深受歡迎，1830 年代更經後人發揚光大，成為俄國演出風格的主流，他因此被認為是俄國職業劇團的奠基者。

渥可夫英年早逝後，繼任者是雅若城時期就追隨他的德米特也夫斯基 (Ivan Dmitrevsky, 1734–1821)。他長期在英、法研究表演方法 (1765–68)，觀察莎劇名演員大衛・賈瑞克 (David Garrick)，以及法國演員克萊虹 (Clairon)

和勒坎 (Lekain) 的演出。如前所述，這些演員注重劇中人物的外型動作，忽視他們的內心感受，臺詞則著重聲音的洪亮高亢，有如演講。德米特也夫斯基回俄後，以他們為榜樣教導表演；他後來成為俄國所有國家劇團的表演監督後，以同樣的方法訓練出許多傑出的演員，大多在聖彼得堡的政府劇院演出，水準為全國翹首。

凱薩琳女皇（Catherine II the Great，1762–96 在位）登基後銳意西化，澄清吏治，整頓經濟，繼而進行教育、醫院、地方行政等等改革，最後大力支持表演藝術。她把劇場視為國家學校，自任首席教師，親自編寫形形色色的劇本，希望藉此教導臣民開明的觀念，灌注他們忠君愛國的思想，它們都在既有的劇院演出，但皆乏善可陳。

女皇後來下令興建永遠性的大劇院，於是有了「波修瓦・卡密尼劇院」(Bolshoi Kamenny Theatre) (1783)。「波修瓦」在俄文裡的意思是「大」，「卡密尼」的意思是「石頭」，意味著它不是一般的木質建築。這裡上演的節目大多是芭蕾及歌劇，一般而言人物眾多、佈景豪華，而且需要換景。相對地，以前的劇院都比較狹小，稱為「瑪利」(Maly)，只適宜上演一般戲劇，也就是話劇或舞臺劇。這些大小劇院都會配置一個駐院劇團，一切經費由政府負擔，工作人員都視同公務人員，享有一定待遇。為保障劇團人員的生活，後來還設立了退休年金制度 (1776)，並且每年可以有四次福利演出 (1789)，收入由演員分享。將近一個世紀後，卡密尼那個石頭劇院被認為不安全 (1886)，重要演出於是轉移到皇室馬林斯基劇院 (the Imperial Mariinsky Theatre)，很多偉大不朽的芭蕾舞劇都在此演出，如《睡美人》(*The Sleeping Beauty*) (1890) 及《天鵝湖》(*Swan Lake*) (1895) 等等。

1779 年，凱薩琳女皇設立皇家戲劇學校 (Imperial Theatre School)，訓練戲劇、芭蕾及歌劇的表演人員。那時的俄國演員很多都擅長兩種以上劇類，例如渥可夫是戲劇演員，同時也是芭蕾舞者，所以這所學校也多方面訓練學生。它模仿當時法國的方式，每個演員都專攻一個「戲路」(line of business)，學成後終生都演這個戲路的角色。因為演員待遇一般都相當不錯，傑出者更

名利雙全，於是聖彼得堡和莫斯科在 1860 年代出現了私人的訓練學校，將戲劇與芭蕾、歌劇分開訓練，成果良好，皇家戲劇學校隨著跟進。到了 1880 年代，公立劇場廢棄了以「戲路」作為選角的基礎，俄國的劇場遂逐漸脫離傳統，朝向現代。

俄國人口歷代都在增加，其概數約為：1500 年 600 萬，1600 年 1,300 萬至 1,500 萬，1750 年 2,300 萬，1800 年 3,600 萬，1810 年 4,100 萬，1830 年 5,600 萬，1850 年 6,900 萬，1888 年 8,800 萬，1917 年 1 億 8,500 萬。因為歷史留下的制度，凱薩琳女皇進行地方政治改革時，俄國約有 2,000 萬農奴，佔人口總數一半以上。一名貴族所擁有的農奴少則上百，多則逾千，最多者甚至超過兩萬。凱薩琳女皇即位初年，為了削減貴族權勢，豁免了他們的許多賦稅及軍事義務，很多貴族於是利用多出來的財力和閒暇，組織農奴成立各類表演團體，藉以迎合上意，顯示自己開明進步與重視文化藝術。這種農奴劇場 (serf theatre) 最多時高達 173 個，僅莫斯科一地在 1797 年就有 15 個。它們的演員都經過挑選後施以嚴格訓練，再經長期的汰劣存優，補充新血，因此出現了許多優秀演員。

凱薩琳王朝對劇本的審查非常嚴格，以致傑出的劇作家不多，其中比較優秀的是馮維金 (Denis Fonvizin, 1745–92)。他畢業於莫斯科大學，後任當權貴族的祕書，閒暇時從事寫作與翻譯。他創作了兩齣劇本，一齣是《准將》(*The Brigadier General*) (1769)，諷刺俄國的新財主沒有教養，只知自私自利，崇拜法國。另一齣是《晚輩》(*The Minor*) (1782)，諷刺鄉下土紳行為粗魯，自私自利，吝嗇冷酷，對自己的母親都一毛不拔。這兩齣都是嘲諷喜劇，對主角刻劃深入，因為作者有權貴撐腰，所以能夠通過當時的嚴厲檢查，順利上演，迄今仍是十八世紀劇作中上演頻率最高的劇目。兩劇生動活潑的臺詞，有些成為家喻戶曉的成語，經常為人使用。

因為本土優良劇作寥寥無幾，此時俄國劇團演出的劇目大多數是翻譯的外國劇本，其中最盛行的是通俗劇 (melodrama)。據估計，1790 年至 1820 年間，演出的劇本，約有半數是德國柯策布的通俗劇（參見第十一章）。俄國新

聞工作者和戲劇評論人波列沃伊 (Nikolai Polevoy, 1796–1846) 一人就翻譯、改編了他的 38 齣劇本。其他被譯的外國劇作家包括莎士比亞、里妻、莫里哀、拉辛、博墨謝、狄德羅，以及萊辛等等。

12–3　十九世紀的政治與思想背景

凱薩琳女皇去世後，她的兒子繼位為保羅一世（Paul I，1796–1801 在位），可是四年後就遭到貴族反對，被宮廷侍衛殺死。他以後的沙皇依次是亞歷山大一世（Alexander the Great，1801–25 在位）、尼古拉一世（Nicholas I，1825–55 在位）、亞歷山大二世（Alexander II，1855–81 在位）、亞歷山大三世（Alexander III, 1881–94 在位）以及尼古拉二世（Nicholas II，1894–1917 在位）。

這些沙皇面臨的最大挑戰是中央集權制度和農奴問題。隨著工業革命，中產階級興起，以及知識的普及和提升，西歐三大強權的英國、法國和德國都先後在政經制度上發生了徹底的變化，但是俄國卻積重難返，農奴反抗暴動層出不窮，而且受到知識份子的支持。他們很多都曾在國外留學，目睹它們的進步、強大與繁榮，回國後極力希望改革；沙皇的反應則是進退維谷：一放則亂，一緊則引發更強烈的反抗。

除了內政的憂患外，還有國際問題。自從彼得大帝以來，俄國一直與外國戰爭不斷，也因此獲得了大量的土地與資源。十八世紀末期，俄國與法國交惡，引發拿破崙率兵入侵 (1812)。俄國運用焦土抗戰的政策贏得勝利後，知識份子對政府的態度大約可分為兩類。一類是在勝利的光輝中意氣風發，熱愛祖國，支持沙皇政權。「斯拉夫主義」(Slavophile) 應運而起，聲稱斯拉夫的人民與文化高於西歐，因而發揚傳統重於學習外國。學者如達尼勒夫斯基 (Nikolay Yakovlevich Danilevsky, 1822–85) 大力提倡，獲得很多知名作家的讚揚，包括小說家杜斯妥也夫斯基 (Fyodor Dostoevsky, 1821–81) 和列夫・托爾斯泰 (Leo Tolstoy, 1828–1910)。

在這種氛圍下，出現了許多「斯拉夫運動」的中心，其中最傑出的在阿巴姆澤夫莊園 (Abramtsevo estate)。它在莫斯科北方 57 公里，年代古老，據說是契訶夫《櫻桃園》的藍本。1840 年代，一個作家購買了它，自己在此寫作之餘，還接待許多作家在此居留寫作，果戈里 (Nikolai Vasilievich Gogol, 1809–52) 就是其中之一。1870 年，熱愛藝術的薩瓦·馬蒙托夫 (Savva Mamontov) 將此地買下，他因興建鐵路成為豪富，此時廣邀建築、繪畫、雕刻、音樂等各方面的人才，奉為賓客，使他們長期居留，安心創作。他們共同的理念是棄絕西方的影響，找尋民俗的題材，致力民間文化藝術的復興。他們到鄉下找尋古老的家用器物，當成骨董收藏；這些東西後來成為俄國第一座民間藝術博物館的基礎。他們還建立了俄國第一個「私人歌劇室」(The Private Opera)，創作以民俗為重點的芭蕾歌劇，孕育出一批國際知名的藝術家。最後，他們協調合作，有的設計，有的雕塑，各盡所能的建立了一個中古式樣的教堂，在今天成為阿巴姆澤夫莊園的觀光景點。

「斯拉夫運動」類似阿巴姆澤夫莊園的中心不只一地，影響所及是提升了民族的自覺，使得後來的劇本中，有越來越多的俄國題材和人物。有的劇作家在作品中對政府歌功頌德，取得很多官方的資源；有的劇作家不願向權貴低頭，於是自謀新路；有的謳歌人民的道德操守；有的關切民間疾苦，但是在嚴格的檢查制度下，他們根本不能暢所欲言，於是把重點轉移向對鄙陋習俗的嘲笑與批評，形成社會寫實主義，有些作品寫成的時間，還遠在西歐提倡寫實主義以前，只因久遭禁錮，未能引起風潮，形成運動。

在另一方面，反對專制政權的力量有增無減，除了既有的知識份子之外，戰勝的俄軍在巴黎簽訂和約時 (1812)，目睹法國的自由進步，很多人在回國後組織祕密團體，頻頻聯合農奴進行暴動。對外戰爭方面，俄國亦屢遭挫敗，包括克里米亞戰爭 (The Crimean War, 1853–56) 及第一次日俄戰爭 (1904–05)，每次戰敗都引起民族主義者對沙皇王朝的輕蔑與憤恨。在此情形下，亞歷山大二世施行改革，解放農奴 (1861)，在軍事、內政及法律各方面進行了相當徹底的整頓，並且進一步準備君主立憲。這些舉措導致他在過程中屢次

遭到暗殺，不得不強勢鎮壓，但在他預定簽署憲法的前夕，仍被暗殺致死
(1881)。他的繼任者在血腥鎮壓之外，還建立了祕密警察制度，因而引起更
大更多的暴亂。如此惡性循環的結果，終於導致 1917 年的革命，推翻了統治
俄國長達三個世紀的羅曼諾夫王朝 (Romanov dynasty)。

12–4　十九世紀的劇場與戲劇

　　經過一個多世紀的發展，俄國劇場與劇團在十九世紀已經遍佈全國各地。
亞歷山大一世登基後 (1801)，一方面要維持這些劇團的運作，藉以增進政權
的文化形象；另一方面要控制它們，防止顛覆性思想的散佈。為了達到這個
雙重目的，他在歷朝既有的基礎上，設立了「皇家劇院管理會」(Imperial
Theatre Directorate) (1804)，由它督導聖彼得堡及莫斯科兩地所有皇家劇院的
運作，同時禁止其它劇團在兩地演出。此外，它還負責劇本在演出前的審查，
以及審批各地設立新劇場的申請。

　　皇家劇院管理會的首任負責人是莎科夫斯可夫親王 (Alexander
Shakhovskoi, 1777–1846)。他生為王子，愛好戲劇，年輕時就開始督導皇家
劇院，持續 20 餘年 (1801–26)，建樹良多。首先，他奉准建立了莫斯科的第
一個劇場 (1805)，由政府出資購買農奴演員組成劇團，後來又增加了一個演
員學校 (1809)，他是位嚴格的表演老師，訓練出許多優異的演員，為舊都的
戲劇發展奠定了堅實的基礎。為了提升戲劇水平，他親到法國考察著名劇場，
回國後訂定了劇團管理辦法，從戲劇排練到演員生活都做了具體的規範。這
些規章直到大革命時才遭到廢除。

　　在著名演員德米特也夫斯基的敦促下，莎科夫斯可夫從年輕時就開始寫
劇 (1796)，數年後成名，終生編寫劇本達百齣以上，類型豐富，但以時尚喜
劇及諷刺喜劇居多，諷刺對象多為庸俗的地主或商人。他的詩行婉轉，對話
自然，人物富有個性。風格上他長期偏向新古典主義，但後來轉向浪漫主義。
他還翻譯和改編了很多法、德、英等國的劇本。這些劇作雖然水平有限，但

為後來做了鋪路的工作。

上面提到俄國盛行由德文翻譯的通俗劇，但從 1820 年代開始有了模仿性的創作，廣受歡迎。早期的作品包括《全能的手拯救了祖國》(*The Hand of the Almighty Has Saved the Fatherland*) (1833)，以及《俄國艦隊的祖父》(*The Grandfather of the Russian Fleet*) (1838)。前者呈現尼古拉一世的祖先如何被選為沙皇，使「祖國」從此和平壯大；後者指涉彼得大帝 16 歲時，在倉庫中發現一條小船，他令人修理航行，啟動了他建立海軍的念頭。他在 50 歲的生日時，乘著這條小船與它的兒孫（grandchildren，即俄國艦隊）會合。這些對祖先與祖國的謳歌，呼應著斯拉夫運動的愛國情操。1860 年代以後，俄國的通俗劇和西歐沒有不同，基本上仍是好人遭到惡徒的迫害，最後轉危為安，惡徒受到報應。在這個過程中，盡量填充驚險刺激的場面。這種通俗劇受到知識界的強烈批評，果戈里就寫道：「只有平庸的作家，才會緊抓謀殺、大火、狂愛那些不尋常的事件；作家所要呈現的，應該是日常生活，批評其中的庸俗、虛偽與愚昧等等。」很多人都有類似的主張，有的還編寫了比較認真的劇本，下面將作進一步的介紹。

另一個極受歡迎的劇類是「喜歌劇」(Opéra-Comique)（參見第九章）。上面提到的莎科夫斯可夫王子到巴黎考察戲劇事務時 (1803)，觀賞了當地盛行的這個劇類，回國後模擬寫出了《哥薩克詩人》(*The Cossack Poet*) (1812)。他以後的模仿之作大都是雜耍性的獨幕喜劇，用雙行押韻詩寫成，配上可以歌唱的流行曲調。追隨他的作家中比較重要的是亞立山大‧皮薩列夫 (Aleksandr Pisarev, 1803–28)，他寫了 23 個劇本，大都是從法文翻譯或改編，多半都是設想一個鬧劇的情境，略帶一些諷刺的味道。他的作品《塾師與學生》(*The Tutor and the Pupil*) (1824)，嘲諷一個迂腐的學究，當時的著名演員都慎重參加演出。他最後的作品比較著重佈景變化，有時被標誌為雜耍歌劇。在尼古拉一世時期，他那種點到為止的臧否人物，既能提供娛樂，也能引起共鳴，所以很受歡迎。

另一個更為成功的劇類是芭蕾歌舞劇。它經過凱薩琳女皇的極力支持，

隨著時間逐漸茁壯，在本土化呼聲高漲之時，出現了兩個優美的作品，一個是《沙皇的生活》(*A Life for the Tsar*) (1836)，另一個是從普希金故事改編的《魯斯蘭與柳密拉》(*Ruslan and Ludmila*) (1842)。它們注重音樂與舞蹈的呈現，很少涉及敏感的政治與社會問題，所以不僅沒有受到政府干預，而且得到充分的資源支持，以致能不斷進步，提升藝術水平。在 1880 年代到達巔峰，產生了《睡美人》、《胡桃鉗》(*The Nutcracker*) (1892) 以及《天鵝湖》等等，至今仍享譽世界。

在戲劇方面，尼古拉一世為了防止革命份子藉演出煽動觀眾，引發軍事政變，於是嚴格控制全國劇場，所有劇本在出版或上演前必須經過審查，內容往往遭到大量刪改，甚至根本遭到封殺，其中最突出的實例是戈瑞柏多夫 (Alexander Griboedov, 1795–1829)。他在莫斯科大學求學時代就開始寫作，作品都是模仿或改編的法國式輕鬆喜劇，如《少年夫婦》(*The Young Spouses*) (1815) 等等。它們都依照新古典主義的規律，並不出色，但他的《聰明誤》(*Woe from Wit*) (1824) 卻是俄國第一個不朽的經典之作。本劇仿照莫里哀的喜劇，用新古典主義的結構，以押韻詩寫成。全劇分為四幕，劇情略為：查自基 (Alexander Andreyevich Chatsky) 在莫斯科長大，與蘇菲亞 (Sofia Pavlovna) 青梅竹馬。後來他去法國遊學，三年間音訊杳然，蘇菲亞則與她父親的祕書發生戀情。劇情開始時，查自基突然回來，意欲求婚，但發現蘇菲亞的隱情，蘇菲亞同時也發現祕書與她的侍女勾搭，爭吵中她父親聲稱將嚴懲三人，查自基則誓言永遠離開這個紛擾汙穢的都市。

本劇結構散漫，優點在人物和對話。主角本是莫斯科一個青年知識份子，從國外長期旅行歸來之後，發現周遭人物庸俗、膚淺、虛偽、懶惰，對生活感到無聊，每天只知吃喝玩樂，或者嗜酒偷情。查自基對他們的批評諷刺絲毫不留情面，他們則在他背後散佈謠言，說他瘋痴癲狂。本劇反映的正是當時的現況，查自基則是苦悶青年的化身，但他除了批評感嘆之外，並沒有任何積極的行動，「查自基」於是成為空有理想、毫無用處者的代名詞。本劇的臺詞，非常接近當時莫斯科口語，雖然經過詩化，反而更為傳神，機鋒敏銳，

▲戈瑞柏多夫《聰明誤》的劇照，約攝於 1860 年代的瑪利劇院。（達志影像）

經常為人引用。

　　《聰明誤》沒有通過檢查，只能經由手抄本廣為流傳，在戈瑞柏多夫去世多年後才獲得出版 (1833)，又過了 30 多年才獲准上演 (1869)。俄國革命成功後，此劇被視為最早期的「人民創作」之一，經常演出，至今仍受觀眾歡迎，戈瑞柏多夫也獲得俄國寫實主義之父的美譽。除此劇外，他還寫了四個短篇悲劇，後來集結出版，合稱為《小悲劇》(*The Little Tragedies*) (1830)，呈現俄國人如何堅毅而沉默地忍受痛苦。

　　另一個遭到壓抑的劇作家是亞歷山大・普希金 (Alexander Pushkin, 1799–1837)。他是十九世紀俄國最偉大的詩人，首度成功的將英國浪漫主義的風格引進俄國。戲劇上他熱愛莎士比亞，因此摒棄一向籠罩俄國的法國新古典主義，創作了歷史悲劇《格都諾夫》(*Boris Godunov*) (1825)。劇情略為：恐怖伊凡的兒子費多爾（Feodor，1584–98 在位）死後，弟弟德米特里 (Dmitry) 承接大統。親信格都諾夫 (Boris Godunov) 雇用兇手暗殺他，然後讓群眾立即殺死兇手。群眾不知格都諾夫是教唆犯，擁戴他為沙皇，他先故作

謙卑逃避，最後才裝作勉強接受。他登基後原形畢露，嚴厲整肅貴族，同時容許地主虐待農奴。後來格里哥里 (Grigory)，一位教會的年輕修士，聲稱他就是德米特里，在暗殺之前就已潛逃，現在取得了波蘭和天主教的支持後向俄國進軍。他在邊境駐紮時與一個貴族女郎相好，約定做了沙皇後一定娶她為后。接著兩軍交戰，互有勝負，但格都諾夫突然口耳大量出血，彌留之際指定兒子費多爾 (Feodor) 繼承，但他的總司令倒戈，更有人向群眾揭露格都諾夫以前的暴政。四面楚歌中，費多爾服毒身亡。

《格都諾夫》的背景是十七世紀初年俄國的政局，也是羅曼諾夫家族被選為沙皇的前奏，因此有人認為它是俄國第一個政治劇本。普希金在劇中強調格都諾夫倒行逆施的一面：暗殺、整肅、虐待農奴、施行暴政。就如同法國雨果的《歐那尼》(*Hernani*) (1830) 一樣，它突破舊有的束縛，而且在寫作年代上還超前了五年，但是它長期被禁止演出，無法引動浪漫主義的風潮，最後獲准上演時 (1870)，已經物是人非，效果不佳。

隨著工業化的開展，農業經濟相對衰落，貴族地主於是紛紛解散他們的農奴劇團，它們的演員或者參加其它劇團，或者自組劇目劇團，此起彼落，在 1840 年代達到 170 個以上。謝菩金在外省的演員中發現了沙多夫斯基 (Prov Sadovsky, 1818–72) (1839)，將他帶到瑪利劇院，先演配角，後來再扮演主要角色，相對於以前德米特也夫斯基只注重外形逼真的演出，他的演出同時還注重人物內心的變化。後來史坦尼斯拉夫斯基 (Konstantin Stanislavsky, 1863–1938) 將他的風格進一步發揚光大，逐漸形成今天仍在影響全球的表演體系（參見第十五章）。

在上述的農奴劇團中，謝菩金 (Mikhail Shchepkin, 1785–1863) 是個出類拔萃又開創新局的農奴演員。他的戲路是喜劇中的「老人」，因為表演傑出，受到一位王子賞識，說服他的主人還他自由身分，再介紹他參加莫斯科的瑪利 (Maly) 劇團 (1822)。在經過一段時間的磨合後，他成為該團的重要演員，更因受到名師指導，充分發揚了渥可夫逼真自然的演技。他還注重舞臺演員的互動，爭取整體效果 (ensemble effect)，奠定了俄國舞臺寫實主義風格的基

礎。在演員地位穩固後，謝菩金積極結交當時的文藝界人士，敦促他們寫戲，並且為他們提供素材和人物造型，讓他們創造出俄國的戲劇。那時「斯拉夫主義」正方興未艾，這些人士於是紛紛一顯身手，不僅減少了對外國劇本的依賴，同時使得本土劇本受到國人由衷的欣賞。多年累積下來，莫斯科瑪利劇院的藝術水平，在 1840 年代逐漸超越了聖彼得堡，而且因為它不斷傳播當時開明進步的思想，被尊稱為第二所莫斯科大學。

謝菩金引進的劇作家，包括果戈里、屠格涅夫 (Ivan Turgenev, 1818–83)、普希金以及戈瑞柏多夫等人。果戈里出生於烏克蘭，年長後曾在阿巴姆澤夫莊園短暫居留，後來到聖彼得堡謀求發展時，結識了謝菩金，並在他和普希金的協助下，寫出了不朽的喜劇《督察長》(*The Inspector General*) (1836)。劇中呈現一個貧窮的青年 (Khlestakov) 偶然到了一個小城，城中的大小官吏誤以為他是上級督察微服出巡，於是紛紛大獻殷勤，有的邀宴、有的送賄，他們的妻女更爭相投懷送抱。這位青年在佔盡便宜之後揚長而去，結束了這場荒謬的鬧劇。本劇基本上使用了傳統的「錯誤身份認同」(mistaken identity) 作為情節的基礎，可是在目的上和結局上卻獨創一格：傳統上，真實身份的發現一般都會導致快樂的結局，如和解或結婚等等，可是本劇卻令那些大小官吏和他們的家屬感到受騙、損失和羞辱。傳統上，這類喜劇反映著一個安定和好的社會，可是本劇卻暴露出俄國官場的落後和腐敗。總之，本劇在喜劇源遠流長的技巧上，開啟了一個嶄新的園圃。

本劇在聖彼得堡首演時 (1836)，呈現的是它傳統喜劇的一面，忽略了它對社會的諷刺和批評，因此果戈里非常不滿。據說沙皇尼古拉一世在觀看時不禁莞爾，此劇也就逃過禁演的命運；但很多有權勢的人士卻在看過後感到憤恨。果戈里懼怕報復而逃到羅馬，在那裡羈留了 13 年，寫出了未完成的小說《死靈魂》(*Dead Souls*)，寄望他的祖國能有精神的提升。他回國三年後在莫斯科去世。他的《督察長》則聲名遠播，成為全球經常演出的劇目。

相反地，屠格涅夫則以婉轉溫和的風格呈現俄國中產階級生活的苦悶與空虛。他先後寫了十個劇本。早期的獨幕劇《從弱處折斷》(*Where It's Thin,*

There It Breaks) (1847)，呈現一個內向而優柔寡斷的青年，遲遲下不了決心向
女友求婚，她於是由期待變成憤怒，最後投入他朋友的懷抱。屠格涅夫最好
的長劇是《鄉居一月》(*A Month in the Country*)（約 1852 完成）。劇情略為：
娜塔莉雅（Natalia，29 歲）因丈夫為農場事業忙碌，婚後鬱鬱寡歡。她有一
個上代留下的孤兒薇娜 (Vera)，極受她的關愛，如今年方 17，亭亭玉立。故
事開始時，她家新聘的家庭教師貝雅夫（Belyaev，21 歲）來到，他上課之餘
帶著學生作風箏、抓小鳥，薇娜隨著一起玩耍，不禁對他鍾情。娜塔莉雅既
讚許他管帶女兒的方法，還發現他在唱歌及繪畫上極有天份，不禁對他萌生
愛意。本劇分為五幕，歷時四天，透過這幾天的家庭日常生活，如早餐、晚
餐以及玩紙牌、散步等等，呈現為了爭取貝雅夫的愛情，兩個女子之間的猜
忌、嫉妒和衝突。無辜的貝雅夫知道後悄悄離開，薇娜隨即嫁給她一度拒絕
過的地主（48 歲），娜塔莉雅則回到她寂寞的生活。

▲屠格涅夫《鄉居一月》在莫斯科藝術學院劇場演出場景 (1930)。© RIA Novosti / TopFoto

　　《鄉居一月》寫於尼古拉一世時期，原來的劇名是《學生》(*The Student*)，但審查沒有通過，屠格涅夫於是將劇名改為《兩個女人》(*Two Women*)，在第二次審查才獲准出版 (1854)，不過仍然要求作者以道德的立場再進行修改。為了避免爭議，屠格涅夫匆促中將劇名改為《鄉居一月》，但本劇劇情歷時不過四、五天，與劇名並無直接關連。本劇在出版 17 年後才得以上演，但隨後的兩次演出都未受到重視。後來史坦尼演出了契訶夫的《海鷗》(*The Seagull*) 大獲成功（參見第十六章），隨即在次年演出了《鄉居一月》(1898)，受到熱烈迴響，而且被視為是契訶夫劇本的前驅。的確，兩人的劇作有不少類似之處：它們都用寫實的風格呈現當時俄國中產家庭的生活，非常注重人物的心理變化，結構表面上似乎鬆散，對話有時顯得零碎。正因為這些特點，它們忠實地反映出那時人們的激情、制約與苦悶。由於史坦尼發現了這些特色和優點，並且能在舞臺上優美地呈現出來，使《鄉居一月》像契訶夫的名劇一樣受到欣賞，而且成為後來常演的劇目。

　　俄國十九世紀最為多產的劇作家是奧斯卓夫斯基 (Alexander Ostrovsky, 1823–86)。他和同時代的作家有很多不同：他們大多出身貴族，所寫的也大多與這個階級有關，奧斯卓夫斯基的父親則是莫斯科法庭的職員，在業務上與商界交往密切。此外，他本人在莫斯科大學攻讀法律，但是沒有畢業就開始在一個商業法庭中擔任書記 (1843)，廣泛地接觸到社會的各個層面。這種家庭背景和工作經驗，使他的劇本慣常呈現中產階級，尤其是商人們的日常生活，屠格涅夫就稱讚他是「商人階級的莎士比亞」。

　　奧斯卓夫斯基年輕時就喜歡戲劇，經常在莫斯科的瑪利劇院觀看演出，同時翻譯了許多古典羅馬喜劇和莎士比亞的作品當作練習。他的第一個獨幕劇《家事》(*A Family Affairs*) (1847)，首先在一個雜誌出版，之後的劇本《破產》(*The Bankrupt*) 後來改名為《家事自理》(*It's a Family Affair—We'll Settle It Ourselves*) (1851)。劇中的壞人勾引了一個富家女為妻，繼而詐騙了岳父的財產，讓他因債入獄，這個富家女嫁雞隨雞，只好逆來順受。本劇出版後激怒了莫斯科的商界，撻伐之聲四起，演出更無可能，甚至連累他丟掉了法庭

的小官。幸好該雜誌的主編賞識他的文才，邀他作為編輯，他從此進入生涯的「斯拉夫主義」時期 (Slavophil period)，一方面和好友們在酒店及節慶中同唱民歌，研究俄國人的民族性，並蒐集民間的妙言趣語 (the witty repartee)；一方面全心投入寫作，成為俄國第一個職業的劇作家。

奧斯卓夫斯基總共寫了大約 50 個劇本，都在莫斯科的瑪利劇場首演。劇本的題材和風格很多變化，但大都是寫實性的時尚喜劇，諷刺小貴族和商人們的落後、粗魯、虛偽和欺詐，但是同時也呈現社會的光明面，以及正面人物的德行和善良。他的劇本在結構上相當鬆弛，事件間並非環環相扣，結局經常突如其來。他的臺詞像莫斯科人的說話一樣，內容跳動閃爍，同時適當摻入了平常蒐集的妙言趣語與民歌，非常傳神而且富有韻味。為了配合個別演員的習慣，他經常為他們一再修改臺詞，使他們在表演時更能揮灑自如。這些語言的特色在譯成外文時往往喪失，因此他的劇本在國外鮮為人知，卻一直紅遍俄國舞臺，直到今天還是如此，它們首演的劇院也被暱稱為「奧斯卓夫斯基劇院」。

沙皇亞歷山大二世時，海軍部委派很多職業作家到各地港口觀察當地民風，奧斯卓夫斯基遂應邀到了伏爾加河 (Volga) 地區 (1856–57)。他注意到由他所乘坐的汽船所代表的交通革命，還有其它新的發明，正在加速都市化的進行，同時侵蝕著傳統的生活與觀念。他同時還注意到該區人民成百上千的詞彙和表達方法，仍然保持著十六、十七世紀活潑生動的韻味，沒有受到新的語法與外國詞彙的感染。奧斯卓夫斯基依據這次觀察的經驗，在次年寫出了他的傑作《雷雨》(*Thunderstorm*) (1859)，或譯為《大雷雨》(*Storm*)。

《雷雨》是個五幕悲劇，發生在伏爾加河邊的一個城市。劇中的主人翁卡特琳娜 (Katerína) 年輕貌美，未婚前活潑快樂，愛好遊山玩水；出嫁後受到婆婆的百般限制與挑剔責備，滿懷抑鬱憤恨。這位婆婆是個富商的寡婦，嘮叨、虛偽、吝嗇、假裝虔誠。她的兒子懦弱無能，只知一味順從母意，但她的女兒瓦爾瓦娜 (Varvara) 則強韌獨立，私下已有情人，而且和嫂嫂非常友善。故事開始時，男主角波瑞斯 (Boris) 隨商人叔父來到該地，在數次社交性

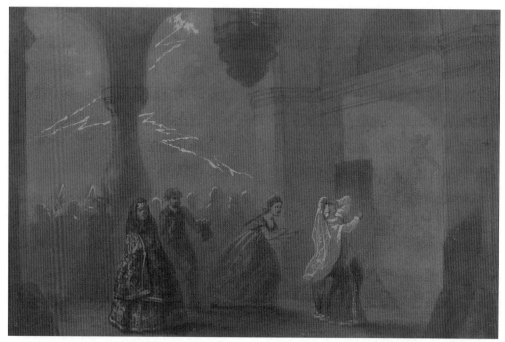

▲《雷雨》最後一幕中雷電交集，女主角在剝落的的牆壁上看到一幅地獄繪圖，恐懼中透露出她的外遇。© Fine Art Images/ Heritage Images / TopFoto

的相遇中看到卡特琳娜，隨即開始暗戀，她也對他滋生愛意，但既無法單獨相會，又深感有虧婦道，內心徬徨苦悶，深獲小姑同情。後來她丈夫奉母親命赴莫斯科半月，瓦爾瓦娜竊取鑰匙出門與情人相會，臨走時將鑰匙交給嫂嫂，並示意波瑞斯在特定地點等候。卡特琳娜經過強烈掙扎後，終於在深夜外出和波瑞斯幽會。十天後她丈夫回來，她受到罪惡感的啃噬，精神失常，此刻雷電交集，她恐懼遭到天譴而跪下祈禱時，在倒塌的牆上看到一幅地獄的繪圖，於是在歇斯底里中說出她和波瑞斯的瓜葛，從此遭到婆婆的百般羞辱，痛苦不堪，最後投河自盡。她的丈夫看到她的遺體時痛不欲生，波瑞斯則被他的叔父遣送到荒僻的遠方作為懲罰。

　　《雷雨》公認是俄國的第一個悲劇，劇中呈現的是一個急遽變動中的時代，但其中的社會大眾都習慣於傳統的宗教觀念，拒絕承認當時科學上新的發現和發明，老一輩的家長們更執著於既有的威權地位，對晚輩頤指氣使，

嚴厲限制他們的言行。其實，劇中一再指出芸芸眾生在婚前尋歡逐愛的普遍現象，凸顯那些表面虔誠的信徒大都只是偽善。年輕一輩中，一個自學成功的鐘錶匠就直接指出商人階級的落後和自私，瓦爾瓦娜更懂得欺上瞞下，毫無愧怍地和她的情人幽會，他們親密的身影和優美的歌聲，既是真情的流露，也是對周遭壓抑氛圍的反諷。

在這樣的環境中，卡特琳娜的悲劇更是動人心弦。從她在寂寞痛苦中對波瑞斯一見鍾情開始，經過她在幽會前後的內心掙扎，到她最後的投河自盡，每個階段都有深入的刻劃。在背景上，很多場景都在伏爾加的河岸發生，滾滾流水，象徵著奔放的感情；背景中也有花園和密林，為情侶們提供了幽會的伊甸園。在天氣變化上，從烏雲逐漸匯集，遠處雷聲隆隆，到最後雷電交加，造成卡特琳娜精神崩潰，天象人情密切配合，相互激盪。由於本劇具有以上種種優點，首演後立即獲得榮譽極高的烏瓦洛夫 (Uvarov) 文學獎，後來更被改編成為歌劇。

《雷雨》對話中的優點，因為難以傳神譯成外文，以致在奧斯卓夫斯基的劇作中，更具國際知名度的是《聰明人的糊塗》(*Enough Stupidity in Every Wise Man*) (1868)，又名《登徒子的日記》(*The Dairy of a Scoundrel*)。劇情略為：一個名叫格路莫夫 (Glumov) 的青年，為了謀名求利而在高級社交圈中廝混，對有錢有勢的人當面奉承，背後又對別人說他們如何虛偽、愚蠢，藉以取悅於聽者。格路莫夫還與有夫之婦勾搭，又對有錢的寡婦示愛，這一切他都寫在日記簿裡。不料日記不慎遺失，被一個新聞記者拾到後交給他的叔父。叔父看到自己遭到詆毀後不禁大怒。格路莫夫請他不必認真，並請他評判日記中對其他人士的觀察是否正確。叔父讀了他對別人的描寫，更顯得自己的高超，於是原諒了他。這位登徒子對其他人如法炮製，一一成功，結果是皆大歡喜。作為時尚喜劇，本劇提供了對俄國社會的一瞥，至今仍經常上演，深受歡迎。

除了創作和演出之外，奧斯卓夫斯基還有其它的貢獻。他長期在莫斯科瑪利劇院工作，幾乎隻手建立了該院的演出劇碼，並且在服裝方面力求接近

寫實。他創立了「俄國戲劇家及歌劇作曲家聯合會」，擔任首任會長，為劇作家爭取到演出的版權費。在 1881 年，他向沙皇提出設立國家劇團的計畫，並在次年促成政府取消了長達半個世紀的劇場壟斷制度。他最後被任命為莫斯科皇家劇院的藝術總監，可惜幾個月後就與世長辭，去世時正在翻譯莎士比亞的劇本。

與奧斯卓夫斯基同時代的劇作家還有幾位值得介紹。皮謝姆斯基 (A. F. Pisemsky, 1821–81) 在年輕時即擅長誦讀果戈里的劇本，大學畢業後擔任多年公職，一再到農村考察，後來根據一個真實的事件，寫出了《苦命》(*A Bitter Fate* 或譯為 *A Hard Lot*) (1859)，劇情略為：一個富有的地主與一個農奴的妻子相戀，生下孩子後為農奴丈夫發現，農奴丈夫於是將孩子殺死，然後向警方自首。這是俄國第一個寫實的農民悲劇，在聖彼得堡的一個公立劇場上演，讓農民人物首次出現在俄國舞臺。

蘇可法 (Alexander Sukhovo-Kobylin, 1817–1903) 出身富有貴族，研究哲學，本來無意於戲劇，但竟然以一部三部曲而知名後世。原來他被控告謀殺已經分手的法國情婦，官司纏訟七年，最後才獲得無罪宣判。這次經驗使他看透了司法界的虛偽與腐敗，於是寫了三個劇本，第一個是《婚禮》(*Krechinsky's Wedding*) (1854–55)：一個狡猾之徒騙婚騙財後，露出本來面目；第二個是《法案》(*The Case*) (1861)：前劇中的父女捲入法案，家破人亡；第三個是《塔爾金的死亡》(*Tarelkin's Death*) (1869)：前劇中的兩個法庭小吏得手之後，自相鬥爭，詭計百出。三劇後來集結為《往事如畫》(*Tableaus of the Past*) (1869) 出版，像部三部曲。風格上，前兩部寫實，接近果戈里的風格；第三部則隨兩個小吏的偽裝詐死，如同鬼魅，風格也變得怪異。這部戲因為批判性太強，在他生前未能上演，於是他將餘年消耗在通俗劇的編寫上。

阿勒謝伊·托爾斯泰 (Alexei Tolstoy, 1817–75) 是亞歷山大·普希金的遠親。他用無韻詩寫了三個歷史劇：《恐怖伊凡之死》(*The Death of Ivan the Terrible*) (1864/66)、《沙皇菲歐德》(*Tsar Fyodor Ioannovich*) (1868)，以及《沙

皇波利斯》(*Tsar Boris*) (1870)。其中菲歐德沙皇（1584–98 在位）懦弱無能，但托爾斯泰將他描寫成溫和天真，敵手則心狠手辣，形成強烈的對照。莫斯科藝術劇團選擇《沙皇菲歐德》為成立後的首演劇本，大獲成功，此後本劇即上演不輟。

列夫・托爾斯泰出身貴族地主，父母早亡，年輕時沉湎酒色，後參加軍旅並開始寫作，他到法國遊歷時 (1860–61)，結識兩果，受到他《悲慘世界》(*Les Misérables*) 的啟發，寫出了《戰爭與和平》(*War and Peace*) (1867)、《安娜・卡列尼娜》(*Anna Karenina*) (1877) 以及《伊凡・伊里奇之死》(*The Death of Ivan Ilyich*) (1886) 等經典小說。在同一時期及稍後，他開始寫作短劇，希望藉它們的演出教育群眾並促進社會改革。這些劇作中有的諷刺女權運動和無政府主義，有的呈現酗酒的惡果，其中比較有名的劇本有兩個：一個是《黑暗勢力》(*The Power of Darkness*) (1886)，根據當時的一椿姦情殺嬰案，揭發俄國農民在愚昧與貧窮下的暴行。此劇在俄國遭到長期禁演，首演反而是在法國的自由劇場 (1888)（參見第十五章）。另一個是《開明的果實》(*The Fruits of Enlightenment*) (1889)，諷刺俄國貴族地主在政府解放農奴之後，仍然虐待農民的愚昧與自私。一般來看，托爾斯泰的劇本說教性過於強烈，藝術性不高。

正因為托爾斯泰認為劇場藝術對觀眾有感染力，所以他一再為文闡述戲劇必須具有明顯的道德內涵。按照這個標準，這位小說界的泰斗嚴厲批評莎士比亞，甚至否認他是藝術家。聲稱他一再閱讀所有的莎劇，「我不僅沒有感到喜悅，而且感到冗長與無可抗拒的反感」(an irresistible repulsion and tedium)。他解釋道，即使在人們公認的莎劇傑作中，在劇尾往往是好人壞人玉石俱焚，缺少詩的正義 (poetic justice)：善有善報，惡有惡報。他在晚年更寫道：「我已經是 75 歲的老人了，我又重新讀了莎士比亞的全部……我感到的是同樣的感情，只是更為強烈。」

上面提到，從 1804 年開始，只有聖彼得堡及莫斯科兩地的皇家劇院，享有在兩地演出的權利。新沙皇亞歷山大三世登基後 (1881–94)，希望利用劇場

演出教化臣民，於是取消這個禁令 (1882)。實質上，原有的禁令早已形同虛設。聖彼得堡及莫斯科兩地獨立經營的農奴劇團，在 1840 年代即已出現，到了 1875 年已達到 25 個。許多私人團體，如商會或印刷公會等等，都經常以喜慶或聯誼等等藉口，舉行戲劇演出，也因此增加了劇團的收入。劇團為了增進收益，往往邀約具有號召力的演員參加。如此看來，這個解除壟斷的政策只不過是對既有現狀的追認。

雖然如此，官方正式的開放政策還是促成了更多劇院與劇團的成立，其中最早又最重要的是律師柯希 (F. A. Korsh, 1852–1921) 成立的柯希劇院 (Korsh Theatre) 和它的附設劇團 (1882)。它位於莫斯科劇場的集中地帶，由當時著名的建築師設計，是俄國第一個使用電燈的劇院。它設立的目的計有四點：一、回應觀眾對藝術不斷變化的要求；二、為外省演員提供演出機會；三、演出新劇，每週五上演實驗性的劇作；四、每個星期天早上演出俄國及外國的劇本，讓學生免費觀看。在這樣的目的下，很多外國的傑出劇本首次出現在俄國舞臺。但是為了增加票房收入，藉以維持劇場的長期運作，柯希演出的大多還是群眾喜愛的鬧劇、通俗劇以及諷刺劇，並且由特約的編劇提供這些方面的劇本。無論是哪類劇本，都經過專業導演的嚴格指導，演出水平極高，培養出很多優秀的演員。

俄國最傑出的劇作家契訶夫就是在這裡上演了他的處女作，那時他還沒有想好劇名，就稱它為《沒有劇名的戲》(*A Play without a Title*) (ca. 1881)，它是個獨幕鬧劇，模仿果戈里的風格，充滿胡鬧和諷刺。他接著的幾個短劇，如《熊》(*The Bear*)、《求婚記》(*The Marriage Proposal*) 及《婚禮》(*The Wedding*) 等等，都是同樣性質，滿富活力和野趣，有些在現代還不斷上演。後來他為柯希劇院寫了一齣四幕劇《伊凡諾夫》(*Ivanov*) (1887)，演出情形令他非常憤怒，從此拒絕和這個劇場往來，並且中斷編劇。幸運的是，歐美戲劇的潮流正在急遽改變，不久就為他提供了適宜的環境，讓他的傑作在世界劇壇綻放豪光。

第十三章

美國：
從開始至十九世紀末期

摘 要

◆◆◆

今天美國地區的原住民是印第安人，分為很多部落，各據一方。哥倫布發現美洲後 (1492)，歐洲各國開始移民新大陸，在十六世紀末葉，英國人開始移居今天美國的東岸，有了零星的戲劇活動。後來 L・哈倫 (Lewis Hallam, Sr., 1714–55) 與他的妻子從英國率領一個劇團到達美國 (1752)，開始了持續性的職業戲劇活動，並導致其它劇團的興起。它們最初集中於費城 (Philadelphia) 及紐約，後來擴散到鄰近大西洋的其它地區。演出大多是英國的劇本，以及其它歐洲國家的翻譯作品。

美國獨立革命成功後 (1783)，紐約作為最大商港和金融樞紐，迅即成為戲劇中心，劇場集中在百老匯 (Broadway)。隨著移民人口大量增加，美國疆域不斷向西部擴張，在 1840 年代到達加州，並且在沿途建立了很多的都市與村鎮。從十九世紀初葉開始，很多劇團開始了西移運動 (the westward movement)，在這些大城小村演出謀生，如果發現了可以長期立足的地方，就在那裡興建永久性的劇場，其中最大的幾個都在加州的舊金山。

隨著美國民族意識的高漲，出現了崇美貶英的喜劇《對比》(The Contrast) (1787)，揭開了美國戲劇創作的帷幕。此後本土作家越來越多，他們運用美國的經驗（包括獨立革命、西部開發、都市生活、戒酒運動、與印第安人和黑人的交往等等）作為題材，編寫劇本演出，最後產生了《湯姆叔叔的小屋》(Uncle Tom's Cabin) (1852–53)，又名《黑奴籲天錄》，它不僅在美國盛況空前，而且還在倫敦、巴黎以及柏林等地上演。

年輕的美國觀眾大多數是來自歐洲的移民，種族複雜，品類繁多，很多人還不能純熟運用英文。為他們編寫劇本的作家又大多由演員、劇場經理或者新聞記者等兼任，直到美國改善版權法，才產生了第一個職業劇作家郝華德 (Bronson Howard, 1842–1908)。為了爭取最大多數的觀眾，這些作家們經常在劇本中插入驚險刺激的場面，在《黑奴籲天錄》和《煤氣燈下》(Under the Gaslight) (1867) 等演出中，都有膾炙人口的例子。此外更有純粹娛樂的表演類型，包括「黑人歌舞秀」(the minstrel show)、「諧擬狂想曲」(the burlesque extravaganza)，以及「美國雜耍」(the American vaudeville) 等等，類型繁多，而且愈是光怪陸離，愈能持久叫座，其中以男性胴體為號召的《美男雕像》(Adonis)，從 1884 年首演後，竟然連演了 603 場，創下空前紀錄。

美國各地的劇院一般都有駐院劇團 (resident troupes)，演出水平普遍都在二流以下，所以從早期就邀約英國明星演員前來助陣，到後來對演員的邀約愈來愈多，連美國的二流演員都來濫竽充數。他們來去匆匆，只在意自己的名利，嚴重挫傷了駐院劇團的士氣。此外，從十九世紀中葉後就有劇團將成功的劇目作巡迴演出，而且團數迅速增加，最高達到 282 個 (1886)，但是它們演出的劇目極多重複，新戲的演出不多。在同時，駐院劇團難以競爭，最後只剩下四個 (1887)，全國演出的劇目隨之逐漸減少。

在十九世紀末葉，有兩個家族各自組成了「聯盟」(Syndicate)，企圖壟斷全國各地的劇場。它們把戲劇視為大型企業 (big business)，演出目的在於獲得最大利潤。它們主宰美國戲劇界 20 餘年，只有極少數的劇場可以與之抗衡，其中紐約百老匯的幾家劇院，在佈

景、道具、燈光等等方面都推陳出新，爭奇鬥豔，發展出雄視全球的舞臺藝術。

在劇目方面，美國舞臺對娼妓與婚外情等題材的劇本，一直諱莫如深。傑姆斯·A·黑恩 (James A. Herne, 1839–1901) 寫出的《賢妻盲眼記》(*Margaret Fleming*) (1890)，呈現一個丈夫的外遇和他妻子的反應，竟然找不到一個職業劇場與劇團願意演出。然而時過境遷，當黑恩的遺孀把本劇再度搬上舞臺時 (1907)，批評家們一致認為它是美國空前的傑作。一個美國的批評家後來寫道：「作為一個國家，我們仍然太過年輕，還沒有認識到文學中任何宏偉性和原創性的問題。」這個觀念可以視為對美國戲劇的評價，同時也徵兆隨著批評視野的提升，美國戲劇在二十世紀會逐漸成熟茁壯。

◆◆◆

13–1 十八世紀中葉以前的戲劇活動

哥倫布發現美洲後 (1492)，英國首先兼併了現在美國南部的維吉尼亞州 (1584)，第一批移民就留住在該地的詹姆斯鎮 (Jamestown) (1607)；隨後另一批新的移民又乘「五月花號」(The Mayflower) 來到現在美國北部的新英格蘭 (New England) 地區 (1620)。在此後的一個世紀，英國移民呈倍數增加，在大西洋沿岸地區次第成立了 13 個州 (1763)。它們後來發動獨立戰爭 (1776)，勝利後成立聯邦，由華盛頓出任第一屆總統 (1789)。此後邊境不斷向西擴充，最後到達太平洋東邊的加州 (1850)。廣大的土地和豐富的資源吸引了新的移民，新興的美國各方面都突飛猛進，在十九世紀結束前已經躍升為世界第一工業大國。

美國的戲劇發展和它的人民與國力關係密切。它的人口總數如下，其中

1790 年以前只是估計，以後則是官方統計數字的概數：1630 年 5,700，1640
年 2 萬，1700 年 27 萬，1740 年 88 萬，1750 年 120 萬，1780 年 270 萬，
1800 年 530 萬，1820 年 964 萬，1830 年 1,286 萬，1850 年 2,319 萬，1860
年 3,144 萬，1880 年 5,012 萬，1900 年 7,600 萬，1910 年 9,200 萬，1920 年
1.06 億，1940 年 1.32 億，1950 年 1.51 億，1960 年 1.79 億，1980 年 2.26 億，
1990 年 2.48 億，2000 年 2.76 億，2006 年 3 億，2010 年 3.1 億。

在十八世紀中葉以前，美國的戲劇活動受到三種因素的制約：人口稀少、
宗教排斥和法律禁止。費城 (Philadelphia) 是當時的政治中心，人口高居第
一，但它在 1775 年的人口也不過 25,000 人。紐約市的人口在 1700 年代只有
4,500 人左右，它在獨立戰爭期間為英軍佔領，戰後人口迅速增加，但在
1790 年才到達 30,000 人。這樣稀少的人口，很難維持經常性的劇團。進一步
看，維吉尼亞州的移民大都信奉英國國教，相當支持戲劇，有的人還可能在
英國就有看戲的經驗。後來的移民集中北部，他們大多是清教徒 (the
Puritans)，在英國就一向堅決反對戲劇。現在他們可以當家作主，於是在
1700 年至 1716 年之間，很多州都立法禁止戲劇演出。

在宗教與經濟的雙重壓力之下，美國早期的戲劇活動及有關記載都非常
零星。例如維吉尼亞州有人編了一個短劇《熊與小狼》(*The Bear and the
Cub*) (1665)，由三個人在一個酒吧演出，法院於是逮捕了他們——這是第一
次美國有關戲劇演出的記載。1700 年前後，有人獲准在紐約演戲，但後來沒
有下文，反倒是州長明令禁止演戲 (1709)。再例如哈佛學院（那時還不是大
學）有個學生編了一個戲演出 (1690)，其它學院也有類似情形，但都是提到
而已，不像英國的大學才子成為劇場創作的前鋒和主力。最後，紐約州州長
杭特 (Robert Hunt) 寫了一個兩幕喜劇《吃人的傢伙們》(*Androboros*) (1715)，
諷刺他的政敵和議會，這是第一個在美國寫作並出版的劇本，但是從未演出。

美國第一個酒吧劇場在威廉斯堡 (Williamsburg) 建立後 (1716)，表演各
種餘興節目。它的主人是位白人，實際管理者卻是兩位黑奴。主人去世後
(ca. 1725)，它的營運也隨著停止。後來又有兩個職業演員在費城演出 (1749)，

接著巡迴各城，最後又銷聲匿跡。其它地區偶然也有零星活動的記載，演出者可能都是業餘人員，演出地點或是倉庫、酒吧，或是臨時搭造的簡陋場所。這些活動顯示新大陸的移民需要娛樂，但一切都因陋就簡。

費城出現的第一個職業劇團 (1749)，只知帶頭兩位演員的名字，其它相關資料極少。這個團將一個倉庫改成表演場所，幾個月後開始巡迴，先後到達紐約、馬利蘭以及維吉尼亞等地，但兩、三年後突然不知下落 (1752)。不過這兩個沒有名氣的演員，居然能夠維持這麼長久的演出，顯示新大陸是片可以耕耘的市場。

美國的原住民印第安人，最初與白人接觸時約有 9,000 萬，分為很多部落，各據一方，不相連屬；後來因為白人帶來的疾病與殺戮，在 1890 年時只剩下幾百萬人，居留在幾塊白人指定的保留區。印第安人原有很多祭禮表演 (ritual performances)，反映他們的宗教信仰和價值觀念，進行中全體積極參與，沒有「觀眾」。此外，還有很多的社區慶典 (communal celebrations)，有的長達 100 個小時，連續不斷；有的只有單人表演故事，有的則是變化多端、富有戲劇性質的狂歡活動 (revels)。今天還保存的太陽舞 (Sun Dance)、聖箭祭 (Sacred Arrow ceremony)、假面劇 (false face drama) 等等，還可看到印第安人表演文化的多采多姿。歐洲殖民者藐視原住民的這些活動，沒有汲取它的滋養，也沒有保留或記載與它們有關的資料，所以今天的了解只是浮光掠影。

13–2　英國劇團來到新大陸發展

美國第一個有規模的職業劇團來自英國，團長是 L・哈倫 (Lewis Hallam, ca. 1714–56)。他的家族本來在倫敦表演，一度相當成功，後來因為違反了執照法，劇團被政府關閉。那時他們已經輾轉對美國的情形有所耳聞，於是依照英國的傳統，組成股份劇團到新大陸找尋機會，抵達地點是維吉尼亞州的威廉斯堡 (1752)。這個團有成年演員 12 人，以及童伶三人（皆為哈倫夫婦的子女）。他們帶來了基本的劇服與道具，以及一套定目戲碼，於當年九

月開始首演，劇碼是莎士比亞的《威尼斯商人》，後來又轉到大西洋沿岸各地巡迴演出 (1754)，最後來到牙買加 (Jamaica)。此島在古巴南方約 140 公里，最初由英國佔領，作為經營美國的據點 (1655)，所以有相當數量的英國人。

哈倫在牙買加辭世後，遺孀與道格勒斯（David Douglas，生年不詳，卒於 1786）結婚 (1758)。他本來領導另一個劇團，婚後兩團合併，由他擔任團長，並立即率團返回紐約。為了塑造本土形象，方便營運，他將劇團改名為「美洲喜劇團」(The American Company of Comedians) (1763)，長年在東岸各地巡迴演出，後來才在費城建立了「南向劇場」(Southward Theatre) (1766)，這是美國第一個永久性的演出場所，首演劇目的作者高福瑞 (Thomas Godfrey, 1736–63) 是費城的知名文士，劇目是《芭西亞王子》(*The Prince of Parthia*) (1767)，一個新古典主義式的悲劇，充滿莎士比亞戲劇的餘響。道格勒斯後來在紐約及東岸幾個城市也興建了表演場所。

獨立戰爭爆發前後，美國的大陸議會 (Continental Congress) 禁止戲劇活動 (1774)，道格勒斯的劇團於是轉到牙買加演出。一般演戲雖然停頓，但軍方支持的演出卻非常頻繁，英軍在其所佔領的大城市如紐約、費城和波士頓等地戲劇活動不斷。華盛頓領導的部隊也經常演戲，他本人特別喜愛約瑟夫·艾迪生 (Joseph Addison) 的《卡托》(*Cato*)（參見第八章），在青年時代就看過本劇數次，把劇中主角視為自己的榜樣。除了一般劇本之外，此時還出現了很多宣傳性的劇本，有的推崇華盛頓將軍；有的呈現戰爭的背景，攻擊英國，倡導獨立自由。這些劇本中比較出色的是《愛國人士》(*The Patriots*) (1779)，諷刺那些隨意亂扣別人「敵人間諜」帽子的狂熱之徒。

戰爭結束後 (1783)，美洲喜劇團回到費城。費城是美國《獨立宣言》的宣佈地，戰後前十年還是這個新興國家的首都 (1790–1800)，人口約有四萬，僅次於紐約。但費城原本反對戲劇最力，革命戰爭結束後再度立法禁止演戲 (1786)。力倡此案的人認為：戰爭期間禁止演戲，節制了浪費，維持了社會道德，促成國家獲得了獨立自由，這種良法應該繼續維持。贊成開放劇場者的理由則是：國家既然獨立了，更應該建立自己的文化和藝術。在論辯期間，

美洲喜劇團多方疏通，並且藉演戲作慈善事業，邀請華盛頓將軍等政要觀賞，同時額外雇用劇場人員，增加就業人口，終於使禁演的法律取消 (1789)。首都如此，其它城市先後跟進，並在 1790 年代紛紛建立了劇場。

劇場合法化後，美洲喜劇團首任團長的兒子小哈倫 (Lewis Hallam Jr., ca. 1740–1808) 與別人合股組織新團 (1791)，並邀到財團在費城建立了當時美國最好的「栗樹街劇院」(Chestnut Street Theatre)，又從英國請來一批聲響極佳的一流職業演員。因為它營運良好，促成了另外兩個劇場的建立。但美國首都遷到華盛頓後 (1800)，費城人口增長緩慢，在 20 年間只從 63,000 增加到 94,000 (1820–40)。這些人口不足以同時支持三個劇場，因而三者的營業都相當困難，終於在兩年之間先後倒閉 (1828–29)，戲劇中心則由紐約取而代之。

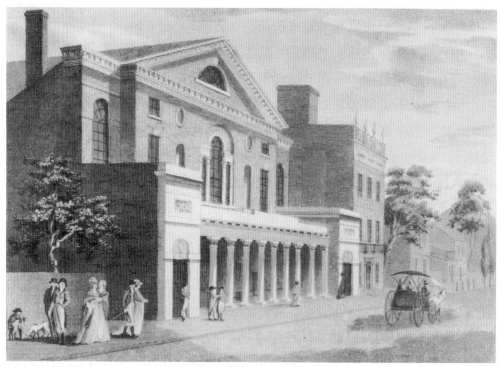

▲費城「栗樹街劇院」於 1794 年開始營業，是美國當時最好的劇院。

13-3 紐約市成為劇場中心

紐約市的人口歷年概數如下：1700 年 4,500，1790 年 3.3 萬，1800 年 6 萬，1820 年 12 萬，1840 年 31 萬，1850 年 51 萬，1860 年 81 萬，1880 年 120 萬，1890 年 151 萬，1900 年 344 萬。

紐約市分為四個行政區，其中最繁榮的是曼哈頓區 (Manhattan)，地形狹長，由東到西現在橫分為大約十條大道 (boulevards)，由南到北大約縱分為 200 條街道 (streets)。歷史上，紐約市先後為荷蘭及英國佔領，他們沿著現在的第 14 街建立了防禦城牆，將城門外面的部分空地闢為練馬場。美國獨立戰爭以後，紐約成為美國最大的進出口海港和金融中心，原有的開發地區成為市政府和華爾街銀行的所在地，城外曠地中央的小路隨著拓展，稱為「寬路」(Broadway)，音譯就成了「百老匯」。在十九世紀早期，紐約劇場都集中在第 14 街與第 4 大道附近，也就是舊區的邊緣。後來無地可以興建劇場，只好向城牆外的空地發展，但都盡量靠近中間的「寬路」，藉以方便觀眾。第一個建在寬路附近的是「公園劇場」(Park Theatre) (1798)，它經過兩次擴建，後來可以容納 2,372 名觀眾 (1807)。第二個劇場是奧林匹亞 (Olympia) (1812)，接著波維瑞區 (Bowery) 興建了「波維瑞劇場」(The Bowery Theatre) (1826)，最

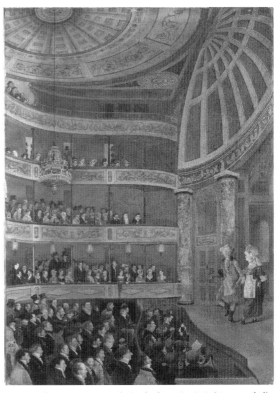

▲公園劇場 (1822)。是當時美國典型的劇場：前舞臺很淺，演員在此表演，非常接近觀眾及前面燈光照明；畫框舞臺有側面門供演員出入。(達志影像)

初可容 3,000 名觀眾，在擴建後可容 4,000 (1845)。劇場形式大都模仿英國：一面是舞臺，另外三面是觀眾席，分為池子、樓廊和包廂。隨著人口的增加，寬路附近的劇院也不斷增加，後來高達 80 個左右 (1928)。它們以寬路為軸，分佈在第 39 街到第 54 街之間的城中區 (Midtown)。為了配合演員與觀眾的需要，這裡還有餐廳、旅館以及售票處等處所。隨著這些發展，「百老匯」逐漸成為紐約戲劇集中地的代名詞，也是國際知名的戲劇中心。

13-4　劇場逐漸向西部擴散

在費城與紐約之外，很多城市也先後建立了劇場，起先是在大西洋沿岸，後來也陸續到了內陸的芝加哥等幾個大的城市。它們在例行演出之外，大都組織巡迴劇團到小的城市演出。從十九世紀初葉開始，美國不斷擴張領土，邊界的「前線」(Frontier) 逐漸接近太平洋地區，美國演藝人員隨著移民推進，出現了劇場西移運動 (westward movement)。其中第一個重要的職業劇團由贄克 (Samuel Drake, 1769–1854) 率領在肯塔基州 (Kentucky state) 一帶活動 (1815)。它共有團員十人，戲碼總是將一般舊戲加以改編濃縮，必要時再由團員兼演多個角色。他們在城鎮間巡迴演出，只要觀眾不多就轉移陣地，因此攜帶的佈景不過幾塊景片，演出的場所往往只是一個寬廣的大房。

贄克之後，類似的小型巡迴劇團所在多有，營運的方式也大同小異。就像在東部的移民大量到西部「前線」尋求機會一樣，演員們也紛紛到「前線」演出謀生。他們或步行、或乘車、或騎馬，從一個村鎮到另一個村鎮，沿途要提防遭人打劫，有時錯過供應餐飲的地方，只得靠沿途田野間的胡蘿蔔果腹；有的村落只有幾十戶人家，他們也照樣演出；有時在一個帳篷裡，觀眾只坐了三排，照明就靠插在大馬鈴薯裡的三枝蠟燭。演出簡陋，收入微薄，可以想見。

「前線」移民所經的路線，以及他們建立的市鎮，很多是沿著俄亥俄河 (Ohio River) 的河道，演員演戲的路徑和地點，自然也就相同。1830 年代，

有的劇團乾脆把劇場設在船上，讓觀眾到船上觀賞，演完之後再把船開到另一個港口。後來有人開始把戲船 (showboat) 連上汽船 (1836)，甚至把汽船改成戲船，使航行更為方便快捷，又能溯流而上，駛回原點，再順流而下。如此一來，戲船本身當然值得作為長期投資，演戲用的機關佈景也可以裝飾得富麗堂皇，成為「浮宮」(floating palace)。由於擁有這些便利和優點，戲船的演出一直沿用到 1920 年代。

隨著移民的增加和礦藏的開採，西移運動繼續擴大。聖路易 (St. Louis) (1835) 及芝加哥 (1847)，都先後建立了永久性的劇場。加州發現金礦後 (1848)，人潮湧至，舊金山出現了第一個劇場 (1850)，後來經常保持在四個左右，這些劇場在最初只由業餘人員見機設立，但後來都由職業劇團取代。第一條東西橫貫鐵路通車後 (1869)，新建的「加州劇場」(The California Theatre) 出類拔萃，加州遂成為西部的戲劇中心。鐵路使得巡迴演出更為便利，一個劇團在途中如果發現某個地方有足夠的觀眾支持，往往就長期停留下來，結果是美國的地方職業劇場不斷增加，由早期的大約 35 個 (1850)，增長到大約有 50 個 (1860–70)，其它在小城小鎮表演的劇團更不計其數。

13–5 本土戲劇生根發芽

美國有規模的戲劇活動既然是由倫敦前來的劇團開始，當然受到英國戲劇的影響。它的第二代雖然改名為「美洲喜劇團」，但主要成員並未更換，所以演出的劇碼大都仍是英國的劇本或改編，其餘則是從歐陸翻譯改編的作品。這些劇碼除了莎士比亞的悲、喜劇外，絕大多數都是通俗劇，其中最有名的是謝雷登 (Richard Sheridan) 的《若拉之死》（參見第八章），其它則有德國柯策布和法國畢賽瑞固的改編。是在這樣的大環境中，美國劇場上演了一些自己作家的劇本。

美國獨立戰爭結束不久，出現了羅耶羅・泰勒 (Royall Tyler, 1757–1826) 的《對比》(*The Contrast*) (1787)。這是第一個由美國人編寫、用美國題材、

由職業劇團上演、又有媒體評論的劇本。它是個社會喜劇，劇情略為：丁波 (Dimple) 旅遊英國回來，見識到英國的流行風氣，感到他美國的未婚妻瑪麗亞 (Maria) 不夠時髦，於是開始追求另外兩女，其一為夏樂娣 (Charloette)。兩女崇尚洋派，對他十分傾心。夏樂娣的哥哥滿立 (Manly) 是獨立革命戰爭中的上校，來訪時對瑪麗亞一見鍾情，瑪麗亞對他也充滿敬愛，但因父親一向堅持履行婚約義務，於是她寧願犧牲自己的感情與幸福。躲在壁櫥的父親聽到一切，深為感動。後來發現丁波向另一個女人求愛，又發現他因賭博而債臺高築，於是迫他解除婚約，讓愛女與滿立結婚。

　　《對比》受到謝雷登《造謠學校》的深刻影響，不僅在劇情與人物上類似，甚至在細節上也模仿。例如寓意式的人名：滿立 (Manly) 意味有男人氣概 (like a man)，丁波 (Dimple) 本意是「酒渦」，顯然在強調他女性化的裝腔作勢。透過這兩個人物的對照，本劇強調美國人誠實、純真、順應本性的「美國作風」(The American Way)，嘲諷那些崇英人士的虛偽和矯揉做作。滿立有個隨從名叫「強納遜」(Jonathan)，是個美國的北方佬 (Yankee)，音譯為「洋基」。他來自鄉下，講話土氣，會唱民歌，但對都市新鮮事物茫然無知，誤進戲院看戲還以為那是真人真事。可是他正直率真，以生而為自由的美國人感到驕傲。不斷宣稱「我是真正的自由之子」(I am a true blue son of liberty)，或「我是真正生在美國的北方佬」(I'm a true born Yankee American)。這個「強納遜」成為後來所有「舞臺洋基」(the stage Yankee) 的典型，很多劇本都插進了類似的腳色，利用他們插科打諢，同時為演出增加一點本土的氛圍。到了 1820 年代，更出現了專演洋基的專家 (specialist)，以及以洋基為主角的劇本，例如《強納遜在英國》(*Jonathan in England*) (1828)。這種情形，直到 1840 年代才逐漸消失。

　　美國第一位重要的劇作家是鄧樂普 (William Dunlap, 1766–1839)。他生於富有之家，年輕時到倫敦學習繪畫 (1784–87)，趁機看了很多戲劇演出，回美後正值《對比》上演，目睹冠蓋雲集的盛況，於是決定全力投入戲劇。他出資成為「美洲喜劇團」的股東，兩度出任「公園劇場」的經理，前後長達 13

年，對推動美國戲劇和協助演員不遺餘力。他翻譯和改編的劇本在 25 個以上，大都是通俗劇，尤其是柯策布的作品。他創作的劇本約同此數，大都也是通俗劇。由於這些貢獻，他被尊稱為美國戲劇之父。

鄧樂普最重要的劇本是《安錐》(André) (1798)。這是第一個用美國材料所寫成的悲劇，故事是美國革命戰爭中的一個真實事件：華盛頓將英國軍官安錐視為間諜予以吊死。劇中呈現美國軍官布蘭德 (Bland) 向將軍請求減刑，在遭到拒絕後撕下徽章表示抗議。本劇演到此處時觀眾噓聲大作，如此連續三天後，鄧樂普停止《安錐》的演出。數年後他把故事改編成《哥倫比亞的光榮》(The Glory of Columbia) (1803)，純粹讚美美國革命，避免任何爭議，而且演出中充滿歌曲和煙火。此後一段時期，此劇成為愛國教材，逢到國慶就經常演出。鄧樂普感慨說道：歷史真相「為了假日笨蛋的娛樂，有時會遭到謀殺」(murdered for the amusement of holiday fools)。

鄧樂普後來退出劇場 (1812)，從事繪畫、教學和著述，編寫了《美國戲劇史》及《美國美術史》，雖然間有錯誤，仍不失是早期相關領域的重要資料。沉潛多年之後，鄧樂普復出，寫了劇本《尼加拉瀑布之旅》(A Trip to Niagara) (1828)，首次使用了透視幕（或稱西洋鏡 (diorama)）：在一個大的捲軸上安上畫布，上繪景物。本劇一共使用了 8,300 公尺的畫布，上面繪製著從紐約哈德遜河到尼加拉瀑布的沿途風景。隨著捲軸的捲動，那些美麗的景色次第展現，令觀眾悅目賞心。西洋鏡的表現方式，後來長期為人模仿使用。

美、英兩國為了通商及領土問題戰爭三年 (1812–14)。戰爭期間，有人寫了宣傳性的愛國劇本，提高民族意識，也開始促進美國劇場上演本土劇本的比例，從最初 2% 左右 (1800)，增加到大約 15% (1850)。這些劇本的內容大都以美國的經驗為基礎，形形色色，紅人、黑人、城市、西部前線的拓荒者等皆在其列，但比較出色的是喜劇《風尚》(Fashion) (1845)，作者是莫瓦特夫人 (Anna Cora Mowatt, 1819–70)。劇情略為：一個紐約商人，不擇手段賺錢，結果被人抓到把柄。他的太太盲目崇拜法國，鼓勵女兒與一個自稱為法國貴族的人相戀，造成兩人私奔；他家的法語家庭教師美麗正直，反而受到

威脅。最後幸賴富翁亞當・楚門 (Adam Trueman) 出面，揭露「貴族」只是冒充，還認出家教老師就是自己女兒，於是吉慶終場。本劇旨在諷刺美國新富的崇洋媚外。劇中關鍵人物既名亞當（Adam，《聖經》中人類的始祖），又姓「楚門」(Trueman，拆開後意為 true man，「真人」)，是個顯明的寓意標籤，與《對照》中的「滿立」(Manly)，可謂異曲同工。透過亞當・楚門的言行，本劇讚揚了美國正直與獨立的人格風範。雖然說教味重，而且在人物、情節或語言各方面都相當薄弱，但它首演長達三個星期，是當時非常難得的成績。

隨著十九世紀末葉的禁酒運動，出現了支持戒酒的戲劇。它們經常都有一定的公式：某人由於壞人的引誘開始飲酒，進而酗酒以致喪失一切，最後他幡然悔改，於是恢復了健康和家庭的和睦。《酒徒》(The Drunkard) (1844)，又名《墮落者得救》(The Fallen Saved)，在劇名中就標誌出它的內涵。許多戒酒運動的熱心人士，原本反對戲劇，這時也開始進入劇場，而且勸導其他人前往觀賞，使這類戲劇一直維持到 1930 年代。

流傳更廣、影響更遠的是「前線通俗劇」(Frontier melodrama)。它們以開發西部的生活經驗為基礎，強調邊境前線的風光、浪漫、危險，以及那些冒險前進者的勇敢。這類劇本很多，包括《西部之獅》(The Lion of the West)、《森林玫瑰》(The Forest Rose) 以及《美國農夫》(American Farmers) 等等。它們在演出時都盡量呈現特殊的舞臺效果，例如英雄遇到印第安人追趕，於是縱身跳下瀑布，跌到一艘著火燃燒的船上。還有莫搭克 (Frank H. Murdoch, 1843–72) 的《英雄救美》(Davy Crocket) (1872)，其中一個場景為一個美女躲進木房，一群野狼在門外咆哮攻擊，門閂已遭衝斷，獨賴英雄以強壯的手臂阻擋。這些劇情和特技，正是後來西部英雄電影的前驅。

相映成趣的是「都市青年」(city boy) 型的劇本，它的出現完全由於偶然。紐約波維瑞區 (Bowery) 劇場演出的《紐約一瞥》(A Glance at New York) (1848) 中，有個人物名叫摩斯 (Mose)，他是波維瑞區的義務救火隊員，有次帶著一個鄰城來的鄉巴佬到曼哈頓區閒逛，街上碰到小偷、強盜等等，於是在一番爭吵打鬥後，繼續漫遊。擔任摩斯這個人物的演員是錢福饒 (Frank S.

Chanfrau, 1824–84)，他上場時穿著奇裝異服，口叼雪茄，活像當時波維瑞地區的青年地痞。他出場時觀眾一片冷漠，可是當他第一句話出口，說的竟是他們非常道地和熟識的俚語時，立刻引起一片歡呼。那時劇場座位分為包廂、迴廊和大廳，除了包廂的上流人士之外，其餘的男女老少都把他當作自己人，歡笑呼聲始終不斷。劇場見此反應，連夜改編劇本，加重摩斯的戲份，劇名也改成《紐約寫真》(New York as It Is)，結果連演 47 夜，場場客滿，打破美國以前的票房紀錄。它的觀眾大都是像摩斯一樣的下層階級，但他們不惜花錢進佔包廂的座位。有時一票難求，還得動用警察疏散門外觀眾。既然如此轟動，錢福饒多年來就單演此劇。其他編劇有樣學樣，於是波維瑞的青年 (Bowery Boy) 一再出現在不同情景、不同劇名之中，直到 1860 年代才融入其它劇本，逐漸淡出。

13–6　演員佛萊斯特、紅人戲劇與劇院暴動

美國第一個本土出生的偉大演員是艾德溫・佛萊斯特 (Edwin Forrest, 1806–72)。他從 14 歲起就在前線劇場演戲，20 歲時來到紐約 (1826)，聲譽日隆。他個性率真熱情，身材不高，但胸腔圓闊，體力充沛，聲音洪亮。他在莎劇中最擅長的角色是李爾王，可以把這位君主在暴風雨中的激情咆哮、終至瘋狂的過程，發揮得淋漓盡致。他演紅番麥塔摩拉 (Metamora) 時，有人形容「他的聲音像怒海澎湃洶湧」。後來飾演《角鬥士》(The Gladiator) 的主角──一個被羅馬人俘虜的非洲黑人，激情憤怒時肌肉賁張，眼射怒火，讓觀眾震驚不已。這種演出風格，後人稱之為「美國派」(the American school) 或「外型派」(physical school)，最能獲得一般市井觀眾的喜愛。

為了刺激本土戲劇，佛萊斯特舉辦徵選劇本比賽 (1828)，徵求「最佳悲劇，五幕，主角限為本國原住民 (an original of the country)」，意思是紅人。在此 20 年前，美國舞臺就首次上演過同樣的題材，劇名是《印第安的公主》(The Indian Princess) (1808)，主角芳名「波咖杭塌絲」(Po-ca-hon-tas)。後來

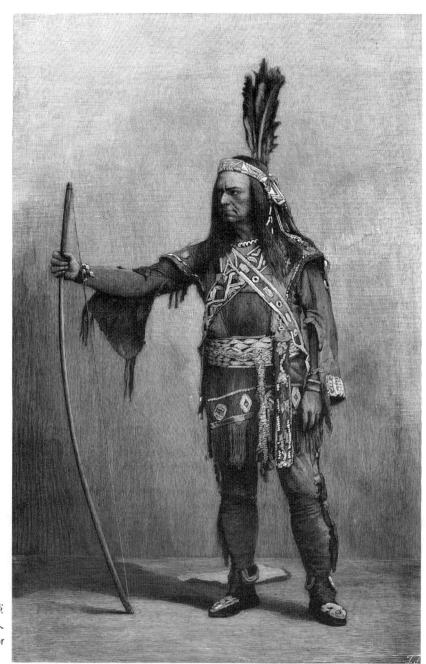

▶佛萊斯特扮演
《麥塔摩拉》紅人
英雄 © The Granger
Collection / TopFoto

響應佛萊斯特的應徵作品多達 200 件，他選中幾部劇本，輪流演出，自己擔任主角。比賽首獎是史銅 (John Augustus Stone, 1801–34) 所寫的《麥塔摩拉》(Metamora) (1829)。那時期美國白人繼續不斷攻擊紅人，後來甚至通過法案強迫他們遷離原有居地 (1830)，奪走了他們一億畝的土地。這個劇本反映著當時美國白人的良心。它的主角麥塔摩拉是一個紅人部落的首領，為了捍衛領域，抵抗白人侵佔，他大聲疾呼：「紅人們，起來！自由！不報仇，毋寧死！」最後他犧牲了生命。

《麥塔摩拉》成功以後，美國舞臺出現了各式各樣的印第安人戲劇，從各種角度，呈現這個被他們過分理想化了的種族。他們異口同聲，認為紅人的確沒有高深的文化素養，也從未受到白人文明的教化，所以可被視為野蠻人 (barbarians)。但也正因為如此，他們的心靈都沒有受到汙染，因此還能保持善良的本性，富有正義感和同情心，所以可被視為高貴 (noble)。這觀念與法國浪漫主義的思潮結合，形成通俗劇中常見的一個類型人物：不論皮膚顏色，只要是未受文明汙染而能率性作為的人，都可能被視為高貴的野蠻人 (the noble savages)。

這類戲劇於 1830 至 1840 年間在全美各地上演，作家很多，最初很受歡迎，但逐漸引起反感，有人甚至認為這類戲劇泛濫成災，已經令人完全厭倦。正當此時，約翰‧布絡甘 (John Brougham, 1810–80) 來到美國 (1842)，希望在劇場謀求發展。他是愛爾蘭人，原在倫敦擔任演員，對《乞丐歌劇》和《悲劇中的悲劇》的諧擬劇傳統耳熟能詳（參見第八章），他看到「高貴的野蠻人」過分膨脹，就寫出了他連演帶唱的《麥塔摩拉》(Metamora) (1847)，接著又推出了《波咖杭塌絲》(Po-ca-hon-tas) (1855)，或稱《溫和的野蠻人》(The Gentle Savage)。它們戳破了過分膨脹的偶像，「高貴的野蠻人」這類劇本從此一蹶不振。

另一個與佛萊斯特有關的事件，是一次慘重的劇院暴動。當他準備在波維瑞劇場演出莎士比亞的劇本時 (1849)，百老匯的阿斯多歌劇院 (Astor Place Opera House) 邀請英國當時最紅的明星麥克雷迪 (Macready, 1793–1873) 前

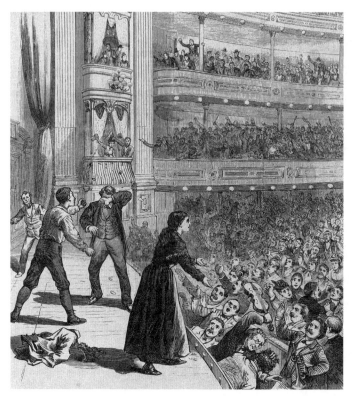

▲美國十九世紀觀眾的反應，一般都比現代觀眾熱烈。圖為紐約波維瑞劇場 1878 年演出時，有人衝上舞臺襲擊演員，觀眾區同樣群情激動。

來演出莎劇。他的風格溫和細膩，佛萊斯特則豪邁粗獷，兩人風格完全相反。兩個演出的劇院在氣質上同樣迥異：阿斯多的觀眾必須穿著盛裝，戴上手套才能入場；波維瑞的觀眾多為愛爾蘭裔的中、下階級，穿著都是日常便服。麥克雷迪來美前後，佛萊斯特在報上寫了一封公開信，意圖掀起不利對手的輿論，有家報紙就回應寫道：「作為美國人，我們喜歡的是自然奔放的能量，不是歐洲文化的矯揉油滑。」社會意見則分為兩派：中下階級傾向支持本國明星，上流人士則認為不應對嘉賓無禮。麥克雷迪首演之日，有幾十個經過組織動員的人，對劇場投擲雞蛋、番茄等物，最後還丟椅子。麥克雷迪本要立即回國，後經劇院央求留下，但反對者立即散發傳單，號召「工人群眾」(working men)「對英國的貴族歌劇院表達意見。」結果在第二天演出時，有幾千人向歌劇院丟擲石塊，更有人衝進院內，嚇得麥克雷迪和觀眾從後門逃走。後來民兵為維持秩序，開槍造成了 60 餘人（數字報導不一）死傷的空前慘案。

這次慘案顯示紐約中、下層觀眾的力量和心理取向。他們對外國明星、貴族歌劇和外國劇碼感到強烈不滿；相對地，他們對自己的國家和土地有很

深厚的認同。更進一步看，新興的美國既沒有悠久的歷史和豐厚的文化，也沒有世代相沿的戲劇傳統，因此劇作家取材的範圍局限於美國的經驗，例如紅人反抗、獨立革命、西部開發以及都市現狀等等。上面介紹過的劇作家，包括最早的泰勒，到鄧樂普及史銅等人莫不如此。

13-7 黑人歌舞秀

英國的湯姆斯·D·萊斯 (Thomas D. Rice, 1806-60) 移居到美國的肯塔基州後，在居留期間 (1828-31)，觀察到一個名叫吉姆·克蹂 (Jim Crow) 的癩腿黑人馬伕經常一面唱歌，一面快速地跳舞。接著萊斯就模仿他那種奇特的舞步，發展成一套職業性的舞蹈，稱為「吉姆·克蹂獨跳」(Jump Jim Crow) 或「吉姆·克蹂」。他滿臉塗黑，衣履襤褸，手持班卓琴 (banjo)，一面唱著黑人民歌，一面舞蹈。萊斯的表演很快在全國受到熱烈歡迎，在他的名聲達到巔峰時，《波士頓郵報》(The Boston Post) 寫道：「今天世界上最有名的兩個人是維多利亞（女王）和吉姆·克蹂 (Queen Victoria and Jim Crow)」。萊斯三度受邀到英國演出，有次還在維多利亞女王御前表演。因為這些成就，萊斯被尊稱為「美國黑人歌舞秀之父」。

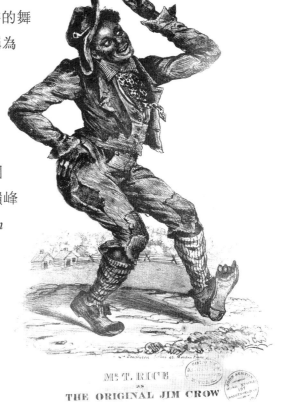

▲白人湯姆斯·D·萊斯扮演黑人吉姆·克蹂（達志影像）

　　萊斯的成功引起很多模仿，在 1840 年代發展成為一整套的「黑人歌舞秀」(the minstrel show)，表演人員也由單人增加到四至八人，但他們仍然維持萊斯的基礎，繼續以扭曲與輕蔑的態度呈現黑奴人物，包括貧窮老實的叔叔、古道熱腸的女管家、滑溜的懶僕，或者白痴與傻瓜等等。有個自稱「維吉尼亞歌舞秀」(the Virginia Minstrels) 的劇團到紐約的「波維瑞大劇場」(The Bowery Amphitheatre) 演出 (1843)，歌唱及舞蹈均充滿活力，節奏快速，深受中產階級歡迎。白宮知道這種新的娛樂形式後，從次年起就年年邀約歌舞秀的劇團演出，直到內戰發生後才停止 (1861)。在同一時期，「克瑞斯提歌舞秀劇團」(the Christy Minstrels) 在紐約演出，後來更與福斯特 (Stephen Collins Foster, 1826–64) 簽約編寫歌曲 (1850)，在兩、三年間贏得巨利。福斯特從十幾歲就開始作曲，簽約後寫下了很多新歌，包括〈家鄉的老友〉(Old Folks at Home) 以及〈我在肯塔基州的老家〉(My Old Kentucky Home) 等等。這些歌曲有的至今仍然廣泛流傳，福斯特也贏得「美國音樂之父」的美名，但他在有生之年一直收入菲薄，中年時就在貧病交加裡去世。

　　經過眾多劇團的耕耘，「黑人歌舞秀」在 1850 年代已經發展成為非常複雜的表演程式。簡單來說，它至少有四種樂器伴奏，表演內容則由三個部分組成。第一部分由演員跳舞入場，然後插科打諢，配合唱歌跳舞。第二部分是混合表演，包含充滿笑料的長篇大論。第三部分有時是短篇喜劇，有時是農奴的農莊生活；有時是褒貶時事，有時是以戲謔的方式，運用優異的歌舞技術，諷刺當時的義大利歌劇，或正在美國訪問演出的歐洲歌唱節目。

　　美國南北戰爭以後 (1861–65)，非裔美國人獲得自由，於是出現了很多黑白混雜或純粹黑人的劇團。它們仍然依循慣例，即使是黑人演員都把臉部故意塗黑，穿著邋遢的服裝。它們吸收了更多南方非裔美國人的歌曲、舞蹈和笑話，到各地巡迴演出，一般的劇場節目幾乎難以競爭，紐約更是它們的天下。還有劇團遠赴英、法等國表演，英國後來也有了自己的團隊來到美國，雙方皆名利雙收。

　　在 1870 年代，白人企業家購買了絕大多數的「黑人歌舞秀」劇團，形成

幾乎全面壟斷的局面，只有少數黑人的劇團繼續維持，而且打破傳統，吸收女性演員參加，甚至有純女性組成的劇團。那些被收購的劇團規模逐漸擴大，有的甚至多達百人以上，佈景上也堂皇富麗，踵事增華。但它在 1880 年代為「諧擬狂想曲」取代，淪為雜耍的一部分，獨立表演的機會愈來愈少，劇團的數目也急遽降低，從十團 (1896) 減到只剩三團 (1919)。

「黑人歌舞秀」給予非裔美國人表演的機會，歷代出現了很多傑出的演員。在早期有威廉・亨利・雷恩 (William Henry Lane, 1825–52)，藝名「九拔」(Juba)。他在生涯初期特別擅長愛爾蘭的捷格舞 (jig)，後來加進了很多複雜的黑人舞蹈，融會貫通，創造了踢蹖舞 (tap dancing)，成為美國舞蹈界在十九世紀最重要的人物。另外一位傑出的演員是比利・克三德斯 (Billy Kersands, ca. 1842–1915)，他能歌善舞，還會樂器和特技，慣常飾演的角色是個傻子。最後值得注意的是山姆・路佳斯 (Sam Lucas, 1850–1916)，他在「黑人歌舞秀」初露頭角，後來參加黑人歌劇的演出，接著又在舞臺劇和電影中飾演湯姆叔叔，成為第一個擔任這個主角的黑人。

13–8 《湯姆叔叔的小屋》

美國國會通過的《逃亡奴隸法》(*Fugitive Slave Law*) (1850)，要求把已經逃到北方的奴隸送回南方。史竇夫人 (Harriet Beecher Stowe, 1811–96) 針對此事，在雜誌連載出版了《湯姆叔叔的小屋》(*Uncle Tom's Cabin*) (1852–53)，又名《黑奴籲天錄》。史竇夫人生長在美國北方，一度跟隨神學教授的丈夫到達南方，耳聞目睹販賣黑奴的不人道行為，於是編寫了這個故事，希望藉此喚起美國人的道德情懷。故事集結成書後，成為十九世紀美國最暢銷的小說。南北戰爭爆發後，據說林肯總統有次問她：「妳就是引起這次戰爭的小婦人嗎？」

那時美國還沒有版權法，改編作品不需經過原作者同意，因此《黑奴籲天錄》在改編成劇本時有很多不同的版本，其中最成功的出自喬治・艾肯

(George L. Aiken, 1830–76)。最初在紐約特洛伊 (Troy) 劇場上演他的改編本時 (1852)，故事分屬兩個劇本，各有三幕；次年才合併成為六幕。這個版本首次推出即連演 325 場，盛況空前，不久倫敦、巴黎、柏林都上演此劇，在美國更有巡迴演出，愈演愈盛，1890 年代時約有 400 個劇團穿梭在大城小鎮之間搬演此劇。電影興起後本劇聲勢漸減，但在 1927 年仍有十幾個劇團上演本劇。

喬治・艾肯的《黑奴籲天錄》分為六幕 30 景。劇情略為：仁慈的亞瑟・謝爾壁 (Arthur Shelby) 因為債臺高築，不得不忍痛讓售他的兩個奴隸：中年的湯姆 (Tom) 與女奴艾麗薩 (Eliza) 的幼兒哈瑞 (Harry)。艾麗薩聽到計畫後，連夜趕到湯姆叔叔的小屋，警告他趕快逃走。但善良的湯姆不願連累主人而選擇留下，把命運交給全能的上帝。此後劇情分為兩條主線交叉進行。一條主線顯示艾麗薩如何帶著孩子，歷經諸多危難，在善心白人的幫助下，一一化險為夷，最後和她的丈夫喬治 (George) 團圓，逃到加拿大獲得自由。

另一條主線以湯姆為主體，非常複雜。首先，他在被人帶去拍賣的途中，遇上聖克來爾 (St. Clare)，拯救了他落水的女兒小伊娃 (Little Eva)，因此被聖克來爾買去。後來父女雙亡，湯姆又被賣給殘酷的勒格雷 (Legree)。勒格雷在兩個奴隸逃走後，令人殘酷拷打湯姆逼供，就在他奄奄一息時，亞瑟・謝爾壁的兒子喬治來到，預備贖回湯姆。由於勒格雷之前刺傷亞瑟・謝爾壁致死，陪伴喬治的律師馬克因此預先已取得逮捕令，所以勒格雷在動刀拒捕時被當場擊斃。湯姆看到舊主來救，感激中含笑而終。原來的演出在此結束，但因觀眾不滿，於是增加了一個「靜場」如下：已死的小伊娃身披白色披風，騎著雙翼伸展的乳白鴿，在金光閃耀的雲層中對下面賜福，她的父親聖克來爾和湯姆跪在地上，翹首仰望，象徵他們的靈魂將升上天堂，獲得永生。

如上所述，《黑奴籲天錄》基本上是一個通俗劇，生動地呈現了黑人奴隸的不幸遭遇，只有在結尾處才顯示虐待他們的白人主人受到懲罰，非死即傷。本劇人物的個性大都好壞分明，小伊娃的博愛純潔，湯姆的虔誠忠厚，幾乎都到達完美基督徒的境界。次要人物的呈現也非常成功，年輕黑奴脫撲絲

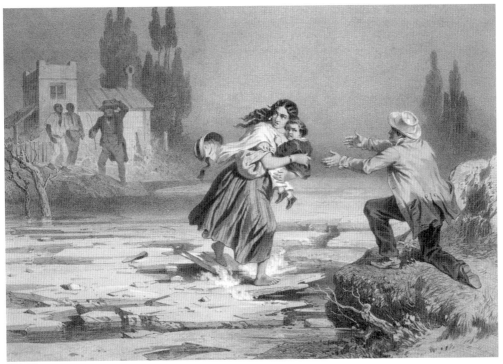

▲《黑奴籲天錄》中艾麗薩抱著幼兒奔逃的場景，為十九世紀的版畫。© Historical Picture Archive / CORBIS

(Topsy) 尤其難得，她天真爛漫，為全劇提供了很多笑料及喜劇的喘息效果 (comic relief)。她還逐漸改過遷善，變得通情達理，甚至原來主張廢奴卻歧視黑人的奧菲莉亞 (Ophelia)，也因她改變態度說道：「把他們當人，他們就會像人一樣工作。」

本劇的佈景和演出出類拔萃，長久以來一直膾炙人口。30 場佈景中有豪華的客廳，簡陋的小屋，以及河流和高山，變化多端，相映成趣。此外，30 場中包括很多「靜場」(tableau)，其中只有形象，沒有說話。上面提到小伊娃在劇尾出現在雲端的「靜場」，不難想像該場面的瑰麗動人。但劇中更為驚人的「靜場」則是「浮冰」。那時艾麗薩抱著幼兒逃至河邊，河中不見渡船，後面追趕者又騎馬將至，有的演出還配合很多狂吠的獵犬。絕望中，她看見河面流下一塊浮冰，毅然跳了上去，當追趕人眾抵岸時，她已逐漸漂流遠去。

這種效果，即使在舞臺藝術發達的今天，都很難複製成功。

綜上所述，《黑奴籲天錄》的空前成功絕非僥倖。但反過來看，它具有通俗劇一般的缺點：結構鬆散，可有可無的偶發事件很多，人物造型上過於樣板化。二十世紀下半葉民權運動興起後，湯姆更成為質疑與攻擊的對象，認為他對白人的認識淺薄，過於溫順，而且講的英文經過白人特意扭曲，充滿文法錯誤，例如他規勸主人要替上帝服務人群時就說道：「我們為祂所創造的人作工就是為祂作工」(We does for him when we does for his creatures)。不論這些後見之明如何，《黑奴籲天錄》的連演紀錄讓製作人羨慕，導致「長演」(long run) 成為他們追求的目標。

13–9　諧擬狂想曲與美國音樂劇

上面介紹過，在紅人戲劇如日中天時，有人採用諧擬劇的方式，戳破了過分膨脹的紅人偶像。緊接著又開始出現另一種類型的諧擬劇 (1855)，它的重點不再是諷刺和攻擊，而是純粹為了娛樂觀眾，根據遐思與幻念所編成的戲劇。為了突出它的不同，有人稱之為「諧擬狂想曲」(burlesque extravaganza)，也就是在原來的「諧擬劇」(burlesque) 後面加上了「狂想曲」(extravaganza) 的字樣。

這個新的劇類開始於一個偶然事件。有兩個紐約的經紀人從巴黎引進了一個芭蕾舞團 (1855)，團員約有 100 人，但預定演出的劇場在開演前失火焚毀，於是他們找上尼布絡花園音樂廳 (Niblo's Garden) 的經理惠特雷 (William Wheatley)。這個音樂廳有紐約當時設備最好的舞臺，約有 3,200 個座位。惠特雷當時在籌備一個通俗劇《駝背巫師》(*The Black Crook*)，正為劇情庸俗沉悶而發愁，聽到那些巴黎來的芭蕾女郎婀娜多姿，於是同意合作，將她們納入既定的劇目之中。

《駝背巫師》的故事光怪陸離，大略為一個邪惡的貴族，想佔有美麗的阿蜜娜 (Amina)，於是藉故把她貧寒的戀人羅多福 (Rodolphe) 逮捕，交給一

▲《駝背巫師》1866 年在紐約演出的廣告，女演員曝露的服裝在當時成為主要賣點。

個駝背的巫師處死。羅多福在途中經歷了水、火等災難，還遭遇到妖魔鬼怪，
但他善心拯救的一隻鴿子，未料竟是一個仙后的化身。她得救後為了報恩，
以神力擊敗了貴族，驅使魔怪把巫師趕進地獄，最後讓戀人們結婚，愛河永
浴。故事雖然莫名其妙，但在當時卻是屢見不鮮。惠特雷除了運用慣常的豪
華佈景外，還安排那些芭蕾女郎擔任主要演員和歌隊，讓她們身著緊身的肉
色舞服，有時在豔陽下玉腿紛飛，有時在朦朧月色中盡情酣唱。結果長達五
個半小時的演出，觀眾不僅樂而忘倦，而且如醉如痴。首演次日的媒體評論，
有的認為表演「猥褻」(indecent)、「敗德」(demoralizing)，有的指出演員們缺
乏教養，但是這樣的指責，反而引起大眾的好奇，扮演仙后的首席芭蕾演員，
更成為紐約家喻戶曉的人物。結果觀眾紛紛前來觀賞，《駝背巫師》連演了
16 個月 474 場，後來還巡迴演出。

　《駝背巫師》有芭蕾配樂，還東拼西湊，插進了一些流行歌曲，雖然無

甚可取，但是因為整體演出的成功，成為音樂劇發展史上的一個里程碑，更有人認為它是第一個美國音樂劇 (American musical)。在本劇之前，社會風氣還相當保守，一般婦女在正式場所大都穿著有圓環支撐的大裙，臀部還有裙撐，藉以把身體的各個部分包裝隱藏。在這樣保守的風氣下，芭蕾美女的胴體暴露，當然極為煽情刺激。首演當然涉及相當的冒險，但它既然闖關成功，無異開闢了一個蘊藏豐富的金礦，讓製作人財源滾滾。

兩年以後歷史重演 (1868)，英國的莉底亞·湯普遜 (Lydia Thompson, 1838–1908) 帶領一個舞團到美國，以英國金髮女郎 (British Blondes) 為號召，上演她們在英國已經演出過的《俊王豔遇》(Ixion) (1868)，或譯為《伊科西昂》。演出的劇本早已失傳，只知這些女郎每個都穿著迎合時尚，且相當透明的緊身衣褲，湯普遜本人更幾乎曲線畢露，與其他女伴打情罵俏，極盡挑逗的能事。這種大膽演出立刻轟動紐約，不僅男士趨之若鶩，時髦女士同樣也想先睹為快。在一票難求的情況下，演出從原來的小劇場改在尼布絡花園音樂廳舉行，第一季的收入達到 37 萬美元，隨後她應邀帶團到各地演出，前後超過六年，遠超過她預定的計畫。

在法、英兩國女郎旋風之後，美國人不久就發展出自己的諧擬劇，特色仍是三個因素：諧擬性的故事、色情的歌舞，以及豪華的佈景和舞臺效果。在那些美國的製作人中，最重要的是愛得華·萊斯 (Edward E. Rice, 1849–1924)。他沒有受過正式的音樂訓練，僅憑自己天生的旋律感，就能哼出曲調，讓有訓練的專家譜曲。他總共製作了 18 個諧擬劇，其中十幾個還巡迴演出。景觀和年輕美女之外，他還加進了噴水的鯨魚、跳舞的黃牛、外國的情調，以及一些稀奇古怪的人物。他的製作雖然也有身著緊身衣褲的美女，但是內容非常乾淨，連家庭成員都能一齊欣賞。

愛得華·萊斯最有名的諧擬劇是《美男雕像》(Adonis) (1884)，劇名中的主角是希臘神話中的美男阿多尼斯 (Adonis)，劇情略為：他的一座雕像獲得生命來到人間，遇到幾個著名的當代人物，但他發現這些人非常卑鄙，於是憤然離開人間，重又變回雕像。擔任主角的演員穿著緊身的衣褲，成為女性

觀眾的偶像；他的石膏軀體陳列在劇場展覽，上流社會的婦女毫不掩飾地展現對他的愛慕。在長期的演出中，萊斯還隨時增加新的花樣，讓看過的觀眾不斷回來，結果是《美男雕像》連演了 603 場，打破了百老匯的紀錄。

13-10　1850 至 1870 年代的社會問題喜劇

　　小仲馬的《茶花女》搬上法國舞臺後 (1852)，美國隨即有人模仿，但是為了避免社會輿論的攻擊，他們將內容刪除得非常「乾淨」，以致與原作相去甚遠。後來美國女演員荷然 (Matilda Heron, 1830–77) 親自到巴黎觀賞後，決定自任主角，以忠於原劇的方式演出，只是將劇名從《茶花女》(*The Lady of the Camellias*) 改為《茶花》(*Camille*) (1855)，先在地方劇場巡迴試演，次年才搬上紐約舞臺，首演時觀眾只佔座位的一半，但都感動萬分，甚至涕淚橫流，於是在口耳相傳下，次日起場場客滿，連演了 100 場，後來到各地巡迴演出，前後長達 20 年。

　　荷然出生於愛爾蘭，幼年隨父母移民美國，十幾歲即參加職業劇場的演出，有眼光的批評家注意到她的演技自然收斂，洗脫了當時盛行的誇張做作，認為她的未來不可限量。在《茶花》中她飾演女主角瑪格麗特，從周旋社交界的美女，到在病床死去，所有言行毫無造作、誇張或美化，乍看似乎毫無技巧，但她投入角色，坦然展現性感女人的情慾，以及肺癆病人的憔悴，逐漸凝聚出巨大的感染力量。她的風格有人稱為「感情派」(emotional acting)，成為後來半個世紀美國女演員的典範。

　　就像《茶花女》探索當代的社會問題，接著在創作上引起風潮一樣，《茶花》的成功誘使很多美國的劇作家來呈現本國的經驗，例如新的移民、南北戰爭、西部開發、股票投機，以及家庭婚姻等等。不同的是這些劇本或者避重就輕，或者過分樂觀，都沒有深入問題的癥結和核心。之所以如此，來自以下三個原因：

　　一、美國觀眾的品趣，在上面介紹過的歷史中已見端倪。美國內戰

(1861–65) 之後人口快速增加，他們絕大多數都是新的移民，前期以英國和愛爾蘭為主，後期大多來自中歐和東歐。移民的教育程度普遍不高，大都從事勞力工作，有的連英語能力都非常有限，因此他們喜見樂聞的表演，多偏重景觀和雜耍之類。

二、在十九世紀中葉以後，愈來愈多劇場和劇團的經營仰賴投資，投資人或是資本家，或是著名的演員，他們對劇本的選擇、演員的調度與演出的方式都有決定性的權力。這些投資人為了獲取利潤，一面消極地盡量避免觸犯社會的禁忌，一面積極地要迎合觀眾的口味。利潤掛帥的結果，導致有時一個劇碼大膽嘗試成功後，其它的劇團還會紛紛仿效跟進。

三、在編劇方面，大部分作品來自劇場經理、演員或報紙的劇評人。他們大都缺少歐洲古典文化的薰陶，視野本來就不夠寬宏，加以通俗劇正席捲歐洲，美國又籠罩在清教徒的價值與種族的觀念之下，有很多有形無形的禁忌（如不可呈現偷情或離婚的主題），於是劇作家傾向於模仿當時歐洲的劇作，同時做必要的更改。上面介紹過的《茶花女》在美國的「淨化」處理，以及荷然兢兢業業的嘗試，就是具體的例證。這些無形的禁忌一直延續到十九世紀末年。

由於以上種種原因，在十九世紀下半葉的美國戲劇，即使觸及社會問題，絕大多數都是通俗劇類型的喜劇，與同時代德、法、俄等國的社會寫實劇大異其趣。在早期的劇作家兼導演中，以博西國 (Dion Boucicault, 1820–90) 的貢獻最大。他的父親是法國人，母親是愛爾蘭人。因為這個背景，他活躍於英、美和愛爾蘭三地，運用英、法兩種語言，改編和創作了 300 個左右的鬧劇、喜劇和通俗劇（參見第十章）。

博西國在英國遭遇打擊後來到美國 (1853)，立即改編了很多當時法國的戲劇，先在幾個大城演出。在美國發生金融危機 (the panic) 時，他編寫了《紐約窮人》(*The Poor of New York*) (1857)。劇情約為「晴天」(Paul Fairweather) 在一個銀行存下鉅款，取錢時中風死去，存款單由一個行員拾得，此後即憑此不斷向銀行經理要索。20 年匆匆過去，該城發生金融危機，銀行經理擔心

行員有更多的訛詐，於是報警。警方到行員的住所搜索存款單，一無所獲，後來暗中縱火將行員的住所燒毀。行員逃出後向警方坦承一切，經理被捕，鉅款歸還「晴天」生計困難的家人。此劇非常受到歡迎，博西國於是將它巡迴演出，每到一地，就將劇名換成那個城市的名字，如《倫敦窮人》或《芝加哥窮人》等等。

演出時使用了聳動性的景觀，開始了美國舞臺設計的新風潮。這個戲後來在英國利物浦上演時改名為《利物浦窮人》(*The Poor of Liverpool*)，由此可見它的內容並沒有很多的地方特色，也沒有真的深入探討各地的社會問題。

博西國另一部叫座的劇本是《八分之一的黑人》(*The Octoroon*) (1858)。戲中女主角左伊 (Zoe) 的父親是白人佩屯法官 (Judge Peyton)，母親是他農場中有四分之一黑人血統的奴隸，所以她有八分之一的黑人血統。劇情略為：法官去世後，由他的白人遺孀將左伊養大，他的姪子喬治從巴黎留學歸來，傾心左伊的天姿國色，壞人麥克 (Jacob McClosky) 對左伊同樣垂涎，不惜使用狡計取得法官的農場，把左伊帶到奴隸市場拍賣，自己再以高價購得，但他隨即被證明是殺人兇手。喬治於是向左伊求婚，但左伊向他揭露因為自己的「不純」血統，使她帶有「原罪」，因為當時法律嚴禁種族雜婚 (miscegenation)，違反者與家庭亂倫及強姦同罪。為了保護情人，左伊請他寬恕，然後服毒自殺身亡。

本劇在美國首演時（1859 年 12 月），正是美國南北戰爭發生前的幾個月，可是本劇中絲毫看不到黑白問題的嚴重性，或戰爭爆發前風雨欲來的氛圍。博西國所重視的是吸引觀眾的賣點。他的佈景一向富於變化，本劇中更有一條汽船著火燃燒。此外，左伊在賣奴市場被人前前後後檢視，當然可以展現她美麗的胴體。更令當時觀眾訝異的，是照相機在當時剛剛問世，一般人都視為奇珍異物，劇中竟利用它作劇情的轉捩點：麥克自以為他的殺人過程天衣無縫，無人知曉，沒料到一切都被照相機拍下，成為法庭中無可狡賴的證據。正是這些賣點，本劇終十九世紀之世，一直在美國不斷重演。

另一個與博西國有密切關係的是《李柏鼾睡》(*Rip van Winkle*) (1865)，

通譯為《李柏大夢》。它本來是華盛頓・歐文 (Washington Irving, 1783–1859) 的一篇小說，據以改編的劇本很多，演員傑弗遜三世 (Jeseph Jefferson III, 1829–1905) 先演出自己的改編本 (1859)，但效果不佳，他請博西國改編後深受觀眾喜愛，自此終生演出不斷。本劇分為四幕，開始時閃電雷鳴，小女孩彌霓 (Meenie) 感到懼怕，她的玩伴韓瑞克 (Hendrick) 安慰她說，每隔 20 年，亨利克・哈德遜 (Henrick Hudson) 和他的水手幽靈們，就會在附近的高山相會，飲酒抽煙，哈德遜打火就會發生閃電，玩球就會發生雷鳴。這個哈德遜就是在十七世紀初年第一個到紐約的歐洲人，並用自己的名字命名他發現的河流為「哈德遜河」(the Hudson River)，至今沿用。在這個童話式的開場後，劇情展開：李柏 (Rip) 在山巔應邀和一群人飲酒，結果酩酊大醉，鼾睡了 20 年後甦醒，回鄉時發現物是人非。他的嬌妻格瑞琴 (Gretchen) 在壓力下已經嫁給了債主得銳克 (Derrick)，他的女兒彌霓已經長大，得銳克正在逼迫她嫁給他的侄子，幸好她的男友韓瑞克經商滿載而歸，大家於是合力將壞蛋得銳克趕走，全家團圓。

《李柏鼾睡》通譯為《李柏大夢》後，常與元代馬致遠的《黃粱夢》或明代湯顯祖的《邯鄲記》等劇相提並論，但這容易引起誤解。李柏只有鼾睡，睡醒回家，不僅夫妻重聚，而且和好更甚從前；女兒苦盡甘來，和她青梅竹馬的情人結婚，絲毫沒有人生如夢的感慨。在人物造型上，李柏活潑風趣，他的妻子格瑞琴同樣個性鮮明，與他相得益彰。在公認她丈夫已死五年之後，得銳克威脅除非她委身於他，不然要把彌霓掃地出門。為了女兒的衣食教養，她勉強答應。婚後飽受虐待，對李柏的懷念與時俱增，同時忍辱負重，希望女兒長大後能嫁給心中情人。女兒長大後，得銳克再三逼她嫁給侄兒，遭拒後轉而又施壓於格瑞琴，百般凌辱。彌霓不忍，毅然表示只要得銳克答應給她母親生活年金，她就可以屈從。但格瑞琴不願女兒犧牲自己的終身幸福，斷然拒絕。母女倆這樣相依為命，更襯托出得銳克的邪惡，使他在結局中人財兩空，滿足了觀眾獎善懲惡的期待。此外，傑弗遜用平靜自然，甚至隨性流露的方式，扮演溫馨、幽默，經常受氣受欺的李柏，更使演技與人物創意

相得益彰，令人欣賞。由於這些原因，《李柏鼾睡》在通俗劇中出類拔萃，盛名遠播國外，歷久不衰。

13-11 連續長演與巡迴演出

美國早期的職業劇場仿照英國舊制，都有駐院劇團上演定目劇碼，一齣戲短則只演兩、三天，最長也不會超過 15 天。後來因為每個劇碼演出的時間延長，以致在十九世紀中，這個制度蛻變成為大多數的劇院只演單一劇碼。前面提到的「公園劇場」本來依循舊制，後因虧損甚巨，最後由普萊斯 (Stephen Price, 1783–1840) 主持經營。他為了增加號召，於是從英國邀約明星演員來作客串演出，然後讓他們到外地巡迴，這策略非常成功，引起其它劇場的效法，在 1810 年代更因為古柏 (Thomas A. Cooper, 1776–1849) 而形成風氣。古柏原本是英國演員，後來到美國尋求更好的機會 (1796)，在經過了將近十年的演出與劇院經營之後，他開始在東岸各地參加駐院劇團的演出，由他擔任主角，由團中原有的演員配合，一齣戲演完後他再轉到另一個劇團，照樣又擔任主角，名利雙收。

有樣學樣，當時英國幾乎所有的優秀演員，都紛紛應邀來到這個新興的國家淘金，到了 1830 年代，連次等演員也以明星的姿態出現。美國原有的駐團演員心有不甘，於是有的也自命為明星，四處找尋機會。結果是明星來去匆匆，不願甚至不屑與駐團演員排練，演出自然談不上整體效果。有的明星擔心地方劇團沒有足資匹配的演員，還會自帶少數搭檔，因而更減弱了駐院劇團的地位與內部向心力。

同樣嚴重的挑戰來自「長演」，例如《黑奴籲天錄》的首演就連續了 325 場 (1853)，成為製作人嚮往的目標。隨著人口的快速增加，每齣戲「長演」的場次越來越多。以波士頓的「博物館劇場」(Boston Museum) 為例，新戲平均的演出場數在 1860 年代為 14 到 40 場，1870 年代為 20 到 50 場，到了 1880 年代為 50 到 100 場。隨著單一劇碼「長演」場次的增加，劇院每年總

共演出的劇碼就愈少，劇院於是從輪流演出保留劇目，逐漸蛻變為只演單一劇目。

以上現象成為一般趨勢後，進一步出現了「合併劇團」(combination company)：一個團由明星領頭，搭配完整的演員同行，根本不需要各地原有劇團的配合。演變到後來，這種劇團還自帶佈景道具，完全自給自足。合併劇團何時開始迄無定論，但不會遲於《黑奴籲天錄》，也就是在十九世紀中葉。同時期還出現一種「巡迴副團」(auxiliary road company) 的制度：例如當一個劇目還在紐約上演時，劇團的副團就到外地巡迴演出同樣的劇碼。這種劇團可以出高薪聘請優秀演員，甚至明星，它們的平均水準都會超出地方上的駐院劇團，因而搶走了當地的票房，結果是合併劇團愈來愈多，駐院劇團愈來愈少。例如在 1876 年到 1877 年這一季中，就有將近 100 個在四處巡迴，1886 年更增加到 282 個。相對地，駐院劇團在 1870 年尚有 50 個，到 1878 年已經減為 20 個，到 1887 年只剩下四個。

劇團制度的改變影響到演員的生涯和地位。像英國一樣，美國早期演員都專習一種戲路 (line of business)，專演一類角色。現在駐院的定目劇團消失殆盡，一個演員只好參加合併劇團或巡迴副團，在劇中擔任一個角色，藉著長演或巡迴演出，獲得一份長期工作和固定收入。等到演出結束，曲終人散，演員又得尋找另一個劇團，擔任新的角色。這樣演變的結果導致演員的地位和重要性普遍降低：過去兩個世紀以來，他們大都是劇團的股東，支配營運，分享盈利；現在劇場老闆都是投資的商人，演員只領薪水，無異於受雇的勞工，直到二十世紀演員組織工會以前，他們的福利毫無保障。

13–12　美國雜耍及藝術喜劇

1840 年代，美國開始出現「美國雜耍」(American vaudeville)，它的名稱類似法國的雜耍喜劇 (comédie-vaudevilles)（參見第九章），但是內容卻充斥色情和熱舞，表演的地方大都在只有男人光顧的酒吧。一直在表演界工作的

桐尼・帕斯陀 (Tony Pastor, 1837–1908)，立志要淨化這種雜耍，於是在波維瑞區的一個劇場，開始演出適合男女兒童一體觀賞的內容 (1865)。他同時組織了一個「黑人歌舞秀」的劇團，每年四月到十月在全美巡迴演出。帕斯陀後來將他的表演遷移到百老匯的一個劇場 (1874)，邀約知名人士客串參加演出，但因為表演內容缺少變化，營業情況長期平淡，他的劇團最後隨他的年華老大而黯然消失。

由於帕斯陀的表演相當成功，引起很多團隊的模仿，有的更推陳出新。基斯 (B. F. Keith, 1846–1914) 和他的助理阿比 (Edward F. Albee, 1857–1930)，在波士頓開始做實驗性的演出和大眾化的歌劇 (1885)。他們非常成功，很快就擁有了幾座劇場，後來更設立了專演雜耍的劇場 (1894)，建築豪華富麗，風格高雅清純，嚴格禁止觀眾在表演廳吸菸喝酒；為了確保表演內容絕對乾淨，他們還會懲罰違反規定的演員。演出從上午九點半到晚上十點半接連不斷，觀眾可隨時進入，觀賞的節目內容可說千奇百怪，應有盡有：一般的歌舞、打鬥外，還有默劇、獸戲、獨白、腹語、魔術，或者是針對美國少數族裔（愛爾蘭人、荷蘭人、猶太人等等）的笑話或諷刺，甚至邀約惡名昭彰的罪犯來現身說法，細數罪行經過。總之，原則是大眾要什麼就給什麼 (to give the mass what they want)。每個表演大約 10 到 20 分鐘，當中的穿插安排，當然另有講究。

巡迴劇團那時早已制度化。基斯和阿比後來也組織了自己的巡迴劇團，建立自己的巡迴體系，包括配合的劇場和票務中心。遲至 1880 年代，美國人口只有 32% 住在城市（英國則將近 80%），但是有規模的劇場卻有 80% 集中於大的都市，基斯的雜耍劇團於是便到那些星羅棋布的小城小鎮表演，初期集中於美國東部沿岸各地城鎮，在 1920 年時已經多達 400 個，後來更擴大到其它地區，全國城鎮數以千計，以致在 1890 年代成為美國最盛行的娛樂形式，一個演員如果能掌握 17 分鐘的精彩表演，就可以終年在各地巡迴演出。此後因為電影開始普及，以致在經濟大蕭條時期 (1929–39) 完全沒落。

13–13　十九世紀晚期紐約的劇場與戲劇

　　紐約市的人口在 1880 年代跨過 200 萬的門檻，它的財富雄視全球，它的舞臺藝術由於下面數人的倡導，同樣到達世界頂尖的地位。最早的一位是奧古斯丁・德立 (Augustin Daly, 1838–99)，他年幼時隨寡母遷居紐約，參加業餘劇場的製作，21 歲時就為一家紐約報紙撰寫劇評，後來兼及另外四家。他 24 歲時改編了一個德國的通俗劇 (1862)，獲得好評，從此投身戲劇，成為美國劇場界的中心人物之一，在編劇、製作和導演各方面都有優異的貢獻。

　　德立第一個自編自製的劇本是《煤氣燈下》(Under the Gaslight) (1867)。劇情略為：軍官塔福 (Trafford) 發現女友羅拉 (Laura Cortlandt) 出身寒微後將她拋棄。她離家出走後被壞蛋拜克 (Byke) 挾持，幸賴一個獨臂士兵史努克 (Snorkey) 拯救，幾經波折，最後還是與軍官結婚。本劇有很多驚險的場景，其中最為人稱道的在結尾：那時拜克為了報復，將史努克捆綁後丟到鐵軌上面，同時將羅拉鎖在鐵道旁的一個小房內，讓她目睹救她的恩人被車壓死的慘狀。不久，火車漸漸從遠而至，史努克大聲教導羅拉用斧頭打破門鎖，出來救他脫險。此後的臺詞和舞臺指示如下：

> 史努克：（再度聽到汽笛聲，更近，火車在鐵軌的震動聲。又一次斧頭打擊）好姑娘！提起勇氣！（火車頭的雜音，帶著汽笛聲。最後一斧；小門掀開，已破，鎖懸在上面。羅拉出，手拿斧。）
>
> 史努克：這裡，趕快！（她跑來為他鬆綁。車頭燈光照到）勝利！得救！萬歲！（羅拉委身在轉轍器上，精疲力盡）連這種女人都沒有投票權！（羅拉將頭移開鐵軌時，一連串火車車廂響著氣笛咆哮馳過，從舞臺左邊到右邊。）

　　這種真實的驚險場面，在他下一個劇本再度出現：一個美女被困在汽船上，汽船著火，即將爆炸，當然這也只是一場虛驚。這兩個場面確定了德立是製造緊張大師的名號，也為後來興起的電影樹立了驚險刺激的典範。

德立總共編寫了 90 多個劇本，大都是根據別人小說自由改編的通俗劇；他取法當時法國小仲馬和薩杜 (Victorien Sardou) 的方式，以寫實主義的觀點，反映或批評美國的社會問題，包括買賣股票者的患得患失、閃電式的求愛與結婚、或者子女反對父母安排婚姻等等。這些作品中最有名的劇本是《離婚》(Divorce) (1871)，劇情略為：一對姊妹在同天結婚，姊姊的婚姻由母親安排，丈夫比她年長很多，但多金自豪，婚後產生摩擦；妹妹和她的丈夫固然情投意合，但丈夫後來懷疑她有外遇。最後一對夫婦彼此調適，一對誤會冰釋，雙雙重歸於好。本劇是十九世紀同樣題材中最成功的劇本，在紐約、費城等五個都市同時上演。

德立是位極為嚴格的導演，力求舞臺的整體效果，使佈景、燈光等劇場元素與演員的表演密切配合。他像現代的導演一樣，堅持由他決定臺詞的詮釋，以及演員在舞臺的走位、動作和表情，一般成名的明星都不願接受這種要求。為了徹底實踐他的理想，他先成立了一個永久性的劇團 (1869)，後來又收購了百老匯的一個劇場，以自己的名字命名為「德立劇場」(Daly's Theatre) (1879)。他選擇年輕的演員，給予嚴格的訓練，包括挑戰莎士比亞的劇本，同時提供他們很多磨練的機會，不時帶領他們到英、德、法等國家演出，即使賠錢也在所不惜；他還在英國設立了自己的劇場 (1893)，讓他們在演出之餘，能就近觀察英國人的演出。在這樣的培養下，他的演員中至少有 75 個後來變成明星，增強了美國演藝界的實力。

與德立經常相提並論的是史提爾・麥凱 (Steele MacKaye, 1842–94)，他同樣也是演員、編劇、導演兼劇場經理，而且是美國當時最有創意的舞臺設計，包括他將一個舊劇場改裝成麥地森廣場劇院 (Madison Square Theatre) (1879)，裡面設置了兩個升降舞臺，每個寬約七公尺，深約十公尺，可以在 45 秒鐘內完成佈景轉換。那時愛迪生剛剛發明電燈，麥凱和他合作，在舞臺上用燈光製造氛圍。配合新劇院的開演，麥凱特別編寫了新戲《孝女盲父》(Hazel Kirke) (1880)。劇情略為：一個父親為了感謝一位財主，將年幼女兒黑左 (Hazel Kirke) 許配給他。後來他救起溺水的阿瑟 (Arthur Carringford)，交

由黑左照料康復，兩人於是墜入愛河，祕密結婚。後來經過一連串的衝突，黑左父親失明，由財主主動將黑左夫婦結合，皆大歡喜。

《孝女盲父》連演了 486 場，在 50 年內沒有別的類似劇碼可以達到這樣的成績。在本劇上演一年之後，麥凱組織巡迴劇團到外地演出此劇，迅即超過 2,000 場 (1883)。他後來發現外地有盜版演出，訴請法庭制止又緩不濟急，而且成本太高，於是派出更多巡迴劇團四處演出。從此以後，麥地森廣場劇院每次都組成巡迴劇團到外地表演成功的戲碼。後來別的劇場仿效，逐漸形成巡迴演出的制度。麥凱總共編導了 30 個劇本，另一個有名的劇本是《無政府主義》(Anarchy) (1887)。一般來說，麥凱在劇中都希望表達某些重要或高遠的理念，但大都未脫通俗劇的陳規，慣用「機器神」的手法，讓劇中主人翁在幾乎絕望的困境中獲救，得到圓滿的結局。

美國第一個職業劇作家是郝華德 (Bronson Howard, 1842–1908)。他從未進入大學，年輕時就在故鄉底特律的報社服務，同時嘗試編寫劇本，後來改編雨果《悲慘世界》的一個片段終於獲得演出 (1864)。他在次年轉到紐約，先後在幾個報紙擔任記者，同時繼續編劇，並且到處央人演出，直到五年後才由奧古斯丁・德立演出了他的愛情鬧劇《七女一槍》(Pistols for Seven) (1870)，從此一帆風順，接連寫了 12 個劇本，大多以商人為題材，批評他們過於熱衷金錢，以致道德墮落，傷害了心理和家庭。例如《銀行家之女》(The Banker's Daughter) (1878)，呈現一個女郎為了養家，放棄了心愛的男友，嫁給了比她年長的富人。《年輕的溫太太》(Young Mrs. Winthrop) (1882) 呈現一對夫婦，丈夫忙於事業，妻子忙於爭取社會地位，結果讓孩子在疏忽中死去。

郝華德最有名的劇本是《戰地鴛鴦》(Shenandoah) (1889)。劇名原文的「西南多阿」(Shenandoah) 在維吉尼亞州，是美國南北戰爭的重要戰場之一。劇情略為：兩個西點軍校的同學都愛上了對方的妹妹。南北戰爭爆發後，兩人各為其主，互相作戰，他們的妹妹們也不得不彼此疏遠。戰爭結束後，兩對有情人都成為眷屬。如此運用當代題材，在以前並不多見。因為題材敏感，

劇中強調的是戰爭如何影響了南北年輕人的友誼與愛情，以及戰後他們如何和好親密更勝從前。輔線情節中襲用莎士比亞《奧賽羅》的情節，哈福賀爾將軍 (General Haverhill) 懷疑他美貌的續弦妻子與人有染，又因兒子的荒唐而刻意對之疏遠，但幾經風波後，終於真相大白，不僅夫人白璧無瑕，連兒子都改邪歸正，建立軍功，於是終了時全家歡悅。總之，本劇基本上仍未脫通俗劇的範疇。

郝華德開始編劇時，美國已經通過了修正的版權法。現代意義的版權法，一般都以英國《安妮女王法案》(The Statute of Anne) 為起點 (1710)。美國國會早期通過的版權法不夠完備 (1790)，後來經過多方呼籲，終於修法加入了劇作印刷與表演的版權 (1856)，使作家可以僅靠編劇維生，郝華德就是美國第一個受惠的劇作家。他去世後，美國第一位以戲劇為專長的教授馬修思 (James Brander Matthews, 1852–1929) 認為，郝華德的戲劇藝術與時俱進，涵蓋兩個不同的編劇方式。前期有如博西國的劇作，換場頻頻，注重修辭，有很多對觀眾推心置腹的獨白。後來郝華德發現這種方式逐漸過時，於是力求場次勻整，每幕只有一場，並且盡量接近生活的現實。馬修思還指出郝華德「領先群倫，醒悟到當時的美國已擁有本土戲劇 (an indigenous drama) 的材料，並且不侷限於法國的影響，盡量擺脫了過去的成規，指向未來的道路。」

在舞臺藝術上，最有貢獻的首推艾德文・布斯 (Edwin Booth, 1833–93) 與大衛・白樂斯科 (David Belasco, ca. 1853–1931) 兩人。布斯是美國十九世紀下半葉中最佳的悲劇演員，幼年即跟隨父親巡迴演出，15 歲時首次登臺，此後經驗與名氣漸增，早年即開始以紐約作為活動中心 (1856)，長期受到觀眾的歡迎。他面貌俊美，聲音清亮，眼神富有變化，以自然、收斂、恬靜 (quietude) 的風格取勝，與前半個世紀的艾德溫・佛萊斯特的風格相反。他演出了很多莎翁劇本，每個都精心策劃。他的《哈姆雷特》(Hamlet) 曾連演 100 場，創下美國的空前紀錄。他足跡遍及英倫及歐洲大陸，無論悲劇、喜劇或狡猾的歷史人物，均能獲得大眾的激賞。

布斯以演出所得，在紐約建立了「布斯的劇場」(Booth's Theatre，不同

於 Booth Theatre）(1869)。這個劇院按照他的要求設計，很多理念在當時均屬首創。它的觀眾區成馬蹄形，裝飾華麗，有冷氣設備、灑水滅火系統，還有電鈕可以在演出中熄滅觀眾區及舞臺的燈光。舞臺是平面的，不再像傳統式樣的前低後高，上面的佈景橫溝以及前面的外沿和側門也被除去。舞臺本身高 41 公尺（五層樓高），有機器可以垂直升降佈景，效率良好。只是布斯一向過於慷慨助人，又不擅長劇院的經營管理，以致長年虧損累累，最後只好將劇院拱手讓人 (1873)，專心表演。

在布斯等人的基礎上，大衛・白樂斯科集其大成，把美國的舞臺藝術推升到當時世界的巔峰，後世有人尊稱他是百老匯的大主教 (the Bishop of Broadway)，也有人說他是劇場的世紀偉人 (a man of the century)。白樂斯科的父親是愛爾蘭的小丑演員，母親是猶太後裔的虔誠天主教徒。他們趕著舊金山淘金的熱潮，從倫敦來到美國，不久就生下了白樂斯科。淘金潮過去後，夫婦倆去了加拿大，將孩子送到一個修道院的學校寄讀。白樂斯科在那裡經常寫下小抄資料，在晚上把它們編成故事，他在 12 歲時就寫了第一個劇本。13 歲時，他隨著一個巡迴的雜耍團偷偷離開了學校和家庭，從此到處漂蕩，在美國西部的劇場打滾，從雜役、演戲、跳舞，到製作佈景燈光，樣樣都幹。累積了這些經驗之後，他獲邀在舊金山的包德文劇場 (Baldwin Theatre) 做舞臺監督兼編劇 (1878–82)，參與上演的劇目數以百計，同時接觸到當時西部最好的演員。丹尼耳・福羅曼 (Daniel Frohman, 1851–1940) 率團到他的劇場演出時，賞識他的能力，於是邀約他到紐約的麥地森劇場擔任舞臺監督兼駐院編劇 (1882–84)。

福羅曼建立了更新的萊西恩劇場 (Lyceum Theatre) 之後，又請他去那裡擔任同樣的工作 (1885–90)。那時期的紐約眾多劇院都以通俗劇為主，而且大都是法、德、英原作的改編。福羅曼的劇場接受外來的劇稿，負責審稿的專人有時在三個月內就得看完 200 本來稿，挑選後就交給白樂斯科負責整理演出，他因此發展出自己獨特的編導演風格。白樂斯科獨自編寫的劇本中，以《蝴蝶夫人》(Madam Butterfly) (1900) 最為著名。它根據小說改編，上演後

非常叫座，迅即到倫敦公演，浦契尼看到後改成歌劇，至今仍為最常演出的歌劇之一。同時，他還在劇院附屬的表演學校 (Lyceum's School of Acting) 任教，培養出不少明星，其中的樂斯梨・卡特太太 (Mrs. Leslie Carter)，有人認為她是美國最偉大的「感情女演員」(emotional actress)。

　　福羅曼兄弟後來擴張劇場聯盟，企圖壟斷美國劇場，白樂斯科為了維護藝術自由，毅然決定分道揚鑣。劇場聯盟對他極力打擊，讓他沒有劇院演出，他於是先租劇院製作演出，接著更自己設計、建立了「白樂斯科劇院」(Belasco Theatre) (1907)，裝設了當時美國、甚至全世界最先進的升降舞臺、燈光設備和音響室。它的觀眾廳強調親切感，由當時最負盛名的室內裝潢大師設計；它的畫框舞臺鑲著當時名家繪製的壁畫，直到今天仍是紐約市的著名景觀。

　　白樂斯科早期獨立製作的劇本之一是《馬里蘭的心》(*The Heart of Maryland*) (1895)。它以美國內戰為背景，劇情略為：女主角馬里蘭在感情上同情南方，可是當她的北方情人被誣認為間諜而遭處死時，她決定全力拯救。處決間諜的時間以敲響大吊鐘為信號，擔任主角的樂斯梨・卡特太太拉住吊鐘的繩子，像盪鞦韆一樣盪過舞臺，以身體阻止鐘錘打擊吊鐘發出聲音。這樣一再阻止信號，爭取時間，最後終於真相大白。本劇在紐約、倫敦都極受歡迎，還巡迴全美，開始了白樂斯科一連串不計成本、製造奇觀異景的演出。

　　白樂斯科製作的劇本超過 100 個，它們基本上和百老匯其它的製作並無太大差異，最大的不同在他的期許較高，要求較嚴，以致能出類拔萃。就編寫劇本而論，白樂斯科往往都由別人提供故事資料，他略有劇情梗概後就開始口述，由速記員寫下場景和演員的舞臺動作，這樣完成大綱後就開始排演，定下臺詞。他的排演時間往往多達十週，而一般排演大約只有四週。在舞臺設計方面，他基本上遵循寫實風格，再加上通俗劇特有的舞臺效果。他的佈景經常使用真實的物體，務求逼真道地 (absolute authenticity)。有次他的佈景中有個餐館，他就叫人從一個紐約的餐飲連鎖店買了很多店裡的設備，原樣搬上舞臺。

　　白樂斯科製作的最大特色在舞臺燈光的運用，尤其是燈光與人物心理的關係。他能夠顯示朝陽緩緩升起，色彩逐漸變化，宛如真景的日出。又譬如說，假如有個人物拿著蠟燭進入暗室，白樂斯科會用一連串隱藏在舞臺適當位置的燈具，從不同角度、用不同顏色和不同程度的強弱明暗，一直追蹤這個人，燈光沒有靜止之時，但觀眾看不出光源。那時還沒有今天的電腦設備，燈光鍵盤皆為手控，燈光操控者的手指會不停移動，就像打字員打字一樣忙碌。還有，假如演員是個金髮女郎，搭配她的燈光顏色，一定不同於黑髮的演員。當然，白樂斯科也會要求演員配合燈光移動位置，做出表情，以求配合天衣無縫。

　　綜合來看，白樂斯科是從演出的角度來編寫劇本，不是把寫好的劇本搬上舞臺。他追求的是舞臺上的賞心悅目，不是戲劇文學的佳構哲思。他要的只是當下的樂趣，他的成就隨著觀眾每晚的讚美而消逝。憑藉這點，他得到觀眾的支持，在百老匯獨撐了 20 餘年，直到他退休為止 (1930)。憑藉同樣的舞臺藝術，百老匯至今仍在吸引著源源不斷的觀眾，與其說這是它的優點或缺點，不如說這是它的特色。作為這特色的傳遞者和發皇者，白樂斯科取得了他在歷史上的地位。

13–14　劇場聯盟和劇場壟斷

　　紐約既是美國戲劇的中心，自然吸引演員前來找尋工作的機會。同樣地，外地劇場的擁有者既然沒有駐院劇團，就必須不斷找尋新的劇目，他們於是也到紐約接洽。有的城市人口不多，一齣戲在當地的劇院只能演兩、三次就必須更換，所以一季所需接洽的劇碼可能高達 40 齣以上。這樣的接洽非常費時，所以外地的劇院在紐約大都設有聯絡站。即使如此，還是有其它麻煩，因為洽妥的劇團並不一定都能履約：悔約、主要演員生病或是種種意外都可能發生，致使劇院形成空檔，引起困擾和經濟損失。在這種情形下，產生了壟斷性的「劇場聯盟」(Theatrical Syndicate)。

美國當時壟斷盛行，石油、鋼鐵、電報、皮革等等大企業都由個人或家族控制。「劇場聯盟」正是要控制劇場這個行業，它的靈魂人物是福羅曼兄弟。哥哥丹尼耳·福羅曼終身在紐約經營劇院，先是一個著名劇團的經理，後來成為老闆，有自己的劇院和劇團。他的弟弟查爾斯·福羅曼 (Charles Frohman, 1860–1915) 在紐約劇場從事各種工作多年後，由於製作《戰地鴛鴦》而名利雙收，他接著成立「帝國劇場」(Empire Theatre) (1893)，組織劇團，力捧演員，儘早建立他們明星的地位，他的劇場因而有「明星工廠」的稱號。福羅曼兄弟先從組織「巡迴副團」到各地演出開始，弟弟接著聯合了一些訂戲公司的主管們，以及兩位控制西岸和東南沿岸地區的重要劇場人士，組成了「劇場聯盟」(1896)，代訂所有加盟劇場全年的戲碼，條件是交付佣金，以及不得演出其它戲碼。成立初年，這個聯盟已能控制從東岸到西岸、交通幹道經過的城市中 33 個一流的劇院，後來數目增到 70 個 (1903)，最盛時高達 700 個。大約在二十世紀初年，劇場聯盟就幾乎壟斷了美國的劇壇。它用有效又殘忍的方法打擊不願加盟的劇場，讓它們破產；它強迫紐約的劇團為它提供巡迴演出的節目，否則拒絕它們在聯盟控制的地方劇場演出。它還禁止明星演員參加敵對的劇團，否則會排斥他參加的一切劇目。

在最初，很多劇場和劇團不願加入「劇場聯盟」，但除了極少例外，它們都被各個擊破。能夠成功和它抗衡的，只有蕭伯特三兄弟 (Shubert Brothers)。他們本來在美國東北部經營 30 個左右的劇場，後來「劇場聯盟」拒絕演出它們的製作 (1905)，三兄弟於是開始自立門戶。不同於「劇場聯盟」只是各地獨立劇場的結合，他們則邀約各地劇場組成公司 (Cooperation)，製作節目在選定的城市演出。當地中意的劇場若不願意參加，他們便不惜動用雄厚的資本另建劇場與之競爭。這種潛在的威脅，加上歷年對「劇場聯盟」所累積的反感，很多地方劇場紛紛加入三兄弟的陣營，數目在十年左右就達到「劇場聯盟」的一倍 (1913)。

這樣激烈競爭的結果之一是節目過多，觀眾不足。雙方於是達成妥協 (1914)，但因查爾斯·福羅曼在次年去世，他領導的「劇場聯盟」迅即沒落，

蕭伯特家族則更為強勢，除了紐約的幾個大戲院之外，他們在全國擁有或控制的劇院有一百個，並且代訂一千個劇院的戲碼，幾乎壟斷了所有巡迴演出的主要路線。蕭伯特兄弟先後去世後，他們的公司改名為蕭伯特組織 (Shubert Organization)，後來美國政府對它提出「反托辣斯」控告 (1956)，迫使它卸除了一些業務，不過直到現在，它還是相當活躍，經常製作非常賣座的節目。

回顧這兩個壟斷性的劇場組合，可謂毀譽參半。在它們主宰美國戲劇界的 20 餘年間，每年製作的新戲一般都在一打以上，它們旗下的劇作家、演員和技術人員在當時都是首屈一指。它們的巡迴演出，對普及戲劇也有不可磨滅的貢獻。但是它們也有很負面的影響，主要原因在於它們始終把戲劇視為大型企業買賣，把劇本的價值等同於它所能創造的利潤。因此，它們所演的劇碼總是以娛樂為第一優先。此外，它們最初演出的戲劇大都來自歐洲，本土作家也就以歐洲作品為模擬對象，循循相因的結果，使美國戲劇要在一次大戰以後才逐漸成熟。

13–15　寫實主義的前衛：傑姆斯・A・黑恩

在美國劇壇受到壟斷的前後，歐洲劇壇已經開始風起雲湧，易卜生寫實主義的劇作，正在揭開現代戲劇的帷幕。美國最早的呼應人之一是傑姆斯・A・黑恩 (James A. Herne, 1839–1901)。他的父母都是愛爾蘭的移民，在他 13 歲時就把他送進工廠，但他次年就參加一個劇團廝混，20 歲時加入一個巡迴劇團 (1859)，最後到舊金山的包德文劇場當演員兼舞臺監督 (1876)，與白樂斯科同事，兩人合作將英國的《水手羅盤》(The Mariner's Compass) 改編成《橡樹雄心》(Hearts of Oak) (1879)。黑恩對歐洲當時最新的學術思想涉獵極廣，於是模仿托爾斯泰和易卜生等人，寫出了《賢妻盲眼記》(Margaret Fleming) (1890)。劇情略為：菲力普・福樂民 (Philip Fleming) 和瑪格麗特 (Margaret) 結婚年餘，新得一女。醫生警告她有眼疾青光眼 (glaucoma)，要盡

量避免刺激；她後來發現丈夫有婚外情並生有一子，頓時失明。但她迅即恢復精神，既給飢餓的嬰兒親自餵奶，又鼓勵丈夫改過遷善，重新做人。

《賢妻盲眼記》的題材，小說家霍桑 (Nathanial Hawthorne, 1804–64) 在他著名的《腥紅字》(*The Scarlet Letter*) (1850) 中早已呈現過，但是在本劇以前，美國舞臺對這種題材卻一直諱莫如深。本劇的另一個特色在對瑪格麗特的刻劃，可以與易卜生《玩偶之家》(*A Doll's House*) (1879) 中的女主角媲美。她倆本來對丈夫完全仰慕依賴，可是她們在發現丈夫的真面目後，表現出高尚的道德情操，變成完全獨立自主的個人。這樣的人格發展，在世界優良的劇本中司空見慣，但是在美國戲劇中卻無異於陽春白雪。此外，本劇每能用家常瑣事發揮感人的力量，例如瑪格麗特解衣餵奶的一景。最後，本劇文詞接近口語，但簡潔有力，寓意深遠。例如，拉肯醫師讚美瑪格麗特是個勇敢的、樂觀的女性，這時她回應說道：「不這樣又有什麼用？除非你能正當生活，我不知道人生在世還有什麼意義。」(What is the use of being anything else? I don't see any good in living in this world, unless you can live right.)

《賢妻盲眼記》的題材在當時過於大膽先進，又沒有快樂的結局，以致紐約和波士頓的職業戲院都不願投資製作，後來由熱心支持者在波士頓的一個小禮堂演出三週，果然賠錢。本劇後來經過修改在數地重演，但票房仍然不見起色。不過「十年河東，十年河西」，當黑恩的遺孀把《賢妻盲眼記》再度搬上舞臺時 (1907)，卻獲得批評家的一致好評，公認它是美國戲劇中的空前傑作。

既然很少人欣賞他的佳作，黑恩不得已，下個劇本只好又回到觀眾喜愛的通俗劇。緊接下來一個劇本是《岸邊田疇》(*Shore Acres*) (1892)，以緬因州 (Maine) 海邊的人物為背景，呈現兩兄弟爭取同一愛侶的故事，相當寫實，最後在靜寂中落幕，感人至深。此劇非常賣座，使他有經濟基礎敢於在舞臺上再度展現自己的主張。這個劇碼就是《大雲牧師》(*Griffith Davenport*) (1899)，改編自小說，以美國內戰為背景，呈現南方一個牧師反對奴隸制度，同時又主張聯邦而非邦聯制度，所以在戰爭時幫助北方。這種鮮明的立場，

與郝華德的《戰地鴛鴦》，或白樂斯科的《馬里蘭的心》大相逕庭，結果不僅遭到觀眾排斥，連劇場經理從此也不願意再給他上演的機會。他從此離開劇壇數年，最後復出演戲時，因肋膜炎去世。

　　本章介紹的美國戲劇，可以借用一個美國的批評家的意見結束。他寫道 (1911)：「作為一個國家，我們仍然太年輕，還沒有認識到文學中任何宏偉和有原創性的問題。」不過他認為美國的小說和詩歌，在十九世紀已有長足的進步，遙遙落後的只有戲劇，以致連美國的文學史家都不予重視。但是我們以後會看到，年輕的尤金・奧尼爾 (Eugene O'Neill, 1888–1953) 受到傑姆斯・A・黑恩的啟發，在創作劇本時拋棄了美國舞臺的傳統，將美國戲劇提升到世界的水平。

第十四章

東歐：
從開始至二十世紀末期

摘　要

東歐意謂歐洲大陸東部，但它地理上的確切區域至今還沒有共識，主要原因是它在歷史上經歷了很多急遽的波動。在基督新教出現以前，它長期受到拜占庭、東正教和土耳其伊斯蘭教的影響，此後又長期成為神聖羅馬帝國的藩屬。二次世界大戰後，這個地區的國家受到蘇聯的控制。就戲劇言，除了東德將在後面介紹外（參見第十七章），這些國家中以波蘭及捷克斯洛伐克的水平最高。兩者都源遠流長，並且在二十世紀出現了傑出的理論家和舞臺藝術家，對世界劇壇作出了重要的貢獻。本章將對它們的升沉起伏及歷史背景作全面性的介紹。至於東歐其它國家的戲劇，因為和這兩者大同小異，我們將存而不論。

波　蘭

　　位於東歐的波蘭地區，由於斯拉夫人逐漸前來定居，在中世紀建立君主政體 (966)，信奉基督教，接著與立陶宛合併成波蘭立陶宛聯邦 (The Polish-Lithuanian Commonwealth) (1569)，由雙方貴族組成的議會治理，隨後改由貴族選舉國王 (1573)，等他身歿後再選新人繼位。這種結合及組織，後世稱為第一波蘭共和國 (Commonwealth of Poland)，持續了兩百多年 (1569–1795)，它在初期不斷征戰，成為歐洲強大的國家之一，在巔峰時期的土地高達 100 萬平方公里，人口有 1,100 萬。

　　第一共和在幾十年的繁榮強大後，內憂外患紛至沓來。首先，共和國國內地方權貴為了自己利益，不惜勾結瑞典入侵，佔領波蘭大片土地 (1655–60)。瑞典衰落後，波蘭的鄰國俄羅斯、普魯士和奧地利三國覬覦它的土地，從蠶食演變到鯨吞，最後瓜分它長達一百多年 (1795–1918)。德、奧在一次世界大戰中戰敗，波蘭再度獨立，成立第二共和 (1918)。20 多年後，希特勒侵佔波蘭，直到第二次世界大戰結束 (1939–44)；接著在蘇聯的控制下成立了波蘭人民共和國 (People's Republic of Poland) (1945–89)，實質上是俄國的附庸。史達林去世後，俄國國內一度出現解凍期（參見第十七章「俄國」），波蘭的知識份子、工人、農民以及天主教會，紛紛趁機爭取權利。他們初期遭到強烈鎮壓，但最後俄國自顧不暇，波蘭政府只能藉讓步苟延殘喘，其中包括容許各行業工人組織全國性的團結工聯 (Solidarity) (1980)，當時會員約有一千萬人。幾年後團結工聯與政府幾經磋商，同意由公民選舉國會議員，由多數黨執政。結果工聯獲勝，建立第三共和 (1990)。

14-1 從開始到十八世紀末葉

波蘭早期的戲劇發展和歐洲其它地區相似：中世紀即有教會人員用拉丁文演出宗教劇。十六世紀起，受到文藝復興運動的影響，位於古代首都的克拉科夫 (Cracow / Krakow) 大學學生，開始在學校及宮廷演出古典羅馬戲劇，有時用拉丁文，有時用本地方言。基督新教 (the Protestant Churches) 興起後，為了反制宗教改革 (Counter-Reformation) 天主教耶穌會設立的學校積極演出戲劇宣揚教義，使用文字包括希臘文、拉丁文及波蘭文，為時長達兩個世紀 (1566–1773)，直到外國勢力瀰漫波蘭才戛然中斷。

十六世紀時，義大利、德意志和法國的劇團經常到波蘭的宮廷演出，劇碼包括義大利的歌劇、即興喜劇及翻譯改編的法國戲劇。豪門貴族在特殊節日中也時有演戲，粉墨登場的除了達官貴人及他們的家人外，還有僕役及農奴。在一次皇家婚禮中，宮廷人員演出了《驅逐希臘使節》(The Dismissal of the Greek Envoys) (1558)，作者是克漢諾斯基 (Jan Kochanowski, 1530–84)。全劇用波蘭文無韻詩寫成，共 600 餘行，分為五幕，有歌隊及信使。劇情以荷馬史詩《伊里亞德》第三卷為基礎，表面上述說希臘聯軍抵達特洛伊城前，海倫的前夫與新夫兩人在陣前獨鬥，約定以兩人勝負代替兩國戰爭，藉以避免大量傷亡，但獨鬥後特洛伊城食言，導致長期戰爭。如此內容，實際上是針對波蘭當時國情的建言：不能因為個人利益引發內戰，勞民傷財。

從十七世紀早期開始，國外來的劇團經常在波蘭市場及村鎮中巡迴演出，其中一個英國劇團首次演出了莎士比亞的劇本 (1611)。由波蘭平民組成的劇團也開始出現，它們發展出一種特殊的劇種，專門諷刺波蘭的教士、警察、商人和乞丐。波蘭衰落之際，波尼亞托斯基 (Stanisław Poniatowski) 當選為國王（1764–95 年在位）。他發奮圖強，大力整頓政府，但遭到貴族抵制，導致國土被鄰國列強瓜分。這位亡國之君在位期間，一直大力支持藝術與科學，即位次年即在首都華沙建立了國家劇院，讓劇團對公眾演出，開幕劇目是改編自莫里哀的喜劇芭蕾《傲慢者》(The Impertinents)。

對早期波蘭戲劇貢獻最大的是波古斯瓦斯基 (Wojciech Bogusławski, 1757–1829)。他出身貴族，早年獻身軍旅，可是為了全心投入戲劇而放棄大好前程。他從擔任演員開始 (1778)，五年後成為導演 (1783)，其後先後三次主持國家劇院，總共長達 30 年 (1783–1814)，演出了 80 多個劇本，包括古典希臘悲劇，英、法、德的名劇，以及歌劇、芭蕾、通俗劇及雜耍等等。在他導演的本國創作中，比較傑出的是喜劇《議員回歸》(The Return of the Deputy) (1791)。它以波蘭國會為對象，諷刺那些保守議員只好高談闊論及崇拜外國風尚，對實際國計民生毫無助益，因為切中時弊，深受觀眾歡迎。

演、導之外，波古斯瓦斯基還創作劇本。他把劇場當作論壇，藉以傳播愛國情操及改革理想。他的《假定的奇蹟》(*Presumed Miracle*) (1794)，是波蘭的第一齣歌劇，諷刺波蘭的賣國份子。他最著名的歌劇是《古都人和山胞》(*Cracovians and Mountaineers*) (1794)。劇名中的 Cracovia 是拉丁文，其實就是以前的首都克拉科夫。劇情呈現十八世紀時當地農民生活，節奏快速，人物多彩多姿，還穿插很多愛國歌曲。本劇在演出三場後即被禁止，因為此時俄國及普魯士出兵壓制波蘭的武力反抗，已經攻破華沙。他擔心生命安全，於是躲避到烏克蘭的首府利沃夫 (Lviv) 繼續編導工作，政局穩定後他回到華沙 (1799)，第三度主持國家劇院。身後被譽為「波蘭戲劇之父」，或波蘭的莫里哀。

14-2 從十九世紀初葉到二十世紀中葉

十九世紀中，波蘭對異國統治的反抗層出不窮，但每次都遭到挫敗和報復。在統治者嚴格的檢查下，不僅戲劇創作不能涉及任何民族性或顛覆性的理念，連舊作中的相關部分也遭到剔除，結果是波蘭的戲劇創作固然眾多，但佳作猶如鳳毛麟角。在另一方面，統治當局深知為了社會安定，必須提供適當的宣洩管道，因此在很多城鎮中興建劇場，同時允許私人設立表演場所。為了培養劇場人才，原來位於華沙的國家劇院在改名為華沙劇院後，附設了

演員學校，學生畢業後可到各地就職，優秀者還可公費到俄國學習。控制波蘭南部的奧地利比較寬容，很多歐洲的名劇都可上演。此外，瓜分波蘭各國的劇團也常來巡迴演出。透過這些管道，全歐洲的戲劇潮流都次第傳入波蘭，包括巧構劇、寫實主義及象徵主義等等，統籌演出的導演也應運而生。

這個時期最傑出的劇作家是維斯皮安斯基 (Stanisław Wyspiański, 1869–1907)。他同時也是畫家、詩人、室內裝飾和傢俱設計師，被公認是歐洲多才多藝的傑出藝術家之一。在戲劇方面，他寫了一系列具有象徵意義的愛國劇本，每個都成功地結合現代主義、浪漫主義和波蘭民間傳統，廣受歡迎。他的四幕詩劇《衛城》(*Akropolis*) (1904)，從《聖經》及希臘史詩取材，結構鬆散，時間循環迴轉，而且內容晦澀，一向極少搬上舞臺，後來因為葛羅托斯基的改編演出才聲名大噪。本劇基本上用寓意的方式 (the allegorical method) 呈現耶穌被釘死在十字架上，三天後復活升天的故事。傳統上評論家都認為本劇象徵波蘭的命運：國家像是遭受苦難的耶穌，但它終將會復興統一，在世界上綻放豪光。作者藉著這種對照烘托出愛國情懷。維斯皮安斯基最後一個劇本是《奧德西斯回國》(*The Return of Odysseus*) (1905)，主角在荷馬史詩中是位英雄，在特洛伊戰爭後歷經危難與考驗，終於闔家團圓，但是在本劇中他被視為戰犯和叛徒遭到審判。這個劇本在 40 年後將會啟發靈感，帶動風潮。

與他同時代但更受歡迎的劇作家是弗雷德羅 (Aleksander Fredro, 1793–1876)。他在 16 歲時參加拿破崙的軍隊，追隨他遠征莫斯科，重病後才回到他父親的莊園 (1815)，與富婦結婚並開始寫作。短篇小說和長詩等均有優秀成績，但戲劇尤其傑出，在 20 年之間 (1815–35)，編寫了 20 個以上的詩體喜劇。像他熟悉的法國莫里哀一樣，弗雷德羅的文字自然流暢，人物來自各個階層，題材環繞金錢、愛情與婚姻，幾乎都以吉慶終場。他說，真愛能克服一切。

弗雷德羅最有名的劇本是《報復》(*The Revenge*) (1834)：住在古堡中的勒言特 (Rejent Milczek) 想在住宅旁建立一堵牆，他的鄰居切什尼克 (Cześnik

Raptusiewicz) 堅決反對，一再趕走築牆的人眾，製造了很多熱鬧有趣的場面。前者的兒子華茨瓦夫 (Wacław) 與後者的姪女克拉拉 (Klara) 相戀，好事因此受阻。勒言特以為某位寡婦富有，要求兒子娶她，俾便增加家族財富。切什尼克為了報復，用他姪女的名義寫信給華茨瓦夫表示情意，反而促成兩人結婚，兩家也化干戈為玉帛。弗雷德羅將詩歌體喜劇提升到接近完美的程度，深受波蘭劇場及觀眾歡迎。可是從 1830 年代開始，有些極端份子批評他但知風花雪月，不計國恨家仇。他本來就不依賴寫作維生，於是憤怒擱筆，舉家移居巴黎五年 (1850–55)，後來雖然恢復寫作，但不對外發表，作品也不如以往精彩。

另一個別開生面的劇作家是亞當・密茨凱維奇 (Adam Mickiewicz, 1798–1855)。他的故鄉在他出生前已被俄國兼併，為此他在大學時參加反俄復國的學生團體，並遭到短暫拘捕，獲釋後他轉到俄國本土居留，在 1829 年獲得機會移居西歐國家度過餘生。他的不朽劇本是出於愛國熱忱的《敬祖夜》(*Forefathers' Eve*) (1832)。這個劇名來自立陶宛的古老傳統：人們每年選定一天祭拜祖先，確保他們的靈魂進入天堂。密茨凱維奇受到歌德剛剛出版的《浮士德》的影響，劇情時間悠久，空間遼闊；他同時認為以他的身份及該劇內涵，該劇不可能有演出機會，於是毫不顧慮演出的實際問題，在佈景、燈光及音響各方面的設計都非常複雜前衛。

《敬祖夜》由四個部分組成，撰寫時間超過十年。依據它們完成的先後次序，各部的內容大致如下。第二部分，立陶宛農民正在召喚死人靈魂，確保他們進入天堂，但有幾個被認為資格不符，其中一位是漂亮的牧羊女郎，因為她從未回應別人對她的愛慕。第四部分呈現古斯塔夫 (Gustaw) 對一位佳麗一見鍾情，可是她卻嫁了一個有錢的公爵，絕望中他寫了很多情歌後自殺。第一部分顯示一對少年男女彼此相戀，但在尊重社會規範與依循自己本性之間，不知如何選擇，陷入混淆困惑中。這個部分在巴黎發表，實際上並沒有完成。第三部分寫在十年後，那時波蘭 1830 年的十一月起義剛剛失敗，其中的主角康拉德 (Conrad) 本來像古斯塔夫一樣是位浪漫詩人，可是劇末時他在

牆上寫道：「今天古斯塔夫已經死了，今天康拉德誕生。」這裡的「康拉德」指的不是他本人，而是十四世紀中的康拉德 (*Konrad Wallenrod*)，後者是為了建立立陶宛大公國，犧牲自己幸福和生命的英雄。

　　以上四個部分均以詩體寫成，其中的情歌是波蘭文學中最美麗的篇章。至於本劇的意義，每部產生的解讀極多，全劇的解讀更為複雜。雖然如此，有幾點主旨顯然非常突出：首先，作者將本劇奉獻給 1830 年代為波蘭自由奮鬥的人。其次，劇中宣稱波蘭是「歐洲的基督」(Christ of Europe)，就像基督的犧牲為人類帶來救贖一樣，波蘭的苦難會給所有被踐踏的人民和民族帶來自由。最後，劇中充滿愛國情操的臺詞激昂動人，例如：「我們的國家像是火山的熔岩，頂部堅硬醜陋，但內部的火焰在百年寒凍下都不會熄滅。讓我們剝開地殼，邁向地下深處。」總之，密茨凱維奇雖然流亡國外，對他的祖國和同胞仍然寄予熱情的鼓勵與期望。誠如作者預料，《敬祖夜》遲遲未能搬上舞臺。克拉科夫的市立劇場於 1901 首次演出後，立即受到政府長久壓抑，直到1945–46 年才在克拉科夫另一劇場獲得重演的機會，被公認為歐洲偉大的浪漫劇本之一。

　　在波蘭國內，外國統治者對戲劇控制極為嚴格，俄國甚至禁止演出莎士比亞的劇本，因為劇中慣常呈現上層階級的暴力、腐敗與崩潰。為了填補空擋，官方引進俄國的劇團前來表演，可是本土觀眾又往往刻意杯葛，裹足不前。這種情形一直延續到十九世紀下半葉，因為官方仍然嚴格控制劇中的意識形態，劇情一般都顯得刻板貧瘠，演出的吸引力主要來自演員的技藝——那種浪漫誇張的身形與腔調。

　　相反地，佔據波蘭南部的奧地利控制比較寬鬆，本土的戲劇藝術家享有較大的自由。他們本來也遵循浪漫主義，但是從 1890 年代開始，這裡出現了德國式樣的「青年波蘭」運動 (Young Poland)，引進西歐新興的寫實主義及象徵主義，以及西歐的導演制度，俾便有專人統籌協調佈景、燈光及服裝等等方面的工作，並且能依據劇情作出適當的變化。在寫實主義的影響下，劇情講求合情合理的安排，演員的表演遠比以前平和。

二戰後初期，波蘭劇壇完全自由，上演劇目空前豐富，波蘭的經典、莎劇以及歐洲晚近的作品，幾乎無所不包，但隨後俄國指導下的政策，仍然以社會主義的寫實主義為藝術創作準繩 (1949)。這種要求與波蘭傳統格格不入，劇場新作大都乏善可陳。

史達林去世後 (1953)，蘇聯出現解凍期（參見第十七章）。波蘭政府隨之放寬審查尺度，導致劇壇流派紛起。在每年演出的 400 齣劇目中，大部分都來自國外，連最新的荒謬劇等前衛劇本都經過雜誌翻譯刊載，然後上演。同時，波蘭政府不僅修復二戰中被破壞的劇院，而且在闕如的地方興建新的劇院，使全國劇場的分佈更為平均，並讓這些表演場所都有駐院劇團。此外，政府還設立了多所戲劇學校培養人才。這些舉措為劇壇的復興奠定基礎，更促使其後蜚聲國際。

解凍初期最傑出的劇作家是姆羅澤克 (Sławomir Mrożek, 1930–2013)。他高中畢業後 (1949) 在新聞界工作，擅長卡通漫畫、幽默短篇與政治雜文，其中以支持警察部門對天主教高級教士的清算最為著名。他在 1950 年代開始寫劇，往往藉荒謬的情節逃避嚴格的官方檢查。他第一個成功的劇本是獨幕劇《警察》(*The Police*) (1958)，顯示某個王國施行極權統治，運用勢力龐大的祕密警察，所有的反對者都被剷除或者銷聲匿跡。當最後一個異議份子認罪後，警察局長面臨機構喪失功能，勢必遭到裁撤的危機，於是與一個下屬警官商量，要他故意犯下政治罪以便將他逮捕。此時一位將軍出現，發生了一場誤會，結果警官真的變成革命份子，高呼「自由萬歲」而後被捕入獄，警察局長和其他下屬於是都能安然長存。如上所述，本劇劇情固然發生在一個君主國王，但顯然是針對當時極權政府的諷刺。

姆羅澤克享有國際知名度的是長劇《探戈》(*Tango*) (1965)。主角亞瑟 (Arthur) 是醫學院的學生，回家後看到家中環境一片凌亂，甚至連起居室都仍然放置著祖父遺留下來的空棺。更糟的是家長們個個都聲稱言行絕對自由，拒絕任何約束：他的祖母 (Eugenia) 只顧飲酒玩牌，他的父親史托密爾 (Stomil) 隨意丟放衣物，母親依麗洛娜 (Eleonora) 更是勞工艾迪 (Eddie) 公開

的情婦。亞瑟不能忍受這個現狀，力圖建立秩序。他認為家庭既是生活的中心，也是建立社會秩序的起點，於是說動他的表妹阿拉 (Ala) 按照傳統方式結婚。阿拉耳濡目染，行為毫不檢點，只是聽說結婚禮服潔白可愛而輕率同意。亞瑟於是找到父親的手槍，逼迫家人清理環境，穿著維多利亞時代的禮服參加婚禮，不料他的祖母強烈反抗，竟然自動躺進棺材就死。準新娘阿拉更若無其事地告訴他說，她在婚禮早上已經和艾迪同眠。亞瑟憤怒中要殺死艾迪時，反而被打倒在地，接著遭到槍殺身亡。過程中他的叔父尤金 (Eugene) 試圖保護他，事後反而被迫成為艾迪的隨從，在艾迪宣稱「一定要有秩序」後，陪伴他跳探戈，全劇結束。

　　本劇故事緣起於一次世界大戰前後，正是探戈在巴黎和倫敦等大都市開始流行之時。這種雙人舞於十九世紀末期出現於南美，一般都認為它的音樂富有刺激與挑釁的性質，舞伴的體膚有時會有非常親密的接觸。執政當局藉口維護傳統道德和社會善良風俗，曾經多次明令禁止，但都徒勞無功。探戈傳播到歐洲後，波蘭的青年人即奮力爭取，終於突破禁忌，能夠享受這種大眾化的舞蹈，接著得寸進尺，推翻了一切傳統的約束。亞瑟的父母屬於這一代，他的父親史托密爾儘管年過不惑，仍然驕傲地說道：「兒子，傳統一點都引不起我的興趣。你的義憤是荒謬的。……我們生活完全自由。」他的母親則說她非常高興丟棄「所有那些枷鎖，那些宗教、道德以及藝術生鏽的鏈條。」

　　從他父母的完全自由中，亞瑟感受到的只是紊亂與墮落。他力圖重建秩序，恢復傳統美德，包括個人尊嚴，人與人之間的互信，夫婦之間的忠誠，以及社會上的高低層級 (hierarchy)。然而他的善舉不僅遭到長輩的強烈反抗，產生代溝衝突，他的未婚妻背棄他，更突顯出年輕一輩的人性斲喪。在他徹底失敗被殺之後，他的叔父對他的屍體說道：「亞瑟，我的孩子，我感覺到沒有人還需要你了。」在那個徹底腐化的世界裡，只有艾迪憑藉暴力，才能壓迫別人服從，建立秩序。劇末他要求眾人大跳探戈，象徵他開始主宰的世界本質。

　　《探戈》常被視為一則寓言 (parable)，故事表面下還蘊藏著其它意義。

有種詮釋認為，亞瑟父母猶如波蘭人民，他們打破禁忌，拋棄傳統美德，追求時髦和體膚之樂，最後受到暴力的控制——這個過程正是波蘭近代歷史的縮影。本劇結局充滿血腥與暴力，但是過程充滿變化，前面部分是完全自由的老老少少尋歡取樂，氣氛輕鬆愉快，對話靈活機智，而且不斷談到藝術，例如史托密爾說道：「當悲劇既不可能，嘲弄 (mockery) 又沉悶時，最後的補救方法 (the last resort) 只有實驗。」他的妻子則說她最樂意拋棄的枷鎖就是藝術。如此豐富的內容，提供導演發揮創意的良機，以致《探戈》後來在英國及美國上演時 (1966, 1967) 獲得一致好評。《荒謬劇場》的作者馬丁‧埃斯林 (Martin Esslin) 認為本劇「結構優異、創意豐富、極為詼諧」。他進一步指出，亞瑟的父母輩追逐目標錯誤，連帶喪失了原來生活中的優點，一旦喪失，後代很難重新恢復。這種現象在許多國家都會發生，如何慎終於始，正是本劇對全球發出的重要訊息。

　　姆羅澤克的劇作在極權統治下固然廣受歡迎，但在波蘭獨立自由後反而趨於黯淡，儼然攻擊者和攻擊對象同歸於盡。取代他的是其它風格的劇作家，其中較早的一位是魯熱維奇 (Tadeusz Różewicz, 1921–2014)。他在文風鼎盛的克拉科夫市就讀雅蓋隆大學 (the Jagiellonian University)，年輕時就開始寫詩，終生出版的詩集超過 15 卷，享有國際盛譽。他的劇本更具有先導性與啟發性：波蘭在歷經幾十年的壓抑後，居然出現了運用類似法國薩繆爾‧貝克特荒謬劇的形式，恢復了波蘭劇壇反寫實的傳統。他終生寫了 12 個左右的劇本及幾個電影腳本，其中最著名的劇本是他的處女作《索引卡》(The Card Index) (1960)，該劇由一連串不相連貫的片段組成，反映波蘭二戰後複雜的政治及社會狀況。劇中的主角是個普通的波蘭人，年約 40 歲，內容是某個星期天他躺在床上的回憶、想像與幻念，人物眾多，包括死人的幽靈；對話中詩與散文交織，有的部分優美，有的怪異；氣氛有時瀰漫回憶的溫馨，有時突兀興奮，但最後歸於幻滅。第一場發生在戰爭期間的軍營，他追求寧靜的生活，但逐漸失去了與周遭環境的聯繫；其它幾個片段發生在戰後，背景包括蘇聯入侵及傀儡政權的建立等等，內容則是主角的因應方式及心理創傷，包

括他因為殺人感到罪過，以及調適失敗後的痛苦，最後感到在極權統治下的生存毫無意義。

另一個別具一格的劇作家是維特凱維齊 (Stanisław Ignacy Witkiewicz, 1885–1939)，他同時也是畫家，後來改名為維特卡西 (Witkacy) (1925)。他生於華沙的藝術世家，因為父親輕視學校教育，留他在家自修，並鼓勵他多方面發展創作潛能。後來因緣際會，在聖彼得堡加入俄國皇家軍隊，俄國大革命時又成為革命軍的政治軍官 (1917)，親歷戰亂中的腥風血雨。回到波蘭後 (1918)，以繪畫人像為生，同時撰寫劇本。二戰爆發後逃離從西邊入侵的德軍，後來得知蘇俄軍隊從另一邊入侵時，選擇自殺 (1939)。

維特凱維齊在俄國的經驗，使他深感世界危機四伏，充滿災難。抑鬱之餘，他行為脫離常軌，舉止怪誕，而且習慣性使用麻醉品，包括可以產生幻覺的烏羽玉 (peyote)，並為文宣揚。他認為這種生活中的混沌凌亂和反抗控制，是藝術家的必備條件。維特凱維齊博聞強記，著述甚豐，在藝術理論方面，他出版了《繪畫上的新形式》(*New Forms in Painting*) 及《劇場純粹形式的理論入門》(*Introduction to the Theory of Pure Form in the Theatre*)，提倡「形式主義」，反對在繪畫或劇本中講求邏輯及心理因素；相反地，他認為單憑藝術形式即足以呈現生活，發生影響。他的劇作正是他生活及理論的結晶。

他編寫的劇本多達四、五十齣，本來很少出版和演出，可是在他晚年，一群波蘭的畫家受到達達主義 (dadaism) 的影響，成立了「馬戲劇團」(cricot) (1933)，開始演出他的劇本。他們為劇團選擇這個名字，是由於認識到馬戲班的演出可以帶給他們靈感與啟發。接著出現的「第二個馬戲劇團」(Cricot 2) (1956)，更在國內外持續演出維特凱維齊的劇本，使他成為世界級的劇作家。不過由於歷年佚失，他的劇本現在僅存 21 齣，但已被譯成 30 種不同文字。

維特凱維齊最出類拔萃的是《瘋子和修女》(*The Madman and the Nun*) (1923)。它像二戰後法國的荒謬劇一樣，情節不合邏輯，人物行為怪異，一切都顯得撲朔迷離。大體上看，本劇發生在一間瘋人院的小房間，詩人瓦爾

魄 (Walpurg) 穿著緊身衣被關在裡面。院裡兩位醫生診斷他患了「過早痴呆症」，使用藥物治療，讓他幾乎陷入昏迷狀態。看護他的是年輕修女安娜 (Sister Anna)，她一向愛讀他的詩，於是為他抱屈，企圖讓他離開，但未能成功。為了保持清醒，並且維持安娜對他的感情，瓦爾魄不斷在頭腦中寫詩，喃喃出口，引發安娜情慾，讓她不禁脫下修女頭巾，對他投懷送抱。後來其中一位醫生被瓦爾魄殺死，另一位服膺佛洛伊德的性學理論，繼續按照他的方法治療，卻發現瓦爾魄上吊身亡。眾人驚疑之餘，卻又看到他活生生出現，身穿西裝，上口袋插著黃花，帶著安娜欣然離開，留下性學醫生目瞪口呆。

對於本劇的詮釋很多，有的批評劇情發展違反邏輯及因果律，變化突兀，導致觀眾困惑迷惘。有的認為文如其人，本劇正是作者自己的寫照，尤其是他經常被視為是位瘋瘋癲癲的藝術家，於是塑造了劇中的詩人，強烈抗拒醫生對他的診斷。更有很多學者認為，本劇呼應著當時最先進的物理學對傳統宇宙視野的顛覆，包括愛因斯坦的特殊相對論 (1905) 與量子力學等等，《瘋子和修女》即反映著這樣的宇宙，其中一切都難以肯定，過去的道德規範和宗教信仰都失去鞏固的基礎，什麼光怪陸離的事情都可以發生，死人於是復活，修女更可以熱情如火。除了以上這些詮釋外，本劇還有很大的空間讓導演自由發揮，以致它的演出不僅頻繁，而且大多受到觀眾的熱烈歡迎。

維特凱維齊能名揚國際，關鍵人物是多才多藝的導演塔德烏什·康托 (Tadeusz Kantor, 1915–90)。他在波蘭古都克拉科夫的藝術學院學習繪畫及舞臺設計 (1939)，畢業後二戰爆發，德軍佔領波蘭，他組織地下劇場 (1942–44)，演出了維斯皮安斯基的《奧德西斯回國》(1942)，不過將劇中背景改到二戰期間，蘇聯在列寧格勒大敗德國之後。情節開始時，奧德西斯變成一個士兵，參加德軍回國後的遊行，衣履破爛，灰頭土臉。康托後來寫道，這次演出樹立了一個先例：劇中所有人物都要讓現場觀眾感到與自己關係密切 (1944)。

戰後他從事前衛風格的舞臺設計，同時經常到國外旅遊觀察，愈來愈不滿意波蘭前衛劇團的制度化，於是和一群視覺藝術家組織了「第二個馬戲劇

團」(Cricot 2) (1956)，演出了很多維特凱維齊的作品及荒謬劇。為了呈現「此時此地的真相」，康托一再作「即興表演」(Happenings)，成績斐然，於是從 1960 年代起，經常率團在波蘭各地及國外演出，在愛丁堡國際藝術節更首次引起國際重視 (1972)，此後即獲得英、法、德等國邀請演出，獲得讚賞。紐約「娜媽媽劇場」在 1990 年代演出他的作品後，他的影響地域更為遼闊，成為二十世紀全世界偉大的藝術創造者之一。

康托在 1970 年代發展出「死亡劇場」(The Theatre of Death)，宣稱這是「回憶劇場」的開始，是一個偉大又危險的旅程。這個劇場的代表作是《死亡班級》(*The Dead Class*) (1975)。佈景是間又矮又小的破舊教室，開始時一群年老的學生坐在小課桌後面等待上課，一個看門人和清潔工在旁邊看守。靜默許久後，一位學生舉手像要提問，後來其他學生也紛紛舉手，卻一直沒人理睬。隨後學生們拖進像他們同樣高大的人體模型 (mannequins)，操作它們，和它們一起玩童年的遊戲、胡鬧和跳舞。在不斷重複的音樂旋律中，他們演出了一連串即興事件，整個過程像是一場死亡之旅的夢魘，其中現在與過去混雜，生活與死亡難分難解。劇中雖然很多作者對自己童年的回憶，但整體而言是象徵 1920 年代被壓抑的集體經驗，也為後來追求死亡的劇本奠定基礎。

「記憶劇場」一直持續到《故鄉，故鄉》(*Wielopole, Wielopole*) (1980)，劇名是他的故鄉，劇中人物都是他童年的親友，有的還保持原有的名稱，例如母親赫爾卡 (Mother Helka) 等等。劇中除了記憶中的真實人物外，還有想像中來自《聖經》的「天使」及「恐懼」等等形象。康托聲稱這兩類角色都是他心理的產物，在真實性方面無分軒輊，因此他們可以互動。如此透過記憶與想像，康托編寫了幾部劇本，其中私人經驗與歷史情況交織，單純的期望與殘酷的經驗並陳，活人與死人互相往來，在在都呈現著戰爭、恐懼、罪愆，以及變化多端的愛恨情仇。

▲塔德烏什‧康托的《故鄉，故鄉》1980 年在倫敦河岸工作坊 (Riverside Studios) 的演出
© Laurence Burns / Arenapal www.arenapal.com

　　這個階段之後，康托演出了《讓藝術家死亡》(*Let the Artists Die*) (1985)，
呈現記憶、創作、藝術家和作品的死亡及消逝的過程。康托最後的作品是《今
天是我的生日》(*Today Is My Birthday*) (1989)。劇中的話，無異於他生命與事
業的寫照：

> 我的生命，我的命運，
> 在我的創作中結合。
> 藝術品。
> 他們在我的創作中完成，
> 他們在那裡找到解決。
> 我的創作過去是──現在仍然是我的家。
> 繪畫，表演，劇場，舞臺。

最後要介紹的劇作家是格沃瓦茨基 (Janusz Głowacki, 1938–)。他成長於波蘭，在 1960 及 70 年代早期創作豐富，包括很多短篇小說、幾個電影劇本及舞臺劇。它們反映當時的社會及文化現象，諷刺中、下層階級的拜金主義及偏見，深受讀者及觀眾歡迎。由於他支持團結工聯，導致受到愈來愈多的批評，他的《煤渣》在倫敦演出期間 (1981)，波蘭政府頒佈戒嚴令，他於是決定居留國外，最後選擇在美國紐約長住工作 (1981)。波蘭民主化後，他往返於波蘭及美國之間。

格沃瓦茨基在波蘭時期的劇本中，最後也是最傑出的一齣是《煤渣》(Cinders) (1979)，劇名來自童話《灰姑娘》中女主角名字 Cinderella 前面的部分。在這個著名的故事中，灰姑娘一直受到繼母與她兩個女兒的虐待和侮辱，直到一位仙人幫助，讓王子和她結婚，兩人從此過著幸福快樂的生活。《煤渣》發生在華沙，一個少女矯正學校 (a girls' reform school) 即將演出《灰姑娘》。政府當局派來一位導演到校拍攝紀錄片，向世界展示社會福利機構的健全運作。它同時要求導演及校長透過訪談，讓片中出現的學生們訴說她們在獲得學校拯救以前，如何在社會的羅網中飽受痛苦煎熬，藉以突顯她們現在的幸福快樂。不料飾演主角的學生堅拒說謊做偽證，導演及校長最後對她作出了處罰。格沃瓦茨基認為導演及校長並非壞人，他們熱心拍攝紀錄片的工作，還可謂忠於職守，對於阻礙工作者施以處罰，是不得已的手段，而且他們也沒有選擇的自由。這一切固然言之成理，但這正是極權之下知識份子的悲哀，他們無可奈何地做著助紂為虐的工作。

格沃瓦茨基到美國以後著作甚勤，發表亦多，美國也有朋友多方幫助，例如亞瑟·密勒就曾勸動劇場演出他的劇本。令他遺憾和痛苦的是，美國很少觀眾喜歡純粹以波蘭為題材的作品，但處理美國性的題材，他本人又缺乏信心。作為一個移民，他承認對於這個語言、文化和環境完全不同的新家，即使有深入的認識，但難免對自己充滿懷疑。在如此情形下，他的劇本大多以移民為主角，其中早期最成功的劇本是《狩獵蟑螂》(Hunting Cockroaches) (1985)。

本劇故事發生在紐約曼哈頓東區一個貧窮公寓。晚上，一對移民來美的波蘭夫婦在他們的臥室無法成眠。他們注意到一隻蟑螂，到處衝闖尋找出路，卻屢試屢敗。他們不由回顧自己的處境和命運。移民以前，楊 (Jan) 是成名作家，他的妻子是華沙的著名演員，可是兩人現在都生計艱難，前途渺茫。他們看到蟑螂的危機，不禁感到那正是自己處境的寫照。就這樣，劇作家用風趣的語言，對蟑螂的逃竄作了細膩又誇張的描寫，製造出鬧劇的效果，令觀眾開懷解頤。但是劇情愈到後來，愈像波蘭流亡知識份子的一場噩夢。正如紐約媒體的一個批評所言，本劇是「一個苦樂參半的喜劇，滑稽與淒美交替。」

在編寫了幾個劇本及電影腳本後，格沃瓦茨基創作了《安蒂岡妮在紐約》(Antigone in New York) (1993)。在古希臘悲劇《安蒂岡妮》中，安蒂岡妮的哥哥玻里尼西思 (Polynices) 因為違反國法被新王處死；她埋葬哥哥，同樣遭到嚴厲的懲罰（參見第一章）。此劇的現代版發生在紐約曼哈頓東區的湯普京廣場公園 (Tompkins Square Park)，很多少數民族的貧窮移民，由於無處棲身，長期把公園的板凳當成床鋪。本劇呈現的是三個新來移民的一場胡鬧。來自波多黎各的阿妮塔 (Anita) 邀約兩個同樣委身在公園的「鄰居」，幫助她去偷盜男友的屍體。它暫時停放在鄰近的一個廣場公園，等待官方埋葬，阿妮塔希望把他安葬在她的公園，免得他成為孤魂野鬼。一個警察發現後加以勸阻，最後不得不訴求公權力才結束這場鬧劇。

像荒謬劇一樣，《安蒂岡妮在紐約》結合真相與幻覺，呈現多方面的對照。阿妮塔求助的芳鄰，一個是來自俄國的畫家沙瑕 (Sasha)，可是他行動緩慢，並且因為長期酗酒導致手會顫抖；另一個是行動快捷，來自波蘭的弗麗雅 (Flea)，兩人間既有溫馨關切，也有意氣衝突。本劇滿富戲劇性和感染力，譬如有一場戲，沙瑕醉臥在長凳上，弗麗雅則睡在長凳下的地上，就像兩個幼兒睡在雙層床一樣。此外，弗麗雅精神恍惚，她的表情和動作往往令人發噱。最後，屍體雖然是屍體，扮演他的演員依然展現滑稽的動作。至於警察則像希臘悲劇裡的歌隊，要求公民遵守應有的行為。他起初對盜屍的主犯和

兩個從犯溫和勸導，逐漸不得不動用公權力阻止三個人的胡鬧。在這個過程中，劇中氣氛也從輕鬆變得嚴肅，從喜劇移轉到悲劇，令人認識到新移民所面臨的貧窮、孤寂和失落，甚至警覺到表面富庶繁榮、人間天堂的美國，仍然有人貧無立錐之地。《安蒂岡妮在紐約》的演出是當年十大佳劇之一，後來馳名美國和歐洲，經常重演，現已翻譯成 20 種不同的語言。

以上介紹的幾位劇作家及導演，皆各有千秋，不僅在波蘭出類拔萃，甚至享有國際聲響，但就對世界劇壇的貢獻及影響力而言，他們都遠遜於下面要介紹的人物。

14-3 葛羅托斯基

葛羅托斯基 (Jerzy Grotowski, 1933–99)（以下簡稱葛氏）是波蘭著名的導演和理論家，他的演員訓練方法以及貧窮劇場 (the Poor Theatre) 的觀念，在 1960 年代引起世界熱烈的迴響，英國的名導演彼得・布魯克 (Peter Brook, 1925–) 對他推崇備至，葛氏幾十年的學生及同事湯姆斯・理查德斯 (Thomas Richards, 1926–) 更將葛氏與史坦尼斯拉夫斯基相提並論。下面我們將全面探討葛氏的工作和理念，接著再介紹相關兩人的論述。

葛氏生於波蘭的東南部，在古都的克拉科夫戲劇學校畢業後，獲得獎學金到莫斯科學習一年 (1955–56)。據他自己回憶，他在那裡學習到史坦尼斯拉夫斯基的觀念，知道如何與演員相處；他更偷偷閱讀梅耶荷德的論述，學會了如何創新。葛氏在他的晚年追述說：從他事業的早期，就有一個「主題關注」(thematic concern) 一直折磨著他，那就是人類的孤寂 (human loneliness) 以及死亡的不可避免。他希望藉戲劇提供解脫和安慰，不過當時的政治環境不容許他有任何直接陳述，他只好在有限的自由下，打開一扇扇的暗門，讓他的意旨流露出來。

葛氏回到波蘭後，就參加了小城歐坡勒 (Opole) 剛剛成立的「十三排劇場」(Theatre of 13 Rows)，演出他改編並導演的劇本。這個劇場名符其實，

只有 13 排座位容納 116 位觀眾。劇場後來發生財務及藝術危機，葛氏接管劇場 (1959)，宣稱它是「職業的實驗劇場」(professional experimental theatre)，聘任夫拉申 (Ludwik Flaszen, 1930–) 為戲劇顧問 (dramaturg)，成為長期工作夥伴。此後他邀集青年演員，給予嚴格訓練，一邊演出，一邊發展自己的觀念和方法，最後將劇場改名為「十三排實驗劇場」(Laboratory Theatre of 13 Rows) (1962)，藉以減少政府的注意和干預。

葛氏第一個引起國際注意的作品是《衛城》(*Akropolis*) (1962)。他將原劇簡化，只呈現集中營的幾個囚犯正在挖掘火葬場，強調主角在死亡過程中所遭受到的痛苦。這時葛氏的導演技術已經發展成熟，所以演出時爆發出歐美現代劇場罕見的震撼力量。加以《衛城》首演時的歐坡城距離奧斯威辛 (Auschwitz) 僅有 60 哩，二戰期間德軍曾在這裡的集中營處死了一百萬的猶太人，一些觀賞演出的外國記者和學者聯想到猶太人的浩劫，感觸特別深刻，於是極力報導。不過演出時對話速度太快，連懂得波蘭文的人都聽不清楚，不懂的人更認為那些聲音只是人物痛苦的吶喊和呻吟，因此他們討論的重點集中於演員的動作及佈景。《衛城》後來被拍成電影 (1973)，英國的導演彼得・布魯克更率先大力推崇。

葛氏此後導演的作品都是世界名作的改編，包括英國馬羅的《浮士德博士》(1964)、卡爾德隆最淒美的歷史劇《忠貞王子》(1967)，以及《啟示錄插圖》（拉丁文 *Apocalypsis cum figuris* / 英文 *Apocalypse with Pictures*）。《啟示錄》是《舊約聖經》的最後一書，預言世界和人類的毀滅，耶穌的誕生、苦難和復活，以及已經死亡的眾生靈魂將如何處置等等。葛氏花了三年時間籌備演出、濃縮劇情、訓練演員，最後才閉門演出 (1968)，幾經修正後才公開演出 (1969)。此後他再也沒有正式導演任何劇本，儼然他執導的演出已足以呈現他的「主題關注」。因為劇團受到愈來愈多的國際關注和邀約演出，葛氏將劇場移到波蘭西南部最大的城市弗洛茨瓦夫 (Wrocław) (1965)，自己也經常應邀到處演講。

就在此時，《邁向貧窮劇場》(*Towards a Poor Theatre*) 出版 (1968)。它的

▲葛羅托斯基導演的《忠貞王子》◎ AFP

編著人歐亨尼奧‧巴爾巴 (Eugenio Barba, 1936–) 曾在葛氏和夫拉申的劇團學習，如今將他們的論述集結成書，讓世界有機會認識到他們的理論精髓。首先，葛氏追問什麼是劇場的本質 (essence of the theatre)，他透過消去法 (elimination)，逐步消除傳統劇場中的許多元素，譬如佈景、燈光、配樂、劇服和道具等等，最後只剩下演員。更進一步，葛氏要求演員要洗淨鉛華，不化妝；不穿華麗的劇服，更不能換裝；除非為了劇情要求，也不准使用道具。演員在表演時可以自己演奏樂器，或用身體撞擊器物發出聲響，但沒有一般劇場演出時的配樂。此外，表演的地點只是一個平臺，不是一般鏡框式舞臺，更沒有環繞它的帷幕，舞臺的燈光只是簡單的照明，不具有製造氣氛的功能。總之，演員憑恃的只有自己。由此引發出的一個連帶結果是，葛氏認為演出不必在佈景、燈光、配樂、劇服和道具各方面投資，踵事增華。因此，「貧窮劇場」也常被譯為「質樸劇場」。相對地，葛氏認為當代的商業劇場是「富有劇場」(Rich Theatre)，因為它們大量運用各種劇場元素。

為了表演能震撼觀眾，演員必須進行身體的訓練，使其內在的本能 (impulse) 可以完全與外在的反應在當下一致，擺脫任何技巧與偏見的束縛，達到一種接近狂喜 (ecstasy) 的狀態。這時候，葛氏寫道：「衝動和行動是同時的；身體消失，燃燒，觀眾看到的只是一連串可見的衝動。」這種身心俱備的演員，葛氏稱之為「完全演員」(total actor)。他的表演過程便是「完全表演」(total action)。「完全表演」的意義，葛氏在〈原則聲明〉(Statement of Principles) 一文中，有非常詳細的說明。他首先指出，在我們當代充滿緊張和不安的文明中，劇場有治療的功能 (therapeutic functions)，充分發揮這種功能，是完全演員最深刻的職責 (the actor's deepest calling)。為了盡到責任，演員必須從自己最內在的經驗中尋求真相 (truth)，去蕪存菁，超越我們刻板的視野、我們慣性的感情和習慣，以及我們日常的判斷標準。在呈現這些真相時，演員唯一能夠掌握的工具是他的身體。當然，他的身體已經經過嚴格的訓練，能夠不假思索，自然曲折地表現出所有的衝動。經由這個完全行動 (total act) 的過程，以及其中呈現的震驚和顫慄，可以引導觀眾回到一種意識的原點，一種「純粹衝動」(pure impulses) 中。

〈原則聲明〉也要求劇團的演員遵循製作人的輔導，保持劇團的紀律、秩序與和諧，並與別的演員密切配合。一個完全演員不可以只關心自己的風韻、成功、掌聲及薪俸，或只關心自己表演的份量，他在演出中的地位，以及觀眾的種類和酬勞。在排練作品時，葛氏首先採用一個既有的名著，尋找其中的原型 (archetypes)，在排演過程中藉由各種方法，刪除情節中不具重大意義的部分，將剩下的精華內化成演員的「純粹衝動」，同時逐漸發展出獨特的姿態和聲調。經過長期反覆練習，讓這內在感受與外在行動在表演中同時發生。

依據上面所述的過程，很多學者將葛氏的職業生涯分為四個階段。第一個階段在波蘭國內 (1959–69)，重點是戲劇製作 (theatre of productions)；第二個主要在美國 (1970–75)，是「泛戲劇活動期」(Paratheatrical period)，重點在從各種文化與歷史的劇場 (para-theatrical) 中，找出適合「完全表演」的核心；

第三個是劇場資源期 (on Theatre of Sources) (1976–82)，葛氏和他的助理們在世界各地蒐集演出的原始資料。第四個是藝乘研究期 (Art as vehicle)，中心在義大利 (1983–99)。

葛氏的劇團在愛丁堡戲劇節演出後 (1968)，就獲得愈來愈多的邀請，到世界各地演出，貧窮劇場的觀念也散佈開來，不過他這時的關注卻轉移到增進演員與觀眾的關係。他理想中的演出是種社群活動，猶如宗教祭典，大家都全心全神浸入，不分祭師與信徒或演員與觀眾。葛氏很早就嘗試打破兩者間的界限，例如在演出《浮士德博士》時，劇中有場最後晚餐，浮士德邀請他的學生和朋友作為客人；這時葛氏邀請觀眾成為客人，與演員坐在一張長桌旁邊，希望藉此打破兩者隔閡，增加彼此互動。

▲葛羅托斯基導演的《浮士德博士》。圖中黑色人體是演員，圖頂的是浮士德，白色人體代表應邀的觀眾。

最盛大的一次在 1975 年。國際劇場協會這年夏季在華沙開會，葛氏在臨近的弗洛茨瓦夫市組織了「國際劇場研究大學」(the University of Research of a Theatre of the Nations)，進行為期一天的研究活動，結果有 500 個來自全球各地的人士參加，其中不乏知名的導演。在這 24 小時中，他們被引導進入森林，除了經驗神祕儀典式的活動，也像在日常生活中一樣舞蹈、玩耍、飲食

及沐浴。葛氏後來在美國加州大學任教時，也曾做過類似的活動。他希望藉此啟發參與者的精神或心靈，讓他們對人生世相有新的感悟。不過參加這些活動的人，包括他的好友們，都坦承收穫微小。葛氏後來自己也承認，那些活動參加者隨後吐露出的心得，經常只是信口雌黃或老生常談。

為了壓制反對勢力，波蘭政府施行戒嚴法 (1981–83)，數千名人士不經審判即被監禁，上百人被處死刑。在此情勢下，葛氏決定移民，於是接受加州大學爾灣 (Irvine) 分校的約聘，進行研究計畫 (1983–86)。按照這個計畫，葛氏率領他的團隊到印度、日本、墨西哥、海地及非洲等地區考察，蒐集它們的傳統歌曲及其它表演資料，再探討它們對參與者具體可見的效果。葛氏這方面的考察、記錄和研究，短時間未能提出具體的成果。他後來又接受邀請，轉移到義大利的「劇場實驗及研究中心」(the Centro per la Sperimentazione e la Ricerca Teatrale) (1985)。這個中心由戲劇學者兼導演的巴奇 (Roberto Bacci, 1949–) 創立 (1974)，主要目的是提供經費及設施，促進藝術家對戲劇研究創新，在他們自覺有具體成果時再行發表，沒有時間壓力。葛氏和他以前的幾位同仁到達中心後，將研究重點轉換到「藝乘」(Art as vehicle)：藝術如同佛學達到彼岸的渡筏，透過它觀眾可以達到更高的精神境界。他同時將該中心改名為「耶日・葛羅托斯基及湯姆斯・理查德斯工作中心」(the Workcenter of Jerzy Grotowski and Thomas Richards) (1976)，藉以突出理查德斯的重要地位。

對於葛氏的成就與貧窮劇場的觀念，彼得・布魯克一再大力推崇。他在《空的空間》(*The Empty Space*) (1968) 中，將葛氏歸類於神聖的劇場 (a Holy Theatre)，不少人望文生義，以為這位英國名導認為葛氏的劇場神聖超然，高不可攀。這完全是個誤解。《空的空間》將劇場分為四類：致命的 (a Deadly Theatre)，神聖的 (A Holy Theatre)，粗糙的 (a Rough Theatre) 和即時的 (an Immediate Theatre)。彼得・布魯克寫道:「我現在稱它為『神聖劇場』是為了簡短，但它可以被稱為『把看不見弄得看得見的劇場』。」(I AM calling it the Holy Theatre for short, but it could be called The Theatre of the Invisible-Made-

Visible.) 他解釋：歷史上及我們生命中的許多現象，唯有經過「重複的模式」(recurrent patterns)，我們才能了解它們的深意或真諦。在呈現這種模式時，呈現者自己身心都沉涵於模式之中。他舉例說音樂指揮就是如此，「假如他放鬆、開放、合拍，那麼那看不見的就會攫取他。」(If he is relaxed, open and attuned, then the invisible will take possession of him.) 彼得·布魯克舉出三個當代達到神聖劇場的藝術家，一個是美國編舞家模斯·康寧漢 (Merce Cunningham, 1919–2009) 和他率領的舞蹈團；另一個是我們熟悉的編劇家薩繆爾·貝克特；第三個就是那時剛剛嶄露頭角的葛氏和他的劇團。在簡介該團的訓練方式後，彼得·布魯克指出它的傑出演員都能超越身心兩方面的障礙，「讓角色滲透他。」(The actor allows a role to "penetrate" him.)

《空的空間》是彼得·布魯克幾次演講的集成，基本上是他對歐美古今劇壇的觀察，內容豐富但同時蕪雜，見地深刻但難免偏好。對於劇場的四種分類，他說這些分類並非完全互相排斥，因為即使在一場表演中也可以兩種同時並存，彼此交織。他還說分類只是評價的標誌，例如「致命的劇場……意義是惡劣的」，莎士比亞的劇本中就可能包含這類。這樣看來，他將葛氏歸類為神聖劇場，既非無條件的讚美，也未必能增進我們深入的了解。

真正能夠增進我們了解的是理查德斯。這位美國人具有優異的教育背景：他從耶魯大學畢業後，轉到義大利的波隆那 (Bologna) 大學獲得碩士，最後在巴黎大學獲得博士學位。他從 1985 年起即跟隨葛氏學習，直到他去世，並且繼續他的工作。不過在深入藝乘研究以前，他先出版了一本關於葛氏訓練演員方法的專書，兩年後被翻譯成英文，書名為《同葛羅托斯基習練肢體動作》(At Work with Grotowski on Physical Actions) (1995)。理查德斯深知世界上有很多人都在學習葛氏的訓練方法，但往往不得其門而入，使得這個方法變得高深莫測。他於是根據自己的經驗及耳聞目睹，從幾個方面加以介紹。葛氏非常讚賞書的內涵，他在前言中寫道：「關於那些簡單和基本的原則，我認為本書是份珍貴的報告，很多自學的人只有在多年摸索及錯誤以後才能理解。關於演員在練習中才能理解的那些發現，本書提供了資訊，使他不必每次都

從零開始。」

　　理查德斯的書多方面參照了《史坦尼斯拉夫斯基晚期的排演》
(*Stanislavski in Rehearsal, the Later Years*)——一本由這位俄國大導演的學生
所撰寫的著作，呈現史坦尼晚年排演的方式。理查德斯承認他老師葛氏繼承
和發展了史坦尼斯拉夫斯基的方法，所以兩位導演之間有相同也有差異。史
坦尼一向運用心理分析為導演的入門途徑，可是在晚年徹底放棄，他斷然說
道：「不要對我談感情。我們看不見它。我們只能安排肢體動作。」他導演的
工作就是組織和編排我們日常的肢體動作，藉以呈現觀眾熟悉的正常生活
(normal life)。葛氏同樣不談感情，他在導演時，首先在找出周邊環境所引起
的體內衝動，並且將這一連串的衝動 (a current of impulses) 結合成真正的順
序 (the truthful sequence)，然後尋求適當的肢體行動呈現，結果一般都超越觀
眾的預期。

　　這些適當的肢體行動，一般都由演員自己尋求，然後在排練中由葛氏加
以批評指點，接著由演員重新尋求，直到雙方都滿意為止。理查德斯跟葛氏
學習時，依循的是同樣的過程，他在書中詳細述說他所經歷過的奮鬥、挫折
和成績，讓他的讀者分享，「使他不必每次都從零開始。」因為內容具體，步
驟分明，本書對教、學導演的人士非常實用，所以後來被翻譯成多種文字，
連英文的版本都在兩種以上。

捷 克

　　捷克斯洛伐克 (Czechoslovakia) 的人民透過協商，在 1993 年 1 月 1 日同意分離為捷克 (Czech Republic) 及斯洛伐克 (Slovakia) 兩個獨立的國家。捷克迅即成為聯合國的成員國，首都設在布拉格 (Prague)，這個城市當時人口超過 120 萬人，它處於歐洲大陸中心地區，距離北方德國的柏林約 280 公里，東北方波蘭的華沙約 500 公里，南方奧地利的維也納約 250 公里，南方的羅馬約 1,300 公里，西方的巴黎約 1,000 公里。

　　斯拉夫民族在六世紀時進入這個地區，在九世紀時形成獨立的政體，接受神聖羅馬帝國的領導，信奉天主教。奧圖卡一世 (Ottokar I, c. 1155–1230) 攻城略地，成立波希米亞王國 (1198)，自任國王，他的後裔繼續與神聖羅馬帝國分庭抗禮，聲勢在十四世紀末期到達頂峰，人口約為四萬，許多國王皆兼為神聖羅馬帝國皇帝，布拉格隨著成為帝國中心。

　　由於風俗習慣及原始宗教，斯拉夫人在這個地區定居後即偶然演出短劇，諷刺違背社會規範的行為。這些短劇後來有少數被寫下保存，不過已經滲入基督教思想。基督教在九世紀傳入後，捷克像波蘭及其它國家一樣，在中世紀開始出現宗教劇。最初是拉丁文，主要在教堂演出，後來逐漸散播到社會各階層，滲入方言及世俗喜劇，最後甚至完全使用方言。

　　在十六世紀開始時，捷克受到文藝復興運動的影響，耶穌會學校的學生們用拉丁文演出古羅馬喜劇，以及用捷克文演出《聖經》中聖徒的故事。十六世紀下半葉開始，耶穌會學校致力戲劇發展長達兩個世紀，劇本用捷克文，內容包含捷克歷史和當代社會，舞臺佈景及劇服模仿義大利，逐漸提升水平，最後還能製造活動景觀。在十七世紀早期人口到達六萬時，捷克出現了第一個重要的世俗戲劇家克爾麥哲 (Pavel Kyrmezer，生年未知，卒於 1589)。他

寫了幾個劇本，包括《關於錢袋及拉撒路的捷克喜劇》(*The Czech Comedy about a Money-bag and Lazarus*)（1566 出版）及《一個寡婦的新喜劇》(*The New Comedy about a Widow*)（1573 出版），這些劇本在細節上相當寫實。此後更有人寫作出第一個插劇 (Interlude)《逮捕苟合鴛鴦》(*The Apprehended Infidelity*) (1608)，呈現一場婚外情遭到懲罰的故事。

捷克蓬勃成長的戲劇，因為被哈布斯堡王朝征服而戛然終止。哈布斯堡王朝（The House of Habsburg，也稱 Hapsburg）是歐洲歷史上極為顯赫，統治地域廣袤無邊的王室之一。這個家族發源於瑞士北部，在 1020 年代建築城堡，命名為哈布斯堡 (Habsburg)。它的王室慣於與其它王室聯姻，以致勢力範圍不斷擴充，在十四世紀將基地正式轉移到奧地利的維也納，因而也被稱為奧地利家族，並長期擔任神聖羅馬帝國皇帝 (1438–1740)。在不斷擴充中，哈布斯堡王朝奪取了波希米亞 (Bohemia) 國王的屬地，將它改為一個省。那時當地高達 95% 的居民信奉新教，可是哈布斯堡王朝強制推行天主教，於是引爆「三十年戰爭」(1618–48)，全歐國家紛紛參與，各國人口均死亡慘重，波希米亞男人的死亡率估計更高達一半或更多。戰爭結束以後，哈布斯堡王朝不僅壓制捷克的戲劇，甚至禁用它的語言，焚燒它的書籍，力求摧殘它的文化。

在如此環境下，捷克一般知識份子不是遇害就是逃亡，留下的絕大多數都是天主教耶穌會的信徒。戲劇方面，他們有人用拉丁文創作劇本，題材集中於宗教，尤其反對新教引發的改革，演出地點大多在學校。至於捷克文的演出，只偶然出現在農村或是小鎮的傳統節日、原始宗教祭典或結婚等等場合，由於觀眾多為文盲，演出節目的文學品質大多不高。其中一齣是《關於聖女多蘿西的劇本》(*The Play about the Holy Maid Dorothy*)，它寫於十七、十八世紀，呈現這位聖女侍奉上帝，拒絕國王的強迫迎娶，結果被捕入獄，受盡折磨，最後得到上帝救贖的故事。本劇固然是個宗教劇，但也折射出民間對於封建貴族的反對情緒。

14–4 格林家族的新王朝，捷克崛起

哈布斯堡家族因為族人通婚過於頻繁，導致男性後裔在 1740 年完全斷絕，女性的瑪麗亞‧特蕾莎王后 (Maria Theresa) 繼續維持了 40 年，最後遺留給她的兒子約瑟夫二世 (Joseph II, 1741–90)。他父親來自格林家族 (the House of Lorraine)，因此他的新王朝稱為哈布斯堡─格林。他在位十年 (1780–90)，去世後由其弟利奧波德二世 (Leopold II, 1747–92) 繼承。

在兄弟兩人即位以前，哈布斯堡王朝全面壓制捷克的文化與戲劇，它的封建貴族為了娛樂，經常接待前來表演的外國巡迴劇團，德國戲劇、義大利歌劇與即興喜劇尤其受到歡迎。為了方便它們的演出，有些貴族建立了自己的劇院，其中最重要的是日耳曼的瑞恩勒克伯爵 (Count František Antonín Nostic-Rieneck, 1725–94)。他在捷克首府布拉格興建了一座美輪美奐的劇院 (1783)，一度以自己的名字作為劇院的名字。瑞恩勒克是在布拉格出生的德國人，興建劇場目的在呈現德文戲劇及義大利歌劇。劇場的開幕劇是德國萊辛的五幕平民悲劇《艾米利亞》(Emilia Galotti)，接著他邀請莫札特在這裡親自指揮了他的歌劇《唐喬凡尼》(Don Giovanni) (1787)，後來又演出了他的《狄多王的仁慈》(La Clemenza di Tito) (1791)。

在德國觀眾較少光顧的週末，這個劇院偶爾會開放給捷克文戲劇，其中最早又最著名的是《布瑞題斯拉夫和朱妲》(Bretislav and Jitka) (1786)，內容是十一世紀中，捷克王子布瑞題斯拉夫從修道院搶走美麗女郎朱妲，並和她結婚生子的故事。這是近兩個世紀以來，第一齣由捷克人用捷克文處理捷克題材，並由捷克劇團演出的劇目。演出後捷克愛國人士對它讚不絕口，其中有人寫道：「我們沒有料到，對我們捷克國家的愛竟然如此即刻點燃。捷克劇院的揭幕人群眾多，以致廣大的劇院都不能全部容納。」

該劇劇作家是瓦茨拉夫‧譚 (Václav Thám, 1765–1816)。他多才多藝，既是詩人，又是演員和導演。在該劇成功後，他立即租用場地，成立「愛國劇院」(The Patriotic Theatre) (1786)，皇帝約瑟夫二世一度前來觀賞，劇場因而

獲得皇室證書，可以經常演出，捷克語與德語兩種語言的劇目大略相等，捷克文的創作及翻譯劇本高達 150 齣，其中包括反映當時捷克生活的鬧劇，以及莎劇《哈姆雷特》及《李爾王》。

伴隨「愛國劇院」成立的是捷克方興未艾的民族復興運動 (National Revival movement)。在皇帝約瑟夫二世的縱容下，越來越多的捷克人開始提倡種種運動，經過一個多世紀的努力，最後促成捷克的獨立。它們包括文化的認同，語言的重整，以及政治的獨立。捷克劇場和這些目的息息相關，不僅成立國家劇院 (National Theatre) 是具體的訴求，最後得以實現 (1881)，更基本的是捷克的戲劇，用捷克的語言，日復一日在劇場中不斷呈現它的歷史和人物，才保持了人民的記憶與嚮往，在適當時機恢復了自己的國家。

14–5 十九至二十世紀

在十九世紀的前半葉，出現了很多上演捷克文的劇團。為它們撰寫的作家，大都模仿德、奧作品，只有克尼克拍拉 (Vaclav Kliment Klicpera, 1792–1859) 出類拔萃。他在布拉格學習哲學及醫學 (1816–18)，隨即開始擔任教授 (1819)。他從 1815 年開始寫劇，代表作包括《魔帽》(*A Magic Hat*)（1820 出版）、《橋上喜劇》(*Comedy on a Bridge*)（1828 出版）、《人人對國家的責任》(*Everyone's Duty for the Country*)（1829 出版）等。最後這個劇本諷刺城鎮中的統治者蒙昧無知，感情用事，也同情那些青年學生和藝術家，提倡知識與高尚品趣間的平衡。他的劇本有些至今仍在上演。他也寫了少數詩歌劇，並不成功，但為未來的浪漫詩劇奠下了基礎。

更為傑出的是約瑟夫‧K‧季爾 (Josef Kajetán Tyl, 1808–56)。他在布拉格大學攻讀哲學第二年時，輟學加入一個巡迴劇團。兩年後該劇團解散，他在布拉格參加一個步兵團擔任文書工作，閒暇時編劇並參加「富豪劇院」(Estates Theatre) 擔任演員，後來成為該院捷克部門的全職導演和劇作家 (1846–51)。季爾最大的關注是捷克的自由平等，在言行及著述中極力提倡鼓

吹，後來甚至積極參加政治活動，成為捷克在維也納國會的議員 (1848)，但迅即被政治當局從劇院開除。他雖然加入另一個巡迴劇團 (1851)，然而漂泊無定，難以維持家庭生活，以致英年早逝。

季爾的著作，除了幾本小說及短篇故事外，還有大約 20 齣劇本，分別呈現捷克的現狀、歷史以及童話故事。這些劇本大體上接近浪漫主義的風格，其中《南嶽的風笛手》(*The Bagpiper of Strakonice*) (1847) 極負盛名。劇情略為：斯凡達 (Švanda) 與朵洛特卡 (Dorotka) 相戀，為了獲得錢財迎娶她，他四處演奏風笛，聲譽鵲起。然而他所不知道的是，原來他的母親是南嶽的女巫，一直在暗中相助，讓他的風笛演奏別具魅力。他還一度應邀到王宮演奏，讓憂鬱的公主快樂。斯凡達滿載而歸後，有個狡猾的朋友騙取了斯凡達的財富。可是在朵洛特卡的幫助下，斯凡達最後不僅娶得了嬌妻，還拯救了朋友。

在捷克革命之前及醞釀期間，季爾有幾個劇本呈現捷克一般民眾的淳樸善良，藉以扭轉對他們的負面形象；在工人罷工前夕，他用同情的態度呈現十五世紀的工人罷工，藉以表示對現代工人的支持。這些晚期劇作在細節上有時相當逼真，在文字上經常出現生動巧妙的對話，成為後來寫實主義的前驅。他的諷刺喜劇《無怒無爭》(*No Anger and No Brawl!*) (1834) 有段「我的家在哪裡」(Where Is My Home)，在捷克獨立時成為國歌，直到現在。

季爾在聲譽達到巔峰時，提倡設立捷克國家劇院，於是成立了委員會籌集基金 (1850)，但是進行並不順利。直到 1860 年代早期，幾乎所有布拉格的文化活動都由奧地利政府控制。後來控制放鬆，於是有人籌款建立了「臨時劇院」(The Provisional Theatre) (1862)，座位約有 800 個，專門演出捷克戲劇及歌劇，預期在更正式的劇院建立後即可關閉。經過了 30 年的努力，隨著捷克民族主義的成長，終於由民間募集了足夠的經費，建立了國家劇院 (the National Theatre) (1881)，哈布斯堡的王子和他的新婚王后還親臨參加了劇院的啟用典禮。

國家劇院的建築在啟用兩個月後遭到焚毀，兩年後才重建完成，再度啟用 (1883)。這時自然主義和寫實主義正在歐洲興起，引發捷克一群劇作家模

仿，盡力真實呈現當代一般人民的生活。為了突顯社會的弊端，他們經常以
女人為重點，呈現她們逾越常軌的行為，希望藉此暴露社會背後的偽善與不
義，達到改善的結果。這正是法國左拉在 1870 年代做法的翻版，但在捷克卻
沒有產生傑出的作品。

國家劇院早期最傑出的主持人是克瓦皮爾 (Jaroslav Kvapil, 1868–1950)，
在位長達 18 年 (1900–18)。他本是知名詩人，就任後將易卜生、契訶夫和高
爾基等人寫實主義的劇本納入常演劇目，邀約傑出演員與設計家參與，力求
佈景、燈光等舞臺藝術能和諧融為一體，讓這些演出達到歐洲的先進水平。
更引人注目的是他演出了一系列莎士比亞的作品 (1916)，接著又演出了一系
列捷克劇本 (1918)，藉以表示對提升捷克文化及政治獨立的熱望。在此期間，
他和人聯手擬定了〈捷克作家宣言〉(1917)，要求統治者給予捷克自由平等，
連署人數超過兩百。

國家劇院另一個著名的主持人是詩人兼批評家的海納 (Karel Hugo Hilar,
1885–1935)。他年輕有為，20 幾歲就開始在「維諾赫拉迪市立劇院」(the
Vinohrady Municipal Theatre) 授課 (1910)，該劇院是布拉格市第二區的市立音
樂廳。接著擔任它的導演及駐院劇作家，最後主持該劇院 (1914–21)，任內大
力引進歐洲當時的前衛劇場，包括表現主義、印象主義、象徵主義、未來主
義、達達、超寫實主義等等潮流。他邀約的舞臺設計師都能嫻熟運用各種風
格，演出的水平能與先進國家並駕齊驅。因為成績優異，海納成為國家劇院
的導演 (1921–35)，傑出製作包括《哈姆雷特》(1926)，《伊底帕斯王》(1932)
以及美國歐尼爾剛剛完成的《傷悼適宜於伊勒克特拉》(*Mourning Becomes
Electra*) (1934)。

主要劇院之外，捷克還有很多小型劇場，可以進行各種前衛性的實驗，
其中布瑞安 (Emil F. Burian, 1904–59) 在舞臺上結合多媒體的成就，在二次大
戰以前傲視全球。布瑞安出生於猶太音樂世家，從布拉格音樂學校畢業
(1927)，後來做過劇場演員，傾向前衛藝術，言行激烈。多年懷才不遇後，
他建立了自己的劇團 (1933)，開始的名稱是「D34」，但數字每年增加，如

「D46」及「D47」等等，藉以表示劇團活動的年份。劇團演出的地點是個小音樂廳，只有 383 個座位，舞臺約為 6.6 公尺寬，4 公尺深。演出劇目大都是他改編的世界名作，包括德國韋德金德的《青春的覺醒》(1936)，以及歌德的小說《少年維特的煩惱》(1938)（參見第十五章及第十一章）。

針對空間狹窄的問題，布瑞安在畫框舞臺的前面掛上一張大的半透明幕 (scrim)，透過它去看舞臺上面人物的言行。它也可以像電影院的銀幕一樣，顯現從前面投射來的影片或幻燈片。透過這個裝置，佈景可以在布幔顯示，舞臺則完全留給演員及隨身道具。演出時也可以運用燈光，配合劇情需要，照亮演員的全身、頭部或任何需要強調的部分，還可以調整顏色製造不同氣氛和感情。更具特色的是影片幻燈片與劇情的交融，例如一段影片顯示一個少女被誘惑失身的經過：開始時是她秀美面貌的特寫，接著一個男孩的手脫去她的上衣，露出她的胸脯，然後整個半透明幕顯示百合花的蓓蕾慢慢在綻放開花；同樣地，她的死亡也由快速凋零的玫瑰呈現。除了這些視覺效果以外，在音樂方面，因為布瑞安個人的素養，他的配樂也總是能融入演出，效果傑出。總之，這位多才多藝的導演，將多媒體結合的演出帶到世界的巔峰。

一次大戰結束後，奧匈帝國瓦解，素來關係較為密切的捷克與斯洛伐克合併為捷克斯洛伐克共和國 (1918)。該國在二戰期間曾在納粹德國的統治下短暫地分開，但大戰後又成為一個國家。二戰結束後，捷克受到蘇聯控制長達 40 多年 (1945–89)，政治上模仿蘇聯實行一黨專政，戲劇方面同樣以蘇聯馬首是瞻，不僅廢止了私人劇場，對公立劇場甚至像史達林政權一樣，要求演出類似蘇聯社會主義的寫實主義作品，於是嚴重窒息了整個戲劇，連首屈一指的國家劇院都不能倖免。為了補救，政府開始出資設立國家劇場工作坊 (State Theatre Studio)，其中很多變成小型劇場，在 1960 年代後期全國達到 56 個，有的相當成功。

在這些新興劇場中，有兩個人的成就出類拔萃，其一是約瑟夫·斯沃博達 (Josef Svoboda, 1920–2002)。他在「應用藝術學院」(the School of Applied Arts) 本來學習建築，但因對劇場佈景設計感到興趣，於是轉到一家歌劇院工

作，接著又轉到布拉格國家劇院 (1948)，迅即成為舞臺設計的主管 (1950)，早期設計風格屬於社會寫實主義。後來「布拉格舞臺景觀學院」(the Prague Institute of Scenography) 成立 (1957)，從理論、歷史及實際事物各方面研究劇場舞臺藝術，享譽國際。斯沃博達積極參與它的活動，也改變了自己的風格。

1958 年，斯沃博達開始多銀幕佈景：於同一時間，在舞臺上安置一些大小不同的銀幕，在上面投射事先錄製的影像。這些銀幕與觀眾的距離有近有遠，在上面投射的影像有的活動，有的靜止；有的是遠距，有的是特寫。觀眾可以選擇銀幕，看到不同的內容，隨著獲得的相異印象，打破了他稱為視覺癱瘓 (visual paralysis) 的傳統。同一年，斯沃博達嘗試「魔鏡」(the magic lantern) 技術：將演員與事先錄製的影像組合，例如先在銀幕上顯示一個水上的滑水者 (skater)，然後讓他脫離銀幕出現在舞臺上。這樣新穎的展現誠然引人注目，但他不滿意這種結果，於是改弦更張，繼續實驗，在 1960 年代成績輝煌。例如在呈現高爾基的劇本《最後一群》時，有三個不同場景在舞臺的上、中、下方同時演出；在《伊底帕斯王》的佈景中，一座寬廣的臺階從前臺一級一級升高到超出觀眾視野。他還經常使用多媒體舞臺，讓佈景平臺可以做平面、垂直或斜角各種角度的移動。不過斯沃博達聲稱他的所有創新設計都是為了展現劇情，不是故意標新立異。

二戰後興起的史詩劇場只使用簡單化的佈景，1960 年代興起的電視劇場次變化頻繁，同樣避免傳統的佈景景片。在它們的影響下，加以製作這些景片費用昂貴，一般演出也很少在佈景上追求逼真寫實。斯沃博達配合時代的需求，作出了自己的貢獻，包括在製作佈景時引入現代技術和材料，如塑料、液壓和激光器等等。在長達 30 餘年的工作中，邀請他設計的國家遍及歐美，包括捷克國家劇院、丹麥哥本哈根皇家劇院，及紐約大都會歌劇院等等。

捷克戲劇界另一個傑出者是劇作家瓦茨拉夫·哈維爾 (Václav Havel, 1936–2011)，他為了反抗極權政府數度入獄，後來共和國成立，兩度當選為總統 (1993–2003)。哈維爾出生於布拉格，因為父親在共黨主政前從事工程工作累積了相當財富，他在受教期間遭受到很多排斥與壓制。他擔任了四年的

化學實驗室助理，同時就讀夜校，才完成高中教育 (1954)，接著申請進入人文領域深造，但均遭到拒絕。他服完兵役後 (1957–59)，在布拉格的 ABC 劇團做後臺工作 (1959)，同時經由通訊選修布拉格表演藝術學院校外課程，數年後全部完成 (1967)。

哈維爾在高中畢業後即開始撰寫有關劇作的文章 (1955)，隨即開始劇本寫作 (1960)，初期約有五個試探性的作品。 第一個完成並演出的劇本是《遊園會》(*The Garden Party*) (1963)， 接著是更有名的《備忘錄》(*The Memorandum*) (1965)。《備忘錄》劇情略為：主角約瑟夫・格羅斯 (Josef Gross) 是某個機構的主管，他收到一份備忘錄，其中刊載了一份「新構語」(Ptydepe)。根據劇中人物的解釋，「新構語」是按照嚴格的科學方法訂定的一種新語言，完全擺脫了自然語言中常見的類似字眼 如 ox（牛）及 fox（狐狸），或模糊以及同音異義語 (homonyms) 等等問題。這些新發明的文字，盡量減少每個字中字母的數量，並且為了精確表達各種情況，有非常龐大的字彙，結果最短的字為 GH，只有兩個字母，在自然語言中的意義是「不管」，最長的單詞卻包含 319 個字母，但在約瑟夫・格羅斯找人為他將「新構語」與自然語互譯比較後，他逐漸發現問題重重，於是反對使用「新構語」。次日，約瑟夫・格羅斯的位置被人取代，但機構的其他人員逐漸放棄學習「新構語」。當他重新成為主管後，他試用「假構語」(Chorukor) 取代以前的「新構語」，這種新的語言為了方便人們學習，強調字彙間的類似性，不過他隨即發現此路同樣不通，於是回到原來使用的自然語言。全劇在眾人出去午餐中即結束。

如上所述，《備忘錄》是齣黑色喜劇。在捷克，「新構語」這個單字的意義是含糊的官腔，或特意掩蓋真正意義的官僚術語。這個劇名及情節內容，顯然在嘲諷當時的官僚作風，既要求公眾認同黨政政策，又朝令夕改，令人民難以適從。最後只好回到人民既有的自然語言。

《備忘錄》後，哈維爾持續創作發表了 15 個劇本，紐約市為他舉行藝術節時 (2006)，翻譯並演出了他的這些作品。它們結構簡單，大多只是兩個角

色的對話，内容悲、喜雜陳，既具有普遍的吸引力，有時也含有濃厚的捷克風味。例如某個劇中的女祕書，除了搽脂抹粉妝扮自己之外，就是從辦公室進進出出購買零食飲料，這也正是多年來捷克政府機構常見的現象。

這些作品中有三個獨幕劇，其中的主角都是維勒克 (Ferdinand Vaněk)——一個特立獨行的劇作家。在第一個劇本《觀眾》(*Audience*) 中，他剛從監獄中獲得釋放，被派到一個釀酒廠工作，劇情就是他和酒廠廠長的會晤。第二個劇本《抗議》(*Protest*) 裡，維勒克會見年長的斯坦勒克 (Staněk)，他因為背棄理想成為一個電影腳本的撰寫人。第三個劇本《展示》(*Unveiling*) 顯示一對新婚夫婦邀請維勒克到他們的公寓，展現他們的裝潢工程。如上所述，維勒克因為反抗現行制度，孤苦伶仃，其他的人則因為順從共黨制度，得到工作和財產安全。以上三劇寫於 1975 到 1978 三年之間，它們既折射著劇作家哈維爾本人的經驗，同時讓外國觀眾窺察到在極權制度中，嘗試作為一個個人所遭受到的打擊。

在《遊園會》首演時 (1963)，哈維爾開始公開批評政府對作家的管制和控制，結果他和其他幾位原本列於作家協會中央委員候補名單上的作家都被除名 (1967)，於是他們籌組獨立作家團，由哈維爾擔任主席。在捷克黨政領導人員企圖進行改革時，蘇聯率領其它幾個國家入侵 (1968)，哈維爾受邀到自由捷克斯洛伐克電臺工作，報導發生的事件。後來蘇聯更換了捷克傀儡政權的原有領導 (1969)，哈維爾被新政府送往釀酒廠工作，他的作品從圖書館消失，家中及釀酒廠的工作室都被安裝竊聽器。儘管如此，哈維爾仍然持續寫作，並且繼續公開批評政府，協助被迫害者，甚至數度被捕入監。幸好在國際社會的壓力下，他的拘禁期限獲得縮減，最長的兩次是 14 個月 (1977) 及四年半 (1979–83)。隨著蘇聯内部的變化（參見第十七章），捷克斯洛伐克在人民的強烈要求下，舉行真正的民主選舉，出獄僅 42 天的哈維爾被選為總統 (1990)。如前所述，這個國家由兩個單元組成，當其中的斯洛伐克宣佈獨立時 (1992)，哈維爾隨即宣佈辭職，聲稱不願治理一個分裂的國家。但在捷克共和國成立時，他競選獲勝，成為首任總統 (1993)，並且獲得連任 (1998–

▲哈維爾在 2007 年出版了離開政治職位後的第一個劇本
《離職》© AFP

2003)。他在任內的最大貢獻是促成華沙條約組織解體，讓蘇聯駐軍完全撤出，也讓北大西洋公約組織 (NATO) 容納捷克等國家，鞏固了捷克的民主自由。此外，關於這些年來的政治活動，他有一連串的著作，透過威爾森 (Paul Wilson) 的英文翻譯在西方廣為流傳，包括《無權力者的權力》、《論〈七七憲章〉的意義》、《故事與極權主義》，以及《政治與良心》等等。

哈維爾在離開政治職位後，出版了他 20 年來的第一個劇本《離職》(Leaving) (2007)。在捷克和蘇聯等共黨國家，很少高官能自然離開職位，史達林算是少有的例外，因此哈維爾對於「離職」始終感到興趣。根據劇本翻譯人威爾森的研究，哈維爾在 1988 年就已經寫出了劇本大綱，其中主角「李爾」(Lear) 是個 50 多歲，頭髮斑白的政治領袖，先前因為驕傲而遭人欺騙，被迫離職，但幻想能夠重獲權位及住所。在改動後的版本中，主角的名字變成瑞格 (Vilém Rieger)，情節也比較複雜：有望繼承他職位的那個政客，口頭上尊重他的政策，實際上卻預備更動它們。除此以外，劇中不時出現「作者的聲音」中斷戲劇行動，還有很多來自莎士比亞《李爾王》及契訶夫《櫻桃園》的臺詞，它們往往突如其來，無關劇情。本劇在布拉格的阿爾沙劇院 (Archa Theatre) 首演 (2008)，演畢後觀眾起立熱烈鼓掌。

由於他的戲劇創作、政治奉獻以及對社會的貢獻，哈維爾獲得了很多獎狀、勳章及榮譽博士學位。他 75 歲時在故鄉去世。美聯社在報導中特別頌揚他倡導的「沒有力量者的力量」（或「無權力者的權力」），肯定他是同世代中最具誘惑力的異議作家之一，體現出捷克的國家靈魂。

第十五章

現代戲劇緒論：
歐美劇壇另一個黃金時代

摘　要

◆◆◆

本章重點在介紹歐美現代戲劇的時代背景、一般特色，以及先驅性的劇作家與理論家，後面兩章再探討個別國家的戲劇與劇場。

隨著英國工業革命的普及與對文明的衝擊，歐美出現了許多劃時代的著述，探討人性在現代化社會的種種問題，擴張了人類思想的視野。但是歐美主要國家的戲劇仍然故步自封，直到北歐的易卜生 (Henrik Ibsen, 1828–1906) 與史特林堡 (August Strindberg, 1849–1912) 在 1870 年代創作寫實主義的劇本之後，這才漸次反映時代的脈動，呈現當時的社會問題。法國、英國擁有演出執照的劇院排斥這些前衛性的作品，有心人士於是採取類似私人俱樂部的方式進行小型演出，逐漸形成橫跨歐美的小劇場運動，與傳統劇院分庭抗禮，吸引了愈來愈多的社會大眾。

寫實主義要求的寫實，是五官可以驗證，或科學實驗可以證明的事實。然而很多藝術家卻否認這個前提，於是出現了象徵主義、表現主義等等理論及劇本，彼此爭衡，各非其非，直到萊茵哈德 (Max Reinhardt, 1873–1943) 長期運用制宜主義 (eclecticism) 的方式導戲，才在 1920 年代引導出現代劇場兼容並蓄的局面。一次大戰結束後，德國經濟動盪，民不聊生，但其時出現的史詩劇場，在理論與創作上均成就輝煌。

無論是哪種主義或風格，都需要適宜的演員及統籌演出的導演。於是相關的理論及劇團應運而生，其中最為傑出的領導者包括俄國的史坦尼斯拉夫斯基 (Konstantin Stanislavsky, 1863–1938) 以及德國

的布萊希特 (Bertolt Brecht, 1898–1956)。法國的阿鐸 (Antonin Artaud, 1896–1948) 在理論上也別有創見，二次大戰後影響深遠。整體來看，這個由易卜生開啟的現代劇壇，在劇作創作、戲劇理論及演出均成就輝煌，形成另一個西方戲劇的黃金時代，與古典的希臘、伊麗莎白時代的英國，以及路易十四時代的法國，互相映輝。

◆◆◆

15–1　新時代的重要論著

工業革命深化以後，由於食物供給豐富及醫學衛生進步，歐美人口快速成長，到第一次大戰前，已經從 1870 年代的二億 6,000 萬，增加達到四億 5,000 萬。其中英國從 3,200 萬成長至 4,600 萬；德國從 4,100 萬增長為 6,800 萬；法國從 3,600 萬增加至 4,100 萬；美國的人口更在 1900 年至 1914 年短短的 14 年間從 7,600 萬暴增為 9,900 萬。這些人口，隨著工廠的建立與新興服務業的蓬勃發展（如銀行、醫院及法律相關行業等等），愈來愈集中於都市。

在人口增加的同時，各國也注重國民教育。1763 年，普魯士的君主命令所有 5 歲到 13 歲的兒童，都必須接受學校教育，教導他們閱讀和基本數學的能力，同時灌輸忠君與服從的思想。這個制度經過不斷改進，成效卓著，引起歐美國家普遍模仿，實行強制性的國民義務教育，普遍提升了國民的素質。

另一方面，工業化造成各個層面的問題。在國際上，列強為了爭取原料及市場，最後爆發了兩次世界大戰；在各國內部，貧富差距愈來愈大，資本家富可敵國，勞工遭到壓榨，童工、女工情形更為嚴重，失業者更所在多有，盜竊犯罪層出不窮。就個人而言，以前一般的農工都可以處理從購料、生產到售賣的全部過程，手腦並用，自負盈虧。現在工人在資本家建立的工廠中重複做著單調的動作，無異於機械的一部分，難免在心理上對自己努力的成果感到疏離 (alienated，或譯「異化」)，甚至導致對人性的斲喪。

　　以上這些問題引起很多學者專家的關注，他們著書立說，其中影響深遠的有下列幾位。首先，是法國的哲學家孔德 (Auguste Comte, 1798–1857)，他是十九世紀中葉對全歐洲最有影響力的人文學者。他在一連串的論述如《實證哲學》(*Positive Philosophy*) 中，提倡實證主義 (positivism)，就是以五種感官（視、聽、嗅、觸、味）所接觸的經驗為唯一的依據，印證外在世界的真相。他說明社會研究是最重要的學術，必須運用客觀、精確的方法觀察現實，歸納出事物的真相和通則，俾能提出適當的政策，增進人類的福祉。他認為人類最早以神的意願及幻覺解釋一切現象，是神學時期；接著用普遍的本質概念來解釋現象，進入形上學時期。他批評這兩個時期都受到主觀意識的強烈影響，提出的治世方略往往偏離真相，因而不能解決社會的實際問題。孔德的觀念反映當時自然科學的影響，成為今天社會學的濫觴。但因為其學說否定人的主觀意志，強調外在的客觀現實，人的命運在他的觀點下像是只受到外在環境的控制，不可能獨立自主，因而他的學說具有命定論 (fatalism) 的悲觀色彩。但是無論如何，因為孔德的學說依附進步快速的自然科學，得到很多的迴響和支持。

　　另一個影響深遠的人，是英國的生物科學家達爾文 (Charles Robert Darwin, 1809–82)。他藉由蒐集、整理大量的生物化石，寫出了《物種源始》(*On the Origin of Species*)，在 1859 年出版。他在書中提出了進化論 (evolutionism)，說明所有的生命體都來自共同的根源 (common descent)，後來在不同的環境中發展成不同的物種，再經由遺傳綿延到後代。但環境不斷變化，各個物種必須隨著調整適應，失敗的就會遭到淘汰，此即我們熟知的「物競天擇，優勝劣敗」。人類就是經由這個過程，由低等生物逐漸演變而來。進化論的觀念同樣動搖了基督教上帝造人的信仰，以及「人為萬物之靈」與「靈魂永生不滅」等等神學與形上學的信念。在此衝擊下，很多人不再寄望於來世，而是為了在現實中不落人後，努力提升自己。

　　在經濟、政治方面，影響最為深遠的思想家是德國的馬克思 (Karl Heinrich Marx, 1818–83)。在他思想形成期間，工業革命已引發嚴重的社會問

題，他目睹許多勞工的悲慘情況，於是著書立說，包括《共產黨宣言》(*The Communist Manifesto*) 及《資本論》(*Capital*) 等等，對資本主義作了嚴厲的批判。簡單來說，他認為資本家，又稱布爾喬亞，擁有生產工具（資本和技術），他們為了獲得最大的利益，傾向於盡量剝削勞工這種無產階級，例如增加工作時間及壓低工資等等。為了自己和全人類的利益，馬克思鼓勵勞工階級團結奮起，反抗資本家，實行無產階級專政，奪取生產工具，重新分配資源，建立共產主義及社會主義的社會，讓每個人都能「各盡所能、各取所需」。馬克思認同達爾文的進化論，認為兩者都是科學的；不同的是，他的立論依據是人類歷史，而達爾文的立論來自生物化石；他對弱勢族群滿懷同情，不像達爾文將他們視為競爭中的失敗者。

在心理學方面，佛洛伊德 (Sigmund Freud, 1856–1939) 自 1900 年代以來，就公開討論一向被視為禁忌的性 (sex)，揭開了研究的序幕。自從柏拉圖以降，心理 (the Psyche) 始終是西方哲學中重要的觀念，現在佛洛伊德運用他自己對心理病人的臨床診斷資料，分析研究，著書立說，開創了心理分析 (psychoanalysis) 的新紀元。他將人的心理分為意識 (the conscious)、潛意識 (subconscious) 及無意識 (the unconscious) 三種，再將它們細分為自我 (ego)、本我 (id) 及超我 (superego) 三個部分。每個人從呱呱墜地開始，自我持續成長，由嬰兒、青年到成熟的個人，成為芸芸眾生的一員。在同時，本我與生俱來的性慾或慾力 (the libido) 也在潛意識中與時俱增，而且尋求滿足，但往往與法律、道德及宗教等等規範發生衝突，意識中的自我於是動用超我作為防衛機制，將這些衝動予以壓抑、轉移或者昇華。超我的功能猶如良心 (conscience)，在本我蠢蠢欲動時，會使自我感到不安或羞愧，或是適可而止，或是轉化為夢，使受壓抑的願望得到滿足。但佛洛伊德認為，本我的力量往往大於超我，以致逾越禮教藩籬的色情行為層出不窮，而他的理論更進一步鼓勵了文學、藝術與戲劇往這個方向創作。

對文學藝術理論影響更為深遠的心理學家是瑞士的榮格 (Carl Jung, 1875–1961)。他認為人類除了「個人無意識」(personal unconscious) 之外，還

有「集體無意識」(collective unconscious)，其中保留著人類最深刻的知識與經驗，在世人的心理中形成原型 (archetype)，經由遺傳，成為人類與生俱來的心理結構，又是與外在世界溝通的管道。這些原型會滲入很多觀念（如宗教、科學、哲學與倫理學）、感情（如情慾）、事件（如生及死）以及人物（如英雄、叛逆者及女巫）等等，形成共同的象徵 (symbol)，成為藝術及文學意象的源泉。

其實尼采 (Friedrich Nietzsche, 1844–1900) 在最早的重要著作《悲劇的誕生》(*The Birth of Tragedy*) 中，就已經提出了類似的原型理論。書中認定古代希臘文明中有兩種相反相成的傾向，其一以日神阿波羅 (Apollo) 為代表，注重理性優雅及外表的美觀，由此產生的是造形藝術 (plastic art)，如雕刻等等。另一以酒神戴歐尼色斯 (Dionysus) 為代表，注重感情奔放、喜樂與狂歡，由此產生的是音樂和舞蹈。尼采認為，這兩種傾向互相競爭，最後結合成為悲劇：在日神賦予的組織結構中，注入了戴歐尼色斯的洞見 (insight) 和力量。此外，如同前面對批評和譏諷基督教信仰的理論家一樣，尼采直接宣稱「上帝已經死亡」，並提出「超人」(superman/overman) 觀念，據以鼓勵個人盡量發揮潛能，追求理想。

與一味拒斥信仰、標榜科學不同的，是丹麥的哲學家齊克果 (Søren Kierkegaard, 1813–55)。他認為當時教會奉行的教義已經過時，人類又不可能依循理性了解上帝，所以信徒們都是將信將疑，內心充滿焦慮。齊克果進一步認為，每個人都是自由的，就宗教言，「主觀就是真理」(Subjectivity is truth)，「真理就是主觀」(Truth is subjectivity)。既然如此，任何人如果自動自發地拋棄對上帝和耶穌的懷疑，「透過內心最深的熱情」，就可以「躍進信仰」，重新決定自己的命運和存在。

以上介紹的著述只是特別傑出的代表，其它的論述其實多不勝數，以致社會上充滿了新的觀念。但是歐美十九世紀的戲劇仍然以大都會的商業劇場為中心，它們演出的節目大體不外兩類：其一是已經在國內廣為人知的經典作品，莎士比亞更超越國界四處流行；其二是各種以娛樂為主的表演，從巧

構劇、通俗劇到鬧劇、雜耍等等，可說應有盡有。有識之士注意到劇場與這些時代思潮嚴重脫節，於是呼籲改革，形成種種理論。

15–2　寫實主義戲劇的興起

　　本書前面幾章顯示，以現實為模仿對象的作品與演出，隨著職業劇場的增加及演出季節的延長，在歐美很多國家有逐漸增加的趨勢。1850 年代，法國的批評界首次宣稱「寫實主義」(realism) 是種新的風格；1860 年代，在巴黎誕生了一些雜誌，如《寫實主義》(*Realism*) 及《當代》(*The Present*) 等等，對這種風格的理論進行論辯。創作方面，法國的小說家如巴爾札克 (Honoré de Balzac, 1799–1850) 以及福樓拜 (Gustave Flaubert, 1821–80) 等人，都採用客觀的方式，呈現中產階級的生活，以及環境 (le milieu) 對他們行為的影響。左拉 (Émile Zola, 1840–1902) 更指出，自然主義的小說 (naturalistic novel) 應該只是針對自然、人群或者事物的一個簡單的調查 (simply an inquiry) 和報告 (report)，作者不應該參雜主觀的詮釋或渲染。他認為法國戲劇因為受到規律和成規 (conventions) 的束縛，落後小說將近半個世紀。他結論道：「因為它的浮誇、謊言和陳腔濫調，戲劇正在死亡中。」

　　左拉本人稍後也發表小說，其中之一可意譯為《偷情殺夫的女人》(*Thérèse Raquin*) (1867)，呈現泰蕾茲 (Thérèse) 因為丈夫有病而發生外遇，後來殺死丈夫再婚，但婚後環境每況愈下，於是雙雙自殺。之後他將小說改編為劇本 (1873)，不過首演只連續了九場，反應平平。但他仍然極力提倡自然主義 (naturalism)，在雜誌及自己作品的序言中一再闡述、論辯，後來更將它們集結成書，包括〈舞臺上的自然主義〉(Naturalism on the Stage) (1881)。在這些論著中，左拉追溯自從十八世紀初期以來，自然科學因為注重觀察與實驗，在很多領域已經有了重大的發現，突破了前人的範疇，為人類心靈增加了新的元素。人文科學雖然很難實驗，但更應該注重觀察，蒐集最大數量的社會資料，深入分析，然後呈現不斷「演變」(evolution) 的「真理」(truth) 和

「真相」(reality)。

為了在舞臺上呈現完全真相的幻覺，左拉提出了全面性的主張。劇本的題材限於當代及本土，遠離浪漫主義的異鄉、幻境或歷史；人物來自中、下層階級和勞工等貧困大眾；對話要模仿這些人物日常生活的語言而非詩歌；佈景使用立體景片，而且盡量不遺漏細節；演出的風格像日常生活一樣，演員要和劇中人物融為一體。在作品題材上，左拉著重呈現貧窮、疾病、種族偏見和妓女色情等等。上述劇本中的泰蕾茲，就有強烈的性慾，難以自持，終於走向毀滅之途。

左拉接受當時自然科學的觀念，尤其認同達爾文的進化論，認為環境與遺傳對每個個人的行為有強烈的影響，於是在「寫實主義」之後提倡「自然主義」。自然科學注重實驗，但人文創作不能如此，左拉於是主張密切觀察，再將所見所聞真實的再現出來。在當時及以前，流行的文藝理論和實際作品都傾向於隱惡揚善，藉以宣揚教化，左拉的主張因此受到批評，但他反駁道，我們不應諱疾忌醫，因為唯有呈現真相，才能對症下藥，拯救個人和社會。

因為舞臺上很難全面呈現複雜的「環境」，早期左拉的附和者中，有人主張每個劇本都是「個案研究」，舞臺上只呈現「一個生活的切片」(a slice of life)。為了避免演出的沉悶，這個切片一般都是低下階層人物墮落生活的一瞥，充滿荒淫與暴亂，也因此廣受詬病，實際寫作及演出的劇作不多，特別標誌為自然主義的作品更少。再經過一段時期的互相通用，現在這類作品幾乎都歸屬於寫實主義。

15–3　易卜生

現代戲劇最早期的兩位重要作家是挪威的易卜生 (Henrik Ibsen, 1828–1906) 與瑞典的史特林堡。這兩個國家都在北歐的斯堪地納維亞 (Scandinavia) 半島，互相毗鄰。它們居民的祖先絕大多數來自德國北部的條頓民族，因此在文化和語言上大同小異，長期與它們南方的丹麥合併為一個

國家 (1389–1527)，但分裂後彼此之間戰爭不斷，互有勝負。其中挪威人民經過了將近一個世紀的奮鬥，終於在 1905 年成為完全獨立的國家，採行君主立憲制度。它的知識份子都熱忱盼望在經過了「四百年的黑夜」以後，能夠在藝術及文學方面創造出自己民族的特色。易卜生就是在這樣的環境中成長、創作，成為挪威第一個揚名國際的劇作家。

易卜生出生於挪威濱海的小鎮希恩 (Skien)，家境清寒，15 歲時開始在一個偏僻的小鎮作學徒，20 歲為了投考大學遷居首都，將羅馬西塞羅 (Cicero) 的演講詞改編成短劇《克特林》(*Catiline*)，並在 1849 年出版。次年又完成了獨幕劇《戰士古墓》(*The Warrior's Barrow*)，獲得演出。1851 年，一位挪威國際著名的小提琴家為了提倡本土文學，在家鄉貝爾根 (Bergen) 成立了一個小劇院，邀請易卜生擔任駐院劇作家兼製作人，歷時將近六年 (1851–57)。其間他按照合約編寫了五個劇本在這裡演出，同時製作了 145 齣大戲，其中有 21 齣是史克來普 (Scribe) 的作品，因此充分掌握了「巧構劇」的技巧。此後數年，他除了在挪威首都的兩個劇院擔任經理，負責演出及編劇之外，還到挪威西部搜集民俗資料，作為戲劇題材。易卜生在 1864 年離開挪威，由於對執政當局的外交政策不滿，選擇長期居留義大利和德國，因而直接接觸到歐洲最深厚的文化傳統，以及最先進的時代思潮，他的作品也隨著視野寬宏，思想深邃。

易卜生早期的作品多半都是以北歐為背景的詩劇，劇中場次眾多，時間漫長，地區廣闊，人物還參雜著妖怪和死人的精靈等等，充滿浪漫主義的色彩。這些作品中最著名的是《布蘭德》(*Brand*) (1866) 及《皮爾·金特》(*Peer Gynt*) (1867)。布蘭德是位牧師，他對宗教理想絕對堅持，嚴峻地拒絕了一切對世俗物質的妥協，最後犧牲了妻小和自己的生命。相反地，皮爾·金特毫無理想和原則，在青年時期只是個遊手好閒的登徒子，中年時透過經商而富甲天下，可是後來縱情聲色，到老年時不僅孑然一身，連靈魂的救贖都發生危機。除了和《布蘭德》互為對照外，《皮爾·金特》還否定了歌德《浮士德》的論述。歌德肯定人只要奮鬥不懈，他的生命就一定具有終極的

意義，但皮爾·金特不然，他垂死之時隻身空手回到終生疏遠的妻子懷抱，唯一的救贖來自她虔誠的信仰：她說這幾十年來，他一直生活在「我的信仰，我的希望，我的摯愛」之中。

易卜生在旅居歐洲多年以後，深感劇作家對他呈現的生活必須具有親身的經驗，於是從他熟悉的挪威社會和家庭中選擇題材，並且專門使用散文作為工具。為了區別方便，一般都將他早期的作品歸類於浪漫主義，將此期的作品歸類於寫實主義。從《社會棟樑》(The Pillars of Society) (1877) 開始，接著是有名的《玩偶之家》(A Doll's House) (1879)。故事開始時，托瓦德·海爾默 (Torvald Helmer) 甫升任為銀行經理，準備要開除一個職員，該職員則威脅托瓦德的妻子娜拉·海爾默 (Nora Helmer)，希望托瓦德收回成命。原來多年以前，娜拉曾偽造她父親的簽名作為擔保向銀行貸款，那時托瓦德因病需要長期休假療養，娜拉於是借錢應急，然後自己私接抄寫工作賺錢償還。為了保持丈夫的尊嚴，她一直隱瞞此事，托瓦德也一直把她當成玩偶。如今東窗事發，托瓦德擔心受到牽連，對娜拉指責謾罵，她痛心之餘一度有過自殺的念頭。後來職員問題解決，威脅解除，托瓦德想重修舊好，但她看透他的虛偽和自私，決定離家出走。托瓦德懇求她留下，履行賢妻良母的天職，但她認為她最重要的責任是了解、充實和完成自己，於是砰然關門離去。

《玩偶之家》出版後引起強烈的迴響，演出也大獲成功，易卜生於是寫出了《群鬼》(Ghosts) (1881)。一般以為，他想在劇中展示娜拉，或任何受錯誤觀念束縛的女人不出走的下場。劇本開始時，何爾溫夫人 (Mrs. Alving) 用亡夫的遺產所建的孤兒院即將落成，邀請牧師孟德士 (Manders) 主持啟用典禮。原來多年以前，她發現丈夫勾搭女僕產女後曾立意離婚，是孟德士規勸她留下，並生下兒子奧斯瓦德 (Oswald)。她在丈夫去世後靠著理財致富，而今被送往巴黎接受教育的兒子也趕回參加這次盛典。不料奧斯瓦德卻與他父親一樣，調戲家中的女僕，而她正是他同父異母的姊姊。後來孤兒院失火焚毀，女僕被迫離去，當只剩下母子二人時，奧斯瓦德從父親那感染到的梅毒發作，言行瘋狂，令何爾溫夫人不知所措。何爾溫夫人缺乏勇氣反叛過時的

觀念（劇中比喻成「群鬼」），剛好與娜拉成了強烈對比，算是易卜生對《玩偶之家》的回應，可是本劇中有很多的內容又被認為破壞了善良風俗，《群鬼》因此遭到口誅筆伐。

針對各界的反應，易卜生寫出了《人民公敵》(*An Enemy of the People*) (1882)。劇中斯大克曼醫生 (Dr. Stockmann)，發現一個被當地倚為經濟命脈的溫泉，水質受到細菌感染，於是預備發表文章公開事實。可是當地從政治人物、媒體到所有居民都一致反對，視他為人民公敵，對他和他的家人發動侮辱和攻擊。四面楚歌中，醫生說道：「世界上最勇敢的人是最孤立的人」，「少數人可

▲1948 年在西柏林上演的《群鬼》，由德國演員克勞斯·金斯基 (Klaus Kinski) 與瑪麗亞·湘妲 (Maria Schanda) 擔任主要角色。© DPD Vogel / dpa / Corbis

能正確；多數人永遠錯誤。」這無疑是易卜生的自況，也是他對所有攻擊者的答覆。在演出方式方面，易卜生要求首演的挪威導演製造出真實的幻覺，使觀眾覺得「每樣東西都是真的，他坐在那裡正在觀看真實生活中正在發生的事情。」

以上三個作品都呈現家庭和社會問題，所以稱為「社會問題劇」；又因為劇中探討重要的觀念，所以一般也稱之為「意念劇」或「觀念劇」。在結構上，易卜生運用他熟悉的「巧構劇」形式，將歷時甚長的故事，濃縮到兩、三天左右完成。他通常在第一幕中讓兩個久別重逢的親友互道過去的生活，讓觀眾進入當下的劇情及人際關係，然後劇情迅速發展，事件之間建立密切

的因果關係，人物的言行透露出他們的性格與心情，舞臺指示更顯示環境對他們的影響；對話都用散文而非詩歌，更沒有獨白或旁白；佈景逼真，連門窗、傢俱及道具都如同實物，而且能配合劇情發生功能。以上這些形式與內容的特色，使這些劇本成為寫實主義的典範，為世界劇壇開啟了一片嶄新的局面。

易卜生在 1884 年完成了《野鴨》(The Wild Duck)，他寫道：「這本新劇，在我劇作中的許多方面佔有特別的地位；它在很多方面都脫離了以前的方式。」《野鴨》的劇情略為：赫佳馬・艾克達 (Hjalmar Ekdal) 全家三代一向過著貧窮卻相當滿足的生活，但他青年時代的同班同學格里格斯・威耳 (Gregers Werle) 在外飄蕩 15 年後回家，發現他父親對艾克達一家言行曖昧，於是進行調查，發現老友的妻子姬娜 (Gina) 是他父親昔日的情婦，她的女兒海德維格 (Hedvig) 可能是他父親的骨肉。他將自以為是的真相告訴老友後，不僅破壞了艾克達一家的安寧，甚至導致天真可愛的海德維格自殺。他認為這些巨變移除了多年隱藏的謊言 (lies)，艾克達將從此奮發向上，成就非凡。可是關心此事的雷林 (Relling) 醫生則認為艾克達一年內將會酗酒成癖，海德維格只是白白犧牲，全劇在兩人辯論中結束。

全劇可說是一場辯論。格里格斯・威耳自認他在回應「理想的召喚」，追求絕對真相，揭發所有隱藏的罪惡和虛偽，讓每個人都能光明磊落地做事做人，家庭和社會成員都能互信互賴。雷林醫生則實事求是，認為個人和家庭本來就在既有的條件和基礎上，互相調適，藉以保持彼此之間的和諧，追求個人的快樂。他進一步認為，一般人都生活在「生命的幻覺」(the life-illusion) 之中：「剝除了一個平常人生命的謊言，你就削奪了他的快樂。」

除了觀念在戲劇中前所未有之外，《野鴨》另一個特點是象徵 (symbol) 的運用，特別是劇名中的野鴨。這隻貫穿全劇的野鴨，除了是個具體的生物之外，還有很多延伸的意義。例如，野鴨可能象徵老艾克達：他本來事業興旺，受老威耳的打擊後一蹶不振，逐漸調適，在人工森林中打獵、抄寫的新生活中悠遊餘生，與受傷被捕，飼養在閣樓中的野鴨互相呼應。又例如，野鴨可

能是劇意的縮影：每個人在生命的旅程中都會受到傷害，不能飛黃騰達，於是與現實妥協，生活在「生命的幻覺」中。因為這些新穎的觀念及技巧，讓本劇上演初期，絕大多數的批評家都認為它不夠連貫，難以理解，觀眾的反應則普遍冷淡。可是隨著人們理解的深入，有人認為《野鴨》不僅是易卜生劇作的頂峰，也是後來象徵主義戲劇的前導。

《野鴨》之後，易卜生編寫了七齣新的劇本，包括《羅斯瑪山莊》(*Rosmersholm*) (1886)、《海達‧蓋博勒》(*Hedda Gabler*) (1890)、《大建築師》(*The Master Builder*) (1892) 以及他的最後一個劇本《當我們死者復醒時》(*When We Dead Awaken*) (1899)。它們延續著《玩偶之家》及《野鴨》的特色，探討著個人的思想、感情、夢想和生命，有的還富有濃厚的自傳性，以藝術和愛情為重點，反映他的戲劇生涯。

綜合來看，易卜生從 1849 年的處女作開始，獻身戲劇創作整整 50 年，完成了 25 齣劇本。他早期的作品延續著歐洲浪漫主義的餘緒，對個人生命和社會規範作了全面而深入的探索。到了 1870 年代中期，他以寫實主義的風格，揭發當時社會和家庭的種種問題，掀開了「現代戲劇」的帷幕。從 1884 年的《野鴨》起，他開始大量使用象徵來拓展劇情與劇意，為後來的象徵主義奠定了基礎。由於這些累積的成就，使他獲得現代戲劇之父的美譽。

15–4　史特林堡

史特林堡 (August Strindberg, 1849–1912) 的父親是個船舶經理人，母親是他的管家，共有八名子女。史特林堡從出生就不受歡迎，童年飽受輕忽與飢餓，13 歲喪母，高中畢業就須自己工作糊口 (1867)。他經常與父親抗爭，以致父子反目，終生不再相見。史特林堡在就讀阿普沙拉 (Uppsala) 大學時，輟學擔任記者，與一位有夫之婦的演員過從親密，最後結婚 (1877)。他這個時期的作品經常諷刺及攻擊政府，最後遭到嚴厲反彈 (1882)，不得不攜家旅行歐洲。他後來的短篇小說集 (1884–86) 出版後更被指控觸犯褻瀆之罪，最

後雖然獲判無罪，但讓他備受精神威脅；此後女權運動興起，他懷疑妻子貞操，在痛心疾首中離婚 (1891)，最後導致精神瀕臨崩潰，歷時長達兩、三年之久 (1894–97)，痊癒後他稱這段時間為「煉獄危機」。他第二次婚姻 (1893–97) 的對象是新聞工作者，第三次的對象也是演員 (1901–04)。這三次結合最後都以離婚收場。這些痛苦的經驗構成史特林堡創作的基調。

史特林堡的作品大多反映他不同時期的痛苦經驗，風格與形式則隨內容改變：早期猶在摸索階段，中期傾向寫實，煉獄期後則以夢幻為模仿對象，成為後來表現主義 (expressionism) 和超寫實主義 (surrealism) 的先河。

史特林堡擅長許多文類，包括戲劇、小說、詩歌、歷史、文化及政治論述等等，作品總數超過 120 個，其中半數以上是劇本。他早期跟隨時代風潮，編寫了六個歷史劇，成績不佳。23 歲時，他受到《英國文明史》(History of Civilization in England) 的啟發，寫出了《奧洛夫》(Master Olof) (1872)，主角是瑞典十六世紀一位與天主教鬥爭的新教領袖。他為此劇寫了很多不同的版本，有的使用傳統的詩歌體，遵守三一律等約束；有的模仿德國歌德浪漫主義的作品，對話使用散文體的方言。但這些版本一直都乏人問津，直到 1881 年年尾才由瑞典首都的新劇場 (the New Theatre) 演出了五幕、歷時五小時的散文版，獲得一致好評。這是瑞典空前宏偉的成功演出，史特林堡受到鼓勵，後來還寫了不少有關瑞典歷史的劇本。

1880 年代，史特林堡受到左拉自然主義以及達爾文學說的影響，創作了一連串嚴肅的自然主義獨幕劇。他依據自己的婚姻經驗，一向反對易卜生劇中對婦女的同情與推崇，於是在自己的劇作中塑造了很多負面的女性，其中較早的例子是《父親》(The Father) (1887)，它呈現的是一個保守又固執的妻子，為了取得孩子的教育權，竟然操縱她開明進步的丈夫，甚至讓他被認為精神失常而進了瘋人院。更為著名的是《茱莉小姐》(Miss Julie) (1888)。它的劇情發生在一個仲夏夜晚，因為白日從那天起越來越短，農莊上下人等都參加慶典活動。開幕時，伯爵的僕人江恩 (Jean) 在外面舞畢，向他的情婦廚娘要求美酒獨酌。廚娘說伯爵的女兒茱莉 (Julie) 性格怪僻，她的未婚夫忍無

可忍，最近和她解除婚約。獨自留在莊園和僕人們廝混跳舞的茱莉隨後進來，要求江恩陪她再跳華爾茲，接著彼此打情罵俏；江恩以前曾在很多城市工作，閱歷豐富，言談便給，一向垂涎她的美色，於是趁機勾引她共效魚水之歡。事後他唆使茱莉偷取父親的金錢，準備到外地開設旅館，但不久伯爵回來，用鈴聲召喚江恩，茱莉驚恐中不知所措，江恩為求自保，遞給她一把剃刀，她接過後出門，踏上自殺之途。

在本劇的前言中，史特林堡宣稱為了保持觀眾的興趣和對舞臺表演的真實幻覺，他拒絕將情節分幕，並且將演出時間限制在一個半小時左右。他還指出，歐洲中產階級戲劇中每個角色的性格，在劇中都已經定型而不再變化；偉大如莫里哀，他的《吝嗇鬼》(*The Miser*) (1668) 中的主角，在言行中始終未脫貪

▲1908 年在斯德哥爾摩上演的《茱莉小姐》，由曼達・柏約琳 (Manda Björling) 飾演茱莉。（達志影像）

財吝嗇的範疇。史特林堡認為，在現實生活中，每個人的每個行動都出於複雜的原因，戲劇人物也應當如此。以本劇的女主角而論，她母親的遺傳、父親的教導、社會的地位等等因素，塑造了她對人生的基本態度，使她既感到高高在上，對未婚夫頤指氣使，又任性放縱，堅持與江恩跳舞、調情。她最後的悲劇，更是複雜環境的綜合結果，包括仲夏夜的節慶氣氛、她父親的外出、舞蹈的刺激、迷人的花香，以及舞蹈人群衝入廚房，迫使她為避免醜聞，和江恩迴避到臥房等等。因為這些因素變化莫測，人物的情感與行動也不斷伺機反應，以致難以捕捉或歸類，幾近「沒有性格」(characterless)，與歐洲

當時的戲劇截然不同。基於定型個性的差異，以及佈景、音樂等等舞臺藝術的亟待改革，史特林堡於是像左拉一樣，宣稱歐洲戲劇已經死亡。

史特林堡在精神危機解除後，以這次經驗為基礎，創作了很多風格嶄新的劇本，其中最早的是《到大馬士革》(To Damascus) 三部曲（前兩齣 1898，第三齣 1904），但更重要的是《夢劇》(A Dream Play) (1902) 和《魔鬼奏鳴曲》(The Ghost Sonata) (1907)。《夢劇》劇情略為：印度教的天神因陀羅 (Indra) 經常聽到世人抱怨，於是派遣祂的女兒下凡觀察。她化身為人，從天而降後，首先接近的是一個糞土上面的城堡，上面有朵朵花瓣。她後來嫁給一個窮人的律師，取名為艾格勒斯 (Agnes)，又接觸到大約 40 個各類人物（如父親、母親、禁運官、詩人及四個院長等等），見識到他們各式各樣的衝突與痛苦（如赤貧、殘忍、家庭日常瑣碎事務等等）。最後她感慨說道：「做人真不容易啊！」於是恢復神祇原身，滿懷對人類的同情，回到天堂向父親覆命。那座城堡在她羈留人間時不斷升高，此時則開始燃燒，上面的花瓣綻放成一朵巨大的菊花。

《夢劇》在結構上可以分為兩個部分。有關天神因陀羅和祂女兒的部分，所有事件的發展都依照時間順序及因果關係。至於因陀羅女兒來到人間以後的事件，一切都像夢境一樣翻來倒去，沒有一般所謂的劇情發展。為了解釋這種創新手法，本劇的前言中作了生動的說明：「作者意圖模仿夢境中的邏輯，實則是離析紛亂的形式。無事不能發生，萬事皆為可能、可信。」「時間、空間並不存在；想像力旋轉，在稀薄的現實基礎上編織出新的圖形，將記憶、經驗、自由聯想、荒謬以及即興構成混合體。」「那些人物分裂、成雙、加倍、蒸發、濃縮、消融又出現。是一個作夢者的意識統治著它們全部；對他而言，沒有祕密，沒有矛盾，沒有審慎，也沒有法律。他不裁判，不釋放，他只敘述；因為夢經常是痛苦的而不是愉快的，這個散漫故事中的聲調，瀰漫著對眾生的悲憫和同情。」

如上所述，框架內的部分是史特林堡刻意扭曲的結果，藉以突出表象與實質的差異。這種方式在《魔鬼奏鳴曲》中更為明顯。本劇模仿貝多芬奏鳴

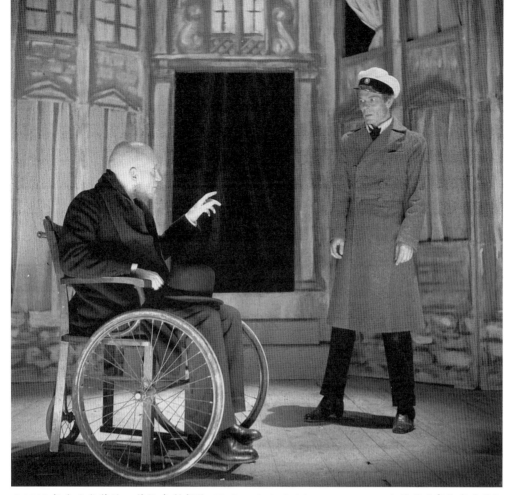

▲1949 年在巴黎蓋特－蒙帕拿斯劇院 (Théâtre de la Gaîté-Montparnasse) 上演的《魔鬼奏鳴曲》
© LIPNITZKI / ROGER-VIOLLET / ROGER_VIOLLET

曲的形式，分為三個短的片段，呈現一個光怪陸離的家庭悲劇。像《夢劇》中的艾格勒斯一樣，本劇的見證人 (a witness) 是「學生」。他因緣際會，偶然進入「上校」外表華美的房屋，首先進入圓房 (the round room)，看到上校等五、六個人物正在茶會，其中有上校的妻子，幾十年來坐在衣櫃裡面，僕人稱她為木乃伊；還有一個能在光天化日中走路的陰魂。透過劇中一位「老人」報復性的揭發，上校的頭銜和貴族地位都是假冒；更嚴重的是他們之間竟然有八個三角戀愛的關係，因此一向爾虞我詐。木乃伊不能忍受老人的揭發，於是立刻讓他死亡。那時學生已經登堂入室，到了風信子室 (the hyacinth room)，看到純潔美麗的「少女」，跌入愛河，可是她無法在那個汙穢罪惡的環境長久存活，最後淒然死去。

　　像《夢劇》一樣，本劇展現著表象與實質的不同，表象是學生在進入華廈所看到的，實質是他內心所體會的，全部過程就像他作了一個白日夢。不過當他夢醒後，反認為夢中世界比經驗世界更為真實！經驗世界中的人們慣於掩飾欺詐，文過飾非，只有在剝除他們的偽裝後，才能看到他們赤裸裸的原型。史特林堡的這種觀念，受到當時心理學論著的影響。在 1880 年代，歐洲就已經出現了有關人類無意識的論著，發掘其中的真理或真相。用他很可能尚未接觸到的佛洛伊德的術語來說，他在劇中呈現的正是無意識中的自我 (ego)，那些沒有昇華或受到控制的人慾橫流。

　　反過來看，史特林堡並不完全悲觀。在暴露老人和木乃伊等人過去劣行的同時，他還添加了一抹救贖的曙光。少女死亡後，學生對她哀悼，不僅希望她的來生幸福光明，而且相信對所有的人來說，善行定會得到福佑。更明顯的是在《夢劇》中，因陀羅的女兒對世人滿懷同情，此時城堡頂端綻放出鮮花，該劇前面這樣寫到：「這個散漫故事中的聲調，瀰漫著對眾生的悲憫和同情。」

　　《魔鬼奏鳴曲》於 1908 年在瑞典的「親密劇場」(the Intimate Theatre) 演出，因為它顯然怪異的結構和內容，並未受到觀眾的歡迎。但是在 1916 年，德國的名導演馬克斯・萊茵哈德 (Max Reinhardt, 1873–1943) 在柏林的執導卻非常成功，1920 年代這個製作在歐洲巡迴演出，本劇從此名傳遐邇，導致表現主義的興起。一般來說，歐美劇壇一直都認定，舞臺上所演出的都是真實世界的再現 (representation)，史特林堡推翻了這個傳統觀念。在他以後凡是懷疑或者否認再現觀念的劇作家，都直接間接受到他的影響或啟發。從這個觀點看，易卜生的主要貢獻是將既有的巧構劇發揚光大，史特林堡才是現代戲劇的前驅和奠基者。

15–5　小劇場運動

　　從 1880 年開始，歐美出現了很多小型的私人劇場，專門演出現代戲劇，

形成小劇場 (little theatre) 運動或稱獨立劇場 (independent theatre) 運動：「小」是因為劇場的規模不大，觀眾很少；「獨立」是因為不受經營牟利的羈絆，有別於一般的商業劇場。

這個運動的創始人是安端 (André Antoine, 1858–1943)，一個多年來在業餘劇場參與演出的巴黎煤氣公司的職員。他在 1887 年組織了「自由劇場」(Free Theatre)，座位只有 343 個，設備因陋就簡。為了搬演一直遭到禁止公開演出的劇本，逃避官方的檢查，自由劇場採用會員制：會員們只有預先訂購入場券 (subscription) 才能觀看演出。其實這只是一種遮掩性的權宜手段，因為任何人隨時都可以成為會員。「自由劇場」第一次演出了四個劇本，包括左拉的《偷情殺夫的女人》，左拉甚至親臨觀賞。之後的觀眾中有更多的專家和名流，他們在觀賞後往往在媒體報導討論，劇場因此聲名大噪。許多未能獲得官方上演許可證的劇本，紛紛送到這裡上演。1888 年以後，劇場更每年演出一個外國的劇本，易卜生的《玩偶之家》和《群鬼》都是在這裡首次和巴黎的觀眾見面。

安端服膺左拉的主張，演出走寫實路線，在 1888 年看到邁寧根公爵劇團的演出後，更為變本加厲，注重一切細節，例如他在演出《屠夫》(*The Butchers*) 時，就在舞臺上懸掛新鮮的牛肉。一般來說，他的室內的佈景設計就像真的房間，屋內擺設就如日常生活所見一樣，只不過為了讓觀眾能夠「窺看」房間中人物的活動，拆除了面對他們的那面牆，這道看不見的牆就稱之為第四面牆。在演員動作和臺詞方面，安端同樣要求他們自然逼真，不容許傳統的宣誦腔調和誇張動作。他在燈光方面也進行了許多改革，如捨棄使用腳燈等等。這一切使得法國劇場有了新的風貌。

自由劇場的成功卻也導致了它的失敗。它的作家和演員，本來大都缺乏經驗，更沒有名氣，可是一旦他們在這裡磨練成熟以後，便都會轉移到大的劇院，尋求更多的觀眾和利潤。安端不勝困擾和虧損，在 1894 年關閉劇場。在它營運的七年期間，總共上演了 184 個劇本。雖然他曾經嘗試過其它風格的劇本，但觀眾認定他的劇場是自然主義和現實主義的大本營，他導演的劇

本也以這類的劇本為多，包括托爾斯泰的《黑暗勢力》(*The Power of Darkness*)，易卜生的《群鬼》和《野鴨》，史特林堡的《父親》和《茱莉小姐》，以及霍普特曼的《織工》(*The Weavers*)。這也就是說，當時歐洲崛起而後來揚名世界的作家，大多數都在安端的小劇場獲得首次上演的機會。

自由劇場的成功，引起了其它地區藝術家的傚效。布蘭姆 (Otto Brahm, 1856–1912) 在柏林創立了自由舞臺 (Free Stage) (1889)，格林 (J. T. Grein, 1862–1935) 在倫敦創立了獨立劇場 (the Independent Theatre) (1891)，在莫斯科和紐約等都市也有同樣的情形。這些獨立劇場除了上演前衛劇碼之外，一般都鼓勵新人創作劇本，英國的蕭伯納、俄國的契訶夫、美國的歐尼爾，以及其它國家的重要劇作家，大都是在這種情形下誕生。他們的劇作後來成為二十世紀劇壇的中堅，昔日的前衛劇場於是成為主流。

如上所述，自然主義及寫實主義主張運用自然科學的方法，來探討當代的社會問題，然而那些問題並不是人類所有的關注，科學更不是探討它們的唯一方法，更有人主張劇場根本就不必呈現「真理」或「真相」。由於這個基本立場的差異，很多其它的主義先後興起，其中最重要的三個是象徵主義 (symbolism)、表現主義 (expressionism) 及史詩劇場 (the epic theatre)。

15–6　象徵主義：理論與作家

象徵 (symbol) 最簡單的意義，就是用文字、實物或行動，引發我們對另一個實物、觀念或性質的聯想，例如獅子象徵勇敢、國旗代表國家、十字架象徵基督教等等。十九世紀中葉，法國詩人波特萊爾 (Charles Baudelaire, 1821–67) 長期在詩作中大量使用象徵，呈現當時被視為禁忌的酒色等題材，例如在〈異國香水〉(Exotic Perfume) 中，他環繞香水描寫「你熱情胸脯的芬芳」(The scent of thine ardent breast)，暢述香豔的往事。後來他集結出版詩集《惡之華》(*The Flowers of Evil*) (1857)，不久即被法庭認為「有傷風化」，處以罰款。

波特萊爾以後，象徵主義在巴黎發軔，在 1880 年代即有許多人紛紛出版雜誌，發表宣言，設立沙龍，主辦展覽，到了 1890 年代成為普遍的運動。他們承繼浪漫主義的餘緒，反對寫實及自然主義，宣稱藝術應該呈現絕對真理 (absolute truth)。這些真理超越理性的思維或五官的感受，需要憑藉直覺；呈現它們不能平鋪直述，必須借助富於象徵的意象 (image)；呈現的目的不在描寫表象，而在引發 (evoke) 靈魂對真理的共鳴。在象徵主義開始流行時，長期居留法國的比利時作家梅特林 (Maurice Maeterlinck, 1862–1949) 運用它的理念，編寫了幾個劇本，顯示人類日常生活表面平靜，其實充滿神祕與危機。例如《闖入者》(The Intruder) (1890) 中，半盲的祖父和眾多子女聚集一室，氣氛詭譎，只有他一人感覺到有人闖入，不久女僕進來報告說，隔壁房間因生產之故病重的母親剛剛去世，使人聯想到闖入者就是「死神」或母親的陰靈。《群盲》(The Blind) (1890) 中，一個明眼的老人帶了一群盲人來到森林，他後來在取水時死亡。當夜幕寒風來臨時，那些盲人仍然羈留在森林裡，正在惶惶無計可施之時，想起他們之中唯一保有視力的，是一個嬰兒。劇末，眾人將嬰兒高舉，使人聯想到《新約》中耶穌誕生的畫面。

梅特林最能顯現象徵主義特色的是長達五幕的《伯來亞斯與梅里善德》(Pelléas and Mélisande) (1892)。故事發生在中世紀阿勒曼 (Allemonde) 王國的宮廷，一座位於鄰近海岸，四周有森林環繞，遠離人間煙火的城堡中。劇情是一齣三角戀愛的悲劇：王子戈洛 (Golaud) 娶了年輕貌美的外地公主梅里善德為妻，她在鬱悶寡歡中，和戈洛同母異父的弟弟伯來亞斯 (Pelleas) 密切往來，最後在密會擁吻時伯來亞斯被戈洛殺死，那時她已有身孕，於是在驚嚇中早產，隨即在憂傷中死亡。這個類似通俗劇的故事後面，隱含著象徵主義的基本概念：世界上有股神祕的力量主宰著人的命運，讓他們遭受痛苦、預感不祥，遭到毀滅。

這個概念主要是藉由象徵性的意象烘托出來，一般戲劇中的情節、人物及思想等反屬次要。具體來說，事件之間沒有密切的因果關係，很多場景即使刪除也無損於事件的進行。人物方面，除了戈洛已經年過四十，伯來亞斯

個儻年輕之外，兩人個性沒有明顯的不同。語言對話方面，一般都單調重複，伯來亞斯與梅里善德從未談情說愛，只因含情幽會即被殺死。總之，劇中沒有採用傳統的方式明示任何意義，只提供大量的意象，讓觀眾憑藉直覺，揣摩人生的真諦。

這些意象中出現最為頻繁的是水池與狹徑，高塔與岩洞，以及光亮與幽暗。水幾乎出現在每一場戲中。劇本開始時就有婦女用水來洗刷城堡門口的汙穢，但始終不能如願，為全劇抹上一層陰影。林中的水池更是一個焦點：梅里善德的冠冕掉進水池後在池邊哭泣，戈洛看到後善意幫助，從此開始了兩人的怨偶關係。後來她與伯來亞斯同樣在水池旁邊嬉戲，她的婚戒掉進水中，他代為尋取，促進了彼此的親密。也是在這裡，兩人密會擁吻，以致遭到戈洛殺害。這個水池配合其它的意象，交織成一張充滿神祕氣氛的網，當事人愈陷愈深。劇中其他人物預感凶險將至，焦急徬徨，但大勢所趨無法逆轉，徒增造化弄人、人命危淺的感慨。

本劇在 1893 年首演時，舞臺燈光一直保持低暗，演員的臺詞和動作都與常人的言行截然不同，後來梅特林進一步主張，演員的表演應該像木偶一樣堅硬呆板；至於劇作家，與其急切去發展劇情，不如對周遭事物先作觀察與沉思，領悟到命運的神祕，然後撰寫靜態的戲劇 (static drama)。然而，本劇卻因為故事曲折動人，後來一再被改編成歌劇，成為最有名的象徵主義作品之一。

就如寫實主義有專門的劇場一樣，象徵主義也有自己展演的場地，其中最早的一座是「藝術劇場」(the Theatre of Art)，由保羅・福特 (Paul Ford, 1872–1962) 在巴黎建立 (1890)。它在兩年後結束營運時 (1892)，已經呈現了 46 個作家的作品，其中除了劇本以外，還有念誦的詩歌以及由《聖經》及荷馬史詩等巨著改編的短劇。由於評論始終不佳，這位 20 歲左右的創立人於是離開。

接替他的呂聶波 (Lugné-Poe, 1869–1940)，曾是安端自由劇場的演員和舞臺監督。他曾飾演《伯來亞斯與梅里善德》中的男主角，於是選擇這齣戲為

首演劇目，同時將劇場改名為「作品劇場」(le Théâtre de l'Œuvre / The
Theatre of Work)，宣稱它是「象徵戲劇的殿堂」。由於象徵主義重視外在世界
的神祕力量，呂聶波的舞臺都力求簡單，任由「文字創造舞臺的裝飾」。具體
來看，舞臺前面有半透明的帷幕，佈景大都由布幔或難以識別的物體構成，
舞臺後端則有繪製的圖案作為背景，色彩灰暗。燈光從舞臺頂端直接照下，
而且相當黯淡，使整個舞臺像是被薄霧籠罩。演員穿著的大都是下垂式樣的
服裝 (draped garments)，沒有特定的歷史時代或地方色彩。他們的臺詞半念
半誦，像是教堂牧師的念誦經文。總之，整個演出都遠離觀眾的日常經驗，
充滿神祕氛圍。

　　1897 年，呂聶波認為「作品劇場」的大多數演出都不夠專業，而且單一
風格限制太多，於是開始改弦更張，但隨即因為財務問題將劇場關閉 (1899)。
他後來雖曾兩度恢復營運，但時勢所趨，加上年齡漸長，終於在 1929 年讓劇
場走入歷史。不過在第一次世界大戰以前，他透過長年率領劇團的巡迴演出，
及其相關論述，讓象徵主義的理念和實踐遍及歐美。

15–7　反文化的《烏布王》

　　「作品劇場」對後世另一個重要的影響是它演出了《烏布王》(Ubu Roi)
(1896)，或譯為《愚比王》，作者是亞弗列・賈力 (Alfred Jarry, 1873–1907)。
他少年聰穎頑皮，15 歲時即和幾位同學合編過一個遊戲之作，藉以諷刺他們
一個大腹便便的老師。高中畢業後，他偶然編輯了一本象徵主義的雜誌，趁
機將該劇擴大成為五幕出版。劇中的主角烏布，一度是西班牙東北地區一個
小國的國王，如今擔任波蘭王國的將軍。後來他在妻子的慫恿下篡位，殘殺
王室，只有 14 歲的太子逃離。烏布為王後橫徵暴斂，濫殺親信及無辜，以致
眾叛親離。後來莫斯科的沙皇幫助太子復國，擊敗烏布，迫使他和妻子逃到
海上漂泊，但他聲稱將尋求機會再起。

　　《烏布王》有很多部分類似莎劇，基本劇情更像《馬克白》：一個將軍篡

位，但前王的兒子後來得到外國的奧援將他擊敗，成功復辟。莎劇中本來嚴肅又重大的題材，賈力卻以嬉笑嘲弄的方式呈現，全劇像一連串的卡通漫畫，沒有絲毫人道、尊嚴和禮貌的身影，主角更聚集人類所有的邪惡於一身：貪婪、殘忍、怯懦又軟弱無能、不堪一擊；之外，還大腹便便，語言粗俗。在這個「反英雄」(antihero) 的影響下，所有的人間組織都受到醜化和矮化，包括皇室、政府、教會、社會和家庭。

《烏布王》的第一個字是 Merdre!（英文翻譯為 Shit，意為糞便）法國舞臺向來忌諱這類粗俗的詞彙，現在這個髒字一出口，立刻引起觀眾的騷動，反對與支持雙方互相打罵，持續長達 15 分鐘。這個字是烏布和他妻子的口頭禪，不斷出現，於是騷動周而復始，直到演出終了，觀眾根本無法安靜欣賞。本劇首演後遭到禁演，但賈力因它聲名大噪之後，接著又寫了《烏布囚》(Ubu Bound) 及《烏布龜》(Ubu the Cukold)，兩劇在他生前都未能出版或演出，他本人則因酗酒吸毒，貧病交加，不久就與世長辭。至於《烏布王》的評價一直頗為兩極。基本上，雙方都認識到本劇徹底摧毀了傳統戲劇的觀念與模式，不過批評它的一派貶斥它粗鄙乖戾，只是一連串亂象的累積；但稱許它的一派則認為它是現代戲劇的先鋒，開創了一個嶄新的領域，影響到後來很多反傳統文化的戲劇，包括達達主義 (dadaism)、超現實主義 (surrealism)、殘酷劇場 (theatre of cruelty) 以及荒謬劇場 (theatre of the absurd)。

15-8 舞臺技術的創新：阿匹亞與克雷格

在反寫實主義劇本出現的同時，舞臺技術方面也興起了類似的呼聲，其中最富影響力的是亞道夫・阿匹亞 (Adolphe Appia, 1862–1928) 與哥登・克雷格 (Gordon Craig, 1872–1966)。阿匹亞是瑞士人，他服膺華格納的理想，認為每個演出都是一個藝術的整體，必須展現統一性。可是他認為活動中的演員、靜態的垂直佈景與平面地板，三者之間在視覺上互相衝突。為了促進統一的幻覺，他主張運用立體的佈景單元，例如平臺，臺階或樹木等等。阿匹

亞還認為，舞臺燈光猶如音樂，因此就像音樂應該隨著劇情調整旋律一樣，燈光應該隨劇情氛圍的變化而改變它的明暗度、色彩、來源角度與照射方向。不言可喻的是，為了達成舞臺佈景、音樂、燈光與演員表演等等因素的統一，必須有一人統籌整個的演出，這個人就是現代意義的導演。

▲阿匹亞的舞臺設計，只用各種平臺排列組合，再用燈光製造立體感及氣氛。

阿匹亞在 1906 年結識了達爾克羅茲 (Emile Jacques Dalcroze, 1865–1950)，一位瑞士的音樂教師與作曲家。他倡導用「藝術體操」學習音樂：對不同旋律的音樂作出不同的肢體反應，例如走路、衝刺、跑步、跳繩和跳躍等等。在他的影響下，阿匹亞相信劇本中含藏的動作旋律，如能掌握遵循，就可在舞臺表演時，達到時間與空間的統一與和諧。

阿匹亞的著述甚多，但早期最為人知的文章大多透過克雷格的雜誌。克雷格出身英國梨園世家，雖然實際參與的演出與製作甚少，但見多識廣，30 多歲即出版了《劇場藝術》(*The Art of the Theatre*) (1905)，綜述西方劇場藝術的歷史；更重要的是他主編季刊《面具》(*The Mask*)，從 1908 年到 1929 年，他以本名或化名發表了一系列的文章反對寫實主義，觀念新穎，言辭犀利，以致引發強烈爭論。

克雷格認定觀眾到劇場是來看戲而非聽戲，因此戲劇基本上是種視覺藝術。他因此主張演出應由一位藝術大師 (a master artist) 統籌一切，依據自己

對劇本的觀點 (vision)，將舞臺上的行動、語言、線條、顏色以及旋律等等融為一體；他不需參酌別人意見，就如同畫家與作曲家都是獨力完成作品一樣。他貶抑一般劇場導演都從劇本開始，然後調和各個製作部門，以致不能創造更高的藝術形式；他還批評劇作家的傲岸自大與演員的自我膨脹，妨礙了藝術大師高瞻遠矚的努力，不能達成有如古典希臘悲劇的效果。在實際做法上，克雷格主張用絕對簡單的舞臺方式，力求演出能對觀眾產生強烈的感官衝擊。為了方便展現各種形式與圖形的組合，他甚至主張使用活動舞臺 (flexible stage)。

克雷格與阿匹亞的基本觀念固然甚為接近，但也有明顯的差異。對於劇本，阿匹亞非常尊重，要動用舞臺藝術為它服務；克雷格則將劇本與舞臺藝術等量齊觀。對於佈景，阿匹亞容許它隨不同場次更換，克雷格則力求一個設計就能表現作品的全部精神，或略加更動就可反映劇情變化。對於導演，兩人固然都賦予最高的權威，但阿匹亞認為他的主要功能在協調整合，克雷格則認為他是高高在上的藝術大師。

不論兩人個別意見的異同，時人均視為高談闊論，不切實用。事實上，兩人偶有參與的幾次製作機會中，都發現他們的主張難以實行。他們走在時代的前面，然而他們的理念促成人們思考許多基本的問題，例如戲劇的目的究竟為何？佈景、燈光等舞臺藝術扮演何種功能？在實際操作方面，他們提倡的空曠舞臺、簡單佈景與燈光功能，正符合表現主義的理念，於是隨著它在一次世界大戰後的興起而獲得實踐的機會。

15-9 表現主義

表現主義在作品中表現的是作者自己或劇中主角的觀念與感情，在形式與內容上均排斥外在現實的制約。它像象徵主義一樣反對寫實主義，不過沒有那些歷史人物及神祕氣氛，只集中於呈現劇中本性善良的主角，如何遭到當代社會的迫害，或受到誘惑誤入歧途，身敗名裂。為了突出，劇中一般只

給主角賦予姓名，其他角色都只有諸如父親、女人、出納或工頭等等的類名。劇中的臺詞普遍簡短，有如電報或報章標題，還經常有很多重複及口號性的宣告，以及直接對觀眾的講話。這類劇本在早期演出時，往往用聚光燈跟蹤主角，讓他／她在舞臺的行動成為焦點。

上述史特林堡晚期的劇本中，有的可視為表現主義的前驅：他根據自己的經驗，在劇作中呈現了很多人物無意識的、背離客觀世界的言行。在繪畫方面，梵谷 (Van Gogh, 1853–90) 和高更 (Paul Gauguin, 1848–1903) 等人晚期的畫作也有類似的特色。梵谷就說過：「真正的畫家並不繪製事物本身⋯⋯他們畫出的是自己感覺它們是什麼。」對於這些畫作，法國批評界在 1901 年左右即開始使用表現主義的標籤。

戲劇方面，表現主義經過一個過渡階段，其中最重要的作家是德國的韋德金德 (Franz Wedekind, 1864–1918)。他年輕時摸索多種職業，後來成為演員兼歌手，一度因為自編自唱諷刺性的短歌而短暫入獄。出獄後成為慕尼黑一個劇院的戲劇編審，第一個自創的重要作品是《青春的覺醒》(Spring's Awakening) (1891)。全劇呈現一群男女學生在青春期的困擾與不幸，分為三幕，歷時數月。劇情開始時，14 歲的貝格嫚 (Wendla Bergmann) 因為身體發育的變化向她母親探詢，得到的只是規避性的敷衍，她後來受到年齡稍長的卡寶 (Melchior Gabor) 的誘惑而懷孕，在父母強迫墮胎時死亡。劇中還有一個男生，因為情慾困擾不能集中精神學習，以致成績落後遭到學校淘汰。他羞愧自殺後，學校發現卡寶曾經寫信告訴他性慾的真相，於是將卡寶開除；接著他因為與貝格嫚的曖昧關係被送到感化院。全劇到此為止完全依循寫實的風格，但在最後一場戲，卡寶逃離感化院來到墓園，遇見那位自殺男生的陰魂，企圖牽引他離開人間。但此時一個神祕的「蒙面人」(The Masked Man) 出現，宣稱要告訴他生命的真相而帶他離開。這場戲歷來都被認為是表現主義的前驅。《青春的覺醒》出版後，因為學生的亂性行為備受責難，直到 1906 年萊茵哈德首次連演 117 場才大獲成功。

真正表現主義的第一個劇本，公認是《乞丐》(The Beggar) (1912)，作者

是佐爾格 (Reinhard Johannes Sorge, 1892–1916)。因為他父親精神失常，佐爾格從兒童時期就寄居在一個牧師家庭，16 歲開始寫詩，後來受到尼采哲學，以及史特林堡戲劇的影響，不僅放棄信仰，而且在高中時輟學，俾便專心創作。第一個劇本《乞丐》中的主角是「詩人」，他相信創作的自由精神能夠改善社會，於是四處宣傳他提升世界生活的偉大理想，和人辯論爭吵，只有「女孩」是他忠實的追隨者，後來更因他懷孕。另一方面，詩人的「父親」相信科學技術的發展，滿足於現有的布爾喬亞的生活，「詩人」於是將父母毒死。

如上所述，這個怪誕劇本中的「詩人」顯然是佐爾格的化身，也是尼采哲學中的超人。劇本出版後廣受讚賞，獲得該年度的克萊斯特文學獎 (Kleist Prize)（參見第十一章）。時年 20 歲的佐爾格獲獎後迅即結婚，並和新娘暢遊羅馬，看到當地人們虔誠、幸福的生活，於是幡然悔改，宣稱永遠棄絕尼采和史特林堡。一次大戰中，佐爾格戰死，《乞丐》成為他唯一的劇本，但它在1917 年由萊茵哈德導演後，由於劇中的特徵，竟然成為表現主義風潮的催化劑。這些特徵包括劇中人物都沒有個別的姓名，如「詩人」及「父親」等等；它的情節結構鬆散，事件間沒有密切的因果關係；最後，用極端的行徑突出主角的精神層面，譬如他為了實踐崇高的理想，不惜對親人採取最殘酷的手段。

第一個自稱為表現主義的長劇是《兒子》(The Son)（1912 寫成，1914 出版，1916 演出），作者是德國的哈森克勒夫 (Walter Hasenclever, 1890–1940)。劇中的兒子想要享受多彩多姿的生命，可是他偽善的清教徒父親卻多方限制，兒子後來受到父親責罵，於是從朋友處拿到一把手槍準備開槍，父親在驚嚇中死亡。這時的舞臺指示寫道：他「勝利的跨過他父親的屍體，步入充滿光榮潛力的未來。」本劇意味著年輕的一代為了推翻舊的社會形式與價值，不惜使用任何手段。一次大戰發生後，哈森克勒夫最初贊成，隨即堅決反對，於是改編了希臘悲劇《安蒂岡妮》(Antigone) (1917)，呈現愛情是青年人獲得快樂的唯一途徑，但如果當道者一意孤行，踐踏正義，他們的愛情也會遭到摧殘。哈森克勒夫的劇作熱情豐沛，廣受德國群眾歡迎，可是納粹黨興起後即

多方禁止他的劇作，後來更迫使他流亡法國，最終自殺身亡。

15-10 兩個傑出的劇作家：凱塞及托勒

一般來說，因為表現主義的劇本反對戰爭，政府傾向禁止它們演出，能公開發表的更寥寥無幾，但戰爭結束後情勢改變，例如表現主義的雜誌在 1917 年只有十個，到 1919 年陡增到 44 個。同樣地，戰後很多劇場開始上演表現主義的劇本，幾年間成為演出最多的劇種，其中最傑出的作家是凱塞及托勒。

凱塞 (Georg Kaiser, 1878-1945) 出身商人家庭，曾經是電力公司的職員，1908 年開始創作，1911 年開始寫劇，終生寫了 60 多個劇本，其中最著名的是《從清晨到午夜》(*From Morn to Midnight*) (1916)。劇中的主角是「出納員」，多年來在一個銀行清點鈔票的進出。這天早晨，一位美麗的義大利貴婦來向他兌換巨額匯票，銀行因故暫時拒絕，但「出納員」驚豔之餘盜取大量現金，到旅館向她求愛，希望和她私奔共度餘生。在遭到拒絕後，他首次覺悟到自己生活的蒼白，決定用身上的現金，追尋更豐富又有意義的生活。當他走到荒野時死神出現，邀他同行，他予以拒絕，聲稱午夜再見。然後他提早回到家中，覺得母親為他提供的飲食非常機械呆板，結果他母親在驚異中崩潰去世。「出納員」接著要探索社會的本質，於是來到自行車賽車場，拋出部分現金作為獎金，引起下層觀眾互相搶奪；然後他拋出大量現金，連中、上層觀眾也瘋狂爭奪。他從好的角度解讀這個現象，認為社會終於泯滅了階級界限，非常高興，不料國王此時蒞臨，群眾又啞然就坐。「出納員」最後以食、色的方式來誘導大眾對人生快樂的追尋，但結果仍然證明人性自私自利。這時一個救世軍的少女領導他到一個教會的聚會所。他看到信徒的虔誠懺悔大為感動，於是當眾坦白自己的罪愆，並撒出現鈔，藉以清除靈魂的汙垢，未料眾信徒竟然搶奪鈔票，得手後紛紛離開，祭壇只剩少女一人。「出納員」固然痛心，但以為至少還有她能超越金錢的誘惑，頗感欣慰。不料她頃刻間

▲1922 年在紐約蓋瑞克劇院 (Garrick Theatre) 上演的《從清晨到午夜》場景
© ullsteinbild / TopFoto

招進警察，指著他說：「他就在那兒……賞金應該給我」，原來她也愛錢！「出納員」在徹底幻滅後舉槍自殺，倒下時觸動燈光器具，全場一片黑暗。

　　如上所述，全劇像中世紀的《每個人》一樣，是一則個人生命的寓言。表面上兩劇徹底不同，但其實異曲同工：前劇勸導世人要生活虔敬淳樸；後劇則呈現世界完全被資本主義的物質價值吞噬，人類前途黯然無光。《從清晨到午夜》以後，凱塞還寫了《珊瑚》(The Coral) (1917)、《煤氣 I》(Gas I) (1918) 及《煤氣 II》(Gas II) (1920) 等劇，它們都認定靈魂的重要，但對人類的未來卻展現悲觀的情懷。凱塞在 1920 年因細故入獄六個月，出獄後他雖然繼續編劇直到生命終了，但已放棄了表現主義的風格。

　　另一個重要的作家是托勒 (Ernst Toller, 1893–1939)。他是猶太後裔的德

國詩人與劇作家，作品大多呈現自己的社會理想與政治經驗。一次大戰時他志願參加軍隊，在前線目睹殘酷的殺戮，心理崩潰，被軍方解除軍職 (1916)。回到海登堡大學讀書時寫作詩歌，「不僅唾棄戰爭，而且引導世人嚮往一個和平、公正與親密的社會。」他同時組織青年鼓吹停戰，在遭到學校開除後轉到慕尼黑協助組織彈藥工人罷工 (1917)，結果被逮捕並送到軍事監獄，獲得釋放後即積極參與德國內戰。1918 年十月，德國海軍拒絕登船攻擊英軍，贏得廣泛支持，控制了巴伐利亞地區，一度仿照蘇聯列寧的方式，成立了蘇維埃共和國，組織紅衛兵 (The Red Guards)。只是這個共和國隨即遭到挫敗，領袖紛紛死亡，最後托勒當選為主席 (1919)，但六天後共和國滅亡，他再度被捕。在五年的牢獄生涯中，托勒完成了幾齣劇本，其中最重要的是《人和群眾》(*Man and the Masses*)（1920 或 1921）。

在該劇初版的前言中托勒寫道，劇本是他在兩天半中不由自主地完成的。原來他入監後被關進一個讓人不寒而慄的斗室，夜裡躺在床上時，心中湧出很多可怕的面孔，有的如同魔鬼，有的以怪異的筋斗方式彼此衝撞，「到了早晨我在恐懼顫抖中坐下來寫個不停，直到手指黏濕發抖，不聽使喚。」

如此完成的劇本主角是「女人」，又名蘇莉亞 (Sonia)，她的反對者是「無名氏」，但在不同場次中不斷變化著身份：蘇莉亞的丈夫、政府官吏、銀行職員、監獄警衛與囚犯等等，最後還從革命者變成「命運」。全劇共有七場：四場是表現主義式的真實世界，三場穿插其間的是蘇莉亞夢境。在真實世界中，蘇莉亞是位和善的人道主義者，她的丈夫則鼓動工人罷工，推翻統治者。她在夢裡看到銀行家們貪財好色，醒來後支持丈夫的行動，但是後來看到工人們逐漸走向暴力，於是試圖勸阻，她的丈夫在憤怒中威脅要離婚。之後她在夢中看到他在鬥爭中慘死，所以夢醒後仍然反對暴力，工人認定她背棄革命將她逮捕，這時她又夢見丈夫為她抱屈，準備劫獄相救，但她擔心那樣會與監獄守衛發生流血衝突，於是說道：「你們聽著：沒有人可以為了事業殺死他人。」最後甘心犧牲自己，接受死刑。托勒自己認為，每個人都具有蘇莉亞的道德感，但是由於社會情況與本能衝動的影響，每個人也是群眾的一員。

《人和群眾》首演導演是尤根・費林 (Jürgen Fehling, 1885–1968)，地點在柏林「人民劇場」，舞臺三面由黑幕環繞，中央是個寬闊的平臺，前面是很多排的階梯。這樣空曠的空間，最能突出演員的表演，加上音樂與燈光的特殊操控，很容易激起觀眾的感情。例如第一場夢境發生在股票市場，一群銀行家競標政府的戰爭契約，以及設立國際士兵妓院的專利權。在談判結束後，這些頭戴絲質高帽的銀行家開始跳狐步舞，配合的音樂是金幣的叮叮噹噹。同樣地，工人們在不同顏色的燈光不停變化中，隨著手風琴的伴奏瘋狂跳舞。總之，本劇演出運用強烈多變的舞臺藝術，突出群眾的貪財、好色，充滿體能但缺乏理性鎖鏈的束縛。

一般來說，表現主義的劇本都以劇中主角的觀感呈現一切。這些主角大都屬於某種類型，譬如「出納員」及「女人」等等，沒有個性及姓名。劇中事件反映他們的心態變化，沒有邏輯及一般的戲劇衝突，而且往往氣氛詭異，有如夢境。他們之間很少一般性的對話，有的多是電報式的彼此溝通，或是長段抒情式的獨白。這些劇本的佈景傾向於簡單扭曲，顏色怪異。由於以上的種種原因，表現主義的演出很少日常性的行動，尤其缺乏細微末節。相反地，它有時像木偶般動作機械，有時又動作誇張，藉以顯示壓抑經驗的爆發，或是痛苦感情的奔放。

表現主義自從二十世紀前後在德國發端以來，即強調心靈偉大，攻擊物質文明。但一次大戰期間資源嚴重匱乏，德國政府更實施嚴格的檢查制度，劇場活動即已萎縮；戰爭結束後，德國政局動盪，通貨膨脹，表現主義的信念更顯得不合時宜，於是迅速沒落，取而代之的戲劇要求社會行動，其中最重要的是史詩劇場。

15–11　制宜主義的偉大導演：萊茵哈德

馬克斯・萊茵哈德 (Max Reinhardt, 1873–1943) 無疑是歐洲二十世紀前 30 年間最偉大的導演，他的創新與成就，引領歐美演出全面達到真正「現代

劇場」的境界。這位劃時代的舞臺藝術家是猶太後裔，出生於離維也納不遠的巴登 (Baden)。他從小酷愛戲劇，童年時隨商人父母遷移到維也納後，幾乎看遍了當地的所有演出，甫成年就開始演戲 (1890)，三年後轉到柏林最大的「德意志劇院」(Deutsches Theater) 擔任演員 (1894)。這是萊茵哈德生命的轉捩點，在以後的年代裡，這位雄心勃勃、精明幹練、劍及履及的劇場投資者，購買或興建了難以數計的表演場所，遍佈德國與奧地利，其中包括德意志劇院 (1905)、它旁邊的「小劇場」(Kleines Theater) (1905)、歷史悠久的「新劇院」(Neues Theater) 以及一般稱為「五千人劇院」的「宏偉劇院」(Grosses Schauspielhaus / Great Playhouse)。

除了自己的劇場外，萊茵哈德還數度應邀到英、美等國作客座導演。他的導演生涯從青年時期開始，直到納粹德國兼併奧地利才結束 (1938)，長達 40 餘年，導演的劇本總數超過 500 個，從古典希臘悲劇和喜劇、中世紀宗教劇、英、法、德、俄的名家作品，以及從易卜生到最新的現代創作，應有盡有。儘管執導的作品非常多樣，萊茵哈德始終遵循兩個原則：一、對於不同時空的劇本，盡量還原它們初演時的情況，力求達到相同的效果。二、每個演出都是一個藝術整體，導演必須是權能兼備的藝術創作者，詮釋劇本，按照它的特色選擇舞臺，然後將演員動作、佈景、燈光及音樂等等密切結合。

下面幾個實例可以顯示萊茵哈德不斷創新實驗的導演手法。他導演莎士比亞的《仲夏夜之夢》在 20 次以上，演出風格多變，有時他會使用類似莎翁時代的舞臺，前面沒有畫框環繞，後面有旋轉機器換景。一次在英國劍橋的演出則特意選在戶外，利用自然風景作為佈景。一般來說，萊茵哈德始終在為每個劇本找尋最適當的演出環境，需要親切效果的就用小型場所，例如王爾德的《莎樂美》及表現主義的作品；相反地，他有許多大型製作則讓人嘆為觀止。他自編自導的《奇蹟》(*The Miracle*) (1911)，劇情很像法國中世紀的神蹟劇，呈現一個修女的墮落、苦難，以及聖母瑪利亞的救贖。此劇首演地點在倫敦最大的展覽廳，上演時配合的交響樂團有 200 人，歌唱隊有 500 人，演員有 2,000 人。為了演出《奧瑞斯特斯》三部曲，他在柏林建立了古希臘

▲萊茵哈德正在排演莎士比亞的《仲夏夜之夢》（達志影像）

式樣的圓形劇場 (1919)，舞臺不僅能旋轉，且劃分為幾個獨立部分，各部可以自由升降，拼湊成不同的高度，因此很容易同時呈現天空、陸地和海洋。

萊茵哈德協助建立薩爾茨堡藝術節 (Salzburg festival) 後，首演劇目是改編的中世紀道德劇《每個人》(1920)。他以該市的大教堂為背景，在教堂的正門前面演出，以教堂前面的大廣場作為觀眾區，演出時附近的交通完全中斷，上帝的聲音從教堂裡發出；劇中在主角「每個人」的死期將屆時，宣告的聲音首先來自大教堂內部，接著市內各個教堂的高塔一致重複，最後連附近的高山都產生迴響！演出時的燈光完全配合，由豔陽高照，到落日餘暉，最後遍地昏暗，端賴火把照明。此情此景，令所有觀眾都感動莫名。

萊茵哈德類似的演出不勝枚舉，顯示他為了演出效果，始終從劇本中找尋線索，據以選擇適當的演出場地及方法。這種不拘一格、選擇性的 (eclectic) 導演原則，後來被稱為「制宜主義」(eclecticism)。上面講過，在他之前將近半個世紀，一般導演均傾向以一種方式製作所有的劇本，而且傾向排斥或詆毀其它方式。隨著萊茵哈德的成功，制宜主義成為劇壇的主流，開啟了現代劇場後來兼容並蓄的局面。

　　萊茵哈德另一個重要貢獻，是為現代導演釐定了一套執行工作的程式。大約從 1911 年開始，他就將劇本預定使用的舞臺、佈景，以及預定參與演員的肢體製成模型，反覆安排試驗，藉以確定演員的舞臺位置與動作，並實驗燈光、服裝彼此配合的效果。一切確定後，他將各部門在演出中每個時刻的工作記入「場記簿」(promptbooks)。他的戲劇顧問 (dramaturg) 認為，萊茵哈德的場記簿是「用舞臺監督的語言，對一個劇本鉅細靡遺的重述」。換句話說，演員及舞臺技術人員，都須遵循場記簿的藍圖；這種做法，也早已成為現代舞臺製作的標準措施。

15–12 建立訓練演員的理論和制度：史坦尼斯拉夫斯基

　　易卜生等現代劇作家的作品，最初在英國、法國、義大利或俄國上演時，都使用傳統的表演方法，結果大都遭受到嚴重的挫敗。尋求新的觀念、新的方法來訓練新的演員，於是成為迫切的需要。很多表演理論與訓練團體於是成立，其中最盛行的，出自俄國的史坦尼斯拉夫斯基 (Konstantin Stanislavsky, 1863–1938)（以下簡稱為史坦尼）。

　　史坦尼在 1890 年看到邁寧根公爵劇團的訪俄演出後，深感俄國表演的落後，於是與但恆科 (Vladimir Nemirovich-Danchenko, 1858–1943) 合作，成立了莫斯科藝術劇場 (Moscow Art Theatre) (1897)，由史坦尼負責導演方面的工作。他在執導契訶夫四個寫實主義的名劇中，逐漸累積出一套表演的方法，在劇團應邀赴美演出前夕，出版了自傳性的《我的藝術生涯》(*My Life in Art*) (1924)，對自己的戲劇體系作了系統性的總結。他的方法在美國引起重視與模仿，並有小劇場開始使用，稱之為「史坦尼斯拉夫斯基表演體系」(Stanislavsky system)，或「方法表演」(method acting)，從 1940 年代起即在美國普遍使用，至今更傳遍全球。

　　英國的現代俄國文學泰斗，原籍俄國的大衛・馬卡沙克 (David Magarshack, 1899–1977)，曾經對史坦尼的表演體系列出了十個重點，藉以簡

略說明那個龐大的體系：㈠魔力假使 (the magic if)；㈡規定情境 (given circumstance)；㈢馳騁想像；㈣集中注意；㈤放鬆身體；㈥化整為零；㈦信以為真；㈧情緒記憶 (emotion memory)；㈨了解同臺；㈩額外支助。

史坦尼認為，一切劇本固然都是虛構，但是為了演出逼真，演員必須首先「假設」自己就是劇中的人物，處於他的「特定環境」，然後馳騁自己的「想像力」，去設想那個人物的所思所感，甚至更進一步，追問他所思所感的原因，在劇本的臺詞之外，自己探索「潛臺詞」(subtext)，也就是臺詞的弦外之音或言外之意。這是一個非常重要的觀念。譬如說，在《海鷗》中，女主角第一次進場的舞臺指示和第一句話如下：

妮娜（激動的）：我沒有來晚吧……真的，我沒有晚到。

事實上妮娜是晚到了。她應男主角的邀請，要在他自編的新劇中擔任主角，她非常重視此事，可是家人反對她去，她等待、蹉跎，好不容易才能脫身趕來，卻仍然遲到。她不能也不願詳細解釋這些情形，只好「激動的」說出她的第一句話。

史坦尼還列舉了莎劇《奧賽羅》的例子。奧賽羅和威尼斯元老的一個女兒私奔結婚，受到她父親的控告。在元老院中，奧賽羅先用一連串敬重的頭銜稱呼那些元老和貴族，然後簡單承認結婚的事實。史坦尼闡述說，這段表面無關重要的臺詞，反映出種族的隔閡、階級的矛盾以及宗教的排斥，是這些「潛臺詞」所反映的狀況，貫穿全劇的行動和思想，也主導著演員的表演。唯有這樣深刻的「體驗角色」，演員才能投入角色，與之認同，以致演來惟妙惟肖，「活現角色」。

在這樣經驗角色情感的同時，演員應該也能夠控制自己，他表現出的情感只是「類似」(analoguous) 角色的情感而已。這表示，演員在表演時有雙重性：既是角色，又是自己。用史氏自己的話來說，他一方面表演角色的哭笑，一方面還要觀察自己的笑聲和眼淚。

演員在馳騁想像力的同時，必須集中「注意力」於舞臺，隨時調整他的

「注意圈」(circle of attention)，以便能巨細靡遺地觀察圈中的事物。他這觀察所及的對象，往往也將是他次一行動的目標。這樣，他不僅成為觀眾注意的焦點，還能引導觀眾的注意力。譬如說，他如果凝視某物，就能引導觀眾注意該物；相反地，空洞的眼神，很可能讓觀眾也鬆懈注意。此外，由於全神貫注於圈內的結果，使演員雖然在千萬觀眾之前，仍能保持心理的孤獨，和觀眾沒有直接的溝通。

不僅如此，演員還要注意到角色的「遠景」(perspective)，也就是他對角色從頭到尾的感情都清清楚楚，唯有這樣，他才能掌握到演出的節奏和感情的發展，不至於未到高潮就已經聲嘶力竭。可是在另一方面，他又要創造出「第一次的幻覺」(illusion of the first time)，不要讓觀眾感覺到是在背臺詞，或是在重複已經爛熟的動作。譬如說，如果同臺演員的話讓他驚愕，即使他已經聽過這話十次百次，仍要彷彿是第一次聽見，使他的驚愕成為對意外事件的自然反應。

一齣戲演出的過程很長，演員的注意力難以一直維持，所以他必須「化整為零」，按照邏輯和慣性的原則，將他擔任的角色切割成許多片段，並且各依其性質予以命名，以便記憶和掌握。每個片段之中，一定有各種各樣的問題，演員必須面對這些問題，解決它們。另一方面，在解決個別問題之前，首先要找出全劇的中心思想 (ruling idea) 或貫串行動 (through action)，把它用幾個字表現出來，以便掌握。有了它，每個演員對片段問題的解答，就能前後一致；所有演員對自己的問題有了解答，就能彼此照應而不是互相矛盾。唯有這樣既了解自己，又「了解同臺」的演員，彼此取得共識，全劇才能凝聚成為一個整體。

演員必須不斷充實自己，在知、情、意三方面齊頭並進。因為了解劇本，並掌握劇本的中心思想需要知識；融入工作、面臨挑戰需要勇氣；而表現劇中人物的喜怒哀樂，必須自己能夠體會那些感情。但是劇中人物形形色色，每個人物的感情又變化多端，沒有一個演員能夠樣樣都親身經驗，所以他應該在現實生活中多觀察，把所見所聞儲藏在「感情記憶」裡，以便隨時取用。

他還必須多讀書，多去博物館、美術館、音樂廳與劇院。換言之，他必須開放心田，汲取活水，充實創作的源泉。

最後，為了適當有效地表現角色的思想與感情，演員必須每天進行肢體與聲音的訓練。他可以作體操、學習舞蹈和擊劍等等，而且持之以恆。另一方面，日常生活中的壞習慣、壞舉動都必須改正。像那些掏鼻孔、摸耳朵的小動作，平常少人注意，但在舞臺強烈的燈光下，觀眾會看得一清二楚。習慣成自然，一個好演員不僅終身都在學習，連生活中的細節處處都得注意。史坦尼期待每個演員都是好的演員，他說：「只有渺小的演員，沒有渺小的角色。」按照這些方法訓練，一個資質中等的演員，也能進步到接近天才演員。

以上依據大衛·馬卡沙克的介紹，對史坦尼的表演體系，做了扼要的說明，但是我們必須補充兩點：一、史坦尼本人否認他建立了任何表演體系，他說他只是研究自然規律、觀察天才演員後，歸納出來一些方法。他還說，隨著研究的進步與觀察的擴大，目前的方法還可更改，他原本預備撰寫八本

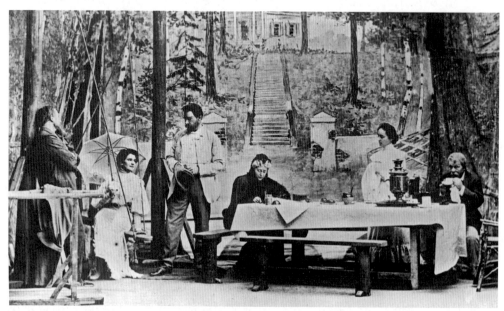

▲契訶夫的《凡尼亞舅舅》，由史坦尼斯拉夫斯基（左起第三位）執導，於1899年在莫斯科藝術劇場首演。此為第一幕，後面背景是帆布繪圖。@ RIA NOVOSTI

有關演出的書籍，但是去世前只寫了兩本，而且其間的內容還有出入。因此
之故，史坦尼體系在俄國有相當多派別。二、史坦尼的表演方法，對寫實主
義的作品固然有效，但對其它主義的作品則功能並不明確，於是他在演出了
幾個梅特林的象徵主義劇本後，於 1905 年決定成立工作坊，由梅耶荷德
(Vsevolod Meyerhold, 1874–1940) 主持。這位從劇團成立以來就參加的重要演
員，由此繼續發展，另闢蹊徑，在俄國 1917 年大革命後發生重要影響。

15–13　史詩劇場：創立人皮斯卡托與布萊希特

　　第一次世界大戰以後，德國的情勢每況愈下，經濟情況由德國馬克兌換
美元的情形可見一斑。1919 年初，德國馬克兌換美元約為 4.2 比 1，到年底
已貶值為 47 比 1，1923 年八月大貶至 100 萬比 1，到年底又貶值了四千倍，
購買一份報紙需要一千億馬克！這種情形當然難以為繼，於是德國在 1924 年
進行了徹底的經濟改革。

　　在戲劇上，強調心靈偉大，攻擊物質文明的表現主義迅速萎縮，取而代
之的是提倡社會行動的劇場，其中最重要的領導人是皮斯卡托 (Erwin
Piscator, 1893–1966)。他年輕時就喜愛戲劇，長大後在慕尼黑大學攻讀哲學
和藝術史，同時選修該校著名的戲劇史課程，最後參與職業劇團 (1914)，擔
任沒有酬勞的表演工作。一次大戰時他被徵召入伍 (1915)，親歷戰場的傷亡
慘狀，從此終身憎恨戰爭及軍國主義。戰後他先在幾處小型劇場工作，後來
與人合作主持柏林的「人民舞臺」(Volksbühne) (1924)，製作「勞工階級」戲
劇，宣傳政治主張，藉以影響觀眾投票。這種作為後來受到同事攻擊，他於
是辭職 (1927)，隨即建立自己的「皮斯卡托舞臺」，邀約劇壇人士組成團體，
共同創編新劇及探索新的演出方式。

　　該團體最傑出的作品是《良兵帥克》(*The Good Soldier Schweik*) (1928)。
劇本係從 1923 年出版的一本諷刺性小說改編，以一次大戰中的奧匈帝國為背
景，呈現士兵帥克一連串呆板糊塗痴呆的行徑，藉以反映出戰爭的荒謬。在

演出中，《良兵帥克》大量使用了幻燈、電影、諷刺畫、機械佈景，以及複雜的階梯舞臺；此外還穿插了歌曲，對劇情加以評論，這種演出方式引發強烈的質疑和抗議。皮斯卡托於是出版了《政治劇場》(*The Political Theatre*) (1929)，說明他使用的是「史詩的技術」(epic techniques)，目的在增進演出的效果。「皮斯卡托舞臺」關閉後 (1931)，皮斯卡托前往蘇聯改拍電影，但納粹黨迅速崛起，他不僅不能回到德國，甚且要遠赴美國；他的戲劇事業，主要由他年輕的同事布萊希特發揚光大。

布萊希特 (Bertolt Brecht, 1898–1956) 生於德國南部、巴伐利亞的奧格斯堡，父親是天主教徒，家道小康。母親是位虔誠的新教教徒，讓他勤讀《聖經》，使他熟悉其中優雅簡潔的文字，受益終生。布萊希特兒童時期即愛好文學與創作，早在 1913 年，他就在日記中寫道：「我要一直寫作。」同年，由他一人主創、編輯、出版的學生雜誌《收穫》出版。一次大戰爆發後，他在慕尼黑大學的醫學院註冊 (1917)，選讀了皮斯卡托選修過的戲劇史，寫出了第一齣劇本《巴爾》(*Baal*) (1918)。

布萊希特成年後被徵召入伍 (1918)，加入醫療救護工作，目睹大量死傷的痛苦景象，從此終生反對戰爭。在軍中寫了第二齣戲《夜半鼓聲》(*Drums in the Night*)，在慕尼黑演出後 (1922)，批評家認為它透露出一種新的語言、旋律與視野，獲得當年的「喬治・畢希納」創作獎。布萊希特接著演出了《巴爾》(1923)，同時與人合作改編了馬羅的《愛德華二世》(1924)。

當年九月，萊茵哈德邀請他到柏林「德意志劇院」擔任導演助理的工作，他趁機進入設在柏林的馬克思主義工人學院 (1926)，開始研究馬列主義，包括馬克思的《資本論》(1927)，後來也信仰共產主義 (1929)。與此同時，他也觀看卓別林及愛森斯坦等人的電影。在此前後，布萊希特一直在盡量擴大自己知識的領域。在戲劇上，他不僅熟悉西方戲劇的豐富遺產，連當時德國的新作也非常留意；甚至，他還接觸到中國、日本和印度的傳統戲劇，他後來的名劇《高加索灰闌記》(*The Caucasian Chalk Circle*)，就結合了元雜劇《灰闌記》和西方《聖經》中的《舊約》。戲劇之外，他還透過德文的翻譯廣

泛閱讀中、西名著，對於中國的古典哲學和詩歌，他不僅能衷心讚美，還能巧妙運用。

在上述皮斯卡托啟用自己的舞臺之初，布萊希特即應邀參與編寫《良兵帥克》，接著由他作詞，寇特·威爾 (Kurt Weill, 1900–50) 作曲，將英國利希製作的《乞丐歌劇》改編為《三便士歌劇》(The Threepenny Opera) (1928)，成為 1920 年代全世界最成功的歌劇。布萊希特在 1929 年娶了女演員海倫娜·威格爾 (Helene Weigel)，成為終生的事業伴侶。他隨後與寇特·威爾再度合作，在萊比錫演出了《馬哈哥尼城的興衰》(The Rise and Fall of the City of Mahagonny) (1930)，劇情在諷刺一個假想城市的興起，以及它如何因為色情與罪惡而沉淪。在演出前夕，布萊希特寫了一則短文，說明該劇中的文字、音樂及演出三個部分在藝術上都各自滿足，彼此獨立，互相調適。它們造成的是蒙太奇的效果，觀眾必須自己綜合觀察，作出自己的解讀。

布萊希特這則宣告，推翻了所有相關的西方戲劇理論。我們在前面介紹過，華格納主張歌劇應該將劇中所有因素，在演出時合理的凝聚成一個藝術整體，互相支援。更基本的是，西方世界一直認同亞里斯多德的《詩學》，講求劇作中事件間的因果關係，以及如何經由這些事件引發感情並予以洗滌。挑戰《詩學》的論述歷來固然甚多，但是布萊希特卻是第一個全面又徹底地加以否定的重要作家。像皮斯卡托一樣，布萊希特深信新社會需要新劇場，為了讓戲劇能夠再度發生功能 (refunctioning)，他很早就運用了史詩劇場後來視為當然的技術。例如《夜半鼓聲》在慕尼黑演出時 (1922)，他就在觀眾區插上旗幟，規勸他們在看戲時不要感情陷入太深。在與人合作，改編馬羅的《愛德華二世》(1924) 時，他自認首次有了「史詩劇場」的觀念。

對於「史詩劇場」的探索，布萊希特持續到他生命的終了，著述等身，後人綜合整理，普遍認為它的目的只有一個，方法則分為兩途。這個目的就是運用戲劇傳播新的觀念，拯救社會和個人。既然有此現實目的，史詩劇場否認人具有與生俱來的天性，強調世界萬物都可以改變。布萊希特有時將他的劇本視為「寓言」(Fables)，就像耶穌在講道時，常穿插故事來闡明他深邃

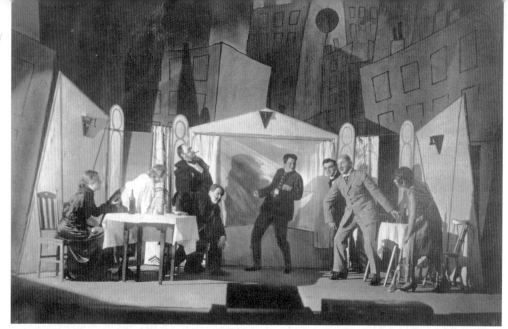

▲在慕尼黑上演的《夜半鼓聲》（達志影像）

的宗教道理一樣，布萊希特希望藉他的作品展現歷史社會的真相，讓他的觀眾觸類旁通，了解到他們當今社會狀況的危機，在走出劇場後採取行動，予以改革或推翻。

達到這個目的的兩個方法，主要是「歷史化」(Historification) 及「陌生化」(Verfremdung)。製造陌生化的方式，布萊希特經常運用的有三種：一、演員不認同他的角色。例如他扮演車禍中的受傷者，他表演的重點不是受傷後的痛苦，而是解釋車禍發生的原因或經過，希望以後不再發生車禍。二、劇中「元素分離」，就是上述的劇中文字、音樂和演出各自獨立。例如在《三便士歌劇》中，主角對他的情人之一唱著愛情歌曲，歌詞固然卿卿我我，曲調卻絕不浪漫，地點在他被收押的監獄。這樣一來，就可以產生蒙太奇的效果，導致觀眾產生疑問，這樣的愛情可能嗎？

一般來說，他的佈景只是簡單化以後的部分實景，藉以表示劇情的背景，不會造成幻覺 (illusion)；在舞臺燈具方面，他要求將它們懸掛在觀眾看得見的地方，提醒他們是在劇場看戲。三、製造陌生效果更基本的方法是「歷史化」。布萊希特認為，人們對於與自己相關的事物往往帶有感情與一定的立場，不易客觀地作出合乎理性的判斷，他於是傾向於從歷史取材，強調劇情的過去性，使觀眾能保持冷眼旁觀者的批評態度。深入來看，馬克思認為，

各個時代有不同的環境與風貌，形成那時的人際關係，影響著人們的行為，並且造成人民的苦難。他更相信，時代是可以改變而且應該改變的。布萊希特服膺這種史觀，他的劇本於是大都發生在很久以前或距離歐洲很遠的地方，例如，《大膽媽媽和她的子女》的背景是十七世紀歷時 30 年的宗教戰爭，《伽利略傳》的主人翁生活在十六到十七世紀之間，《四川好人》的情節固然發生在當代，但地點卻在遠離歐美的中國四川。

希特勒上臺後 (1933)，布萊希特立即帶著家人離開德國，他在前八年居留北歐，經常旅行，一度與皮斯卡托一同參加在莫斯科的國際戲劇展演 (1935)，在看到梅蘭芳的京劇表演後，對自己的理論獲得了充分的信心，認為源遠流長的傳統中國戲曲，在表演中富有陌生化的效果，他寫道：「中國的扮演者用最大的熱情扮演事件，但是他的表演並不因此變熱 (becoming heated)。」從此以後，他對自己的觀念信心大增，他的基本概念「陌生化效果」，原來一直使用通用的德文 "Verfremdung"，現在他將它改成自創的德文 "Verfremdungseffekt"，藉以突出他的特色。

後來德軍威脅挪威、芬蘭等地，布萊希特於是取道蘇聯前往美國 (1941)。二戰後美國國會「非美活動委員會」(The House Un-American Activities Committee) 調查反美言行，邀約他出席作證（1947 年 10 月 30 日），他否認與共產主義有任何關係，於作證次日即攜家飛回歐洲，隨即在東德共黨政府的大力支持下，演出了《大膽媽媽和她的子女》(1948 年 10 月)，演員除了他的妻子海倫娜·威格爾外，大多是「德意志劇團」的年輕演員；演出地點在「德意志劇院」，就是 20 年前《三便士歌劇》演出的同一地點。演出次年的元月，柏林劇團 (Berliner Ensemble) 成立，由布萊希特夫婦擔任正、副主持人，負責演出他的劇本以及他所選定或改編的作品，由政府提供充分的資源支持。

關於這些劇本及演出的情形，我們在下章將全面介紹。這裡將繼續探討史詩劇場的理論。由於他的劇本在德國內外的演出都獲得熱烈的讚賞，他的理論隨著引起空前的重視，於是他綜合以前論述的重點，出版了《戲劇小工

具篇》(*A Short Organum for the Theatre*) (1949)，再版時又補充了《戲劇小工具篇補遺》(1953)，形容它是「科學時代劇場的一個描寫」。隨著史詩劇場聲譽的興盛，布萊希特認為這個名稱過於正式，不能充分發揮它的功能，不如改稱「辯證性的劇場」(dialectical theatre)。不論名稱如何，布萊希特和史坦尼斯拉夫斯基的戲劇理論，並立為西方二十世紀最重要也最深刻的思想體系。

15–14　殘酷劇場：阿鐸

阿鐸 (Antonin Artaud, 1896–1948)（有人譯為亞陶）是 1930 年代出現的戲劇理論上的奇才。他 5 歲時因感染腦膜炎幾乎喪命，後來經常感到身體疼痛，必須終生服用鎮定劑或解痛藥（包括鴉片煙），也因此多次進出療養院或戒護所。雖然如此，阿鐸從初中起就開始寫詩，編雜誌，發表評論。阿鐸在瑞士接受治療後沒有回到他成長的馬賽而來到巴黎 (1920)，在次年成為杜蘭

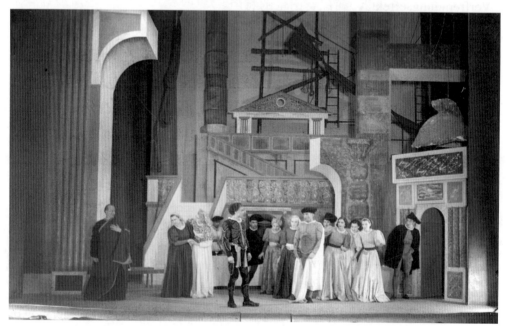

▲阿鐸的《頌西公爵》1935 年在巴黎的演出 © LIPNITZKI / ROGER-VIOLLET

劇團的學生兼演員（1921 秋 –1923 春），接受到正式的訓練，獲得實際演出的經驗，並加入了超寫實主義運動 (1924)，但隨即與它的領導人布瑞東在理念上發生嚴重衝突，進行激烈筆戰，最後自己成立了亞弗列・賈力劇場 (Theatre of Alfred Jarry) (1926)。上面討論過，賈力徹底挑戰西方戲劇傳統，阿鐸選擇他作為團名，展現他認同賈力的立場，不過他的劇場只上演了四齣戲（總共八場）後就黯然結束。他後來根據英國詩人雪萊的著作所編寫的劇本《頌西公爵》(*Les Cenci*) (1934)，同樣並不成功。此外，他在 1924 年至 35 年之間，參與了 24 部電影的演出，成績平平。這一連串的嘗試與參與，使他熟悉表演藝術各方面所涉及的問題，成為全方位的劇場工作者。

阿鐸重要的著作是《劇場及其複象》(*The Theatre and Its Double*)（1938 年出版），其中蒐集了他歷年發表過的許多文章、講稿、宣言、書信以及札記等等，並沒有一套系統化的理論。阿鐸認為，西方戲劇的演出一直以劇本為中心，劇本又以文字為出發點，演出的其它部分如佈景、服裝、燈光及歌舞等等，都被視為次要，或被歸類為「技術」。結果是西方戲劇不是淪為純粹的聲色之娛，如法國大道劇場的節目，就是偏重劇本，如法國古典戲劇家拉辛 (Jean Racine) 的作品。書名中的「複象」，意謂在這樣的戲劇傳統下，演員的表演與其它劇場元素（服裝、燈光等），一直以來只為劇本或劇作家的意念服務，淪為一種「複象」（或譯為「替身」）。他認為，劇場裡的各種元素，應該從戲劇傳統中解放出來，它本身的形式、色彩、設計或聲音等等，本身即可製造出超越任何形上學與意義的力量。阿鐸曾在巴黎看到來自印尼峇里島的舞蹈 (Balinese dance) (1931)，並於當年十月發表〈峇里島劇場〉一文。阿鐸認為峇里島的舞團在以神話為基礎的表演中，充滿了這種力量，包括服裝、音樂、舞蹈、默劇、手勢、聲調、道具、面具以及燈光等等；他還注意到演員的每個動作都經過精密的設計，像是受到某種儀式的指引。阿鐸歸結道，整個表演在場面調度的精心安排下，衝擊觀眾的感官，在他們的心靈上產生巨大的震撼力。他因此一再聲稱，峇里島舞蹈團的表演是一種「完全劇場」的典型。

　　阿鐸形容這種力量為「殘酷」(cruelty)。從而產生「殘酷劇場」(theatre of cruelty) 的理論。阿鐸所謂的「殘酷」，並不是一般施行於身體的殘忍行為，如酷刑或毒打之類。他寫道：「我所說的殘酷是一種超脫的、純粹的情懷。」阿鐸進一步指出，傳統宗教、哲學和倫理論述中，一般都對生命提出不同的觀察，藉以撫慰人心，現在已在觀眾身上根深蒂固，單憑文字或理性的訴求，不可能打破。相反地，他極端地認為，既然這些文字與訴求，糾結在我們身上，像膿一樣，劇場應該像是一場瘟疫，用毀滅一切的方式，將這些膿予以清除。他寫道：「創造劇場的目的就是要集體洩膿」(The theatre has been created to drain abscesses collectively.)，讓人回到乾淨的、克服死亡恐懼的生命狀態，而「這種無情的、純粹的感覺，就是殘酷」。

　　在具體做法上，他主張將觀眾暴露於表演的空間，打破美感距離。他列舉了很多條目，包括「廢棄舞臺和劇院，代之以沒有間隔、沒有任何障礙的完整場地。」在這個新的表演場地裡，觀眾處於中央，表演區在牆壁、角落，或表演區上面的貓道 (catwalks)。阿鐸還主張不用佈景，但可使用人偶、巨型面具，以及比例怪異的物體。阿鐸又說「我們不演寫好的劇本」，他甚至連排演都要廢除，讓每次演出都是眼前當下發生的事件。此外，阿鐸對燈光及服裝等等也有具體的看法。在「殘酷劇場」第一次宣言中他寫道：「以能掌握的手段，使我們的感應力有更深刻、更細緻的知覺狀態。這正是巫術 (magic) 和儀式 (rites) 的目的，而劇場只是它們的倒影而已。」

　　殘酷劇場理論出現初期，一般都認為它是一個精神患者的胡言亂語，連他的支持者都認為他的理念過於晦澀、極端，甚至矛盾。即使在今天，他的理念仍然很難全部落實。但是在他逝世 20 年後，它前瞻性的思想和建議，開始引起越來越深的讚美，很多學者和劇場工作者，只需發揮他一部分的理念，即可獨樹一幟，卓然成家。基於他影響遍及歐美甚至全球的現象，不少批評家衷心宣稱，阿鐸是現代世界劇場的分水嶺。

第十六章

現代戲劇（上）：
二次大戰前的戲劇

摘　要

前一章介紹西方現代戲劇，主要在介紹各國共同的性質，以及未來發展的方向，本章則將呈現二次大戰以前各國的個別狀況，以及實際的創作與演出情形。如前所述，為了演出易卜生及史特林堡等人寫實主義的劇本，安端在巴黎組織了自由劇場 (1887)。本章將逐一介紹歐美其它國家受到啟發後，紛紛成立了類似劇場的情形。許多新興的劇作家及導演在此時嶄露頭角，他們受到達爾文及馬克思等人論著的影響，掌握了時代的脈動，再結合自己的社會觀察及個人經驗，創作出量多質優的劇本及演出，形成西方戲劇史上另一個輝煌的時代。

具體來說，莫斯科藝術劇團 (Moscow Art Theatre) (1898) 發掘了契訶夫 (Anton Chekhov, 1860–1904)；美國的尤金‧奧尼爾 (Eugene O'Neill, 1888–1953) 參與小劇團活動，為它編劇，自己隨著進步成熟，最後達到世界水平；英國「舞臺協會」(The Stage Society) 鼓勵蕭伯納 (George Bernard Shaw, 1856–1950) 創作，讓他佳作連連，蜚聲國際；德國劇壇朝向史詩劇場的活動，吸引布萊希特 (Bertolt Brecht, 1898–1956) 全心參與，成為劃時代的巨擘。

以上這些大師的作品和演出，在起初都位居前衛之列，環繞著它們的是規模或大或小的商業劇場，但每個都承繼著當地的傳統，為觀眾提供廉價的娛樂，多彩多姿。第一次世界大戰 (1914–18) 給予歐洲空前的打擊，但同時也刺激人們思考，讓前衛劇場得到廣泛的接受，逐漸變得可以與商業劇場並駕齊驅。

英 國

16-1　劇場數目未隨人口增加

二十世紀開始時，維多利亞女王去世（1837–1901 在位），愛德華七世（1901–10 在位）及喬治六世（1910–36 在位）依序繼承，逐漸取消女王長期對選舉人的性別及收入等等限制，使所有成年男女都可投票選舉國會眾議院的議員，由他們立法並擔任內閣閣員；相對地，由世襲貴族及國王指派者所組成的上議院則逐漸失去了這些權力。這個變化顯示，英國在一個世紀前就已經逐漸形成現在的政治制度。

作為英國政治及經濟的首府，倫敦市的人口在二十世紀前半葉快速增加：1901 年 622 萬，1911 年 716 萬，1921 年 755 萬，1931 年 810 萬，1941 年 798 萬，1951 年 816 萬。雖然如此，倫敦職業劇場的觀眾人數並沒有明顯的變化。相反地，因為電影的興起，上個世紀倫敦數以百計的音樂廳（參見第十章）紛紛關閉，一般性的職業劇場則延續十九世紀末期的數目，始終維持在 30 多個左右；新建的只有一個紀念莎士比亞的劇場，以及類似紐約外百老匯劇場 (off Broadway theatre) 的邊際劇場 (fringe theatre)。

16-2　音樂通俗劇盛行

二十世紀初期的倫敦職業劇場，大都仍由演員兼經理主持，他們的主要目的在追求利潤，而獲得利潤的最佳途徑就是長演 (long run)。他們於是依循晚近成功的先例，製作了很多輕鬆浮誇的音樂劇，其中最賣座的兩齣都以中國為背景。一個是《中國的蜜月》(*A Chinese Honeymoon*) (1901)，劇情略為：

英國的菠蘿夫婦 (Mr. and Mrs. Pineapple) 來到中國某地歡度蜜月，他們的侄兒湯姆 (Tom) 受到中國皇帝委任要找尋一位皇后，他們都居住在同一家旅館；後來皇帝的姪女蘇蘇 (Soo Soo) 為了追求湯姆也住了進來。在旅館中，菠蘿調戲遇到的每個美女，包括蘇蘇；他的妻子為了報復，開始勾搭男人，不料對象竟是便服出巡的皇帝。按照當地法律，男人親吻女人後就得立即娶她，否則必須處死，現在菠蘿夫婦就陷入如此的困境中，其餘劇情就是他們脫困的種種變化。最後菠蘿夫婦維持住他們的婚姻，而蘇蘇和湯姆則結為連理。本劇在倫敦連演 1,074 場，創下音樂劇賣座的空前紀錄。

另一齣音樂劇《朱金舟》(*Chu Chin Chow*) (1916) 更連續演出五年，高達 2,238 場，創造了倫敦二十世紀前半葉的最高紀錄。劇情以《天方夜譚》中的「阿里巴巴和四十大盜」為基礎，環繞阿里巴巴和他的弟弟如何用「芝麻開門」的密碼，偷取大盜們山洞中的珠寶，以及後來用熱油燙死他們的故事。劇名中的朱金舟是個中國富商，阿里巴巴的弟弟卡西姆‧巴巴 (Kasim Baba) 為他準備了歡迎盛宴，強盜頭子阿布‧哈桑 (Abu Hasan) 知道後將他殺死，自己裝扮成他的模樣赴宴，俾能一探卡西姆的財富，以便日後盜竊。劇院投入了龐大資金，製造了 12 場美輪美奐的佈景，異國情調的服飾，以及變化多端的燈光效果。演出中還安排許多舞蹈，表演者都是衣著暴露的漂亮少女，穿插許多動聽的歌曲，其中的〈皮匠之歌〉(The Cobbler's Song) 和〈任何時間都是接吻時間〉(Any Time's Kissing Time) 都立即成為熱門歌曲，不僅廣為流傳，而且歷久不衰。

以上兩個劇本充分顯示英國人當時對中國及阿拉伯的態度。一般來說，在十八及十九世紀中，歐洲英、法等國的知識份子，大都以具有優越感的眼光，俯視他們東邊的埃及、土耳其以及印度與中國等地，並對它們的文化、風俗、生活及服飾等等，予以諷刺與嘲弄。以上兩劇基本上出自這種優越感，再加上富有異國情調的舞臺展現，因而深獲觀眾的喜愛，成績斐然。

▲《朱金舟》充滿異國情調的服飾造形（達志影像）

16-3 莎士比亞紀念劇場

　　莎士比亞在倫敦職業劇場仍然佔有重要的份量，他的作品經常被演出，而且出現了很多新的演員，以及一些推陳出新的演出方式。前面提到為了紀念莎士比亞三百年冥誕，演員大衛・賈瑞克在莎翁故鄉斯特拉福 (Stratford-upon-Avon) 建立了一個臨時性的劇場，在此演出三天，冠蓋雲集 (1769)。後來此地建立了永久性的莎士比亞紀念劇院 (Shakespeare Memorial Theatre)，在 1879 年開始啟用。一次大戰結束後，經由很多演員的戮力經營，並且邀約其他優秀演員加入陣容，劇場聲譽日隆。1926 年劇場大部分遭到焚毀，1932 年重建的劇場落成，不僅恢復舊觀，成為英國劇壇的重鎮，而且成為旅遊勝地，觀光客逐漸增加到每年三百萬人次。

16-4 伯明罕劇目劇場

　　和倫敦商業劇場迥異的是散佈英國各地的劇目劇場，其中最為傑出的是伯明罕劇目劇場 (Birmingham Repertory Theatre)。創立人是巴里・傑克遜 (Sir Barry Vincent Jackson, 1879–1961)，他的父親是富有的企業家，熱愛戲劇，全家都是劇院常客。傑克遜十多歲時隨家人到歐陸旅行與看戲，地點包括希臘及義大利，後來還在日內瓦居留 18 個月學習法文和繪畫。回英國後開始工作 (1897)，但興趣卻在寫作和演戲，觀眾起先只是親友，在名聲漸著之後，便成立業餘劇團 (1907)，成績良好。後來他更上層樓，將劇團定名為「伯明罕劇目劇團」(1911)，大量聘用優秀的青年演員，付給全額薪水。隨即又依照職業劇場的要求興建劇場，還特意將座位限制在只有 464 個，這很容易讓劇場的營運入不敷出。但他在啟用時仍然宣稱 (1913)：這個劇場將演出古典及新作，藉以增進大眾的審美觀念，「簡單說，為藝術服務，不是讓那個藝術為商業目的服務。」

　　在這個崇高的目的下，傑克遜做出了很多傑出的貢獻。一、劇團成立後

的第一個十年演出了 36 個劇目，包括十六世紀的道德劇，以及當時葉慈 (W. B. Yeats) 的詩劇。歐陸重要作家如契訶夫及托爾斯泰的英國首演都是在這裡。二、他的導演方法注重整體效果，但經常使用前衛或實驗手法，他執導莎劇《辛白林》時，讓人物穿著現代服裝，引起「全國及世界的爭論」(a national and worldwide controversy)。三、他在 1919 年至 1935 年期間，每年在倫敦至少演出一個劇目。某些劇目還巡迴到其它地方演出。四、傑克遜鼓勵創作，最成功的例子是詩人約翰‧德林克沃特 (John Drinkwater, 1882–1937)，經他的敦促先寫獨幕劇，後來寫了很多長劇如《亞伯拉罕‧林肯》(Abraham Lincoln) (1918) 等等。五、他培養出很多優秀的演員，不少成為倫敦、紐約及好萊塢的一流明星，有的在二次大戰後成為主要劇團的領導，在觀念及方法上都師承他。

蕭伯納 (George Bernard Shaw, 1856–1950) 成名後，寫出了類似科幻小說的《回到瑪士撒拉》(Back to Methuselah)，蕭伯納認為它只是讀物，但傑克遜仍然將它演出 (1923)，兩人從此成為知交。後來劇場財務困難，傑克遜便將它交給一個委員會經營 (1935)，自己只負責藝術方向。在蕭伯納的詢問下，傑克遜說他在 20 年間投入了十萬鎊，每年所填補的經費足夠養活 50 個人員及他們的家人。蕭伯納幽默地說這比維持一艘千噸遊艇便宜，傑克遜則說劇場遠比遊艇有趣。

16–5　獨立劇場運動

由於英國的檢查制度異常嚴格，輿論及社會風氣又非常保守，以致新創的劇本，千篇一律都是純粹娛樂性的內容，不能也不敢深入探討社會或心理問題。易卜生的《群鬼》在倫敦初次演出時 (1889)，不僅藝術方面完全失敗，更遭到各方面強烈的口誅筆伐。哥登‧克雷格在燈光及舞臺藝術方面的理論在歐陸受到重視（參見第十五章），卻被自己的國家排斥，將他視為威脅。總之，倫敦劇壇孤芳自賞，當歐陸各國劇壇在新思潮的衝擊下風起雲湧、迭出

新猷時，英國卻故步自封，以致在一次大戰結束時，倫敦劇壇竟已遙遙落後。

改變英國劇壇更大的推動力來自格林 (J. T. Grein, 1862–1935)。他本來是荷蘭人，18 歲就開始撰寫劇評，擔任記者，後來因為工作的銀行破產，於是移居倫敦 (1885)，為荷蘭東印度公司工作，歸化為英國人。他熟悉歐陸的語言和劇場，於是成立了「獨立劇場協會」(the Independent Theatre Society) (1891)，「給那些有文學、藝術價值，但無商業價值的劇本特別的演出」。

為了規避官方在演出前的劇本審核，格林模仿法國的安端組成「協會」，只容許協會會員觀賞演出，並且需要預先訂票。這些會員的人數從未超過 175 人，但包括很多具有影響力的文壇人士。至於演出時間則大都在星期天，因為英國法律禁止在那天作任何公開演出，也因此格林能找到優秀的職業演員與舞臺技術人員。

第一齣演出是易卜生的《群鬼》，接著是左拉的《偷情殺夫的女人》(Thérèse Raquin)，兩劇都引起輿論強烈的抗議。格林接著敦促蕭伯納寫出了他的處女作《鰥夫之家》(Widowers' Houses)，後來又演出了梅特林象徵主義的長劇《伯來亞斯與梅里善德》。儘管協會外遭批評，內部又入不敷出，蕭伯納卻支持地說劇場名為獨立，意味它超越商業利益 (1895)，他繼續寫道：「假如沒有獨立劇場，我們會比今天的情況遠為落後。晚近十年戲劇真正的歷史，不是興旺的企業家哈爾先生、歐溫先生，以及地位穩固的西區。」蕭伯納呼籲西區每年至少演出一齣新戲，在不受理睬之後，他全力攻擊以歐溫 (Irving) 為代表的演員兼經理制度，導致導演制度的出現。

獨立劇場在七年間製作了 22 個長劇及 26 個短劇，最後財力不勝負荷，格林不得不結束營運 (1897)。繼承格林未竟之功的是「舞臺協會」(The Stage Society) (1899)，它成立的目的是振興戲劇 (to regenerate the drama)，提倡者包括蕭伯納及貝克 (Harley Granville Barker)，演出地點主要在皇家宮廷劇院（the Royal Court Theatre，或簡稱皇家劇院）。貝克是著名莎劇演員，對當時英國的劇壇非常不滿，所以在管理劇院的幾年期間 (1904–07)，除了演出歐陸作家的新作（尤其是易卜生）外，也極力鼓勵蕭伯納創作，使他不僅在英國

獨領風騷，而且蜚聲國際。

16-6　蕭伯納

　　蕭伯納出生於愛爾蘭的都柏林，父親為商人、小吏，酗酒成性；母親和一個姊姊都是職業歌手，在他 16 歲時移居到倫敦發展。蕭伯納隨父親留在故鄉，但因憎恨學校教育，於是到倫敦投靠他已經改嫁的母親 (1876)，發憤讀書。兩、三年後他開始為報刊撰寫樂評，甚受好評，同時還寫了五本小說，但並不成功。後來他讀到新近翻譯的易卜生的劇本，認同他批評當代、改革社會的理想，於是在貝克的敦促下寫了很多劇本。

　　蕭伯納早期劇作的風貌和特色，具見於《華倫夫人的職業》(*Mrs. Warren's Profession*) (1893)。華倫夫人生長於貧寒之家，容貌出眾，年輕時受到一個牧師 (Samuel Gardner) 的引誘，未婚就生下了薇薇 (Vivie Warren)。絕望中她淪為妓女，後來得到克羅夫爵士 (Sir George Crofts) 的援助開設妓院，20 年來逐漸在歐洲很多大城設立分院，擔任總管鴇母，常年四處奔走，很少見到薇薇，只能用金錢給她最好的照顧和教育，使她從劍橋大學攻讀數學畢業。

　　劇情開始時，華倫夫人前去薇薇在鄉間的住宅看她，同行者還有克羅夫爵士。後來薇薇當地的朋友弗蘭克 (Frank Gardner) 也來找她，他的父親牧師因緣際會，又再度遇到當年他始亂終棄的華倫夫人，展開了一連串的調情、求愛與衝突。克羅夫爵士見到亭亭玉立的薇薇，不顧他們年齡的差距以及他與她母親的關係，財大氣粗地向薇薇求婚，同時揭發了他與她母親合開妓院的事實。另一方面，弗蘭克發現薇薇「財」貌雙全，同樣向她大獻殷勤。克羅夫遭到薇薇拒絕後，揭露了她與弗蘭克同父異母的關係。針對女兒的質問，華倫夫人解釋當年被逼為娼的痛苦，贏得了薇薇的諒解、同情，甚至讚美。可是當她拒絕放棄舊業時，薇薇毅然宣稱和她斷絕關係，自己到城市尋找工作，自食其力，永不結婚。在本劇的〈序言〉中蕭伯納說道：本劇旨在攻擊

社會「無恥的」虐待女性，「以致她們中最貧窮的都被迫淪為娼妓。」他還指責維多利亞時代中、上階級的偽善及雙重標準，任由丈夫「運用法律，全面控制妻子的人身和財產。」

蕭伯納在不惑之年以後的劇本，在觀念及技術上更為成熟。這個時期的喜劇《人與超人》(*Man and Superman*) (1903)，劇名來自尼采的作品，內容則根據唐璜 (Don Juan) 的故事改編，但與西班牙的傳奇成鮮明的對比。原來唐璜為求滿足自己的情慾，不惜採取一切手段，但在本劇中，唐樂 (John Tanner) 是個富有的知識份子，為了保持身心的自由，不願沾染任何女性。可是一個聰穎美貌的女人 (Ann Whitefield) 卻對他百般糾纏，最後使得他不得不娶她為妻。蕭伯納把這種女性的力量稱為「生命力」(life force)，是延續人類生命不可或缺的原動力。

在另一喜劇《巴巴拉少校》(*Major Barbara*) (1905) 中，蕭伯納用流暢幽默的對話，將「衣食足然後知榮辱」的哲理戲劇化，同時否定了宗教慈善組織「救世軍」的理想與運作。劇中巴巴拉熱心參與救世軍，甚至具有「少校」頭銜，這個救助中心剛好與她父親的軍火工廠形成強烈對比：前者充滿紛爭與虛偽，而且本身就仰賴富豪的經濟救助；後者則招收男女員工，給予良好工資，提供各種福利，讓他們能夠安和樂利的生活。經歷這種對比，巴巴拉體會到貧窮才是一切罪惡的根源，欣然同意她父親的觀念和做法。在情節展開的同時，劇中還揶揄了巴巴拉母親、兄弟們那些維多利亞時代的落伍言行。總之，本劇美不勝收，是蕭伯納喜劇藝術的巔峰。

蕭伯納最後一個成功的喜劇是《賣花女》(*Pygmalion*) (1912)。劇中的女主角本是沿街賣花的少女，和父親住在貧民區，說著下層階級的英文，後來經過一位語言學教授的調教，學會了上層階級的發聲和腔調，竟然能和他們平起平坐，甚至連教授都對她愛慕傾心。本劇顯示透過教育就能泯除社會階級的界限，後來被改編為音樂劇《窈窕淑女》(*My Fair Lady*)，紅遍全球。

一次大戰戰雲密佈中，蕭伯納極力反對戰爭，並且開始寫作《傷心之家》(*Heartbreak House*) (1919)。劇情略為：年邁船長蕭特弗 (Captain Shotover) 的

兩個女兒、她們的夫婿和兩位朋友在他的住家相聚，高談闊論之餘，彼此互
相吹噓、挪揄、調情、勾引。無聊之中，有人認為他們聚會之處是個傷心之
家，其餘人也紛紛同意那是個令人心碎的地方。後來他們聽到飛機轟炸聲由
遠而近，於是有人逃避，有人死亡。轟炸過後，其餘的人只能在無可奈何中
等待明天。如上所述，本劇在諷刺英國的中、上社會階級，同時象徵性呈現
英國的災難與沉淪，本劇的前言更懷疑人民有足夠的能力選擇賢明的政府。
劇中仍然充滿蕭伯納的風趣與幽默，那些格言式的短句更是精彩，但是在傷
心之家的環境裡，這一切難免顯得蒼涼。

　　蕭伯納於第一次世界大戰的最後幾個月開始撰寫《回到瑪士撒拉》(*Back
to Methuselah*)，全劇由五個劇本組成，在 1920 至 1921 年間完成。第一個劇
本是《開始》(*In the Beginning*)，劇情從公元前 4004 年上帝創造亞當夏娃發
軔，到他們的長子該隱殺死了弟弟亞伯結束。第二個劇本《巴拉巴斯兄弟的
福音》(*The Gospel of the Brothers Barnabas*) 發生在 1920 年代的倫敦，其中兄
弟兩人批評達爾文的進化論，認為世界需要的是創造性的進化論，但是這種
理論需要智慧，世人必須生活至少 300 年才能獲得。第三劇發生在第二劇
150 年之後的英國總統官邸。由於人們的年齡比前增加，而且還期望繼續提
高，他們紛紛未雨綢繆，例如一個重要官員在幾次退休後改變名字取得其它
工作，以便累積薪俸，保障未來生活。第四劇發生在公元 3000 年，一個英國
的老紳士 (Elderly Gentleman) 回來訪問。多年來他一直住在圖拉尼亞
(Turania) 王國，女婿是首相，後來該國大選，反對黨獲勝，老人寧願留在英
國，不久死亡。第五劇發生在叢山森林的廟宇前面，一群衣服簡陋的年輕男
女正跳著舞，一位女性長老 (A She-Ancient) 在生育室用鋸子鋸開蛋殼，取出
一個年約 17 歲的嬰兒，聲稱他身體健康，將能長久生活。接著她對年輕人解
釋生命的真相：人的軀體即將消失，人將只是能量的漩渦，在星球中不朽流
動。老人言畢離開後，亞當、夏娃和蛇等一群幽靈出現：最後人類的始祖倪
力思 (Lilith) 出現，宣稱生命即將結束對物質的屈服。

　　如上所述，《回到瑪士撒拉》顯示人類透過不斷的努力，達到長期存活的

境界。引導這個追尋的是與生俱來的生命力 (Life Force)，蕭伯納在本劇及《中校》的前言中都有詳盡的探討。由於本劇特別的長度，蕭伯納認為它只是讀物，不期待演出，可是它集結在倫敦及紐約同時出版後 (1921)，立即由紐約劇院協會演出 (1922)，接著又由英國伯明罕劇目劇團演出 (1923)，後來還在電視出現 (1952)，不過一般反應平平，全劇演出次數不多。

在蕭伯納後來的劇作中，最傑出的是《聖女貞德》(*Saint Joan*) (1923)。劇情略為：法國十三世紀的農家姑娘貞德，自稱聽到神聖的聲音，要她領導法國人驅逐入侵的英國軍隊，幫助法國復國，並輔助太子查爾斯成為國王。在此後兩年的征戰中，她大體達成了願望，可是接著被人出賣，遭到英國軍隊逮捕，受到審判，綁在火柱上燒死。劇本還有一個尾聲，發生在貞德死後 25 年。那時一個新的審判清除了她異端邪行的罪愆，消息傳到已為國王的查爾斯後，他在夢中和貞德愉快地交談。接著一個 1920 年代的使者報告說天主教即將冊封她為聖徒。貞德聽到後詢問她是否能夠復活，但沒有人給她答覆，她於是覺悟到這個世界尚不能接受像她這樣的聖人。

《聖女貞德》是蕭伯納唯一的悲劇。有關貞德的劇作中，大都認定迫害她的人是不擇手段的惡人，唯有本劇認為各方面都根據自己的立場和觀念，選擇了不得不然的行動，不應受到指責。至於貞德個人，她具有強烈的宗教熱忱，但她同時反抗一切權威，包括天主教教會和封建制度；她走在時代的前面，所以遭遇到不幸的命運。蕭伯納自認本劇是他最好的劇本，但 T・S・艾略特則認為，本劇固然優點很多，但對貞德的呈現卻是一種褻瀆，因為她很像英國當時女權運動的領導者。換句話說，蕭伯納在本劇中仍然在宣揚他的理念，雄辯滔滔地攻擊權威。

二戰結束後，蕭伯納在 92 歲時完成了他最後的劇本《億萬富豪》(*Buoyant Billions*) (1947)。劇中的男女主角他 (He) 和她 (She) 在巴拿馬偶然相遇，在談話中墜入愛河，但他們都不屑這種情不自禁的感情，於是在他的慫恿下，她逃回英國，既不知彼此姓名、住址，更不知彼此家世、興趣或職業等等。他回到英國後，在觀看一個歌劇時發現她的倩影，於是追到她的家中，

在她億萬富豪的父親 (Bastable Buoyant) 讚許下結婚。不過一向自命為政治重建者 (a political reconstructionist) 或世界改善人 (world betterer) 的他，仍然堅持娶她的目的在獲得她的財富，以便從事濟世救人的宏圖。諷刺的是，他對群眾毫無信任感，認為他們 95% 都不懂政治，他們選舉出來的領袖不外是希特勒和墨索里尼之流。這種論調全面推翻了蕭伯納以前透過民主改善社會的主張。在劇本的前言中，蕭伯納承認他既非全知，也非先知，不能為所有的問題提供圓滿的答案。

如上所述，蕭伯納在 50 多年中撰寫了大約 60 個長劇和獨幕劇，探討了很多社會、政治、經濟、家庭以及愛情等問題。基本上，他對世界滿懷信心與希望，相信現在的缺陷只是知識不足的結果，掃除愚昧就能將地球變為樂土。他因此撰寫了一連串的觀念劇 (plays of ideas)，針對問題提出具體的主張。他不諱言劇本應該就是宣傳品，不過他總讓反面的觀念得到充分的呈現，讓雙方互相論辯；在這個過程中，蕭伯納把英文散文帶到最高的水平，簡潔、明白、滿富幽默與睿智，以致批評家普遍認為，他是英國在莎士比亞以後最偉大的劇作家。

劇壇之外，蕭伯納參加了提倡以和平方法推行社會主義，於 1884 年成立的費邊學會 (Fabian Society)。他曾應邀為該會演講文藝中的社會主義，講稿後來單獨出版，書名是《易卜生主義的精華》(*Quintessence of Ibsenism*) (1891)。後來費邊學會轉型為勞工黨 (Labour Party) (1893)，簡稱工黨，蕭伯納協助編寫了該黨的政綱，力求把他服膺的夢想付諸實際的行動，就如他劇中人物一再宣稱的名言，包括：「最大的邪惡和最凶的罪咎是貧窮。」(The greatest of evils and the worst of crimes is poverty.)「我們變得聰穎不是由於緬懷過去，而是由於我們對未來的責任。」(We are made wise not by the recollection of our past, but by the responsibility for our future.)「生命不在發現你自己。生命在創造你自己。」(Life isn't about finding yourself. Life is about creating yourself.)

16-7　毛姆和艾略特

蕭伯納批評的商業劇場，始終是英國劇壇的主流，擁有最多的劇場、觀眾及編劇。編劇中最具代表性的首推毛姆 (Somerset Maugham, 1874-1965)。他寫作小說、短篇小說和劇本，主要是娛樂讀者和觀眾，結果成為 1930 年代全世界收入最高的作家。他的 20 多個劇本的內容，大多類似社會新聞。例如《貞操妻子》(*The Constant Wife*) (1927)，內容為一個醫生的妻子知道丈夫有外遇，但她故作不知，只在暗中賺錢，在荷包豐滿後告訴丈夫她要和她的愛慕者共赴歐陸旅行，丈夫徒呼負負，莫可奈何。《見證信》(*The Letter*) (1927) 基本上根據一則新聞報導，描述一個校長的妻子涉嫌殺人，而且有書信作為佐證，但是律師辯護說她的行為只是出於自衛，於是獲得無罪判決。《聖焰》(*The Sacred Flame*) (1928) 的男主角是一次大戰的退伍軍人，結婚一年後墜機受傷，半身不遂，和妻子同住在他的寡母家中，一家生活愉快。劇情開始時，他的妻子竟然懷孕，他又突然死亡，眾人懷疑妻子就是兇手，幾經波折後才發現兇手竟是他的母親，因為她認為兒子惟一的安慰來自他的妻子，現在她移情別戀，他必傷心難受，不如讓他離開人間。總之，毛姆的戲劇固然曲折，但反映的只是當時社會的浮光掠影，沒有深刻的思想內容。

另一個值得介紹的是艾略特 (T. S. Eliot, 1888-1965)。他原為美國人，後來歸化英國，是二十世紀偉大的詩人和評論家，影響深遠，獲得諾貝爾文學獎 (1948)。他對戲劇最大的貢獻，在他從 1928 年開始，用詩體寫了七個劇本，不僅經常演出，更使詩體在沒落將近三個世紀之後，再度受到英語劇壇的重視。

艾略特劇本中最成功的是《大教堂謀殺案》(*Murder in the Cathedral*) (1935)，呈現坎特伯里大主教托馬斯·貝克特 (Thomas Becket)，在 1170 年被四個武士謀殺的故事。歷史上貝克特精明幹練，原是國王亨利二世的宮廷總管 (1155-62)，後來坎特伯里大主教出缺，國王安排他接替，成為天主教在英國的最高領導 (1162)。貝克特就位後，為了爭取教會的利益和特權，立即與

國王發生衝突，遭到迫害後逃到法國，最後在羅馬教廷的斡旋下與國王達成和解，回任坎特伯里的職位 (1170)。

劇情開始時，由坎特伯里婦女組成的歌隊道出貝克特與國王的往事，她們在他離開後的痛苦，她們對他歸來的歡迎，以及對他未來命運的不安。接著貝克特受到四個人的不同勸誘：回到自由快樂的青年生活、與國王重修舊好、與諸侯聯手反對國王，或為教會的利益犧牲生命而成為不朽的聖徒。貝克特輕易驅退了前面三人的誘惑，唯獨對第四人駁斥說道，他固然準備為教會犧牲，但不是為了個人的身後光榮。在劇本的第二部分，四個武士聽到國王對貝克特的抱怨，以為國王有意剷除宿敵，於是未經明令，貿然將大主教殺死。在眾人的質疑指責中，他們辯護自己的行為對國家大有裨益，全劇在此結束。在歷史上，國王毫不認可武士的行為，他們不得不逃到蘇格蘭避難；貝克特則在死後第三年就被教廷冊封為聖徒，受到大眾的朝拜，亨利二世也參與朝拜的行列，表示對貝克特的敬重。

艾略特撰寫本劇，係受坎特伯里節慶 (Canterbury festival) 的邀約 (1936)，後來本劇就在坎特伯里大教堂內演出，如此場地演出在那裡發生過的歷史事件，再配合歌隊的唱唸，可謂相得益彰。那時納粹政權及法西斯主義已在歐陸興起，它們都獨裁專制，並且極力顛覆基督教的理想。本劇顯然抗拒這種潮流，一方面謳歌貝克特不惜犧牲生命、反抗國王的擴權舉措；再方面抨擊武士們肆意殺人的行為。因為以上這些因素，加上艾略特個人的名望，《大教堂謀殺案》後來不僅在倫敦及紐約的商業劇場演出，而且還有電視、電影及歌劇種種不同的版本與形式，形成現代劇場中詩劇的高潮，不過因為兼具詩人和劇作家能力的作家寥寥無幾，這種戲劇類型不久即重歸黯淡。

愛爾蘭

16-8 英國入侵

英國在十二世紀時，開始入侵西邊的愛爾蘭島。那時該島分屬很多王國和侯國，人民信奉天主教。十七世紀時，英國軍事上獲得新的勝利，趁機大量殖民，該島北部臨近英國的都柏林 (Dublin) 成為經濟和政治的中心。這些移民的後裔，有很多後來成為當地的貴族和地主，大都信奉新教，和信奉舊教的原住民發生持續的衝突，於是英國在 1801 年成立英國和愛爾蘭聯合王國，希望藉此消弭戰亂。在 1845 至 49 年期間，愛爾蘭由於飢餓和疾病導致 200 萬人死亡，其餘人民大量逃到英、美各地，人口從 900 萬銳減到 300 萬。十九世紀中葉以後，該島人民發動大規模革命，英國壓抑無效，形成反抗軍與英軍之間不斷的戰爭、和談及妥協，舉世矚目，直到晚近才以妥協告終。

愛爾蘭的第一個劇場在 1637 年建立，演出的都是英國的巡迴劇團。島上居民在觀賞之餘，出現了很多演員和劇作家，其中優秀的都到英國繼續發展，力求名利雙收。這些劇作家中最傑出的包括前面介紹過的奧力弗・葛史密斯 (Oliver Goldsmith, 1728–74)、理查・謝雷登 (Richard Brinsley Sheridan, 1751–1816)、奧斯卡・王爾德 (Oscar Wilde, 1854–1900) 以及蕭伯納。

16-9 葉慈與艾比劇院

愛爾蘭本土戲劇開始於民族主義高漲之時。在 1897 年，即有人成立了愛爾蘭文學會，用本土化的英文發表著作，但他們既無前例可循，又缺乏共識，三年後即分道揚鑣。1903 年，其中的主要領導人詩人葉慈 (William Butler

Yeats, 1865–1939) 及民俗文學家格雷戈里夫人 (Augusta, Lady Gregory, 1852–1932)，邀約了約翰・辛 (John Synge, 1871–1909) 以及演員費氏兄弟 (Frank and Willie Fay)，成立了「愛爾蘭國家戲劇協會」，並在一位倫敦富婦安妮・霍尼曼 (Annei Hornman, 1860–1937) 的資助下，在都柏林的艾比街興建了艾比劇院 (Abbey Theatre)，於 1904 年開始營運，從此成為二十世紀愛爾蘭戲劇中心，重要劇作家的搖籃。

艾比劇院座位不到 600 個，屬於小劇場一類。它模仿當時的主流劇院，採用畫框式舞臺及寫實風格。費氏兄弟主張佈景簡單，發聲清楚，主要語言是與英國同樣的英文，演出的題材大都反映當時農村或小鎮人民的生活。作家中比較突出的有兩人，其一是創辦人之一的葉慈。他編寫了大約 39 齣劇本，多是接近象徵主義的獨幕劇，其中有幾齣的主角是庫處萊恩 (Cuchulain)，他是一個愛爾蘭北方神話和傳說中的英雄，也是在公元前一世紀時出生的貴族，驍勇善戰，屢屢拯救國家於危亡，但在 27 歲時戰死。有關他的事蹟多在七世紀寫成，葉慈在他的詩和戲劇中經常重新謳歌這位英雄，希望藉此喚醒國人對自己民族的感情和信心，進一步達到民族文化的復興。

在《鷹井之旁》(At the Hawk's Well) (1916) 中，庫處萊恩聽說某山麓的古井偶爾會噴出聖水，喝下的人會長生不死。於是他揚帆過海找到古井，井旁的老人勸他不要浪費青春，因為他已在此守候 50 年，可是完全虛度，一來聖水很少噴出，再來每次噴出時就有守衛出來干預。談話中，守衛古井的女人出來跳舞，引誘庫處萊恩放下佩刀，離開舞臺，井水隨即出現，讓他錯失了難得的機會。他回來後，守衛已經號召很多女人在幕後出現，老人懇請他留下，他卻毅然拾起佩刀，離開舞臺去接受她們的挑戰。全劇到此結束，但是按照神話，庫處萊恩後來征服了魔女的領袖，並和她一度纏綿，生下一子。

表演方面，《鷹井之旁》運用了很多日本能劇的特點，包括劇中三個人物都戴著面具，動作簡單僵硬，類似木偶，其中的女性守衛眼睛只能直視，還能發出類似老鷹的聲音。此外，還有一個由三人組成的歌隊，戴著半面面具，彈奏樂器，介紹佈景、劇情，並不時插入詮釋。藉由他們，我們知道古井坐

落在荒涼的山坡，該地區以前曾由神靈後裔的曦族 (The Sidhe) 控制，在被其他神靈的後裔擊敗後仍隱身於此，並讓守衛等化身老鷹，阻止外人取飲聖水，獲得永生。就這樣，葉慈藉由一個異國古典戲劇的表演方式，滿懷熱情，用優美的詩歌，呈現自己文化傳說中一位出類拔萃的英豪，創造出文學的珍品。

16–10　約翰・辛

　　但是在復興文化的理想上，葉慈並未成功。他以高高在上的身份，企圖提升愛爾蘭群眾的情操，但他們絕大多數都是農民，對傳統的神話就算有所耳聞，也只是一知半解，難以立收振聾發聵之效，更何況他們還需在生活中掙扎。因此，受他感召而獻身戲劇的約翰・辛採取了完全相反的方式。約翰・辛出生於一個中上階層的新教家庭，14 歲讀到達爾文的著作，拋棄宗教信仰。他在都柏林的聖三一學院 (Trinity College) 畢業後，到歐陸深造，最後在 1895 年進入法國的索邦大學學習文學和語言，希望此後能在法國居留工作，擺脫貧窮。但他在 1896 年遇見葉慈，這位已經成名的詩人鼓勵他去阿蘭群島 (The Aran Islands) 觀察寫作。這三個小島在愛爾蘭島西邊的海上，是歐洲最西邊的土地，居民約 1,200 人，信奉天主教，說當地的土話。葉慈告訴猶在探索前途的約翰・辛：「你學習法國古典文學不可能成為一流的作家，即使你是，法國的一流作家車載斗量，不會缺你一人。何不到愛爾蘭人中間，呈現一個從未受到呈現的生命？」

　　約翰・辛從 1898 年開始，連續四年的夏季都到阿蘭群島居住觀察，學習當地語言，蒐集它的神話與傳說，並寫了一連串的報導。他認為島上漁、農民仍然保留著原始的異教信仰，性格中有可敬與可笑的兩面。當葉慈等人成立愛爾蘭國家劇院協會時，他應邀參加，並且擔任艾比劇院的顧問，開始編寫了幾個劇本，其中最為人稱道的，包括早期的獨幕劇《討海的人》(*Riders to the Sea*) (1904)，呈現阿蘭群島漁民的生活。在劇中，莫耳亞 (Maurya) 剩下的唯一一個兒子在當天落水死亡。悲痛中她替他舉行了虔誠的葬禮，同時追

憶她的公公、丈夫和五個兒子，為了捕魚維持家計，他們先後在狂風巨浪中葬身大海。在以前，每逢他們出海後，她都擔心害怕，為他們祈禱，現在她在絕望中恬然地說道：「他們現在都走了，大海再也不能對我怎麼樣了。」就這樣，劇中充分展現她個人的尊嚴、兩個女兒對她的關懷，以及鄰居對她的同情與慰藉。劇中的佈景和道具都簡單逼真；對話模仿當地人的口吻加以提煉，還參合了一些他們的口語，逼真而帶有詩的韻味。因為這些優點，有許多批評家認為，本劇是英文劇作中最佳的獨幕劇。

在長劇中，約翰·辛的傑作是《西方世界的花花公子》(The Playboy of the Western World) (1907)。它取材於阿蘭群島居民的一個歷史事件，故事略為：農場青年馬宏 (Christy Mahon) 緊張地衝入酒吧，聲稱他剛才殺死了父

▲在都柏林艾比劇院上演的《西方世界的花花公子》（達志影像）

親。酒店賓客都欣賞他生動的故事，酒店老闆的女兒珮錦 (Pegeen) 對他青眼有加，更有寡婦願意投懷送抱。不料馬宏的父親突然帶傷出現，酒店眾人於是把馬宏視為騙徒。他為了重獲大家的尊敬與珮錦的愛情，竟然殺死了父親，眾人擔心受到牽連，在珮錦的帶領下將他逮捕，預備將他吊死。未料他的父親又奇蹟般地出現並將他帶離酒吧。正當珮錦後悔時，她的未婚夫提議他們立刻結婚，她鄙視拒絕，並且感嘆道：「我失去了西方世界唯一的花花公子。」

本劇在艾比劇院首演時，引起觀眾的強烈抗議，甚至發生暴動。抗議在第二天再度發生，葉慈不得不請來警察鎮壓，但輿論批評仍然持續，堅稱該劇是對愛爾蘭男人的誹謗，對女人的褻瀆。本劇後來在美國上演時，同樣受到觀眾嚴峻的反對，同樣需要警察坐鎮。時過境遷，本劇逐漸獲得人們的讚賞，公認它是約翰・辛最好的劇作。整體來說，他的成就不僅將愛爾蘭戲劇提升到空前的水準，並且在往後的 40 年中，為後進樹立了模擬的典範。

16-11　肖恩・奧凱西

約翰・辛去世後，最主要的劇作家是肖恩・奧凱西 (Sean O'Casey, 1880-1964)。他生於都柏林的勞工區，6 歲喪父，14 歲開始工作，因為有眼疾不便上學，卻自己學會閱讀。愛爾蘭復國運動興起時，他學會愛爾蘭語，將名字改為較愛爾蘭化的奧凱西。後來開始編劇 (1918)，第一個劇本是《一個槍手的影子》(The Shadow of a Gunman) (1923)，在艾比劇院演出。劇情以他的親身經驗為依據，以都柏林一個出租公寓為背景：一個新來的詩人被誤認為兇殘的革命份子，他贏得一位青春美婦的青睞。後來有革命份子帶來炸藥，英軍前來搜索時，美婦將炸藥移藏到自己房間，結果被英軍逮捕，在逃亡時被擊斃。

下一齣《朱諾和孔雀》(Juno and the Paycock) (1924) 劇情略為：一個退休的船長，終日沉溺醉鄉，由他的妻子朱諾主持家務。他們原先預期可獲得大筆遺產，於是到處賒欠，但後來遺產落空，他們的兒子因為背棄復國同袍

被革命黨人處死，女兒又未婚懷孕。朱諾不勝悲憤離家出走，船長醉醺醺回
家，對發生的一切渾然不知。另一齣《犁和星星》(*The Plough and the Stars*)
(1926) 描繪都柏林 1916 年的暴動，群眾有的被英國人殺死，有的被逮捕，還
有女人流產。以上三劇合成他有名的都柏林三部曲 (Dublin Trilogy)。

《犁和星星》演出時，有如當年約翰・辛的《西方世界的花花公子》，受
到觀眾暴動抗議，葉慈嚴厲指責這些觀眾，可是很多人在媒體繼續批評，其
實是指桑罵槐，意在表達對葉慈的不滿。奧凱西的第四齣戲，因為題材仍然
敏感，葉慈擔心公眾再度爆發抗議，於是拒絕演出 (1928)。那時奧凱西正在
倫敦西區督導另一個劇本的演出，並和當地的一位演員結了婚，從此不僅長
期居留英國，作品也都在英、美劇院首先上演。他一生總共寫了約 30 齣劇
本，《朱諾和孔雀》還被拍成電影，導演是當時響滿世界的希區考克 (Alfred
Hitchcock)。

奧凱西離開艾比劇院後 (1928)，愛爾蘭不曾再出現傑出的劇作家，主要
原因在劇場本身與全國環境。艾比劇院初期即有財務困難，幸虧新建立的獨
立政府開始補助 (1925)，才得以長期維持基本運作。可是在葉慈等創立人士
紛紛離開後，接棒的一輩彼此意趣相左，勾心鬥角，導致公共形象低落，觀
眾裹足不前，留在艾比的劇團只能靠少數演員及偶然佳作勉強維持昔日光彩。
雖有不同的劇團趁機興起，但終究未能產生傑出的作家或劇本。

法　國

　　前面介紹過，經由前衛人士倡導，巴黎成為寫實主義和象徵主義的搖籃，開啟了全球現代戲劇的帷幕（參見第十五章）。上章介紹過安端在巴黎設立了劃時代的「自由劇場」(1887)，並且遵循左拉的主張，運用寫實主義演出了歐洲許多前衛性的劇本。他後來在主持奧德翁 (Odéon) 國家劇院期間 (1906-14)，總共演出了 364 齣劇本，大多仍然使用寫實主義。上章同時介紹過反對寫實主義的立場所在多有，其中象徵主義在巴黎尤其盛行。本章的主要關注，即從這個複雜多變的情勢開始，再處理因為一次世界大戰所引發的劇場因應舉措與結果，直到二次大戰爆發結束。

16-12　先盛後衰的多產劇作家：畢瑞

　　因為安端的影響，法國在 1890 以後的劇作家大都遵循寫實主義，他們之中最重要的是畢瑞 (Eugène Brieux, 1858-1932)。蕭伯納很早就認識他的創作能力，出版了他三個譯成英文的劇本 (1911)，並且寫了長文介紹，讚美他是法國莫里哀以後法國最偉大的劇作家，是現代戲劇中易卜生以來的第一人。

　　畢瑞的父親是貧窮的木匠，因為工作遷離巴黎，畢瑞隨著在外地長大，讀完中學後就必須謀生糊口，但他始終勤奮閱讀，在 20 歲時即與人合寫了一個獨幕劇演出 (1879)。接著他忙於新聞界的工作，在十一年後才寫出他的第二個劇本，由安端的自由劇場演出 (1890)。他的下一個劇本《少女怨》(*Blanchette*) (1898)，主角布隆雪特 (Blanchette) 是個農家少女，在受過高等教育後，仍然不能脫離原來的環境，於是感到百無聊賴。在那個男性獨尊的時代，這是個普遍的社會問題，因此獲得廣泛的共鳴，賣座良好，畢瑞因此獲

得足夠的酬勞，於是遷入巴黎居住。

畢瑞來到巴黎後立即寫了《病患累累》(*Damaged Goods*) (1902)。它原來只是一篇探討梅毒的短文，說明這個疾病容易傳播，但是可以治療痊癒，我們應該對病者賦予同情。為了引人注意，畢瑞將其中的內容，在自由劇場半公開的用戲劇形式演出。當時社會大都認為梅毒是邪惡行為的後果，政府也禁止這種題材，現在看到自由劇場突破禁忌，於是紛紛重演此劇，迫使政府出面禁止，引發嚴肅的討論和衝突，最後決定廢止檢查制度 (1905)。在同年，原來遭到禁演的易卜生的《群鬼》也可以公開演出。

《病患累累》以後，畢瑞長久住在巴黎，從此接近藝文中心，劇作經常演出。他這種生活經驗，與莫里哀相當接近：少小離開巴黎，在外地長期工作，接觸到的都是市井人物，然後因緣際會，在盛年時回到巴黎，從事戲劇創作，作品大多是關於中、下社會階級，批評社會的問題或不公。不同的是，畢瑞的劇本有的批評宗教偏見與政治腐敗，有的輕鄙慈善事業的偽善，有的諷刺對遺傳觀念的輕信，但是它們都偏重瑣碎的細節，缺乏寬闊的視野，時人可以相互比對事件內容藉為談助，但事過境遷以後，外人不能了解那些內容，更難體會欣賞，這些作品於是迅速為人遺忘。

16–13　巴黎成為法國的戲劇重鎮

在畢瑞創作的黃金年代，還有很多同樣廣受歡迎的劇作家，他們很多作品上演的時間很長，形成「長期公演」(long run)，到了 1880 年代，一齣戲可以連演 100 場到 300 場，巴黎的劇團總數因而減少。又因為這些劇團為了增加盈利，習慣到外地作巡迴演出，原來各地的地方劇團難以競爭，紛紛解體，劇場於是愈來愈集中於巴黎一地。

至於巴黎本身，不僅流派不少，而且經常變化，例如主張象徵主義的呂聶波和他的「作品劇場」（參見第十五章）。「作品劇場」關閉後，巴黎一時間沒有前衛性或實驗性的劇場，佳吉列夫率俄國芭蕾舞團到巴黎演出後 (1909)，

因為俄國大革命而長期羈留，演出場地為巴黎歌劇院，舞團不時有新編節目，演出方式也時有增進，包括在演出中增加對話，以及使用創新佈景等等。

　　更大的活力及啟發來自巴黎的富豪盧歇 (Jacques Rouché, 1862–1957)。他父親是醫生，自己大學畢業後擔任公職，後來娶了香水世家的富女 (1893)，更積極邀約專家研究，改良產品，獲得了可觀的財富。盧歇對劇場一向興趣強烈，博聞強記，寫作出版了《現代劇場藝術》(*Modern Theatre Art*) (1910)，其中介紹了當時歐洲劇場著名的導演及其理論的精華，包括德國的萊茵哈德、俄國的史坦尼斯拉夫斯基，以及亞道夫・阿匹亞與哥登・克雷格等人。由於內容充實，讀者眾多，影響相當深遠。在出書的同年，他開始三次為藝術劇場執導 (1910–13)，愛好用簡單的色彩及線條，自然地呈現劇中的地域和氣氛，不偏頗於任何特殊風格。他後來更長期擔任巴黎歌劇院的藝術總監 (1914–36)，雖然飽受批評，但他不斷捐獻巨額經費，以致地位穩固，難以取代。

　　在這個相當平淡的時機，值得特別介紹的是傑米埃 (Firmin Gémier, 1869–1933)，最初是安端的演員 (1892)，後來參加了在「工作劇場」以及通俗劇的劇團，因為必須融入不同劇團的演出方式，自己後來的演技富於彈性，不拘一格。「作品劇場」演出《烏布王》時 (1896)，他扮演劇中的主角烏布 (Ubu)，成功的塑造了一個劃時代的人物。他後來擔任安端劇場的藝術總監 (1906–22)，接著主持奧德翁劇場 (1922–30)。任用的設計師選擇運用晚近的各種風格和流派，盡量將劇場帶給所有群眾。

　　在他演員生涯的早期，德國即有人提倡將劇場帶給芸芸大眾，即所謂的人民劇場運動，法國的著名作家羅蘭 (Romain Rolland, 1866–1944) 更撰寫了《人民劇場》(*The Theatre of the People*) (1903)，希望當今有人能像在古代希臘一樣，為群眾編劇和演出。傑米埃受到啟發，在他擔任安端劇場的藝術總監期間 (1906–22)，就組織劇團，用卡車把戲運到法國各省巡迴演出 (1911–13)。他後來說服政府成立了「國家人民劇院」(Théâtre national populaire / People's National Theater) (1920)，但因補助有限，以致成就不大。不過在二

次大戰以後，「國家人民劇院」受到政府的大力支持以及優秀藝術家的熱心參
與，成為法國重要劇院之一。

16–14 劃時代的導演：柯波

法國二十世紀前半葉的導演中，最為重要的當屬柯波 (Jacques Copeau, 1879–1949)。他生長於巴黎的一個中上家庭，受到良好的教育，自幼即對文學及戲劇有濃厚興趣，在高中時編寫的《晨霧》(*Brouillard du matin / Morning Fog*)，迅即獲得演出及師長讚美 (1897)。高中畢業後進入巴黎的索邦大學，結識了很多藝文界的精英，同時為數家雜誌撰寫戲劇評論，除了針對個別作品之外，還批評當時的劇場過份商業化，連法蘭西喜劇院都是如此。

柯波在 17 歲時遇見一個來巴黎進修法文的丹麥女郎，比他年長七歲，他立即陷入情網，追隨她到哥本哈根，以教授法文為生。後來他父親去世 (1901)，他不顧母親反對結婚 (1902)，五個多月後即成為父親。次年他家族在法國地區香檳－亞丁大區 (Raucourt in the Ardennes) 的工廠面臨破產，他不得不回國擔任經理 (1903)，後來更在巴黎的一家畫廊兼職，負責舉辦展覽及編寫目錄 (1905–09)，這些工作加上他仍在撰寫的劇評，使得他遲遲不能通過考試，獲得大學文憑。柯波後來將工廠出賣 (1910)，感到無比自由，於是傾全力改編俄國的著名小說《卡拉馬夫助兄弟們》(*The Brothers Karamazov*) (1911)，在「藝術劇場」(the Théâtre des Arts) 演出，結果相當成功。柯波受到鼓舞，於是成立了「老鴿舍劇場」(Théâtre du Vieux-Colombier) (1913)，同時附設了戲劇學校，結合戲劇演出與教育，不僅實踐他多年來提倡的理想，同時培養了一大群法國當代導演。

這個理想就是探索劇本精神，注重人物發展，在小型劇場演出，佈景簡單，票價低廉，讓一般大眾及青年學生都能前來欣賞。他認為當時巴黎的劇場都過份商業化，票價昂貴，佈景炫耀，演技誇張，喜歡賣弄花招。這些商業化的劇場都在巴黎市區的右岸，他嫌棄之餘，將劇場及學校設立在巴黎市

區左岸如同鄉下的鴿舍街，並以街名作為劇團的名稱，俾便找尋。他的劇場約有 400 個座位，觀眾與演員關係密切。老鴿舍劇場第一季的演出從 1913 年十月末旬開始，為了讓演員能夠深入了解劇本，拋棄流行演技，柯波帶領他們到鄉下三個月，施行嚴格訓練，演出時舞臺佈景極為簡單，但因演員密切合作，仍然極為成功。

劇團受到邀請赴紐約演出，但因一次世界大戰爆發而作罷。柯波本人因為疾病免役，於是先到紐約演講 (1917)，接著克服萬難，於年尾組成劇團到達美國演出兩季，劇目共達 50 齣，演出成績優劣俱有，但整體評價甚高。一次大戰結束後，柯波率團回國，成為巴黎的頂尖劇團，極受歡迎，但是年終結算竟然虧損。更為糟糕的情形是附設的戲劇學校，它從 1913 年起即開始招收學生，按照年齡及未來出路分為三種程度，一次大戰爆發後停頓，戰後隨劇團的回國重新招生，但是巴黎這時已經有人設立了類似的學校，柯波晚了一步，競爭倍加費力，再因為他的學校空間狹小，不能擴大招生，於是也入不敷出。

柯波的同行深知虧損的原因，建議他擴大劇場，提高票價，可是他堅決反對，除了自己到處演講賺取經費外，同時尋求朋友贊助。後來負債累累中，被迫離開巴黎的商業劇場，率領劇團到一個鄉村演出 (1924)，在部分學生演員和教師離開後，柯波進行種種教戲實驗，例如讓演員帶上面具作即興演出，或嘗試義大利的藝術假面喜劇。次年，柯波讓這些學員演出莫里哀以及他自己編寫的喜劇，演出前全團吹號打鼓遊行，然後到廣場的舞臺或室內的任何空間表演。在這年年底，柯波將劇團帶到法國產酒勝地勃艮第 (Burgundy) 一帶的鄉村演出，甚至遠及瑞士、荷蘭、比利時及義大利等國家。但是這些努力都無法扭轉情勢，他也逐漸失去領導地位，在 1930 年代只能依靠翻譯劇本或偶然導演戲劇維持生計。德軍佔領巴黎時，柯波應邀成為法蘭西喜劇院的臨時監督 (1940)，但他不願對德方俯首聽命，在次年即辭職回到故鄉，那時他年方六十，寶刀未老，令人感到十分惋惜。

從積極方面來看，柯波的侄兒聖德尼 (Michel Saint-Denis, 1897–1971) 多

年追隨左右，後來應邀將他訓練演員的方法，傳授給英國和美國的主要劇團，提升了它們的水平。此外，柯波教導出來的徒子徒孫，很多一直留在鄉下地區，成為法國地方劇場的支柱。還有在 1960 年代，莫努虛金 (Ariane Mnouchkine, 1940–) 創立陽光劇團的早期，經濟狀況非常困難，她於是號召團員奉行柯波的精神，一起打拼（參見第十七章），終於成為世界一流的劇團。總之，柯波的理想及奮鬥，不僅為自己開創了新局，還成為後世的楷模。

16–15　承先啟後的演員／導演：杜朗

　　除了上面介紹過的傑米埃之外，另一個承先啟後的演員／導演是查理·杜朗 (Charles Dullin, 1885–1949)。由於偶然的際遇，杜朗在 22 歲時參與了中國傳統戲曲的表演。這個歷史片段最近才逐漸被揭露。前面提到，法國啟蒙運動最重要的作家伏爾泰，將我國元雜劇《趙氏孤兒》改編成為《中國孤兒》，在法蘭西喜劇院首演 (1755)。在這個傳統下，法國美麗多才的女漢學家戈第埃 (Judith Gautier, 1845–1917) 改編了鄭廷玉雜劇《看錢奴買冤家債主》，在安端的劇場演出 (1908)，因為受到觀眾的熱烈歡迎，於是隆重重演，演出前戈第埃趁機介紹中國悠久的傳統戲劇以及傑出的劇作家，演出中安端竭力呈現劇中歷史的正確性及地方特色，聲稱演出中的動作及服裝都是「天國劇場演出中的正確重現」，演員們都知道姿態及停頓的意義。在改編本劇時，戈第埃因為偶然的誤解，將劇中「卜兒」的少量臺詞，給了劇中另外一個角色，演這個角色的演員就是查理·杜朗。

　　安端的劇團結束後，杜朗參加了柯波的劇團，接受嚴格的訓練，然後在外地巡迴演出，大多為通俗劇。柯波組團到紐約時，他應邀前往，戰後回到巴黎後參加傑米埃的劇團 (1919)，大約三年後在巴黎建立了自己的劇團 (1922)，將劇場命名為「工作劇場」(Théâtre de l'Atelier)。這劇場最初在十九世紀時建立，座位約有 600，後來一度改為電影院。杜朗在劇場演出的劇目從古典希臘到當今現代均有，而且悲劇與鬧劇雜陳。對所有劇本，杜朗都仔

細分析，尋求它內在結構的整飭與文字的優美，同時在演出中盡量讓音樂、舞蹈及佈景等等都能引人入勝，藉以尋求廣大觀眾的支持。因為成績優異，他後來應邀主持巴黎的沙拉‧貝恩哈特劇場 (Théâtre Sarah-Bernhardt) 數年 (1941–47)。我們知道，十九世紀末葉最傑出的女演員沙拉‧貝恩哈特就在這個巨大的劇場表演（參見第九章）。

在創建劇團的同時，杜朗成立了演員戲劇學校，主要教師是上面介紹過的傑米埃，課程內容及訓練方式與柯波的大同小異：尊重劇本，簡化佈景以及突出演員。最大的不同是，杜朗有表演中國傳統戲劇的經驗，自然會不時提及，還連帶談論到日本的傳統戲劇。阿鐸來到巴黎後 (1920)，初期跟他學習，很可能聽到他談論到中國的傳統戲劇，旁及日本，因而擴大了戲劇的視野，成為後來創立「殘酷劇團」的先機。杜朗維持他的學校直到二次大戰爆發。在這漫長的年代裡，學校經費不足，他於是一再運用自己的演員經驗和聲譽，參加電影演出，藉以寬籌經費，培植人才。下面還要介紹的，是從他職業生涯的早期，即與其他三人組成「四人聯盟」，互相支援，共同努力為提升法國的表演藝術而努力，成績斐然。

16–16　達達主義與超寫實主義

一次大戰爆發後，很多歐洲國家的藝術家們逃避到中立的瑞士，其中有一群人在蘇黎世進行了一連串的活動，為期大約兩、三年 (1916–18)。首先，他們發表了一連串的宣言，認定這次大戰是由強烈的民族主義所引發，於是極力反對任何形式的權威、領導以及意識形態。其次，他們舉行一連串的歌唱演出、詩歌朗誦、繪畫與雕塑展覽，以及片段的戲劇演出等等，但是統統缺乏邏輯或語無倫次。這就是說，他們以沒有組織和意義的作品，來反映和抗衡當時那個混沌雜沓的世界。這些藝術家自稱是達達主義 (dadaism) 者。這個名稱的來源及意義都很模糊，一般都認為「達達」(da–da) 只是一個沒有意義的聲音，正是那些作品及表演的絕佳寫照。不過在這個運動接近尾聲時，

詩人兼藝術家特里斯坦・查拉 (Tristan Tzara, 1896–1963) 出版了《達達宣言》
(Dada Manifesto) (1918)，其中他聲稱是他鑄造了這個名稱。查拉是羅馬尼亞
人，一直在法國工作。不論如何，參與這個運動的藝術家們在戰爭結束紛紛
賦歸，最初在德國、法國尚有微弱餘響，到 1920 年代早期即已銷聲匿跡。

　　影響遠為深刻的是「超寫實主義」(surrealism)。出生於羅馬的俄國人亞
柏林內爾 (Guillaume Apollinaire, 1880–1918)，十幾歲時移居巴黎，參加一次
大戰時被炮彈碎片擊中，兩年後去世。去世前一年演出了他改編的《泰瑞西
亞斯的胸脯》(The Breast of Tiresias)（1903，1917 修改、演出）。劇情略為：
一個住在非洲的法國女人泰瑞莎 (Therese)，為了提升地位、增加權力，於是
變性成為男人，讓她的胸脯像氣球般飄走。她改名泰瑞西亞斯（Tiresias，希
臘神話中著名的祭司和先知），擔任將軍和議會議員。後來為了增加法國人
口，他運用意志力，讓被她拋棄的丈夫在一個下午，生下了超過 40,000 名的
嬰兒。對於這個如此荒謬的劇本，亞柏林內爾杜撰了一個副標題：「超寫實主
義」。

　　亞柏林內爾去世後不久，作家詩人安德烈・布瑞東 (AndréBreton, 1896–
1966) 就發表了《超寫實主義宣言》(1924)。他接觸過佛洛伊德的著作如《夢
的解析》(The Interpretation of Dreams) (1899)，知道這位心理學家肯定夢寐及
潛意識的重要性，認為它們展現人們的感情與慾望。布瑞東進一步指出，藝
術家可以放棄思維，將這些情慾，用「純粹心理的自動機制」(pure psychic
automatism) 結合在一起，縱然方式抽象或荒謬，仍然會產生令人驚訝震動的
效果。在相反的方面，布瑞東受到心理分析的影響，認為人的意識會壓抑想
像力，於是輕蔑理性主義和寫實主義。在這個宣言之後，布瑞東隨即出版雜
誌推廣他的理念，最後形成一個全球性的運動。

16–17　四人聯盟

　　柯波結束在巴黎的劇場活動後 (1924)，為了繼續並發揚他的理想，他的

兩個學生和另外兩人組成了「四人聯盟」(Cartel des Quatre) (1927)。他們同意彼此協商演出政策，共同處理媒體公關，以及與劇場工會的談判等問題。這四人中的查理·杜朗上面已經介紹，其餘三人是儒維、皮托耶夫以及巴提，分別簡介於下。

儒維 (Louis Jouvet, 1887–1951) 原來有輕微的語言障礙及舞臺恐懼症，後來成為柯波的學生 (1913)，不僅惡習盡去，且演技精進，能在他的劇院飾演配角 (1913–14)。柯波後來去紐約長期工作，儒維陪伴數年 (1917–22)，然後自己回到巴黎的香榭麗舍劇院 (Théâtre des Champs-Élysées)，在一年後演出了《柯諾克醫師》(Dr. Knock) (1923)，自己擔任主角。這是齣諷刺喜劇，劇情略為：柯諾克醫師來到鄉下接替帕醫師 (Dr. Parpalaid) 的工作，可是因為鄉下居民普遍健康，病人很少，他失望之餘，心生一計：免費為鄉下群眾檢查身體，然後告訴他們患病而不自知。他按計實行後，醫院生意興旺，最後連帕醫師都來就診吃藥。《柯諾克醫師》成功後，儒維組成自己的劇團 (1924)，幾乎每年都演出本劇。但是劇團的興盛，卻從他與居胡度的密切交往開始 (1928)。居胡度是外交官兼作家，起先創作小說，但儒維勸動他改寫劇本，結果佳作連連，儒維導演它們，名利雙收，並趁勢導演了許多二戰後其他作家的劇本。更為重要的是，他擅長教表演，後來擴大視野，積極製作電影，終生完成了 34 部，成為法國極為傑出的影劇雙棲的藝術家。

皮托耶夫 (Georges Pitoëff, 1884–1939) 是俄國演員，一次大戰爆發時移民瑞士，數年後和他的演員妻子轉往巴黎 (1922)。他夫婦先參加一個劇團，接著組織自己的劇團 (1925) 在巴黎演出及其它國家巡迴。因為長期多處表演，皮托耶夫熟悉很多國家的戲劇，並且在導演時著重劇文，特別是它的節奏。對於每個場景、每個人物的節奏，他都盡量全力展現。他自己設計佈景，風格變化多端，從寫實到抽象都有。

巴提 (Gaston Baty, 1885–1952) 在而立之年隨傑米埃在安端劇團工作 (1919)，接著管理香榭麗舍工作室 (the Studio des Champs-Élysées) (1924–28)，最後在不惑之年固定於蒙帕納斯劇院 (the Théâtre Montparnasse) (1930)，後來

對木偶傀儡發生深刻興趣，導致他製作的戲劇風格愈來愈特殊。他非常重視
佈景、劇服、道具、配樂及燈光等等，在真實世界的後面，藉由對情緒的技
巧控制，製造出如詩歌一般的神祕世界。

16–18　獨樹一幟的宗教劇作家：克羅岱爾

　　戰後眾多編劇者中，克羅岱爾 (Paul Claudel, 1868–1955) 獨樹一幟，在戲
劇史上具有特殊地位。他父親長年擔任銀行職員，工作地點數度遷移，年幼
的他隨著居留各地，接觸到很多瑰麗的自然景觀。長大後就讀於巴黎政治學
院 (Paris Institute of Political Studies)，對於學校傳授的一般文學課程興趣缺
缺，唯獨偏愛詩歌，對象徵主義的詩歌尤其浸染深刻。在畢業前的聖誕節
(1886)，他在巴黎聖母院內突然感覺到上帝的存在，敬畏中一度希望成為天
主教的神職人員，未能如願以後，即在政治學院畢業後參加外交工作 (1893)，
職位從領事到大使不等，任職地點遍及全球，但前三十年主要在中國和日本。

　　克羅岱爾編寫劇本長達四十餘年 (1889–1935)，內容及形式受到生活經驗
的深刻影響。首先，天主教的信仰是他創作的泉源和中心，他的劇本除了《正
午的分界》(*Partage de midi*) (1906, 1948)（此劇有兩個相當不同的版本）敘述
自己在愛情和宗教之間的掙扎以外，其餘劇本其實也無一不涉及宗教，探討
信仰問題。其次，克羅岱爾的劇本都以詩體寫成，但詩行既不押韻，也無一
定長度。他認為，演員或讀者在誦讀每段詩文時，呼吸及心跳應當隨感情起
伏，他劇作的詩文，就在捕捉模仿這些旋律。

　　克羅岱爾最傑出的代表作公認是《緞子鞋》(*Le Soulier de satin / The Satin
Slipper*) (1924)。劇情以西班牙的黃金時代為背景，地跨世界五大洲，歷時兩
個世代，人物超過百名。結構上《緞子鞋》分四幕 52 景，分兩條線索發展。
主線中主要呈現三男一女的愛情故事。其中普蘿艾絲 (Prouhèze) 貌美多姿，
年輕時嫁給老法官佩拉巨 (Pélage)，老夫少妻，鬱鬱寡歡，他的部屬卡密爾
(Camille) 於是熱烈追求，但她因為偶然機遇認識羅德里格 (Rodrigue)，兩人

一見鍾情。

故事開始時，佩拉巨因事必須離開西班牙，將妻子託付給好友巴塔薩護送回非洲的總督府，卡密爾前來道別時，趁機邀她同往摩洛哥的摩加多爾（Mogador）開創新生，她則寫信給羅德里格前來解救自己，計畫和情人私奔。他前往相會時，在路上看見有人劫美，於是拔刀殺死劫美者，自己也身受重傷，不得不退到母親的古堡休養。

多年以後，普蘿艾絲接受國王的委任到摩加多爾擔任司令，卡密爾成為她的下屬。後來佩拉巨去世，卡密爾壓迫她嫁給自己，她於是再度寫信向羅德里格求救。那時他已接受西班牙國王的徵召，統領晚近征服的美洲。他在收到普蘿艾絲十年前寫出的求救信時，立即率領艦隊從美洲前往非洲，但事過境遷，普蘿艾絲為了避免要塞淪入異教徒手中，選擇用炸藥毀滅自己和卡密爾，羅德里格只能帶走她和卡密爾的女兒瑪麗七劍（Marie des Sept-Epées）。

最後，年老的羅德里格不僅成了殘廢，甚至被新任國王視為叛徒，將以奴隸身份遭到拍賣，最後由一位收破爛的修女收容，但羅德里格已來日無多。

在以上主要情節中還穿插一個次要情節。美女繆齊克（Musique）本是主帥好友巴塔薩的心上人，在逃離家鄉後遭到追尋士兵的圍攻，巴塔薩捨命保護，讓她隻身逃走。她後來登上西西里島，在一個森林中，巧遇那不勒斯總督（The Viceroy of Naples），兩人談情說愛，最後結為夫婦，她婚後懷孕，生下的兒子將是瑪麗七劍的良配。

除了上述的故事梗概以外，劇中還有更多的小人物和他們的故事，他們在行動上莊嚴與輕浮並存，在情感上歡樂與悲愴相繼，在語言上有時義正詞嚴，有時插科打諢。總之，全劇無異於整個人類生活的縮影。同時，本劇也在在反映著作者的生活經驗。劇中絕望的癡情熱愛，克羅岱爾在而立之年即已體會。劇中很多場景極富異國情調，例如中國、日本的風光、羅馬古道、南美森林以及西西里島的森林等等，這些都是克羅岱爾作為外交官親臨目睹過的地方。由於他的宗教信仰與經驗，劇中一再出現上帝創造宇宙的奧祕以及對人類的眷顧，同時瀰漫著對天主教的謳歌。最後，劇中還一再歌頌西班

牙政府的偉大，特別是它征服南美，開鑿巴拿馬運河等等；劇文甚至扭曲歷史真相，造成天主教大勝新教的觀感。

至於本劇劇名，則來自劇中的一段情節。普蘿艾絲上路回非洲時，其實計畫和羅德里格私奔，但又自知不應該，因此臨出門前，將自己腳上穿的一隻緞子鞋奉獻給聖母瑪利亞，祈求祂在自己意志動搖時能扶持她，使她不至於墮落。《緞子鞋》其實為《正午的分界》裡在俗世中不得結合的情人提出一個解答，克羅岱爾心中自此得到了解脫，從此不再創作戲劇。

由於體制龐大，《緞子鞋》出版後一直無人演出，直到 1943 年才由尚－路易・巴侯 (Jean-Louis Barrault, 1910–94) 與作者商議後，演出了一個濃縮版。四十多年後，亞維儂戲劇節首次演出全劇 (1987)，從晚上九點演到翌晨八點，全長 11 個小時。在二十一世紀中，更再三有人用德文演出全劇，他們既使用最先進的舞臺藝術，呈現劇中多彩多姿的景觀，同時給予劇本嶄新的詮釋，使得它負荷著中世紀的宗教信仰、文藝復興時期的樂觀進取，還反映著現代人的懷疑與苦悶，從多方面肯定《緞子鞋》歷久彌新的藝術成就。

16–19　兩位傑出的劇作家：居胡度與阿努伊

二次大戰前期，德國閃電攻擊法國，佔領了巴黎及其它北部地區 (1940–44)，法國由軍人領導的維琪政府 (the Vichy government) 選擇與德國和平相處，名義上統治法國全國，實際上北部仍在德國控制之中。巴黎的法國劇場因此尚能繼續營運，劇作家雖然沒有完全的言論自由，仍然產生了兩位傑出的劇作家，其一是居胡度 (Jean Giraudoux, 1882–1944)。他的父親是忠實盡責的稅務員，居胡度在中學時愛好古典希臘文和拉丁文，後來進一步研究它們的文學。大學主攻德國語言與文化，認為其中蘊藏的深厚感情與想像，與偏重理性與現實的法國文化正好相輔相成。大學畢業後他先後在學校及報社工作，最後成為職業外交官。戰後他發表了三本小說，從 1928 年開始創作了十多齣膾炙人口的劇本，包括《安菲瑞昂，38》(*Amphitryon 38*) (1929)、《昂

丁》(*Ondine*) (1939)、《貝拉克的阿波羅》(*The Apollo of Bellac*) (1942)，以及《夏佑的瘋婆子》(*The Madwoman of Chaillot*) (1945) 等等。

居胡度的劇作具有兩個特色：一、他對話的文字活潑、流暢、典雅，無論是說理、抒情，或是表現幽默、幻想與諷刺，都能賞心悅耳；二、劇作大都取材於大眾熟悉的故事，但在劇中賦予現代的意義。例如《安菲瑞昂，38》的故事來自遠古神話，根據居胡度的考證，在他之前已經有 37 種不同的劇本。在故事原型中，天神宙斯在安菲瑞昂將軍離家出戰後，搖身變成他的形象，藉口回家與他的妻子共度良宵。在本劇中，這位花心天神故技重施，並在得逞後與性愛伴侶開聊翻雲覆雨之情。不料她固然承認滿意，卻回憶道，昨夜繾綣，論刺激不如某年某次，論溫存又遜於另外一次。藉著這種匪夷所思的比較，居胡度表示人類勝過神祇！

居胡度其它的作品，大多以熟悉的故事為基礎，對諸如戰爭與和平、生與死、自由與命運，以及對婚姻的忠實與逾越等等問題，注入新的詮釋和當代的意義。他最成功的《昂丁》充分展現他的方法和觀念，值得深入介紹。本劇劇情來自十九世紀早期，依照中世紀神話所編寫的一個中篇故事，原型是昂丁 (Ondine) 與武士漢斯 (Hans von Wittenstein) 的愛情悲劇。昂丁是個水中精靈 (water nymph)，蛻變成人後與武士結婚，希望藉此獲得人類的靈魂。這種跨越物種的結合，最後導致了昂丁的殞沒。本劇中則是武士面臨艱難的抉擇，最後在複雜的人際關係中黯然逝去。

這個淒美的故事在劇本中分為三幕呈現。多年以前，一對打漁夫婦的女嬰突然失蹤，但他們卻發現女嬰昂丁，於是把她當成親生女兒撫養。劇情開始時風雨交加，漢斯進入漁舍避雨，聲稱奉未婚妻蓓莎公主 (the princess Bertha) 之令來到鄉下。接著昂丁回家看到漢斯，兩人一見鍾情。昂丁的生父「海王」(King of the Sea)，又稱「老傢伙」(the Old One)，預料他們的結合凶多吉少，對他們提出條件：如果她遭到背棄，他會將武士置於死地。兩人熱愛正濃，勉強應允這個條件，然後互吻表示締結姻緣。

第二幕，昂丁與漢斯在王宮舉行婚禮，婚禮前魔幻師應邀表演，形成一

齣戲中戲，其中顯示熟諳人情世故的蓓莎公主，可以是漢斯功名事業的助力；
天真爛漫的昂丁則只能產生負面的影響。昂丁在看戲中，認為大家都企圖破
壞她的婚姻，恐懼哭泣，並在自衛的言行中開罪了國王和群臣。最後她警告
說道，如果她的未婚夫背棄她，他將必死無疑。第三幕發生在五年後，漢斯
與蓓莎公主預備結婚，但他對昂丁仍念念難忘。婚禮儀式前，他對公主說起
他的疑慮：為什麼好久以前，昂丁會告訴他已經與貝查姆 (Bertram) 有染，於
是離他而去。蓓莎勸他說道：「你娶的是另一個世界的生物。你必須忘記她。」
此時兩個漁夫進場，一個是老漁夫，另一個是「老傢伙」，帶著他們捕獲到的
昂丁。兩個法官審判她為了貝查姆而背棄漢斯的罪行，昂丁不僅承認，而且
故意誇大自己的罪愆，但大家都知道她顯然在作偽證，希望藉此維護漢斯，
以免他遭到違背誓言的嚴懲。法官最後裁決：昂丁僭越了自然的界限，必須
處死，但因她的僭越帶來了愛和仁慈，不必公開執行死刑。最後，在「老傢
伙」的安排下，漢斯喪失了生命。死亡前他與昂丁獨處，她回憶那天風雨交
加，他們初吻之前，她深情款款說道：「多年以後我們將記得這個時刻——這
個你吻我的時刻。」面對理想中的情人，即使面臨死亡，漢斯仍然情不自禁地
說道：「我不能再等待了，現在，昂丁，現在就吻我吧。」接吻後漢斯隨即死
去，昂丁茫然四顧問道：「躺在這裡的這個英俊青年是誰？老老，您能讓他復
生嗎？」在被拒絕後，昂丁在幕落時喃喃說道：「真可惜！我一定會非常愛
他。」就這樣，全劇在抒情式的永訣中落幕，結束了漢斯矛盾的一生。

先前在審判昂丁時，一個法官問漢斯對她有什麼抱怨 (complaint)，他的
回答似乎文不對題：「我的抱怨？我的抱怨是全人類的抱怨。我要求的是一個
沒有這些傢伙侵擾的世界，是我自由自在的權利。」那年在風雨交加的漁村，
他運用自由，選擇了天真純潔的昂丁。接著在宮廷的世界裡，有太多的小人
侵擾他和昂丁的生活，讓摯愛他的妻子藉口紅杏出牆，黯然離去。現在，在
自己的城堡中面對死亡，他還是渴望昂丁的愛情，沒有絲毫躊躇。漢斯的回
答，切中問題的基本原因：人際關係錯綜複雜，彼此巧言令色，勾心鬥角，
以致不僅天真純潔的昂丁不能立足，連自己因為愛她都會受到株連。外人這

樣干預摯愛，不僅是他個人的抱怨，也不難引起觀眾的共鳴。本劇於 1939 年在巴黎首演即廣受讚美，1954 年翻譯成英文在紐約上演時，獲得了紐約劇評人最佳戲劇獎，擔任女主角的奧黛麗・赫本 (Audrey Hepburn) 更一夕成名，開始了她輝煌的電影生涯。

另一個重要的劇作家是讓・阿努伊 (Jean Anouilh, 1910–87)。他家世清寒，在他童年時，母親為了貼補家用，一度在夜總會擔任音樂伴奏，他因此有機會經常觀看演出，還自動閱讀演出的劇本，才 12 歲就開始模仿習作。阿努伊就讀大學時，因為經濟拮据，只讀了十幾個月就不得不退學工作，後來成為一個著名戲劇導演的祕書，因此認識居胡度，並在他的啟迪和鼓勵下開始寫劇。從 1932 年起持續了 45 年，每一、兩年都有新作發表，從嚴肅的悲劇、喜劇，到荒謬的鬧劇都有。他曾經把它們按照類型分為不同顏色，例如黑色代表嚴肅劇，紅色代表輕鬆劇等等。

阿努伊最有名的劇本《安蒂岡妮》(*Antigone*) (1943)，與同名的希臘原作大相徑庭。索發克里斯的安蒂岡妮，挑戰新王克里昂的政令，埋葬引進外軍入侵而被殺死的哥哥，結果被處死刑，死亡前的命運充滿懸宕（參見第一章）。阿努伊不然。他的「歌隊」（一人而非希臘歌隊的多人）在劇首就說明安蒂岡妮必死無疑，情節中沒有懸宕，重點集中在她求死的原因，結果發現，她埋葬哥哥只是一個手段，目的是希望藉此結束生命。這個隱祕的心理因素，經過她與克里昂的長談充分曝露。她被捕後，克里昂不僅包容她的冒犯，甚至願意為她湮滅犯罪證據，處決逮捕她的證人。他告訴安蒂岡妮，嚴令禁止埋葬她哥哥只是宣傳措施，表示政府懲奸罰惡的決心，其實他毫無究責的想法。他解釋道，國家正處於危疑動盪的情勢，最需要的是維持秩序，穩定社會；他希望作為他兒子未婚妻的她，能夠早日完婚，為國家孕育健康的後代。克里昂的長談，顯示安蒂岡妮的埋葬沒有積極的意義，然而經過短暫的沉默，她開始雄辯滔滔地挑戰新王，說出她的心聲：在那個罪惡汙穢的環境生活，人的精神定會受到汙染；若是希望得到些許快樂，還必須經常撒謊、巴結、糟蹋自己的人格。她拒絕這樣的生活，也不願留下自殺的惡名，所以一再埋

葬她的哥哥，違抗葬者必死的禁令。

如上所述，克里昂是個務實主義者，忍辱負重，只是希望能為社會提供基本的生活環境。相反地，安蒂岡妮寧為玉碎，不求互全，徹底追尋生命的終極意義和價值，猶如存在主義戲劇人物的先驅。阿努伊將他們兩人的立場客觀呈現，不置臧否，藝術立場顯然相當平衡。

16-20 存在主義和重要劇作家

存在主義 (existentialism) 的觀念，可以追溯到丹麥近代哲學家齊克果（參見第十五章），但首次明確提出這個名稱及其重點的是法國人尚—保羅‧沙特 (Jean-Paul Sartre, 1905–80)。沙特本來是哲學家兼小說家，他根據自己的一次演講 (1945)，出版了《存在主義是一種人道主義》(*Existentialism is a Humanism*) (1946)，宣稱「所有存在主義者的共同基本信條是：存在先於本質」(all existentialists have in common is the fundamental doctrine that existence precedes essence)。從希臘哲學以降，本質 (essence) 就被認為是真理，哲學反省或理性思考，也被認為是一種追求本質的努力，各個文化、哲學、宗教或政權等等，都有特殊的認定，並且要求它的成員遵守奉行。這種「本質先於存在」的思考，固然鼓勵了自然科學的興起，譬如，發現主宰自然現象變化的定律或原理，但強說人性的本質為何，容易在道德上形成吃人的禮教，在文學、藝術、戲劇等方面帶來枷鎖。

沙特提倡「存在先於本質」，宣稱「每個人都是行動獨立的個人 (an individual)，他們創造自己的價值觀，決定自己生命的意義。」他解釋道，每個人首先必須活著，面對自己在世界浮沉，然後才界定自己。(Man first of all exists, encounters himself, surges up in the world — and defines himself afterwards.) 既然如此，人人都可以自由選擇：既可以信教奉主，也可以不信；既可嘉德懿行，也可為非作歹。但是他們必須為自己的選擇及行為擔負全部責任。

　　沙特的處女作《群蠅》(*The Flies*) (1943)，充分載荷著他的哲學理念。本劇改編奧瑞斯特斯 (Orestes) 的故事，藉對照突顯新意。古代希臘的三個悲劇家都曾將這個故事編成劇本，雖然觀點及重心各異，但基本事件則大致相同，那就是阿戈斯 (Argos) 的國王阿格曼儂 (Agamemnon) 被他的王后柯萊特牡 (Clytemnestra) 和她的情夫伊及斯撒斯 (Aegisthus) 謀殺後，這對姦夫淫婦隨即竊取王座，多年來一直虐待阿格曼儂的女兒伊勒克特拉 (Electra)。阿格曼儂的兒子奧瑞斯特斯 (Orestes) 在國外長大後，回國殺死了那兩個兇手，完成了為父親報仇的天職，他的姊姊也獲得了應有的地位與自由。《群蠅》利用這些人物和事件，卻呈現出截然不同的處理和意義。

　　劇中奧瑞斯特斯新近完成學業，就業前到處旅行，途經故鄉阿戈斯。他的目的純在增加見聞，提升自我，毫無為父復仇的打算，而且為了避免捲入政治漩渦，化名掩飾身份。他到達故鄉時，適逢國王伊及斯撒斯舉行一年一度的「亡魂節」，要求所有市民安排餐桌、敞開臥床，俾便當天釋放的死人靈魂能有仇報仇，有冤報冤。市民因此常年心懷恐懼及罪惡感，精神萎靡，伊及斯撒斯藉此鞏固了他的政權，宙斯也成為他們悔罪膜拜的對象。在亡魂節的典禮中，一向飽受迫害的伊勒克特拉盡情舞蹈，展現青春活力，宣稱自己的自由，同時唾棄節日在全國所掀起的恐懼。在如此煽動下，市民開始騷動，宙斯不得不出面制止，然後警告國王小心保護自己，因為有人要殺他，祂還吐露說一旦人們知道自己是自由的話，祂對他們也莫可奈何。

　　奧瑞斯特斯果然和姊姊聯手殺死了國王，然後他又走進後宮殺死了母親。姊弟兩人隨即遭到蒼蠅追逐攻擊，於是逃入日神神殿，復仇女神則在殿外等待著攻擊他們，讓伊勒克特拉恐懼顫抖不已。接著宙斯入殿，承諾如果他們認錯懺悔，祂不僅會赦免他們，甚至還會讓他們繼承王位及宮廷的一切特權。伊勒克特拉先推諉說，實際動手殺人的是奧瑞斯特斯，接著俯首認罪；奧瑞斯特斯則堅不認錯，和宙斯展開了深刻的論辯，藉此充分顯示存在主義的意旨。宙斯的要點是，祂根據至善的原則，締造了宇宙和自然，因此他必須遵守這原則，否則必定天下大亂。在反駁中，奧瑞斯特斯否認祂是人類的君王，

繼而宣稱人類本生而自由，人人都有權決定自己的生命價值和行為法則，不受任何外在的法則所支配。他承認殺死了暴君和他的同夥，但否認這是罪惡，因為他是為了將市民們從悔恨和罪惡感中解救出來。論辯結束後，奧瑞斯特斯打開殿門對市民講話，宣告自己已經承擔了他們全部的罪惡，他們今後應該建立一個自由快樂的新生活。他還說希望成為一個沒有國度的君王，離開本地，帶著他們的罪惡、死者的幽靈，以及滿城飛舞的蒼蠅。最後，他離開殿前的保護區 (sanctuary)，踏入陽光，頭上是他帶走的蒼蠅，後面是追逐他的復仇女神。

沙特的第二個劇本《無路可出》(*No Exit*) (1944)，進一步擴展存在主義的內涵：人誠然有絕對的自由選擇自己的價值與行為，但他必須為選擇的後果擔負完全的責任。劇中顯示一男兩女生前作了很多錯誤的選擇，死亡後原以為會進入地獄受到懲罰，結果卻在一個房間相遇，他們的對話從彼此傾訴，演變成彼此攻擊，過往的錯誤讓每個人都感到羞愧痛苦，卻因為已經死亡，他們的折磨勢必永無窮盡。

戰爭結束後，沙特寫出了《骯髒的手》(*Dirty Hands*) (1948)，深入剖析了二戰動亂的根源。劇中顯示參與政治行動固然會汙染身心，但是每個人都不應該獨善其身，不然會像納粹黨趁虛興起，造成二次大戰的浩劫，對當初潔身自愛者造成了更大的危害。

存在主義的另一位重要劇作家是阿爾伯特・卡繆 (Albert Camus, 1913–60)。他在二戰末期發表了長文《西西弗的神話》(*The Myth of Sisyphus*) (1943)，影響深遠。在這個古希臘神話中，西西弗受到天神們的懲罰，必須把巨石從山下推到山上，可是當石頭到達山頂時，眾神立即讓它滾下，西西弗又必須從山底從頭開始，如此周而復始，永無終止。西西弗的遭遇，常被解讀是荒謬生命的體現：人生沒有意義，任何努力只是徒勞；世界也沒有道德，懲罰不分好人、壞人，發生的就發生了。可是卡繆認為，每當西西弗再度從山底將巨石推向山巔時，他必定帶著對神祇們的鄙夷 (scorn)，「希望超越可能性的極限 (wishing to go beyond what is possible)。」他寫道：「朝向高峰

的奮鬥本身就足夠充實心田。我們必須想像西西弗是快樂的。」(The struggle itself toward the heights is enough to fill a man's heart. One must imagine Sisyphus happy.) 他的結論是：「快樂和荒謬是同一大地的兩個兒子。它們不可能分離。」(Happiness and the absurd are two sons of the same earth. They are inseparable.)

卡繆寫作的劇本不多，其中最著名的是《卡里古拉》(Caligula) (1945)。卡里古拉是古代羅馬的皇帝，即位時 25 歲，在位四年 (37–41) 就被他的大臣色瑞亞 (Cassius Chaerea) 等人殺死。歷史上一般認為他殘忍暴戾，行為幾近瘋癲，晚近則有不同意見。本劇開始時，卡里古拉因為兼為情婦的胞妹突然死亡，悲痛難禁中獨自離開皇宮。經過三天椎心泣血的審思，他領悟到生命不可違逆的限制：「人死。他們毫不快樂。」(Men die and they are not happy.) 於是回宮以後，他以君主的權力，開始追尋一些不可能的事物，藉以對抗這種限制，雖然像西西弗一樣，這種努力註定徒勞。由於每天僅僅睡眠兩小時，他的皇后凱索妮亞 (Caesonia) 有次規勸他，於是展開了下面的對話：

> 卡里古拉：不，凱索妮亞，如果我沒有處理萬物的力量，睡眠和清醒沒有差異。
>
> 凱索妮亞：但那是瘋狂，徹底的瘋狂。那如同要作大地的神祇。
>
> 卡里古拉：所以，妳也以為我瘋狂。然而……那是什麼神祇，竟然讓我想和祂平等？不，我的目標遠比祂們高遠。我全心全意要操控一個王國，在那裡國王沒有什麼不可能。
>
> 凱索妮亞：你不能阻止天空就是天空，或光鮮的嫩臉老化，或溫暖的心冷酷。
>
> 卡里古拉：（愈來愈激動）我要……我要讓天空沉溺滄海，醜陋中注入美麗，痛苦裡綻放歡笑。
>
> 凱索妮亞：（用祈求的姿勢面對他）有好有壞，有高有低，有正義和非正義。我對你發誓，這些永遠不會改變。

卡里古拉：（同樣的語氣）我決心改變它們……我要給我們的時代一個國王
　　　　　的禮物……國王式樣的平等。當一切都被夷平，當不可能來到大
　　　　　地，月亮落入我的手中……那時，我也許會變容，世界也取得新
　　　　　貌；那時人終於不死，滿心快樂。

為了改變世界，讓他心中不可能的王國變成可能，他有系統的顛覆一切傳統
價值，破壞家庭，草菅人命，導致很多朝臣組織集團企圖暗殺他。儘管他忠
心耿耿的侍衛長再三提出警告，但他不僅置若罔聞，還和叛徒領袖色瑞亞深
談。色瑞亞坦承他要除掉暴君的原因：「因為我要生存，而且快樂。」在深談
後，他了解卡里古拉的心情，甚至承認自己也有同樣寂寞的痛苦，所以消除
了對他的誤解和憎恨；但他仍然認為，如果每個人都尋求滿足自己的興趣、
私心和慾望，「這個世界將不能居住，快樂也迅速消失。」卡里古拉的回答是：
「你和我不同；你是個身心健康的普通人，自然對超凡事物沒有慾望。」為了
顯示自己並非凡人，他當面毀掉了別人舉報色瑞亞意圖暗殺的唯一證據。

　　同樣地，參加反叛陣營的斯皮歐 (Scipio) 也對卡里古拉滿懷了解與同情。
他的父親遭到這位暴君殺害，所以年紀輕輕就深刻體會到死亡的況味，因此
能夠了解他痛苦和孤獨的心境。兩人一度暢談詩歌中的自然美景如何沁人肺
腑，但卡里古拉最後宣稱這種詩歌是貧血的 (anemic)，因為它不能阻止心愛
之人和愛己之人的死亡。既然如此，跟西西弗一樣，他宣稱自己唯一的安慰
來自輕蔑 (scorn)，能從殺人中得到快樂，認為這樣使得他比造物主更為偉
大。他排斥愛與溫情，絕不希望與任何人廝守終生；關於摯愛他的皇后，他
說道：「凱索妮亞老化比凱索妮亞死去更糟。」他於是遵循自己的殘酷邏輯，
用手臂將她悶死。

　　色瑞亞與斯皮歐離開皇宮後，立即提前發動政變。當宮廷外廊兵器的打
鬥聲逐漸接近時，卡里古拉攬鏡自照，開始感到恐懼，不禁感慨羞愧地說道：
「我為什麼不在他們那邊，是他們的一員？最殘酷的是，我感到害怕。在輕
視別人之後，我竟然像他們一樣懦弱。」他開始痛哭，略為平靜後又對著鏡中

身影說道：「我發現的永遠是你，孤零的你，而且在和我對抗，我現在憎恨你了。我選擇了錯誤的道路，一條死路。我的自由不是正當的……」他於是打破鏡子，並大喊「走向歷史，卡里古拉，走向歷史。」(To history, Caligula! Go down to history!) 這時叛眾一湧向前將他亂殺亂砍，他在斷氣之前，半笑半咳的說道：「我還活著！」

如上所述，《卡里古拉》呈現主角在感受生命荒謬之後的反應。卡里古拉的人格其實經過了一次突變。在他即位之初，他的臣民公認他和善寬厚，治國有方，可是情婦妹妹的突然死亡，使他痛感生命的荒謬，並奮起對抗這不可能超越的限制，從此人格分裂。他的意志表面上藐視一切，虐待群臣，草菅人命，自認他的威權高於神祇，可是他在獨處時完全不同。皇后說他每天只睡兩個小時，其它時間都在黑暗的迴廊徬徨踟躕；她還說他悲痛到吐血。這種分裂的人格在他攬鏡自照時同時出現，鏡子裡的他是戲劇性裝腔作勢的假象，鏡子外的他才像常人一樣會感到恐懼，希望成為芸芸眾生中的一員。

卡繆本人說得好：「如果他的真理是否認神，他的錯誤是否認人。他不了解：你不可能毀滅萬物而不毀滅自己。」這個常人憎恨有生必有死的人生，妄用君主無限的自由，最後雖然認識到自己的錯誤並付出生命的代價，但如同西西弗的神話一樣，他獨特的存在與意志，卻在歷史與舞臺上，仍然「還活著」，成了另一次「存在先於本質」這個命題的註解。

西班牙

16–21　國力長期沒落

　　前面介紹過，西班牙在十六世紀到達黃金時代，到了十七世紀更上層樓，在戲劇上創造了輝煌的成績。可是自此以後，由於內在與外在的各種原因，它在十八世紀已經淪落為二流國家。國際上，它參與了所有歐陸的重要戰爭，國力損耗過巨；加上政府腐敗無能，大部分國土都為王室及貴族佔據，其餘部分又大多屬於教會，剩餘耕地不足農民所需，很多人逃到城市，導致農業生產效率低下，經濟基礎薄弱，以致不能像英國、法國及後來的德國一樣，深入進行宗教改革、知識啟蒙運動以及工業革命，出現堅實的中產階級，成為現代化國家。

　　前面也提到拿破崙在 1801 年率兵入侵西班牙，戰勝後讓他的哥哥取代西班牙國王 (1808)。西班牙各地組織軍委會 (junta) 反抗 (1809)，讓國王斐迪南七世 (Ferdinand VII, 1784–1833) 得以復辟 (1814)。此後國內在絕對君權、君主立憲及共和政權間互相爭論，加以私人黨派間利益衝突，以致內戰頻仍，共和及獨裁政權交替出現，直到二十世紀後期才告結束。

16–22　十九世紀中葉的劇場

　　在一次劇烈的政權動盪後，西班牙形成無政府狀態，整個國家情勢陷入混亂，各方強人於是聯手成立國務院 (state council) (1849)，進行各種必要的改革，連帶涉及劇壇的更動。

　　西班牙的劇場在十九世紀不斷增加：初葉時寥寥無幾，中葉時約有 30，

世紀末超過半百。國務院改革期間，將原來的一個劇院改為國家劇院，修葺它的設備，加添煤氣照明。在此之前，劇院必須交出部分收入作為慈善之用，如今予以豁免，以便劇院能有較多經費提升演出水準。國務院還將所有劇場分為三級，每級各有演出類型。只是這種規範從未認真施行，而且在首都馬德里 32 座劇場中，只有八座一晚只演出一齣長戲，其餘的小型劇場大都將晚間分為四個時段，各演不同內容，一般都不外短劇、歌舞及雜耍等等。

西班牙的知識份子，在這個時期推翻了上個世紀的新古典主義，大量翻譯、改編並演出英、法、德等國浪漫主義的作品，連帶西班牙黃金時代的作品也搬上舞臺。第一齣成功演出的西班牙浪漫戲劇是《命運的力量》(*The Force of Fate*) (1835)，編劇是里瓦斯公爵 (Ángel de Saavedra, Duke of Rivas, 1791–1865)。劇情是一對情侶熾熱的愛情及女方父親意外的死亡，具有所有浪漫主義劇本的特徵：強烈的感情、狂暴的行動、地方色彩，以及神祕的悲劇預感等等。此劇演出後 20 年間，西班牙劇壇充滿活力。劇作家的數量及劇種的變化，均超過十六、十七世紀黃金時期後的任何階段，只是推陳有餘，出新則尚待來日。

16–23 二十世紀早期的戲劇

1931 年，在變化莫測的西班牙地方選舉中，反對派贏得多數，成立了西班牙第二共和國，不僅放鬆對戲劇的箝制，並且提供經費補助劇團在農村巡迴表演，在數年中 (1931–36) 產生了兩位優秀的劇作家。其一是羅卡 (Federico García Lorca, 1898–1936)。他的父親是個富有的農場場主，母親是位富有天賦的鋼琴家。羅卡童年時在農村成長，11 歲時舉家遷居城市 (1909)。羅卡曾在馬德里大學就讀，30 歲時就已大量出版了創作，包括第二本也是最好的詩集《吉普賽歌謠》(*Gypsy Ballads*) (1928)，以及數個劇本，包括最早的《蝴蝶孽緣》(*The Butterfly's Evil Spell*) (1920)，呈現一隻蟑螂和蝴蝶的愛情，外加其它昆蟲；《鞋匠的妙偶》(*The Shoemaker's Prodigious Wife*)

(1926)，呈現一個懼內的鞋匠及他招蜂引蝶妻子的鬧劇。

後來羅卡在父親支助下赴美遊學 (1929)，大部時間住在紐約市，不僅目睹當地窮人的生活，更親歷華爾街的金融崩潰。在回到西班牙後的次年 (1931)，他擔任一個大學學生劇團的指導，在政府經費的補助下，駕著一輛改裝的卡車，巡迴到偏遠的鄉村無償演出，劇目大多是經過最新詮釋的西班牙古典戲劇。那些以前從未看過演出的貧苦村民反應熱烈，羅卡於是決定自己編劇，藉以促進社會改革，他寫道：「劇場是哭泣和歡笑的學校，是一個自由的論壇，在那裡人們可以質問過時或錯誤的規範 (norm)，再透過鮮活的事證，解釋人類心田永恆的規範。」

羅卡配合他的理論寫了三個著名的劇本，它們像西班牙的古典戲劇一樣，有時被合稱為農村悲劇三部曲 (Rural Trilogy)，由三個分年寫出又各自獨立的劇本組成。它們都以農村人物為中心，呈現他們在社會過時或錯誤的規範中，如何遭到痛苦與犧牲，因此在意義上彼此呼應，形成一個整體。

三齣中最早也是最成功的是《血婚》(Blood Wedding) (1933)，劇情略為：新娘在婚禮完成後當晚，即與昔日情人里奧納多 (Leonardo) 騎馬逃到深林，新郎和家人追來，最後新郎和里奧納多彼此殺死對方。兩家的家人們在教堂前相遇，備極哀慟，最後滿身血跡的新娘來到，懺悔悲傷交集，新郎的母親起初對她辱罵、打擊，隨即頹然放棄，讓新娘選擇自殺挽回家庭名譽，或者苟活忍受長期折磨。本劇最特別的地方，是「月亮」和「死亡」直接參與劇情。月亮裝扮成年輕的伐木人，聲稱將撥開雲霧，照亮深林，讓新郎容易找到情敵；死亡則裝扮成乞丐，引導新郎和里奧納多在深林互鬥，讓他們彼此殺死對方，然後宣告結果。

羅卡接著寫出的是《葉兒瑪》(Yerma) (1934)。主角的名字 Yerma，在西班牙文中的意義是荒蕪、貧瘠 (barren)，呼應著她未能懷孕生育。故事發生在西班牙鄉下的一個農家，葉兒瑪和以種植橄欖樹為生的璜 (Juan) 結婚兩年都沒有懷孕，因為璜為了節儉不願生育子女，但鄉人不明就裡，紛紛議論。有位曾經兩度結婚的老嫗，先後生育過 14 個子女，告訴葉兒瑪激情 (passion)

有助於懷孕；葉兒瑪於是透露她對維克托 (Victor) 情有獨鍾，雖然彼此從未逾越道德藩籬。

只是此後謠言瀰漫，暗指她不守婦道；璜更買下維克托的羊群，使他不得不離開故鄉，葉兒瑪知道後痛苦憤恨交加，於是瞞著丈夫來到隱居所 (a hermitage)。它在山上高處，很多未孕婦女常來這裡，因為很多年輕人常在此處等候和她們交合，希望能成為父親，娶得妻子。葉兒瑪到來時，老嫗慫恿她與自己的一個兒子交合，但她信守榮譽，斷然拒絕。不料她丈夫聽到消息，前來責成她回家。她認識到璜連未來都不要子女，回家等於永遠放棄成為母親的希望，絕望中將他扼殺，說道：「不要走近我，因為我已經殺死我的兒子。我自己已經殺死了我的兒子。」這話意味著她不會再婚，因此她在扼殺丈夫的同時，也斷絕了成為母親的唯一機緣。

三部曲的最後一部是《貝納達之家》(The House of Bernarda Alba) (1935)。背景是西班牙鄉下，開始時貝納達 (Bernarda Alba) 剛剛完成為第二任丈夫舉辦的喪禮，並頤指氣使，要求她的五個女兒陪她守喪八年。她的大女兒安古斯蒂亞絲 (Angustias) 在繼承她繼父的一筆遺產後，一位英俊的青年佩佩 (Pepe el Romano) 即對她求婚。後來佩佩從街上經過（他在劇中始終未曾出場），五個女兒爭相在窗後窺看，一直暗戀他的四女兒瑪蒂優 (Martirio) 透露對大姐的嫉妒，年方 20 的么女阿黛拉 (Adela) 更大為氣惱，因為她和他已有一夜纏綿。

佩佩離去後，貝納達發現大女兒竟然化了妝，於是強行抹除她的脂粉。紛擾中貝納達 80 歲的母親進來，聲稱她要結婚，同時警告說如果她的五個孫女沒有感情自由，她們必將心理分裂。她多年來因愛情受挫，失心成瘋，一向被幽禁斗室，但她此時所言正是五個姐妹所面臨的危機。貝納達為了阻止女兒們追逐愛情，拿槍出門追殺佩佩，他騎馬逃走，可是傳聞中他遭射擊致死，阿黛拉誤信後回到房間上吊喪命。為了家庭名譽，貝納達命令將阿黛拉換穿處女服裝再行安葬，並且禁止家人為她哭泣。

以上三個劇本，像西班牙黃金時代的戲劇一樣，都環繞著愛情和榮譽。

▲1951 年在巴黎上演的《貝納達之家》© LIPNITZKI / ROGER-VIOLLET

不過它們的時間推遲到羅卡生活的 1930 年代，地點轉移到農村而非都市或宮
廷，意識形態擺脫了天主教的束縛，甚至背道而馳，基本態度是質疑或反對
過時的傳統。

更深入來看，這些劇本中的主要人物大都是少女或年輕妻子，對她們的
不幸命運，劇中透露出深厚的同情，但她們的未來，劇中沒有賦予任何飄渺
的希望。環繞她們周邊的社會大眾，像是葉兒瑪的丈夫或五個女兒的母親，
多半都觀念保守，心胸狹隘，否定基本人性的訴求。但他們或則人多勢大，
眾口鑠金；或則位居要津，可以頤指氣使，終於導致那些年輕女人的痛苦乃
至死亡。在暴露這些悲慘命運時，羅卡希望能讓觀眾質疑乃至否定過時的傳
統，建立新的行為規範。

羅卡的劇本都有現實的基礎。《血婚》的故事來自當時的新聞報導，涉及

兩個家族的夙怨舊仇。《貝納達之家》，羅卡寫道是齣「關於西班牙農村婦女的戲」，並聲稱他要使它成為「照相式的文獻」，因此特別用散文，而非像其它兩劇用詩體寫成。劇中每個人物都個性分明，心理狀況各異。即使如此，劇中仍摻雜了極多的象徵及歌舞，例如幕起時展現出一個空曠狹隘的白房間，一片死寂中傳來遠方的鐘聲。接著進來的女人都穿著喪服和黑披肩，和佈景的顏色形成強烈的對比。她們隨即聽到一匹種馬 (stallion) 不停踢著畜欄，貝納達審慎地叫人把幾匹母馬嚴密關好，然後才把種馬放出。這個開場，象徵著全劇即將展演的故事。

一般來說，羅卡最後的三個劇本中，象徵出現在各個層面：從劇名、人名、臺詞到舞臺服裝、佈景與燈光等等，比比皆是。

至於歌、舞和小提琴等樂器與音樂，也和劇情密切交織，使演出幾近歌劇。舉例來看，《葉兒瑪》以一段啞劇開始，其中葉兒瑪在跳舞時，一個牧羊人送給她一個用白衣包裹的嬰兒。接著她還跳了幾支飽富象徵意義的舞蹈。在尾聲中，她先表演了一支象徵生育能力的舞蹈，搖曳生姿，然後才扼殺了她的丈夫。同樣地，《血婚》及《貝納達之家》中也穿插著很多歌曲、舞蹈和伴奏的音樂，劇本中還再三提到小提琴等器樂的演奏，使得演出生動活潑，受到當時民間觀眾的熱烈歡迎。

在上述的第二共和誕生並廢除君王後，佛朗哥將軍領導反對陣營進行武裝對抗，西班牙爆發內戰。支持共和的羅卡回到故鄉，隨即遭到亂軍殺害，屍體被拋入一個廢棄的墓穴 (1936)。佛朗哥勝利後 (1939)，厲行獨裁極權統治直到身亡 (1975)。他在位期間，實行嚴峻的言論控制，禁止演出羅卡的劇本。西班牙劇壇三個世紀以來最亮麗的聲音不僅戛然中斷，而且 40 年間湮滅無聞。

像羅卡一樣，卡索納 (Alejandro Casona, 1903–65) 也率領政府支持的劇團在鄉村巡迴演出 (1931–36)，但因為內戰爆發遷居南美，直到晚年才重回祖國。卡索納是位專業教師，除了改編許多古典劇本之外，還創作了 25 齣以上的笑鬧劇，及相當數量的電影腳本。《春天不是自殺的季節》(*Spring Is Not*

for Suicide) (1937) 即是他在墨西哥所寫。劇情為若達醫生 (Dr. Roda) 在一個風景美麗的地方設立了一個自殺所，表面上是為想自殺者提供場地，實際上是讓他們改變心意。後來一對新聞記者誤以為它是情侶幽會處，全劇於是在連串嬉戲中結束。卡索納說道：愛情不論是求而未得，得而復失，甚或自戀，最後的訊息總是充滿希望：「你離開時會欣賞生命及你所愛的人」。

　　卡索納稍後的《黎明夫人》(*The Lady of the Dawn*) (1944) 呈現安琪莉卡 (Angelica) 和她的男友私奔，她的未婚夫馬丁 (Martin) 為了家庭名譽，謊稱她溺水死亡。後來他在河中拯救了美婦阿德娜 (Adela)，但因他的未婚妻尚在，不能和她結合。穿插劇中的還有死神 (Death)，祂因為馬丁人壽已盡，前來索取他的生命，可是陰錯陽差，竟然酣睡過頭，只能等待另個適當節日。這日祂再來時，發現馬丁的困境，適值安琪莉卡被棄回家，預備自殺，於是同意李代桃僵，讓馬丁能和真情摯愛的人結合，同時感慨神不如人，不能享受人世愛恨情仇的豐富經驗。如此結局，充分展現卡索納對生命的樂觀。可惜隨著他的離開，結束了西班牙劇壇曇花一現的局面。

　　佛朗哥去世後，西班牙決定讓國王復辟，同時將國土分為 17 個獨立的自治區 (autonomous communities)，提升戲劇水平非常困難，以致迄今為止，尚無知名國際劇壇的人士或劇作。

德　國

16-24　霍普特曼和他的《織工》

　　我們在緒論中已經介紹過表現主義的理論和作品，以及史詩劇場的理論，在這裡我們將補充史詩劇場的主要作家與作品，以及在二十世紀前半葉德國劇壇的其它情形。

　　在二十世紀初葉，德國最著名的劇作家是格哈特・霍普特曼 (Gerhard Hauptmann, 1862-1946)。他在大學時攻讀歷史，因為受到法國社會主義的影響，早期的劇作關懷社會問題，並且包含酗酒及色情，他的第一齣大戲《黎明前》(Before Sunrise) (1889) 就是如此，以致引起中產階級觀眾的震驚。此後他受到愈來愈多知識份子的了解與欣賞，幾乎每年都有新作發表，終於累積了豐沛的國際聲望，獲得諾貝爾文學獎 (1912)。

　　霍普特曼最為人知的劇本是《織工》(The Weavers) (1892)，劇情依據一次歷史事件：西里西亞地區的一群紡織工人，聯合起來反抗資方的長期剝削，但是遭到政府武力鎮壓，傷亡慘重 (1844)。霍普特曼的劇本共有五幕，前面幾場戲顯示幾個工人家庭難以維持生活，和工廠老闆們的豪華奢侈形成強烈的對照。工人們感到「一個工人像是一個蘋果，每個人都要咬它一口」，於是決議強烈反抗，毀滅剝削者的房舍，但最後在資本家與軍方的合作下遭到鎮壓。政府審查官擔心演出後果，運用所有法律規定禁止演出。霍普特曼不得已作了修改：他在第五幕最後加了一個工人，讓他說道：直接衝突犧牲太大，工人的救贖在他們的信心 (faith)。

　　經過這種妥協，《織工》獲得公開演出的許可 (1893)。《織工》的演出，在世界劇壇開創了很多先例：一、劇中人物超過 70 人，但是沒有一人是主

角。少數幾個人偶然成為焦點，但迅即為別人取代。本劇因此為群眾表演
(ensemble acting) 提供了良好的機會；二、為了加強劇情的可信度，劇中使用
當地的方言；三、影響最為深遠的，是劇中各種細節都盡量逼真，實踐了法
國左拉提倡的「自然主義」(naturalism) 的理想。霍普特曼的祖父是 1844 年
參加暴動的礦工之一，他的故事經由他父親及其他存活工人的轉述，使他對
工人的情形有深入的了解。例如他描寫工人因為長期坐在織布機前，以致普
遍膝蓋彎曲，胸部扁平，有的還不斷咳嗽；至於女工除了衣服襯褸之外，還
有突出又憂鬱的眼睛。這些特色，透過導演、演員及設計者的配合，讓演出
栩栩如生，受到熱烈的歡迎。

　　1890 年代，霍普特曼放棄自然主義，先是嘗試象徵主義，後來偏重純然
的幻想，最後他到希臘旅行 (1907)，作品題材轉移到《聖經》題材以及希臘
古典。這期間雖然仍有佳作，但成績已屆強弩之末。一次大戰時他支持德國，
德國戰敗後他逃到瑞士，雖然繼續寫了十齣戲，但不再廣受歡迎，他於是分
神寫作電影腳本，藉以增加收入，俾能維持他習慣的豪華生活。納粹政權興
起後，表面上尊重他的才華和聲譽，實際上對他防範監視，讓他難以發揮。
不過他自然時代的佳作，即足以維持他在德國的傑出地位，並且享有國際的
尊重。

16–25　新寫實主義

　　1923 年左右，德國劇壇出現了「新寫實主義」(neorealism)。它的特色是
運用大量的文件資料 (documents)，討論一戰後出現的社會問題，包括過度嚴
格的法規（如墮胎法），以及青少年、少年與學校問題等等。這類劇本的作家
很多，但其作品大都難以卒讀，唯一的例外是祝克梅爾 (Carl Zuckmayer,
1896–1977)。他最初的兩個劇本都用表現主義的風格寫出，徹底失敗，後來
改用民間喜劇 (folk drama) 的方式，寫出《歡樂的葡萄園》(*The Merry
Vineyard*) (1925)，呈現萊茵河地區葡萄園的快樂生活，同時對新興的民族主

義者加以諷刺，非常受到歡迎。另一個是《小城軍官》(*The Captain of Kopenick*) (1931)。它以 1900 年代的普魯士為背景，呈現一個出獄的鞋匠，穿上普魯士自衛隊軍官的制服，召集一組隨從，來到小城克彭怡克，虜獲市長及議會議員為人質，提出無理要求，但人們看到他的軍服，敬畏中對他唯命是從。本劇諷刺普魯士在二十世紀初葉對軍官的極度重視，同時嘲弄「只重衣服不重人」的風俗，類似俄國果戈里的《督察長》，除在德國廣受歡迎外，還多次在英國演出。

在新寫實主義開始的同一時期 (1922–23)，皮斯卡托 (Erwin Piscator, 1893–1966) 也開始在柏林演出一系列的劇本，鼓舞觀眾改造社會，導致史詩劇場 (epic theatre) 的崛起，並由布萊希特 (Bertolt Brecht, 1898–1956) 在理論上建立了堅實的基礎（參見第十五章）。希特勒當權後 (1933)，類似皮斯卡托及布萊希特的導演及作家們紛紛離開德國，其餘留在國內的創作者也盡量避免敏感的題材。多彩多姿的劇壇於是突然變得單調，劇壇呈現的由政府支持的節目，大多強調德國條頓民族的偉大，雖然規模宏偉，但都落入宣傳劇的窠臼，缺乏持久的藝術價值。

16–26　布萊希特的劇本

布萊希特與皮斯卡托合作期間，劇本大部分是團隊合作的結果，但團隊在納粹黨興起後離散，他被迫流落異域 (1933)，後來定居美國，獨力寫作了幾個劇本，但嘗試性的演出都不成功。戰後美國眾議院「非美活動委員會」指控他「寫了一些非常革命性的詩、劇本及其它作品」(1947)，他作證時予以否認，但在次日立即離開美國，經過瑞士與奧地利回到東柏林 (1949)，東德政府支持他建立「柏林劇團」(Berliner Ensemble)，並擁有自己的劇場，而且承諾不干預他的創作和演出。在此狀況下，布萊希特既有民主社會劇場人士所享有的自由，又有社會主義劇場人士不虞匱乏的人力和物力資源。

布萊希特戰時獨力創作的劇本包括《大膽媽媽和她的子女》(*Mother*

Courage and Her Children) (1941)、《伽利略傳》(*Life of Galileo*) (1943)、《四川好人》(*The Good Person of Szechwan*) (1943) 以及《高加索灰闌記》(*The Caucasian Chalk Circle*) (1948)。以上括弧中數字，均為各劇演出年代，因為布萊希特習慣性修改劇本內容，甚至在排演進行中都會如此。一般來說他在戰前的作品一般都帶有鮮明的馬克思主義色彩，對社會現象作出強烈的批判。他後來獨力完成的作品，展現的視野比較寬宏，意識形態比較含蓄，訴求的力量也遠為強大，成為二十世紀世界劇壇的奇葩。

「柏林劇團」首演的劇目是《大膽媽媽和她的子女》。希特勒攻擊波蘭那年 (1939)，布萊希特義憤填膺，立即編寫本劇，以一個多月的時間完成，抨擊納粹主義和法西斯主義。他依循史詩劇場「歷史化」的原則（參見第十五章），將劇情放置在三十年戰爭 (The Thirty Years' War) (1618–48) 期間。這是歐洲近代史上最持久也最殘酷的戰爭，起先是天主教與新教間的衝突，後來演變成世俗君主的爭權奪利，牽涉到絕大多數的歐洲國家。因為雙方軍隊的供養主要靠自給自足，以致劫掠燒殺無所不為，軍紀渙散。它的主要戰場在中歐，也就是後來的德國，它的人口死亡率估計高達總人口的 25% 到 40% 之間。

《大膽媽媽和她的子女》呈現這場戰爭中，一個母親帶著她的三個子女隨軍販賣飲食和日常用品，但三個子女次第夭折的故事。她的本名是安娜‧費爾寧 (Anna Fierling)，但劇中人都稱她為「大膽媽媽」或「勇敢」，因為她有次冒著生命危險，穿過戰火，成功賣出了要發霉的麵包。劇情從 1624 年開始，到 1636 年結束，分為 12 場，每場都有該場的內容介紹，在演出開始時由字幕投射出來；演出中還一再穿插歌曲，擴大並突顯劇情的意旨。

劇本開始時，大膽媽媽在烽火中拉著小貨車，隨著新教軍隊販賣謀生已有數年，還與不同種族的男人生了兩男一女，獨自一人撫養，希望他們能存活下來，然後在和平來到後成家立業。但事與願違，她的兩個兒子先後加入軍隊後，艾力夫 (Eilif) 因為「勇敢」，次子「瑞士奶酪」(Swiss Cheese) 因為「誠實」，女兒卡琴 (Kattrin) 因為「仁愛」都慘遭殺害。個別來說，長子有次

隻身殺死四個農民，搶奪了 20 頭牛，他的長官因此誇獎他英勇，特別邀他共餐。大膽媽媽卻教訓他不該冒險犯難，打了他一個耳光。後來交戰雙方暫時休戰，他又同樣殺人，結果這次被處死刑。他被押解來和母親道別時，她正好進城購貨，其他人後來也沒有告訴她，所以她一直認為他還活著。

至於次子在新教軍營擔任軍費管理官，後來天主教軍隊突襲成功，軍營潰散，他帶著現金箱逃到母親那裡，企圖保住現金以備他的長官有錢發餉。被敵軍偵探發現，將他逮捕。為了拯救兒子，大膽媽媽預備賄賂拘禁他的軍曹，讓他匿案放人。為了籌錢，她預備將她的小貨車讓售給常來買酒的怡薇婷 (Yvette)。這個 22 歲的軍中娼妓，五年前情竇初開時，敵軍經過她的農村，並和當地婦女跳舞作樂，其中一個名叫「煙斗彼得」(Peter Piper) 的廚師誘騙了她的童貞。軍隊離開後，她隨著軍隊追尋他，後來為生活所迫淪為營妓。怡薇婷聽了大膽媽媽的慫恿，果然找上一個年老的上校軍官願意出錢幫忙她購車。因為小貨車是她唯一的生財工具，大膽媽媽再三討價還價，最後當她同意對方條件時，已經錯過時機。她悲嘆道：「我相信——我討價還價太久了。」(I believe—I've haggled too long.) 第二天天亮後，軍曹指著她兒子的屍體，問她認不認得，她擔心受到牽連，一再搖頭否認，結果兒子被士兵丟進了亂葬坑。

伴隨大膽媽媽的還有一個牧師。他失去教堂，只好協助她做些粗活，幫忙拉車，她則提供他食宿。儘管他一直對她示好，但她認為牧師只會高談宗教，空洞無聊。相反地，她看中的是廚師「煙斗彼得」。他經常向她購買零星食物，討價還價的功力，與她旗鼓相當，令她刮目相看。對於進行中的戰爭，牧師認為這是宗教戰爭，目標崇高，為上帝犧牲的人會得到神佑；廚師則辯稱這場戰爭的領導者都是藉上帝之名行害人之事，藉除暴之名侵略別國，藉保護之名向人民橫徵暴斂。大膽媽媽認同他的觀點，說道：「你聽那些大人物講話，他們開戰是由於畏懼上帝，是為了所有光明美麗的事物，但是好好看看，你會發現他們並不那樣幼稚：他們要從中得到好處。」透過類似這樣的辯論和談話，劇中提供了戰爭的情勢以及反對戰爭的立場。

　　本劇更動人的事件環繞在大膽媽媽的女兒卡琴的遭遇。她年幼時就遭人強暴，然後被害成為啞巴。劇中她已長大，有次代母親進城購物，歸途又遭到攻擊，容貌全毀，日後只怕是難以成婚了。從此她對嬰兒與孩童更為熱愛，甚至一度冒著生命危險，進入正在崩塌的房屋救出嬰兒。後來牧師離去，廚師替代他陪伴大膽媽媽做生意，但戰火不斷的結果，導致德國地區人口銳減了一半，農莊空虛，豺狼橫行。兩年後廚師的母親去世，他預備回去經營母親留下的小旅館，於是邀約大膽媽媽同行。她也希望結束漂泊無定的生活，於是立刻同意，可是廚師卻顧忌卡琴的容貌會嚇走客人，決意不帶她同去，大膽媽媽聽後斷然拒絕，和卡琴兩人繼續推著小貨車，走向漫漫風塵。

　　1636 年的某天夜晚，大膽媽媽將小貨車停在城外一個農家前面，自行進城購貨，留下卡琴一人。這時，天主教軍隊準備偷襲一個新教城市，他們也來到農家，強迫一個青年農夫引導他們穿越森林。一個老農夫搬出小梯子爬到屋頂探望，發現森林到處都是軍隊，而城中漆黑一片，毫無警覺。他和他的家人固然為他們城裡的親友擔心，但也無法可想，只好開始祈禱，最後以《天主經》的經文結束：「求您寬恕我們，就像我們寬恕我們的敵人一樣。」卡琴目睹上面的一切，而且愈來愈關心——不僅她媽媽仍在城內，她更擔心很多兒童都會受到傷害。為了驚醒城內守衛，她從小貨車裡拿出小鼓，爬上屋頂打擊。軍曹帶兵回來制止，她卻把小梯子拿上屋頂，不顧他們的威脅利誘，逕自強擊，讓鼓聲愈來愈響，最後軍曹只得下令開槍將她打死。槍聲驚醒了城中守衛，遠處傳來警鐘的聲音。卡琴犧牲了自己，救了全城。

　　次日早晨，最後一批軍隊正在離開時，大膽媽媽仍然坐在女兒的屍體旁，默默無語。農家大小告訴她當地有豺狼和強盜出沒，敦促她趕緊隨軍而去。她只好從車中拿出布料蓋上卡琴，農夫承諾將會給她適當的安葬，大膽媽媽依照她誠實做人、公平處事的風格，掏出錢來說：「這點小錢補貼你們的花費。」然後獨自一人拉著小貨車離去，希望能夠遇見她的長子艾力夫——卻不知道他已經遭到槍斃。

　　如上所述，《大膽媽媽和她的子女》公認是二十世紀最偉大的反戰劇，也

是世界劇壇不朽的瑰寶。劇中的材料和觀念大都來自別人的著述，以致有人認為布萊希特涉嫌剽竊。他本人不以為意，認為天下文章本來就是一大抄；更重要的是他博聞強記，能將五光十色的片段，編織成為裁剪精緻的錦裘。分別來看，「大膽媽媽」的名字，來自 1670 年左右的一篇短篇小說，其中的主角同樣在三十年戰爭中掙扎求生；關於這場戰爭，布萊希特參看了席勒的《華倫斯坦》(Wallenstein) 三部曲 (1798–99)（參見第十一章）；劇中牧師的說教內容，大都來自布萊希特在童年時就已經熟讀的《舊約聖經》；大膽媽媽的基本態度，尤其是她對子女的教誨，都展現中國老、莊哲學中柔弱勝剛強的道理，最為明顯的是在第六場，在卡琴容貌毀壞之後，大膽媽媽對她說道：「就像樹木一樣：又高又直的都被砍下來作為屋頂的材料，那些歪斜的卻能享受生命。所以這裡的傷痕真是一樁喜事。」《莊子》外篇，〈山木〉第二十中也寫道：「莊子行於山中，見大木，枝葉盛茂。伐木者止其旁而不取也。問其故，曰：『無所可用。』莊子曰：『此木以不材得終其天年。』」布萊希特在其它的劇本中，同樣引用了很多老莊的論述。最後，貫穿全劇的當然是馬克思主義的中心思想：統治階級用各種方式壓榨剝削勞苦大眾，不願作奴隸的人們，應該團結起來將它推翻。不過上面已經說明，布萊希特這個時期的劇作已經登峰造極，大家看重的是它的藝術成就，不是它的意識形態。

　　《大膽媽媽和她的子女》在巴黎的國際戲劇節演出時 (1954)，受到全球藝術家的激賞，史詩劇場的理論、劇作及演出方式，從此迅速傳播各地，受到模仿。但諷刺的是，雖享有創作上的自由，但因為它的意識形態，尤其是劇中工、農、兵的形象，不受蘇聯及東德官方的認可，於是長期未能在境內公開演出。《高加索灰闌記》在巴黎演出時 (1955)，再度受到肯定，公認柏林劇團是世界上出類拔萃的劇團之一。布萊希特去世後 (1956)，他的妻子海倫娜・威格爾 (Helene Weigel, 1900–71) 接掌劇團；她多年來一直扮演他劇中的女主角，如「大膽媽媽」等等，所以很順利地繼承了劇團的傳統，即使在她去世後，劇團仍能薪盡火傳，直到現在。

◀海倫娜・威格
爾在《大膽媽媽
和她的子女》中
飾演女主角（達
志影像）

義大利

16–27　長期分裂終於統一

　　前面介紹過，義大利因為特殊的時、空環境，從十一世紀即開始繁榮，後來更成為文藝復興運動的發源地，產生了很多優異的藝術家（參見第四章）。哥倫布發現了美洲新大陸後 (1492)，西班牙與英國的國際貿易突飛猛進；在同一時期，土耳其興起，截斷了義大利與非洲及亞洲的通商管道。在東、西財源如此枯竭之後，義大利開始了長期的衰落。自從中世紀以來，義大利本來由一群家族強人割據，建立城邦，自命為諸侯或貴族，但都地小人寡，當鄰近地區的西班牙、奧地利及法國強大後，先後對它蠶食鯨吞。飽受橫徵暴斂的義大利居民，最後開始統一建國運動，幾經挫折與犧牲，終於成功 (1861)，但天主教廷控制的土地，直到幾年後才收復 (1870)，只留下梵蒂岡地區給教廷，形成今天的局面。

　　在列強割據義大利期間，北部只有一個義大利的家族政權始終巍然獨存。義大利統一時保持了這個王室，施行君主立憲的內閣制。它的人口在統一之年約為 2,501 萬，此後 1900 年約 3,244 萬；1930 年約 4,070 萬；1946 年約 4,538 萬；1960 年約 5,676 萬。這些人使用他們居留地的方言，直到施行全國國民教育，尤其是廣播及電視普及以後，才逐漸有全國通行的義大利語。

　　第一次世界大戰時，義大利加入英、法陣容，傷亡慘重，民生凋敝，戰後和會中又受到屈辱，導致法西斯主義的興起。它的發起人墨索里尼 (1883–1945) 原為報紙主編，一戰中受傷，復原後再度擔任他發行報紙的主編 (1917)，在戰後組織義大利攻擊隊 (Italian Combat Squad) (1919)，約 200 人，大都為退伍軍人，稱為黑衫軍 (the Blackshirts)。他稱他的團體為國家法西斯

黨 (Fascists)，「法西斯」意謂團結一致的群眾，類似工團 (guilds or syndicates)。墨索里尼將柏拉圖《共和國》(The Republic) 中的理想，轉變為政見，反對齊頭式的民主，主張由精英治國；反對歧視任何社會階級，提倡階級合作；建立戰士階級，提升國家武力，藉以恢復古代羅馬帝國的光榮。黑衫軍在成立之初，經常在米蘭街道示威遊行，並與其他黨派份子爭論打鬥，但兩年之後，它獲得越來越多的擁護，竟然成為一個小的政黨。接著三萬黑衫軍聚集羅馬發動政變，國王於是任命墨索里尼為內閣總理 (1922)。此後五年，墨索里尼宣佈他的政黨是義大利唯一合法政黨，他自己也獲得「領袖」(Duce) 的稱號，實施長期的獨裁統治 (1925–45)。

16–28 二十世紀初期的戲劇

　　十九世紀的義大利戲劇，絕大多數都是由法國原作翻譯、改編或模仿而來的通俗劇及巧構劇。統一初期的政府為了建立本土的戲劇，間或提供經濟支援，鼓勵創造，但成績平平。比較傑出的加布里埃爾・鄧南遮 (Gabrielle d'Annunzio, 1863–1938) 本來是詩人，新聞記者和小說家。他 1899 年開始戲劇創作，總共完成八齣。這些劇作與法國象徵主義密切相關，是義大利頹廢運動 (the Decadent movement) 的主力，充滿神祕的聲色快感 (sensuous)，引起兩種截然不同的反應：一種認為他的劇本離經叛道，有一齣戲在上演後還遭到禁演；另一種讚美它們的內容新穎，語言充滿活力，為義大利劇壇開闢了一片嶄新的園地。

　　一次大戰前幾年，一個女伶演出了一位詩人為她編寫的幾個劇本，其中結合了希臘悲劇、華格納音樂及尼采的哲學。他們的努力並未產生積極的效果，卻激發了「未來主義」(futurism) 的出現。這個主義推崇現代科技的能量和速度，提倡用它來改變人類現況。戲劇方面，它從 1910 年開始發表宣言，批評傳統戲劇過於冗長，主張用「綜合戲劇」(synthetic drama) 取代：在音樂廳、夜總會或馬戲場等場所演奏音樂、朗誦詩歌、展示繪畫，或是數樣同時

進行。後起的未來主義者還主張演出時運用多媒體，讓觀眾參加演出，並與演員混雜互動等等。只是未來主義從未獲得廣泛的認同，在 1920 年代沒落。

16–29　皮藍德婁

在以上一連串標新立異的理論氛圍中，出現了真正劃時代的理論，倡導者是皮藍德婁 (Luigi Pirandello, 1867–1936)。他生長於西西里富有家庭，長大後赴羅馬就讀大學，對人文及戲劇深感興趣，之後在德國獲得博士學位，歸國後長期擔任美學及風格學教授 (1897–1922)，同時撰寫詩及小說，頗獲好評。他從 1916 年開始編劇，最後因為劇本的內涵及舞臺的創新獲得諾貝爾文學獎 (1934)。

皮藍德婁的劇本後來編輯成《赤裸的面具》(*Naked Masks*)，配合的理論是「劇場中的劇場」(theatre in the theatre)。皮藍德婁以前，「劇中劇」(a play within the play) 的情形屢見不鮮，莎士比亞的劇本中就有不少實例，相關的論述更所在多有。皮藍德婁的理論固然和這些論述有部分重疊，但是在強調戲劇的非真實性方面更為徹底。在哲學上，皮藍德婁認為人生世相永遠變動不居，我們根本無法掌握它的真實情況。再者人們生活背景、觀察角度，以及主觀意願的差異，對同一個情況在報導、詮釋及評價各方面，往往人言言殊。此外，因為社會瀰漫著巧言令色、爾虞我詐，以及口蜜腹劍的風氣，似乎人人都戴著面具，藉以掩蓋他們的本來面目。皮藍德婁認為他的劇本捕獲到社會眾生赤裸的面目，但劇中的那些人物在生活中裝腔作勢，戴著面具做人，又如同演員在劇場的表演，因此用《赤裸的面具》這樣矛盾的標題突出他劇本的特色，而演出他劇本的場地可以視為「劇場中的劇場」。

皮藍德婁的劇本可以說明和印證他的理論，尤其是他最著名的劇本《尋找作家的六個人物》(*Six Characters in Search of an Author*) (1921)。劇情略為：一個導演在排演一齣當時流行的鬧劇時，六個人物進入劇場，聲稱某個編劇撰寫了他們的故事，但是沒有完成，希望導演能排演出他們充滿血淚的生活。

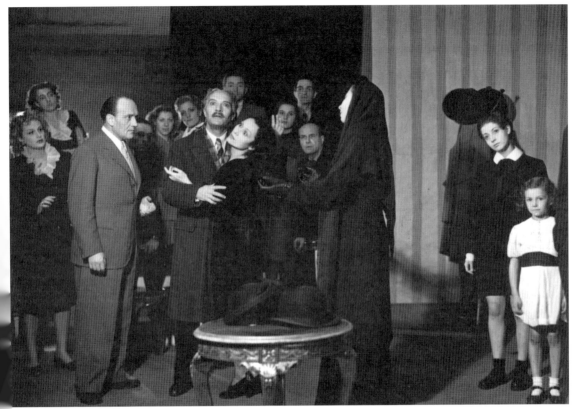

▲1944 年在米蘭奧德翁劇院 (Teatro Odeon) 上演的《尋找作家的六個人物》（達志影像）

這六個人物來自一家：父親、母親、他們成年的兒子和女兒，以及母親再婚後生的兩個幼童。他們故事的梗概是父母離婚後，父親寂寞難耐，到高級妓院尋芳，服侍他的是他的女兒，但他們彼此並不認識，後來母親來到，及時阻止了他們的交易。對於這個故事的細節，當事人都有不同的看法和解釋，包括父母離婚的原因，以及他們離婚後對子女的管教和關懷等等，但重點始終回到妓院尋芳一事。女兒為了羞辱父親，堅持他們已經發生了亂倫關係，父親則聲稱母親及時阻止，女兒並未受到他的玷汙。導演聽完父女的陳述後，調度他的演員演出，但是女兒認為他們未能呈現實情，於是親自示範表演，父親對她的呈現當然堅決否定，以致真相始終曖昧。劇本的其餘部分，包括

幼童的溺死等等，都同樣顯示當事人的主觀立場，影響到對事實真相的認知。

本劇在 1921 年首演時，觀眾不僅對劇情感到困惑，對演出方式更強烈反對。演出開始時，他們看到舞臺上沒有任何佈景，立即發出噓聲；接著六個人物入場，他們更發生爭吵，甚至打架，演完後還從劇場打到街上。可是到 1925 年時，本劇已在很多歐美大都市演出，廣獲好評。皮藍德婁下一個成功的劇本《亨利四世》(*Henry IV*) (1922)，同樣有劇中劇的結構及真假難辨的特色。因為這些成就，很多學者認為皮藍德婁的劇本，是 1960 年代出現的「後設戲劇」(metatheatre) 及稍後荒謬劇場 (theatre of the absurd) 的濫觴。

皮藍德婁的父母均反對當時法國的統治，他青年時耳濡目染，具有同樣的情懷，但是義大利統一後的情形令他非常失望，因此他對法西斯主義非常認同，加入該黨成為黨員。墨索里尼於是幫助他取得一座劇院，讓他經營管理，並送他到世界主要城市演出及演講，讓他深獲國際聲響。可是墨索里尼成為獨裁者後，皮藍德婁公開撕毀黨證 (1927)，從此受到監視，他於是專注於寫作長篇小說，少數劇本在風格上則變得比較傳統，成績也不如從前。

俄　國

16-30　契訶夫與高爾基

　　前面介紹過，邁寧根劇團在歐洲九個國家的巡迴演出，展現「全體演出」的傑出效果，引發小劇場運動（參見第十一章）。它兩次在俄國的演出（1885, 1890），讓當地劇壇相形見絀，但恆科 (Vladimir Nemirovich-Danchenko, 1858-1943) 與史坦尼更銳意急起直追，成立了莫斯科藝術劇團 (Moscow Art Theatre) (1898)，以專業性演出為目標，利用戲劇藝術推展群眾教育，提高公民氣質。兩人同時協定分工合作，由史坦尼主持導演，但恆科擔任戲劇顧問，負責劇本選擇及詮釋。演員方面，史坦尼本來就有自己的劇團，但恆科那時在一所專科學校傳授戲劇演出 (acting)，於是就以學生作為劇團的骨幹。

　　劇場首演的劇目是阿勒謝伊・托爾斯泰的《沙皇菲歐德》(*Tsar Fyodor Ioannovich*)（參見第十二章），劇中的沙皇是十六世紀末期的人物，為了呈現歷史的真實性，劇團首先作了徹底的研究，製作當時的服裝，並在各省尋找當時留下的實物再運回劇場；演員方面同樣經過數月排練，期間他們被要求同住一處，俾便彼此溝通，打破傳統的「戲路」，學習用自然寫實的演技，互相配合，絕不突出任何個人，藉以達到整體效果。這種種首創的措施和表演，獲得空前的好評。

　　但首演之後，接著的兩個演出都不受歡迎。危機中，但恆科記起兩年前看過的《海鷗》(*The Seagull*) (1896)，作者是前面介紹過的契訶夫 (Anton Chekhov, 1860-1904)。他在《海鷗》於聖彼得堡的演出慘敗後，發誓永遠退出劇壇；然而但恆科覺得劇本其實很好，只是需要用新的方式演出，於是說

服作者讓他的劇團演出，果然獲得觀眾激賞。契訶夫隨後又寫出了《凡尼亞舅舅》(*Uncle Vanya*) (1899)，《三姊妹》(*Three Sisters*) (1901)，和《櫻桃園》(*The Cherry Orchard*) (1904)。

這四個劇本各有千秋，但公認《櫻桃園》反映了一個急遽變動的時代，內容及人物刻劃最為深刻。在本劇寫作以前的一個世代裡，俄國沙皇解放了農奴 (1861)，土地貴族失去廉價勞力，財源開始枯竭，但昔日的生活價值和習慣難以立即改變，環繞他們的幫閒和僕役仍然眾多。另一方面，新興的中產階級正在抬頭，庸俗的商人忙於賺錢，滿懷理想的知識份子卻無所事事，生活漫無目的。

《櫻桃園》非常忠實地呈現了這群人的生活。它的四幕像是四個切片，全劇從第一幕柳波芙夫人 (Madame Lyubov) 回家開始，到她在第四幕再度離

▲契訶夫（坐在中間）正在向莫斯科藝術劇團的演員們讀他的劇本《海鷗》，史坦尼斯拉夫斯基在他的左方（右手邊），但恆科站在最左邊，梅耶荷德坐在最右邊。（達志影像）

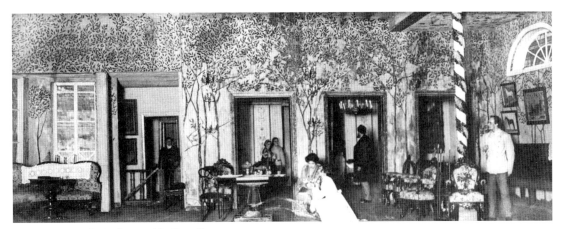

▲ 由史坦尼執導的《櫻桃園》第四幕 © RIA NOVOSTI

家結束。劇中既沒有明顯的情節，更沒有特別組織的事件，使劇情逐步向高潮發展。櫻桃園的保留或出賣固然是攸關家庭興衰的大事，但這件事在劇中的篇幅不多，主動變更用途固然不能令園主們心甘情願，被迫放棄也不特別令她們傷心悲痛。也因此，劇中並沒有任何非常強烈的情感。同樣地，劇中也沒有特別突出的人物：柳波芙夫人的戲份並不特別重要，每個人物都以自我為中心、心事重重，所以人物之間的對話也往往散漫無章，很多像是自言自語，既不是回應別人的說話，也往往得不到迴響。既然劇中絕大多數的人物缺乏生活目的和方向，那麼劇中事件的散漫與對話的零碎，正是這種生活的最佳寫照。因此，戲劇史家往往形容契訶夫劇本的結構是離心式的 (centrifugal)，而易卜生寫實劇本的結構是向心式的 (centripetal)：一切都以主角為中心，以高潮為方向。

除了以上的特色外，本劇還運用象徵和音響來營造氣氛，增進效果，櫻桃園本身就是一個貫穿全劇的象徵。在農奴時代，它的果實可以釀酒出售，現在卻只是美麗的自然景觀，失去經濟價值。第一幕發生在櫻桃花綻放的五月，地點在可以觀賞櫻桃園的育嬰室，在那裡柳波芙夫人曾將女兒撫養長大，現在母女久別歸來，撫今思昔，自然感慨良深。第四幕幕落時更讓景觀配合音響效果，用斷續的伐木聲表示部分樹木正被移除，準備建立可以營利的暑

假旅社。就這樣，象徵與音響配合劇情，展現出時代無可抗拒的變遷，以及當事人的聚散離合。

由於這四齣傑作，契訶夫成為俄國迄今為止最偉大的劇作家，也為現代戲劇創下新的里程碑。他的成功，同時也奠定了莫斯科藝術劇團的卓越地位和國際聲響。在營運順利及贊助者的支持下，劇團離開了在莫斯科郊區的老舊房舍，在市區興建了至今仍在使用的劇院 (1902)，將劇團人員從 39 人增加到 100 人，為了紀念《海鷗》的成功，劇團選用海燕作為標誌，每年演出新劇三到五齣，保留有口碑的劇本作為常演劇目；其它時間則上演俄國舊劇及世界經典名劇。這時劇團已經獲得國際聲響，應邀到德國及奧地利演出 (1906)。

象徵主義在法國興起後，史坦尼在莫斯科藝術劇場增加了一個工作坊 (1905)，特意調配人員實驗這種新風格的可行性，卻發現它非常輕視演員和他們的演技，於是斷然停止實驗，同時繼續摸索教導演出的方法。後來在但恆科的堅持下，成立了第一工作坊 (The First Studio) (1911)，但仍然不滿意，於是繼續他一向主導的寫實主義。

契訶夫去世後，但恆科繼續發掘新人，其中最傑出的是高爾基 (Maksim Gorky, 1868–1936)。他 5、6 歲就失去父母，8 歲起當學徒僕役，在伏爾加河的船上洗刷碗盤，不時遭到鞭打，常與地痞、流氓為鄰。在痛苦顛沛中他勤讀當代文豪的作品，不斷寫出小說和散文，呈現親歷的痛苦和見聞，到 1895 年時已響滿京華，他鼓吹革命的詩歌〈暴風雨中的海燕〉更是膾炙人口。

在但恆科的邀請敦促下，高爾基開始編劇，總共寫了 12 個劇本，內容大多是他經歷過的人物和他們的生活，角色刻劃則趨向類型化：那些勤勞的農夫和勞工都是好人，那些自私自利、自欺欺人的小商人、小職員、知識份子都是壞人。因為人物「立場」鮮明，說教味太強，這些劇本早已顯得過時。其中最著名的是《底層》(The Lower Depth) (1902)，呈現一個陰暗汙穢的地下室裡，一群貧窮的人如何彼此爭吵、酗酒、打鬥、欺詐，只有一個偶然來的過客，為這裡帶來短暫的安慰與希望。他悄然離開後，原有的住客有的被

殺害，有的因肺病死亡。這群地下室的眾生相，在俄國舞臺上前所未見，當時被認為是俄國自然主義的代表作，有人更視它為俄國大革命前的警訊。

16–31　俄國芭蕾舞團

　　前面介紹過，在凱薩琳女皇大力提倡下，俄國芭蕾舞劇突飛猛進，在十九世紀後期產生了很多優美的作品，包括古典芭蕾的精華如《睡美人》及《天鵝湖》等等（參見第十二章）。二十世紀初葉開始，在最後一位沙皇尼古拉二世（Nicholas II，1894–1917 在位）在位期間，俄國芭蕾再度出現高峰，不過地點是在國外，中心人物是製作人佳吉列夫 (Sergei Diaghilev, 1872–1929)。佳吉列夫青年時期家庭富裕，從小即學習音樂與繪畫，長大後在聖彼得堡大學學習法律 (1891–96)，畢業後在聖彼得堡創立雜誌《藝術世界》(*World of Art*) (1898)，自任總編，並在 1902 年開始對音樂會、歌劇及芭蕾發表評論，同時舉辦重要的國際藝術展演。他後來不滿意國內的保守風氣，於是在巴黎連續三年舉辦了美術展及歌劇展 (1906–08)，接著在巴黎成立「俄國芭蕾舞團」(the Ballets Russes) (1909)，製作芭蕾節目作商業演出，由他自任藝術總監直到生命終了。

　　在長達 20 年的製作生涯中，大都由佳吉列夫物色俄國的芭蕾編舞及譜曲者，由他們籌劃表演的核心內容。這些創作者人數眾多，而且各有特色，以致整體來看題材豐富多變，規模大小不一，演出時間有長有短。不論是哪種情形，由於佳吉列夫熟悉當時俄國所有的優秀舞者，以及舞臺藝術的翹楚，他都能情商他們共襄盛舉。他們大多在莫斯科和聖彼得堡的劇院有長期的固定工作，因此佳吉列夫的演出都排在他們暑假休假期間。一般來說，他們的技藝遠遠超越他們在歐洲其它地區的同行，因為即使比較發達的法國舞蹈藝術在 1830 年代就已經沒落。結果是「俄國芭蕾舞團」的演出普遍受到歡迎，演出的地點早年只在巴黎，後來推廣到歐洲其它國家，最後更遠赴南、北美洲等地，形成二十世紀芭蕾舞的盛世。

▲《春之祭》1913 年巴黎首演劇照 © Collection Roger-Viollet

　　在「俄國芭蕾舞團」的節目中，特別值得介紹的是《春之祭》(*The Rite of Spring*) (1913)。它的作曲者是伊戈爾・斯特拉溫斯基 (Igor Stravinsky, 1882–1971)。佳吉列夫在準備成立「俄國芭蕾舞團」時，在聖彼得堡偶然聽到他的作曲，於是邀約他編寫芭蕾，《春之祭》是他應邀而作的第三齣，劇情細節上曾受教於若瑞克 (Nicholas Roerich, 1874–1947)，一位著名的俄國民俗藝術家及古典宗教儀式家。《春之祭》的故事及舞蹈動作來自藝術家對遠古俄國祭典的記憶與想像，沒有曲折的情節。它的第一部分是「土地崇拜」(Adoration of the Earth)：山上男女眾人輪流跳舞慶祝春天的來臨，同時準備選出一人奉獻給大地。第二部分是「犧牲」：年輕女孩們進行神祕的遊戲，其中一個被選為受到尊敬的「當選者」，在智慧老人們的照顧下，跳「祭獻之舞」直到死亡。《春之祭》需要極大編制的交響樂團，它的音樂受到俄國民間

曲調的影響，在聲調、節奏、旋律各方面都與傳統音樂大相徑庭，初聽起來非常不和諧。製作人顧慮到觀眾的可能抵制，於是在首演時加上了副標題《兩部異教俄國的畫卷》(*Pictures of Pagan Russia in Two Parts*)。然而那些前衛性的音樂及舞蹈仍然在觀眾中引起嚴重的動亂，緊接的輿論也是毀譽參半。適逢第一次大戰不久爆發，演出趁機結束，直到 1920 年代才重新演出。時過境遷，《春之祭》後來被公認為二十世紀影響至深的音樂作品之一。美國著名的音樂歷史教授格勞特 (Donald Jay Grout, 1902–87) 就肯定它「無疑是二十世紀早期最有名的創作。」還有其他學者認為《春之祭》的音樂影響到二十一世紀。

佳吉列夫去世時，「俄國芭蕾舞團」負債累累，它的財產被債權人攫取，演出也隨著停頓，後來有人試圖恢復，但效果不彰，更突顯佳吉列夫的歷史貢獻：是他首次組成職業團體，專門表演芭蕾，提升了它的藝術地位。在他以後，單獨表演芭蕾的舞團在世界上所在多有，不過都是公立或由企業支持，不像他長年獨力經營。

16–32　共產黨革命後的劇壇

俄國在 1917 年二月爆發革命，推翻了長達三個世紀的沙皇統治，建立臨時政府。到了十月，由列寧領導的蘇維埃取代臨時政府，建立了共產黨政權，隨即引發內戰與外國軍隊的入侵，直到結束一次大戰的巴黎和會後 (1919)，各國軍隊才紛紛撤離。這時俄國已經有兩千萬人死亡，經濟蕭條。在開始實施和平建設時，列寧趁機修改經濟策略，允許適度的私人財產與自由市場。

列寧當權初期，即發動演出《攻佔冬宮》(*The Taking of the Winter Palace*) (1919)，呈現革命軍攻佔沙皇冬季行宮的情況，參加扮演陸海軍及工人的人員高達 8,000 人。在長遠規劃上，他認為劇場是國家的重要資產，但以前的觀眾絕大多數來自富有及中產階級，現在要以無產階級的工人為主，於是設立了人民教育委員會，下設戲劇局，組織了大量的工農兵劇團，其中，農民劇團在 1926 年就登記了兩萬個。他同時將愈來愈多的劇院收歸國有，在

1925 至 1926 年期間，63% 的劇院已是公立。

在這個大變動中，莫斯科藝術劇團仍然由史坦尼與但恆科繼續主持，他們盡量遵循官方政策。列寧在革命前就欣賞史坦尼執導的演出，革命成功掌權後，即給予劇團充分的經費，讓他們以低廉的票價吸引大量勞工觀眾；演出劇目上迎合時代潮流，大多為俄國劇本，但新劇漸少。後來政府經費短缺，裁減對劇團的補助，劇團為開闢財源，到歐美等地演出，結果名利雙收 (1924–26)。史坦尼受到鼓舞，全力發展他的表演及演員培養理論，著書立說（參見第十五章）。但是在 1930 年代史達林掌權後，史坦尼依照他的要求推出大量的宣傳劇和通俗劇，內容及演出無異於其它劇場，以致失去了昔日領導群倫的地位。後來，在藝術家紛紛遭到清算鬥爭之際，史坦尼與但恆科卻能明哲保身，得以安享天年。

16–33　梅耶荷德

俄國的革命獲得絕大多數前衛性藝術工作者的堅定支持，因為他們希望藉機實踐自己的理想。在列寧主政時期，這些藝術家為數眾多，其中成就最大、影響最深的是梅耶荷德 (Vsevolod Meyerhold, 1874–1940)。他家境富裕，母親喜歡音樂及戲劇，經常在家中安排演奏，孩子們也不時登場參加。梅耶荷德成年後在大學攻讀法律，但在二年級時看到一齣史坦尼執導的演出，於是轉到但恆科的學校學習戲劇。他聰明勤奮，精力旺盛，於是在畢業時受邀參加甫成立的莫斯科藝術劇團，後來擔任很多劇目的主角。但他愈來愈不滿意史坦尼的導演方式，最後辭去演員職位 (1902)。

離開莫斯科藝術劇團後，梅耶荷德隨即組織劇團，自己擔任導演，繼續探索新的演出方式，但演出屢試屢敗，遭到普遍的排斥與攻訐。數年後他意外受到邀約，主持一個著名的劇院 (1908)，因為該院觀眾習慣於傳統演出，梅耶荷德於是採取折衷之道，回到古代及民俗劇場的方式，例如他在製作莫里哀的《唐璜》時，呈現的是該劇在初演時期的模樣。因為演出成果反應良

好，梅耶荷德位居主持地位幾近十年。但他並未忘懷以前的理想：在地位穩固後，即在劇院增立了工作坊，專門研究義大利文藝復興時期的藝術喜劇 (1914)。

俄國大革命後，梅耶荷德表態積極支持，獲得豐厚回報，除了擔任戲劇機構的要職之外，還獲得支持建立理想中的劇場，繼續實驗，讓他多年來提倡的理念更為明確。基本上，梅耶荷德堅信戲劇演出的目的在教化觀眾，為了達成這個理想，必須走向兩個方向：一、「建構主義」(constructivism)。為了破除觀眾將表演視為真相的錯覺，他仿照象徵主義的方式，舞臺上不設立佈

▲格里戈里耶夫 (Boris Grigoriev)，【梅耶荷德肖像】，1916，俄羅斯聖彼得堡俄羅斯博物館藏。

景，只有各種形狀的平臺和臺階。二、「生物機械學」(biomechanics)。呼應十九世紀現代心理學中由威廉‧詹姆斯 (William James) 和卡爾‧蘭格 (Carl Lange) 倡導的理論，認為肢體行動先於心理感受（例如一隻狗出現，人先跑躲，然後才感到恐懼；人若決定站立不動，甚至作勢反抗，感受就大不相同），這與史坦尼強調先對劇中人物作心理分析，然後再探索適當的肢體動作及面部表情，可謂南轅北轍。因此，「生物機械學」主要針對演員的肢體訓練，要求他們像機器一樣靈活，能夠勝任翻筋斗、走陡坡、穿火環、跳高樓

等等劇烈的表演，並且如同木偶般沒有面部表情。此外，梅耶荷德顯然還希望建立一套體系，讓演員的特定動作，能引發他們及觀眾的相對心理感受。

梅耶荷德製作的劇本很多，其中包括以新演員訓練法演出的《督察長》，但最有名的應為特列季亞科夫 (Sergei Tretiakov, 1892–1937) 的《怒吼吧，中國！》(Roar China) (1926)。它以 1924 年發生在四川萬縣的歷史事件為背景，呈現英美帝國主義如何欺凌中國。劇情略為：一條英國輪船搶奪了當地帆船的桐油運輸生意，雙方爭吵中，該輪船的美國籍船長哈雷 (Hawley) 落水溺死，英國軍艦以炮轟縣城做威脅，要求中國軍官穿著制服跟隨哈雷靈柩，並處決兩名中國船夫。縣府屈從後，該軍艦奉命緊急趕赴上海增援英軍，萬縣群眾則發出怒吼。本劇首演後極受歡迎，接著巡迴俄國各地，後來更經譯成十多種文字，在日、德、英等國重演。中國作家從日本獲悉本劇後，由歐陽予倩 (1889–1962) 在廣州執導演出 (1930)。但劇本內容及梅耶荷德的理論與演出方式，引起俄國政府愈來愈深的反感，只是作為國際藝術的櫥窗，暫時予以容忍。

列寧去世後，史達林迅速鞏固他的領導地位，開始實行新的經濟政策，同時加強對藝術文化的控制，首先成立蘇維埃作家聯盟 (1932)，接著宣佈所有藝術必須遵循社會寫實主義 (socialist realism) (1934)，就是在形式上要採用寫實主義，在內容上要呈現社會主義，其它一切作品都被認為是形式主義 (formalism)，遭到嚴厲的批判與打擊，數以百計的記者和作家因此喪命，其中特列季亞科夫因為《怒吼吧，中國！》在 1937 年被捕，送往集中營，次年以反革命罪行被判處死刑，接著在隔年被送往西伯利亞，從此訊息斷絕。

和兩人同時代的前衛導演和劇作家很多，但大都銷聲匿跡，剩下史坦尼的風格一枝獨秀。革命前的劇作家高爾基，本來長期居留西歐，後來應邀回國 (1927)，在被任命為蘇維埃作家聯盟主席 (1932) 後，他的劇本被尊為樣板，經常在各地上演，但他的新作則只有兩齣，成績平平。一般來說，俄國這個時期的新劇大抵屬於兩類，一類是鬧劇 (farce)，另一類是通俗劇 (melodrama)，或則歌功頌德，讚美列寧、史達林及共產黨，或則詆毀俄國的

敵人如德國的納粹黨，藉以激發觀眾同仇敵愾的情緒。二次大戰中，政治的
壓力與需要更為強烈，以前多彩多姿的劇壇，如今黯然失色。

　　梅耶荷德在世時設立的工作坊及劇院，培養了很多人才，其中的瓦丹葛
夫 (Eugene Vakhtangov, 1883–1922) 尤為傑出。他認同老師的觀念和方法，但
同時也採掘了史坦尼表演體系的精華，互相彌補，交叉使用，允為導演利器。
一般來說，他和他的同輩，在史達林當政時蟄伏待變，在 1960 年代時機來臨
時，一躍成為俄國戲劇復興的中堅。

美　國

16-34　劇場由壟斷到開放

　　在第十三章中我們提到，美國自立國以來，土地、人口快速增加，綜合國力不斷提升，到十九世紀末葉已經成為世界列強之一。一次大戰中，由於美國參戰 (1917)，讓英、法等國在次年即獲得勝利，但是戰後的締和會議中卻遭到輕忽，於是又回到傳統的孤立主義，並且在 1920 年代提高關稅，導致進、出口貿易嚴重衰退。接著華爾街金融界發生破產和擠兌 (1929)，隨後幾年又連年乾旱，農業受到重創，導致經濟大蕭條 (the Great Depression)，全國三分之一的工作人口失業，人數高達一千六百多萬。影響所及，各國經濟也隨之一片蕭條，德國、日本等國的激進黨派興起，成為二戰的前奏。

　　前面提到，美國在 1897 年至 1915 年之間，全國絕大多數的劇場都由兩個集團控制（參見第十三章）。他們把戲劇視為企業 (business)，目的在創造利潤，劇碼大多是外國賣座劇目的改編，或美國作家的模仿之作，乏善可陳。易卜生寫實主義的戲劇在歐洲引起迴響後，美國雖有先進人士提倡，但知音極少，迅即銷聲匿跡。

　　美國現代戲劇的改變與進步，首先在教育界露出曙光。二十世紀以前，美國學府完全沒有戲劇方面的課程，首開先例的是貝克教授 (George Pierce Baker, 1866-1935)，他先後在拉德克利夫 (Radcliff)、哈佛及耶魯等校開設戲劇文學、編劇 (playwriting) 及演出、製作等等課程，培養出很多劇作家及舞臺設計師。風氣既開，愈來愈多的大學跟進，有的還更進一步設立學系，授予正式學位。

　　在劇團方面，1912 年起，芝加哥、紐約等地陸續出現了小型演出組織，

▲鍾斯在 1920 年代提倡新佈景藝術。圖為他為百老匯《馬克白》第三幕，第四場的舞臺設計，圖上方的三個面具象徵巫婆。

五年後全國增加到超過 50 個，它們分散各地，如同社區劇場 (community theatre)。到了 1925 年，已註冊了將近 2,000 個這種劇場，大多設立在已經廢棄的倉庫、教堂或畫廊等地。它們大多有專職的導演，但演員都是業餘，既無固定薪水，也很少演技訓練。在舞臺藝術方面，從 1910 年代開始，留歐歸國的年輕人引進歐洲先進的觀念和作法，以「新舞臺藝術」(new stagecraft) 之名，首先應用在小劇場，後來大型的商業劇場也跟進。大體上這是簡單化的寫實主義，最著名的推動者是鍾斯 (Robert Edmond Jones, 1887–1954) 及賽孟森 (Lee Simonson, 1888–1967)。在媒體方面，1916 年出現了《劇場藝術月刊》(*Theatre Art Monthly*)，此後的 30 多年不間斷地介紹歐洲新的思潮與作品，成為美國劇壇的主要論壇與喉舌。在演技方面，莫斯科藝術劇團應邀來美演出後 (1923–24)，美國人依據深切觀察與史坦尼斯拉夫斯基的著作，逐漸

發展出「方法表演」(method acting)，在 1930 年代成為訓練演員的主要方法。總之，上述的各方向持續發展，為戲劇的成長與進步，提供了一個良好的環境與基礎。

16–35　尤金·奧尼爾

　　美國最早獲得國際聲響的戲劇家是尤金·奧尼爾 (Eugene O'Neill, 1888–1953)。他早期參加美國的小劇場運動，獻身創作，很快就出類拔萃。中期同時為職業及非職業劇場寫作，在題材、風格及技巧各方面不斷創新試驗，廣獲好評，先後得到四個年度最佳劇本獎及 1936 年的諾貝爾文學獎。但是他以前將近 20 齣長劇難敵時間的考驗，以致聲響逐漸沒落。幸好他堅持寫作，並且改變方式，在晚期回歸寫實主義，用最誠懇的態度呈現自傳性的題材，終於留下世界級的佳作，成為美國二十世紀前半葉最偉大的劇作家。

　　奧尼爾的父親是位極受歡迎的通俗劇演員，長年巡迴美國各地演出，居無定所。奧尼爾有時隨他四處漂泊，有時單獨住校就讀，長大後冒險到南美淘金，失敗後充當船上水手，最後因疾病回國，一度在他父親的劇團擔任配角，生活糜爛，以致在 1912 年因肺病住院。療養中他大量閱讀，對希臘悲劇及史特林堡的劇本尤其愛好，於是決定獻身戲劇創作。

　　他開始創作劇本及詩歌 (1913)，一度進入哈佛大學，跟隨貝克教授學習戲劇編寫，迅即成為「省城藝人」(The Provincetown Players) 的主要作家。這是一個前衛性的業餘劇團，在麻州 (Massachusetts) 的「省城」作了成立後的第一次演出 (1915)。「省城」是個濱海的小鎮，風景優美，是暑假期間的觀光勝地，從 1890 年代開始，很多紐約的作家和畫家都來此定居。這裡本來也是一個漁業中心，但後來受到颶風的嚴重打擊，很多庫房廢棄，演藝團體趁機佔領使用。奧尼爾的戲劇事業就是在這種簡陋的情況下開始。他此時期的劇本都是獨幕劇，大部分以自己的航海經驗為基礎，以半寫實半象徵的方式，顯示對物質利益的追求，會導致不幸與痛苦。例如《油》(Ile) (1917) 呈現一

個船長為了煉製鯨魚油致富，長年在海洋捕鯨，最後終於成功，歡欣驕傲回家之後，卻發現妻子在寂寞孤單中已經瘋狂。

「省城藝人」後來遷移到紐約「格林威治村」繼續演出，奧尼爾的聲響也快速提升。他的第一個長劇《地平線外》(*Beyond the Horizon*) (1920) 在百老匯上演，獲得當年普立茲文學獎 (Pulitzer Prize) 的最佳劇本獎。這是一個以美國現代農場為背景的悲劇，主角為兄弟兩人，哥哥身強體壯，弟弟瘦弱多病。他們同時熱愛一個鄰居女郎，後來弟弟和她結婚，哥哥於是飄然遠去，弟弟則留在農場耕種，結果因為勞累早死。更有名的是《瓊斯皇帝》(*Emperor Jones*) (1920)，它結合了寫實與表現主義兩種風格。故事發生在加勒比海的一個島上，主角瓊斯 (Jones) 是兩年前從美國逃來的一個黑人，在當地自命為皇帝，對土著作威作福。故事始於一天的下午，島上土著發動叛亂，瓊斯逃進森林，準備穿越到島的另一邊乘船離開。他隨身攜帶一支手槍，內裝五顆鉛彈準備殺人，還有一顆銀彈準備自殺。逃亡途中他一再迷路，恐懼愈來愈深，產生一連串有關自己的幻覺：他在非洲時是野蠻風俗的祭品，在美國南部時被出賣成為奴隸，被迫在火車上做苦工，後來被白人警衛侮辱，他在憤怒中殺死對方，以致被捕入獄。他從獄中逃出後來到島上，現在則被土著追擊。對於幻覺中的人物他頻頻開槍，結果一再暴露自己的所在，使得土著得以緊追不放，當黎明到來時已能看到他的身影，為了不被逮獲，他於是用銀彈自殺身亡。

這個悲劇顯示瓊斯艱難的處境，他在逃亡中的幻覺，更如同美國黑人不幸命運的縮影。在技巧上，本劇最為人稱道的是貫穿全劇的鼓聲。它的頻率與音量，反映著瓊斯的脈搏：在土著發難之初，遠處即有隱約、疏落的鼓聲，然後隨著瓊斯恐懼的升高，鼓聲也逐漸變得急促高亢，直到他死亡時，鼓聲也就戛然停止。再者，本劇首演的佈景，由新舞臺藝術大師羅勃・鍾斯 (Robert Edmond Jones) 設計，充分展現樹林中夢魘般的詭譎氣氛。此外，劇中主角由黑人擔綱，表現優異；當本劇由小型劇場轉移到百老匯大型商業劇場繼續上演時，這位演員也成為當時美國劇場罕見的黑人明星。由於以上的

種種原因，本劇在票房及輿論兩方面都獲得盛大的成功，從此奠定了奧尼爾在紐約劇壇的地位。「聯邦劇場」開始運作後，支持本劇到各區巡迴演出，受到全國的欣賞。

在本劇以後的創作中，奧尼爾運用很多不同的風格，呈現變化多端的題材，其中有的顯示他對當代弱勢女性或勞工的關注。例如《安娜·克麗絲蒂》(*Anna Christie*) (1921)，呈現一個遭到強暴的少女，後來變成妓女，在尋求正常婚姻時遭遇到種種困難。《長毛猿》(*The Hairy Ape*) (1922) 呈現一個身強體壯的工人，在富庶的紐約大道和碼頭的工會組織都無所適從，最後在動物園找到猩猩為伍，在牠的擁抱中死去。奧尼爾還有作品以希臘悲劇為借鑑，其中《榆樹下的慾望》(*Desire Under the Elms*) (1924) 像尤瑞皮底斯的《希波理特斯》(*Hippolytus*) 一樣，是個農場主人的兒子和繼母亂倫的悲劇。他更為雄心勃勃的作品是《傷悼適宜於伊勒克特拉》(*Mourning Becomes Electra*) (1931)，它模仿艾斯奇勒斯的《奧瑞斯特斯》三部曲，劇中主要人物的名字都和原著有密切的對應，例如阿格曼儂 (Agamemnon) 變成曼儂 (Mannon)，他的兒子奧瑞斯特斯 (Orestes) 變成奧瑞恩 (Orin) 等等。劇情略為：曼儂戰勝回家，隨即被他的妻子和情夫設計毒死，曼儂的子女為他復仇，奧瑞恩最後受罪惡感驅使自殺，只剩下他的女兒緊閉門窗，孤單地承受她家族中所有邪淫與仇殺所造成的悲哀。另一個奧尼爾多次嘗試的題材是宗教，它們受到佛洛伊德與尼采的影響，將情慾與對上帝的態度交織，但一般都缺乏深度與洞見，《無盡的歲月》(*Days without End*) (1934) 中更是宗教、愛情、外遇，以及他個人的類似經驗糾纏不清，情節發展令人難以置信，以致一般都認為這是他劣等的作品之一，而他的聲響也隨著迅速下降。

奧尼爾受此打擊，加以身體多病，好幾年沒有新作公開發表。但他不僅私下仍在繼續寫劇，而且捐棄了以前變化多端的主題及風格，以及標新立異的技巧，例如長篇獨白、穿插歌隊、使用面具，以及超長的演出時間等等。在新作品中，《長夜漫漫路迢迢》(*Long Day's Journey Into Night*) (1941) 被公認是他最好的劇本，可以躋身世界偉大傑作之林。本劇完全是自傳性的作品，

其中的四個主要人物，愛德蒙 (Edmund) 就是奧尼爾本人，詹姆士 (James) 和瑪麗 (Mary) 是他的父母，小詹姆士 (James, Jr.) 是他的哥哥。詹姆士的父親是愛爾蘭的移民，來美國一年後預感死亡將至，於是隻身回國，留下他的妻子獨自撫養六個未成年的子女，生活困頓衣食難全。童年的痛苦經驗，使詹姆士畏懼老年的貧窮，即使在富有後仍然生活節約，一切花費能省則省。習慣成自然，在他妻子因生育愛德蒙而染上關節炎時，他只請了位江湖郎中，聽任他用嗎啡來減輕她的痛苦，使她染上毒癮，不時發作。如今愛德蒙感染肺病必須住院，瑪麗擔心兒子的健康，責怪小詹姆士帶壞弟弟，又惟恐詹姆士吝惜醫療費用，虛弱中既恨自己意志不堅，又為自己婚後多舛的命運埋怨家人，在這些壓力下，她的毒癮又開始發作，最後全家籠罩在一片憂鬱之中。

以上是劇中家庭幾十年來的背景。故事發生的地點是他們夏天臨海度假的房屋，開始的時間是 1912 年八月某天的早晨，結束是在當天深夜。全劇籠罩在一家四口之間的代溝、衝突及和解，其中最集中又最動人的一環，發生在第四幕：愛德蒙指責父親吝嗇時，詹姆士生動地為自己辯護，訴說他童年的苦難，促使他對貧窮產生恐懼，節省成為習慣，既連累家人，連自己都是犧牲者。他生平初次告訴兒子他年輕時本是優秀的莎劇演員，已經和當時的一流明星同臺擔任主角，純潔的少女瑪麗來看戲後兩人墜入情網，很快地結了婚。但他後來為了賺錢，領銜演出通俗劇，從此愈陷愈深，喪失表演的創造力，到想回頭時已經太晚。愛德蒙深為感動，接著也坦承自己浪漫與放蕩的生活及原因。透過這樣的衝突與溝通，父子間達到空前的了解，疏遠很久的親情重新緊密起來。這時已是深夜，小詹姆士從城中買醉荒唐歸來，一波父子之間的衝突又要升起時，已經吸毒而失去理智的瑪麗，突然穿著結婚的禮服從樓上現身，在樓梯上喃喃自語，起先訴說她高中時一直想當修女，也想當個鋼琴家，最後說道：「那是我最後一年的冬天。然後在春天有件事情發生了。是的，我記得。我愛上了愛德蒙‧泰隆，一度是那樣快樂。」她幻覺中的快樂，與父子三人的痛苦絕望形成強烈的對照。

奧尼爾完成本劇後，將原稿獻給他的妻子，作為他們結婚 12 週年的禮

▲《長夜漫漫路迢迢》公認是奧尼爾不朽的傑作，此為 1962 年電影版的劇照。© Embassy / The Kobal Collection

物。他寫道：

> 最親愛的：我送給妳這個劇本的原稿，它是用血和淚寫成的陳年的憂傷。作為一個慶祝快樂日子的禮物，它似乎顯得哀痛不宜。但是妳會了解。我要藉它讚揚妳的愛和溫柔，是它們給予我對愛的信念，使我終於能面對我的死者，寫出本劇——寫時對於所有四位被追噬的泰隆家人，都帶著深厚的憐憫、了解以及寬恕。

本劇這樣自傳性的內容和情真意摯的態度，在他的作品中絕無僅有。同樣獨一無二的是劇本完全遵循寫實的風格，而且符合三一律的規範：一個故

事，發生在一個地點，在一天之內完成。像易卜生、契訶夫的寫實劇一樣，本劇中也有細緻的象徵，陪襯著劇情的發展。例如海港的濃霧、霧中的笛聲，以及愛德蒙與詹姆士父子在誤解冰釋高興之餘，打開了室內所有的電燈。總之，本劇可說美不勝收，與其他大師的佳作可以互相頡頏。但是，奧尼爾顧及本劇可能傷害家人的名譽，遺令要在他去世後 25 年才能公開發表。他去世時，聲譽已經降到谷底，甚至可能會遭到遺忘，他的遺孀意識到這個危機，於是在他去世後三年 (1956) 就公開發表，並允許它在國內外演出，結果大獲成功，奠定奧尼爾不朽的地位。

16–36　劇場的變遷與調適

無聲電影在 1890 年代問世，到了 1927 年發展為有聲電影，當年紐約市推出了 280 齣劇目。此後電影質量逐漸提升，再加上棒球比賽等運動的興起，紐約戲劇觀眾的數量逐漸下降，到了 1939 年後，每年平均只推出 80 齣戲。一般來看，美國很多的地方劇場都紛紛改裝成電影院。影片的內容，絕大多數是逃避現實的滑稽喜劇，或是富有異國情調的傳奇，但因為其中常滲入所謂不道德的成份，於是好萊塢主要的電影公司，在 1930 年共同制定了電影製作規章 (The Motion Picture Production Code)，從 1934 年開始嚴格執行，連罵人的髒話和接吻都在禁止之列。美國的最高法院一度判定，電影不受憲法對言論自由的保護，因此電影公司可以向政府申請，禁止違反規章的影片公演。後來因為種種原因（如電視的出現，小製片公司的侵蝕，外國電影的進入等等），這個規則愈來愈難以執行，於是改成現在實行的分級制度 (1968)。

為了保障及提升工作人員的生活水準，紐約的戲劇界組成了「劇場工會」(the Theatre Union) (1933)，其中的演員工會首先訂立了工作規範及最低工資標準，其它如佈景、服裝等等工會紛紛跟進，結果導致製作成本提高，百老匯演出劇目相對減少，劇作家及導演的機會隨之降低。在另一方面，為了脫離工會的干預及高漲的房租，愈來愈多的演出在百老匯以外進行，形成所謂

「外百老匯」(Off-Broadway)，當這個地區發生同樣的問題時，又形成了「外外百老匯」(Off-Off-Broadway)。

美國經濟大蕭條期間，富蘭克林‧羅斯福當選總統 (1933)，開始實行新政 (the New Deal)，由聯邦政府積極管理全國性的事務，如社會保險及交通建設等，使美國逐漸在 1940 年代變成世界上最富強的國家。國會為了提供工作機會，撥款設立「聯邦劇場」(the Federal Theatre) (1935–39)，遍及 40 個州的很多地方。除了一般劇團外，還有兒童劇團及黑人劇團，參與人員約有一萬人，總共製作了 1,200 個節目，演出了 63,729 個場次，大部分為免費或低價入場，觀眾估計達三千萬人次。很多傑出的編劇及舞臺工作者都參與了聯邦劇場的計畫，並且做了很多嶄新的、試驗性的演出。正因為如此，有些演出引發爭議，加以商業性劇場的反對，國會於是終止撥款，結束了這個維持了四年的措施。

16–37 名劇作家安德森與懷爾德

百老匯本來就以營利為目的，製作成本提高後，更力求長演，例如創紀錄的《菸草路》(*Tobacco Road*)，從 1933 年起便連演了七年。這齣由小說改編的愛情故事，劇情膚淺零碎，早就被人遺忘，它當年的長演，正好反映出職業劇場的作風與一般觀眾的品趣。但有兩人別開生面，值得介紹。

一、安德森 (Maxwell Anderson, 1888–1959)，父親為牧師，常因工作舉家各地遷移，安德森少年時代多病，輟學休養期間愛好閱讀文學作品，奠定寫作基礎。大學畢業後擔任新聞工作，數度因為言論遭到僱用機構開除，工作地點最後也由舊金山轉到紐約。得此近水樓臺之便，他用無韻詩體寫成的處女作得到演出機會，次年與人合作用散文寫出的《光榮何價？》(*What Price Glory?*) (1924) 是齣反戰喜劇，其中士兵的語言髒話連連，在百老匯演出廣受歡迎。安德森從此專門獻身戲劇，到去世前平均每年一齣。

安德森劇作的題材富於變化，但多以著名歷史事件及人物為重點，如伊

麗莎白女王、蘇格拉底的審判，及美國革命中華盛頓與英軍的戰役等等。它
們的風格與特色，俱見於他晚年的佳作《安妮千日》(*Anne of the Thousand Days*) (1948)。本劇呈現英王亨利八世為了獲得子嗣繼承王位，拋棄原來王后
再娶安妮・博林 (Anne Boleyn)，可是當她的頭胎也是女嬰，次胎又流產後，
亨利八世即開始與別的女人發生關係，並將安妮送審處死。總之，全劇充滿
色情與勾心鬥角，但缺乏馬羅或莎士比亞悲劇的深刻雋永。本劇後來由著名
明星主演，他的很多劇本也都改編為電影或電視劇，以致安德森在世時享有
極高的名望。

二、桑頓・懷爾德 (Thornton Wilder, 1897–1975)。他接受良好的教育，
到過中國和歐洲，終生著述包括十個長劇，幾個短劇，以及長篇小說和翻譯，
其中包括世界著名的《我們的小鎮》(*Our Town*) (1938)。全劇分為三幕，第
一幕開始時，舞臺監督 (the Stage Manager) 首先歡迎觀眾到 1901 年美國東部
的格羅弗小鎮 (Grover's Connors)。接著我們看到該鎮兩個人家的早晨生活，
如吃早餐，說閒話，叮嚀孩子上學等等。第二幕在三年後，兩家的孩子喬治
(George) 及艾米莉 (Emily) 在高中畢業後舉行婚禮。第三幕在前幕九年以後，
舞臺監督介紹小鎮山上的墳場，特別說明艾米莉在第二個孩子出生時難產過
世，即將在那裡埋葬。在等待埋葬中，艾米莉希望能再回到人間一天，體驗
自己以前的生活，於是在舞臺監督協助下，回到她 12 歲的生日。那天一切都
是那樣親切可愛，讓她倍感離開人間的痛苦。在極端難受中，她在其他幽靈
的勸導下，淒然走向墳墓，默默看著喬治在墳頭哭泣。全劇在舞臺監督對觀
眾說晚安聲中結束。

如上所述，劇中沒有一般學者及批評家視為劇本不可或缺的衝突
(conflict)，也打破了寫實主義第四面牆的幻覺。相反地，舞臺監督像說書人
一樣，在劇中扮演起承轉合的功能。按照舞臺指示，全劇佈景簡單，除了座
椅等少數物體之外，其它實物大都由演員用象徵性的動作替代，類似傳統京
劇的表演。就這樣，透過小鎮兩家兩代的日常生活及生老病死，顯示我們的
生活即使瑣碎重複，都值得而且應該珍惜。這是世界性的訴求，本劇因此也

獲得廣泛的迴響，據估計，本劇可能是美國在世界上演出最多的劇本。

懷爾德的另一齣名劇是《紅娘》(*The Matchmaker*) (1955)，以二十世紀初葉的紐約為背景，呈現一個寡婦 (Dolly Gallagher Lev) 為人作嫁，經過種種安排、誤認、密會及夜赴法庭等等充滿笑料的過程，終於促成幾對男女締結良緣。此劇後來改編成電影《我愛紅娘》(*Hello, Dolly!*) (1964)，同樣獲得全球性的聲譽。

16-38　其他劇作家及名劇

美國在二十世紀前半葉女性劇作家不少，有的還獲得當年最佳劇作獎，但是後來都遭遺忘，直到近年來女性運動勃興才再度獲得注意。她們之中唯一的例外是麗蓮・海爾曼 (Lillian Hellman, 1905–84)。她的《兒童時光》(*The Children's Hour*) (1934) 呈現一個中學女生指控她的兩位女老師是同性戀者，後來證明純屬偽造，但在此之前，一位老師已經自殺，另一位則遭到她的男友拋棄。《小狐狸》(*Little Foxes*) (1939) 以德州為背景，呈現當地的一門富豪，成員之間為了爭奪財產彼此勾心鬥角。這兩個劇本都相當成功，但海爾曼成名後經常以猶太後裔及女性作家身份積極參加政治活動，未能專注創作；而且言論不僅偏頗，還被證明時有偽證謊言，以致聲名欠佳，後來的幾個劇作都不受歡迎。

除了上述諸人之外，美國戲劇在此時期還出現了不少佳作，其中包括《計算機》(*The Adding Machine*) (1923) 以表現主義的方式，顯示現代生活缺少人性，將人視為機器使用。《等待左撇》(*Waiting for Lefty*) (1935) 講述一群計程車司機要求提高工資，準備罷工，可是他們的領袖左撇 (Lefty) 卻渺無蹤影；另一個領袖肥仔 (Fat) 反對罷工，指責倡議罷工者是赤色份子。幾經周折，他們發現左撇已被槍殺死亡。群情激動中，工人決定罷工！這時埋伏在觀眾中的演員同聲附和，一起高喊「罷工！罷工！」《甦醒而歌》(*Awake and Sing*) (1935) 呈現紐約市一個貧困家庭，父母自私，子女成年後仍受到壓制，後來

祖父自殺，讓孫子輩得到他的保險金，他們於是離開家庭，追尋自己的幸福。
鬧劇《白痴的喜悅》(*Idiot's Delight*) (1936) 則是金髮美女唱歌跳舞，以及和
英俊男士愛戀的故事。《在伊利諾州的林肯》(*Abe Lincoln in Illinois*) (1938) 溯
及林肯從童年到就任總統以前在該州的生活，劇中主要呈現他的愛情和著名
的政治辯論。《費城故事》(*The Philadelphia Story*) (1939) 是個社會高層的離
婚喜劇，它受到電影製作規章的影響，最後讓爭吵離婚的夫婦重歸舊好。總
之，這個時期的戲劇創作相當豐富，但尚無一人具有深度，卓然成家。

16-39 新型音樂劇的興起

美國在 1860 年代興起的音樂喜劇 (the musical comedy)，前面已有介紹，
它們都沒有完整的故事，只是透過一連串的喜劇場景，讓穿著華服的美女，
輪流表演唱歌跳舞，但是《戲船》(*Show Boat*) (1927) 開創了一個新的時代。
《戲船》原是一本小說，呈現一個黑、白異族婚姻的悲歡離合。杰羅姆·大
衛·科恩 (Jerome David Kern, 1885–1945) 感到興趣，於是徵求小說作者的同
意，再邀約漢默斯坦二世 (Oscar Hammerstein II , 1895–1960) 改編為音樂劇。
科恩是生長於紐約的作曲家，音樂生涯持續超過 40 年，創作歌曲高達 700
首，很多都膾炙人口。漢默斯坦二世也生於紐約，祖父及父親都是劇院的經
理。他在哥倫比亞大學攻讀法律期間 (1912–16)，即經常參加樂器演奏及戲劇
演出。他的第一齣音樂劇在百老匯演出 (1920)，此後即經常與作曲家合作。

他改編的《戲船》分為兩幕，故事歷時約 40 年。第一幕發生在 1887 年
密西西比河上一艘戲船上，白人船長安迪 (Andy) 的女兒——18 歲的木蘭
(Magnolia)，對英俊的黑人歌手羅芙奧 (Gaylord Ravenal) 一見鍾情，不顧母親
反對和他結婚。第二幕，1893 年，夫妻二人搬到芝加哥，靠羅芙奧賭博為
生，後來他輸錢不能養家，於是離家出走。她以前戲船的同事正在當地演出，
於是幫她找尋工作。1927 年，安迪船長偶遇羅芙奧，安排他與女兒見面，兩
人情感依舊，於是破鏡重圓。

《戲船》在百老匯一個豪華的劇場揭幕，《紐約時報》的評論對改編及製作讚揚備至，演出 572 場，然後再到各地巡迴。批評家一致認為本劇是美國音樂劇歷史上的分水嶺。和 1880 年代以來情節鬆散的音樂劇相比，《戲船》一切以故事為中心，音樂雖然優美動人，但它主要在製造氣氛，塑造人物；其它演出元素同樣作為輔助，各得其所。總之，《戲船》是齣整合良好的演出。

如此以異族婚姻為主題的劇本，無可避免的有很多爭議。全劇稱呼美國黑人為黑鬼仔 (Niggers)，固然是當時對非裔美國人的通稱，但後來愈來愈難以令人接受。善意的解讀者認為這是漢默斯坦二世的生花妙筆：他呈現兩個種族的矛盾，強調黑人遭受壓榨，如此更能突出劇中異族婚姻的困難。秉持異議的批評家當然所在多有。一般來說，有人咒罵《戲船》在製造種族分裂，有人認為它至少把種族問題提出來公開討論。不論如何，《戲船》在後來重演時，劇情及文字常常遭到更改。

由於科恩年事已高，漢默斯坦二世合作的對象變成理查·羅傑斯 (Richard Charles Rodgers, 1902–79)。他的家庭愛好表演藝術，他在蹣跚學步時就會彈鋼琴，成長中從家庭及暑假學校汲取種種戲劇及音樂知識，在 15 歲時就決定以音樂劇創作為職業。進入哥倫比亞大學後，為學校著名的年度表演 (Varsity Show) 作曲。這個表演從 1894 年開始，全校師生及行政人員聚集一堂，對當年的校園生活加以諷刺嘲弄。畢業後他認識了音樂劇編劇家勞倫茲·哈特 (Lorenz Hart, 1895–1943)，從 1918 年起就為他作曲，直到他去世 (1943)，合作劇目在 20 齣以上。

兩人合作的第一個劇目是《奧克拉荷馬！》(Oklahoma!) (1943)。它的故事改編自 1931 年的舞臺劇《紫丁香變綠》(Green Grow the Lilacs)。奧克拉荷馬本來是印第安人的土地，後來大量白人進入，美國聯邦政府於是在 1907 年將它納為一個新的州。本劇故事設定在 1906 年，呈現兩位牛仔的愛情。英俊的牛仔克里 (Curly McLain) 熱愛農家美女若芯 (Laurey Williams)，她的農場工人杰德 (Jud Fry) 同樣對她迷戀。若芯依違兩人之間，後來在夢中看到克里

受難，深感關切，醒來後知道衷心所繫，於是與之結為連理。杰德始則憤怒，接著更持刀威脅，克里挺身阻止，最後杰德誤刺自己身亡，法官訊問後裁決不予追究，新婚夫婦於是啟程歡度蜜月。此時聯邦政府宣佈建立新州的消息傳來，更增加歡樂氣氛。在副情節中，牛仔派克 (Will Parker) 愛戀安妮 (Ado Annie)，為結婚費用到外地工作賺錢，不料回來時安妮已經移情別戀，後來幾經挫折，終於擊敗對手，贏回情人芳心。

　　像《戲船》一樣，《奧克拉荷馬!》也呈現一個完整的故事，而且沒有容易引發紛爭的種族問題。劇中也有基本的利益衝突：牛仔與農夫為了爭奪用

▼《奧克拉荷馬!》1943 年首演的演員陣容 © Bettmann / CORBIS

水權益一度大打出手。可是若芯接受求婚後，唱出〈大家將說我們在愛情中〉(People Will Say We're In Love)，克里在「重奏」(Reprise) 中，唱出他對她的深情，接著覺察到他此後將變成農夫，但他仍能欣然接受，無怨無悔。

　　就全劇來說，劇中的音樂、歌曲和舞蹈均能密切配合劇情，凝聚成為一個整體，為後來的音樂劇樹立了典範。本劇在百老匯首演時 (1943)，《紐約時報》對它推崇備至，對於音樂部分更寫道：「該劇的第一段歌曲〈啊，多麼美麗的早晨〉(Oh, what a beautiful mornin')，這樣的詩行，用歡樂的旋律唱出 (sung to a buoyant melody)，讓舊式音樂劇舞臺的平庸變得無法忍受。」《奧克拉荷馬!》連續演了 2,212 場，學者及批評家一致認為，它是美國戲劇史上的里程碑，開啟了美國音樂劇的黃金時代。

第
十
七
章

現代戲劇（下）：
從二戰結束至二十世紀末期

摘 要

◆◆◆

第二次世界大戰是人類歷史上規模最大、傷亡最多的戰爭。大戰結束後 (1945)，緊接著的不是大家期待的和平，而是戰勝國之間的冷戰 (the cold war)。它們分為兩大陣營，一個以美國為首，另一個以蘇聯為首。雙方都擁有原子和核子武器，全世界面臨毀滅的危機，充滿緊張和恐懼。也幸虧後果嚴重，雙方都盡量避免正面戰爭，於是產生了所謂的「恐怖平衡」(balance of terror)。此外，聯合國 (the United Nations) 在二戰後的 1945 年十月成立，目的在促進各國了解，維持世界和平。經由它的運作，許多戰爭或則化解，或則被局限於部分地區，以致歐美均能長期保持和平，為表演藝術提供了良好的環境。

二戰前不久出現的電影長片，以及戰後快速興起的電視，對歐美的劇場及戲劇產生了深遠的影響。美國製作的《大國民》(Citizen Kane) (1941)，呈現報業大王凱恩的一生，片長 119 分鐘，為後來的劇情長片樹立了典範。二戰期間，英美為了宣傳和鼓舞愛國情操，大量提高了電影的製作數量，戰後它們轉變方向，開始製作商業性的娛樂影片，吸取了大量觀眾。影響力更大的是電視。從 1930 年代開始，就有各種簡陋的商業性電視機在很多國家出現，但數量不過幾千臺。二戰期間，美國為了撙節資源，禁止大量製造，但戰爭結束後不久，電視臺及電視機數量直線飆高，如電視臺從 48 個 (1948) 躍進到 512 個 (1958)。另一統計顯示，有電視機的家庭在美國從 0.5% (1946)，上升到 55.7% (1954)，再到 90% (1962)。歐洲各國的情形也不遑多讓。

隨著數量的增加，電視的硬體也在不斷改進，節目播放無遠弗屆，
遍及世界每個角落。電視和電影奪走劇場觀眾的現象，我們耳聞目
睹，無需贅言，但值得注意的是，它們同時也吸引了戲劇的工作人
員，尤其是導演和演員。就導演來說，很多人在劇場成名以後，往
往影劇雙棲，甚至放棄戲劇。演員的情形更為嚴重。他們人數眾
多，但幾乎都希望成為電影明星。在電影興盛初期，法國歷史悠
久、聲望卓著的法蘭西喜劇團，嚴禁演員參與其它團體的表演，可
是在很多臺柱演員不惜辭職以後，劇團雖然逐漸降低要求，但仍無
濟於事，最後反而卑詞厚禮，懇求那些明星客串演出，俾能借重他
們的知名度，吸引更多觀眾。法國的龍頭劇團尚且如此，其它國家
的情形可想而知。

◆◆◆

法　國

　　二戰結束後，法國成立第四共和 (the Fourth Republic)，採取內閣制 (1946)，由議員選舉總理主持國政，但因政黨眾多，政見紛紜，因此組成的聯合政府缺乏效率和穩定。此後法國逐漸喪失殖民地，其中的阿爾及利亞問題甚至在法國引發嚴重危機 (1958)，導致法國經由公民投票修改憲法，成立第五共和，提升總統的權力，但實行雙首長制 (1958)。此後，戴高樂 (De Gaulle) 一再當選為總統，任期超過十年 (1958–69)。在他任期晚期，法國學生與工人發動示威 (1968)，要求多種改革與社會福利，獲得普遍的同情與支持，幾乎全國癱瘓。適逢戴高樂為了更動某個選舉細節，舉行公民投票，因未獲通過而辭去總統職務 (1969)，但他提倡的雙首長制仍然相沿至今。

　　法國戲劇一直集中於巴黎一地，二戰時尤其如此。戰後很多人士主張劇場是維護文化的重大力量，應該讓全國人民共享，於是形成「反集中化運動」 (decentralization movement)，政府開始設立地方戲劇中心，還劃撥專款交由導演支配使用 (1946)。這種安排，加上電影、電視吸引了大量觀眾，導致大道劇場大量消失（參見第九章）；其中極少數勉強維持的劇場，大都模仿英美同業，演出劇目偏重色情。戴高樂當政期間設立了文化部 (the Ministry of Arts and Letters)，繼續增加地方戲劇中心，到 1960 年代已有 12 個中心散佈於全國，它們一般都表演戲劇、音樂、舞蹈、電影等，並在區域內的其它城市巡迴表演。

　　後來為了強化影響力，政府將一些地方戲劇中心提升到國家層級，而且補助劇作家並支持他們新作的演出，結果很多地區都產生了傑出的作品，結束了巴黎的壟斷。在時代風氣下，許多地區的戲劇中心都有左傾的現象，演出作品偏重批評現狀的新作。在 1968 年的運動中，很多中心支持示威群眾，

儼然成為他們的據點。巴黎的中央政府非常不滿，開始長期減少支持它們的經費 (1968–81)，直到第一任民選的左翼總統密特朗 (François Mitterrand) 上臺後，才改變政策。此後文化部對藝術的補助金額約在國家總預算的 1% 左右，即每年在 30 到 50 億美元之間，其中約有五億專屬於戲劇。

17–1 荒謬劇場最早的重要作家：尤奈斯庫

英國的戲劇評論家馬丁・埃斯林 (Martin Esslin, 1918–2002)，運用卡繆在《西西弗的神話》中對荒謬的看法，撰寫了《荒謬劇場》(*The Theatre of the Absurd*) 出版 (1961)，討論了二戰後幾位新興的歐洲劇作家，指出他們的作品大多呈現人在發現生命沒有意義之後的行為。這樣的內容與存在主義並無兩樣，不同的是它們呈現的方式完全違反常理與邏輯。具體來說，荒謬主義劇本的情節簡單、散漫，進展突兀或缺乏進展；人物造型簡單，表面缺乏深度；文字的意義經常令人難以掌握，而且單調、重複，甚至充滿陳腔濫調。

因為以上這些特色，荒謬主義的作品在初期令人感到困惑甚至唾棄，可是觀眾逐漸了解以後，不僅人數穩定成長，而且備受讚響。《荒謬劇場》後來增訂及擴充內涵，成為 1960 年代重要的戲劇論述，不過書中列舉的劇作家大多具有個人的特色，並且拒絕將他們的作品貼上任何標籤，為了深入了解，下面將介紹幾個重要的作家和他們具有代表性的作品。

尤奈斯庫 (Eugène Ionesco, 1909–94) 通常被認為是最早的荒誕派劇作家，固然他本人標誌他的處女作是「反戲劇」(Anti-Play)。他是羅馬尼亞人，童年時長期居留法國，並有一次終生難忘的經驗。在鄉下蔚藍的天空下，夏天燦爛的陽光令他恍如飄離地面，感到無限幸福。相反地，他此後看到的真實世界都充滿了黯淡、腐朽、庸俗乃至死亡。這種對比，經常出現在他後來的著作中。尤奈斯庫後來回到羅馬尼亞 (1925)，在大學時研究法國文學 (1928–33)，在戲劇理論上，他認同達達主義、阿鐸的殘酷劇場，以及超現實主義，並和它的兩位先進安德烈・布瑞東 (André Breton) 和特里斯坦・查拉

(Tristan Tzara) 過從甚密。尤奈斯庫後來暫時回到法國完成了博士論文 (1938)，然後又回到故鄉。

在二次大戰前夕，他在友人的敦促下移民到法國南部的馬賽，戰後舉家移居巴黎。他在 40 歲時決定學習英文。每天花上 20 到 30 分鐘反覆念誦一些單字或短句，例如「一個星期有七天」，「我的名字叫約翰」等等。有一天，尤奈斯庫突然聯想到，我們日常生活中的談話，同樣充滿老生常談和陳腔濫調。他依據這個靈感，寫出了處女作《禿頭女高音》(The Bald Soprano) (1948)。

這是個獨幕劇，故事發生在倫敦的一個中產階級的家庭，主要的事件是史密斯夫婦訪問馬丁夫婦；另外，救火隊隊長也來看望他的情人女僕瑪莉。幕起時，史密斯先生正在火爐旁看報，他的太太在一旁補襪，沉靜中時鐘敲了 17 響，太太聽見後說道：「啊，九點了」。這個顯然的時間錯誤，開啟了全劇一再出現的荒謬事件和荒唐語言。譬如說，本來是史密斯夫婦邀請鄰居來家小聚，可是客人來到後，他們反而責怪人家冒昧。又譬如，馬丁夫婦獨處時，他們講話的內容和表情，就像初見的陌生人一樣。馬丁說：「夫人，對不起，如果我沒有錯的話，我似乎以前在什麼地方見過妳。」幾分鐘的對話後，才說道他們是多年來同睡一張床的夫妻。就這樣，每句臺詞的文法和意義幾乎完全正確，如同學習英文時的卡片範本一樣。這些卡片如果雜亂連接，一定難有連貫的意義，劇中每個人就是運用這樣不合脈絡的語言寒暄、述事，進一步說故事，講笑話，念詩歌，其效果可想而知。劇中有幾次大家輪流講故事，有的人主動，有的人受邀，故事都很簡單無聊，但聽的人都紛紛稱讚，有如我們日常生活中的社交應酬。劇本結尾時，大家各說各話，但聲音越來越大，彼此怒目相向，幾乎大打出手。這時燈熄，大家異口同聲地說：「不在那邊，在這邊。」燈亮後，兩對夫婦對坐講話，就像在第一場一樣，幕徐徐落下。

如上所述，本劇與傳統劇本顯然不同。它的劇名也是意外的產物。原來對話中提到一個「金髮女教師」，可是在排演時演員將它誤說成「禿頭女高

▲1950 年在巴黎上演的《禿頭女高音》© LIPNITZKI / ROGER–VIOLLET

音」，劇作家認為它更能反映全劇的氣氛，就用它取代了原來的劇名。的確，本劇娛樂性極高。很多的日常生活事件，如生病就醫、結婚送禮等等，經過劇中人物的一再演繹，都顯得荒謬可笑，讓講話的人顯得愚蠢。還有很多的句子一語雙關地嘲弄他人，例如救火隊隊長說如果教堂失火，他不能去拯救：「我沒有權力去撲滅教士們的火焰。主教會生氣的。而且，他們自己會撲滅火焰，或者他們修女的貞潔會撲滅它們。」就這樣，本劇運用胡言亂語的方式，呈現了人們日常生活的瑣碎與無聊。

尤奈斯庫另一個成功的獨幕劇是《椅子》(The Chairs) (1952)。劇中一個95 歲的老人 (Old Man) 和他的太太，一個 94 歲的老女人 (Old Woman)，孤寂地住在一個海島上。老人自認有了重要的發現，於是邀約了很多賓客來聽他

發表。幕起時老人夫婦正在緊張地準備座椅，同時互相打趣、口角、回顧往事。然後從夫婦的招呼裡，我們在想像中體會到賓客陸續來到，彼此談話，雖然我們看不到他們的身影；隨著賓客漸增，兩夫婦只好臨時搬進更多椅子。我們看不見的皇帝最後翩然蒞臨，老人請來的演講者也隨即來到，這次是我們可以看到的真人。他先走上講臺，向看不見的聽眾行禮。老夫婦告訴我們，發現的救世良方即將由他公開宣佈，在激動的情緒中，兩人一同高呼皇帝萬歲，然後從窗子跳進大海自殺。演講者對此無動於衷，開始清喉嚨、呻吟、迸出幾個雜音，最後聽眾發現他又聾又啞，全劇就此結束，暗喻並無濟世良方，即使有也無法傳遞。

從 1954 年開始，尤奈斯庫寫出了幾個長劇，包括三幕劇《犀牛》(*Rhinocéros*) (1959)。故事略為：在法國一個小村莊的咖啡店中，讓 (Jean) 正在批評柏仁傑 (Bérenger) 工作不夠認真，這時突然大家議論紛紛，有人說街上出現了一隻犀牛，有人斥為無稽之談；接著有人說又出現一隻，影響人們行路安全，引起大家憤怒。次日，報館人員激烈辯論犀牛問題，杜達爾 (Dudard) 認為人們普遍明智，不可能相信街上有犀牛頻頻出現。他言猶未竟，有位職員即已變成犀牛，衝進來破壞了報社的設備，眾人紛紛逃避。後來讓微恙，柏仁傑前去探望時，目睹他的臉變成青色，頭上長角，並且宣稱犀牛像人類一樣有生存的權利，言畢他也變成犀牛。

如此接二連三，柏仁傑最後只剩下兩個朋友，其一的杜達爾認為人們有選擇的權利，另一人則是柏仁傑的女友黛西 (Daisy)，認為犀牛充滿熱情，未可厚非，兩人隨即也變成犀牛。完全孤立的柏仁傑懷疑自己的存在，覺得當人是個錯誤，甚至嘗試變成犀牛，但就在最後一刻，他的本性 (nature) 和本能 (intuition) 使他決定繼續為人，他於是走到窗前，對街上的犀牛大聲喊道：「我不會投降！」(I'm not capitulating!)

《犀牛》的靈感來自尤奈斯庫的親身經驗。在 1930 年代，希特勒依靠鐵衫軍的狂熱支持在德國興起，後來他到羅馬尼亞訪問，火車站前人山人海，瘋狂地對他吶喊歡迎。尤奈斯庫目睹這個現象，感到強烈的震撼，從此終生

▲1960 年於巴黎奧德翁劇院 (Théâtre de l'Odéon) 上演的《犀牛》© LIPNITZKI/ROGER–VIOLLET

反對一切意識形態上盲目的群體認同。本劇呈現人變成「犀牛」的過程和原
因：從不信、指責、到少數人先蛻變成犀牛，到眾人因為各種認知和藉口，
紛紛加入了他們的行列，這種變化和德國知識份子參加納粹黨的情形大體類
似。殷鑑不遠，每個個人除了提高警覺之外，只能依靠自己的本能加以抗拒。
在風格上，劇中在舞臺上的呈現都非常寫實，程序合情合理，層次井然，顯
示尤奈斯庫從前衛性的風格，回到了傳統的主流。在角色塑造上，柏仁傑不

僅不是令人景仰的英雄，而且懶散貪杯，受到他那些精明進取同事的批評。他唯一的優點，是接受批評，關懷別人。柏仁傑後來一再出現在尤奈斯庫其它的劇本中，代表芸芸眾生中平凡的一員。

17-2　薩繆爾・貝克特

　　荒謬劇另一個重要的作家是薩繆爾・貝克特 (Samuel Beckett, 1906-89)。他是愛爾蘭人，在都柏林的三一學院攻讀法、英、義文學，獲得學士學位 (1923-27)。畢業後一度在巴黎教書，在那裡結識了愛爾蘭最偉大的小說家詹姆斯・喬伊斯 (James Joyce, 1882-1941)，二人過從甚密，貝克特並長期為他蒐集創作資料。貝克特畢業後大多時間居留法國，一直勤於寫作出版，均為小說、詩歌及學術研究論文，沒有劇本。後來他回到都柏林訪問 (1945)，在母親的房間恍然大悟，認識到喬伊斯創作的特色在於「求知」(knowing more)，不斷地在作品中「加入」(adding) 新的知識，而自己永遠無法在這方面勝過他。為了走出喬伊斯的陰影，他繼續寫道：「我認識到我自己的方式在貧瘠，在處於無知，在削除，在減法而不是加法。」(I realized that my own way was in impoverishment, in lack of knowledge and in taking away, in subtracting rather than in adding.) 是在這種覺悟下，他寫出了處女作《等待果陀》(Waiting for Godot)，可是因為內容特殊，寫成後兩年才得以發表，發表後一年才在巴黎一間小型的前衛劇場上演 (1953)。

　　《等待果陀》分為兩幕，第一幕發生在黃昏，一個偏僻鄉下的道路旁邊，附近有棵枯萎的小樹。開始時愛斯特拉岡 (Estragon) 和弗拉季米爾 (Vladimir) 在路旁等待果陀；在劇中，前者始終稱後者為 Didi，聽起來像中文的弟弟，後者則稱前者為 Gogo，聽起來像中文的哥哥。在等待中，他們為了消磨時間，彼此談話、說笑、遊戲、看風景、吵架、鬧分手，甚至試圖自殺。後來波卓 (Pozzo) 和幸運兒 (Lucky) 路過，雙方有了短暫的接觸。波卓是幸運兒的主人，不斷對他鞭打腳踢，頤指氣使，還命令他唱歌、跳舞、思想，並且大

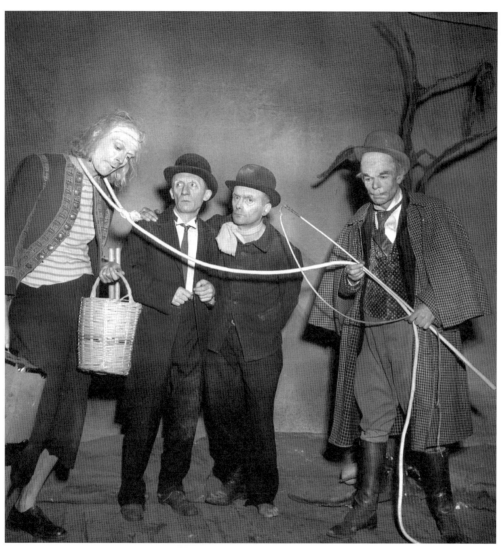

▲《等待果陀》由布林 (Roger Blin) 執導，1953 年在巴黎巴比倫劇院 (Théâtre de Babylone) 首演 © Roger–Viollet / Topfoto

聲說出他思想的結果。幸運兒的表演如同雜耍，可引人發噱，這主僕兩人離開後，夜幕四合，一個童子來通報說，果陀今天不能來，明天一定來。他們聽到後就說要離開當地，不再等待，可是舞臺指示卻表明他們「沒有動作」。

劇本第二幕的開頭寫道：「次日，同樣時間，同樣地點」。同樣地，Gogo

和 Didi 仍然在等待，不同的是主僕兩人再度經過時，波卓已經變瞎，幸運兒已經變啞。他們離開後，又是夜幕四合，結尾時一個童子進來說出與昨天同樣的話，他們聽到後再次宣稱要離開，但依然在原地不動。全劇這種循環式的結構 (cyclical structure)，造成一種印象：人類的生活只是日復一日的重複，過去如此，未來還是如此。此外，劇中接近極簡化的臺詞 (minimalist dialogue)，以及只有一株光禿禿的矮樹，同樣加強劇情劇意，突出人生的單調與環境的蕭索。

如上所述，劇中許多零碎的片段以及不合邏輯的對話，使全劇像是一場雜耍 (vaudeville)，加上兩位主角特殊的造型及動作，很像諧星泰斗卓別林的流浪漢，使得演出中點綴著喜感，毫不沉悶。可是本劇的基調是蒼涼的。波卓被問到他們主僕何時變瞎變啞時，不禁勃然大怒說道：

> 弗拉季米爾：啞巴！何時開始的？
> 波卓：（突然大怒。）你一再用你倒霉的時間折磨我，真可恨！何時！何時！一天對你不夠嗎，一天他變啞了，一天我變瞎了，一天我們將耳聾，一天我們出生，一天我們將死，同一天，同一秒，這對你不夠嗎？（稍微平靜。）他們跨著墳墓生產，光亮閃爍片刻，然後又是黑夜。

人生苦短，外加生老病死的折磨，本來就是古今中外的長嘆，不過劇中說得更為生動。就劇中的兩位主角而言，他們自認多年來孤苦伶仃，一直生活在泥濘之中。他們認為《新約聖經》有關耶穌的記載彼此矛盾，根本不寄望基督教的救贖，取而代之的是他們依稀記得，果陀曾經模糊答應過再相遇時會幫助他們，從此把他當成救主。果陀會不會幫助，他們不能確定，他們像是在大海浮沉的人，抓住漂流中的一根稻草。糟糕的是他們不確定再見面的時地，甚至懷疑時機已過，他們已經錯過機會。但更為徹底的難題是，他們甚至不知道該向他提出什麼需求：

> 愛斯特拉岡：我們向他尋求的究竟是什麼？

弗拉季米爾：　你當時不在場嗎？

愛斯特拉岡：　我可能沒有在聽。

弗拉季米爾：　阿⋯⋯沒有什麼特定的東西。

愛斯特拉岡：　一種祈禱。

弗拉季米爾：　完全正確。

愛斯特拉岡：　一種模糊的請求。

弗拉季米爾：　一點不錯。

「我們向他尋求的究竟是什麼？」作為尋求對象的果陀是何許人也，他們沒有深究，不必深究，甚至最好不要深究。很多批評家認為果陀代表虛假的承諾者，或口惠而實不至的人。劇作者貝克特則拒絕應答有關果陀是誰或者代表誰的各種猜測：「如果我知道誰是果陀，我就會在劇中告訴大家了。」劇中寫出的弗拉季米爾的回答「沒有什麼特定的東西」，反倒是真知灼見，因為在白駒過隙的人生歷程裡，一切特定的東西，無論是地位、名望，或是財富、佳偶，都無異於過眼雲煙，沒有不滅的價值。對於有宗教信仰的人，他們還能祈禱，做出「一種模糊的請求」；對於沒有宗教信仰的人，如《卡里古拉》裡色瑞亞與斯皮歐也能從家庭生活和自然美景中得到慰藉，但是對於本劇中兩個孤零零的主角，他們只有日復一日的等待；而且也唯有等待，他們才可能保持一份希望，不至於完全幻滅。

《等待果陀》撰寫於二戰方畢之際，演出於冷戰正劇之中，傳遞著當時西方世界所面臨的精神危機，一旦為人了悟，隨即被翻譯成 20 種以上的文字在全球演出，引發廣泛的共鳴。在二十世紀結束時，英國人票選《等待果陀》為該世紀最具代表性的劇作。在內容、形式、佈景及對話各方面，都引起全球普遍的模仿。

17-3 惹內與阿達莫夫

　　第三個荒謬劇的作家是讓・惹內 (Jean Genet, 1910–86)。他母親是年輕的妓女，因此他出生一年後即讓人收養。養父是法國中部的木匠，對他愛護有加。雖然他在校成績也很好，但幾次逃跑偷竊，讓他從 15 歲起就被送入監牢 (1926–29)；18 歲加入可免牢獄的外籍兵團 (the Foreign Legion)，但因同性戀被開除 (1937)；回到巴黎後又因為種種罪行再三被送進監獄。當他已經完成五本小說、三個劇本及詩作，卻因為連續犯罪十次，將被判終身監禁時 (1949)，法國很多文壇領袖共同請求總統赦免，他也因此獲得自由。沙特寫了《聖人惹內》(*Saint Genet*) (1952) 剖析他的生活和著作，惹內深受影響，數年沒有創作，後來才寫了三個劇本 (1955–61)，包括傑作《陽臺》(*The Balcony*) (1956)。

　　《陽臺》劇情大部分發生在某個城市的一家高檔妓院，其中滿佈鏡子和劇場，由主持人伊爾瑪夫人 (Madam Irma) 操控一切。後來妓院來了三位顧客，伊爾瑪安排她的妓女們全力配合，滿足了他們的幻想。其中一位顧客裝扮成主教，原諒了一個懺悔的罪犯；另一個裝扮成法官，懲罰了一個小偷；第三個裝扮為將軍，騎在一匹由妓女假

▲ 由彼得・布魯克執導的《陽臺》，1960 年於巴黎演出。
© LIPNITZKI / ROGER-VIOLLET

扮的馬匹上，威風凜凜。與此同時，城外革命正在進行，最後殺死了王后和所有宗教、法律和軍事的領袖。

為了對抗革命勢力，正在妓院造訪的警察總監說服伊爾瑪夫人裝扮成王后，再由她的三個顧客重新穿上他們幻想中角色的服裝，在陽臺上一起出現在大眾之前，成為社會的權威，以恢復現狀和秩序。正劇結束後，伊爾瑪夫人單獨在臺上對觀眾說道：「您們現在可以回家了。您們可以確信，那裡沒有任何東西會比這裡的更為真實。」(You can go home, now—and you can be sure that nothing there will be any more real than it is here.) 她的話正是本劇的中心觀念：幻覺與真實不易完全切割，真實政治與社會的高層人物，每每都是外表 (appearance) 與意象 (image) 塑造出來的結果。除此以外，不同的批評家還有很多不同的解讀，馬丁・埃斯林則認為在所有的荒謬劇本中，《陽臺》是出類拔萃的作品之一。

《荒謬劇場》初版時推薦的第四位也是最後一位的作家是阿瑟・阿達莫夫 (Arthur Adamov, 1908–70)。他出生於帝俄時代一個富裕家庭，而且依循當時的社會風氣，自幼學習法文。蘇俄大革命時家財損失殆盡 (1917)，輾轉移居巴黎 (1924)。他在這裡接觸到超寫實主義，並編輯它的雜誌《斷裂》(*Discontinuité*)。他在二戰時期開始編劇 (1947)，劇作多為荒謬劇，呈現生命的無聊與空虛，後來受到布萊希特的影響，劇作中的政治成分愈來愈多，而且劇情有如夢境，恍惚迷離。

他最著名的作品是《塔蘭教授》(*Professor Taranne*) (1953)。劇情略為：中年的塔蘭教授被警察逮捕，罪名是不當暴露身體，他否認之餘，聲稱自己是知名的塔蘭教授，最近剛在比利時大學講學。可是他無法證明自己身份，一個女人則指認他是塔蘭的同事孟教授。警察後來還指控他汙染海岸，更糟糕的是，他發現講稿如同空白，不能閱讀。他乘船離開時，在船上接到學校的通知，承認他是塔蘭教授，但同時指責他偷竊孟教授的論述。本劇來自阿達莫夫的一個惡夢，因此情節變化非常突兀，發生的時間和地點也模糊不清，但是它的意旨和其它劇作一致：主角無法和別人充分溝通，以致遭到挫折和

失敗。

阿達莫夫後期的劇作，對政治及經濟問題的批評更加凌厲和直接，重要劇作是《珀咯珀立》(Paolo Paoli) (1957)。本劇以第一次世界大戰爆發的前四年為背景 (1910-14)，演出時放映很多電影片段，藉以提供時代背景。劇情略為：珀咯珀立一向在一個孤島上販賣罕見的蝴蝶，長年剝削監獄中的捕蝶人賺取暴利。後來一個囚徒逃出，回到法國工廠工作，發現工會腐敗後出面檢舉，但反被操縱工會的天主教徒老闆陷害，再度入獄。珀咯珀立是他和老闆雙方的朋友，親睹現在這種倒行逆施的事件後，誓言投身改革，嘉惠被壓榨的貧苦大眾。整體來說，阿達莫夫的主要劇作將近 20 種，他的成就遠遜於其他荒謬劇的作家，但他後期作品對社會問題的偏重，預兆著法國劇壇未來的趨向。

17-4　著名導演：巴侯、布林及維德志

二戰前後法國最傑出的劇壇人士是尚－路易・巴侯 (Jean-Louis Barrault, 1910-94)。他從 6 歲起就決定為劇場工作，大學時主修數學、哲學及美術，但總是把握機會看戲，因為家貧，不得不靠作零工賺錢購票。後來他成為查爾斯・杜林劇團的學生和團員 (1931)，仍然因為貧窮而睡在劇場的側翼。杜林認識到他的才華與潛力，資助他向名師學習默劇，待他技藝成熟後，又資送他參與柯波的「老鴿舍劇場」（參見第十六章）。在這些名師的教導下，巴侯的技藝突飛猛進，於是開始參加杜林劇團的演出，從主要配角、主角，到改編名著導演，最後獨立出來，成立自己的劇團 (1934)。他後來與瑪德琳・荷諾 (Lucie Madeleine Renaud, 1900-94) 結婚 (1940)，她是法蘭西喜劇團的資深演員，在同年協助他進入該團，從此在演出上經常互相搭配，珠聯璧合。

二戰期間，兩人繼續演出之外，巴侯還參加一些電影演出，其中最著名的是《天堂子女》(Children of Paradise) (1945)。該片當時被譽為是法國最偉大的製作，規模宏大，演出長達三個小時，常與美國的《亂世佳人》(Gone

with the Wind) 相提並論。巴侯由於他的默劇造詣，擔任劇中的重要角色，演技精湛，面貌英俊，因此獲得世界的認知與讚美。

在演出電影之後，巴侯夫婦一同離開法蘭西喜劇院，組成「荷諾－巴侯劇團」(Compagnie Renaud-Barrault) (1946)，邀約優秀演員及劇場藝術家參加，在二戰結束初期巴黎劇壇一片蕭索中，支撐起半邊天。他在十年中製作了大約 40 齣劇目，從古典如希臘戲劇、當代的荒謬劇，到市井鬧劇，應有盡有。在執導這些變化多端的作品中，他認識到闡釋劇本的困難，強調一個劇本的內涵，一般讀者只能領悟其中的八分之一，其它部分則有待導演挖掘，但在同時，導演也不應該節外生枝，添加自己的意見。他說道：「能夠準確閱讀到所寫出來的，既不省略任何寫出的，同時也不要添加自己的。」(To be able to read exactly what is written without omitting anything that is written and at the same time without adding anything of one's own.) 因此緣故，他執導的演出內容特別豐富，同時又非常忠於原作。

巴侯繼承名師益友的理想，製作力求精美；他長年的貧困經驗，使他深知經營管理的重要與實際；他從基層逐漸做起，因此能知人善任。總之，他和妻子經營的劇院多年來成績斐然。法國文化部有鑑於此，聘任他主持法蘭西喜劇院在塞納河左岸的分院。它的前名為奧德翁劇院 (L'Odéon Théâtre de France)，很少使用，但自從改為現名以後，成為全國著名劇院之一。隨著巴侯的劇團成為駐院劇團，許多前衛性的演出風格也堂堂進入主流殿堂。這個劇院除了一個正式劇場外，還有一個小型表演場所，兩者在他主持的 12 年中，演出的劇碼在數量及種類上都是全球第一。此外，巴侯還扶植出幾位優秀的年輕導演。在 1968 年的學生運動中，巴侯同情他們要求改革的立場，容許他們利用劇院作為活動中心，戴高樂總統下的文化部於是將巴侯撤職。

失去劇場初期，他和妻子只要能找到地點就繼續演出。他們的朋友也不計較待遇低微，紛紛拔刀相助；舞臺的二手傢俱及道具，也都來自別團的捐贈。巴侯個人則經常巡迴表演默劇，以他優異的演出賺錢補助自己的劇團。除了重演以前傑出的劇本之外，巴侯還改編如伏爾泰及尼采的名著，讓一般

觀眾能接觸到複雜的哲學思想。有人因此認為，巴侯這個時期的演出最為傑出。

戴高樂總統以後的政府基於同情與景仰，恢復對他劇團的補助，並且劃撥了一個劇場給他使用。不過由於劇場位於旅遊中心，對真正能欣賞他的觀眾相當不便，加以劇團老人凋零，新秀又尚待成長茁壯，單憑巴侯夫人很難繼續和丈夫搭配，以致當他退休時，劇團已盛極而衰。不過綜覽他終生的成就，巴侯被公認是法國二十世紀最偉大的演員與導演。

另一位傑出的導演是羅傑・布林 (Roger Blin, 1907–84)。他生長於巴黎，不聽醫生父親的勸阻，決意在劇壇開創自己的生涯，從 1920 年代在一個左翼劇團擔任導演助理開始，接著成為阿鐸的助理和知己，在阿鐸生命的最後九年，參與「殘酷劇場」的一切活動。二戰結束後他開始導戲，因為阿鐸的影響，打破悲劇、喜劇的分類，也傾向前衛劇場的風格。他讀到《等待果陀》的手稿後 (1949)，立即認識到它劃時代的重要性，決定執導。可是該劇兩年後才得以印刷發表，發表後一年，巴黎新成立的巴比倫劇場 (Théâtre Babylone) 才同意演出 (1953)。這個劇場只有 233 個座位，演出初期，觀眾人數逐漸減少，支持者不得不發動親朋前來觀賞，一個月後才出現轉機。初期的好評者有很多著名人物，包括劇作家讓・阿努伊 (Jean Anouilh) 等人，但是惹人注目的原因，是它在大眾中引起的爭論。例如有次演出中，在幸運兒 (Lucky) 長段胡言亂語之後，約有 20 個衣冠楚楚的觀眾用口哨和噓聲加以嘲諷；又有一次，在中場休息時，兩派人士由激烈爭論演變成大打出手；因為第二幕開始時和第一幕完全相同，很多次觀眾看到後又大聲起閧。經過這些爭論，本劇成為巴黎人談話的題材，從此幾乎場場客滿，甚至一票難求。《等待果陀》以後，布林還導演了薩繆爾・貝克特的另外三個劇本，以及讓・傑雷的兩個劇本，為荒謬劇場在世界舞臺上開拓了一片廣闊的園地。

二十世紀另一位別開生面的導演是安端・維德志 (Antoine Vitez, 1930–90)。他的父親是個棄兒，成年時只有小學程度，可是後來竟然閱讀了很多高深的哲學和無政府主義書籍。維德志在這種環境中成長，同樣愛好讀書，並

對貧苦階級懷抱深厚的同情。他高中時學習古希臘文及拉丁文，後來因為熱
愛翻譯的俄國小說，於是廢寢忘食觀看俄國電影，竟然學會了俄文，以及很
多關於俄國文學、戲劇及表演技巧的知識。高中畢業後，維德志曾在當時著
名的戲劇工作坊短暫學習，參加了幾齣短戲的演出，但隨即參與各種社會活
動 (1950)，十幾年來一直沒有固定工作。為了糊口，他從事大量的翻譯，包
括很多希臘文及俄文的小說及劇本，從而提升了對文字的敏感度及鑑別力。
他同時還撰寫評論，並擔任當時文壇祭酒路易・阿拉貢 (Louis Aragon, 1897–
1982) 的祕書，累積了淵博的知識，他追憶說：「阿拉貢是我的大學。」

在法國推行地方文化中心的趨勢中，維德志因緣際會，導演了古希臘索
發克里斯的《伊勒克特拉》(1966)。這是他首次顯露身手，因為反應良好，
接著又導演他戲，最後應邀創建並主持巴黎的易符里 (Ivry) 社區劇場 (1972–
81)，成績優異，因而更上層樓，先擔任夏佑國家劇院藝術總監 (1981–88)，
接著主持最高藝術殿堂的法蘭西喜劇院 (1988–90)，直到去世。在這 24 年裡，
他總共導演了 66 齣作品，由於劇場性質與觀眾成份的不同，他的導演手法也
會做適度轉換，演出結果普遍獲得喜愛。

維德志導演志在發揚「思想的劇場」，所選劇目大多是經典之作，對《伊
勒克特拉》尤其情有獨鍾，先後導演了三次，每次都賦予不同的時代意義。
前面提到的第一次，演出目的在採取古典悲劇莊嚴肅穆的規制，彰顯正義。
他寫道：「我以為被篡奪的正統性，需要揭發的謊言，以及由一個罪行引發之
連鎖反應等主題，應該會打動我們時代的人。」演出的舞臺類似希臘原來的劇
場，每次臺詞中出現「正義」一字時都特別強調。第二次在易符里社區劇場
(1971)，那時希臘的軍人政變成功，將左翼傑出詩人李愁思 (Yannius Ritsons,
1909–90) 放逐孤島。維德志導演《伊勒克特拉》時，在原作文字之外插進了
20 段李愁思的詩行。舞臺設計有如十字架，上面塗上深紅的亮漆，象徵原作
中血跡斑斑的家族，演員劇服襤褸，面塗褪色金粉。這一切都反映主角的沒
落身份。第三次在夏佑國家劇院 (1986)，劇情設定在當代的希臘家庭，一個
女人和她的姘頭聯手謀殺親夫，伊勒克特拉忍辱負重，等待她的弟弟在異鄉

長大後回來報仇，完成了倫常義務與社會正義。

　　維德志主持易符里社區劇場時，矢志將它建立成「一座屬於所有人的菁英劇場」。他演出莫里哀的喜劇，以及拉辛的悲劇，既保持了原作的精神與原來的演出方式，又受到觀眾歡迎，並對他們有所啟發。從學生時代，維德志就從他老師芭拉蕭娃 (Tania Balachova, 1907–73) 那裡認識到，演員本人比他所扮演的人物更為重要。他除了不斷鍛煉自己外，更在社區劇場設立了工作坊教導演員。總之，貧困出身的他，在後來成為法國馳名的翻譯家、演員、導演、教師及劇院總監，影響深遠。

17–5　1968 年後的新方向

　　大學學生及工人發動的激烈抗議 (1968)，受到社會廣大的支持，法國政府及劇場都作出了即時的反應，形成劇壇發展的分水嶺。劇場方面，法國文化部調整了它轄下的許多劇院，例如上述的法國劇院，在巴侯夫婦遭到撤換後就改變了它的歸屬和功能。此外，文化部減低了對地方劇院的補助，加上物價上漲及人事費用增加，大多地方劇團都減少甚至停止自製節目，依賴巡迴劇團前來填補空檔。在編劇方面出現了「新戲劇」，極少作品繼續發掘生命本質及人生基本問題，取代它的主題大多是討論社會經濟、種族偏見，以及後殖民主義等實際問題，上面阿瑟‧阿達莫夫的轉變已見一斑。

　　新的戲劇家中，羅傑‧普隆雄 (Roger Planchon, 1931–2009) 是代表人物之一，他在農村成長，在地方劇場大力推動布萊希特的戲劇，後來主持國家人民劇院 (the Théâtre National Populaire) (1972)，演出的劇目兼有經典與當代。為了爭取勞工大眾進入劇場，他編寫了不少劇本，包括《雷思的吉爾》(Gills de Rais) (1976)。劇中的主角是十五世紀英、法百年戰爭時聖女貞德的大將，後來被捕。史上記載，他被處死前供稱曾經殺死過 800 個兒童，喝其血，食其肉。劇中否認了這些指控，但是呈現了其中許多震撼人心的部分。

　　一般來說，普隆雄的新劇並沒有吸引大量觀眾。他因為影劇雙棲，工作

繁忙，於是邀約了同樣也是兼善戲劇、歌劇和電影的才子帕特里斯‧謝侯 (Patrice Chéreau, 1944–2013) 為協調總監 (1972)。謝侯生長於巴黎，父親是畫家，兒童時經常觀看羅浮宮的繪畫，12 歲就為劇場做設計，19 歲就成為職業劇場導演，22 歲就已經是地方劇團的總監。

在擔任協調總監期間 (1972–86)，他像羅傑‧普隆雄一樣力求爭取勞動觀眾，但在藝術水平上絕不妥協，導演劇目既有經典名劇，也不乏歐洲當時前衛性的新作。華格納「拜魯特節日劇院」成立一百週年時 (1976)，邀請他導演《尼貝龍根指環》。他依據歌劇中的潛臺詞 (subtext) 對它作了革命性的詮釋，讓它反映從華格納的死亡到 1945 年間，工業革命對人性的斷喪。他用表現主義的風格，將劇中人物改頭換面，例如使原來純潔美麗的少女，淪落成為娼妓等等。這種詮釋在排演時受到很多演員激烈的反對，在初演時同樣遭到普遍的批評。但是時過境遷，他的詮釋受到愈來愈多的肯定和讚美。謝侯也是著名的電影導演和製作人，作品約有 20 部，很多都譽滿全球。

17–6 偉大魔術雜技團及陽光劇團

普隆雄與謝侯等人的努力，並沒有爭取到大量的勞動觀眾。他們失敗的原因很多：為了維護高水平的劇場藝術，演出的劇目超過那些觀眾的水平；演出的地點都在既有的劇場，對大多觀眾非常不便；演出的方式包含太多劇場的慣例 (conventions)，那些初進劇場的勞動觀眾往往感到困惑。總之，他們不了解他們所爭取的對象，因此忽略了或不願意屈就他們的需求。在這種環境下，許多劇場工作者主張回到群眾熟悉及喜歡的表演形式，如雜耍表演、馬戲 (circus)，及文藝復興以來的「藝術喜劇」(commedia dell'arte) 等等。在表演地點方面，街道、公園、廣場等都無分軒輊，只要方便群眾就好。在表演過程中，演員要盡量與觀眾互動，讓他們在肢體上能夠參與，不像傳統觀眾靜坐在座位上。這些主張都以勞動觀眾為中心，形成一種嶄新的表演形式。

首先推動這種形式的人是杰羅姆‧薩瓦里 (Jérôme Savary, 1942–2013)。

他出生於阿根廷，父親是法國籍的作家，岳父一度是美國紐約州州長。他年輕時在法國學習音樂及裝飾藝術，19 歲時到紐約居留兩年，接觸到當地前衛性的詩人、小說家，及以即興表演而知名的音樂家。在回到阿根廷服滿兵役義務後他回到巴黎 (1965)，成立表演劇團，後來蛻變為「偉大魔術雜技團」(The Grand Magic Circus)，首演劇目是由團員共同編成的《泰山受虐待的弟弟，山泰傳奇》(Les aventures de Zartan, frère mal aimé de Tarzan) (1970)。表演結合歌劇、小歌劇 (operetta) 和音樂喜劇中的技巧，並且加入很多令人喜悅、驚訝、震撼的動作，充滿活力與野趣。這些表演輪流在街道、醫院、公園以及工廠等地進行，非常容易和觀眾融合，敦促他們參與演出，演員則配合他們作出即興的反應，增加了彼此間的親和力。一般來說，劇團製作的節目很多，大都以家喻戶曉的故事為基礎，由團員們改編成草根式的演出，如《魯賓遜孤獨的最後幾天》(The Last Days of Solitude of Robinson Crusoe) (1972) 及《一千零一夜》(1001 Nights) (1978) 等等。這些演出多年來受到熱烈的歡迎，薩瓦里也達成了他爭取觀眾和普及藝術的初衷。

從 1980 年左右開始，薩瓦里開始導演話劇及歌劇。他運用多年累積的經驗，製作的節目大都規模宏大，景觀亮麗，滿富旺盛的活力。它們演出的地點包括法國、德國及義大利的大型劇院，一般都受到觀眾的激賞。幾年後文化部肯定他的成績，兩度選派他擔任藝術總監，首先是夏佑國家劇院 (The Théâtre National de Chaillot) (1988–2000)，接著是巴黎的「喜歌劇院」(Opéra-Comique) (2000–07)。在這些崗位上，薩瓦里對話劇的提升和歌劇的普及，作出了卓越的貢獻。

更為重要、基本而且持久的貢獻來自亞莉安・莫努盧金 (Ariane Mnouchkine, 1940–)。她的父親在帝俄生長，後來成為法國富有的電影製作人及評論家；她的外祖父是英國的舞臺演員。她本人一度在英國的大學進修心理學，後來進入巴黎的「國際戲劇專科學校」(L'École Internationale de Théâtre)。該校由演員勒科克・樂寇 (Jacques Lecoq) 設立，兩年畢業，課程重點在幫助學生發現適合自己的戲路，培養他們創造的能力與團體合作習慣，

以及增進對世界文化的了解。就是在這裡，莫努虛金和她的同學們創立了陽光劇團 (Théâtre du Soleil) (1964)。

該團第一個引人注意的演出是《廚房》(*The Kitchen*) (1967)。此劇係由英國多產劇作家維斯克 (Arnold Wesker, 1932–) 所寫 (1950)，呈現一個餐館中的廚師、洗碗工人及女服務員等人如何受到老闆壓榨的情形。莫努虛金於法國大罷工時在許多工廠演出此劇的改編版，強調這種壓榨是普遍的現象，因此引起勞工們熱烈的反應。此劇成功後，莫努虛金決定將劇團改為協作劇團 (Collaborative Theatre)：劇團一切重要事務，包括演出劇目的編寫及演出，均由團員共同商議決定。此外還決定所有團員薪水一致，不分高低；在營運情況惡劣、無錢發薪時，團員就從政府領取失業救濟金維持生活。

劇團的首次成功是《1789》，內容係將法國大革命的失敗歸咎於它的領導人只關心財產，疏忽了正義。全劇由團員合編，分為五段，表演區在場地旁邊的五個高臺，觀眾站立在場地中間，有如革命群眾。此劇首演在義大利的米蘭 (1971)，受到熱烈歡迎；回法國後連續演了兩年 (1971–73)，地點在巴黎近郊一個廢棄的彈藥工廠，它後來成為該團的永久團址。該團接著演出了《1793》(1972)，呈現法國大革命期間的情形，但票房奇慘，團員靠救濟金生活。後來劇團演出了《黃金年代》(*The Age of Gold*) (1975)，經濟情形才逐漸好轉。本劇運用藝術喜劇的技術，透過一個個外國移民的觀點，呈現物質主義如何斲喪人性，扭曲價值。演出極受歡迎，提升了劇團的聲響。

1980 年代早期，劇團放棄集體創作的路線，改演既有的經典作品，莫努虛金連續翻譯了莎士比亞的三個作品 (1981–84)：《理查二世》、《亨利四世第一、二部》及《第十二夜》，同時劇團增加了演員，其中有人能夠掌握具有高難度的東方傳統表演技術，特別是日本的歌舞伎 (kabuki) 及印度的快速歌舞「卡達卡利」(kathakali)。她在演出時採用了這些技術，在奧運的藝術表演時 (1984)，公認是所有節目中的翹楚，吸引觀眾超過 25 萬人次。

運用這些累積的經驗，莫努虛金製作了三個當代的歷史劇，藉以展現她的政治理念：它們是《柬埔寨國王西哈努克：可怕但未完成的歷史》(*The*

▲莫努虛金與陽光劇團的演員們，在 1984 年的亞維儂藝術節上排練莎士比亞的《亨利四世》© AFP

Terrible But Unfinished History of Norodom Sihanouk, King of Cambodia) (1985)、《他們夢想中的印度》(*The India of Their Dream*) (1987)，以及《偽證的城市》(*The Perjured City; or the Awaking of the Furies*) (1994)。它們的作者都是埃萊娜·西蘇 (Hélène Cixous, 1937–)，她是法國傑出的教授，學術及創作著述等身，也是女權主義的倡議人。在這三個劇本中，她與莫努虛金合作，呈現以下內容：柬埔寨的民主運動中途遭到慘敗；印度為了獨立而與殖民國英國抗爭的過程；以及在 1985 年，法國某個城市明知故犯，對四千名病人注射有毒血液的情形。

為了追溯西方戲劇的源頭，加強它與現代戲劇的聯繫，莫努虛金演出了四齣希臘悲劇：艾斯奇勒斯的《奧瑞斯特斯》三部曲及尤瑞皮底斯《伊菲吉妮亞在奧里斯》，總名為《阿垂阿斯家族》(*Les Atrites*) (1990–92)。我們知道阿垂阿斯 (Atreus) 是阿戈斯國王阿格曼儂的父親，他的後裔一直遭遇慘痛的命運。陽光劇團在演出這些劇本時，運用了印度的歌舞啞劇的技術，活潑生動，廣受歡迎，長期巡迴歐美很多先進國家，使該團成為世界頂尖劇團之一。由於她長期的奮鬥及輝煌的成就，「歐洲劇場獎」(Europe Theatre Prize) 設立時 (1987)，莫努虛金實至名歸，成為第一個獲獎人。但她不以此為滿足，直到今天，她仍然依據自己的靈感，繼續編寫或製作新的作品，豐富世界的劇壇。

17–7 亞維儂藝術節

戲劇節 (theatre festival) 就是在一段時間內，邀約很多劇團到同一個地點演出，彼此觀摩學習。它的緣起，可以上溯到 1854 年的慕尼黑工業展覽會（參見第十一章）。二十世紀中，歐美各地的戲劇節很多，其中法國亞維儂藝術節 (Avignon festivals) 在規模及成績上最值得注意。亞維儂在法國南部，人口約有九到十萬。天主教「大分裂時期」(1378–1415)，這裡的教宗及大主教長期和羅馬教廷的教宗分庭抗禮，留下了輝煌的建築，豐富的文化，以及原

有的錦繡大地。二戰以後，法國的藝術家在這裡的教宗宮殿進行畫展 (1947)，邀約導演讓・維樂 (Jean Vilar, 1912–71) 共襄盛舉，他於是在宮殿演出了三個劇目。此後戲劇演出持續不斷，方式及規模多由主持人決定，直到 1980 年才有了基本的形式及安排，導致節日規模不斷擴大，成為法國最大也最有號召力的戲劇節。

現在的概況是藝術節每年七月舉行，為期三週，主要是戲劇展演及討論，另外還有配合性的種種展覽。戲劇場所有 12 個是正式的，演出節目約 50 個，另外還有無數個邊緣空間 (fringe spaces) 供其它節目使用。參加的劇團包括主要的法國劇團、從法語地區來的劇團，以及獲邀參加的世界其它地區的單位。至於劇團演出的內容及方式則沒有嚴格的限制，有傳統的、經典的，也有前衛性的；有規模龐大的，也有精簡的，總之是形形色色，各盡其妙。在 2008 年，參演的劇目約有 950 個，顯然地，除非已經名傳遐邇，一個劇團必須努力宣傳，爭取觀眾，才能脫穎而出。如此一來，便可能獲得邀約到其它國家或地區演出，名利雙收。

德國與瑞士

　　德國投降後 (1945)，戰勝國將它分割為東西兩部，東部由蘇聯管理，西部由英、美、法三國管理。柏林雖然位在東德，同樣分為兩部分別管理，由於東部人口大量移住西部，東柏林政府後來建立環城圍牆 (1961)，樹立崗哨，阻止人民逃亡。隨著冷戰緩和、蘇聯解體及東德經濟蕭條，圍牆終於拆除 (1990)。同年五月，東、西德簽約，在貨幣、經濟及社會等三方面統一，由西德對東德提供經援，它的貨幣馬克在東德流通使用。進一步政治上的統一，則在經過雙方不斷討論，以及與美、蘇等四個佔領國協商後，終於在 1990 年十月三日正式完成，以西德國旗為統一後全國的國旗，以合併的柏林作為全國首都。

　　在分裂期間，雙方政府都積極支持戲劇活動。前面介紹過，經過狂飆運動的洗禮，各地諸侯積極建立劇院，1790 年超過 70 個。此後隨著人口的成長，每個略具規模的城市都至少設有一個劇場，至全國統一那年 (1871)，劇場總數高達 200 座（參見第十一章）。二戰期間，德國境內劇場有一百多個被夷為平地。戰後經濟略為復甦以後，東、西德都積極重建劇場，配置駐院劇團。它們大都保持了畫框舞臺的基礎，以及注重舞臺機關的傳統。在觀眾區方面則變動較大：撤除了包廂，減少了樓座數量，並且改進了觀眾的視線 (sight line)。到了 1960 年代，西德有 175 個職業劇團，其中 120 個屬於政府；東德有 135 個劇團，全部屬於政府。

17–8　西德戰後初期的戲劇

　　二戰後初期，西德方面盛行瓦礫文學 (rubble literature)，呈現德國士兵或

戰俘回家後，如何發現家園成為廢墟，以前的理想幻滅；有些作品進一步探討戰爭的原因和責任，往往充滿罪惡感。為了落實論述，這些劇本很多都運用文獻資料，因此被稱為文獻劇 (documentary drama) 或事實劇場 (theatre of facts)。它們彼此大同小異，幾乎成為公式。

相對地，《外面的人》(The Man Outside)（1947 演出）是齣可喜的例外。本劇作者是波查特 (Wolfgang Borchert, 1921–47)。他 17 歲即有詩作發表，並在劇場歷練後進入一個巡迴劇團，成年後被徵入伍，在蘇聯作戰時感染黃疸病去世。去世前用表現主義的方式，寫出了這齣由前言與五幕組成的劇本。劇中主角北克曼 (Beckmann) 是個德國士兵，戰後從蘇聯回到故鄉，發現妻子失蹤，家庭殘破，於是投河自盡，卻被浪濤沖回河岸。前言中肥胖的「抬棺人」(Undertaker) 例行檢查從易北河撿起來的軀體，「老人」(The Old Man) 哭著進入，因為他的孩子們不聽他的教誨，仍然互相殺戮。北克曼被救活甦醒後，首先和「那人」(The Other) 搭訕，接著尋親覓故，得知妻子確已死亡，父母也在戰後「去納粹化」(denazification) 中自殺。他去找戰時的上校長官，告訴他自己一直惡夢連連，無數戰死軍人的幽靈每晚都來啃噬著他，但長官繼續享受他的佳餚美酒，無動於衷。後來他聽到一個孤僻的劇場老闆，在尋覓表現「真理」的劇本演出，可是他剛剛開始敘述自己的故事，老闆就認為它過於黯淡不祥而予以拒絕。最後北克曼找到「那人」長談，他認為世界永遠有痛苦，沒有人能改變，世界也毫不關心；「那人」則說世界固然永遠有痛苦，但也有希望，「不要懼怕兩個燈柱之間的黑暗」。兩人論辯中，所有劇中人物都回來為自己辯護。最後，「那人」黯然消失，北克曼在黑夜中如何行動劇中沒有清楚交代，他可能再度投河自盡，也可能開始追尋嶄新的生命。

如上所述，劇中呈現的是德國人在二戰後的經驗。像主角北克曼一樣，他們的親人在戰爭中流離失所，尋覓後發現都已經死亡。他們憎恨納粹和那些發動與支持戰爭的人。哭訴不能阻止戰爭的「老人」，猶如縱容戰爭興起的傳統德國一樣，必須退位讓賢。但是其他的人也無助現況，上校長官只顧自我享受，對下屬及他人冷漠傲慢；劇場老闆又迴避歷史真相。唯有「那人」

肯定人性的基本善良，認為經過刻骨銘心的反省，德國可以獲得安詳和平，也據此勸阻北克曼的自殺。

在他去世前的一個月裡，波查特寫了兩篇文章，敦促他的國人基於愛，「對這個我們稱為德國的大沙漠，我們必須說 Yes」。死亡的前幾天，他再度呼籲德國的母親們對戰爭說 No，否則，她們的身心將沾滿汙垢地踟躕於廣闊墓園之間。這些語重心長的遺言，有助於我們對本劇的詮釋。

17–9　彼得‧魏斯的《馬拉／薩德》及《調查》

彼得‧魏斯 (Peter Weiss, 1916–82) 青年時期在柏林接受視覺藝術訓練，受到布萊希特及阿鐸的影響，再到英國及捷克學習人文。德軍佔領捷克的蘇台德地區時 (1938)，他的家庭遷移到瑞典定居。在 1950 年代他從事繪畫並製作前衛性電影，然後轉到小說及戲劇，因為《馬拉／薩德》(Marat/Sade) (1964) 引起全球矚目。

劇情略為：薩德侯爵 (Donatien Alphonse François, Marquis de Sade, 1740–1814) 因為在作品中鼓吹色情與暴力，多年來被禁閉監獄。他在法國大革命後當選為國會成員 (1790)，但革命失敗後又被禁閉。拿破崙當權後接受他家族的訴求將他轉移到精神病院，在院中他編寫了一個劇本，呈現保羅‧馬拉在大革命前後極力主張對王室採取嚴厲的懲罰，最後導致國王路易十六被送上斷頭臺。王室的支持者因此對他憎恨，少女科黛 (Charlotte Corday) 更將他殺死。薩德編寫的這個劇中劇，受到精神病院院長的支持演出，由狀況較佳的病患擔任演員，他和家人及其他人員則為觀眾，未料這些病患演員不斷情緒失控，甚至假戲真做，最後發生全面暴亂，全劇在壓抑衝突中結束。

本劇的全名是《由薩德侯爵導演由夏朗東精神病院病人演出的讓－保羅‧馬拉被迫害和刺殺的故事》(The Persecution and Assassination of Jean-Paul Marat as Performed by the Inmates of the Asylum of Charenton Under the Direction of the Marquis de Sade)。結構上分為兩幕 33 場，首先在西柏林

(1964) 上演，不勝了了；但次年由布魯克 (Peter Brook) 執導，在倫敦皇家莎士比亞劇團演出，一鳴驚人。

布魯克研究過阿鐸殘酷劇場的論述，又熟悉布萊希特史詩劇場的運作，在導演時兩者交相運用，以致效果奇佳。在配樂方面，他仿照布萊希特的方式，主要使用打擊樂器，很少管弦樂器，俾能增加爆發性的氣氛。對於演員，他要求他們在心理上完全浸入精神病人的狀態，不斷情緒失控，彼此爭吵，在肢體上要笨拙零碎，撞擊佈景，甚至要侵犯觀眾的人身安全，逼使病院管理人員出面干預。此外，他在演出中凸顯很多強烈的特殊效果，例如在斷頭臺處決犯人的一場，大量的鮮血散佈在舞臺上。總之，這些英國劇場前所罕見的舉措，讓觀眾感到高度的震撼；《馬拉／薩德》的演出風格，從此在英國獨領風騷長達十年，「殘酷劇場」的理論也首度受到舉世的重視。

至於《馬拉／薩德》的意義，可說是薩德終生著述的具體而微。他一向認為法國當時的社會充滿腐敗與虛偽，於是作品中凸顯暴力與性慾，甚至揭發個人隱私。因為攻擊屢屢擊中要害，以致遭到普遍反擊，連他的後裔都隱藏或摧毀它們。但是時過境遷，越來越多的學者及批評家指出他多方面的先見，譬如他早於佛洛伊德一個多世紀，公開突出情慾的重要，又如他啟發了超現實主義的序幕，成為阿鐸「殘酷劇場」的前導；他的後裔最後改變態度，珍視他仍然存在的遺著。

《馬拉／薩德》的「劇中劇」，突顯革命陣營的路線衝突。薩德著重個人自由，一再抱怨革命領袖視人命為草芥，不惜驅使群眾作炮灰。在他的影響下，群眾受到感染，最後歌隊唱道：

> 一個革命有什麼安慰　What's the point of a revolution
>
> 如果沒有普遍的　without general
>
> 交配、交配、交配　copulation, copulation, copulation（第二幕第 30 場）

馬拉則強調集體責任，為達目的不擇手段。演員在劇末開始攻擊觀眾時，引發的是個人自由與社會規範應該如何平衡的問題。

《馬拉／薩德》以後，魏斯寫了幾個文獻劇，其中最著名的是《調查》
(*The Investigation*) (1965)。二戰期間，德國納粹在奧斯威辛集中營屠殺了數
十萬猶太人，戰後同盟國組織法庭，在這裡審查次要的納粹負責人員（主要
戰犯的審判在另外的地點），召喚了 300 多位證人，最後對 20 多位官員處以
徒刑。魏斯根據紀錄及報導編寫此劇，再度喚起人們對這個痛苦歷史經驗的
回憶。

17-10　方言民俗劇

像魏斯一樣，運用文獻資料撰寫的劇本很多，大多針對二戰前後德國的
侵略與惡行，並且表達愧疚與罪惡感。但是到了 1960 年代後期，劇作家終於
厭倦這類題材，開始另闢蹊徑，方言民俗劇 (folk play) 就是其中之一。

德國除了通用的標準德文 (The High German) 之外，各地方言很多，以此
編寫的民俗劇本各地都有，歷史上與德國分分合合、關係密切的維也納地區
尤其普遍，安岑格魯貝 (Ludwig Anzengruber, 1839–89) 的作品尤其大受歡迎
（參見第十一章）。在二十世紀，最傑出的方言劇作家是馮・霍瓦特 (Ödön
von Horváth, 1901–38)。他是匈牙利人，在維也納讀書時決定永遠居留，後來
受到當時政治氣候的影響，奮然創作劇本攻擊法西斯主義。他的《維也納森
林的故事》(*Tales from the Vienna Woods*) (1930) 是齣鬧劇，呈現納粹軍隊權
力蓬勃興起，而當地居民卻袖手旁觀，沾沾自喜。《卡西米爾和卡洛琳》
(*Kasimir and Karoline*) (1931) 的主角是一對情侶，但男方失業後，兩人關係
逐漸疏遠。本劇以慕尼黑為背景，反映當時的社會現象，深受高級知識份子
欣賞。納粹黨掌權後，霍瓦特擔心安全逃離德國 (1933)，他的劇本遭到禁演。

二戰後的 1960 年代，方言民俗劇再度流行，在眾多劇作家中，最早也最
傑出的是弗朗茲・柯若資 (Franz Xaver Kroetz, 1946–)。迄今為止，他已經出
版了 30 多齣劇本，此外還有一些電視和電影腳本，獲獎甚多。柯若資 15 歲
時父親去世，他輟學謀生，做過苦力、卡車司機等工作。後來他力爭上流，

進入慕尼黑一所演藝學校，接著在維也納就讀德國大導演萊茵哈德的研究所。

柯若資在 1970 年編寫了獨幕劇《頑固》(Stubborn) 及《在家工作》(Working at Home)，其中臺詞粗魯，夾雜色情笑話，舞臺上表演更有很多「超寫實的行為」，如手淫、打胎、殺嬰等等動作，引起觀眾暴動，還得請警察保護。但劇場雜誌認為這是 1971 年最重要的演出，柯若資因此得到政府津貼，成為職業編劇。他此後的劇本多以巴伐利亞的農村為背景，那裡貧苦人們生活單調，孤陋寡聞，不善言辭。也因此劇本中很少長段對話，有的只是個人的偶語，以及作為回應的沉默。這些劇本包括《農家庭院》(Farmyard)，呈現一個智障少女和年長她四倍的工人做愛。

柯若資成名後一度參加政黨活動 (1972–80)，劇本內容也有所改變，例如《巢》(The Nest) (1975) 就透露對社會環境的關注。劇中主角是個卡車司機，住在一個湖邊，但他的老闆吩咐他將有毒廢料傾倒湖中，汙染他的環境。不過這類劇本不合他的目的，於是寫出了《可敬的梅爾》(Mensch Meier) (1978)，呈現慕尼黑工廠的一個工人 (Otto Meier)，覺得工作沒有保障，日常生活又單調無聊。這天喝酒爛醉，脫下他 18 歲兒子的衣服加以鞭打。兒子和母親逃走後，他仰臥在廚房的桌子上做出早期劇本中那些「超寫實的行為」。本劇曝露社會的落後、黑暗、醜陋和暴戾，他希望藉此引起大眾注意，進行改善，促成進步。本劇在世界四個地方同時演出，讓他名利雙收。

柯若資也是個優秀的演員，他在晚年參加一個電視連續劇的演出 (1988)，角色是個人品敗壞的專欄作家，不斷為文嘻笑怒罵，惹是生非。這個節目深受觀眾歡迎，他也從知名的劇作家，搖身變成電視紅星。

另一個劇作家是博托·施特勞斯 (Botho Strauss, 1944–)，他的作品在當代德國最常演出。他在大學讀了幾個學期，沒有畢業，就開始在《今日劇場》(Theater Today) 擔任評論家及編輯 (1967–70)，接著在柏林劇院當導演彼得·斯坦 (Peter Stein, 1937–) 的戲劇顧問 (dramaturg) (1970–75)，協助他改編劇本，參與製作演出，並開始發表自己的劇作，到現在為止已有 30 齣左右。

施特勞斯最常演出的劇本可能是《大和小》(Big and Little) (1978)，演出

約兩個小時，呈現娜特 (Lotte) 在離婚後，隻身參加一個旅行團，很想找到伴侶和歸屬，但遭到的都是白眼和排斥。像他的其它劇本一樣，《大和小》輕蔑資產階級的生活及其物質主義，同時反映當時的社會氛圍：人際關係疏遠，溝通困難。他晚近寫出的《伊色佳》(Ithaca) (1996)，以荷馬《奧德賽》(The Odyssey) 最後幾卷的故事為基礎，呈現奧德西斯 (Odysseus) 回到家園伊色佳後，為了公義，殺死那些在他家園吃喝玩樂的諸侯和武士。

在他劇場事業的高峰，施特勞斯在著名的《明鏡周刊》發表了〈膨脹的雄狗之歌〉(The Swelling He-Goat Song) (1993)，該文運用尼采及海德格 (Martin Heidegger) 等人的哲學觀念，探討現代文化及政治觀念。因為海德格在希特勒當權後參加納粹黨 (1933)，成為佛萊堡大學校長 (1933–34)，支持該黨對猶太人的迫害。以這些人的哲學基礎而發表的論文，立即引起強烈的爭議。直到今天，雖然當事人已經改變，但類似的爭論仍然時有所聞。

17–11 東德的戲劇

東德的劇作家絕少違背官方的意識形態，寫出的大多都是宣傳品，除了部分作品規模宏大之外，內容均乏善可陳，往往令人厭倦。為了招徠觀眾，一般都由公家單位配票給機關及工廠，但是那些員工出席並不踴躍，往往票房紀錄良好，實際上劇場空位極多。

當然，東德擁有前面已經介紹過的布萊希特。除他以外，海納·穆勒 (Heiner Müller, 1929–95) 自成一格，同樣享有世界性的聲望及影響。穆勒出生於東部薩克森地區的勞工家庭，3 歲時父親因為社會活動被納粹黨拘禁一年，母親帶他去監獄探望時，他看到父親的衰弱憔悴，痛苦萬分；在同時，孩子們都不和他玩耍。這種童年經驗，成為他終生反對褻瀆人權的心理基礎。他 16 歲時被迫參加勞工團隊，二戰時全隊開赴前線作戰，穆勒遭到美軍俘虜 (1945)。兩天後他晃晃蕩蕩，逃出了戰俘營，步行回到柏林老家，開始就讀高中，畢業後成為圖書館員，開始寫作。他擅長很多文體，有詩歌與散文作

品出版，但他偏重戲劇，因為它容許「說一件東西同時又說它的反面」。

德國分為東、西兩半時，穆勒的父親投靠了西柏林，他自己則選擇留下，以便能「單獨一人」生活。他服膺馬克思主義的高遠理想，加入了執政黨 (1947)。在 1950 年代依靠新聞寫作、批評及編輯為生，同時編寫了第一個劇本《疥瘡》(The Scab) (1957)，但他後來的作品中滿富對現狀的批評，以致東德政府從懷疑、不滿，到最後斷然禁止它們演出 (1961)。但穆勒勇敢面對壓迫，繼續創作發表，並編寫了幾個以希臘神話為題材的劇本 (1966)，其中的《伊底帕斯王》在西德首演，聲譽鵲起，受邀為「柏林劇團」的藝術顧問 (1970)。此後他的劇本即能在全德及很多世界舞臺演出。柏林圍牆拆除後 (1990)，他更獨自主持這個東德首屈一指的劇團 (1995)。

穆勒早期模仿布萊希特，劇本情節依照時間順序發展，人物刻劃相當寫實，但從 1970 年代開始，他徹底變換風格，說道：「運用布萊希特而不批評他，無異於背叛」。在這些新作中他運用「拼貼」(collage) 的技術呈現歐洲近代歷史。美國的批評家指出，這些劇本全是「迷幻的」(enigmatic) 及「零碎的」(fragmentary) 的片段，經由聯想式的蒙太奇 (an associative montage) 結合在一起，其中夢幻與真實交融，形成後現代戲劇 (postmodern drama) 重要的一環。

這類劇作中最著名的是《哈姆雷特機器》(The Hamlet Machine) (1977)。它於巴黎首演後 (1979)，迄今已在各主要國家演出。全劇總共只有六頁，由五個片段組成，每個都有標題，其題目及內容如下：

一、〈家庭剪貼簿〉(Family Scrapbook)。長約一頁半，文字約有 80 行，全是舞臺指示及飾演哈姆雷特那位演員的獨白，開始幾句是：「我曾經是哈姆雷特。我站在海邊對浪濤東扯西拉，背後是歐洲的廢墟。」接著他說到劇中的許多人物和關係，包括丹麥前王乍死，新王參與送葬行列；憂傷迅及變為歡快，王后與新王苟合做愛；何瑞修 (Horatio) 進來，哈姆雷特既認為他是摯友，又懷疑他們的友誼。丹麥是個監獄，一道高牆在他們中間成長。奧菲利亞 (Ophelia) 經過，哈姆雷特說她父親想和她共眠。接著哈姆雷特的母親以青

春新娘的形象出現，妝扮暴露，舉止淫蕩，哈姆雷特於是將她強姦。最後奧菲利亞為他哭泣，他要啃噬她的心。

二、〈女人的歐洲〉(The Europe of Women)。長約 1/3 頁，約 20 行，全是奧菲利亞的獨白，前面幾句描寫她以前嘗試過很多種自殺的方式，後面則說她昨天停止自殺，然後打破門窗和一切束縛，撕毀那些和她有過情慾關係的男人們的照片，縱火燒毀她的牢房，從胸裡擰扭出作為她心房的那個時鐘，現在血淋淋地走到街上。

三、〈諧謔曲〉(Scherzo)。約 20 行，發生在「死亡大學」(the University of the Dead)，其中哈姆雷特在觀看女人的屍體時，奧菲利亞與丹麥新王進來。她妝扮得如同娼妓，跳脫衣舞，然後兩人進入棺材做愛，發出歡笑。哈姆雷特本來想作女人，於是穿上奧菲利亞脫下的衣服，也如同娼妓。何瑞修出現和他跳舞，越舞越快，最後何瑞修張開雨傘，兩人在傘下擁抱結為一體。其間賣春女郎瑪丹娜 (Madonna) 在鞦韆上出現，最後她的胸癌發光，如同太陽。

四、〈布達的糾纏／格陵蘭的戰爭〉(Pest in Buda/Battle for Greenland)。約 200 行，長度接近全劇的一半。哈姆雷特說十月是革命最壞的時間，這時飾演哈姆雷特的演員脫下化妝 (make-up) 和戲服說道：「我不是哈姆雷特了」，因為沒有人對他的戲發生興趣，他自己也感到索然無味。此時舞臺工作人員放下一個冰箱和三臺電視機。演員接著說道，在那個「被人憎恨的和最受尊敬的領袖」國葬三年以後，首都的窮苦大眾暴動，擊退警察，高喊推翻政府。後來政府招來軍隊和坦克車。他跟群眾前進，一面對軍隊丟擲石頭，一面因懼怕而流汗，最後被打得頭破血流。回家後看到電視機上令人噁心 (nausea) 的歡呼，以及在謊言掩飾下的爭權奪利。他走到街上，看到的只是沒有尊嚴的貧苦大眾，為可口可樂歡笑。他自認是馬克白 (Macbeth) 和拉斯科尼科夫 (Raskolnikov)，要對這個國家大開殺戒。接著他在飛機場，孤獨中自認是具有特權的個人，連他的噁心也是種特權。演員這時撕毀劇作者照片，透過化妝和改穿劇服又變成哈姆雷特，宣稱想進入自己的血液之中，無知無識：「我的思想是我大腦中的病變。我的大腦是個瘡疤。我要成為一部機器。」這時電

視變黑，血液從冰箱裡緩慢滲出。三個裸體女人：馬克思、列寧、毛 (Mao)異口同聲，分別用自己的語言說道：「要點是推翻所有現狀……」最後舞臺指示寫道：哈姆雷特「披上盔甲，用斧頭砍下馬克思、列寧、毛的頭。下雪。冰河期。」

五、〈在可怕的盔甲下，激烈的忍受千萬年〉(Fiercely Enduring Millenniums in the Fearful Armor)。約 20 行。在深海中，奧菲利亞坐在輪椅上，兩個工作人員用白薄紗將她從腳到頭包裹。魚群、碎片、屍體和肢體漂過。奧菲利亞說道：「這是伊勒克特拉 (Electra) 在說話。」她以受害人的名義，詛咒世界，「打倒屈服性的快樂。仇恨、輕鄙、反叛和死亡萬歲。當她攜帶屠宰刀穿過你們臥室的時候，你們就會知道真相。」然後工作人員離開，留下她獨自在舞臺上。全劇結束。

如上所述，《哈姆雷特機器》中的主角是哈姆雷特和奧菲利亞。他們的身份不斷改變，也沒有固定的性格。他們的臺詞極端簡短，很多話都可能有不同的詮釋。還有臺詞來自原作，但作了部分修改，以致產生蒙太奇的效果，產生嶄新的意義。此外，劇中的舞臺指示非常複雜，有的幾乎不可能做到。因為這些原因，對劇情的解讀幾乎人言言殊，可是在另一方面，大家都同意本劇在寫作及演出初期，東歐各國正處於多事之秋，本劇是對當時現狀的反映與批評。下面我們將盡量對五個片段的意義提供說明。

在第一個片段中，歐洲變成一片廢墟，在「剪貼簿」中出現的剪影都是墮落與邪淫：原來舉止端莊的王后變得淫蕩；原來儀態優雅的奧菲利亞行動輕浮，成為她父親想要蹂躪的對象；原來尊敬母親的哈姆雷特竟然強姦了她。《哈姆雷特》的原文中，有個守衛經歷了鬼魂的出現，不禁感慨說道：「丹麥國裡有東西腐爛了。」(Something is rotten in the state of Denmark.) (1.4.90) 在本劇中這句話由哈姆雷特說出，前後文變成：「在共產主義的春天 / 有東西腐爛在這個希望的時代」(In the spring of communism/Something is rotten in this age of hope)。原劇中，哈姆雷特說丹麥是個監獄 (Denmark's a prison) (2.2.243)，因為他有惡夢 (bad dreams) (2.2.255)。在本劇中哈姆雷特對他的好

友何瑞修 (Horatio) 說道：「丹麥是個監獄，一個城牆正在我們兩人之間增長。」(Denmark is a prison, a wall is growing between the two of us.) 這個城牆，令人聯想到東柏林在 1961 年興建、全長達 155 公里的圍牆。最後，在原劇中，公雞的叫聲是早晨的號角 (The cock, that is the trumpet to the morn) (2.2.155)，是孤魂野鬼必須離開人間的時刻 (2.2.156–60)，可是在本劇中，「所有的公雞都已被屠宰」(All the cocks have been butchered)，世界沒有那份撥亂反正的力量。

在第二段，奧菲利亞原來飽受欺凌、希望借死亡解脫，但她在昨天覺醒，心如鐵石，血淋淋走向街頭。在本劇寫作前一年，赤衛隊 (Red Army Faction) 在西德興起 (1970)，隊員們濫殺資本家和無辜人民，它的一位組織者是女強人烏爾里克・邁因霍夫 (Ulrike Meinhof, 1934–76) 後來被捕，死於獄中。她使人聯想到本段中走向街頭的奧菲利亞。

第三段發生在「死亡大學」(the University of the Dead) 的一切，顯示歐洲思想的僵化、貧瘠與死亡。原劇中哈姆雷特就讀的威登堡 (Wittenberg) 大學是歐洲當時最優異的學府，該地也是宗教改革的發源地。哈姆雷特自己是人中俊傑，愛憎強烈；他和何瑞修雖然情逾骨肉，誼同生死，但絕無曖昧關係。本劇中本段的事件都與這些相反：哈姆雷特看到的不外是女人的肉體，奧菲利亞在脫衣舞後的胴體，最後自己還和何瑞修在雨傘下做愛。瑪丹娜「胸癌像陽光般閃耀」是最強烈的結語。

在第四個片段中的群眾暴動和極權政府的血腥鎮壓，雖然可能發生在任何地區和時間，但劇文中有關「領袖」(leader)「國葬三年」以後等等，顯然是針對 1966 年的匈牙利革命事件。這些領袖所說的「要點是推翻所有現狀」，來自馬克思的著作，是這些革命家的基本立場。要抵抗他們的演員自稱是馬克白 (Macbeth) 和拉斯科尼科夫 (Raskolnikov) 也是其來有自：馬克白是莎劇《馬克白》的主角，在野心驅使下，弒君篡位，濫殺無辜。至於拉斯科尼科夫則是俄國小說《罪與罰》中的主角。他是一個輟學的窮苦學生，用斧頭殺死了一個當鋪的女老闆和她的妹妹，但毫無愧疚或罪惡感，因為他一向自認

天賦異稟，言行不受常規束縛。正因為如此，他感到孤獨，慣常自暴自棄。劇中人物當是小說人物性格的延伸，因為劇中的他說「我是個特權人物」(I am a privileged person)，因此可以任意殺人。這個片段的最後，在三個已故的著名領袖以三個裸體女人的形象出現後，扮演哈姆雷特的演員重新化妝，穿上戲服。劇文則描寫他脫掉了哲學傻瓜的帽子，變成「尋血獵犬」(Bloodhound)，「爬進」(crawl) 盔甲，用斧頭砍下了三人的頭顱。

第五段中，奧菲利亞聲稱自己是「伊勒克特拉」。我們知道，希臘悲劇英雄阿格曼儂戰勝回國時，被他的妻子殺死，他的女兒伊勒克特拉連帶受到監控，可是她忍辱負重，後來和弟弟合作報仇，殺死了母親和她的情夫。本段的標題顯示，奧菲利亞也好，伊勒克特拉也好，甚至邁因霍夫也好，這些看似弱者的女人，永遠忍受欺壓，但她們穿著盔甲，隨時準備反抗復仇。本段中奧菲利亞就以受害者的名義，高呼「仇恨、輕鄙、反叛和死亡萬歲!」

以上就本劇的五個片段作了部分解析，但其中有的細節尚未納入考慮，全劇的整體意義更難遽下論斷。但是如果將穆勒與布萊希特相提並論，我們會看到兩人的特色。兩人相同的是：以歷史事件烘托現狀，以旁徵博引豐富劇本內容。不同的是，布萊希特的情節非常清楚：他在每場起始會用文字說明將要展現的事件，展現的方式也相當寫實而且合理；穆勒不僅刻意讓劇中的意念模糊，他還呈現這個意念的反面，以致一切都顯得模稜兩可。所以如此，可以追溯到兩人創作的時空和基本態度。布萊希特晚期作品中的正面人物即使缺點重重，或者懦弱、貪婪、狡猾，應有盡有，但他們都具有基本的善良品質：大膽媽媽始終愛護她的子女，其它劇中的主角有的熱愛真理，有的維護正義，非常令人欽佩。相反地，在《哈姆雷特機器》中，男女兩個主角都沒有固定的身份，他們有時是馬克白，有時是拉斯科尼科夫，但他們最多只能獲得觀眾／讀者的同情。這種差異最基本的原因，很可能是布萊希特在年輕時，從閱讀中滋生對社會主義的憧憬，所以他的劇作保持對它的理想，相信世界會變得美好；相反地，穆勒生活在東德極權主義的桎梏中，因此極力呈現現狀中的愚昧、汙穢、淫蕩和血腥。這種負面形象挑戰官方的宣傳，

吐露一個知識份子的良知，為他取得劇壇上的歷史地位。

17–12　德國統一後的劇壇

東、西德統一後 (1990)，全國分為 16 邦。以前分裂時的公立劇場，經過整理合併，在 1990 年代中期共有 150 多個。聯邦政府對柏林劇場的補助，一年約達六億美元。其它地方劇場則由每邦及縣市政府補助，約達每個劇場全部費用的 80%。在自由世界中，這是最豐厚的經濟支援。

東、西德經過將近半個世紀的分裂，在重新整合的過程中，難免產生各種爭議與衝突，同時也提供很多創新與實驗的機會。柏林劇團 (Berliner Ensemble) 在布萊希特去世後，數度更換領導，危機重重，但仍能維持運作，時有優異演出。在 1920 到 1930 年代由萊茵哈德 (Max Reinhardt) 領導的德意志劇院，同樣保持優秀傳統，力求維護領導地位。同時之間，柏林至少還有兩個新興劇團也力爭上游，為柏林的劇場界注入活力。此外，德國一向就有很多傑出的地方劇團，在統一後更多一份自由，彼此觀摩與競爭。總之，整個德國劇壇生氣勃勃。

1960 年代，因為演出涉及政治及社會的意識形態問題，在劇場內外都引發紛爭，很多觀眾於是裹足不前，導致很多劇場連 20% 的自籌款都無法達成。在財務危機中，劇團採取了多種創新措施。管理方面，一向由上層發號施令，如今有的地方改為由演員負責，人數隨地而異。演出時間方面，除了向來的晚間之外，現在增加了午餐時間。對象方面，新增了兒童劇場及青年劇場，而且節目不限於以前的童話故事，藉以避免傳統思維。這些措施在德國統一後沒有明顯的改變，但遠為重要的是個別的劇團或舞團，在強人的領導下，締造出來的輝煌成就。

17–13　傑出導演：彼得·斯坦

　　在二十世紀最後 30 年中，德國最成功的導演公認是彼得·斯坦 (Peter Stein, 1937–)。他生於柏林，父親是大型汽車工廠的主人，二戰後因與納粹政府合作被判入獄兩年，對青年的他打擊極大。他在進入大學的初期就對戲劇發生強烈興趣，在慕尼黑大學攻讀哲學博士學位期間，即參與當地劇場工作。他從基層開始，逐漸累積經驗，提升地位，最後獲得機會，在一個小型的實驗劇場導戲 (1967)。他選擇的劇本是英國愛德華·邦德 (Edward Bond) 的《獲救》，選的演員大都是籍籍無名的年輕人，更大膽的是，他將劇中的地點從英國轉到慕尼黑的勞工區。演出後當地有份雜誌寫道：《獲救》「標誌德國劇場一個新的世代。」

　　斯坦思想左傾，他和他的演員們在每個劇本上演以前，都對它作徹底的研究，包括它的作家，寫作的時、空背景，以及其中的意識形態。他們還探討這個劇本對現代社會的意義和關聯。此外，上演該劇的場地不再只是一個想像的空間；相反地，這個場地也受到檢驗，成為載荷意義的元素之一。總之，斯坦透過這些步驟，對他導演的劇本與社會作出批判性，以求合乎他左傾觀念的詮釋。

　　斯坦的特色充分顯示在他導演的歌德劇本《塔索》(*Torquato Tasso*) (1969)。塔索是義大利十六世紀中，費拉拉公爵府中的食客之一，創作了長詩〈耶路撒冷解放〉(Jerusalem Liberated) 及田園劇《阿民塔》(*Aminta*)，是當時偉大的詩人（參見第四章）。可是斯坦的研究發現，塔索因為恃才傲物，以及對費拉拉妹妹的不當示愛，被公爵長期拘禁，於是在演出時摻和了該劇的時空環境及意識形態，突顯出歌德劇本的疏忽及偽善。更重要的是，他不顧劇院的反對，堅持和其他演員在演出中場休息時間，對觀眾發表演講，攻擊歌德原作的缺失。劇院將他們開除後，他們另組新團，很快就被公認是德國最優異的劇團。

　　這個劇團早期的重要演出之一是易卜生的《皮爾·金特》(1971)。早在

開演一年以前，劇場工作人員就開始討論劇本的意義，斯坦認為這個劇本展現一個小資產階級者的投機冒險，最後認識到自己一文不值。根據這個詮釋，演出半年以前，斯坦就陪同演員對演出作徹底研究，範圍很廣，包括十九世紀的歷史、易卜生當時的報紙和小說、他個人的生活及書信、齊克果的哲學，以及馬克思和恩格斯的著述。他們還提出研究報告，其中一篇指出皮爾·金特在氣質上非常接近反文化的《烏布王》中的主角。依據研究的結果，他們對原劇作了少許刪減，並加入新的臺詞，例如在金特年老回家時，劇中的「陌生的過客」(strange passenger) 問道：「關於個人危機的爭論，你的想法怎樣？對於挪威的社會條件的事實，你嘗試過發現事實嗎？」最後經過團員討論，將劇情發展分為八個部分，由六個演員分別飾演主角，演出時間約六個半小時，分為兩天演完，成績斐然。

為了方便斯坦劇團的演出，柏林政府為它提供了「柏林列林廣場劇院」(Schaubühne am Lehniner Platz) (1981)。在此以前，這棟建築是個由電影院改建的歌舞表演場。新的改建歷時三年完成 (1978–81)，期間建築公司聽取劇團意見，不斷變更原來設計，最後完成了當時最為先進的舞臺。它捨棄了傳統的畫框形式，將前臺空間向兩邊拉長，中間設置了可以啟動的鐵壁，必要時能將舞臺分為三個隔離的表演區。此外，舞臺地板分為 76 個部分，每個都可以升降自如，拼湊成各種形式，如高山低谷或宮廷茅舍。

這個嶄新劇場的開幕戲是《奧瑞斯特斯》三部曲的全部，全長七個小時。接著演出的是契訶夫的《三姊妹》(1984)。斯坦一反慣例，解讀完全客觀，連細微末節都吻合原劇寫實的風格，當地的評論寫道：「斯坦似乎超越劇本而進入劇作家的內心。這的確是當代西德劇場的一個里程碑。」

斯坦最後離開了這個劇場 (1985)，雖然他還偶然回來導演話劇，但他在其它劇院執導的作品大多是歌劇。他晚年最盛大的演出，當推歌德的全本《浮士德》。多年以來他籌劃演出，但遭到很多強烈的反對，以致不能得到經費支援。最後他自己集資三年，終於如願以償 (2000)。他對劇本原文都忠實保留，由兩個演員飾演浮士德，演出時間長達 20 小時，一般批評認為它過於忠實原

▲柏林列林廣場劇院內部 © Torsten Elger

劇文字，以致顯得冗長，但仍有人認為，觀看它不失為「一個勇敢的、令人振奮的、極高戲劇性的經驗。」

17-14　舞蹈劇場的翹楚：碧娜‧鮑許

　　與斯坦同時或稍後，西德出現了很多知名的導演與表演藝術家，在漢堡及慕尼黑等地獨樹一幟，成績輝煌，但其中最特殊的是碧娜‧鮑許 (Pina Bausch, 1940–2009)。她出生在德國西部，父母為咖啡店老闆，鮑許從小就喜歡跳舞，15 歲進入福克旺學校 (Folkwangschule)，當時的校長提倡「舞蹈劇場」(Tanztheater/dance theatre)：將舞蹈與戲劇融合為一個新的表演形式。鮑許畢業時成績優秀，獲得獎學金赴紐約茱麗亞音樂學院深造，在兩年期間 (1960–61)，她一再伴隨該校的芭蕾老師們作職業性演出。她後來回憶道：「紐約像個叢林，但同時讓你感到完全自由。在這兩年中我發現了自己。」

　　鮑許返回德國後 (1962)，參加了新成立的福克旺舞團 (Folkwang Ballet)，擔任獨舞者並協助編舞，後來成為總監 (1969)。三年後她接掌烏帕塔 (Wuppertal) 芭蕾舞團 (1972)，將它改名為「烏帕塔碧娜‧鮑許舞蹈劇場」

(Tanztheater Wuppertal Pina Bausch)。這是個自力更生的團隊，位於德國西部的魯爾 (Ruhr) 工業區，她前衛的理念與表達方式，初期飽受觀眾的質疑與排斥，然而她秉持對藝術的熱愛與執著，不斷改革進步，逐漸嶄露頭角，不僅實現了母校校長的理想，還建立了國際上廣受讚響的地位。

在碧娜‧鮑許早期的作品中，《春之祭》(*The Rite of Spring*) (1975) 名傳遐邇。它是從斯特拉溫斯基的同名舞劇改編（參見第十六章），主要目的在批評舉行這個祭典的社會。原作認定世界必須經過冬天的死亡，才會有春天的再生，為了保證自然界的新陳代謝，村民在春祭中選擇一名少女犧牲。鮑許的改編強調在選擇犧牲者的過程中，社會成員間彼此的鬥爭，與個人內在的恐懼，交相形成嚴重的社會弊病 (social ills)，治療之道在改變社會，廢止這個歷時久遠的落伍祭典。

在音樂方面，鮑許基本上依循原作的曲調，不過她選擇了很多在肢體上和感情上最強烈的部分，要求舞者全力投入，跳躍、翻騰、伸展四肢，以致全劇演畢時舞者都汗流浹背，滿身汙穢，而且氣喘可聞。扮演女主角的舞者後來回憶道：「被選中的少女必須像中邪般跳舞，直到她死於原始犧牲祭典中的狂熱舞蹈。」在佈景方面，鮑許為了配合故事，製造氛圍，讓舞臺地板上灑滿了泥炭 (peat)，這顯示她選擇的表演不僅僅是芭蕾，而是她老師所提倡的舞蹈劇場。

《春之祭》演畢後的次年 (1977) 起，每個作品普遍都有一個副標題：「碧娜‧鮑許之作」，標誌她不斷創新的方向與創作方式。早期最成功的舞作是《穆勒咖啡館》(*Café Müller*) (1978)。它的佈景是一個陰暗沉悶的咖啡店，背景是巨大的玻璃旋轉門。劇情開始時，鮑許與艾娜朵 (Malou Airaudo) 在滿地都是傾倒的桌椅間緩緩跳舞，表情憂鬱，雙眼緊閉，不時撞到牆壁跌倒，配合舞蹈的音樂曲調是〈喔！讓我哭泣！〉(Oh! Let Me Weep!)。隨後一位男子出現，每當艾娜朵快要碰到椅子時，他就將它挪開，隨後再將它放回原位。這個動作重複多次後，盲目的金髮男子梅西 (Dominic Mercy) 上場和艾娜朵共舞，隨即互相依偎，她將手臂交纏在對方的頸項，此時另外一位男子出現

將他們分離。這組動作不斷重複，最後漸趨暴力，男人一再把艾娜朵拋擲到牆上，她後來採取報復，也把他攔腰抱起擲到牆上。在這個過程中，一位頭戴紅色假髮的美女非常關切，卻又無法介入，最後她脫下外衣獨舞，舞畢將外衣及假髮穿戴在鮑許身上。她翩然離去後，鮑許開始重複前面同樣的舞蹈，直到全劇終了。

以上的片段，顯然在呈現男女間的愛情糾葛，不過很難確定具體的意涵。有人從自傳的角度，解讀這是鮑許的回憶與經驗：幼年時她在父母經營的咖啡店中，可能經常

▲ 正在排練《穆勒咖啡館》的碧娜・鮑許 © Kunz Wolfgang/ Alamy

躲在店裡的桌子底下觀察客人的交往，傾聽他們為了求生或覓偶的談話，她偶然會同情這些人，希望對他們伸出援手；有的批評家認為舞劇中的痛苦內容，反映著鮑許心目中德國在二戰後的殘敗與動盪；更有學者從榮格 (Carl Jung) 心理學的角度（參見第十五章），探討劇中人物的意識 (conscious) 與無意識 (unconscious)，認為他們代表不同的原型 (archetype) 在相聚時展現的行為，從孤獨寂寞、同性相戀、異性纏綿到彼此衝突的各種層面。雖然難有定

論，但正顯出舞作本身普遍動人的力量。

一般來說，鮑許作品的中心關注始終是人際關係，尤其是男女之間的互動。在她看來，異性的接觸固然有溫柔纏綿的一面，但更多的卻是暴戾、疏離、焦急、失望和憤怒。在呈現這種關係時，她的興趣不是述說故事，鋪陳動人的詩篇，而是從他們的生活經驗中提出對社會及政治的評論，並執著於對人類基本幸福的追求。這份進取的精神，加上散佈全劇的幽默，使得鮑許的作品從不令觀眾黯然神傷。

鮑許這種濟世救人的情懷，和布萊希特如出一轍；她呈現主題的方式，也經常運用這位前輩的辯證法：呈現不同的片段，互相對應，讓觀眾作出自己的結論。她說自己創作的過程總是採用累積的方式：先找出故事中的一段，用默劇 (pantomime) 的方式多方面推敲琢磨，待她滿意後再連接到下一段，最後全部連綴起來，如同拼貼 (collage)。這些段落一再重複出現，但卻能產生蒙太奇的效果。她說道：「重複不是重複。……同樣的行動在最後讓你感到完全不同的東西。」(Repetition is not repetition.... The same action makes you feel something completely different by the end.) 這種編舞方式和基本觀念固然多年如一，但絕不單調重複，因為鮑許的創作題材來自四面八方。第一類是童話、神話、夢境，以及別人的作品，包括上面提到的俄國的《春之祭》、古典希臘的《伊菲吉妮亞在陶里斯》(*Iphigenie in Tauris*) (1974)，以及從布萊希特一個短劇改編的《七死罪》(*The Seven Deadly Sins*) (1976) 等等。第二類是各國風情，包括印度、日本和香港在內的十多個國家和地區，先後邀請她居留一段時期，讓她編出呈現它們風貌的舞劇。我們曾經介紹過，古典希臘悲劇家裡面，索發克里斯呈現的是「應當如何」的人 (as they ought to be)，尤瑞皮底斯呈現的是「實際如何」的人 (as they are)（參見第一章）。鮑許自認她塑造的都是實際如何的人物，意味著在她舞蹈劇場的萬花筒裡，觀眾看到的是千態萬殊的芸芸眾生。

如此的故事和人物，透過舞臺表演更令人賞心悅目。舞蹈方面，鮑許打破了所有觀念上和技術上的界限和禁忌，追求新的方式和層面。作為編舞者，

鮑許要求她的舞者在排練時就作充分的研究與準備，在表演時嚴格要求他們全力投入，以致每場演出下來，他們都是筋疲力盡，連觀眾都深受打動，對他們表示欽佩與同情。在音樂方面，搭配的曲調包羅萬象，不僅有來自西方經典的旋律，還有來自亞洲及非洲許多原始部落的音樂。為了採集它們，鮑許有時會親自參與，例如 1995 年的亞維儂藝術節以印度為焦點，鮑許不僅觀看了絕大多數的演出，並且與表演者交談，探索這個古老文化的舞蹈和音樂。她還數度造訪印度，觀察採集，納為己用。最後，她的舞臺佈景同樣變化多端，隨著劇情的不同，舞臺上出現的有高山、流水、叢林，也有墳墓、碎石、枯葉或千朵粉紅的康乃馨。

總之，鮑許憑藉她的才華、毅力與寬宏的視野，創立了舞蹈劇場這個嶄新的劇種。她不斷奮鬥學習，逐漸克服了早期的懷疑與反對，在 1980 年代即響滿全球，然後縱橫世界舞臺長達 20 餘年，除了獲獎無數之外，還成為全球模仿的對象，影響後世。

17–15　戲劇節

除了經常演出的劇場外，德國還有不少的戲劇節，其中最著名的是華格納歌劇節。前面介紹過華格納為了用「整體藝術」(total art of work) 的方式，演出他的歌劇《尼貝龍根指環》，興建了「拜魯特節日劇院」，在 1876 年啟用（參見第十一章），首演時巴伐利亞國國王親臨觀賞。華格納去世後，他的兒子繼續指揮，在母親的堅持下，對父親的演出方式一絲不改，形成家族傳統。到 1920 年代，希特勒全力支持演出，但傾向改革，在他得勢後開始正式推動。二戰期間，納粹黨接管演出，主要觀眾是受傷的軍人。

二戰後華格納的孫子之一再度主持 (1951)，演出改採亞道夫·阿匹亞的主張（參見第十五章），使用簡單佈景及氣氛性燈光，引發贊成與反對的熱烈爭議。他去世後 (1966)，節目演出日益艱鉅，最後由政府出面組成基金會 (1973)，除了華格納家族成員外，還指派其他人士參加。基金會放棄了對節

日運作的控制權，一年一度的演出開放由外界人士申請，只有在「沒有更佳
人員申請時」，華格納家族才可以自己導演。由於這個節日歷史悠久，名傳遐
邇，歷來申請者多為優秀的國際導演。

歌劇節一百週年的節目是《尼貝龍根指環》，法國的導演帕特里斯・謝侯
(Patrice Chéreau) 獲選為導演。他將背景恢復至該劇一個世紀前初演的情形，
但將劇情解讀為對於工業革命及資本主義的批判，認為它們導致法西斯主義
的興起。如此解讀起初引起爭議，可是在《指環》全部演完後 (1980)，受到
觀眾熱烈的讚揚，起立喝采長達 45 分鐘。從此以後，華格納歌劇節聲名更
盛，近年來的演出更是一票難求。

17–16　瑞士

二戰期間，很多德國人在中立的瑞士避難，其中不乏有經驗的劇作家。
受到他們的影響，瑞士出現了兩個傑出的劇作家，其一是馬克斯・弗里施
(Max Frisch, 1911–91)。本來在大學攻讀德國文學，父親去世後輟學擔任新聞
記者 (1932)，後來學習建築 (1936–41)，成為建築師。之後遇見布萊希特
(1947)，認同他的史詩劇場，於是結束建築事業，開始專心寫作 (1955)，作
品以小說及戲劇為主，各有十種以上。

他的傑出作品之一是《中國長城》(The Chinese Wall) (1946)，充分透露
出他反對戰爭的思想。像布萊希特的史詩劇一樣，本劇的時空設定在古老的
中國；不同的是，它完全虛構，而且摻雜幻覺，連西方的歷史人物，如亞歷
山大大帝、哥倫布及拿破崙等，以及文學角色如羅密歐、茱麗葉及唐璜等，
都在劇中出現。劇情略為：中國正史前的黃帝在擊敗敵人後，建立了長城防
禦新的外侮，同時要將女兒彌蘭 (Mee Lan) 嫁給戰功彪炳的將軍吳侯 (Prince
Wu Tsiang)。彌蘭厭惡戰爭和英雄，對父皇的命令斷然拒絕，自己選擇了對
象，後來卻發現此人只是一個庸才，於是拋棄他與唐璜私奔。此後專制的黃
帝引發革命，他和宮廷都被推翻。

　　另一個瑞士劇作家是迪倫馬 (Friedrich Dürrenmatt, 1921–90)。他在大學一年級時攻讀哲學及德國文學 (1941)，可是在兩年後退學，決心成為作家及戲劇家，隨即編寫了他的第一個劇本 (1945–46)。他後來的主要劇本是《訪問》(*The Visit*) (1956) 及《物理學家》(*The Physicists*) (1962)。

　　《訪問》呈現一個在年輕時遭到始亂終棄的女人，在成為富豪後報仇的故事。劇情開始時，克萊爾 (Claire Zachanassian) 乘火車回到故鄉古能鎮（Güllen，意為糞便），宣告她將捐款一百萬，其中一半給全鎮，一半給每個家庭，條件是處死阿爾弗雷德‧怡樂 (Alfred Ill)。多年以前，怡樂強暴了她，法庭上，他又買通兩人做偽證，判她敗訴。她後來在外地累積巨大財富，現在回來復仇。但是怡樂此時也是鎮中大店的老闆，名望極高，市長於是帶頭反對克萊爾的條件，市民歡呼支持，克萊爾回覆說「我會等待」。

　　克萊爾撒錢收買當地機構及民眾，讓他們憑信用購買貴重物品，生活水平普遍提升。怡樂預感危機重重，先後探訪警察、市長及牧師，聲稱克萊爾威脅全鎮安全，建議將她拘捕，但他們都已經得到克萊爾的好處，對他異口同聲拒絕。怡樂逃到火車站企圖遠遁，發現全鎮群眾都在那裡，於是精神崩潰。鎮上的知識份子、醫生及校長，懇求克萊爾本於人道立場，寬恕怡樂，她卻威脅說道，自己已經收買了鎮上主要的房地產，要使得生意蕭條。這時新聞記者聽說剛剛新婚的克萊爾已經離婚，但和新的情人又要舉行婚禮，於是紛紛來到怡樂的商店，因為他們聽說他一度是她的情人。

　　市民會議預訂在晚上召開，校長認為應該犧牲怡樂，市長同意，建議他自殺，免得大家為難，怡樂拒絕，要等待會議的投票結果。會議前，他先到樹林散步，適逢克萊爾和新婚丈夫也在。她對怡樂訴說她對他由熱愛到憎恨的經過。會議結果，全票通過接受克萊爾的捐贈和條件。市長謝謝怡樂給全鎮帶來的財富。此時新聞界被請出會場接受款待。然後各門上鎖，燈光黯淡，牧師祝福，眾人將怡樂絞死。事後醫生宣佈他死於心臟病，新聞界稱他死於快樂。克萊爾檢查屍體後給市長支票，將屍體放進棺材，上了火車，結束訪問。如上所述，這個小鎮為了物質享受，出賣了同胞、正義和自己的良知。

迪倫馬另一個劇本《物理學家》，劇情略為：在瑞士蘇黎世一個精神病院中，住著三位病人，其實都是傑出的物理學家，分別自命為牛頓、愛因斯坦和古代的所羅門王。「愛因斯坦」和「牛頓」其實是兩個敵對國家的間諜，他們都企圖爭取「所羅門王」加入自己的陣營。為了防止身分外洩，他們已經殺死了院中兩名護士。他們都知道，「所羅門王」的研究成果如果傳世，能製造足夠毀滅人類的武器。基於人道立場，「所羅門王」說服另外兩位和他一起留在精神病院中。不料精神病院的主任一直在監聽三人的談話，進來宣佈她已經偷抄了「所羅門王」的手稿，將利用它建立國際帝國，主宰世界。三人驚訝於她的瘋狂，絕望中直接對觀眾說道，他們和人類都面臨極端的困境，然後再度宣稱自己是「牛頓」、「愛因斯坦」、「所羅門王」，退回囚禁自己的病房中。

綜合來看，迪倫馬關懷道德與人類命運的問題。他認為人性自私自利，在爭權奪利中普遍導致道德意識的淪喪。像布萊希特的寓言劇一樣，《訪問》很可能在以彼喻此：古能鎮的變化，類似德國在 1930 年代早期，為了經濟利益選舉納粹黨當政，導致希特勒暴政的興起。對於這種惡果，迪倫馬保持客觀態度和心理距離，所以《訪問》中固然以復仇為重點，仍然有柔情和幽默的一面。《物理學家》影射二戰後美、俄冷戰的對峙，使人類面臨毀滅的威脅，但瀰漫全劇的卻是冷嘲熱諷的氣氛。

義大利

二戰開始後，墨索里尼對英、法宣戰 (1940)，後來連連戰敗，遭到國王解除總理職務並予拘捕 (1943)，旋即被德軍從監獄解救，但在逃亡途中被共產黨人槍斃 (1945)。二戰正式結束後，義大利舉行全民公投，決定廢除君主制度，改行共和政體 (1946)。

17–17　二戰後的劇場

二戰結束後，義大利劇場基本上依循寫實主義，但因為下列原因不得不作適當的調整：一、義大利傳統上甚多傑出演員，戰後普遍由他們之中的佼佼者兼任劇團經理，他們既掌握實權，又是號召觀眾的重心，因此演出時成為唯一的焦點，不講求整體配合，有如英、法等國的劇壇在導演當權以前的情形，往往破壞了劇本原有的結構。二、戰後初期義大利的電視、電影猶在起步，各地方言仍然盛行，寫實主義的劇本不得不包括人物的方言對話，因此既減低了劇中的文采，在巡迴演出時更遭遇到困難。三、絕大多數的劇場都毀於戰火，戰後初期的演出地點大多在廢棄的廠房、酒吧甚至是大路旁邊，在這種活動式劇場 (mobile theatres)，很難有充分的佈景及燈光配合。

二戰後第一個成立的固定性劇場是在米蘭市的「皮可羅」(Piccolo) (1947)，主要的推動人是斯策勒 (Giorgio Strehler, 1921–97) 及一位歌劇指揮家。成立後米蘭市政府即給予充分補助，隨後又補助它增設一個劇團，擁有二、三十個演員及訓練學校。斯策勒出生音樂世家，7 歲移居米蘭後，即對戲劇發生強烈興趣，此後直到戲劇專科畢業，歷年成績均超人一等。二戰時避難瑞士期間，執導卡繆《卡里古拉》(Caligula) 的世界首演。戰後回到米蘭

▲1947 年斯策勒在皮可羅劇場執導的《一僕兩主》（達志影像）

建立皮可羅劇場後，斯策勒演出了很多哥登尼、莎士比亞、契訶夫、布萊希特以及其他世界名家的作品。斯策勒自任導演，嚴格要求整體演出效果，風格偏重布萊希特的史詩劇場，成績斐然。

　　1968 年，斯策勒要求將皮可羅改為國立劇場，在遭到拒絕後，憤然辭職，自己成立私人職業劇團，同時在歐洲其它國家的劇場執導，演出均廣受歡迎。四年後他再度成為皮可羅劇場的主持人，直到生命晚期。在此期間，他成立了「歐洲劇場」(the Theatre of Europe) (1983)，由法國政府支持，劇場設立在巴黎，很多歐陸國家的劇團都參與活動。開幕戲是他執導的莎劇《暴風雨》，詮釋新穎，演出精湛，受到極高的讚揚。此後他還執導了其它國家的名劇，法國政府表揚他是 1985 年的傑出導演。斯策勒後來辭卸主持職務 (1989)，接著與當時法國的文化部長宣佈成立「歐洲劇場聯盟」(The Union

of the Theatres of Europe) (1990)，目的在透過文化交流，促進歐洲整合。它目前有 34 個會員，其中包括 16 個國家。每年的表演劇目超過一萬，觀眾人數高達三百萬。

斯策勒回到米蘭後繼續執導，包括將歌德《浮士德》分為四個部分的《浮士德片段》(*Faust Fragments*)，每個部分演出約三小時，其間有的是真正演出，有的僅由演員念出臺詞。此外，他還導演了義大利哥登尼以及皮藍德婁的作品。到他去世時，總共導演了 250 個不同的作品，是二十世紀世界傑出的導演之一。

除了米蘭，義大利其它城市也先後設立了固定性劇場，到 1960 年已有十個，它們都擁有駐團導演製作節目，但數量有限，品質不高，演出劇目大多依賴巡迴劇團，特別是米蘭劇團。除了公立劇團之外，傳統由演員組成的獨立劇團仍然發揮重要功能，不斷演出新、舊各種劇目。整體來說，義大利的表演精英大多數獻身於電影、電視及歌劇，製作了很多世界級的作品，隨著它們的普及，公私劇團難以競爭，很多被迫停止營運，產生的重要作家相對稀少。

17–18　二戰後的劇作家

如上所述，義大利的劇作一般都包含演出地的方言，因此能為全國普遍接受的作家不多，世界知名的更為罕見，少數的例外包括以下三人。烏戈·貝蒂 (Ugo Betti, 1892–1953) 一戰後為法官，餘暇時寫詩，但在第一齣戲成功後即全力編劇 (1927)，終生總共寫了 27 個劇本，大多探討生存的汙穢、罪惡及精神的救贖。他晚期傑作連連，《正義殿堂的腐敗》(*Corruption in the Palace of Justice*) (1944–45) 呈現為了調查一個司法機構的貪腐情形，最後發現調查官本人都難辭其咎。本劇使他開始受到國際的重視，之後的傑作還包括《山羊島上的罪行》(*Crime on Goat Island*) (1946) 及《王后及叛徒》(*The Queen and the Rebels*) (1949)，它們同樣探索在違法行為中的社會及個人責任。

　　另一位劇作家是迭戈・法布里 (Diego Fabbri, 1911–80)。他二戰前就開始
編劇，不過遭到法西斯政府的壓制，直到戰後才能大顯身手。他寫了很多劇
本，有的是嚴肅的精神及宗教的探討，如《異端審判》(Inquisition) (1946) 及
《審判耶穌》(The Trial of Jesus) (1955)。有的是世態喜劇，如《誘惑者》
(The Seducer) (1951) 及《騙徒》(The Liar) (1954) 等等。法布里顯然受到皮藍
德婁的影響，例如《審判耶穌》中，呈現二戰後一群猶太人演出當年耶穌受
審的情景，希望能撇清他們祖先迫害耶穌的責任，但因觀眾大多是天主教徒，
本就認同天主教會的傳統立場，猶太人的目的完全失敗。本劇的英文譯者寫
道，本劇表面上是現在的猶太人對耶穌作缺席審判，其實也是猶太人在審判
自己的文化：它始終自以為是唯一的救贖，不能接受其它文化也提供同樣的
可能，以致難以自拔。

　　最後一位劇作家是愛德華多・德菲利波 (Eduardo de Filippo, 1900–84)。
父親是劇作家，他從 5 歲就開始演戲，30 歲左右開始以故鄉那不勒斯的方言
編劇，長、短劇本超過 50 齣，其中尤以《那不勒斯的芸芸眾生》(The
Millions of Naples) (1945) 最為傑出。劇情以二戰期間的那不勒斯為背景，呈
現陋巷的一個貧困家庭的太太阿馬利亞 (Donna Amalia) 在黑市買進賣出，她
的丈夫 (Gennaro) 不贊成這種非法行為，但為了養家糊口，卻也莫可奈何。
後來他忽然失蹤，眾人以為他已經去世，家庭境況一片混亂，只有阿馬利亞
仍然穿金戴銀，一如往日。有天丈夫突然回家，發現太太已有外遇、兒子涉
足違法事務、女兒未婚懷孕。全劇在他的挫敗中落幕，本劇後來改編成電影
(1950) 及歌劇 (1977)。一般來說，德菲利波的劇作超越那不勒斯的喜劇傳統，
在其中探討政治及經濟問題，對後來發生深遠的影響。

17–19　達里奧・福

　　受到德菲利波啟發的劇作家中包括達里奧・福 (Dario Fo, 1926–)。他的
父親是業餘演員，演出過易卜生等人的作品。他的本職是火車站站長，任職

車站經常調動；福跟隨父親四處居留，接觸到很多市井人物，熟悉他們的生活和故事，為他以後的戲劇創作，提供了源源不絕的材料。二戰爆發後他參加軍隊 (1940)，戰後在米蘭專科學校進修建築，因興趣不合未能完成最後的考試，接著精神分裂，在醫生的勸導下開始繪畫，並參加小劇場活動，偶然寫些即興獨白。

福從 1950 年開始在廣播電臺及電影工作，從事編寫、表演及作曲各方面的事務。他與法國女演員福蘭卡・拉梅 (Franca Rame) 結婚後 (1954)，在米蘭聯手組織劇團 (1958)，開始每季推出六個長劇 (1959)。除了參與演出外，福開始長期編劇，把編寫電影腳本的技術轉移到劇場，那就是「一個分為片段的故事，快速的節奏，敏銳的對話 (sharp dialogue)，擺脫空間與時間的成規。」福的這段自白的確反映著他劇作的特色。

福幾十年生涯中編劇的作品甚多，內容從探討當代社會、政治、經濟及宗教各種問題，到即興表演、改編名劇、重演文藝復興的即興喜劇等，內涵極為廣泛，基本立場則傾向社會主義色彩，對政府及天主教會等機構冷嘲熱諷不遺餘力，對傳統英雄人物同樣襃少貶多，例如對於發現新大陸的哥倫布，福認為他只是個工於心計、唯利是圖的冒險份子。因此緣故，他和他妻子長期受到保守輿論的嚴重排斥、威脅甚至人身攻擊。但福不為所動，堅守既有立場，佳作連連。

福的傑作之一是《喜劇性的神祕劇》(*The Comic Mysteries*) (1969)。福仔細研究義大利及歐洲其它地區中世紀的歷史材料，將它編成兩幕，每幕又分數場。第一幕的名稱就是全劇劇名，第二幕是《耶穌受難劇》(*The Passion Plays*)（參見第三章）。全劇演出約為三小時，在第一幕有一場是〈吟遊小丑的誕生〉(The Birth of the Jongleur)，福獨自一人在沒有佈景的舞臺上，沒有化妝，手執擴音器，表演了全部故事。他首先說他本來是個農夫，在山上開闢空地種植，收穫豐富。後來地主帶領律師、神父和士兵將他趕走，並且強暴他的妻子，凌辱他的孩子。他們死亡後，他也準備上吊自殺。這時一隻手從後面止住他，一個雙眼巨大、臉色蒼白的傢伙 (a fellow with big eyes and a

pale face) 向他要吃要喝。他在滿足他和他的兩個同伴的要求後，再預備自殺時，開始了下面的對話（全由福一人連說帶做）：

> 你知道我是誰嗎？
>
> 不知道，但我猜想你可能是耶穌基督。
>
> 很好！你猜對了。這是聖彼得，那邊那個是聖馬克。
>
> 很高興遇到你們！你們在這些地區做什麼？
>
> 我的朋友，你給了我東西吃，現在我將給你東西。
>
> 東西？這「東西」是什麼？
>
> 你這個可憐的傢伙！你要保持你的土地，很對；你不要頂頭老闆，很對；你堅拒屈服，很對……我喜歡你。你是個好人，強人。但是有樣也是很對的東西，你應該有卻沒有，（他指著他的前額及口）這裡和這裡。你不應該滯留在這裡的土地。你應該在全國走動，當別人對你丟石頭時，你應該告訴他們，幫助他們了解，並且讓地主的大膀胱放氣。你用你尖銳舌頭讓他放氣，讓他所有的毒液和惡臭的膽汁乾涸。你一定要粉碎這些貴族、這些教士，以及環繞他們的傢伙：公證人，律師等等。不僅為了你自己的好處，為你自己的土地，而且為了那些像你的人，他們沒有土地，赤貧如洗，他們僅有的權利是受苦的權利，沒有尊嚴可以誇耀。教導他們用頭腦生存，不是僅僅用他們的雙手。

耶穌基督講了這番話後，就施行神蹟，給予那個農夫口才，讓他變成吟遊小丑。本劇其它各場都有類似的內容及表演，在當時極受歡迎，並在世界很多國家演出。它同時引發強烈的批評，後來在電視演出時，天主教廷更認為本劇是「電視史上最褻瀆的表演。」

福在國際上最著名的作品是《一個無政府主義者的意外死亡》(*Accidental Death of an Anarchist*) (1970)。1969 年，一個義大利的鐵路工人在銀行引爆炸彈，導致 16 人死亡及大約 90 人受傷。米蘭警察局捕獲他後，指控他是個無政府主義者，將他拘禁在四樓，可是他卻從樓上跌到地面死亡。

▲1970 年在米蘭上演的《一個無政府主義者的意外死亡》（達志影像）

警方宣稱他是畏罪自殺，法官調查後認為他是意外跌下，社會則懷疑重重。福依據這個事件虛構了本劇，自稱這是「一個關於一個悲劇性鬧劇的荒誕鬧劇」(a grotesque farce about a tragic farce)。劇本有幾個大同小異的不同版本，其中之一如下：開始時檢察官柏托左 (Inspector Bertozzo) 偵訊一個假裝的「傻子」(the Maniac)，因為他偽裝是個心理師 (impersonating a psychiatrist)。傻子其實滿富機智，對檢察官的問題一一從容化解，柏托左最後只好將他釋放，然後離開他在一樓的辦公室。傻子待他走後，翻閱他桌上文件，看到有關無政府主義者的案件時，怦然心動。傻子接著獲知一個法官將到警局調查無政府主義者死亡的案件，於是假冒法官到四樓偵訊此案。四樓的檢察官、警長及警員的證詞互相矛盾，不得不承認他們處理此案的過失。隨後一個女記者來採訪案件，她根據事先蒐集的資料，指出警方一直掩飾案情，其實是欲蓋彌彰。真相大白後，傻子聲稱他會將全部資料分送所有媒體及更高階層的警

察當局，不過他感慨說道，社會大眾會藉此發洩他們的憤怒，但不久就會忘記；涉案人員並不一定會失去他們的職位，現狀仍會繼續維持，公義則遙遙無期。

本劇首演時，福本人扮演傻子的角色，劇情中很多關鍵處都需要他機智靈活的語言與行動，包括從四樓的檢察官騙取信任，獲得法官將來警局的信息；在女記者訪查中，再三阻止一樓的檢察官發言，以免自己身份曝光；以及語言模稜兩可，取得所有警察的合作等等。同樣重要的是，作為一個「荒誕鬧劇」，劇中處處都有滑稽、風趣、胡鬧的細節，需要傑出演員呈現出來。在意義方面，本劇充分反映出義大利警察及一般政府的腐敗無能與草菅人命，而且在劇末的慨嘆中，顯示改革進步的希望渺茫。

福創作表演數十年如一日，為人熟知的作品約在 70 種以上，其中很多劇本已被翻譯成 30 種以上的文字，使他很可能是當代在世的劇作家中，作品被搬演次數最多的一人。福最後獲得諾貝爾文學獎 (1997)，實至名歸，因為他「在抨擊權威及維護被壓迫者的尊嚴上，與中世紀的喜丑並駕齊驅。」

俄　國

　　前面簡略提到過，史達林在 1930 年代取得政權後，要求所有藝術必須遵循社會寫實主義 (socialist realism)，其它作品都被認為是形式主義 (formalism)，一律禁止。具體來看，從這個政策宣佈開始 (1934)，到史達林去世為止 (1953)，它一直主宰著俄國的戲劇理論與實務。當史達林主導的第一個五年計畫 (1928–32) 結束，第二個正欲開始之際，為了破除一切懷疑、自我主義和宗教上的神祕主義，他發動知識界積極宣揚政黨主張的意識形態，俾便凝聚全國力量。

　　在這個運動中，科學家被稱為「心靈的戰士」，藝術家為「靈魂的工程師」，他們必須依據馬克思的理論，宣揚歷史不斷進步，社會主義必將到來，讓那種理想社會的境界，取代宗教的天堂。反映在劇本創作上，主角人物必須是進步的 (progressive)，富有黨的精神 (Party spirit) 和民族特徵 (national character)；所有勞工都善良進取，值得讚美謳歌。如果劇中有頑固的資本家或外國敵人，當然應該揭發批判，於是流為通俗劇 (melodrama) 和宣傳劇。如果劇情只是人民內部問題，很可能是沒有衝突的戲劇 (conflictless drama)，因為其中沒有惡人，有的只是好人之間的異議需要斟酌，例如為了增加生產，究竟是該種小麥或是種玉米等等。在實際執行此政策時，俄國歷史及社會現狀都有戲劇家編寫演出，但很多不合要求的作品都遭到冷凍，一些反對政策的異議份子甚至受到嚴厲的懲罰。

17–20　冷戰時期與解凍期

　　二戰結束後，因為和美國、西歐間的冷戰，俄國對戲劇的控制更為嚴格，

每個劇場都有政府指派的人員監督 (1949)，要求創作及演出嚴格遵守規定。
這些指令一度要求以《少年衛兵》(The Young Guard) (1944) 為樣板，呈現俄
國對納粹德國的勝利。此劇根據同名的小說改編，情節略為：德軍佔據烏克
蘭的一個城市後 (1942)，一群十幾歲的俄國青少年組織地下反抗軍，巧用計
謀，屢屢重創德軍，拯救同胞生命，振作市民精神。本劇大都為年輕演員擔
綱，演出時突出強烈的愛國情操，生動感人，獲得史達林傑出演出獎。

另一齣成功的作品是《俄國問題》(The Russian Question) (1947)，作者是
康斯坦丁·西蒙諾夫 (Konstantin Simonov, 1915–79)。在他擔任俄國某雜誌主
編的第一年，有機會到美國幾個大城市觀察訪問 (1946)，其間得知一個晚近
的事件：美國一個大報的記者亨利·史密斯 (Harry Smith) 被派到俄國考察，
目的在蒐集冷戰宣傳資料，他回美後在老闆逼迫下寫出了幾篇負面報導並發
表。不過他對俄國的印象其實相當好，對自己的違心之作非常愧疚，結果導
致嚴重的後果。西蒙諾夫將這件事編成劇本後在莫斯科演出，受到熱烈的歡
迎。

史達林去世後，五個和他年齡相若的人相繼接任他的位置，他們的戲劇
政策有的仍然嚴格，有的比較寬鬆。這段期間約有十年，很多歷史學家稱為
解凍期 (1953–64)，其間劇壇人士紛紛試探新政府的審查尺度，有人將以前被
凍結的劇本搬上舞臺，有人演出了列夫·托爾斯泰的《黑暗勢力》。這位寫出
了《戰爭與和平》的文豪，根據一樁農民姦情與殺嬰案寫出此劇 (1886)，揭
發人性中的殘忍，藉以突顯教養的重要（參見第十二章）。此劇在俄國遭到長
期禁演，如今為了試探政治氛圍，將原作結尾改成殺手認罪懺悔，類似悲劇
中的主角。此劇安全演出後，於是有人將另一文豪杜斯妥也夫斯基
(Dostoevsky) 的小說《白痴》(The Idiot) 改編演出，同樣沒有遭到干預。

在劇本創作方面，具有代表性的作家首推維克托·羅佐夫 (Viktor
Rozov, 1913–)。他少年時就喜歡演戲，成年後在劇校進修成為職業演員，二
戰時也參加官方所稱的衛國戰爭 (Great Patriotic War) (1941–45)。他的第一齣
戲《她的朋友們》(Her Friends) 呈現一個盲目女孩受到每個人的照顧，在演

出後 (1949) 被審查官員批評是溫情劇 (sentimental play)。幸虧他是衛國戰爭時曾經受傷的軍官，這身份能保護他堅持立場，繼續寫作，長達 40 餘年，幾乎每年都有一齣新作。他的作品大多以家庭團聚、婚禮或同學聚會等社交場合為中心，呈現參與者的日常生活。因為中心想法不斷改變，題材也能推陳出新，反映的層面非常廣闊。劇中的主人翁大多是青年，他們不追求升官發財，只求能與家人和友人生活快樂就心滿意足。這種知足常樂的劇本，長期受到觀眾歡迎。

羅佐夫的《好運！》(*Good Luck!*) (1954) 和我們的經驗非常接近。它呈現一群高中生在畢業時面臨的困境，因為他們的父母、學校和社會都期待他們作出「正確」的選擇。他們有的受到壓力，要在激烈的入學考試中獲得高分，進入理想的大學；有的考慮透過關係和賄賂，藉以取得合宜的工作。那時他們已經知道其它國家的青年還有不同的選擇，於是譴責那些壓力的來源，希望自己的個性能夠受到尊重。本劇主角艾克瑟 (Alkse) 只有 18 歲，年紀與題材都切合當時社會情況，因此演出時引發廣泛的共鳴。

羅佐夫的《雁在翱翔》，或譯為《雁南飛》(*Cranes Are Flying*) (1957) 呈現少女維羅尼卡 (Veronika) 與鮑里斯 (Boris) 熱戀，可是二戰爆發，在愛國情操沸騰中鮑里斯上了前線，在一次戰鬥中為了拯救一位同袍中彈身亡，他的家人和情人卻都不知情。另一方面，維羅尼卡的親人在德機空襲時喪生，鮑里斯的父親伊凡維奇醫生 (Dr. Ivanovich) 於是邀她和家人一同生活。他的侄兒馬克 (Mark) 暗戀她累遭拒絕，後來在一次空襲中趁機沾染。她在不得已中和他結婚，深感痛苦，於是獻身軍醫院，全心照顧傷兵。後來伊凡維奇醫生發現馬克當初藉行賄獲得免役，義憤中將他逐出家門，並同情維羅尼卡的不幸遭遇，慰留她住下，等待鮑里斯歸來。戰爭結束後，她熱情歡迎凱旋的戰士，可是望穿秋水，仍不見伊人蹤影。

本劇最初受到審查官批評，認為女主角的行為不夠完美 (perfect)，幸好那時史達林已經過世四年，審查威權勢弱，本劇才能保持原貌，擺脫了舊有宣傳劇的模式。本劇後來拍成電影，因為呈現女主角的真實面目而非美化的

面具，獲得坎城電影節金棕櫚獎 (1958)，迄今仍然受到全球一致的讚美。

導演方面，尤里・紐比莫夫 (Yuri Lyubimov, 1917–) 在解凍期間演出了布萊希特的《四川好人》(1963)，受到重視，受命主持「戲劇及喜劇劇場」(Theatre of Drama and Comedy) (1964)，它位於莫斯科的塔甘卡廣場 (Taganka Square)，一般稱它為塔甘卡劇場 (The Taganka Theatre)。紐比莫夫以前參加過莫斯科藝術劇場，接觸過尚在劇場中工作的梅耶荷德，因此見多識廣。他主持塔甘卡劇場期間 (1964–84)，演出了 100 齣以上的戲劇和歌劇，其中一部分是多年來被禁演的俄國老劇和被排斥的外國劇本，一部分是從俄國著名小說和詩歌改編的劇本，如《罪與罰》等。紐比莫夫也經常請人改編當代的小說演出，而且取材範圍極廣，例如《我們時代的英雄》(*A Hero of Our Time*)（1964 演出）呈現一個十九世紀遊手好閒的紈褲子弟，和幾個女郎的愛情故事；在《大師和瑪格麗特》(*The Master and Margarita*) 中（1977 演出），魔鬼撒旦化身為人，於 1930 年代來到莫斯科，諷刺文藝界及商業界的腐敗與僻陋，並且干預人間愛情。

紐比莫夫更為人稱道的，是用新的方式及詮釋呈現既有的經典劇本，如契訶夫的《三姊妹》及莫里哀的《塔圖弗》等等，其中最為蜚聲國際的當為莎劇《哈姆雷特》(1971)。扮演主角的是俄國知名詩人歌唱家弗拉基米爾・維索茨基 (Vladimir Vysotsky)，他長久以來就作曲、演唱，以婉轉間接的方式呼籲個人自由，被譽為「時代活生生的靈魂和良心」。此劇演出的舞臺空曠，背景是一道白牆，上面有個木頭的十字架，從天花板上懸掛著一張粗羊毛的大網。開幕後，舞臺前方兩個挖墳工人喝著伏特加酒，從開始到劇末，不斷從墳底拋出泥土和枯骨。大網則像個有魔力的妖怪，隨劇情不停轉動，或則包圍娥菲麗 (Ophelia)，告誡她的父親；或則支持篡位的暴君，保護他的新后；或則威脅爭取自由和公義的哈姆雷特。在最後，這張羅網脫離舞臺，移向觀眾，儼然要把他們一網打盡。這齣戲受到觀眾熱烈的歡迎，直到主角演員突然去世才戛然終止，官方禁止公佈他的死訊，但群眾仍然參加他的葬禮，萬人空巷。從此以後，紐比莫夫導演過的劇本都受到禁止。

　　一般來說，紐比莫夫的演出主要是使觀眾了解他們的時代，在政治、社會及道德等等方面所面臨的困境，但是他特別強調他的目的是美學的，不是政治的。在演出風格上，他徹底依循史達林時代所絕對禁止的形式主義，恢復梅耶荷德及布萊希特的傳統，動用所有劇場的資源：音樂、舞蹈、肢體語言、面具、字幕投影等等，不一而足。因為這種形式與內容兩方面的特色，他的演出經常受到大眾的歡迎，尤其是年輕一代，可是同時也引發黨政當局的疑慮與反對，經常禁止一些演出，在 1980 年更全面封殺。那時紐比莫夫正在國外導戲，憤怒下批評當局，結果竟然被取消國民資格！

17–21　1980 年代的政局與劇壇

　　在五個老一輩領導人相繼凋零後，最後由年輕一輩的戈巴契夫 (Mikhail Gorbachev, 1931–　) 掌握黨政大權 (1985)。他在任內推動「開放」（俄文 Glasnost，英文即 openness）與「重組改革」（俄文 perestroika，英文即 restructuring）。簡單來說，前者在揭開政府機構活動的面紗，增加它的透明度；後者在促進蘇聯政治和經濟體制的轉型。它們具體的政策包括黨政分離、舉行民選總統、拋售國營企業、容許輿論自由，以及引進西方文化等等，結果是引發俄國空前動亂。那時我們所稱的蘇聯，全名是「蘇維埃社會主義共和國聯盟」(Union of Soviet Socialist Republics，簡稱 USSR)，它共有 16 個加盟國，其中的 15 個在黨政分離的政策下，宣佈獨立自主。在經濟上，生產銳減，糧食奇缺，物價飛漲，民不聊生。

　　在這種危機中，鮑利斯・葉爾辛 (Boris Yeltsin, 1931–2007) 崛起，要求戈巴契夫辭職。他先取得國會的控制權 (1989–90)，繼而競選總統，高票當選 (1991)。他就職時 (1992)，那 15 個加盟國正式脫離蘇聯，葉爾辛統治的地區變成「俄羅斯聯邦」(Russian Federation)，它的土地面積約 1,700 萬平方公里，人口約一億 4,300 萬；以前蘇聯的土地面積約 2,240 萬平方公里，人口約二億 8,600 萬。葉爾辛主持俄國聯邦期間，國內的經濟雖然沒有起色，不過

他的改革政策獲得多數人民認可，繼而連任總統 (1996)。國內保守勢力繼續強烈反對他的政策，他的身體健康也每況愈下，甚至酗酒成癖。在此期間，他一手提拔的普丁 (Putin) 在擔任一連串要職後，被指派為總理（1999 年八月），當年除夕，葉爾辛辭去總統職位，讓普丁成為代理總統，直到次年他正式當選為總統。

戈巴契夫當權期間，古本科 (Nikolai Gubenko, 1941–) 出任文化部長。他從小受到很好的表演訓練，後來參加塔甘卡劇場擔任演員和導演，聲譽扶搖直上，也成為從 1920 年代以來第一位由藝術家出任的全國藝術領導。他在位期間 (1989–91)，倡議政府不再對藝術設置任何條件或限制，雖然他不久就去職而回到本行，但俄國劇壇的自由開放已經是不可逆轉的時代潮流。

1980 年代，俄國有很多傑出的導演，其一是瓦西里耶夫 (Anatoly Vasiliev, 1942–)。他大學主攻化學，後來獲得導演學位後 (1973)，逐漸奠定導演名聲，獲得紐比莫夫邀請，到塔甘卡劇場導演《圓環》(Cerceau) (1985) 一劇。劇情發生在俄國當代的一個週末，地點是鄉下的一棟豪宅。開始時觀眾坐在舞臺兩邊，當中是一排木板牆。然後諢名公雞 (Rooster) 的主角和他的很多朋友們進場，在嬉笑吵鬧中拆除木牆，展現出一棟豪宅內部、平臺和花園。豪宅的女主人是他的遠親，現在是繼承人，於是邀約好友從城市前來共度週末，享受公社般的愉快生活。他們一向都住在自己的斗室，狹隘擁擠，現在豪宅寬敞華麗，他們於是開懷高歌、跳舞、玩「圓環」遊戲，而且偷情談愛，或竊聽別人的祕密私語。豪宅女主人的前夫科科 (Koko) 此時回來，他十年前為了追尋新的生活拋她而去，但仍然聲稱他有繼承權。在第二幕中，人物環桌而坐，傳閱科科泛黃的結婚證書和過去信件等物。一個年輕女郎讀出科科昔日收到的情書時，令他激動不已，於是起身重述他當時的心情。他這時已經 60 餘歲，寂寞傷心，更引人唏噓，他的聽眾感動之餘，紛紛表露自己深埋心底的情意。第三幕是星期天，眾人動極思靜，大都沉浸在自己的思緒裡，寂寞與憂鬱交集，不過他們約定以後再來豪宅，在無望的未來中，多少有個短暫但美好的目標。

《圓環》很多方面像契訶夫的長劇。它呈現一群閒雜人物，生活沒有目標和理想，但本質上善良可親，而且富有幽默感，不時會發出令人發噱的意見。內容上反映俄國當時的情況，特別是社會貧窮，房屋奇缺；不過劇中人固然緬懷過去，對現狀仍然逆來順受，並無抱怨。對話上佳句連連，例如「在現在，愛情意味一起生活，而非一起死亡。」「現在我們死亡是因為缺少愛情，而不是因為太多。」本劇在歐美各國演出時，受到觀眾熱烈的歡迎。

像中國古代的「射壺」一樣，「圓環」是種遊戲，法國大革命以前在貴族間非常流行，後來傳到俄國，玩法是將圓環透過連串的複雜動作拋向對方，對方若不能接住就算輸掉。這個遊戲非常好看，因為圓環會飛得很高，瓦西里耶夫讓劇中人物玩這個遊戲時，有時還會穿過窗戶達到花園。同時，他還賦予這遊戲象徵的意義：人物透過半透明的薄網拋接圓環，表示他們在朦朧中回憶過去的美好時光。

瓦西里耶夫後來主持一所戲劇藝術學校，第一齣製作是《尋找作家的六個人物》(1986)。他知道布萊希特曾經使用半幕 (a half-size curtain)：舞臺一半用布幕遮住，一半開放讓觀眾觀看演出；現在他擴大運用：一個透明的巨幕將舞臺和觀眾區斜切成兩部分，象徵觀眾被極權鐵幕 (iron curtain) 區隔分離，演員在幕的兩邊演出，觀眾能同時看到，打破傳統劇場中「這裡」、「那裡」的觀念。本劇後來到很多國家巡迴演出，引起觀眾對鐵幕及（柏林）圍牆的不滿。瓦西里耶夫導演的作品很多都深具時代意義，特別為人稱道的是《耶利米哀歌》(*Lamentations of Jeremiah*) (1996)。《舊約聖經》的這篇經文，描寫巴比倫在公元前 586 年侵佔以色列後，耶路撒冷遭受到的痛苦與屈辱，在椎心泣血的哀歌中，先知耶利米坦承以色列先知和傳教士的錯誤與罪愆，不過仍然對未來懷抱一絲希望。哀歌中特別提到，耶路撒冷城牆被夷為平地（第二章八到九節）。瓦西里耶夫在改編這個《聖經》故事時，不僅讓堅固的城牆倒下，最後還讓它逐漸升起，全程中一直有中世紀的聖歌陪伴；劇中經常提到社會被分裂，就像歐洲在鐵幕消失後，在心智上仍未整合一樣。

17–22　全面開放　學習歐美

　　經過戈巴契夫、葉爾辛及普丁三代的改革開放，俄國劇壇全面引進了歐美的戲劇及劇場制度，早期因為經濟薄弱，層面尚不夠深廣；但隨著經濟逐漸發展，發生了徹底的變化。因為涉及色情而一向被禁演的國外劇本現在都有所突破，它們包括英國王爾德的《莎樂美》(1892)，法國讓・傑雷的《陽臺》(1956)，以及美國愛德華・阿比的《誰害怕維吉尼亞・伍爾芙?》(1962) 及黃哲倫的《蝴蝶君》(1988)。在俄文創作方面，題材限制減低，許多敏感的問題都能搬上舞臺，例如在車諾比 (Chernobyl) 核子反應爐災變發生半年後，就出現了劇本《石棺》(Sarcophagus) (1986)。最突出的是俄裔美籍納博科夫 (Vladimir Nabokov, 1899–1977) 所寫的小說《洛麗塔》(Lolita)。它原用英文寫成出版 (1955)，再由他自己翻譯為俄文出版 (1967)，後來由俄國編曲家改編成為歌劇 (1992)，先在瑞典演出 (1994)，最後搬上莫斯科舞臺 (2004)。書名中的女主角在 12 歲時就和她的繼父，一個三十七、八歲的教授發生亂倫的同居關係，幾年後她偷嫁別人，死於難產。這樣的故事在歐美都引起激烈爭議，現在竟然能出現在俄國舞臺，俄國的開放自由可以想見。

　　至於劇場的經營管理，俄國在多方面模仿資本主義的歐美。像美國一樣，俄國也出現了「劇場工作人員工會」(1986)，為大家爭取薪資、失業救濟及退休等等福利。同樣地，在這段時期中冒出了兩、三百個小型戲劇工作坊和無數的業餘劇團，它們的成員年齡分佈廣泛，有的有經驗，有的沒有，在共同約定的時間排練，地點在學校、地下室、停車場以及廢棄的廠房等等，不一而足。他們排練的時間很長，態度認真，演出時佈景、道具及服裝都因陋就簡，沒有廣告，觀眾從三、四十到百餘人不等，內容則批評貪汙、討論女權、反映吸毒及濫愛問題，應有盡有；演畢後他們一般都會留下來和觀眾一起討論，使劇場變成了藝術研究室和社會的論壇。

　　這時期的職業劇場約有 650 個，都接受政府補助，其中值得介紹的是莫斯科兒童劇場 (Moscow Children's Theatre)。它由納塔利婭・薩茨 (Natalia

Sats, 1903–93) 創立 (1921)，後來劇場改成她的名字，全名是「薩茨國家模範兒童藝術劇場」，隸屬文化教育部，專演兒童戲劇及芭蕾。薩茨的父親是作曲家，後來成為莫斯科藝術劇場的音樂總監；母親是演唱家。俄國大革命後，在列寧夫人的大力支持下，這個世界首創的兒童劇團成立，主持人薩茨年僅 15 歲。它在此後 15 年中，接納了 500 萬人次的觀眾，也引起世界各地紛紛模仿設立。可是有次因為美國駐俄大使親臨觀賞 (1937)，薩茨被以莫須有的罪名放逐西伯利亞五年。期滿後她被安置在另個地方開創兒童劇場，直到史達林死亡幾年後，才獲得允許回到莫斯科繼續工作 (1958)。此後她獲得嶄新的劇場 (1965)，同時應邀在全球作巡迴演出，歷年來演出的舞碼及芭蕾包括《彼得與狼》、《天鵝湖》、《睡美人》、《唐・吉訶德》、《胡桃鉗》、《魔笛》及《蝴蝶夫人》等等。除了這些成名作品外，劇團每年還排演將近 30 齣新的歌劇和芭蕾。

　　這些節目構想中的主要對象是兒童。為了吸引他們，劇場的建築設計傑出優美，被公認是世界建築八大景觀之一。劇場的入口大廳陳設著各種神話、童話中的人物和故事的雕塑，樓上鳥籠的鸚鵡和金絲雀在歡快地嘰嘰喳喳，還有一個水族館充滿了五彩繽紛的游魚。至於舞臺上的佈景，當然也是新奇、美妙、壯觀，讓這些少年觀眾來了還想再來。此外，經過專業設計，劇院還給他們灌輸音樂和芭蕾的基礎知識，包括認識各種樂器、辨別歌劇音階以及二重奏、三重奏、四重奏等等曲式；隨後更進一步，深入淺出地介紹各種音樂類型及發展，例如古典歌劇 (classic opera)、音樂劇甚至喜歌劇 (comic opera)。經過這樣寓教於樂的薰陶，這些國家未來的主人翁獲得了欣賞的能力及優美的氣質，終生受益無窮。

　　一般來說，這六百多個劇場受到歐美的影響，在營運管理上出現了新的措施。相對於從前由政府主導一切，它們越來越關心票房的收入，在選擇劇本時考慮到觀眾的興趣及票價的高低。它們也講究成本與效率，即使是下述歷史最為悠久又最負盛名的劇場都不例外。

17-23 莫斯科藝術劇場的滄桑

上章介紹莫斯科藝術劇團成立後 (1897)，契訶夫《海鷗》的成功演出，
奠定了長期運作的基礎，「海鷗」從此成為劇團的標誌。為了說明後來的變
化，這裡順便指出，契訶夫劇本演出的地點在「遺產劇場」(Heritage
Theatre)，後來為了紀念文壇的革命先進高爾基，改名為「高爾基劇場」
(1932)。史達林當權時期，劇場情形每況愈下，劇團不僅只上演政府允許的
劇本，而且縮短排演時間，品質低落。即使在解凍期間，劇團仍然抱殘守缺，
每年只集中全力演出一齣舊戲，藉此屢屢獲得史達林傑出演出獎，成為官方
認同的最高劇團，團員薪俸全國第一。隨著歲月流逝，有些演員不能參與演
出，剩下的精英感嘆之餘，每每借酒澆愁。在此衰頹情勢下，劇團邀請葉菲
莫夫 (Oleg Yefremov, 1927–2000) 加入劇團成為領導 (1971)。

遠在史坦尼斯拉夫斯基成立莫斯科藝術劇場之時，就設立了很多工作坊
培養演員，工作坊在史達林時期取消，改由劇團設立演員學校，任教人員大
都是他以前教導過的學生。葉菲莫夫就是在這個學校就讀，1949 年畢業後參
加電影演出，成為青年觀眾的偶像，同時在中央兒童劇場 (Central Children
Theater) 任教，訓練學生，最後組成工作坊 (1956)，除了他的學生外，很多
年輕演員、編劇、批評家及詩人紛紛加入。他們採取集體共議制，例如演出
劇目、由何人擔綱演出等等，都由大家討論決定。起初，市政當局未經審慎
評估，就將位居市中心地帶的一座劇場交給他們使用 (1964)。劇場有四個舞
臺，雖然觀眾增加，但維持運作的經費龐大，每每左支右絀。後來劇團內部
因為演出劇目發生嚴重分裂，葉菲莫夫於是和多年夥伴告別，將自己的才華、
經驗和理想，注入這個年逾古稀的團體。

葉菲莫夫首先整頓人事，增加新血，親自甄選每個新演員，強調工作倫
理。劇目上他新舊並陳，嚴格施行史坦尼斯拉夫斯基的表演方法和制度。最
後他設法建立了新的劇場，命名為「契訶夫藝術劇院」，地點在紅場附近，內
部設備先進，舞臺外幕上繡著海鷗的標誌。新劇場開始運作時 (1973)，「高爾

基劇場」繼續同時演出，因此管理極為複雜。最後在歐美觀念的影響下分為兩個獨立劇院 (1987)，葉菲莫夫領導「契訶夫」，另一人領導「高爾基」。它們各有自己的劇碼，彼此競爭，展現一片新機。

莫斯科藝術劇團的滄桑，是俄國整個戲劇的縮影。它近年來改革開放，多方面汲取歐美劇壇的經驗，假以時日，極可能推陳出新，恢復昔日的榮光，再度成為世界劇壇的翹楚。具體來看，俄國戲劇人才濟濟，傑出的導演、演員、編劇以及舞臺藝術家所在多有，他們有人原本已在該院工作，其餘的也羅致有方。在觀眾方面，俄國人普遍喜愛戲劇，全國大小劇院多不勝數，而且售票情形一向良好。同樣重要的是，他們在觀賞上見多識廣，對自己國家的文學經典大都耳熟能詳；俄國不斷改編這些經典上演就是明顯的例證。結果是俄國觀眾的文化程度，遠非百老匯或倫敦西區所能企及。

俄國在十八世紀初年還是戲劇的荒原，但從彼得大帝（1682–1725 在位）開始提倡後，即持續向西歐學習，從摸索、了解、模仿中累積經驗，不斷進步，十九世紀中葉已經劇場遍地，枝繁葉茂，到了二十世紀早期更到達世界的巔峰，受人景仰。列寧、史達林眼光短淺，強力利用劇場此一利器為政治服務，才斲喪了它的生機。現在俄國又全力汲取歐美劇壇的滋養，不難在既有豐饒的土壤上，再度綻放奇花異卉，與契訶夫的傑作前後輝映。

像英、法等國家一樣，俄國在二十世紀末期成立了「契訶夫國際戲劇節」(The Chekhov International Theatre Festival) (1992)。它的首屆會長宣稱：「這個戲劇節不是無用之舉。它見證我們意圖要生存在一個開放和無限的文化空間。」第二屆舉行時 (1996)，有 17 個國家參加，演出了 42 個節目。在此後近20 年的運作中，戲劇節經歷了很多改革。它以前以歐洲為主體，尤其是講俄語的地區，後來含括了亞洲及拉丁美洲。它以前以話劇為中心，後來加入了歌劇、芭蕾及試驗性的節目。它以前特別重視著名導演，後來也邀請有成就的舞蹈家，包括德國的碧娜·鮑許和我國的林懷民。最後，它還和國際機構聯手，讓外國導演與俄國劇團合作，製作新的演出。總之，這個戲劇節設立的意圖，反映著俄國解凍以後的心態，為它的戲劇振興開拓了另一條渠道。

英　國

　　二次大戰發生後，很多戲劇工作人員參戰，加以戰爭初期德國飛機日夜
狂炸英國城市，戲劇演出受到嚴重影響。但人民需要娛樂，為了支持表演藝
術，英國打破傳統，撥款五萬英鎊給「音樂及藝術獎勵會」(the Council for
the Encouragement of Music and Arts，簡稱 CEMA) (1940)，由它補助演出。
當時在倫敦戲劇中心的西區，維持演出的只剩下一家劇院，演出多在下午或
傍晚，因為晚上燈火管制，交通不便。

　　二戰結束後國會改選，戰時首相邱吉爾領導的保守黨主張繼續簡約的生
活，藉以累積資金，發展建設，但持反對政見的勞工黨獲勝 (1945)，開始施
行福利社會政策。它將 CEMA 改為獨立的「藝術會員會」(Arts Council)
(1946)，開始每年撥款一百萬英鎊補助戲劇。國會接著立法授權地方政府，
撥款支持藝術 (1948)，導致地方劇團大量增加，在 1960 年代超過 50 個。

　　劇本創作方面，蕭伯納去世後，其他劇作家的作品一時乏善可陳，反映
著大英帝國的沒落。戰後初期一度有少數豪華的製作，但是都虧損嚴重，演
出於是降低規模，減少投資，而且往往先將新作放在邊緣劇場演出，如果觀
眾反應良好才移到西區中心地帶。這時觀眾偏愛的是鬧劇及偵探劇，其中最
饒負盛名的是《捕鼠器》(The Mousetrap) (1952)，作者是阿加莎‧克里斯蒂
(Agatha Christie, 1890–1976)。她是英國最暢銷的偵探小說作家，其故事情節
大多可以歸納出一個公式：一個謀殺案發生了，幾個人都成為嫌疑犯，每個
人都有個人的祕密，偵探逐漸抽絲剝繭，最後找到真正兇手，隨即集合無辜
者告訴他們辦案的邏輯。本劇是克里斯蒂少數劇本之一，情節仍然依循同樣
的公式，自從在倫敦西區首演後，直到現在仍在上演。

17–24　艾略特與弗萊的詩劇

　　相映成趣的是詩劇。因為他的《大教堂謀殺案》(*Murder in the Cathedral*) 廣受歡迎（參見第十六章），艾略特 (T. S. Eliot) 在二戰後寫了四齣詩劇：《闔家團圓》(*The Family Reunion*) (1939)、《雞尾酒會》(*The Cocktail Party*) (1950)、《機要祕書》(*The Confidential Clerk*) (1953) 及《政界元老》(*The Elder Statesman*) (1958)。為了能在職業劇院演出，劇中角色都是現代的英國人物，但各劇評價高低不一，以《雞尾酒會》最獲好評。該劇分為三幕，地點在倫敦。開始時愛德華 (Edward) 和妻子拉維尼亞 (Lavinia) 舉行雞尾酒會，女主人卻意外缺席。客人離開後，來了一位不速之客，精神病專家亨利爵士 (Sir Henry Harcourt-Reilly)。他告訴愛德華如果不追問的話，他的妻子 24 小時內就會回家。愛德華趁機致電情婦塞莉亞 (Celia)，她前來赴約，卻要求他立即離婚和她結婚，他起先同意，卻又告訴她原配即將回家，他不得不斷絕和塞莉亞的感情。第二幕在亨利的診療室，愛德華夫婦都承認有婚外情，彼此欺騙，亨利則根據病人的一般狀況，建議兩人維持婚姻。第三幕在兩年以後，夫婦又開酒會。亨利透露塞莉亞在痛苦中接受他的勸告，參加教會到非洲傳教，雖然不幸被土著殺害，但她靈魂平安快樂。接著他背誦關於生命、死亡和命運的詩歌，愛德華夫婦則繼續扮演他們在社會的角色。

　　艾略特最後的詩劇是《政界元老》(1958)，劇情略為：一個退休元老克拉夫頓 (Claverton) 在年輕時犯過兩個大錯：酒後駕車壓死老人後逃之夭夭；與歌唱家卡希爾夫人 (Mrs. Carghil) 輾轉纏綿，卻因為他父親的反對未能如願結為連理。後來他事業蒸蒸日上，貴為重臣，廣受尊敬，最近才因病退休，與女兒莫妮卡 (Monica) 及兒子同居。劇情開始時卡希爾夫人及戈麥斯 (Gomez) 以索取金錢為名突然造訪。戈麥斯是當年車禍時與他同車的青年，如今已經事業有成，非常富有，而卡希爾夫人也是有錢的遺孀，兩人都無意勒索。但是他們的到來，擾動了他壓抑多年的良心，他在痛苦中向女兒坦承罪惡，不料她竟然不計較往事，仍然深愛年邁的父親。克拉夫頓喜出望外，

到花園散步，隨即在那裡去世，留下他的女兒與情人廝守家園，他的兒子則追隨戈麥斯闖蕩事業。

　　以上兩劇可以看出艾略特詩劇的特色：劇本都呈現英國中、上階級的生活，揭露主人翁在光鮮的外表後面，還有難以告人之事，因此感到痛苦、不安。他們後來由於外人的揭發，不得不吐露祕密，但最後都獲得相關人士的諒解，如愛德華夫婦繼續維持婚姻關係，或莫妮卡仍然敬愛父親，以致全劇均以喜劇收場。劇中的優點主要在對話以詩體寫成，扼要精簡，而且透過如亨利爵士的因勢利導，能揭示深刻的人生哲理。

　　但瑕瑜互見，劇中的缺失也非常明顯，主要在於感性不足，衝突薄弱，以致缺乏動人的力量。用亞里斯多德的術語來解釋，劇中主角既沒有刻骨銘心的「痛苦」(suffering)，也沒有明顯可見的「逆轉」(reversal) 及「發現」(discovery)。具體來說，愛德華夫婦只知道倫敦人士像他們一樣聲色犬馬，即使貌合神離，仍然舉辦雞尾酒會；克拉夫頓卸除多年的負疚之後，發現女兒的孝心，感到空前寬慰，為了維持喜劇性的效果，連他的死亡都是在幕後發生，間接讓觀眾知道。因為這些原因，艾略特的四個詩劇在倫敦西區劇場演出時都不成功。

　　反過來看，這或許正是艾略特的企圖。他一再宣稱，撰寫戲劇應該注重理性 (reason)，俾能增進觀眾的了解。他的四個詩劇的確呈現了倫敦中、上流人士的虛偽做作，但是他們並沒有遭遇什麼逆轉或得到任何發現，倫敦社會也照常運轉。他的劇本讓觀眾看到，在衣冠楚楚、觥籌交錯後面的真相。從這個角度看，這些劇本有其特殊的價值。

　　另一個詩劇作家是克里斯托弗・弗萊 (Christopher Fry, 1907–2005)，原為演員及導演，後來在艾略特的鼓勵及指導下，寫了幾個詩劇，其中最早也較著名的是《夫人不該燃燒》(*The Lady's Not for Burning*) (1948)，以中世紀為背景，其中一個士兵想死，一個被指控的女巫想活，兩人後來克服偏見及虛偽，彼此相愛，喜劇結束。本劇反映二戰後的疲憊與抑鬱，首演在一個私人劇場 (1949)，然後由於多位著名演員的傑出表演，在倫敦和紐約職業劇場獲

得成功。弗萊後來的詩劇缺乏明星助陣，演出成績低落，詩劇在倫敦劇壇的火花也隨之暗淡。

17–25 劃時代的《憤怒回顧》

如上所述，西區的劇目都迴避了社會現狀，直到《憤怒回顧》(*Look Back in Anger*) (1956) 成為轉振點。它的作者約翰‧奧斯本 (John Osborne, 1929–94) 代表一代憤怒的年輕人 (the angry young men)，對傳統的英國社會發出吼聲。奧斯本出生於倫敦一個貧困的家庭，後來父母為了改善生活遷移到他認為是文化落後的外郡 (1935)。父親去世後，他就讀專科時被開除 (1945)，因緣際會進入地方劇團，開始與人聯手編劇，獲得演出 (1950)，自己大概不會想到第三個作品就是這個劃時代的劇作。

《憤怒回顧》分為三幕，劇情及人物都接近他的生活。劇情略為：男主角吉米 (Jimmy Porter) 是個糖果攤販，生計貧困，希望藉編劇名利雙收；艾麗生 (Alison) 的父親是上校軍官，她可以衣食無憂，但為了反對家庭控制，同時愛戀吉米的高談闊論，於是和他結婚，居住在狹隘骯髒的閣樓，操勞家務。不過她與牙醫克里夫 (Cliff Lewis) 幽期密會，懷有身孕。後來她接納好友海倫娜 (Helena Charles) 搬來閣樓居住，反遭她的挑撥離間，被父親接回家中。吉米對海倫娜始則厭惡，繼而熱戀。數月後艾麗生流產，海倫娜自覺德行有虧，決定離開，吉米和艾麗生於是和解，恢復夫婦關係，克里夫也聲稱退出曖昧關係。

本劇首演時完全使用寫實風格，臺詞、佈景和道具都接近日常生活；當觀眾看到舞臺上的熨斗架和熨斗時都大感詫異。本劇的深遠影響來自它的內涵，尤其是瀰漫全劇的憤怒。第二幕中，吉米回顧他父親在戰場受傷後死亡的情景，說道：「我早年時就學會什麼是憤怒——憤怒，而且束手無策。我永遠不會忘記它。」他後來的遭遇只拓寬了他憤怒的對象，即使對他棄父從己的妻子，他也毫不寬假：他憎恨她的家人，他們的階級觀念和貧富價值。艾麗

生對他的批評淡定接受時，同樣引起他的反感。更常見的情形是，吉米不需任何藉口就會長篇大論，針對當時的政府、報紙、教會和學校等等發出批評，因為它們不僅塑造了他的現在，而且控制著他的未來，讓生命在痛苦中虛度。

《憤怒回顧》引起大眾的關注後，勞倫斯・奧立佛 (Laurence Olivier, 1907–89) 建議奧斯本寫個劇本呈現憤怒的中年人 (angry middle-aged man)，結果造就《藝人》(*The Entertainer*) (1957) 的誕生。主角是阿奇・萊斯 (Archie Rice)，他幾十年來都在帝國音樂廳

▲勞倫斯・奧立佛在《藝人》中擔任主角阿奇
© Hulton–Deutsch Collection / CORBIS

(Empire Music Hall) 表演低級歌舞，但情形每況愈下，現在更平添家庭問題：他的一個兒子 (Mick) 在徵召入伍後戰死，另一個 (Frank) 則拒絕徵召，被捕入獄半年；他的孫女 (Jean) 中斷和未婚夫的關係。最後阿奇因為多年逃稅被政府查出，面臨破產和牢獄之災；他想請他退休的哥哥比利 (Billy)，也是以前音樂廳的明星，重新披掛上陣，但因年齡太大作罷；他只好當晚自己上臺，大談哲學後在黑暗中離開舞臺。

《藝人》是個有趣的家庭劇本。許多批評家還認為它反映了英國國力的沒落：哥哥比利象徵大英帝國的盛世，弟弟阿奇則呈現它的蕭條。他們演出的「帝國音樂廳」，從哥哥時代的金碧輝煌，到弟弟時代的破落頹廢，同樣反映著這種變化。劇中主角由大明星勞倫斯・奧立佛擔任，首演地點在皇家宮

廷劇院 (the Royal Court Theatre)。這個劇院慣常上演非傳統劇目，西區知名演員普遍裹足不前，現在大明星居然主動前來，不僅引起廣大的興趣，而且打開先例，破除了兩區劇場之間的障礙。《藝人》以後，奧斯本繼續創作了40年，劇目眾多，但缺乏佳作。不過在他以後，很多以勞工為中心的劇本紛紛出現，顯示出他主要的貢獻與影響。

17–26　倪特烏德與勞工劇團

英國在 1930 年代經濟不振，勞工頻頻罷工，有人組成劇團，如「行動劇場」(Theatre of Action) 及「團結」(Unity) 等等，傳播勞工主張，爭取勞工權益，演出地點或在街頭，或在工廠進出的大門外，雖然佳作有限，但成為社會劇的前驅。延續這個觀念，在二戰後不久，一群不滿當時劇壇情況的年輕人在倫敦組織了劇場工作坊 (The Theatre Workshop) (1945)，卻因為欠缺經驗，經費不足，面臨很大困難。

瓊・倪特烏德 (Joan Littlewood, 1914–2002) 知道後隨即出頭主持，將劇團遷移到倫敦東區近郊的工廠區。她畢業於皇家戲劇藝術學院，導演風格基本上遵循史坦尼斯拉夫斯基，但經常摻入布萊希特在酒廊演出的娛樂方式，期望能藉此滿足勞工對輕鬆娛樂的習慣，引導他們接觸比較嚴肅、重要的內涵。這個劇團的經費一直非常拮据，早期演員都在排練之餘修葺劇場，晚上則睡在服裝間裡。劇團名譽漸增後，數度應邀到巴黎的國際戲劇節演出，雖然廣獲好評，但有時連回程旅費都有困難。為了賺錢生存，劇團有時將好的演出轉移到商業化的西區，在 1963 年竟有三齣製作大獲成功，東區劇場本部因而人才短缺，調度煞費心機；更嚴重的是，此種商業掛帥的作風違反了倪特烏德的初衷，她於是在那年離開劇團到奈及利亞 (Nigeria) 拍電影。回英後不再積極參與劇團工作。

倪特烏德為劇場工作坊導演的戲目中，最傑出的是《啊！多麼可愛的一場戰爭》(Oh! What a Lovely War) (1963)，它從一個士兵的視野，回顧第一次

▲《啊！多麼可愛的一場戰爭》是倪特烏德為劇場工作坊導演的傑出劇目 © Mander and
Mitchenson University of Bristol / ArenaPAL

世界大戰的狀況，在空曠的舞臺上呈現一場場相關的情景，斷續配合當時慷慨激昂的戰歌。風格上模仿德國的史詩劇場，在舞臺前方懸掛著銀幕，不斷放映新聞報告，包括戰爭的傷亡數字或房屋的焚燒等等。如此對照的結果，引發觀眾對軍事強人的憎恨，也改變人們對第一次大戰的印象。

除了導演，瓊·倪特烏德還培養劇作家，其中最傑出的是德萊妮 (Shelagh Delaney, 1938–2011)，她最好的劇本是《蜂蜜的滋味》(A Taste of Honey) (1958)，以 1950 年代英國西北部的一個小鎮為背景，呈現海倫 (Helen) 母女的生活。海倫貧困酗酒，沒有工作，依靠她戀人們的周濟生活。她現在的男友彼得 (Peter) 是個比她年輕的富家子弟，後來海倫與他結婚，離開自己的女兒。女兒名喬 (Jo)，17 歲，和一個黑人水手發生關係懷孕。他們準備結婚，但他需要先出海半年，她則找到兩份零工為生。後來她在園遊會遇到喬夫 (Geoff)──一個學藝術的學生，並在他陪伴下回家。喬無意間發現喬夫是個同性戀者，對他提出質疑，後來理解到喬夫正是因此被房東趕走，無處可住，因此邀他留下，兩人也因此發展出彼此關心的奇妙關係。因為喬分娩在即，海倫回來照顧。她顯然已經和彼得離婚，於是找了藉口不告而別。海倫在知道女兒的情夫是黑人時，惱怒中出去買醉，喬隨即陣痛開始，全劇在她等待喬夫回來，哼唱喬夫曾唱過的歌曲中結束。

《蜂蜜的滋味》被公認是齣「廚房洗滌劇」(a kitchen sink play)，因為它的內涵充滿英國當時最隱晦汙濁的問題，如未婚同居、黑白通婚及同性戀等等，密集呈現在兩幕之中，成為重點問題，本劇因此受到劇壇重視，在倫敦及紐約一再演出，年僅 20 歲的德萊妮也一夕成名。她後來還寫了很多劇本，但都乏善可陳，因此有人懷疑，她的這齣處女作曾經受到倪特烏德的加持。

17–27 彼得·謝弗的《戀馬狂》與《阿瑪迪斯》

彼得·謝弗 (Peter Levin Shaffer, 1926–) 於劍橋大學畢業後，在 1950 年代開始編劇，數量頗多，內容及風格變化多端，其中的《戀馬狂》(Equus)

(1973) 是極其出色的作品之一，靈感來自一個犯罪新聞：英國小鎮中一個 17 歲的青年，連續刺瞎了六匹駿馬。謝弗揣摩這個青年的生活與心理，藉本劇提出了很多發人深思的問題。在劇中，犯下殘忍暴行的青年是艾倫・斯傳 (Alan Strang)，但治療他的精神科醫生馬丁・迪沙特 (Martin Dysart) 卻在劇首的獨白中，吐露出一個人生的基本矛盾：一方面，醫院要治療病患，讓他們恢復健康，回到社會過正常人的生活。另一方面，已屆中年的他，經年累月從事同樣的工作，感覺到的是「正常」生活的貧瘠與無聊，因此非常嚮往艾倫行為中所透露的熱情與信仰。

在治療的過程中，艾倫起先拒絕合作，馬丁只好運用執業技巧，逐漸偵測出他行為的前因後果：艾倫的母親篤信基督教，父親是無神論者，兩人經常爭吵，父親甚至毀壞了艾倫懸掛的耶穌受難聖像。艾倫從小就喜歡馬匹，於是改掛了一張馬像，甚至逐漸對馬匹產生了愛戀情結，經常撫摸牠們的厚毛和身體，聞牠們的汗味。後來他在馬槽工作，特別鍾愛其中一匹名叫 "Nugget" 或 "Equus" 的馬，經常深夜裸騎，不加馬鞍，讓人馬體膚可以直接接觸；除了快感之外，他認為他如同國王騎在聖馬上一起摧毀敵人。

馬丁醫生在深入追查中還發現，介紹艾倫到馬槽工作的是少女吉兒 (Jill)。她有天邀約他到電影院看成人電影，竟然遇到他一向道貌岸然的父親，推翻了父母自幼灌輸給他要壓抑情慾的潔癖。電影結束後，吉兒引誘他到馬槽的上層做愛，寬衣解帶中他聽到下層的馬聲，立刻吆喝著將吉兒趕走，接著向聖馬請求寬恕，懺悔中，情緒越來越激動混亂，認為馬能看見一切，並且會心生嫉妒。他說道：「我的！你是我的……我是你的，你也是我的。」他更進一步的威脅道：「你的主人上帝是嫉妒的神。祂看見你，祂永遠、永遠都看見你，艾倫。」最後他大喊道：「上帝看得見！不再會了，馬哦，不再會了。」說著說著，他用馬鉤刺瞎了群馬的眼睛。

就這樣，本劇像部偵探故事，透過馬丁醫生的追究，發現了艾倫的病因，還有他宗教式的戀馬狂熱。不過像在劇首一樣，醫生在劇末不免懷疑：如果能治好艾倫，這樣一個「正常」的人會幸福嗎？觀眾回顧劇情，難免也會問

道，正常的艾倫會像他的父親一樣嗎？

謝弗另一個成功的劇本是《阿瑪迪斯》(Amadeus) (1979)。這是齣回憶劇，由作曲家安東尼奧‧薩列里 (Antonio Salieri, 1750–1825) 追溯自己為何及如何迫害莫札特揭開序幕。薩列里是義大利人，青少年時屢屢聽見音樂神童莫札特的事蹟，某日他向上帝禱告，希望也能學習音樂，並成為上帝的阿瑪迪斯 (Amadeus)，拉丁文的意思是「上帝所寵愛的人」，如此願成真，他願意終身以德行侍奉上帝，並作最好的音樂來榮耀祂。第二天，薩列里真的被父親友人帶到維也納學習音樂，並一直平步青雲，成為維也納宮廷的首席樂師與皇帝的音樂老師。薩列里認為自己真的是阿瑪迪斯，直到他遇見莫札特：一個行為輕浮，舉止幼稚的年輕人，卻能做出比自己高明太多的音樂。他明白莫札特才是真正的阿瑪迪斯，自己不過是個「平庸之才」。至此，他感受到自己的命運被上帝嘲弄，並決心報復，方式則是陷害祂的阿瑪迪斯，從各方面阻擾莫札特的創作，打擊他的聲譽，終於導致他在貧病交加中去世。

上帝給薩列里的處罰則是長壽。他自殺未果，卻看著自己平庸的音樂逐漸被世人遺忘，而莫札特之後，又有貝多芬興起。但臨終前，他終於找到自己的歷史定位：不是他的音樂，而是他作為世上所有「平庸之才」的守護者 (patron of mediocrity)，並且對他們說：「我赦免你們」(I absolve you)。

本劇結構生動有趣，還包含了很多莫札特名曲的演奏，如《魔笛》及《安魂曲》等等，所以初演即非常成功，後來重演時，謝弗在很多細節上作了修訂，但與歷史事實仍有很多出入。

17–28　哈羅德‧品特的《生日派對》

從本世紀中葉開始編劇，後來卓然成家的是哈羅德‧品特 (Harold Pinter, 1930–2008)。他從小就愛好運動，同時喜歡文學，在初中時即有詩作發表，並參與多種戲劇演出。二戰中德國狂炸倫敦期間，品特被疏散到外郡，生死未卜的痛苦，加上孤獨、困惑、分離和損失的感受，瀰漫到他後來所有的作

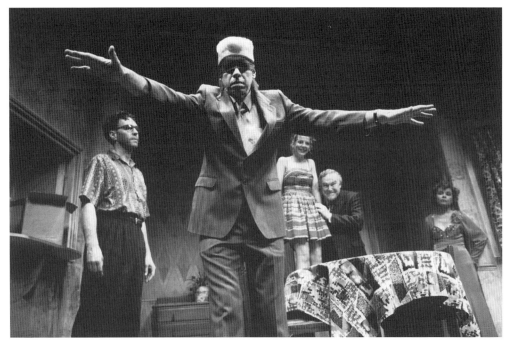

▲《生日派對》是哈羅德‧品特著名的作品 © Robbie Jack / Corbis

品。二戰後他長期擔任演員，大都是等而下之的角色，收入微薄，必須靠打零工維持生活。但他累積經驗，終於發表了戲劇處女作《房間》(*The Room*) (1957)。此後他歷任導演、演員和編劇，終生完成了 29 個劇本。

　　品特劇作中最為著名的是《生日派對》(*The Birthday Party*) (1957)。故事發生在 1950 年代一間破舊的出租屋，它在距離倫敦不遠的一個海邊小城，屋主是波爾斯 (Boles) 夫婦，妻子名梅格 (Meg)，丈夫名皮蒂 (Petey)，都 60 多歲。他們家有個長租的住客斯坦利‧韋伯 (Stanley Webber)，30 多歲，自稱以前是個鋼琴家。故事開始時，梅格正在為皮蒂準備早餐，並說她要為斯坦利準備一個生日派對。接著突然來了兩個陌生人也要租房，他們是戈德堡 (Goldberg) 和麥肯 (McCann)。之後他們再三詰問斯坦利很多問題，然後脅迫他一起離去。

　　簡單來說，《生日派對》顯示一對老年夫婦平淡的日常生活，突然因為兩

個陌生人的來到，將生日派對變成一場夢魘。劇中欠缺許多該有的背景資訊，譬如這兩人身份不明，彼此稱呼的名字多次變動；是什麼機構、什麼原因，派遣他們將斯坦利挾持離去，更沒有任何資訊。同樣地，其他人物的背景與言行也撲朔迷離，例如斯坦利究竟是怎樣的鋼琴家，他為什麼會到這裡長住，以及他和梅格有無曖昧關係等等。品特作品中更基本的特色是語言解體，人物沒有溝通工具。他們的語言有時模稜兩可，有時前後矛盾，而且在對話中間往往戛然中斷，造成詭譎的停頓 (pause)；兩個陌生人就是利用這個策略，最後讓斯坦利就範。一個看起來毫無過失的人，就這樣失去了人權和自由，本劇因此常被稱為威脅喜劇 (comedy of menace)。品特在 1957 年至 1968 年之間，編寫了很多類似的作品，包括《監護人》(*The Caretaker*) (1959) 及《歸家》，又譯為《似水流年》(*The Homecoming*) (1965) 等等。

在 1968 年至 1982 年之間，品特寫的劇本仍然保持著以前的特色，不過主要情節依據人物的回憶，大都非常主觀和充滿偏見，導致劇情更為撲朔迷離，有的批評家稱之為記憶劇 (memory plays)，包括《昔日》(*Old Times*) (1971)、《無主之地》(*No Man's Land*) (1975) 以及《背叛》(*Betrayal*) (1978) 等等。在 1980 年代以後，品特非常關懷國際政治狀態，對美國出兵攻打伊拉克等等事件嚴厲批評，同時寫了幾齣政治性短劇和小品 (political plays and sketches) (1980–2000)，譏諷富豪人士亂用權勢侵蝕人權和自由。在創作生涯長達 50 年後，品特獲得諾貝爾文學獎 (2005)。

17-29　重要劇場與劇團的出現

二戰後初期最重要的劇場是老維克 (Old Vic)。它於 1818 年建立於倫敦南岸，距離滑鐵盧大橋不遠，早期被人鄙夷為低級群眾劇場，然而營業鼎盛遠勝西區。後來經過大力整建 (1833)，改名為皇家維多利亞劇院 (Royal Victoria Theatre)。到了 1880 年代，它已經被慣稱為老維克。本來只是出租劇場，後來增設了劇團 (1929)。二戰期間劇院被炸毀，劇團在外郡巡迴演出，

成績斐然。戰後回到倫敦，先在新劇場 (the New Theatre) 演出，原來劇場修
復完善後，繼續演出了一連串的世界名劇，被公認是當時全球極為傑出的劇
團之一。

　　至遲在十八世紀時，莎士比亞的故鄉斯特拉福鎮 (Stratford-upon-Avon)，
就開始演出莎氏作品，最傑出的莎劇演員大衛‧賈瑞克 (1717–79) 就大力支
持（參見第八章）。該鎮第一個固定性建築的「莎士比亞紀念劇院」
(Shakespeare Memorial Theatre) 開始營運後 (1879)，積漸取得佳譽，獲得皇家
演出機構的地位 (1925)。該院距離倫敦約有兩個小時的車程，演出季節一直
局限於氣候較好，宜於探訪該鎮的半年，因此很難結合一流職業演員組成駐
院劇團。它的演員之一的彼得‧赫爾 (Peter Hall, 1930–) 曾是劍橋大學的高
材生，讀書期間就已經執導戲劇，畢業後立即開始了職業導演生涯，聲譽日
隆。他參與該院營運三年後 (1957–59)，建立了皇家莎士比亞劇團 (The Royal
Shakespeare Company)，自任藝術總監 (1960)，立即在倫敦租下阿德維奇劇院
(Aldwych Theatre)，讓劇團在另一個半年能在此繼續演出。

　　皇家莎士比亞劇團及劇院成立後，皇家國家劇院 (Royal National Theatre)
為了繼續獨佔倫敦演出的補助，立即強烈反對 (1962)。英國國會早在 1940 年
代晚期即已通過設立國家劇院及劇團，但一直沒有經費建立適當演出場所。
適好老維克劇團人才逐漸衰微，最後終於解散 (1963)，便將它的劇場轉交給
皇家國家劇院使用，使它名副其實成為代表英國的表演中心。它的首任藝術
總監是勞倫斯‧奧立佛 (Laurence Olivier)，外配文學顧問，演出劇本包括莎
士比亞、古典及當代戲劇。他們精選上演節目，仔細尋覓最佳演員陣容，以
適當風格呈現，並且不斷邀請歐洲傑出導演前來執導，藉以引進嶄新的藝術
觀念來增加變化。這一切措施導致劇團聲譽迅速飆升，與皇家莎士比亞劇團
並駕齊驅，各擅勝場：前者由演員領導、演員掛帥；後者則是導演人才輩出。

　　經過多年籌劃，倫敦終於興建了巴比肯藝術中心 (the Barbican) (1982)，
作為戲劇、音樂、電影及展覽的場地，規模在歐洲首屈一指。它交給皇家莎
士比亞劇團使用的劇場有 1,166 個座位，設備先進；另外還附設一個小型演

出場所，稱為「池子」(the Pit)，可以容納約 200 名觀眾。在斯特拉福鎮，該團先後增加了兩個演出場所：其一為「天鵝劇場」(the Swan Theatre) (1986)，約有 400 個座位，專演英國在 1570 年至 1750 年間的劇本；另一個劇場是「它處」(the Other Place) (1991)，可以容納一、兩百人，主要演出前衛性劇目。經過這一連串的擴充，皇家莎士比亞劇團在 1990 年代的僱用人員達到 700 人左右，成為世界上主要劇團之一。

17-30　著名導演彼得‧布魯克

皇家莎士比亞劇團擴充後，增加了四名協同指導，其一為彼得‧布魯克 (Peter Brook, 1925-)。他父母是從拉脫維亞 (Latvija) 移民英國的猶太人；拉脫維亞位於東北歐的波羅的海旁，當時是加盟蘇聯的共和國之一。布魯克出生於倫敦，受到良好教育，最後就讀牛津大學。他第一個導演的劇本是在倫敦火炬劇場 (the Torch Theatre) 演出的《浮士德博士》(*Doctor Faustus*) (1943)，此後他在不同劇院導演了各種時代及國家的劇本，經常聘用一流的演員，因此聲譽鵲起。他到皇家莎士比亞劇團後，首先選定彼得‧魏斯 (Peter Weiss, 1916-82) 的《馬拉／薩德》(*Marat / Sade*) 英文譯本，並在阿鐸「殘酷劇場」理論的影響下演出 (1965)。「殘酷劇場」基本上主張演出時，要揚棄或減低劇本文字及理性的約束（參見第十五章），在方法上將觀眾暴露於表演的空間，再運用動作、燈光、服裝等等能掌握的手段，使觀眾感應得更為深刻、細緻，有如在巫術 (magic) 和儀式 (rites) 中的狀態。

布魯克導演本劇時，至少有四個特色：一、《馬拉／薩德》原著本來就有三個層次：被拘禁在精神病院的薩德；他編寫了關於馬拉被刺的劇本，並由一群精神病人演出此劇；精神病院的總管和他的家人等等都是觀眾，穿戴著拿破崙時代的衣冠。布魯克導演時突出這些層次，並且不斷讓病人演員情緒失控，彼此爭吵、撞擊佈景，甚至要侵犯觀眾的人身安全，逼使病院管理人員出面干預，讓觀眾感到他們看到的演出是即興的 (improvisational)、正在發

▲彼得・布魯克為皇家莎士比亞劇團導演了彼得・魏斯的劇本《馬拉／薩德》© Morris
Newcombe / ArenaPAL

展中的作品 (works in progress)，因此更能融入演出。二、布魯克要求演員們
在心理上完全浸入瘋狂狀態，俾能呈現強烈的內在衝動。三、在配樂方面，
他仿照布萊希特的方式，很少管弦樂器，主要使用打擊樂器，增加爆發性的
氣氛。四、突顯演出中的特殊效果，例如在斷頭臺大量殺人的場面，呈現他
們的鮮血被一桶桶的倒進下水道出口處，讓觀眾怵目驚心。總之，這些英國
劇場前所罕見的舉措，讓觀眾感到高度的震撼；《馬拉／薩德》的演出風格，
從此在英國獨領風騷長達十年，「殘酷劇場」的理論也受到舉世的重視。

▲布魯克導演的《仲夏夜之夢》被公認為二十世紀最具影響力的演出 © Laurence Burns / ArenPAL

　　布魯克導演的莎士比亞劇本很多，其中最為特別的是《仲夏夜之夢》(1970)。劇情發生的地點在雅典和鄰近它的一座森林，其中有仙王、仙后和他們宮廷的精靈。歷來的演出大都呈現叢林美景，以及童話般的浪漫愛情。布魯克認為這些都是「壞的傳統」(bad tradition)，於是另闢蹊徑。佈景方面，他避免所有的真實佈景及道具，舞臺上只有一個大的白盒子，有兩扇門，沒有天花板。舞臺上空有類似鞦韆的裝置，可以升降，上面的橫板用來放置器物，象徵故事發生的地點，同時成為表演區。圖中的那片羽毛，代表仙后住所，它下面的橫板被羽毛遮住，吊住它的鐵索也看不清楚。

　　人物方面，仙童仙女傳統上都由兒童或少女扮演，布魯克則選用成年男性，這些男演員還扮演一些宮廷的僕人，凸顯他們之間的差異本來不大。此外，扮演雅典公爵的演員，只要穿上長袍就變成仙王。同樣地，雅典公爵的

未婚妻與仙后也由同一個演員扮演。布魯克認為，仙王與仙后的爭吵，使訂了婚的雅典公爵能夠觀察、學習，以便在結婚後可以成為真正的佳偶。化妝方面也有新猷，例如織工波頓變成驢子後，以前都為他戴上驢頭面具，現在只為他裝上小丑的紅鼻子。在演出動作方面，布魯克要求演員放棄寫實風格，而是像史詩劇場的演員一樣，與扮演的人物保持心理距離。他有些場面處理得特別誇張，例如仙后從迷情藥水醒來後，第一眼看見的就是變成驢子的波頓，且對他迷戀不捨。當一群小仙子們將他抬進仙后花房時，其中一個將他的手臂從波頓的兩腿間伸出，代表他的性器官。這時配樂是孟德爾頌的〈結婚進行曲〉。

　　如上所述，由於表演推翻傳統，觀眾對演出的反應普遍良好，但批評意見則褒貶互見：有的認為它別出心裁，《時報周刊》(*Sunday Times*) 更稱讚它是終生難得一見的天才之作；有的則認為布魯克故弄玄虛，扭曲了原劇的意義。無論如何，大家公認它是二十世紀極具影響力的演出之一，因為它將本劇從天真無邪的浪漫愛情，轉變為成人之間的色情結合，為後來的詮釋及演出開啟了許多新的途徑。

　　《仲夏夜之夢》演出後，布魯克在巴黎成立了劇場研究國際中心 (International Center for Theatre Research) (1971)，從事跨文化戲劇的研究，稍後又成立了劇團，演出作品以國際性及開創性見稱，其中最突出的是《摩訶婆羅達》(*The Mahabharata*) (1985)，以法文在當年的亞維儂藝術節演出。《摩訶婆羅達》是印度也是世界上最長的史詩，在公元前 200 年到公元後 200 年之間寫定，內容包羅萬象，但主要是兩族衝突發生戰爭，導致宇宙毀滅。印度以前曾經零星演出部分故事，但布魯克經過多年籌劃，將史詩首次搬上舞臺，全劇分為〈骰子賭博〉、〈森林放逐〉，以及〈戰爭〉三個部分，全部演出約長十小時，從第一天黃昏到次日黎明，也曾分為三天演出。演出地點在戶外，舞臺四周遍地黃沙，後面是淺紅短岡，有人工挖出的運河環繞；舞臺前面有水池映照演出的場面，夜晚演出中，燈光更將一切籠罩在金黃和深綠之中。在全劇結尾時，英雄們一一戰死，導演安排大爆炸的效果，讓硫磺煙味

從舞臺擴散，然後黎明緩緩來臨。依照史詩原意，全劇沒有任何是非善惡的評論；有人以為，布魯克可能借此劇提出警告，人類現在正面臨同樣毀滅的危險。本劇一度在電視播出，但很少在舞臺上重演。

布魯克著述很多，最早也最為人稱道的是《空的空間》(The Empty Space) (1968)，其中對波蘭戲劇導演和理論家葛羅托斯基 (Jerzy Grotowski, 1933–99) 推崇備至，將其歸類於神聖的劇場（參見第十四章）。

17–31 盛行英、美的音樂劇：《貓》、《悲慘世界》與《歌劇魅影》

另一位傑出的導演是特雷弗・納恩 (Trevor Nunn, 1940–)。父親是個木匠，他 13 歲即在地方劇團演戲，17 歲領導他自己的劇團。後來因成績優異得到獎學金進入劍橋，並在那裡結識了一批同樣年輕的優異演員，其中幾位，如伊安・麥肯連 (Ian Mckellen)，德瑞克・傑克比 (Derek Jacobi) 等人，後來更因演出莎劇的成就封爵。在彼此激盪下，納恩參與戲劇活動，導演戲劇及音樂劇。畢業後加入科汶垂 (Coventry) 的貝爾格萊德劇院 (The Belgrade Theatre)，兩年後進入皇家莎士比亞劇團 (1964)，四年後成為它的藝術總監長達 18 年 (1968–86)，後來因為涉外事務太多，受到批評而辭職，接著轉到皇家國家劇院擔任同一職位 (1988)，同時積極參與電影及商業劇場的導演工作。

納恩導演的舞臺劇極多，莎劇方面，他在 74 歲時，已經導演了 37 齣中的 30 齣，大都別具風格，部分甚至獲得極高的讚響。他導演的其它重要劇作，以《少爺返鄉的生活和冒險》(The Life and Adventures of Nicholas Nickleby) (1980) 特別值得介紹。本劇是從狄更斯的小說改編，以十九世紀倫敦為背景，呈現一個善良青年 (Nicholas Nickleby)，在父親死後遭到叔父 (Ralph Nickleby) 的迫害，但他不屈不撓，並在兩位富豪兄弟的幫助下，克服一切障礙，不僅保護了他的寡母幼妹，還要得富家美女。納恩導演此劇時，

動用了 48 名演員（有的還飾演多個角色），以及 15 位音樂家現場演奏，演出時間長達八個半小時，分為兩部分演完，在英、美都轟動一時，並在美國電視作全國性的轉播。

　　納恩從 1980 年代開始集中導演音樂劇，知名於世的就有十個以上，其中最傑出的是《貓》(*Cats*) (1981) 及《悲慘世界》(*Les Misérables*) (1985)，都寫下了音樂劇的里程碑，開創了英美音樂劇的新紀元。

　　《貓》的故事，起源自詩人艾略特在晚年時，為他的教子、教女 (godchildren) 陸續寫了一些有關貓咪的童話詩篇，後來集結出版，書名為《老負鼠的貓經》(*Old Possum's Book of Practical Cats*) (1939)，其中的 Old Possum 意義是老的負鼠，也是另一位文豪為艾略特所取的諢名。

　　自幼即展現音樂天賦的安德魯・洛伊・韋伯 (Andrew Lloyd Webber, 1948–) 從小就喜歡這些詩篇。他的父親 (William Lloyd Webber, 1914–82) 是倫敦音樂學院的院長；他的母親也是他的鋼琴啟蒙老師。5 歲時就會彈奏鋼琴和拉小提琴的韋伯，7 歲時和他 3 歲大的弟弟合奏弦樂器。11 歲即發表作品，14 歲後獲得獎學金進入倫敦的西敏寺中學，然後進入牛津大學的皇家音樂學院深造。17 歲開始運用多種風格譜曲，製作了音樂劇《萬世巨星》(*Jesus Christ the Superstar*) (1971)，呈現耶穌基督的不朽生命，獲得職業性的成功。從 1977 年開始，他將艾略特《貓經》中的一些詩篇譜成歌曲，在他創辦的一個藝術節中演出 (1980)。艾略特的遺孀聽後鼓勵他擴充成為長劇，並且提供他艾略特生前尚未公開的其它詩篇，可是艾略特作品的保管人要求編成的劇本要全部使用艾略特詩歌的文句，韋伯在劇中的對話及歌曲也都遵守了這個限制。納恩看出該劇的魅力，於是動用皇家莎士比亞劇團予以演出；並且加入了劇中最感人的唱段〈記憶〉(Memory)，其中文字來自艾略特的詩篇〈冬夜狂想曲〉(Rhapsody on a Windy Night)。

　　這個完成的劇本稱為《貓》，分為兩幕，第一幕發生在午夜，由公貓蒙克史崔普 (Munkustrap) 解釋情節，他說這是潔里珂 (Jellicle) 貓族一年一度的佳節，他們的酋長老戒律伯 (Old Deuteronomy) 將在黎明前來到，選擇一隻貓送

上雲外之路 (Heaviside Layer)，使之獲得新生命。他接著介紹許多參加佳節的雌雄貓咪，任由他們歌唱跳舞。在一片歡樂中，疲憊憔悴的葛麗茲貝拉 (Grizabella) 悄然出現，她多年前偷跑到外面闖蕩，嘗盡冷酷辛酸，現在希望重返族群，但遭其他貓咪驅趕。接著貴族貓和兩隻小偷貓先後出現，他們在歌曲聲中表演了花俏的舞蹈。然後酋長老戒律伯來到，大家表示敬愛之餘，還以一場滑稽可笑的舞蹈歡迎他。一直躲在角落的葛麗茲貝拉再度出現，唱出了哀傷的〈記憶〉，獲得老戒律伯衷心的同情，但仍得不到眾貓的原諒。

第二幕一開始，老戒律伯先用歌聲提醒大家要記憶快樂的時光。正當群貓在興奮熱鬧中回憶他們歡樂的往事時，燈光突然熄滅，麥卡維弟 (Macavity) 帶領爪牙劫走了酋長，接著還假扮他羞辱眾貓。幸好幾隻公貓發現後將他打傷逃走，魔術貓 (Mistoffelees) 更在眾貓的懇求下救回酋長。眾貓感念他的仁慈之心，接納葛麗茲貝拉回到族群，酋長趁機給予她再生的機會，她於是在群貓的歌聲中，上升到五光十色的雲彩裡面。幕落時酋長對觀眾唱道：「你要對貓兒脫帽敬禮，說聲『你好嗎，我尊敬的貓』。這一定會討貓兒的歡喜。」《貓》共有大約 20 首歌曲，種類繁多，從古典、爵士、搖滾，到聖歌似的歌曲都有。《貓》在倫敦西區的新倫敦劇院首演後，連演整整 21 年 (1981–2002)，創造空前紀錄；在百老匯同樣創造連演的紀錄 (1982–2000)。

納恩導演的另一齣音樂劇《悲慘世界》，改編自法國小說家雨果於 1862 年所發表的同名小說。它是十九世紀享負盛名的鴻篇巨帙，法語版約有 1,900 頁，英文翻譯版約有 1,500 頁，故事歷時 30 餘年，內容龐雜，人物眾多。劇本去繁從簡，呈現了故事的精華。它環繞主角尚萬強 (Jean Valjean) 去惡從善的歷程，呈現他與警察賈維爾 (Javert) 多次的鬥智鬥力；他多方面協助善良但淪為妓女的芳婷 (Fantine)，承諾照顧她的私生女珂賽特 (Cosette) 長大並與愛人成婚。尚萬強彌留時，這對新人趕去表達感激；他瞑目後，芳婷的靈魂引導他去天堂，對他說道：「愛別人就是面見上帝。」它由皇家莎士比亞劇團首演 (1985)，至今仍在西區繼續演出，是倫敦連演紀錄最長的音樂劇。百老匯連演了 16 年 (1987–2003)，總共 6,680 場。

▲《歌劇魅影》中魅影划船帶女演員克莉絲汀到他的水底居所 © BARDA Clive / ArenaPAL

迄今為止，在美國百老匯連演最長的音樂劇《歌劇魅影》(*The Phantom of the Opera*)，一樣在倫敦發跡。故事綱要來自 1910 年出版的法文同名小說。它依循源遠流長的哥德體小說 (Gothic novel) 的風格，故事中融合浪漫愛情與鬼怪懸疑，像中國的《聊齋誌異》，不過故事較為曲折複雜。本音樂劇以十九世紀巴黎歌劇院為背景，呈現歌劇年輕女演員克莉絲汀 (Christine)，年輕貴族勞爾 (Raoul)，以及一個魅影 (Phantom) 三者之間的愛恨情仇。魅影自稱為艾瑞克 (Erik)，具有音樂才華，只因容貌醜陋，沒有機會參加歌劇演出。他死後仍在歌劇院居留，頭戴面具，後來愛上克莉絲汀，於是暗中指導她練習，使她技藝蒸蒸日上。他接著運用各種方式，使她取代原定女主角。克莉絲汀的演出一鳴驚人，獲得勞爾愛慕。艾瑞克嫉妒之餘，將她誘拐到自己在歌劇院底下的居所，逼迫她成婚，同時拘禁勞爾，預備殺害。後來歷經變化，她同情艾瑞克的遭遇，不顧他的醜陋吻他，願作他的新娘；他深為感動，聲稱

讓她自由選人結婚，然後從歌劇院永遠消失。

《歌劇魅影》由安德魯・洛伊・韋伯作曲，並由他和另一人編寫歌詞。除了音樂引人入勝之外，本劇還有很多美輪美奐及令人震驚的場面，例如當艾瑞克將克莉絲汀帶到自己居所時，舞臺上波光粼粼，她的乘船在其中緩緩滑動；又例如艾瑞克為了破壞原定的演出安排，讓懸掛在觀眾區上的巨型吊燈，突然墜下又滑向舞臺帷幕等等，一般認為，這些都是舞臺技術最先進的展示。由於《歌劇魅影》兼具視聽之娛的極致，它自 1986 年在倫敦上演後，相隔兩年即在百老匯揭開帷幕，兩地迄今仍在持續演出中。

17–32　年輕輩的劇作家

英國劇壇一向人才濟濟，在 1960 年代作家輩出，除了很多老手繼續寫作外，還出現了一些新人，其中首屈一指的是愛德華・邦德 (Edward Bond, 1934–)。他出生於倫敦北區的一個底層勞工家庭，二戰期間經驗到德機的狂炸，由此感受到戰爭的暴力；後來被疏散到外郡，又體會到離鄉背井的疏離。這種童年印象，成為他後來作品的基調。14 歲時他和同學看到莎劇《馬克白》的表演，首次感到痛徹肺腑；15 歲時他為了做工謀生離開學校，成年後入伍當兵 (1953–55)，在駐紮地維也納經歷到正常社會行為後面赤裸的暴力，於是決定開始寫作。

回到倫敦後，他在工作之餘盡量看戲學習，同時練習撰寫劇本，在兩次向皇家宮廷劇院投稿後，獲邀參加該院新成立的作家群 (1958)，三年後該院演出了他的《教宗的婚禮》(The Pope's Wedding) (1962)。本劇劇名意味著「不可能的典禮」，內容則是一個農村社區，在戰後都市化的過程中泯滅。邦德後來的劇本，迄今已達 20 齣以上，它們一貫以激烈、偏頗及顛覆性的內涵，全面否定現有的政權結構、社會價值及道德規範。他聲稱他的目的是推翻現狀、促進改革，藉以增進勞苦人民的福祉；他的批評者則指稱他借劇中的暴力亂行譁眾取寵。一般來說，邦德在英國一度是頗具爭議性的人物，然而他在國

外，尤其是德國和美國，則備受讚譽。

這些特色具體呈現在邦德的第二個劇本《獲救》(*Saved*) (1965) 中，本劇以倫敦南區的一群勞工青年男女為對象，呈現他們載浮載沉，姘居濫愛，其中有一場顯示一個嬰兒，被他的生父和暴力朋友用石頭砸死。在《清晨》(*Early Morning*) (1968) 中，維多利亞女王首先強暴了著名的護士南丁格爾 (Florence Nightingale)，然後收容她成為同性戀伴侶；隨後她的接班太子聯合首相企圖發動政變；最後女王升上天堂，滿意地啃著一隻血淋淋的人手。我們知道在正史上，維多利亞女王長期守寡，清心寡慾，在君主立憲的制度下，選擇能臣作為首相，帶領英國走向長期的安定繁榮。邦德感受到二戰後的英國民不聊生，於是顛覆了一向奉為聖君的形象，希望能促進大家面對現實，進行改革。最後邦德認為現代觀眾對於莎士比亞的《李爾王》，過份偏重它的藝術成就，遠離了該劇原來的政治衝擊，於是編寫了《李爾》(*Lear*) (1971)，讓劇中各種勢力之間互相殺戮，其殘忍暴亂的程度，在英國劇壇前所未有。以上三例顯示，邦德從社會的、政治的及文學的各個方面，推翻了根深蒂固的觀念，希望藉此讓群眾反省自己的現狀，進行革新與進步。

邦德後來的劇本包括《賓果遊戲》(*Bingo*) (1974)、《傻瓜》(*The Fool*) (1975) 及《女人》(*The Woman*) (1978)，他後來將它們集結成為三部曲，稱為《戰爭戲》(*War Plays*) (1985)。像他以前的劇本一樣，它們仍然滿富暴力與殘酷，藉以揭露或批評帝國主義、經濟剝削，以及戰爭等等，希望群策群力，共同去惡求善。

邦德在 1968 年以前的劇本，很多都不能公開演出；即使半公開演出，有的也曾遭到控訴和罰鍰。前面介紹過，國會在 1737 年制定了執照法，後來歷經修正，《劇院管理法》(Theatre Regulation Act) (1843) 更徹底廢除了劇場的壟斷制度，但政府仍有權力及義務維持舞臺演出中的「善良風俗及公共秩序」（參見第十章）。這項規定在執行時一直引發爭論，現在更為激烈，終於導致國會通過新法 (1968)，限制政府機構只能要求劇院保護觀眾「身體安全或健康」(physical safety or health)，如座位安全及緊急疏散通道等等，對劇本內容

及演出方式都不能干涉。新法通過後，不僅邦德所有的劇本可以堂而皇之地公開上演，連裸體也可以搬上舞臺，上面介紹過的《戀馬狂》即曾如此，後來音樂劇中更有積極又膽大的運用。

湯姆・斯托帕德 (Tom Stoppard, 1937–) 早年主要從事新聞工作，從 1960 年開始偶然編寫腳本，其中最為人知的是《羅增侃和紀思騰已死》(*Rosencrantz and Guildenstern Are Dead*) (1966–67)。劇名中的兩人在莎士比亞原劇中最後被英王處死，觀眾與讀者都對此非常熟悉，但是本劇卻讓兩人從一開始就在探討或然率與可能性，儼然人類的命運都是機率的問題，事實上他們卻受控於他們毫不了解的處境。作為哈姆雷特王子的童年玩伴，在莎劇中，受新王之命，前來監視回到宮廷後就行動怪異的王子，但哈姆雷特一開始就識破他們的動機，處處提防。在無所事事時，他們慣常彼此嬉戲、聊天、玩弄文字遊戲，就像《等待果陀》中的兩人一樣。全劇與原來的《哈姆雷特》交錯，或者重複，或者顛覆。莎劇原作中「戲中戲」的安排，現在成了預告本劇主角二人的死亡的設計，讓兩人對自己命定的結局充滿困惑，也挑戰了觀眾對原劇情的認知，以及對自身命運的思考。

卡里爾・丘吉爾 (Caryl Churchill, 1938–) 是英國國際知名的少數女性劇作家之一，內容以女性議題為重點。她在就讀牛津大學時即已寫了三個劇本，在 1960 年畢業後不久就由該校的社團演出。她畢業後的十年忙於結婚及養育三個兒子，只有在餘暇時編寫廣播劇及電視劇，不過從這份經驗中，她學會了短促場景及快速時空跳躍等等技巧。她在第一個足本的舞臺劇演出後 (1972)，持續為商業劇團寫劇，其中有的劇團設有工作坊，讓她可以觀察到自己劇稿的演出，進行修改；她承認這種安排對她的創作極有助益。

迄今為止，丘吉爾最成功的劇本是《九重天》(*Cloud Nine*) (1979) 及《頂尖女子》(*Top Girls*) (1982)。《九重天》分為兩幕，第一幕發生在非洲，主要在諷刺英國的殖民主義以及維多利亞時期的行為規範；第二幕在 25 年後，呈現那些殖民地的主子回到英國後，如何依循 1970 年代的風氣放浪形骸。《頂尖女子》的劇情發生在英國 1980 年代，分為三幕，每幕又有很多短場，時間

▲《頂尖女子》第一幕 © NORRINGTON Nigel / ArenaPAL

經常前後倒置，寫實風格中摻雜表現主義，有如夢境。大體說來，第一幕為慶祝瑪琳 (Marlene) 職位升遷的聚餐，來賓中有她的朋友，也有歷史和幻念中的人物，包括歷史上的女教宗瓊瑛 (Pope Joan) 及日本天皇的情婦二條夫人 (Lady Nijo)。她們一度都是頂尖女人，但都結局淒涼，例如女教宗瓊瑛最後生下嬰兒，女扮男裝身份曝光，被石頭砸死（參見第三章《女教宗》）。第二幕顯示瑪琳在男人環繞的公司上班，精明幹練，頤指氣使。這時自認是她外甥女的安吉 (Angie) 突然來訪，這位 16 歲的少女對她愛慕有加，但憎恨她的母親喬伊斯 (Joyce)，睡夢中都渴望將她殺死。第三幕的時間在第二幕的前一年，瑪琳自覺年過 40，一事無成，決心到倫敦闖蕩天下，於是將婚外情的女兒安吉交給妹妹喬伊斯照料。如上所述，最後一幕才是故事的起點，其它兩幕是瑪琳奮鬥的結果。現在的劇本順序，突出她成為頂尖女人所付出的代價。這種情形，加上女教宗瓊瑛等人的遭遇，顯示古往今來都重男輕女 (patriarchal)。如此內涵不僅發人深思，更易引起女性主義者的共鳴。

17–33　新環球及愛丁堡藝術節

劇場環境方面，值得介紹的有兩件大事，其一是「莎士比亞的環球劇場」 (Shakespeare's Globe) 或稱「新環球」(the New Globe) 的重新開幕。自從清教徒國會關閉所有劇場後 (1642)，位於泰晤士河南岸的環球劇場逐漸頹廢消失。為了在莎士比亞原來的劇場重演他的作品，美國的演員／導演山姆‧沃納梅克 (Sam Wanamaker) 正式發起重建環球劇場運動 (1970)，經過多年努力，終於在 1997 年落成啟用。「新環球」距離原來的劇場約有 200 公尺，結構式樣及演出方式盡量依照昔日典範。它有 857 個座位，外加可以容納 700 個站立的觀眾，類似當初庭院區的學徒。演出時間在白天及黃昏，觀眾與演員可以互相看見，直接溝通。演出中不准使用近代的聚光燈及擴音器；音樂都由人員現場演奏。演出季節在每年五月到十月的第一個星期；其餘時間作為教育用途。

另一件更為重要及影響深遠的是愛丁堡國際藝術節。在二戰尾聲的 1944 年，英國勝利在望，倫敦一群人士談論設立一個藝術節，可是他們也認識到飽受戰火摧殘的倫敦，在可見的未來，不可能提供足夠的場所與設備。但是他們相信，這樣一個節日將可能使英國成為世界音樂、戲劇、歌劇、芭蕾和視覺藝術的中心，吸引全球藝術愛好者的重視和參與。經過多方面的考量，蘇格蘭的愛丁堡雀屏中選，因為當地已有很多的表演場地及旅遊設施，而且風光明媚，腹地遼闊，政府又熱心支持。積極籌備後，在 1947 年八月首次舉行展演，宣稱這個節慶將「為綻放人類精神提供一個平臺。」

經過 50 多年的持續營運和不斷改進，愛丁堡國際藝術節已經成為世界上規模最大、聲響崇隆的節慶。它每年八月舉行，為期約三、四個星期。晚近幾年，每年都吸引約 25,000 名藝術家，1,000 個國際製作人，四百萬觀眾。以 2014 年的官方報導為例，紐西蘭派遣了 200 名表演者參加，包括戲劇、舞蹈、音樂、交響樂、電影及繪畫等項目，表演者有的已經國際知名，有人則是首次現身國際舞臺。紐西蘭尚且如此，其他表演藝術歷史悠久、資源豐富

的國家當然不遑多讓，它們互相爭奇鬥豔，美不勝收，除了展現國家的文化
藝術、提升國際形象之外，有的表演單位還希望能獲得國際製作人青睞，應
邀作巡迴演出；上面介紹過的許多劇本及劇作家，就是透過這個平臺，在世
界上嶄露頭角。

愛爾蘭

二戰後愛爾蘭正式改名為愛爾蘭共和國 (the Republic of Ireland) (1949)，不再是「大不列顛邦聯」(British Commonwealth) 的一員；它的總統成為全權領袖，在國際及外交事務上不必再經由英國國王的允許。愛爾蘭在 1950 年代推動國際觀光，一位劇場先進獲得贊助，成立了都柏林戲劇節 (Dublin Theatre Festival) (1957)。自此以後，除了兩年例外，皆每年舉辦一次，展演了許多國外的傑作，成為歐洲最早成功的戲劇節。這個戲劇節當然也推出本國的作品，而且很多都是新劇的首演。艾比劇團得天獨厚，既是重要劇作家的搖籃，也因為它在國際演出上獲得的聲響，成了吸引遊客的最佳宣導。

17–34　布倫丹・貝安

在 1950 年代最值得注意的是布倫丹・貝安 (Brendan Behan, 1923–64)。他生長於都柏林，父親雖是油漆工人，但在孩子就寢前會對孩子們讀古典文學，如左拉及莫泊桑等人的作品。貝安 13 歲就隨父親工作，同時參加革命軍活動，數次被判入獄監禁，在獄中學會了愛爾蘭語。他從 8 歲就開始酗酒，在完成兩齣劇本及一本自傳後去世。

貝安的第一齣戲《怪傢伙》(The Quare Fellow) (1954)，劇情發生在都柏林的一所監獄中，怪傢伙 (The Quare Fellow) 因不明原因被判處死刑，在次日即將執行。那傢伙 (The Other Fellow) 和其他囚犯一直七嘴八舌瞎聊，再穿插一個同性戀者的露骨勾搭。怪傢伙在劇中從未出現，我們看到的只是工人們為他挖掘墳墓。貝安在劇中依據自己的經驗，寫實地呈現了愛爾蘭監獄的實況。那時判處死刑相當普遍，劇中從各種角度批評它的野蠻及不人道；同性

戀尚屬非法，劇中也坦然呈現，同時揭露人們在性慾、政治及宗教各方面的偽善。

《怪傢伙》在愛爾蘭演出非常成功，瓊・倪特烏德隨即在她倫敦的戲劇工作坊演出，成功後轉移到倫敦西區的商業劇場，後來又到紐約的百老匯，最後還拍成電影。

貝安的第二齣劇本《人質》(*The Hostage*) (1958) 本來用愛爾蘭文寫成，後來才翻譯成英文，並延伸篇幅。劇情略為：某一個愛爾蘭革命軍人因為殺害警察被處死刑，一個英國的年輕軍人萊斯利 (Leslie) 於是被革命軍逮捕，作為人質，禁閉在一所妓院之中，後來與少女特蕾莎 (Teresa) 戀愛。之後警察突襲，雙方開火，萊斯利被警方打死，最後他的屍體在歌聲中緩緩上升。劇中探索愛爾蘭與英國的關係，批評政治野心斷喪了個人的愛情乃至生命。劇中人物很多來自愛爾蘭的民族主義者、自由主義者及天主教徒等等。技術上，劇中像布萊希特的劇本一樣，有時由人物直接和觀眾講話，還由不同人物唱出很多歌曲。本劇在都柏林成功後，同樣由倪特烏德在倫敦演出，然後轉到紐約的商業劇場。

二戰後愛爾蘭經濟長期低落，直到 1960 年代才開始好轉，政府趁機大量撥款，鼓勵藝術，在十多年前遭火焚毀的艾比劇院 (1951)，一直靠租借劇場演出，現在終於有自己的新家 (1966)。其他新出現的劇團及作家更所在多有，他們實驗創新，各展所長，低迷幾近半個世紀的劇壇，終於氣象一新。

17–35　布萊恩・弗里爾

其中最傑出的劇作家是布萊恩・弗里爾 (Brian Friel, 1929-)。他於大學畢業後，在小學及初中擔任數學教師將近十年，其間不斷在報章發表文章及小說。英國導演郭斯瑞爵士 (Sir Tyrone Guthrie) 在美國明尼蘇達州成立劇場時 (1963)，弗里爾前往參與半年，然後回到愛爾蘭，不久就演出了他第一個成功的劇本《費城，我來了!》(*Philadelphia, Here I Come!*) (1964)。劇中呈現

一個青年要移民美國，臨行前向父親道別，他以前長久在父親的商店工作，關係如同一般的雇主與員工，平平淡淡；現在生離死別，兩人都有說不出的感傷，斷斷續續，流露出深厚的親情。

弗里爾接著寫了 30 個以上的劇本，都以愛爾蘭為題材，有的批評政府任令人民貧窮痛苦，有的攻擊英國的侵略壓制，但他越來越超脫這種強烈政治性的傾向，呈現比較深入的基本生活及人情。《貴族》(Aristocrats) (1979) 呈現一個家族三代家長的社會地位每況愈下，最後一代的子女更生活貧困，地位低微。

《翻譯》(Translations) (1980) 講的是一個英國的繪圖單位，在 1833 年要製作愛爾蘭的地圖，需要將當地地名譯成英文，於是找到一個會兩種語言的愛爾蘭人協助。劇中涉及一段三角戀愛：女生只會說愛爾蘭語，男生之一只會說英文，但兩人彼此相愛，後來他突然失蹤，英軍要進村搜尋，當地人拒絕後，英軍威脅要摧毀他們的家園，逼著當地人加入反抗軍。此劇影射本劇寫作時期，大量英軍駐紮愛爾蘭的現狀。弗里爾最成功的劇本可能是《在陸拉薩舞蹈》(Dancing at Lughnasa) (1990)，全劇改編自屠格涅夫最好的長劇《鄉居一月》（參見第十二章），劇情其實是邁克爾 (Michael) 的回憶：在 1936 年他才 7 歲時，他的母親和四個姊姊們，在農村收穫的兩天中盡興跳舞，藉以消除平日生活的平淡和苦悶。最後，《莫莉・斯威尼》(Molly Sweeney) (1994) 中，全劇都是三個人物的獨白：其中劇名裡的主角莫莉・斯威尼回憶她從嬰兒時期就目盲，透過她父親對花樹蟲鳥等等的口頭介紹，用觸覺和想像了解外在世界。她結婚後，丈夫弗蘭克 (Frank) 找到眼科醫生萊斯 (Rice) 讓她復明，可是她用視覺觀察世界後非常失望，於是拒絕和醫生配合，再度失明，回到她熟悉的真實中。

如上所述，弗里爾很多的劇本只有人物之間的互動，沒有明顯的情節結構以及強烈的衝突。但因它們具有普遍的感染力，所以在歐、美等地也頗受歡迎。它們首演的地點大都在艾比劇院，把劇院的名譽提升到新的高峰。他也普遍被視為愛爾蘭的代言人，後來更被譽為「愛爾蘭的契訶夫」。

　　回顧歷史，愛爾蘭後裔的傑出劇作家很多，可說源遠流長，幾乎不勝枚舉。前面已經介紹過的就包括奧力弗・葛史密斯 (1728–74)、理查・謝雷登 (1751–1816)、奧斯卡・王爾德 (1854–1900)、蕭伯納，以及晚近的薩繆爾・貝克特 (1906–89)。貝克特在三一學院讀書時 (1923–27)，經常到艾比劇院看戲，他的《等待果陀》中，處處還可看到約翰・辛戲劇的印記：極簡化的佈景、落魄的流浪漢，以及詩樣般的對話。可是貝克特大學畢業後，固然曾經在愛爾蘭教書，但他一直都在尋找去外國發展的機會，而且大部分的時間都居留法國，後來更死於斯，葬於斯。這些傑出的劇作家，以及大家熟知的詩人及小說家，居留外國的原因固然因人而異，但給人總體的印象是：愛爾蘭縱然人傑地靈，但往往楚材晉用。

美　國

　　二戰期間，美國本土始終沒有受到戰火的摧殘，反而因為是同盟國的軍火庫而生產力大增。戰後初期美國成為超級強權，財富高居世界第一，美國戲劇史上三位頂尖作家的傑作，有兩位都在這時出現。除了尤金・奧尼爾 (Eugene O'Neill, 1888–1953) 已於上章介紹外，田納西・威廉斯 (Tennessee Williams, 1911–83) 和亞瑟・密勒 (Arthur Miller, 1915–2005) 相繼於戰後獨領風騷。比話劇更受歡迎的，是新興的美國音樂劇 (musical)，在 1950 到 1970 年代早期，出現了數量眾多的作品。

　　在 1960 年代，美國政治及社會發生急遽變化，社區劇場及劇團風起雲湧，大多以實驗性的演出為重點，相應的理念亦層出不窮，多彩多姿。到了 1975 年中葉，美國經濟下滑加速，百老匯地位低落，音樂劇卻是盛況空前。同一時期，各種非主流，甚至反主流的理論發展得更為徹底，後來在學術界籠統稱為「後現代主義」(postmodernism)，對編導及演出，產生許多徹底變化的觀念與手法。

　　雖然遭受種種挑戰，百老匯仍然是大多數劇場工作者的「龍門」，因為它最易獲得全國乃至世界的注意，那裡的演出也最能名利雙收。以上這些複雜的變化，本章大體上將依時間順序逐一介紹。

17-36　田納西・威廉斯

　　威廉斯生於南部的密西西比州，父親是鞋子推銷員，長年在外旅行，後來更把威廉斯送進自己的鞋子工廠做了三年工 (21 至 24 歲)；他的母親是典型的美國南方美女 (the Southern belle)，以容色自恃，並以已故祖父的地位自

傲，但是因為丈夫酗酒暴戾，已經分居多年。這些家庭背景，影響到他的成長與生活，更是他劇本的重要題材。

威廉斯從小學就開始參加學校的寫作比賽，希望能贏得獎金；擔任鞋工時更利用休閒時間創作，三年後因積勞精神崩潰，被迫離開鞋廠。但他不屈不撓，依靠零工收入終於從愛荷華大學英文系畢業 (1938)，並默默持續寫作，直到他將兩篇舊作改寫成《玻璃動物園》(*The Glass Menagerie*) 並在芝加哥演出 (1944)，觀眾起初反應冷淡，但在兩位批評家強烈的讚揚下，於次年轉到百老匯續演，竟然受到觀眾的熱烈歡迎，並獲得「紐約劇評人協會」當年的最佳劇本獎 (New York Drama Critics' Circle Award) (1945)，奠定了他在美國劇壇的傑出地位。

《玻璃動物園》全劇都是湯姆・溫菲爾德 (Tom Wingfield) 對家庭的回憶，重點在多年前他姊姊勞拉 (Laura) 與吉姆・奧康納 (Jim O'Connor) 跳舞談情的一段往事。那時湯姆在一家鞋子工廠做工，勞拉已屆適婚年齡，可是因為一腳微跛，性格內向，既不願上學，又找不到工作，母親阿曼達 (Amanda) 於是再三要求湯姆為姊姊介紹對象。他逼不得已，邀約同事吉姆到家晚餐。那天他家因為欠繳電費停電，只好用蠟燭照明。餐後在阿曼達的慫恿和安排下，吉姆和勞拉單獨相處，他運用新近學習的演講技巧，不僅突破她的靦腆，甚至和她跳舞，卻不小心打破她珍愛的玻璃動物。她初嘗愛情滋味，意亂情迷不以為意，他稱讚她的美貌趁機吻她，使她驚喜交錯中跌坐沙發，不能自己。未料吉姆離別時坦承他已有女友，並且即將結婚。在錯愕與失望的情況下，阿曼達諷刺兒子湯姆，導致他決定離開家庭，四處漂泊。

劇末，舞臺同時呈現兩個景象：一是湯姆在前臺，自敘離家後就沒有再回去；另一部分是這個家的內景，在沉默中阿曼達安慰著女兒，然後看了看丈夫懸掛在牆上的照片，隨即離開舞臺。那時勞拉沉默地半躺在沙發上，但舞臺指示寫道她的「稚氣已經消失，滿富尊嚴與悲劇性的美麗」。這時前臺的湯姆說道：

啊，勞拉，勞拉，我嘗試把妳拋棄，但是我比自己想像的要忠實很多。

我摸出香菸，我跨越街道，我跑進電影院或酒吧，我買酒，

和最接近的陌生人交談——任何可以吹熄妳蠟燭的事情！

（勞拉起身朝向蠟燭）

因為現在的世界是用電燈照明！吹熄妳的蠟燭吧，勞拉——就這樣，再見吧……

（她吹熄蠟燭。）

（大幕落下）

本劇顯然反映著威廉斯的家庭，尤其是他多年來縈懷心頭的姊姊。事實上，在他離家讀書期間，她就因為治療失敗而進入了公立療養院 (1943)。他在戲劇上名利雙收後，便將她轉送到私人療養院，讓她終生受到良好的照顧。就寓意上看，本劇呈現一個沒落家庭，爭取翻身未遂的掙扎。一方面，這個家庭成員間充滿了本能的親情與關懷，但是因為生活條件惡劣，他們難免衝突；長輩的敦促勗勉，往往引起晚輩的反感或消極抵抗。另一方面，外在環境物質至上，人慾橫流，不僅挫折了年輕一輩的努力，甚至讓他們迷失了奮鬥的方向。總而言之，本劇折射出美國南方的中、下層社會，以及作者本人的心理矛盾。

《玻璃動物園》以後，威廉斯立即完成了《慾望街車》(A Streetcar Named Desire) (1947)，呈現勃蘭琪・杜包爾斯 (Blanche DuBois) 到妹妹絲黛拉 (Stella) 家中暫住，不久就被妹夫斯坦利 (Stanley Kowalski) 強暴，因此精神崩潰被送進療養院。本劇在情節及人物造型上多處類似《玻璃動物園》：勃蘭琪也是典型的美國南部美女，自傲、矜持，愛裝腔作勢，她與社會的扞格不入也像劇作家的姊姊；此外，就像在《玻璃動物園》裡一樣，本劇中的往事曲折複雜，但大都透過回憶、自誇和查詢等方式呈現。《慾望街車》最大的差異在兩方面凸顯生活中非理性的力量：一、它特別強調情慾難遏的影響，不僅斯坦利夫婦如此，勃蘭琪在她丈夫死後，更強烈到飢不擇食的程度。二、

▲《慾望街車》1947 年百老匯首演製作的最後場景 © Associated Press

勃蘭琪和斯坦利都酗酒成性，酒後更慣於縱情。

　　作為一個南部美女，勃蘭琪一度追求過更多的財富、更高的社會地位，以及更有價值的生活，但是她同性戀丈夫的自殺給了她毀滅性的打擊，啟動了她愈來愈深的沉淪。這樣的題材在當時的美國劇壇相當罕見，加上劇中的人物造型突出，對主角的心理挖掘非常深刻，一推出便令人耳目一新。此外，本劇善於運用象徵，劇名及女主角的名字都是顯明的例子。女主角的名字「勃蘭琪」法國意味濃厚，顯示她自命不凡、高人一等：她來探望妹妹所乘坐的街車，正是帶引她走入情慾犧牲品的工具。以上這些優點，加上生動的臺詞，使本劇廣受歡迎，在百老匯連演 855 場，後來更製作成電影，傳遍全球。

　　隨著名譽和收入的劇增，威廉斯愈來愈患得患失，開始酗酒，並濫用安

非他命等藥物。他雖然繼續編劇，但缺乏新意，多半都在重複上述《慾望街車》的兩個特色。這些劇本包括《熱鐵皮屋頂上的貓》(*Cat on a Hot Tin Roof*) (1955)，《青春浪子》(*Sweet Bird of Youth*) (1959) 及《夏日煙雲》(*Summer and Smoke*) (1961) 等等。後來在票房失敗及輿論的批評下，威廉斯改弦更張，但毫無起色，僅能以上面介紹的兩劇留名後世。

17–37　亞瑟・密勒

　　二戰前後，美國另一個偉大的劇作家是亞瑟・密勒 (Arthur Miller, 1915–2005)。密勒父母是波蘭猶太移民，非常富有，但在經濟大蕭條時失去所有財產 (1929)，他必須工作才能完成在密西根大學的學業 (1938)。在校期間，他寫了處女作《並非惡徒》(*No Villain*) (1936)，並選修戲劇寫作課程，繼續創作。他第一個成功的劇本是《我的兒子們》(*All My Sons*) (1949)，在百老匯上演獲得東尼獎 (Tony Award)，接著的《推銷員之死》(*Death of a Salesman*) (1949)，在百老匯連演了 742 場，並史無前例地同時獲得當年紐約最重要的三個劇本獎。

　　1950 年代早期，美國眾議院為了打壓共產主義的思潮，組織了「非美活動委員會」(The House Un-American Activities Committee)，對作家們進行調查和迫害。密勒為受害人之一，他根據此次經驗寫了《考驗》(*The Crucible*) (1952)，呈現一段 1692 至 1693 年間在美國麻薩諸塞州的一個城市，藉審查巫術之名，迫害善良人士的史實。此劇是密勒劇作中在世界上演出次數最多的作品。本劇演出期間，密勒結識了瑪麗蓮・夢露 (Marilyn Monroe)，後來更離棄原配與她結婚 (1956)，數年後離婚，但這位美麗明星一年多後香消玉殞，密勒以他們的情愛為題材寫了《墮落以後》(*After the Fall*) (1964)，結果在藝術及德行方面都受到嚴厲的批評。他接著寫下的《代價》(*The Price*) (1968)，對家庭生活有深入的探討，廣受好評。

　　密勒在 1970 年代試驗性地寫了很多獨幕劇，均乏善可陳。同時他蒐集以

前的文章及戲劇理論整理出版，書名《劇場論述》(*Theater Essays*) (1978)。
後來他到中國北京導演《推銷員之死》(1983)，非常成功；就在同一時期，
該劇在美國電視播出，觀眾高達兩千五百萬人。密勒在 87 歲時和一位 32 歲
的畫家同居，在最後一個劇本《完成畫圖》(*Finishing the Picture*) (2004) 中，
隱約有其影子。以上簡介顯示，密勒獻身戲劇創作長達 60 餘年 (1936–2004)，
其中重要的劇作，大多以他的生活經驗為起點和背景，然後探討劇中人物的
思想和命運，以及它們與美國社會的關聯，尤其是其中涉及的公平與正義。

　　密勒獲得美國及全球性的讚美及獎項不計其數，但他最傑出的劇本一般
公認是《推銷員之死》。本劇呈現婁門 (Loman) 一家四口 20 年間的命運轉折，
它的主角威利 (Willy) 是紐約市一家大公司的巡迴推銷員，現年 63 歲；妻子
琳達 (Linda) 和他年齡相若，主持家務；他們的長子比夫 (Biff) 現年 34 歲，
次子哈比 (Happy) 略為年輕。本劇分為兩幕，第一幕呈現威利深夜回家，慨
嘆晚近年老力衰，行銷業績大不如前，預備次日申請調職。比夫離家將近 20
年，昨天第一次回家，現在加入父母談話，聲稱次日將向富有舊識借錢，準
備與弟弟一起開設公司。本幕於是在一片希望中結束。第二幕中，父子依照
計畫分頭進行，並約定在一家豪華餐廳見面以示慶祝。未料事與願違，威利
遭到開除，比夫所謂的舊友根本拒絕會面。父子如約在餐廳會面後，比夫兄
弟竟然逕自留下父親，與兩個賣身女郎先行離去，到深夜回家時，遭到母親
痛罵，要求他們立刻搬走。

　　以上事件，基本上均以寫實主義的方式呈現，穿插其中的是一連串威利
的回憶，基本上是以表現主義的手法顯示：比夫在高中時是優異的美式足球
球員，幾個大學都有意給他獎學金邀他入學，但他因為數學一科不及格未能
畢業，於是去尋找旅行售貨的父親，相信以他父親的口才，一定能說服老師
讓他在暑假補修，完成規定。他在旅館發現威利時，目睹他一向崇拜的偶像，
竟然跟別的女人廝混，還給她很多自己銷售的絲襪。比夫憤怒離開，從此四
處打工糊口，一度更因偷竊被捕入獄，直到兩天前才回家探望，現在遭到母
親驅逐，自知理虧，於是向父親道別。

▲《推銷員之死》1949 年於百老匯首演 © Condé Nast Archive / Corbis

　　此時威利頻頻詛咒自己，認定兒子才能出眾，自己才是他淪落的原因。比夫否認這種看法，卻趁機揭露家中所有的虛偽、謊言和錯誤的價值。最後他坦承自己不是一個「世人領袖」(a leader of men)；相反地，他只是個「十分錢一打」(a dime a dozen) 的貨色，做工永遠是「一小時一塊錢」(I am one dollar an hour)；他還說威利也不過如此。當威利認為這是他怨恨的表現時，比夫的憤怒到達巔峰，說道：

　　比夫：爸，我什麼東西都不是！我什麼東西都不是，爸。你能了解這點嗎？
　　　　　這裡面不再有任何怨恨。說穿了，我只是我自己。
　　　　（比夫因憤怒過度而衰竭崩潰，哭泣中抱住威利，威利沉默中摸索他的臉

龐。）

威利（震驚）：你在做什麼？你在做什麼？（對琳達）他為什麼哭泣？

比夫：看在耶穌份上，你能讓我走嗎？在某種意外事件發生以前，你能把
　　　那個虛假的夢拿走燒掉嗎？……

威利（長時間停頓，驚訝振奮交集）：這不是……這不是很不尋常嗎?比夫
　　　　　　　　　　　　　　　　——他喜歡我！

琳達：他愛你，威利！

　　在爭吵中大家筋疲力盡，紛紛就寢，只有威利特意留下，在幻想中和已
故的哥哥討論自殺，讓比夫獲得巨額的保險賠償金，以此作為資本，開創事
業，獲得成功。在他哥哥的鼓勵下，他疾步走向停車間。這時舞臺燈光及配
樂顯示他開車急駛而去，琳達等人聽見後披衣走向舞臺前沿，直接演出威利
喪禮之後的場景，然後幕落。

　　密勒認為，《推銷員之死》是齣現代悲劇：傳統的悲劇主人翁都是王侯將
相，現代的悲劇主角則是一般平民。這種特色，在主角的姓名中就有徵兆。
他的本名是威廉斯·婁門 (Williams Loman)，但為了增加他和顧客間的親切
感，他始終使用「威利」(Willy) 的暱稱，因為「婁門」(Loman) 聽起來很像
「低下」(low) 的「人」(man)。在內容上，《推銷員之死》反映著美國人一向
追求的「美國夢」(the American dream)，它的內涵固然因時代與個人而不同，
但就威利來說，他的哥哥白手起家成為巨富，正是美國夢的典範。他還認為，
一個沒有財富的人不僅沒有社會地位，甚至缺少個人尊嚴。為了獲得財富，
他最後甘願犧牲自己的生命，成全心愛的兒子，這是他的偉大，也是他的局
限：他沒有看到生命中更高的意義和價值。總之，威利終其一生，既是美國
夢的追求者，也是美國夢的犧牲者。

17-38 獨角戲

在 1950 年代，獨角戲 (One-person show) 開始在美國興起。這個劇種的特色是在一般戲劇的長度中，由一個演員 (Solo performer) 飾演其中所有的人物。歐洲劇壇在很早以前就有類似獨角戲的演出，不過它們大都是間歇性的出現，不像美國從興起後不僅連續不斷，而且愈演愈盛，至今亦然。由於歷時悠久，演員眾多，獨角戲的內容及形式變化多端，幾乎可說包羅萬象。

早期最成功的獨角戲是《今晚馬克・吐溫》(*Mark Twain Tonight*) (1954)，它由一個演員呈現這位著名美國幽默文學家的生平，連演了 2,000 場。後來呈現愛因斯坦及小說家海明威的獨角戲也廣受歡迎。另外一類的獨角戲則以著名的文學作品為對象，例如狄更斯的《聖誕頌歌》(*A Christmas Carol*) 就至少有兩個演員分別呈現，其中一個飾演小說中的 43 個人物，另外一個將飾演人物減少到 26 個，效果也較佳。第三類獨角戲以各種題材或主題為訴求，包括男女關係、母女關係、同性戀、愛滋病、酗酒、吸毒，甚至紐約市區的交通史。最後也是數量最多的一類是傳記或自傳，有的嚴肅，有的詼諧，還有的是自我坦白，如同告罪。

這種自傳性的獨角戲中非常成功的作品是《帶 Z 的麗莎》(*Liza with a "Z"*) (1972)，演員是麗莎・明尼利 (Liza May Minnelli, 1946-)。她的母親是著名的電影明星，她自己也從夜總會演唱開始，累積經驗，在電影圈嶄露頭角。不過她在這個獨角戲中面對觀眾，放聲高歌，激情舞蹈，並穿插她幽默的單行臺詞，受到熱烈的讚賞。她後來將歌曲製成唱片出版，大為暢銷，甚至更拍成音樂影片在電視播出。總之，麗莎・明尼利在這個獨角戲的傑出表現，使她在電視和電影的事業上更上層樓，而且歷久不衰。

在男性獨角戲演員方面，最傑出的當推斯伯丁・格雷 (Spalding Gray, 1941-2004)。他從出生到成長，足跡踏遍美國的最東部和最西部，最後定居紐約市，在 1960 年代晚期參加劇場工作，先後幫助建立謝喜納的「表演團」和「伍斯特團」，最後才選擇單飛，在 1980 年代到 1990 年代，自編自演了很

多獨角戲，有些拍成電影，其中最有名的包括《游泳到柬埔寨》(*Swimming to Cambodia*) (1985)，該電影主要在泰國拍攝，以自己之前客串一部電影中的小角色為故事基礎。後來他寫了一本自傳小說，回憶自己的成長、教育、家庭，包括他母親的自殺，並再進一步據此編寫了獨角戲《籠中妖怪》(*Monster in a Box*) (1992)。一般來說，格雷在這些作品中找尋自己作為一個小人物的困難、挫折和憂傷，以開放的態度，毫不隱諱自己的困惑和脆弱，但他持續努力，將它們轉化成神話式的成功，讓觀眾開懷歡笑。在享受將近 20 年的名利雙收後，他遭遇到嚴重的車禍 (2001)，最後在痛苦和抑鬱中去世。

以上的例證顯示，獨角戲的成功主要依靠演員的功力和魅力。他們可以自編自導，也可以借助外力。他們可以運用舞臺藝術，但一般只偏重燈光和音樂，因此製作費用不高，失敗成本有限，成功則名利雙收。這種經濟因素，加上美國人的普遍品趣，使獨角戲長期盛行，蔚為特色。

17–39　小型劇場

由於二戰之後物價不斷上漲，加上舞臺工作人員的薪酬增加，百老匯演出的製作費用不斷提高。為了保本獲利，百老匯必須盡量爭取廣大的觀眾。經驗顯示，這些觀眾喜歡的劇目偏向輕鬆愉快的喜劇和音樂劇，以及他們熟悉的經典名劇。在這種情形下，許多藝術家在百老匯之外的地方覓地演出，形成「外百老匯」(Off-Broadway)。在紐約格林威治村 (the Greenwich Village) 及它的東邊地區，也就是曼哈頓下城 (Lower Manhattan)，有許多從 1920 年代獨立劇場運動遺留下來的場地，其中的「廣場圓環」(Circle in the Square) 成立後 (1951)，次年演出田納西・威廉斯的《夏日煙雲》，賣座極佳，導致其它場地紛紛啟用，迅速達到 90 個左右 (1955–56)，舞臺形式多彩多樣。它們與演員及劇場技術人員的工會訂定契約，只要座位在 299 個以下，就可以減少或免除百老匯所要求的演出費用，幾千美元就足夠推出一齣新戲。這些戲碼範圍很廣，包括美國戲劇、歐洲的古典與前衛戲劇，以及音樂劇。

　　當物價繼續上漲，外百老匯的演出費用也愈來愈高，如果它們繼續保持 299 個以下的座位，就會入不敷出。很多劇場於是增加座位，慎重選擇劇目，作風與百老匯劇場近似。為了保持創作自由，很多新的表演場地紛紛出現，它們大多在格林威治村或附近咖啡廳、教堂的地下室，或屋頂閣樓等等便宜或免費的地方，形成「外外百老匯」(Off-Off-Broadway)。

　　外外百老匯早期最重要的場地是「奇諾咖啡」(Caffe Cino) (1958)。它本來只是退休舞蹈員「奇諾」(Joseph Cino, 1931–67) 在格林威治村開設的一家咖啡店，目的只在販賣飲料、食品並讓好友聚會，但不久經人勸導開始演戲。起初演出的大多是知名作家的作品，場地就是咖啡店的地板，後來添加的舞臺只有八平方英尺，因此演出的戲碼都人物不多，佈景簡單。即使如此，好的新作不斷出現，如《亮麗貴婦的瘋狂》(*Madness of Lady Bright*) (1964) 更連演了 200 場以上。從此以後，奇諾咖啡偏重新人新作，它的音樂劇《海上夫人》(*Dames at Sea*) (1966) 甚至創下最高紀錄，連演了 12 個星期。此劇上演後不久，奇諾去世，但他無意間創立的演出環境卻早已引發很多模仿，他的成績也獲得了普遍的肯定，其中最中肯平實的讚美是：他幫助劇作家首次獲得畫家及詩人一個世紀前就已享有的權利，可以從心所欲地表達自己，不必受到觀眾、票房、教會和輿論的干預。

　　奇諾咖啡之外，最傑出的劇場由艾倫・史都華 (Ellen Stewart, 1919–2011) 創立 (1961)。這個劇場一路以來遭遇很多挫折，名字也一改再改，今天一般人都稱它為「娜媽媽咖啡」(Café La Mama)，但它正式的名稱則是「娜媽媽實驗劇場俱樂部」(La MaMa Experimental Theatre Club，簡稱 La MaMa E.T.C.)。史都華長年在大公司從事時裝設計工作，後來租用了一個廉價的地下室自己開業，同時在晚上演出戲劇。她特別鼓勵年輕人寫作新劇，予以演出，讓他們能夠實際體會自己的作品，累積經驗。許多經她培植的青年後來回顧，年過 40 的史都華對他們的愛護不遺餘力，如同慈母。但史都華是位非裔美國人，白人鄰居不僅排斥她，甚至懷疑她從事色情行業。她於是申請並獲得咖啡店執照，企圖將劇場觀眾轉換成飲食顧客，但市政當局因為安全、

稅收等等原因仍然勒令她關閉劇場，她連換三個新址都遭到同樣的結果，她本人甚至還兩度被捕，短暫入獄。

在這一連串的打擊中，史都華決定到歐洲演出，希望能夠獲得國際好評，藉此引起紐約人的注意。她於是挑選了 16 個青年演員，由他們演出 22 個劇目 (1965)。其中在瑞典的演出獲得觀眾的熱烈迴響，邀請他們

▲艾倫‧史都華，1969 年攝於紐約娜媽媽實驗劇場俱樂部入口。
© Associated Press

次年再去演出，從此展開了娜媽媽國際演出的序幕，節目包括了外外百老匯所有劇場的傑作。因為這樣累積的聲望，史都華獲得福特 (Ford) 及洛克菲勒 (Rockefeller) 等基金會的捐款，購買了永久性的劇場 (1969)，場地寬闊，設備良好，非常適宜於表演和餐飲等活動。

從國際性的演出中，艾倫‧史都華逐漸改變了她的觀念及政策。最重要的是，她發現大眾最喜歡的劇本可看性也最強，她的興趣於是從編劇轉為導演，經常將兩類人員結合在一起。她還鼓勵編劇導演自己的作品，或者作單人表演。在 1970 年代，她正式宣稱娜媽媽劇場是藝術家的場地，不再僅僅是編劇人的溫室。在這種政策下，劇場繼續扮演文化大使的任務，不僅將展演地區擴展到全球各大洲，而且邀約很多外國知名的藝術家到她的劇場演講、

執導。史都華於 2011 年以 92 歲的高齡去世，大家公認她是娜媽媽劇場的「媽媽」，並且繼續她的理念和工作。

17–40　地方劇場

紐約市之外，各州出現了很多的地方劇場。美國從十九世紀開始就有很多地方劇場，但都是自生自滅，二次大戰後，兩個女富豪分別出資在達拉斯 (Dallas) 及休斯頓 (Houston) 建立了私立劇場 (1947)，接著又有一位女富豪在首都華盛頓興建了另一座 (1950)。它們演出各種劇目，成績優異，名傳遐邇。1960 年代，由福特汽車公司的福特家族設立的福特基金會 (The Ford Foundation) 出資在很多城市興建了表演場地。另外有些私人團體也紛紛出資興建，使得地方劇場的數目很快就達到 35 個 (1968)，其中最傑出的位於明尼蘇達州首府聖保羅 (St. Paul)，由英國著名導演也是演員的郭斯瑞爵士 (Sir Tyrone Guthrie) 等人主持 (1963)，目的在擺脫百老匯的商業壓力，演出歐美的古典劇本。這些劇場的數目後來持續增加，有職業性或半職業性的，也有與當地大學合作的，耶魯 (Yale) 及哈佛 (Harvard) 大學的劇團就是其中的佼佼者。

以上這些劇場的經費除了營運收入之外，不足之數一般都依賴各級政府、社區及私人捐助，若仍不足便可能面臨關閉的命運，因此劇場總數經常變化。為了協助這些劇場，有心人士成立了外外百老匯劇場聯盟 (The Off-Off-Broadway Alliance) (1972)，參加聯盟的劇場逐漸增加，到二十世紀末已多達 262 個 (2000)，分佈在全美 29 個州的主要城市及華府。這些劇場的規模、設備及節目隨地區而異，但一般都包括古典劇本、受歡迎的喜劇、音樂劇，以及新的美國本土創作。

在所有外百老匯或外外百老匯的劇場中，特別值得注意的是設在紐約市的莎士比亞戲劇節 (the Shakespeare Festival)。它成立後的第三年 (1957)，每年夏季都在該市的中央公園演出莎劇，免費供人欣賞，後來更在紐約市臨近地區演出 (1964)，以便一般人也有機會接觸到戲劇的瑰寶，提升藝術情操。

在此之時，富豪洛克菲勒兄弟又籌湊基金，興建了有三棟建築的林肯中心
(the Lincoln Centre) 分別表演音樂、歌劇及戲劇，先後落成啟用（1962、
1964、1966）。

17–41　愛德華·阿比

　　緊接在威廉斯及密勒之後，美國最富盛名的劇作家是愛德華·阿比
(Edward Albee, 1928-)。不過他在作品中引進了二戰以後法國荒謬劇場的風
格。阿比在出生兩週後就被收養，他的繼父擁有幾間劇場，所以他從小就接
近戲劇。就讀高中時，他先後兩次遭到開除，進入康乃迪克州的三一學院
(Trinity College) 後，在一年級因缺課又被開除 (1947)，因此被繼父母趕出家
庭，在格林威治村打零工為生，同時寫作劇本。他第一個獲得演出的劇本是
《動物園的故事》(*The Zoo Story*) (1958)。迄今為止，他創作及改編的劇本在
30 齣以上，包括《美國夢》(*The American Dream*) (1960)，以及更著名的《誰
害怕維吉尼亞·伍爾芙?》(*Who's Afraid of Virginia Woolf?*) (1962)。

　　這個劇本的劇名來自迪士尼 (Disney) 製作的動畫短片《三隻小豬》(*The
Three Little Pigs*) (1933)。該片從童話改編，其中一隻為防野狼攻擊，建築了
堅固的住所，但另外兩隻小豬不聽警告，一再高唱〈誰怕大壞狼?〉(Who's
Afraid of the Big Bad Wolf?)。此片名傳遐邇，現在阿比將歌名中的「大壞狼」
用英國著名女作家「維吉尼亞·伍爾芙」的名字 (Virginia Woolf) 取代，一再
由劇中人物哼出或唱出。

　　像尤奈斯庫的荒謬劇《禿頭女高音》一樣，本劇也是一對夫婦接待另一
對夫婦時，彼此間散漫無聊的談話。不同的是，《禿頭女高音》是獨幕劇，其
中的語言與情節愈來愈亂，的確毫無意義。本劇則為三幕劇，主人夫婦之間、
主人與客人之間的互動，雖然莫名卻又可以了解。劇中的主人夫婦是身為歷
史副教授的喬治 (George) 與瑪莎 (Martha)，她是該校校長的女兒。客人尼克
(Nick) 是同校生物學的年輕教授，妻子名甜心 (Honey)，兩人受邀到喬治家小

酌，停留的時間超過三小時，相當於全劇演出的時間。

劇本每幕都有標題，它們的劇情大略如下。第一幕〈輕鬆和遊戲〉(Fun and Games)：喬治和瑪莎從學校的酒會回家，瑪莎告訴丈夫她已經邀約尼克夫婦來家小酌。客人來後，瑪莎和喬治互相批評詆毀，客人先是尷尬，後來對兩人的遊戲漸感到興趣。喬治拿手槍射擊瑪莎，射出來的卻是一把雨傘。過程中大家隨興飲酒，甜心因為飲酒過量，跑往洗手間嘔吐。

第二幕〈迎春慶典〉(Walpurgisnacht)：喬治和尼克在戶外閒聊，遠方背景是慶祝春天來臨的聚會。尼克說到多年以前，甜心假稱懷孕逼他結婚，可是他們至今膝下猶虛。喬治告訴尼克他有一個同班同學，多年前意外殺死母親，次年開車又意外殺死父親，結果被關進收容所。喬治和尼克討論生育孩子的機會，由辯論到互相侮辱。他們回到室內和妻子們相見，瑪莎引誘尼克跳舞，告訴他喬治寫過一部關於一個人意外殺死父母的小說，但她父親不許發表，喬治聽到後攻擊瑪莎，尼克分開他們。喬治建議「抓客人」的遊戲，他用講故事的方式，挪揄甜心當年如何假裝懷孕逼婚。甜心聽懂後非常不快，又跑進洗手間。瑪莎充滿情慾地挑逗尼克，喬治假裝毫不在意，專心看書，但瑪莎帶著尼克上樓後，他憤怒地摔書又打擊房門，計畫告訴瑪莎他們的兒子已死亡。第三幕〈驅邪〉(exorcism)：瑪莎和尼克先後從樓上回到起居間後，門鈴響起，喬治帶花進入，高喊〈送給死人的鮮花〉(flowers for the dead)，此話來自《慾望街車》，指一段婚姻與外在的影響。瑪莎及喬治又開始爭論，喬治堅持月亮正在上升，瑪莎說她在臥房根本看不見月亮。接著兩人一同侮辱尼克，顯示他因為喝酒太多，和瑪莎在臥房時根本不能人道。喬治要尼克叫回甜心玩「養育嬰兒」的遊戲。因為瑪莎破壞了夫婦間長久的約定，對外人提起他們的兒子，他決定報復，首先批評她對嬰兒過分嚴格，然後敦促她「念誦」(recitation)，兩人輪流描寫他們對兒子的養育。瑪莎形容兒子聰明好看，指責喬治破壞他的生活，喬治則唱誦拉丁文的安魂曲 (the Libera me)，接著告訴瑪莎他稍早收到電報，說兒子已經在駕車時車禍死亡，細節就像他們稍早講述的一樣。瑪莎高喊「你不可這樣做」，然後昏倒。客人

清楚，這個兒子全係兩人虛構，瑪莎居然在客人前吹噓，喬治於是戳穿謊言，但兩人如此捉弄客人，全因甜心無法生育而起。客人離開後，喬治對瑪莎說沒有幻想的兒子反而較好，隨即唱起〈誰害怕維吉尼亞‧伍爾芙?〉，瑪莎回答道：「我怕，喬治，我怕。」

如上所述，《誰害怕維吉尼亞‧伍爾芙?》在莫名的情節中呈現美國大專院校兩個教授和他們家庭的生活。根據作者自述，劇中喬治和瑪莎的原型都是他的好友，丈夫是教授，妻子有自己的事業。兩人都脾氣惡劣，彼此經常吵鬧，但他們長期廝守，經常舉行沙龍酒會，每次都從週五下午五時開始，放任賓客盡興玩樂，到下週一才結束。關於全劇的意義，阿比簡短地說過：「誰害怕維吉尼亞‧伍爾芙，猶如誰害怕過著沒有幻想的生活 (who's afraid

▲《誰害怕維吉尼亞‧伍爾芙?》的電影版由伊麗莎白‧泰勒與李察‧波頓主演 © Underwood & Underwood / Corbis16–8

of living life without false illusions）。」據此我們可以推斷，劇中的四個人物都有自己的幻想，尤其是「養育子女」，但是因為他們沒有生育，又不滿意既有的現實，於是多方面尋求放鬆和遊戲。在〈驅邪〉一幕中，喬治「殺死了」虛構的兒子，認為廓清心中逃避性的滿足，反而可以面對現實，重新待人處事。這番話極可能反映他對瑪莎的真情，但是瑪莎的反應則是「我怕」：她擔心未來生活的空虛與無聊，也懷疑丈夫對她的感情。

除了主題之外，劇中還有許多有趣的細節，例如主角喬治和瑪莎的名字，也是美國開國元勳華盛頓夫婦的名字。此外，對話的文字幽默風趣，別出一格，貫穿全劇，由下例可見一斑：

> 喬治：瑪莎有錢，因為瑪莎父親的第二任太太，不是瑪莎的母親，是瑪莎
> 　　　母親死後，那個有疣的老女人非常有錢。
> 尼克：她是個巫婆！
> 喬治：她是個好巫婆，她嫁給一隻有紅色小眼睛的老鼠，他一定舔掉了她
> 　　　的疣或是類似的什麼東西，因為她在吞雲吐霧間就消失，幾乎在眨
> 　　　眼之間。噗！
> 尼克：噗！
> 喬治：噗！留下的除了一些治疣的藥品外，就是一張肥肥的遺囑。

17-42　音樂劇空前成功

上章提到《奧克拉荷馬！》(Oklahoma!) 在百老匯首演時 (1943)，連續演了 2,212 場，獲得空前的成功，開啟了美國音樂劇的黃金時代。漢默斯坦與羅傑斯接著聯手在百老匯創作了一連串的音樂劇，包括《南太平洋》(South Pacific) (1949)，《國王與我》(The King and I) (1951)，以及《音樂之聲》（又譯《真善美》）(The Sound of Music) (1959)。這些音樂劇獲得難以計數的獎項和榮譽。因為這些成功，音樂劇迅即在百老匯成為風氣，受到熱烈歡迎。如

《男朋友》(*The Boy Friend*) (1954) 先在倫敦演出 2,078 場，接著到百老匯演出時間更長。到了 1960 年代，音樂劇更上層樓，《屋頂上的提琴手》(*Fiddler on the Roof*) (1964) 連演 3,242 場；《我愛紅娘》(*Hello, Dolly!*) (1964) 連演 2,844 場；《窈窕淑女》(*My Fair Lady*) (1956) 更連演 2,717 場，廣獲讚賞，《紐約時報》更評為「本世紀最佳音樂劇之一」。

外百老匯受到影響，也開始演出音樂劇。布萊希特的《三便士歌劇》(*The Threepenny Opera*) 原本在各地演出時，成績不顯著，經過重新翻譯，並將原來音樂改得更為柔和之後，新版本在外百老匯上演 (1954)，竟然連演了 2,707 場，顯示即使小規模的演出亦能吸引大量觀眾。此後美國音樂劇即在外百老匯演出不斷，例如在 1959 至 1960 年間就超過十齣，包括從王爾德的《不可兒戲》改編的《愛情認真》(*Ernest in Love*)。較特別的是《夢幻傳奇》(*The Fantasticks*)，它原是從一個劇本改編，故事略為：兩個鄰居善意地運用計謀，讓他們的子女互相戀愛結婚。兩人後來發現父親們的計謀，憤怒中彼此分離，各奔前程，但都遭遇到痛苦的折磨，也因此成熟，後來二人再度聚合時便重新宣誓成為彼此的摯愛。它從開演以來 (1960)，連演了 42 年，總共 17,162 場，締造了目前音樂劇史上最長的連演紀錄。劇中的歌曲如〈嘗試記憶〉(Try to remember) 等等令人百聽不厭。因為它角色少，佈景簡單，樂隊只要兩、三人即可，因此經常在美國的地方劇場及高中上演，海外的演出也遍及至少 67 個國家。

黃金時代的音樂劇反映著「黃蜂社會」的美國夢。所謂「黃蜂」(WASP) 是四個英文字第一個字母的連綴：即白人 (White)，盎格魯・撒克遜 (Anglo-Saxons) 的新教徒 (Protestant)。美國自從開國以來，「黃蜂」一直主導著美國的政治、社會和經濟各個方面，它的主流劇場 (dominant theatre) 一直都是「黃蜂社會」的產物，載負著它的觀念和價值。在上面介紹過的《玻璃動物園》和《推銷員之死》兩劇裡，我們看到劇中人物追尋美國夢的失敗；在《奧克拉荷馬!》以後到 1960 年代中期的音樂劇中，大多人物追尋的都是愛情和家庭。他／她們戀愛是為了結婚組織家庭，生育子女。結婚以後的女

人以賢妻良母為己任，男人則循規蹈矩，追求事業的成功。這種黃蜂社會看似理所當然的觀念和期許，從 1960 年代後期開始，成為美國劇壇所極力挑戰和推翻的對象。

17–43 顛覆性戲劇的代表作:《長髮》及《哦! 加爾各答!》

滿富理想的甘乃迪 (J. F. Kennedy) 總統遭到暗殺致死後 (1963)，副總統林登‧詹森 (L. B. Johnson) 繼位。他接著競選總統 (1964)，得票率為美國史上最高的 61%。他任內推動「偉大社會」(the Great Society) 的立法，在黑白種族平等、社會醫療福利、教育文化等方面，都有具體的成就與進步。在他任內前三年 (1964–66)，經濟成長公認是戰後美國的黃金時代，各年的增長率分別是 7%、8% 和 9%；失業率降到低於 5%；年收入 7,000 美元的家庭比例，從 1950 年的 22%，上升到 55%。哈佛大學教授葛布瑞斯 (John Kenneth Galbraith) 新版的《富庶社會》(*The Affluent Society*) (1968) 更指出，美國家庭當年的平均收入達到 8,000 美元，是十年前的一倍。

然而其後的越戰導致詹森的聲望急劇下降。甘乃迪在位時即已派遣少數美軍到越南擔任顧問等職，詹森繼任之初忙於建設「偉大社會」，對越南根本未加注意。可是當情勢愈來愈壞時，他不得不持續增兵，最高時達到 55 萬人。隨著官兵死傷人數的增加，民間反戰的聲浪愈來愈高，校園學生的反戰抗議尤其激烈。他的支持度降到只有 36%，於是宣佈不參加下屆總統選舉 (1968)。

在這樣的政治與社會情勢下，美國的戲劇及劇場同樣發生了革命性的變化。在戲劇方面，很多劇本打破了幾年前還是禁忌的內容，其中有兩個音樂劇，在開創性和影響力方面，均可作為此時期的代表。較早的一個是《長髮》(*Hair*) (1967)，作者是兩位演員，聲稱劇中的主角和他同性戀的好友就是他們自己的化身，因此本劇具有自傳性。《長髮》先在外百老匯及百老匯演出，因為反應平淡而停演。後來經過徹底修訂，劇本結構變得更為鬆散卻寫實，還

在原來搖滾樂 (rock and roll) 的基礎上增加了 13 首新歌，並且改請俄荷根 (Tom O'Horgan) 擔任導演。他以前在娜媽媽實驗劇場導戲時，即以勇於突破創新，擅長處理情愛場面著名。在他排練本劇期間，紐約抗議越戰的群眾中有兩人脫下衣服，赤身裸體表示對警察強烈的抗議，《長髮》的作者們建議在劇中加入類似場景，獲得導演欣然接受，以致《長髮》於停演三個月後在百老匯重新揭幕時，展現出全新的風貌。

《長髮》的中心人物是克勞德 (Claude)，他為了逃避徵召入伍參加越戰，與一群年輕男女密切往來，形成「部落」(tribe)。「部落」一詞來自美國的原住民，劇中這群年輕人用此稱呼自己的社區，過著放蕩不羈、吸食藥物、性愛自由的生活。對於是否應召入伍，克勞德始終猶豫不決。在部落其他成員燒毀徵兵令時，他卻懦弱地燒毀一張假的，寄望入伍前的體檢能將他刪除。結果體檢通過，加以他父母可能停止對他的經濟援助，使他在個性與體制間面臨痛苦的選擇，最後無奈地在舞臺中央倒下。

本劇演員在演出進行的過程中，始終和觀眾打成一片，並且頻頻引導他們參與。例如在開幕時，克勞德坐在舞臺中央，部落其他成員則先陸續到達觀眾區，等到所有成員到齊後，再以緩慢的動作離開觀眾，走上舞臺。又例如在劇末，當克勞德倒下後，部落成員們唱著〈讓陽光照進來〉(Let the Sun Shine In)，邀約觀眾走上舞臺一起跳舞。

《長髮》反映著 1960 年代美國嬉皮（hippy 或 hippie）的生活。一般的印象是嬉皮大多年輕，往往集中於大專校園，男女雜處，奇裝異服，愛好搖滾樂，習用違禁藥品，對社會禮俗採取輕蔑和反抗的態度。《長髮》中的人物的確具有嬉皮的這些特色，但是強調這些特色背後崇高的理想。譬如當時的髮型一般都女長男短，嬉皮的男性卻特意蓄上長髮，標誌他們追求男女平等。至於他們的服裝，無論男女都偏重黯淡的工作服，或者外國及本地原住民的服裝，藉以顯示他們追求簡樸，反抗物質主義。

劇中的歌曲更能充分彰顯嬉皮的情懷。在首場他們裸體出現時，他們歌頌人的身體是美麗的而非骯髒的 (dirty)，值得欣賞讚美而不是輕鄙隱藏。他

們進一步主張開放性愛，認為那是一種恩賜 (gift)，不應當受到壓抑。此外，本劇也展現種族平等。長久以來，美國各州法律禁止「種族雜婚」(miscegenation)，可是本劇演出前不久，美國最高法院裁決這些法律違反憲法。劇中反映著這個歷史性的裁決，有段唱詞呈現三位黑人女性表示她們喜歡白種男孩，因為白種男孩是那樣好看 (white boys are so pretty)；又有三位白人女性說她們喜歡黑人男孩，因為黑人男孩是那樣可口 (black boys are delicious)；更有一段大膽的歌詞，直接主張「黑人、白人、黃人和紅人，在特大的床上做愛」(Black, white, yellow, red. Copulate in a king-sized bed)。

《長髮》也批評美國在國際事務中的自私和霸權。部落成員想像克勞德在徵兵中心有如下的談話：「徵兵是白人把黑人送去和黃人作戰，為的是保護他們從紅人偷來的土地。」另一段甚至表現部落成員侮辱美國國旗，但具體激烈比不上以下連續出現的三場：一、在克勞德的幻覺中，伴隨舞蹈的歌曲是〈空間漫步〉(Walking in Space)，在飛機飛到越南領空時，他從飛機中跳出，

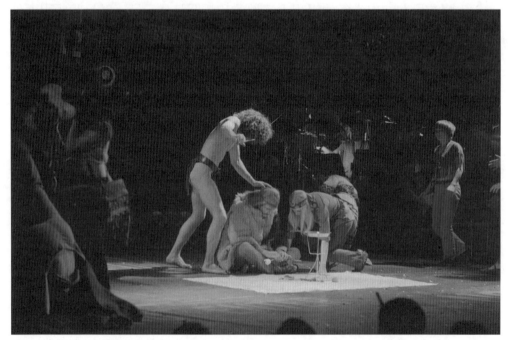

▲1968 年在紐約畢爾特摩劇院 (Biltmore Theatre) 演出《長髮》的一景 © Bettmann / CORBIS

看到佛教和尚互相殘殺，倖存者又被天主教修女掐死，然後修女也遭殺害，殺她們的兇手又都慘死。如此一連串殺戮中，很多美國的古今名人也都遭到同樣的命運。在表演這些殺戮時，舞臺暴力愈來愈高，直到最後才平息下來。二、在〈三五零零〉(Three-Five-Zero-Zero) 一場中，越南的美軍指揮官驕傲地告訴記者，敵軍在一個月中的死亡人數達到 3,500。為了強調美軍的慘無人道，顯示越軍死亡人數的數字不是阿拉伯數字，而是以拼寫的英文炫耀，最後詛咒越戰是場「骯髒的小戰」(It's a dirty little war)。三、接著的一場是將莎劇《哈姆雷特》中讚美人的偉大的臺詞，譜成旋律唱出（人的智慧無窮，行動敏捷等等），充滿諷刺的意味。

《長髮》還提倡簡單樸素的生活，鄙夷當時的物慾橫流。在劇情前半部結束時，部落的成員裸體進場，唱著頌揚「念珠、花朵、自由、快樂」的短歌。後來他／她們一再表示幾乎一無所有。在後半部快結束時，他／她們高唱〈晨曦中星光美麗〉(Good Morning Starshine)，歌頌大自然取之不盡、用之不竭的寶藏。

總之，《長髮》以反對越戰為起點，呈現了美國一群青年對國家未來的寄望。它的首演受到絕大多數紐約報紙和電視的好評，認為它的題材和形式都新鮮有趣，發人深省。它在百老匯連演了 1,750 場，它的插曲唱片銷售量高達 300 萬張，成為當年十大暢銷唱片之一。《長髮》在紐約上演半年後，即在美國巡迴演出，到了 1970 年時，它已在北美洲外的 19 個國家演出過，而且是使用當地的語言。在南斯拉夫演出時，當時的總統狄托 (Josip Tito) 還親臨觀賞。

風氣既開以後，紐約隨即演出了英國肯尼思・泰南 (Kenneth Tynan) 導演的《哦！加爾各答！》(Oh! Calcutta!) (1969)。本劇劇名來自法國名畫畫名 O quel cul t'as，它的發音接近印度的大城加爾各答，但意義上則是個雙關語，一指印度節日中的一種糕點，另一個意義則是「你的臀部真美」(What a bottom you have)。正如這個情色幽默所示，本劇展現出數種有關情慾與性愛的片段，稱為素描 (sketches)。全劇分為兩部，各部都有六到八個彼此獨立的

素描，由舞蹈動作和歌曲組成；隨著場次的變化，歌者或為個人，或為全體不一。

第一部中的素描有八個，包括如下三段：㈠〈脫下外衣〉(Taking Off the Robe)。此時的歌曲即為〈脫下外衣〉，演員們在跳舞的過程中也真的脫下他／她們的外衣。㈡〈狄克和珍妮〉(Dick and Jane)。一個保守的少女在做愛時總是不夠放鬆，後來她發現男伴非常不滿，於是在歌聲中變得靈活。㈢〈可口的冒犯〉(Delicious Indignities)。一個貞潔的婦女被她的愛慕者勾引得逞，他在做愛時發現她並非他想像中那樣冰清玉潔。第二部的素描有六個，包括如下三段：㈠〈生命苦短〉(Life Is Over Much Too Soon)。放映一部預先錄製的短片，其中裸體的演員們以跳舞詮釋性愛。㈡〈人上人〉(One on One)。另一個詮釋做愛的影片。㈢〈尾聲〉(Finale)。演員們出來唱歌跳舞，並且以自問自答的方式，詢問觀眾觀賞演出的經驗。問題包括「你們這些傢伙，怎麼那東西沒有硬的？」(How come none of the guys have hard-ons?) 回答是「這是我的男友——他的就很硬。」

《哦！加爾各答！》因為一再長時間展現裸體男女，初演時引起相當爭論。《紐約時報》認為本劇裸體部分雖然脫離常軌，但尚有可觀，然而整體演出則思想幼稚，令人昏昏欲睡 (sophomoric and soporific)。就觀眾反應來看，本劇在外百老匯及倫敦初演時即頗受歡迎，後來轉到百老匯演出 (1969)，更連演 5,959 場，創下了當時美國百老匯劇目的連演紀錄。

17-44 獨步全球的音樂劇作家：史蒂芬・桑德海姆

顛覆性的《長髮》以後，傳統的音樂劇雖然有人繼續，但更能代表新時代情勢的卻是史蒂芬・桑德海姆 (Stephen Joshua Sondheim, 1930-)。他生長於紐約市的一個猶太家庭，10 歲時遭父親遺棄及母親虐待，雖然衣食無憂，但性情孤僻，只與音樂劇大師漢默斯坦二世 (Oscar Hammerstein II)（參見第十六章）的兒子成為好友。桑坦 9 歲時看了一齣音樂劇而埋下了興趣的種子，

15 歲時看了漢默斯坦新作《天上人間》(Carousel) 的首演後感動不已，被音樂劇的世界深深吸引，中學時就自己寫了一齣校園音樂劇，原想呈給漢默斯坦獲得讚美，不料反倒受到嚴酷的批評，但在漢默斯坦傾囊相授下，桑坦獲得了編寫這門藝術的基本訣竅，一輩子受用無窮。漢默斯坦二世在去世前 (1960) 一直給他教導、訓練與栽培，他自己也發奮圖強，在高中時勤練鋼琴，在大學時練習創作，畢業後又獲得獎學金學習作曲，在 25 歲時受僱為《西城故事》(West Side Story) 撰寫歌詞 (1957) 而嶄露頭角。

十多年後，他終於得償宿願，為《伴侶》(Company) 一劇填詞譜曲 (1970)。這個作品以諷刺的眼光呈現紐約當代的愛情與婚姻，只有一些觀念和少數人物，沒有明顯的傳統情節，但它不僅獲得成功，而且開啟了桑德海姆終生的職業生涯。《伴侶》以後到《熱情》(Passion) (1994) 為止，桑德海姆創作了十個重要的作品，大多是一人包辦詞曲創作，少數則係與別人合作。

桑德海姆的音樂劇有個明顯的特色：它們大都是改編自別人的作品，但題材及風格變動不居，歌詞睿智幽默，一針見血，歌曲絕對與劇情鋪陳或人物的內心活動息息相關。《小夜曲》(A Little Night Music) (1973)，以瑞典英格瑪‧伯格曼 (Ingmar Bergman) 1950 年代的電影《暑夜微笑》(Smiles of a Summer Night) 為基礎，情節比較傳統，受到極高的讚揚；《瘋狂理髮師陶德》(Sweeney Todd) (1979) 故事源自根據小說改編的通俗劇（參見第十章），以工業革命後的倫敦為背景，在種種謀殺復仇、血腥荒謬的情節中，蘊藏著對於社會公義不再、人性虛偽殘忍的指控；《拜訪森林》(Into the Woods) (1987) 是以德國格林兄弟的四個童話為基礎，但第二幕的情節翻轉，向內挖掘出人性共通的黑暗面，徹底顛覆挑動了觀眾對於童話原型的認知或認同；《刺客》(Assassins) (1991) 檢視謀殺美國總統兇手的動機和幻想；《熱情》是從義大利電影改編而成，呈現單方苦戀者的痛苦。桑德海姆也有改編失敗的作品，例如《那些曾經有過的歡樂歲月》(Merrily We Roll Along) (1981) 就是根據 1934 年美國的一部同名劇本，但是因為在戲劇結構上採用非傳統的倒述方式，場次安排又讓觀眾感到一頭霧水，演出後受到強烈負面批評，只演了 16 場後就

戛然停止。

《熱情》以後，桑德海姆只有三個較為重要的作品，但包括《巡迴表演》 (*Road Show*) (2008) 在內，顯然已是強弩之末。不過由於他為音樂劇獻身長達半個世紀，備受劇壇尊重，長期當選為美國劇作家協會的主席 (1973–1981)；他的劇作成績輝煌，獲得高達八次的東尼獎，《紐約時報》更推崇他為美國二十世紀音樂劇劇場裡出類拔萃的偉大藝術家。其實更為重要的是，從世界戲劇的歷史上來看，美國的音樂劇經過漢默斯坦二世及桑德海姆兩個世代的耕耘，已經成為美國的特殊成就，笑傲全球。

17–45　美國經濟下滑　百老匯地位調整

越南戰爭期間 (1955–75)，美國耗費了 1,100 億美元（相當於 2011 年的 7,380 億美元），造成聯邦政府入不敷出。二戰後逐漸復甦的世界經濟，有些地區的生產力終於趕上美國，可以進入美國市場獲利，造成美國貿易從順差變成逆差。更嚴重的是石油價格突然暴漲 (1973)，美國物價飛騰，經濟成長率下降，公、私機構及個人對戲劇的捐助大量減少，外外百老匯絕大多數的劇團都無法立足，百老匯的地位也發生了微妙的變化。

相對於歐洲許多公立的劇場及劇團，百老匯的表演場所及製作演出，基本上都是私人企業的投資，自負盈虧，因此各方面都在不停變化。1930 年代，百老匯平均有 54 個劇場，每季總共演出劇目 146 齣；1964 年，劇場數目已經逐漸減少到 36 個，劇目只有 63 齣；到了 1990 年代，更降低到 30 多齣。百老匯劇目的製作經費一直在不斷增加，例如《毒藥摻酒》(*The Arsenic and Old Lace*) 的製作成本原來只需 37,000 美元 (1936)，半個世紀後重演時高漲到 700,000 美元 (1986)。音樂劇的製作成本較高，盈虧的幅度也相對增加。例如連演了 42 年的《夢幻傳奇》，獲利高達原來投資的 40 倍。另一方面，1984 至 1985 年的一齣新的音樂劇《苦差事》(*Grind*)，損失了全部投資的 4,750 萬美元；在 1992 年有兩個類似的節目，損失分別高達 800 萬美元及

1,000 萬美元。

為了保本獲利，百老匯必須盡量爭取廣大的觀眾。據估計，百老匯觀眾的平均年齡是 44 歲，大多數都來自白天有工作的中、上階級。他們晚上到劇院主要是為了休閒，喜歡的劇目偏向輕鬆愉快的喜劇和音樂劇，以及他們熟悉的經典名劇——這些都成了上述外外百老匯意欲顛覆的對象。弔詭的是，百老匯經常演出外外百老匯或地方劇團叫座的作品，正因為它們的實驗性強或創新度高。箇中原因相當簡單：那些劇團製作成本比較低廉，有的甚至是非營利組織，所以可以大膽嘗試。但是它們即使成功，仍然不易獲得全國性的關注，於是在自行演出後，仍然希望能夠躍進百老匯，名利雙收。就百老匯的製作人而言，一旦獲得演出版權，往往邀約著名的電視或電影明星擔任主角，再在其它方面踵事增華，然後大肆宣傳，成功率很高，有許多還發展成為長演。例如在 1992 至 1993 年只上演了 33 個劇目，票房總收入卻達到 3 億 2,777 萬美元。

即使商業上非常成功，百老匯的地位卻發生了微妙的變化。1950 年代以前，它一直是美國劇壇的燈塔，製作的節目或巡迴全國，或成為地方劇團模仿的對象。可是從這個轉折點以後，它失去了兩個多世紀以來的地位，反而需要從外地劇團汲取藝術的養分，才能維持自己的壯大，在國際上散發美國劇壇的光芒。

17–46 另類劇團的興起與沒落

在外外百老匯劇場興起的同一時期，紐約也出現了顛覆性的另類劇團，其中最有影響力的是「生活劇團」(The Living Theatre)，由朱利安・貝克 (Julian Beck, 1925–85) 及朱迪思・馬利納 (Judith Malina, 1926–) 聯手創立 (1946)，目的在推翻當時貧富不均、競爭激烈的社會，希望將它改變成互相合作，彼此友善的社區。早期的演出大都是歐洲現代劇作家及詩人的作品，後來阿鐸《劇場及其複象》(*The Theatre and Its Double*) 譯為英文出版 (1958)，

貝克深受影響，編導了《聯繫》(*The Connection*) (1959)，其中運用阿鐸殘酷
劇場的方式（參見第十六章），在演出中使用多媒體，呈現一群觀眾在觀看一
部紀錄影片的製作，人物滿口汙言穢語，不斷吸食法律禁止的毒品，還以癮
君子身份遊走於觀眾中間，假裝討錢去買毒品。這個演出獲得了很多獎項，
後來又到巴黎的國際劇場 (the Theatre of Nations) 演出，聲名大噪。

　　「生活劇團」日後因為欠繳稅款，被迫遠赴歐洲演出四年 (1964–68)，演
出劇目多為集團創作，內容具有強烈的顛覆性。劇團在返美後最重要的製作
是《當下天堂》(*Paradise Now*) (1968)。全劇配樂是新創的搖滾樂，劇情分為
八個部分，內容從喚醒觀眾的政治意識，到引導他們接近當代情勢，最後敦
促他們走向街頭，繼續革命。整個演出中，演員不時融入觀眾，在舞臺及觀
眾區不斷遊走，強迫觀眾認同他們的意見，對反對者予以侮辱謾罵。劇中還
包括一場全裸的演出，因此後來受到紐約市政府的處罰。紐約以後，本劇巡
迴全美，所到之處都會引起激烈的爭論，但幾乎所有不滿現狀的劇團都模仿
它：減少語言份量，強化肢體動作，並使用搖滾樂，導致這個新的表演型態
遍及全國。接著「生活劇團」預備出訪巴西，很多團員卻在此時紛紛脫離，
朱利安率領剩餘團隊在巴西演出時 (1971)，又遭入獄懲罰數月，然後被驅逐
出境。此後批評家紛紛指出他的演出不夠成熟，觀眾的好奇心與支持逐漸衰
退。在他去世後，劇團全賴另一創辦人艱苦奮鬥，維持迄今。

　　受到「生活劇團」的影響，「另類劇場」(alternative theatre) 紛紛出現。
上文提過美國的「主流劇場」(dominant theatre) 一直都是黃蜂社會的產物，
反映著白人中產階級的理念和價值。從 1960 年代開始，少數種族和其它弱勢
團體極力爭取自己的地位和利益，紛紛組織劇團為自己的喉舌，形成「另類
劇場」，在商業、政治及藝術觀念上，都和「主流劇場」分道揚鑣，甚至針鋒
相對。

　　到了 1970 年代，「另類劇場」不僅種類繁多，而且數量驚人。幾乎所有
的少數民族（包括非裔、西班牙人、拉丁人和亞洲人）和特殊團體（包括女
性主義者、同性戀及殘障人士）都組成了自己的劇團，而且遍及全國，各自

為政，例如女性主義者的劇團就超過 100 個，其餘可見一斑。它們的參與者大都不是專業戲劇人員，一切演出事務都必須從頭學起，事倍功半；參與的少數專業劇場人士雖然竭力奉獻，但大多力不從心，以致「另類劇場」在 1980 年代迅速衰微。下面將介紹具有代表性的幾個劇團和領導人物，藉以呈現這個美國劇壇特有的現象。

為了批評美國當時的政治及社會問題，以及展現對西方霸權的反抗，彼得・舒曼 (Peter Schumann, 1934–) 在紐約創立了麵包與傀儡劇團 (Bread and Puppet Theatre) (1962)。團名來自他認為劇場猶如麵包，是生活的必需品；另外，他每次的演出都使用傀儡作為意象。劇團成員大多是自願參加，外加補充的新手，組織鬆散，但由他主導運作。他的演出語言對話很少，偏重視覺意象，不同大小的傀儡（有的高達七公尺）更是不可或缺。演出的內容大都取材於《聖經》、神話及著名的故事，然後組成幾個獨立的片段，藉以推進博愛和人道，貶抑物慾和欺詐。為了表示他對商業劇場的輕視，他每次演出不僅盡量免費，而且還贈送觀眾麵包。後來他接受佛蒙特州一個專科學校的邀請作駐校劇作家 (1970)，迄今仍不時演出。

另一個知名的「另類劇場」是「開放劇團」(The Open Theatre) (1963–73)，由「生活劇團」以前的團員約瑟夫・蔡金 (Joseph Chaikin, 1935–2003) 主導。他鼓勵演員結合音樂及舞蹈，盡量擴大肢體的表達能力，參與「集團創作」(collective creation) 的編導方式，由演員根據自己的經驗編劇。由於有的演員編寫的都是他／她個人的經驗，於是成為獨語藝術家 (Monologue artist)。該團最著名的作品是《蛇》(The Serpent) (1970)，呈現一連串歷史上的謀殺事件。由於該團只注重演員而非觀眾，加以集體創作產生的佳作極少，以致觀眾不多，財務困難，蔡金最後決定停止營運 (1973)。

一般來說，由於美國經濟在 1970 年代中期以後持續惡化，外外百老匯及社區劇團大都難以繼續維持，碩果僅存的劇團都紛紛放棄以顛覆為主要的訴求，美國劇壇出現了嶄新的風貌。

17–47　即興劇場與環境劇場

即興劇場的創始者一般都公認是亞蘭・卡布樓 (Allan Kaprow, 1927–2006)。他本來是繪畫和裝置藝術的教授，在紐約市區和一位同事共有一間畫廊，但他受到前衛音樂家約翰・凱吉 (John Cage Jr., 1912–92) 的影響，興趣逐漸轉移到表演藝術，後來在他的畫廊演出了《六段十八場的即興表演》(*Eighteen Happenings in Six Parts*) (1959)。整個演出分為六段，用鑼聲表示每段的開始和結束；畫廊用透明塑膠板等物區隔為三個區域，六段在這裡同時進行，總共有十八場。因為空間不大，觀眾人數很少；演出時演員在他們中間遊走，鼓勵他們積極參與，隨性反應；因為他們的反應不能預料，每次的演出也都獨一無二。加以觀眾觀看的場地不斷隨意更換，他們看到的只是不同的片段，所得的印象及感受也就差異懸殊。

卡布樓這種演出方式的模仿者很多，但是因為每次演出的進展都不能控制，結果往往自成一格，因此很難追查它真正的起源。但即興劇場的特徵卻非常明顯：一、它強調觀眾實際參與演出，因此打破了演員與觀眾的區別，也廢止了畫框式的舞臺。二、它既是即興演出，因此沒有事先寫好的劇本，也沒有排演，演員事先準備的臺詞並不重要。三、它既然即興而且同時多處演出，因此可以結合其它類型的表演。某次演出中加入了一種新型態的爵士樂，因為得到激賞而使它開始流行。四、它的觀眾很少，因此不是大眾藝術，很難擁有職業演員，與傳統劇場截然不同。由於以上的這些特質，美國、歐洲及亞洲很多國家先後都出現了以即興為主的劇團；同樣因為這些特質，各地的即興劇團在曇花一現後也逐漸式微。

受到即興劇場的影響，謝喜納 (Richard Schechner, 1934–) 提倡環境劇場 (the environmental theatre)。他在受聘為紐約大學教授後 (1967)，隨即將他主編的《突蘭莉戲劇評論》(*Tulane Drama Review*) 易名為《戲劇評論》(*The Drama Review*)，並發表長文提倡環境劇場 (1968)。他界定環境劇場介於傳統劇場與即興劇場之間，認為它具有六個「公理」(axioms)，其中要點約為：

它的重點全在表演 (performance)，劇本可有可無；它要求放棄傳統的畫框舞臺，俾便觀眾與演員在形體上能夠互相接觸，打成一片；由此推論出的另一「公理」是演出中的焦點 (focus) 不但是變動不居，更可以是多元並存。

謝喜納組成自己的劇團「表演團」(the Performance Group) (1968)，劇場由停車場改建，平臺及高臺分散各處，演員觀眾都可使用，沒有一般性的座位。首演劇目是《69 年的戴歐尼色斯》(*Dionysus in 69*)。它由尤瑞皮底斯《酒神的女信徒》(*The Bacchae*) 改編，將原劇中的主角名字用作劇名，將演出的 1969 年附後，表示是當年的演出。劇情為一連串的短場，包括酒神誘導國王彭休斯化裝為女人去偷看酒神女信徒們的舞蹈，在被發現後遭到撕裂致死的慘劇。全劇的意旨在敦促人們既不必壓抑情慾，又不能過份放縱。演出中有多處突破紐約劇場的禁忌，包括男人互吻，以及男人和女人正面全裸的場面。本劇連演了 14 個月，後來還拍成電影。謝喜納後來還製作了幾個戲劇演出，方式及內容與上劇大同小異。為了實踐演員訓練的理念，他和紐約大學的同仁創立表演研究系 (Performance Studies)，系下設立工作坊，訓練學生及團員。他創立的「表演團」後來改名為「伍斯特團」(the Wooster Group) (1980)，有了新的領導和作風。

17–48　1960 年代後的劇場創新

法國在 1960 年代後期出現了「後結構主義」(poststructuralism) 與解構主義 (deconstructuralism)，認為人類語言 (language) 的意義 (meaning) 只是符碼 (code) 在一種結構 (structure) 中，因為彼此對照 (contrast) 的遊戲而產生，並不能反映外在世界的「真相」(reality) 或「真理」(truth)。簡單來說，這種理論認為語言的意義無法肯定，因此不是人類溝通的有效工具。主張這種觀念的領導者來自不同的學術領域，他們依據的理由及論述的方式互不相同，甚至彼此排斥。

這些觀念影響了 1960 年代後的美國劇場,很多新的風格和演出方式於焉

出現。後來有學者通稱為「後現代主義」或「後戲劇」(postdrama)。像上面介紹過的即興劇場一樣，這些新的標籤很難有確切的定義和指涉，但卻表示很多明顯的特質：一、以《詩學》為典範的亞里斯多德式的劇本，結構完整，觀眾了解劇情所需要知道的資訊，劇中都會提供事件開展所遵循的邏輯，有一定的連貫性和持續性；劇中提出的重要問題，在劇終時都有具體的結果。這一切，在所謂「後現代主義」或「後戲劇」的劇本中往往闕如，甚至蕩然無存。此外，過去的劇本，顯示劇中情況及人物的最後結局，也就是對劇中的問題提供了答案；後現代主義的劇本大多數只突出某個問題的癥結，但並沒有具體的結局，表示它只提出問題，觀眾必須自己思考結局，以及對問題的答案。二、像即興劇場一樣，後現代或後戲劇的演出，往往是各種媒體的「拼湊」(A pastiche)：戲劇、美術、音樂等等同時展演，各顯特色，而不是像現代與前現代的戲劇演出一樣融合成為一個整體。由此衍生的結果是：之前的演出大都各有一種風格，如寫實主義、表現主義等等，後現代主義的演出中往往一劇中多種風格並存。三、像即興劇場一樣，演出鼓勵觀眾參與，提供對話，因此泯滅了兩者的界限；再者，因為觀眾人數不多，不能成為大眾藝術，也極少擁有職業演員。

17–49　羅伯・威爾森及伍斯特團

羅伯・威爾森 (Robert Wilson, 1941–) 在 30 歲左右即自編自導，作品包括《史達林的生命和時代》(*The Life and Times of Joseph Stalin*) (1972)，《給維多利亞女王的一封信》(*A Letter to Queen Victoria*) (1974)，以及《內戰重重》(*The Civil Wars*) (1983-84) 等等。在這些作品裡，威爾森慣常從各種文化和歷史中擇取片段，結合一連串不相連貫的事件，最後搭配上音樂和景觀演出。配合這些片段的音樂和動作都非常緩慢，從舞臺一端到另一端，有的演出竟然需要一個小時，以致整個劇本往往需要四、五個小時才能演完，約為一般戲劇演出的兩倍到三倍。更為不同的是，演出時劇情、音響及景觀各自獨立，

不像一般戲劇融為一體，互相支援。他比喻他的演出像是一方面看電視但關閉聲音，同時又聽收音機的節目。觀眾很難從這樣的演出中了解整體的意義，更何況他容許他們在漫長的演出中間自由進出，不必觀看全劇。威爾森說，他只為觀眾提供經驗 (experience)，無需他們了解 (understanding)。這個觀點顯然符合心理學家榮格的理論（參見第十五章），人類在潛意識中含藏很多共同的原型 (archetype)，投射在文化中各式各樣的象徵（聲音的、動作的、景觀的、語言的等等）中；反之，這些模式亦可以透過象徵引發出來。就這樣，威爾森的演出中充滿了那些緩慢的、難以捉摸，同時又滿富刺激的動作、音樂和景觀，在緩慢的，而非連續提供劇中訊息與邏輯的速度中，突破觀眾的習性和觀念，穿透意識層面的聯想，觸及潛意識中的超越模式。

威爾森最為雄心勃勃的作品是《內戰重重》。為了 1984 年的夏季奧運會，他籌劃本劇，寫出了基本構想及場景構圖。全劇分為六個部分，內容涵蓋很多時代和地區的著名文學家、哲學家、政治領袖，以及一個美國的原住民種族，主旨在呈現各種形式的戰爭與衝突如何斲喪生命，踐踏人道。他提議與德國的前衛劇作家海納・穆勒合作撰寫文本，由六個不同的音樂家譜曲，在一天（即連續 24 小時）演完。由於費用過於昂貴，這個構思未能在奧運會演出，但後來在美國、德國、荷蘭、法國、義大利和日本等地分別次第實踐，演出時都用當地的語言，但景觀及音樂部分則大量取材於日本的古代建築，以及它的傳統戲劇能劇 (Noh) 及歌舞伎 (Kabuki)。極少數的人有機會看過又了解全劇，對於它的評價則褒貶不一：負面的認為它不僅沉悶，而且意義空乏；正面的則肯定它的形式別出蹊徑，旨趣高遠。

同樣名傳遐邇又褒貶互見的是威爾森的歌劇《海灘上的愛因斯坦》(*Einstein on the Beach*) (1976)。它的作曲家菲利普・格拉斯 (Philip Glass, 1937–)，被公認是美國當代音樂極簡主義風格的翹楚 (minimalist composer)，不過他本人自認只是編寫了「重複結構的音樂」(music with repetitive structures)。在本劇中，往往先由他完成曲調，再由另一位合作者填進歌詞，有的甚至始終沒有歌詞，演出時只有補虛唱法 (solfege)：就是只唱出音程中

▲《海灘上的愛因斯坦》1976 年於亞維儂藝術節首演 © TopFoto

的聲音，如多 (do)、瑞 (re)、米 (mi)、法 (fa)、索 (sol)、拉 (la)、西 (ti/si) 等等。全劇透過和聲與音樂節奏和樂器的變化，反覆呈現三個場景：㈠火車 (trains)；㈡審判 (trial)；㈢太空船 (spaceship)，拼貼相對論、現代生活與科學、核武等意象。

環繞這三組主調，全劇還包括很多其它的片段，大多是節外生枝，如〈人人平等〉(All Men Are Equal)（一幕二場）及〈我感到地動〉(I Feel the Earth Move)（三幕一場）等等。因為愛因斯坦本人是科學家也是小提琴家，劇中用音樂的方式，隱喻式地呈現了他的相對論和他對製造原子彈的影響。至於愛因斯坦，只有作為一個小提琴手和見證人的形象出現在舞臺上。這就是說，劇中根本沒有愛因斯坦，也沒有海灘，甚至沒有傳統意義的情節。威爾森說，過去的劇場總是被文學束縛，他現在的做法比寫實戲劇更能呈現真理。

《海灘上的愛因斯坦》有七個更換的景觀，演出時間約為五個小時，因為製作費用昂貴，它首先在歐洲很多的公立劇場演出 (1976)，然後才回紐約的大都會歌劇院，結果觀眾反應兩極，不過這些強烈的反應顯示，威爾森已經是不可忽視的大師。與他合作的格拉斯，當時還在紐約開計程車糊口，只能在深夜中伏案譜曲。本劇舞臺轟動之餘，還錄成唱片發行 (1978)，被譽為二十世紀歌劇創作的里程碑。他後來不斷為電影配樂，包括《楚門的世界》(*The Truman Show*) (1998)、《時時刻刻》(*The Hours*) (2002) 及《醜聞筆記》(*Notes on Scandal*) (2006) 等等得獎電影，他的極簡風格也從前衛進入主流。

受到解構主義理論的影響，上面提到的謝喜納「表演團」作了初步的嘗試，取代它的「伍斯特團」則變本加厲，成為美國實踐解構主義最徹底的劇團。該團由勒康特 (Elizabeth LeCompte, 1944–) 領導，她將懷爾德的《我們的小鎮》（參見第十六章），改編成《公路 1 和 9》(*Route 1 & 9*) 上演 (1981)，顯示這個安寧的小鎮兩旁已經修建了兩條高速公路；她還將兩個白人化妝為黑人表演雜耍 (vaudeville)，像是在顯示美國的種族偏見，也有人視為傳播偏見；最後，她運用多媒體，在演出中反映電影，顯示過去那個淳樸虔誠的小鎮已經滲入了吸毒與色情等等活動，使半個世紀前理想的小鎮，成為現在一

般美國大城的縮影。

　　類似「伍斯特團」的劇團不少，它們對許多經典之作都作了所謂解構式的解讀。這種做法本來是劇壇的常態，歷史上層出不窮，不同的是，在解構觀念的鼓勵下，導演的詮釋權無限擴張，甚至認為意義根本不存在於劇本中，以至於劇本往往被呈現得面目全非。往者已矣，無從反抗，但是有些仍然存活的劇作家卻堅決反對這樣處理他們的作品，甚至不惜訴諸法律。這些抗議者包括亞瑟・密勒及薩繆爾・貝克特，演出團體只好放棄，但是這兩方面的公開爭議，突出一個歷久常新的問題：劇作家及導演，究竟誰有權決定作品的意義及呈現的方式？對於這個問題，迄今尚無確切的答案。

17–50　二十世紀末葉的戲劇

　　1970 年代以後，一群嚴肅的劇作家從各種角度呈現美國的現狀，探討它面臨的問題。他們的題材，有的取自精神病院或農村，有的關於經濟與金融。對於這些內涵，他們多少都有切身的經驗，因為在劇作生涯初期，他們都必須普遍藉底層的體力勞動，賺取低微的工資維持生活，同時持續寫作，累積經驗，淬煉功力。他們的作品往往先在小劇場獲得初演的機會，然後受到注意，登上外百老匯或百老匯的劇場，受到全國乃至全球的讚賞，下面我們將介紹五位具有代表性的作家。

　　這個時期早期的作家是蘭福德・威爾森 (Lanford Wilson, 1937–2011)。他成長於田納西・威廉斯的故鄉密西西比州，高中時就愛好表演，曾在《玻璃動物園》中扮演湯姆。由於他是同性戀者，不見容於他的父親，於是轉到紐約打工，從 1960 年代開始為上面介紹過的「奇諾咖啡」寫劇，主要呈現同性戀及其它浪漫的題材。他後來和「奇諾」的幾位同仁合作，在小的閣樓組成劇團創作新劇。他的《巴提摩旅館》(The Hot-l Baltimore) (hotel 一字中的 e 損壞後一直沒有修復) 呈現一個破舊的旅館要拆除重建，裡面貧苦的住客被逼搬出的故事。它先在閣樓演出 (1972)，然後轉到外百老匯連演 1,666 場。

更為成功的是他的《七月五日》(Fifth of July)。故事略為：肯‧塔力 (Ken Tally) 在越戰中失去雙腿，戰後回到自己的農莊，靠義肢走動。他的同性戀人節德‧金肯 (Jed Jenkins) 是個園藝家，一心希望能美化農莊的花園。在美國國慶日（七月四日），他們的家人和朋友來莊園團聚，談到出售莊園，在次日競標，結果得標者將莊園交給節德‧金肯經營，俾便他能完成理想。《七月五日》反映著美國越戰後的淪落。

上面提到的地區性的劇場，一直維持在 350 個左右，為所有的舞臺人員提供了學習、磨練、實驗及展現的機會。以「路市演員劇場」(Actor's Theatre of Louisville) 為例，它在肯塔基州的最大城路易斯韋爾市 (Louisville) 成立 (1964)，上演一般名劇及本地新作，因為成績傑出，州政府承認它為「肯塔基州劇場」(State Theater of Kentucky) (1974)。它演出的新人新作《出去》(Getting Out)，很快就獲得機會到外百老匯續演 (1979)。它的作家瑪莎‧諾曼 (Marsha Norman, 1947–) 在學生時代就是「路市演員劇場」的常客，大學畢業後當過記者，同時在精神病院教導兒童和青年。憑藉這些經驗，她寫出了這個處女作，並且隨著它的演出遷居紐約，繼續創作。

瑪莎‧諾曼最成功的劇本是在百老匯演出的《晚安，媽媽》('night, Mother) (1983)。劇情是潔西 (Jessie) 自殺的原因和過程。她首先從她的寡母塞爾瑪 (Thelma) 要來亡父的手槍與子彈。塞爾瑪不明所以，結果發現是潔西預備在當晚自殺。塞爾瑪初聞不予置信，要求女兒為她修理指甲。塞爾瑪年邁行動不便，在她緩慢的準備中，潔西一邊料理家務、安排後事，一邊和母親談話，透露出自殺的原因。原來她患有癲癇病，時好時犯，以致最近連續兩次丟掉工作。多年以前她就被迫離婚，她的兒子長大後偷賣她的手錶，後來常年在外面流浪、偷竊。面對一連串的痛苦和無望的未來，她找不到生存的意義，感到虛無，最後安靜地進入臥房，關門上鎖，她母親在門外大聲呼求，甚至用盡氣力打門，得到的只是潔西低聲的「晚安，媽媽」，以及驚心動魄的槍聲。就這樣，瑪莎‧諾曼根據她在精神病院的經驗，相當寫實地呈現了一個自殺的劇本，獲得當年的普立茲 (Pulitzer) 最佳戲劇獎。不過她後來的

劇本，評價多半不佳。

　　另一個更為成功的劇作家是山姆・謝普 (Sam Shepard, 1943-　)。他生於伊利諾州。父親二戰時擔任空軍轟炸員，戰後務農，但酗酒成性，農場破產，謝普肩負起養家糊口的重擔；這份經驗，充分反映在他的劇作裡面。他讀專科時，對貝克特的《等待果陀》、爵士樂以及荒謬主義深感興趣，於是輟學參加一個巡迴劇團作打雜工作，到紐約後又擔任一個搖滾樂團的鼓手，同時開始編劇，不到 30 歲就已經有 30 個劇本在紐約演出，獲獎極多。

　　在他奮鬥創作的後期，謝普受到「生活劇團」約瑟夫・蔡金的鼓勵和啟發，作品中展現很多前衛劇場的特色，包括他最著名的《埋葬的嬰兒》(*Buried Child*) (1978)。這個劇本以伊利諾州的一個農家為中心，呈現三代之間的愛恨情仇。劇中首先介紹了這個家庭，雖然運用了大量的意象 (images)，令人感到突兀，但大體上仍然顯得相當正常。幕起時，這家現年 70 多歲的祖父道奇 (Dodge) 正盯著無聲的電視機，開始和他的妻子哈俐 (Halie) 口角，不時從沙發下拿出酒瓶偷喝。接著哈俐從樓上走下前去教堂，臨行時告訴三子提爾登 (Tilden) 照護道奇。提爾登於是進入，他心智失常，懷中抱滿玉米，聲稱是從後院剛剛採下，道奇則認為後院多年來一直荒廢，那些玉米一定是他偷來的。接著他提到提爾登離家 20 年，住在新墨西哥州，幾年前因為發生麻煩，才不得不回到老家共同生活。道奇入睡後，提爾登用玉米外殼將他覆蓋，然後出門進入雨中。接著次子布拉德利 (Bradly) 進來，他因為不慎遭電鋸鋸掉一腿，裝上義肢後行動困難，但精力充沛，竟強制為睡眠中的父親剃頭。

　　這個虛偽的外相，迅即為文斯 (Vince) 的來訪戳破。他是提爾登的兒子，帶著他美麗聰穎的女友雪莉 (Shelly) 來到老家看望。雪莉最初覺得這家樣式古色古香，頗感愉快，不料文斯的祖父和父親根本不認識他。雪莉訝異之餘，開始進行發掘，始則婉轉誘導，繼而使用暴力，終於真相大白。原來道奇年輕時發現妻子和提爾登發生亂倫之戀，憤怒中將他們的嬰兒淹死，埋在屋後的玉米田，從此田園荒蕪，全家生活在羞辱與猜忌之中，死氣沉沉。次晨（第

三幕）文斯喝醉回來，聲稱經過一夜在雨中開車，他確知自己是這個家庭的一員，決定要留下繼承家業。他的祖父認出他的身份後，將家族的房地產權證明交給他保管處理。雪莉說服文斯留下後，獨自飄然離開，文斯悲憤交集，隨即發現祖父死亡，於是在他身上蓋上毯子，放上玫瑰，靜靜坐在沙發上面。此時提爾登進來，滿身泥濘，懷中抱著一具死嬰的遺體，在室內徬徨遊走後踏上樓梯；稍後哈俐在樓上高呼後院的玉米竟已繁花盛開。

以上的劇情大綱是根據 1978 年的版本，《埋葬的嬰兒》在舊金山的魔術劇院首演 (1978)，同年在紐約上演，獲得 1979 年的普立茲最佳劇本獎，使謝普成為全國知名的劇作家。多年後該劇重演時，山姆・謝普覺得劇本中有些細節不夠清楚，於是作了修正，但他最後說道：「見它鬼的細節。假如觀眾受到刺激而內省，或是對於美國生活的素質，獲得尖銳的洞察力，劇本就盡到了它的功能。」正因為如此，歷來的批評家對劇本有不同的解讀，但大體上都同意，本劇解構了歷史上對美國農村的揄揚；相反地，它反映著美國社會道德的崩潰、傳統家庭的解體，以及農家農業的蕭條。具體來說，劇中亂倫的行為不僅涉及祖母和她的兒子，還有神父與祖母公開的色情關係，甚至布拉德利與他的父親也形跡曖昧。從這種感情的逾越開始，發生了一連串的殺戮與仇恨，以及為掩蓋羞恥與愧疚所導致的虛偽，結果貌合神離，經濟生產停頓，沃土變成荒原。只有外來的雪莉，才觀察到這些積弊，並且展現她的厭惡，喚醒美國夢應有的素質。

1980 年代，連續出現了兩位傑出的劇作家，在作品中揭露美國金融界的本質。第一個是大衛・馬梅特 (David Mamet, 1947–)。他生長在芝加哥一個破碎的猶太家庭，他的叔叔亨利 (Uncle Henry) 為當地的猶太教會製作廣播及電視節目時，數度讓他扮演一些小的角色。後來他到一個著名的即興喜劇團當打掃雜工，耳濡目染，受到薰陶。稍長後進專科學校讀書，依靠打零工生活。他在 1970 年代和友人在紐約格林威治村組織劇團，開始寫劇，逐漸嶄露頭角，最後寫出他的最佳劇本《拜金一族》(*Glengarry Glen Ross*)，先在倫敦演出 (1983)，接著轉到紐約 (1984)，獲得當年的普立茲最佳劇本獎。本劇原

▲《拜金一族》1983 年在倫敦國立皇家劇院上演 @Nobby Clark / ArenaPAL

文劇名來自劇中公司的名稱 Glengarry Highlands，以及它的競爭公司 Glen Ross Farms，中文有時譯為《大亨遊戲》。

本劇呈現芝加哥一個房地產公司的推銷員在兩天內的故事，關鍵在稱為「引線」(Leads) 的名錄：裡面記載著可能銷售對象的姓名和電話號碼，真正有錢又容易受騙的列為上等（hot 或 premium leads），等而下之，則列為劣等 (still leads)。公司經理控制著這個名錄，並且隨時更新這些金主的資料，譬如打電話到他們的銀行，查詢他們的存款等等。推銷員為了業績及酬勞，都希望分到上等金主的名錄，俾便進行聯絡，將不好的房地產高價賣給他們。

故事開始時，公司老闆為了增加盈利，宣佈新的政策：公司現有的四個推銷員中，業績最好的可以獲得一輛名牌汽車，次佳者亦有獎賞，但其餘兩人將被革職。全劇分為兩幕，第一幕在一家中國餐館，隨著食客的進出分為

三場。第一場中列文 (Shelley Levene) 希望經理約翰 (John Williamson) 能將他
自己的「引線」讓售一部分。對於列文的諂媚與威脅等等，經理均不為所動，
最後列文進行賄賂，但因經理要求他支付現金，他無此經費作罷。在第二場
中，另外兩個推銷員戴夫 (Dave Moss) 和喬治 (George Aaronow) 不滿意老闆
的政策，心懷報復。戴夫建議喬治偷取「引線」出售給競爭的公司。喬治拒
絕後，戴夫聲稱他將自己動手，如果遭到逮捕，將供稱喬治是共犯，牽連他
入獄。第三場中，推銷員若馬 (Ricky Roma) 表面上獨自高談闊論，如世界道
德及個人責任等等，旁座的食客詹姆斯 (James Lingk) 卻傾耳諦聽，若馬最後
和他交談，推銷一個房產交易的機會。

　　第二幕發生在次日。經理約翰辦公室的窗戶被人砸破，玻璃滿地，「引
線」遭竊，警官應邀前來，個別偵訊每個推銷員。若馬知道失竊後，焦急詢
問他昨天的交易檔案，經理安撫他說他的案件已經入檔。詹姆斯進來對若馬
說，他昨天購買的房產，他的妻子要求取消並取回付款的支票；她還告訴他
按照法律規定，房地產購買人在交易完成後的三天內可以要求取消交易，收
回付款，若遭拒絕，可以訴求政府檢察官。為了幫助若馬解圍，列文假裝是
個富有的投資人，但現在正要趕去機場，若馬於是藉口忙碌，請詹姆斯下週
一再來交談，並且謊言那件交易尚在公司，支票也未兌現，所以不會逾越三
天時限。詹姆斯在將信將疑中離開時，經理約翰這時正好進來，要召喚若馬
進他的辦公室接受警官偵訊，但他聽了詹姆斯的疑問，怕他擔心交易受阻，
謊稱已將他的支票送進銀行，交易已經完成——剛好與若馬的說詞矛盾。

　　詹姆斯聽後極為憤怒，威脅要向政府的檢察官告發。若馬責備經理所為，
然後接受警方有關失竊案的偵訊。列文幸災樂禍，譏笑經理愚昧，竟然用謊
言欺騙客戶，卻因此破壞了推銷員的巨額業績。從列文的譏笑中，經理推斷
他必定看過失竊的「引線」，因此就是打破玻璃窗戶的罪人。他於是威脅列文
要告發他，除非他透露「引線」的下落。為求脫罪，列文承認他和戴夫合謀
竊取，名錄則已售賣給敵對公司。經理責罵之餘，還告訴他不要為若馬今晨
的銷售案歡喜，因為買方早已破產，電話中的交易只是打發寂寞的談話而已。

挫敗的列文詢問經理為何要如此毀滅他，經理冷聲道：「因為我不喜歡你。」列文在絕望中懇求經理同情他生病的女兒，但遭經理冷酷的拒絕，並告知警官他的偷竊。若馬不明就裡，欣然告訴列文兩人未來合作的計畫，接著警官偵訊列文，全劇結束。

馬梅特劇本最大的特色是文字。讓我們先分析下面的對話。第一幕第一場，列文希望取得經理約翰「引線」的一部分，最後達成妥協，列文願意接受兩個次等的機會，經理同意後的對話於下：

> 經理：好吧。
> 列文：不錯。我們現在在談話了。
> （停頓）
> 經理：一百塊。
> （停頓）
> 列文：現在？（停頓）現在？
> 經理：現在。（停頓）不錯……什麼時間？
> 列文：啊，狗屎，約翰。（停頓）
> 經理：我希望我能夠。
> 列文：貪你的屁眼。（停頓）我沒有錢。（停頓）我沒有錢，約翰。（停頓）我明天付給你。（停頓）

本段文字顯然有三個特色：一、每個句子都很短，而且文字非常簡單。二、出現了兩次粗話。三、「停頓」極為頻繁。例如列文問過「現在」之後有個停頓，他顯然是在等待經理放寬時限、或者詢問他的意見，但是經理不作回答後，他再重問一次，得到斬釘截鐵的「現在」。列文在最後講話時，一句話中竟然出現四次停頓。每次顯然在等待對方回應，並且作出讓步。但在經理不動「聲」色後，他只好說「我明天付給你」。這樣看來，「停頓」既然是雙方勾心鬥角的手段，它的頻頻出現，為演員提供了充分表演的機會。

以上這些特色貫穿全劇。有時接連幾句話都有髒話，以致有人謔稱本劇

是「肏他的推銷員之死」(The Fucking Death of Salesmen)。劇中人物的口出穢言，固然是習慣性的口頭禪，順口表示他們的不滿，但更多時候則是真正強烈地表示對對方的輕蔑、憤恨和敵視。他們雖然是同事，但究竟是彼此競爭的對手，業績落後就會失去工作，長期下來，心中自然淤積憤恨。經理約翰對列文就尤其強烈，於是導致他的報復，最後讓他入獄受刑。

深入來看，全劇最多的場面，都是兩人的對話，其目的絕多在說服對手，讓對方聽取自己的意見，採取對自己有利的行動。分別言之，除上述第一場外，第二場是戴夫要拖喬治竊取「引線」，先是引誘，後用威脅。第三場是若馬要引誘詹姆斯購買房產，先是信口漫言，後則切中要害。第二幕中，為了戳穿經理的謊言，若馬盡量誤導詹姆斯。接著經理又威脅利誘，讓若馬承認罪愆。總之，這個房地產公司的所有人員，紛紛運用他們的如簧之舌，欺瞞客戶，又彼此勾心鬥角，為的只是保持一份糊口的工作，進而賺錢享受。長期下來的結果，他們的人格受到嚴重的挫傷，眼光短淺，心胸狹窄。本劇曝露他們，讓我們看到純粹商業社會陰暗醜陋的一面。

另一位傑出的劇作家是傑瑞・史德勒 (Jerry Sterner, 1938–2001)。他完成專科教育後，開始在紐約地鐵公司擔任夜間售票員，在售票亭裡面編劇，六年中寫了七個劇本。在這些劇本不能賣錢時，他轉行經營房地產，相當成功，但後來為了專心編劇而毅然放棄 (1980)。他最成功的作品是《搶錢的世界》(*Other People's Money*) (1989)，它在格林威治村的一家劇院首演，獲得當年外百老匯最佳戲劇獎。此後連演數年，後來在全球各地演出，而且還拍成電影 (1991)。

《搶錢的世界》主角羅倫斯・賈非格 (Lawrence Garfinkle) 是華爾街有名的「收購專家」，屢屢以廉價收購公司，借「重整」的名義，出售該公司的資財及土地，從中獲取大量財富。本劇中他要收購的對象是新英格蘭電線電纜公司 (New England Wire & Cable)，它坐落在一個小城，已有 70 多年的歷史，它的董事長安德魯・周根生 (Andrew Jorgenson) 從他父親繼承這份產業，從不向銀行借錢，在交易上也無虧欠，因此信譽良好；他還非常愛護他的員工，

深受他們敬重。可惜近年來因為生產技術落後，僅能依賴副業賺錢挹注，以致公司股票價格一直滑落。「收購專家」賈非格見有機可乘，於是開始收購該公司股票；該公司的總裁威廉‧柯而斯 (William Coles) 驚覺情勢有異，一直提醒董事長注意，最後說服他邀請華爾街的律師凱蒂‧蘇利文 (Kate Sullivan) 出謀獻策。

蘇利文第一次代表電纜公司談判時，建議雙方妥協，賈非格立即斷然拒絕，但他（約 40 歲）見她（約 36 歲）貌美聰穎，立刻邀她作為經營夥伴，同時大膽對她調情勾引，她雖然拒絕，但對他的能力和進取心留下良好的印象。後來蘇利文依據華爾街有關股票交易的規定，建議了很多保護公司的策略，但周根生自恃家庭優良傳統，不願做任何妥協。最後他和賈非格達成協議，由全體股票持有人在一年一度的年會中投票選舉新的董事會。周根生估計自己和友好股東擁有的股票已佔 40%，如果能獲得其餘 11% 股票持有人的支持，就可以獲得 51% 的多數，繼續掌控新的董事會。這樣的話，不僅能維持公司，而且還能保障員工工作，繳納政府稅賦，促進地方繁榮。投票前他發表演講，義正詞嚴，獲得熱烈掌聲，儼然勝利在望。

輪到賈非格發言時，他起初遭到噓聲，但他幽默而且鎮定地說出訴求：公司技術不敵新的競爭對手，多年股票價值下跌，如果讓現在的董事會繼續主持，公司必然破產，所有股東將血本無歸！他口若懸河，滔滔不絕地駁斥了周根生所有的理由。他在演講的尾聲說道：

> 你們不妨查一查，我們現在付的水費電費比十年前增加了一倍，市長的薪水也比十年前增加了一倍，而我們忠心耿耿的員工們，雖然在過去三年沒加過薪，他們仍然領取比十年前增加一倍的薪水。而我們的股票價格呢？卻只是十年前的六分之一。誰管這些？我告訴你們：我管！
> 我不是你們最好的朋友，我是你們唯一的朋友。我很關心你們，我用商場上唯一的方法關心你們：我為你們賺錢。你們大家可別忘了，你們做股東的唯一理由也就是為了賺錢。你們不必管這家公司製造的是電線電纜、製

造炸雞、還是種植桔子，你只想公司賺錢。我現在正在為你們賺錢。我是
你們唯一的朋友。

投票結果他大獲全勝，取得了控制新董事會的權力，但他以為從此失去
了追求蘇利文的機會，所以一反常態，竟感到空虛寂寞。不料電話鈴響，蘇
利文說她正與一家日本公司討論，要運用他的電線電纜公司生產新的器材。
賈非格興奮之餘，立即邀她吃飯商量。最後一場戲中，蘇利文不僅在他的公
司上班，而且成為他的合夥人和妻子，生了一對雙胞胎，全劇以喜劇結束。

賈非格是紐約的破落戶出身，但精明幹練，知識廣博，現在已經非常富
有。當對手以賄賂希望換取他的妥協時，他仍然斷然拒絕，因為收購公司給
他的利益最大。當問到他為何如此時，他說道：「理由很簡單：我為了賺錢而
這樣做。我不需要錢，但我想要錢。」除了錢以外，他只對「甜甜圈」和色情
表示興趣。換言之，除了食色性也之外，他的人生只有金錢；他的勝利代表
這種人的勢力瀰漫，反映著華爾街如何主宰美國的經濟。

17–51 華裔傑出劇作家：黃哲倫

上面提到，美國很多利益團體紛紛組織劇團，藉以發抒心聲，爭取利益。
這個理想，大都逐漸得到實踐。很多少數種族的美國人，包括原住民、來自
非洲、南美洲、亞洲以及猶太人的後裔，都出現了自己的劇作家；同樣地，
女性主義團體和同性戀者也產生了他們的代言人。這些作家數量驚人，有些
經過錘煉與經驗累積，已經贏得全國的認知與讚美。

在華裔美國人的劇作家中，最成功的當屬黃哲倫 (David Henry Hwang,
1957–)。他出生於加州洛杉磯，父親在銀行界服務，母親是鋼琴教師。他在
史丹佛大學英文系就讀時，短暫從山姆・謝普等人學習編劇，處女作在學生
宿舍演出。畢業後，在耶魯戲劇學院進修，繼續寫作，幾個作品在學校劇場
及外百老匯演出，內容多為探索華裔及亞裔美國人在現代世界的角色和地位，

其中的《舞蹈和鐵路》(*The Dance and the Railroad*) (1981)，呈現十九世紀中，一位京劇明星參加美國鐵路勞工營的中國苦力罷工的故事。黃哲倫後來的劇本很多，其中最成功的是《蝴蝶君》(*M. Butterfly*) (1988)。

《蝴蝶君》呈現一個法國外交官加尼瑪 (Rene Gallimard)，和一個中國京劇男演員同居多年，後來更結婚成為夫婦的故事。全劇分為三幕 27 場，很多場又分為幾個片段，有些片段甚至在舞臺上方及舞臺下方同時有不同人物表演，所以結構非常複雜。再由於全劇很多片段都是男主角的回憶、幻想或對觀眾的直接解釋與祈求，以致劇中時間經常跳動，過去、現在，甚至未來交錯出現。為了討論方便，我們可以從加尼瑪首次觀看京劇演出開始。

那次演出的主要演員藝名宋麗玲 (Song Liling)，是位乾旦。加尼瑪一向自覺相貌難看，不會受到女性青睞，於是拒絕和異性有情誼交往。他任法國外交官在北京服務時，在德國大使館看到宋麗玲演唱普契尼的《蝴蝶夫人》，演畢後宋主動與他談話，並邀他至劇院觀賞演出。加尼瑪欣賞歌劇中女主角對美國軍官的摯愛與殉情，認為她體現了東方女人的溫柔和順，他更將宋麗玲視同蝴蝶夫人，每週都去看他演戲，連續 15 週後，宋終於邀他到自己的住所相會，並任由他對自己顛鸞倒鳳。之後，他便故意不和宋聯絡，宋

▲ 華裔演員黃榮亮 (B.D. Wong) 在《蝴蝶君》中的扮相
© Associated Press

果然從第六週起一再寫信來訴說自己的思念，而且愈來愈低聲下氣，毫無尊嚴。加尼瑪對自己的實驗心滿意足，深信他完全征服了他的「蝴蝶」，於是開始與他租房同居。法國大使涂龍 (Toulon) 觀察到他的自信與活力遠勝從前，升他為副領事，主管情報。

宋其實是中國網羅的間諜，一位秦 (Chin) 同志不時跟他聯繫，將很多情報轉交給中國單位。有次加尼瑪受到另外一個年輕女人的影響，要檢查宋的性別，宋情急中聲稱自己已經懷孕，加尼瑪高興之餘停止檢查，轉而向宋求婚；宋拒絕後失蹤了幾個月，然後帶著嬰兒回來，讓他雀躍不已，結為連理。加尼瑪後來奉調回國，宋在文化大革命中遭到鬥爭，後來在秦同志的要求下攜帶兒子出國，在 1970 年到達巴黎後，穿著和服和加尼瑪見面，恢復密切關係。此後 15 年兩人生活愉快。宋有時表演，用文化交流掩飾情報工作。

最後法國政府發現宋是中國間諜，於 1986 年對兩人提出公訴。法庭受審時，宋首先說明他成功隱瞞性別的技術；兩人對質時，宋提到兩人初見的情形，再脫掉衣服，裸露全身，然後拿起「蝴蝶」的衣服跳舞，用一隻手遮住加尼瑪的雙眼，用另一隻手牽著他的手撫摸他的五官，說道：「我是你的蝴蝶……你崇拜我。」加尼瑪回到監獄後，回到他初見宋的幻覺世界。他拿起和服後，一群舞者們進來，為他洗臉化妝，為他穿上和服，給他一把尖刀。他最後說「那是 1988 年，我最後終於找到了她。在巴黎郊區的一個監獄。我的名字是熱內·加尼瑪——也稱為蝴蝶夫人。」他將刀插進身體後，宋以男人的形象出現，口叼香菸，看看死去的加尼瑪，問道：「蝴蝶？蝴蝶？」香菸瀰漫中，舞臺燈光緩慢熄滅，幕落。

以上大體上依照時間順序介紹了《蝴蝶君》的主要內容。實際上幕啟時加尼瑪已經身在監獄，他的第一句話就是：「蝴蝶，蝴蝶……」，接著用京劇自報家門的方式，描寫了監獄的情形，開展本劇。本劇首先在華盛頓國家劇院演出 (1988)，同年轉移到百老匯大受歡迎，獲得當年東尼獎最佳戲劇獎及其它傑出獎項，後來更拍成電影發行全球 (1993)。中文評論方面，普遍都對《蝴蝶君》推崇備至，有的認為它解構了《蝴蝶夫人》，推翻了西方對東方女

人的偏見；有的認為這是一個痴情西方理想主義者的悲劇，各抒意見，不一而足。

但必須注意的是，《蝴蝶君》在光怪陸離的主題之外，很多有關中國的觀點往往都是西方的偏見。最膚淺的例子是，加尼瑪在北京京劇院看到的雜亂紛擾，是英文教科書中描寫的滿清時代的現象，但在劇情發生的 1960 年代早成明日黃花。深入來看，宋麗玲對中國政治與社會的意見，幾乎是當時西方一般輿論的翻版，但一個演員怎能有此等見解，又怎敢如此放言無忌？至於加尼瑪當然也有值得商榷的地方。例如他入獄以後，在幻覺中看到有人向他的名字舉杯，不禁微笑說道：「你看見嗎？他們向我舉杯致敬。對於社交笨拙的人，我已經成為他們的保護聖徒了。他們真的這樣愚蠢嗎？」這種相當驕傲、自豪和幽默的談吐，在他身處監獄的情況下，似乎來得突兀。

黃哲倫第二個在百老匯上演的劇本是《金童》(Golden Child) (1996)，呈現二十世紀初葉，一個中國家庭移民美國後，面對西方文化及生活，如何調適自己的故事。由於它的成功，黃獲得授權，將改編自小說的音樂劇《花鼓舞》(Flower Drum Song) 重新搬上百老匯的舞臺 (2002)。原版呈現舊金山一個中國家庭的愛情糾葛及世代鴻溝，以及這家的家長後來發現自己是家庭分裂的根源，並開始融入美國的生活方式。黃的改編中仍然不少感情糾葛與代溝，但它強調只要互相尊重，中西文化及兩代之間可以和平共處。對於黃的改編本美國媒體褒貶不一，但是美國二十世紀偉大的哲學家之一的路易斯 (David Kellogg Lewis, 1941–2001)，在比較黃哲倫的改編時寫道：「歷史永遠不會完全離開。黃所倡導的也不太可能消退……不論你喜不喜歡，那些主題在今天仍然迴盪。」

17–52　《獅子王》演出

《獅子王》的策劃和演出，完全出於迪士尼動畫公司。在 1994 年該公司首次嘗試，將它的動畫《美女與野獸》(Beauty and the Beast) 改成舞臺劇在百

老匯及世界九個地方上演，獲利估計高達一億五千萬美元。迪士尼食髓知味，
於是將它的動畫《獅子王》改成舞臺劇，先在明尼蘇達州首府的一個劇院排
練，除了劇情、音樂及佈景之外，對劇中由演員扮演的各種野獸的動作、服
裝及面具等等更不斷嘗試改進，最後在 1997 年 7 月正式演出八週，每場都獲
得觀眾的熱烈回應和如雷的掌聲。演出期間，迪士尼花了 3,400 萬整修百老
匯的一個劇場，於同年 11 月正式揭幕演出該劇。

　　《獅子王》在結構與角色造型上與十九世紀以來盛行歐美的通俗劇完全
一樣，不同的是它的角色都是野獸，發生地點在非洲草原的「傲陸」(the
Pride Lands)。全劇分為兩幕，劇情略為：獅子木法沙 (Mufasa) 是動物們英明
的國王，惡徒是他野心勃勃的弟弟刀疤 (Scar)。故事開始時，王子辛巴
(Simba) 誕生，全國一片歡騰。在他成長的過程中，刀疤一再驅使其它野獸將
他踐踏致死，但都功敗垂成。在刀疤最後一次陰謀中，獅王木法沙奮不顧身
將辛巴救出，但自己卻被牛羚撞傷。當他盡力爬到懸崖邊緣時，邪惡的刀疤

▲ 老少咸宜的熱門音樂劇《獅子王》© Reuters

將他推落谷底，被群獸踐踏致死。辛巴聽到後悲傷萬分，刀疤乘機誘逼他逃亡，自己登上王位。

第二幕中，辛巴已經長大，英俊健壯，和跟隨他逃亡的朋友過著懵懵懂懂自得其樂的生活。有天，一隻母獅突然闖進了他們的地盤，正是他青梅竹馬的玩伴娜娜 (Nala)。她告訴辛巴「傲陸」在刀疤的統治下，群獸都痛苦不堪。她請求辛巴回去奪回王座，但辛巴卻仍被童年的陰影籠罩，不敢正視自己，直到他受到亡父英靈的鼓勵，才回到「傲陸」殺死刀疤。他用雄壯的吼聲宣佈王國的新生，荒涼的大地受到震動，終於降下生命的雨水，萬物重新開始生長。最後動物們聚集懸崖，獅王辛巴和王后娜娜翩翩蒞臨，狒狒拉飛奇舉起了他們新生的女嬰——琪拉雅，眾獸同唱〈生命的循環〉(Circle of Life)，幕落。

《獅子王》具有通俗劇常見的驚險刺激與懸宕，其中最精彩的部分當屬辛巴與刀疤搏鬥的一場。辛巴起初被逼到懸崖，用手攀住一角。刀疤得意忘形，告訴辛巴他父親當年也是同樣懸空，然後被他踢到崖下遭群獸踹死。辛巴一直不明白他父親慘死的經過，如今知道後哀慟填胸，於是奮起餘勇，搶上懸崖，將刀疤踢了下去。這時一向對刀疤忠心耿耿的土狼接住他，卻發現他竟將一切錯誤歸咎於他們，於是撲上去將刀疤撕裂，然後縱火將他燒為灰燼。

值得注意的是，《獅子王》適合兒童，也容易引起他們的興趣：演員化身為各種禽獸的服裝及動作、辛巴成長的過程、層出不窮的打鬥、辛巴於千鈞一髮之際獲救，以及全劇絕未涉及色情與穢語等等，這一切都能吸引父母攜帶子女前去劇場共同觀賞。由於老少咸宜，本劇連演十幾年，至今仍在上演。截至 2013 年底，它的票房收入已經高達八億 5,380 萬美元。尤有進者，本劇已在很多國家演出，大大提升了百老匯在世界的形象。

附錄一： 索引

C

H

J

N

X

Y

Z

附錄二：中外名詞對照

作品

《1736 年的歷史記載》 Historical Register of 1736, The

《1789》 1789

《1793》 1793

《69 年的戴歐尼色斯》 Dionysus in 69

《一千零一夜》 1001 Nights

《一切為了愛》 All for Love

《一片碎紙》 Scrap of Paper, A

《一串珍珠項鍊》 String of Pearls, The

《一杯水》 Glass of Water, A

《一個無政府主義者的意外死亡》 Accidental Death of an Anarchist

《一個寡婦的新喜劇》 New Comedy about a Widow, The

《一個槍手的影子》 Shadow of a Gunman, The

《一家之父》 Father of a Family, The

《一報還一報》 Measure for Measure

《一僕兩主》 Servant of Two Masters, The

《七女一槍》 Pistols for Seven

《七月五日》 Fifth of July

《七死罪》 Seven Deadly Sins, The

《七雄圍攻底比斯》 Seven Against Thebes

《九重天》 Cloud Nine

《二月二十四日》 24th of February, The

《人人對國家的責任》 Everyone's Duty for the Country

《人云亦云》 Fashionable Prejudices, The

《人民公敵》 An Enemy of the People

《人民劇場》 Theatre of the People, The

《人生如夢》 Life Is a Dream

《人各有癖》 Every Man in His Homour

《人和群眾》 Man and the Masses

《人與超人》 Man and Superman

《人質》 Hostage, The

《八分之一的黑人》 Octoroon, The

《十日談》 Decameron, The

《丈夫約翰》 John, John, the Husband

《丈夫學校》 School for Husbands, The

《三十年戰爭史》 History of the Thirty Years War, A

《三大奇觀》 Three Great Prodigies, The

《三姊妹》 Three Sisters

《三便士歌劇》 Threepenny Opera, The

《三個橘子的愛情》 Love of Three Oranges, The

《三隻小豬》 Three Little Pigs, The

《上帝的葡萄園》 Lord's Vineyard, The

《乞丐》 Beggar, The

《乞丐歌劇》 Beggar's Opera, The

《凡尼亞舅舅》 Uncle Vanya

《大亨遊戲》 Glengarry Glen Ross

《大和小》 Big and Little

《大建築師》 Master Builder, The

《大師和瑪格麗特》 Master and Margarita, The

《大國民》 Citizen Kane

《大教堂謀殺案》 Murder in the Cathedral

《大雲牧師》 Griffith Davenport

《大雷雨》 Storm

《大膽媽媽和她的子女》 Mother Courage and Her Children

《女人》 Woman, The

《女祖先》 Ancestress, The

《女教宗》 Frau Jutten

《女僕變夫人》 Servant Turned Mistress, The

《女議員》 Congresswoman, The

《小夜曲》 A Little Night Music

《小狐狸》 Little Foxes

《小城軍官》 Captain of Kopenick, The

《小紅帽》 Little Red Riding Hood

《小悲劇》 Little Tragedies, The

《小鎮德國人》 Small Town Germans, The

《山羊島上的罪行》 *Crime on Goat Island*

《不可兒戲》 *Importance of Earnest, The*

《中古世紀劇場導讀》 *Companion to the medieval theatre, A*

《中國孤兒》 *Chinese Orphan, The*

《中國的蜜月》 *Chinese Honeymoon, A*

《中國長城》 *Chinese Wall, The*

《丹尼夫人的辯護》 *Mrs. Dane's Defence*

《丹東之死》 *Danton's Death*

《仁君甘泉》 *Salmacida Spolia*

《今天是我的生日》 *Today Is My Birthday*

《今日劇場》 *Theater Today*

《今晚馬克·吐溫》 *Mark Twain Tonight*

《內戰重重》 *Civil Wars, The*

《公鹿王》 *Stag-King, The*

《公路 1 和 9》 *Route 1&9*

《六段十八場的即興表演》 *Eighteen Happenings in Six Parts*

《天上人間》 *Carousel*

《天方夜譚》 *Arabian Nights, The*

《天氣劇》 *Play of the Weather, The*

《天神老了》 *The Gods Grown Old*

《天堂子女》 *Children of Paradise*

《天鵝湖》 *Swan Lake, The*

《太太學校》 *School for Wives, The*

《夫人不該燃燒》 *Lady's Not for Burning, The*

《夫婦與女妖》 *Tsefal and Prokris*

《少女的悲劇》 *Maid's Tragedy, The*

《少女怨》 *Blanchette*

《少年夫婦》 *Young Spouses, The*

《少年維特的煩惱》 *Sorrows of Young Werther, The*

《少年衛兵》 *Young Guard, The*

《少傻愣》 *Shaughraun*

《少爺返鄉的生活和冒險》 *Life and Adventures of Nicholas Nickleby, The*

《尤金》 *Eugene*

《尤瑞娣斯》 *Eurydice*

《尤蒂特》 *Judith*

《巴巴拉少校》 *Major Barbara*

《巴哝羅密市集》 *Bartholomew Fair*

《巴提摩旅館》 *Hot-l Baltimore, The*

《巴爾》 *Baal*

《幻夢人生》 *Dream as a Life, The*

《心不甘願的醫生》 *Doctor in Spite of Himself, The*

《方塔納歐洲經濟史》 *Fontana Economic History of Europe, The*

《日神和美女》 *Apollo and Daphne*

《月宮俊男》 *Endimion*

《比爾·派特林》 *Pierre Patelin*

《水手辛巴達》 *Sindbad The Sailor*

《水手羅盤》 *Mariner's Compass, The*

《父親》 *Father, The*

《王后及叛徒》 *Queen and the Rebels, The*

《世界史》 *History of the World*

《世道》 *Way of the World, The*

《他們夢想中的印度》 *India of Their Dream, The*

《代價》 *Price, The*

《以斯帖》 *Esther*

《以愛還愛》 *Love for Love*

《兄弟爭奪王座》 *Gorboduc/ Ferrex and Porrex*

《兄弟相殘》 *Thebans, The/The Enemy Brothers*

《兄弟們》 *Brothers, The*

《冬天的故事》 *Winter's Tale, The*

《出去》 *Getting Out*

《包圍羅得島》 *Siege of Rhodes, The*

《半上流社會》 *Le Demi-Monde*

《卡托》 *Cato*

《卡西米爾和卡洛琳》 *Kasimir and Karoline*

《卡里古拉》 *Caligula*

《卡洛王子》 *Don Carlos*

《古都人和山胞》 *Cracovians and Mountaineers*

《古堡幽靈》 *Castle Spectre, The*

《可惜她是妓女》 *'Tis a Pity She's a Whore*

《可敬的梅爾》 *Mensch Meier*

《可瑷麗娜》 *Coelina*

《史坦尼斯拉夫斯基晚期的排演》 *Stanislavski in Rehearsal, the Later Years*

《史達林的生命和時代》 *Life and Times of Joseph Stalin, The*

《囚后克利歐佩特拉》 *Cléopâtre Captive*

《四十大盜》 *Forty Thieves, The*

《四大行當》 *Four P's, The*

《四川好人》 *Good Person of Szechwan, The*

《外面的人》 *Man Outside, The*

《尼加拉瀑布之旅》 *Trip to Niagara, A*

《艾米利亞》 *Emilia Galotti*

《艾恩》 *Ion*

《艾瑟克斯伯爵》 *Earl of Essex*

《艾爾賽斯提斯》 *Alcestis*

《艾蕾妮》 *Irene*

《血婚》 *Blood Wedding*

《西方世界的花花公子》 *Playboy of the Western World, The*

《西印度人》 *West-Indian, The*

《西西弗的神話》 *Myth of Sisyphus, The*

《西城故事》 *West Side Story*

《西班牙悲劇》 *Spanish Tragedy, The*

《西部之獅》 *Lion of the West, The*

《亨利八世》 *Henry VIII*

《亨利三世和他的宮廷》 *Henry III and His Courts*

《亨利五世》 *Henry V*

《亨利六世第一、二、三部》 *Henry VI, Parts I, II and III*

《亨利四世》 *Henry IV*

《亨利四世皇帝》 *Emperor Henry IV, The*

《亨利四世第一、二部》 *Henry IV, Parts I and II*

《伯沙撒王的盛宴》 *Belshazzar's Feast / La cena del rey Baltasar*

《伯恩公約》 *Berne Convention, The*

《伴侶》 *Company*

《似水流年》 *Homecoming, The*

《伽利略傳》 *Life of Galileo*

《但以理在獅子坑中》 *Daniel in the lion's den*

《但以理書》 *Book of Daniel, the*

《佈景與機械製作手冊》 *Practice of Making Scenes and Machines, The*

《佑護神》 *Eumenides, The*

《何克特》 *Hector*

《佛米歐》 *Phormio*

《克林希德的復仇》 *Kriemhild's Revenge*

《克倫威爾》 *Cromwell*

《克特林》 *Catiline*

《判斷力批判》 *Critique of Judgment, The*

《利希留》 *Richelieu*

《利物浦窮人》 *Poor of Liverpool, The*

《君王論》 *Prince, The*

《吝嗇鬼》 *Miser, The*

《吹牛戰士》 *Braggart, The*

《吾主誕生劇》 *Representation of Our Lord's Birth*

《告德國國民書》 *To the German Nation*

《妓女泰絲的皈依》 *Conversion of Thais the Prostitute, The*

《孝女盲父》 *Hazel Kirke*

《完成畫圖》 *Finishing the Picture*

《巡迴表演》 *Road Show*

《希波理特斯》 *Hippolytus*

《希臘羅馬名人傳》 *Lives of the Noble Grecians and Romans*

《忌妒丈夫》 *Jealous Husband, The*

《忌妒的老頭》 *Jealous Old Man, The*

《我的女郎》 *My Girl*

《我的兒子們》 *All My Sons*

《我的雙重生命》 *Ma Double Vie*

《我的藝術生涯》 *My Life in Art*

《我們的》 *Ours*

《我們的小鎮》 *Our Town*

《我們的好村民》 *Our Good Villagers*

《我們的兒子們》 *Our Boys*

《我們時代的英雄》 *Hero of Our Time, A*

《我愛紅娘》 *Hello, Dolly!*

《批評家》 *Critic, The*

《抗議》 *Protest*

《攻占冬宮》 *Taking of the Winter Palace, The*

《李柏大夢》 *Rip van Winkle*

《李柏酣睡》 *Rip van Winkle*

《李爾》 *Lear*

《李爾王》 *King Lear*

《杜恩納》 *Duenna, The*

《每個人》 *Everyman*

《求助的女人》 *Suppliant Women, The*

《求助者》 *Suppliants, The*

《求婚者的計謀》 *Beaux' Stratagem, The*

《求婚記》 *Marriage Proposal, The*

《沃伊采克》 *Woyzeck*

《沒有愛情的森林》 *Loveless Jungle, The*

《沒有劇名的戲》 *Play without a Title, A*

《沙皇波利斯》 *Tsar Boris*

《沙皇的生活》 *Life for the Tsar, A*

《沙皇菲歐德》 *Tsar Fyodor Ioannovich*

《男朋友》 *Boy Friend, The*

《男孩戲弄盲人》 *Boy and the Blind Man, The*

《空的空間》 *Empty Space, The*
《芭西亞王子》 *Prince of Parthia, The*
《花鼓舞》 *Flower Drum Song*
《虎父貞女》 *Virginius*
《金羊毛》 *Golden Fleece, The*
《金缽》 *Pot of Gold, The*
《金童》 *Golden Child*
《金錢》 *Money*
《長毛猿》 *Hairy Ape, The*
《長夜漫漫路迢迢》 *Long Day's Journey Into Night*
《長靴貓咪》 *Puss in Boots*
《長髮》 *Hair*
《阿民塔》 *Aminta*
《阿克麻隆在科林斯》 *Alcmaeon at Corinth*
《阿里巴巴》 *Ali Baba*
《阿奇勒斯》 *Achilles*
《阿奇勒斯之死》 *Death of Achilles, The*
《阿垂阿斯家族》 *Atrites, Les*
《阿格曼儂》 *Agamemnon*
《阿捷克斯》 *Ajax*
《阿曼左和阿曼海》 *Almanzor and Almahide*
《阿爾及利亞的奴隸買賣》 *Traffic of Algeria, The*
《阿瑪迪斯》 *Amadeus*
《阿瞪被殺》 *Arden of Faversham*
《青春的覺醒》 *Spring's Awakening*
《青春浪子》 *Sweet Bird of Youth*
《非拉斯特》 *Philaster*
《亮麗貴婦的瘋狂》 *Madness of Lady Bright*
《侵蝕》 *Corruption*
《俄國問題》 *Russian Question, The*
《俄國艦隊的祖父》 *Grandfather of the Russian Fleet, The*
《俊王艷遇》 *Ixion*
《俘虜》 *Captives, The*
《保存了威尼斯》 *Venice Preserv'd*
《保羅》 *Paulus*
《信仰》 *Act of Faith*
《冒牌女郎的婚姻》 *Olympe's Marriage*
《冒牌基督劇》 *Play of Antichrist*
《冒牌紳士》 *Would- be Gentleman, The*
《南太平洋》 *South Pacific*
《南特詔令》 *Edict of Nantes*
《哈姆雷特》 *Hamlet*

《哈姆雷特機器》 *Hamlet Machine, The*
《垂死的名將》 *Dying Cato, The*
《威尼斯的孿生兄弟》 *Venetial Twins, The*
《威尼斯商人》 *Merchant of Venice, The*
《威廉·泰爾》 *Wilhelm Tell*
《宦官》 *Eunuch, The*
《屋頂上的提琴手》 *Fiddler on the Roof*
《建築及透視全書》 *All the Works on Architecture and Perspective*
《建築學七卷》 *Seven Books of Architecture*
《怒吼吧，中國!》 *Roar China*
《拜金一族》 *Glengarry Glen Ross*
《拜訪森林》 *Into the Woods*
《政治劇場》 *Political Theatre, The*
《政界元老》 *Elder Statesman, The*
《故作嫌惡》 *False Antipathy, The*
《故鄉，故鄉》 *Wielopole, Wielopole*
《春之祭》 *Rite of Spring, The*
《春天不是自殺的季節》 *Spring Is Not for Suicide*
《柏來亞斯與梅里善德》 *Pelléas and Mélisande*
《查理九世》 *Charles IX*
《查理的姑媽》 *Charley's Aunt*
《柬埔寨國王西哈努克：可怕但未完成的歷史》 *Terrible But Unfinished History of Norodom Sihanouk，King of Cambodia, The*
《柯諾克醫師》 *Dr. Knock*
《毒藥摻酒》 *Arsenic and Old Lace, The*
《洛麗塔》 *Lolita*
《洪堡親王》 *Prince of Homburg, The*
《流浪漢》 *Rover, The*
《流蕩者》 *Wanderer, The*
《為我們時代寫作劇本的新藝術》 *New Art of Writing Plays at This Time, The*
《狡狐》 *Volpone*
《狩獵蟑螂》 *Hunting Cockroaches*
《玻璃動物園》 *Glass Menagerie, The*
《珀咯珀立》 *Paolo Paoli*
《珀琵雅加冕皇后》 *Coronation of Poppea, The*
《珊瑚》 *Coral, The*
《珍·素爾的悲劇》 *Tragedy of Jane Shore, The*
《疥瘡》 *Scab, The*
《皆大歡喜》 *As You Like It*
《皇后喜劇芭蕾》 *Ballet Comique de la Reine*

《浴盆之愛》 *Love in a Tub*
《海上夫人》 *Dames at Sea*
《海上婦人》 *Lady from the Sea, The*
《海倫》 *Helen*
《海達‧蓋博勒》 *Hedda Gabler*
《海灘上的愛因斯坦》 *Einstein on the Beach*
《海鷗》 *Seagull, The*
《烏布王》 *Ubu Roi*
《烏布囚》 *Ubu Bound*
《烏布龜》 *Ubu the Cukold*
《特拉克斯的女人們》 *Women of Trachis, The*
《特洛伊的女人們》 *Trojan Women, The*
《特洛伊羅斯與克瑞西達》 *Troilus and Cressida*
《病患累累》 *Damaged Goods*
《真王和假王》 *King and No King, A*
《真善美》 *Sound of Music, The*
《破瓶》 *Broken Jug, The*
《破產》 *Bankrupt, The*
《祕魯的西班牙人或若拉之死》 *Spanier in Peru oder Rollas Tod, Die / Spaniards in Peru, or, The Rolla's Death, The*
《神曲》 *Divine Comedy, The*
《神祕的故事》 *Tale of Mystery, A*
《神祕嬌娃》 *Child of Mystery*
《窈窕淑女》 *My Fair Lady*
《笑話、諷刺、弔詭和深意》 *Joke, Satire, Irony and Deeper Meaning*
《紐約一瞥》 *Glance at New York, A*
《紐約寫真》 *New York as It Is*
《紐約窮人》 *Poor of New York, The*
《純粹理性批判》 *Critique of Pure Reason, The*
《索引卡》 *Card Index, The*
《索芙妮斯巴》 *Sofonisba*
《索芙妮斯巴》 *Sophonisba, La /Sophonisbe*
《茱莉小姐》 *Miss Julie*
《茶花》 *Camille*
《茶花女》 *Lady of the Camellias, The*
《荒謬劇場》 *Theatre of the Absurd, The*
《虔誠的牧人》 *Faithful Shepherd, The*
《虔誠者的勝利》 *Pietas Victrix*
《討海的人》 *Riders to the Sea*
《財神》 *Plutus*
《逃亡奴隸法》 Fugitive Slave Law

《逃兵》 *Deserter, The*
《逃逸女郎》 *Runaway Girl, A*
《酒徒》 *Drunkard, The*
《酒徒生涯十五年》 *Fifteen Years of a Drunkard's Life*
《酒神的女信徒》 *Bacchae, The*
《馬克白》 *Macbeth*
《馬里蘭的心》 *Heart of Maryland, The*
《馬拉／薩德》 *Marat / Sade*
《馬哈哥尼城的興衰》 *Rise and Fall of the City of Mahagonny, The*
《馬爾他的猶太人》 *Jew of Malta, The*
《馬爾菲女公爵》 *Duchess of Malfi, The*
《馬戲團女郎》 *Circus Girl, The*
《骨肉親情》 *Force of Blood, The*
《高加索灰闌記》 *Caucasian Chalk Circle, The*
《假作真時真亦假》 *Truth Becomes Suspect, The*
《假定的奇蹟》 *Presumed Miracle*
《假信》 *False Letters, The*
《偉大的公爵》 *Grand Duke, The*
《做蠟燭的人》 *Candlemaker, The*
《健忘戒指》 *Ring of Forgetfulness*
《偷情殺夫的女人》 *Thérèse Raquin*
《偽證的城市》 *Perjured City; or the Awaking of the Furies, The*
《偽證農夫》 *Perjured Peasant, The*
《動物園的故事》 *Zoo Story, The*
《商人家庭》 *House of Fourchambault, The*
《商店女郎》 *Shop Girl, The*
《商船》 *Merchant's Ship, The*
《啊！多麼可愛的一場戰爭》 *Oh! What a Lovely War*
《啞妻》 *Epicene or Silent Wife*
《啟示錄插圖》 *Apocalypse with Pictures/Apocalypsis cum figuris*
《國王是最偉大的父母官》 *King, the Greatest Alcalde, The*
《國王與我》 *King and I, The*
《國民兵的一夜》 *Night of the National Guard*
《基爾費爾德的神父》 *Priest of Kirchfield, The*
《堅毅城堡》 *Castle of Perseverance, The*
《娶妻馭妻》 *Rule a Wife and Have a Wife*
《婚禮》 *Krechinsky's Wedding*

《替身們》 *Substitutes, The*
《最大的誘惑是愛情》 *Greatest Enchantment Is Love, The*
《最早的哈姆雷特》 *Ur-Hamlet*
《最後審判》 *Last Judgment*
《朝聖婦》 *Pilgrim Woman, The*
《森林玫瑰》 *Forest Rose, The*
《椅子》 *Chairs, The*
《游泳到柬埔寨》 *Swimming to Cambodia*
《湯姆叔叔的小屋》 *Uncle Tom's Cabin*
《湯姆‧瓊斯》 *Tom Jones*
《湯姆‧瓊斯傳》 *History of Tom Jones, The*
《無主之地》 *No Man's Land*
《無事生非》 *Much Ado About Nothing*
《無怒無爭》 *No Anger and No Brawl!*
《無政府主義》 *Anarchy*
《無恥之徒》 *Shameless Ones, The*
《無路可出》 *No Exit*
《無盡的歲月》 *Days without End*
《犀牛》 *Rhinocéros*
《猶太人》 *Jews, The*
《猶太悲歌》 *Les Juive*
《甦醒而歌》 *Awake and Sing*
《登徒子》 *Scoundrel, The*
《登徒子的日記》 *The Dairy of a Scoundrel*
《等待左撇》 *Waiting for Lefty*
《等待果陀》 *Waiting for Godot*
《紫丁香變綠》 *Green Grow the Lilacs*
《給維多利亞女王的一封信》 *Letter to Queen Victoria, A*
《腓尼基女人》 *Phoenician Women, The*
《華倫夫人的職業》 *Mrs. Warren's Profession*
《華倫斯坦》三部曲 *Wallenstein*
《菲德拉》 *Phaedra*
《菸草路》 *Tobacco Road*
《蛙》 *Frogs*
《貴族》 *Aristocrats*
《費加洛婚禮》 *Marriage of Figaro, The*
《費城，我來了!》 *Philadelphia, Here I Come!*
《費城故事》 *Philadelphia Story, The*
《費洛克特特斯》 *Philoctetes*
《賀瑞克里斯》 *Heracles*
《賀瑞克里斯的孩子們》 *Children of Heracles, The*

《逮捕苟合鴛鴦》 *Apprehended Infidelity, The*
《償債新法》 *New Way to Pay Old Debts, A*
《鄉下太太》 *Country Wife, The*
《鄉下哲學家》 *Country Philosopher, The*
《鄉居一月》 *Month in the Country, A*
《鄉婦遍尋縫衣針》 *Gammer Gurton's Needle*
《量‧度》 *Measure for Measure*
《開明的果實》 *Fruits of Enlightenment, The*
《開國記》 *Quitzows, The*
《陽臺》 *Balcony, The*
《階級》 *Caste*
《雁在翱翔》 *Cranes Are Flying*
《雁南飛》 *Cranes Are Flying*
《雅典的泰門》 *Timon of Athens*
《雅典娜神殿》 *Athenaeum, The*
《雲》 *Clouds, The*
《黃昏之後》 *After Dark*
《黃金年代》 *Age of Gold, The*
《黑奴籲天錄》 *Uncle Tom's Cabin*
《黑色面具舞》 *Masque of Blackness, The*
《黑眼蘇珊》 *Black-Eyed Susan*
《黑暗勢力》 *Power of Darkness, The*
《亂世佳人》 *Gone with the Wind*
《傲慢者》 *Impertinents, The*
《傳信男孩》 *Messenger Boy, The*
《傷心之家》 *Heartbreak House*
《傷悼適宜於伊勒克特拉》 *Mourning Becomes Electra*
《傻瓜》 *Fool, The*
《募兵官》 *Recruiting Officer, The*
《圓環》 *Cerceau*
《塔索》 *Torquato Tasso*
《塔圖弗》 *Tartuffe*
《塔爾金的死亡》 *Tarelkin's Death*
《塔蘭教授》 *Professor Taranne*
《塗科瑞》 *Turcaret*
《塞厄斯提斯》 *Thyestes*
《塞斯比斯》 *Thespis*
《塞維亞的浪子與雕像的客人》 *Trickster of Seville and the Stone Guest, The*
《塞維爾的理髮師》 *Barber of Seville, The*
《奧克拉荷馬!》 *Oklahoma!*
《奧林匹克的狂歡》 *Olympic Revels*

《夢劇》 Dream Play, A
《實證哲學》 Positive Philosophy
《對比》 Contrast, The
《對照》 Rivals, The
《歌女馬妲》 Magda
《歌舞線上》 Chorus Line, A
《歌劇魅影》 Phantom of the Opera, The
《演員殉教》 Veritable Saint Genest, Le
《漢尼拔》 Hannibal
《漢堡劇評》 Hamburg Dramaturgy
《熊》 Bear, The
《熊與小狼》 Bear and the Cub, The
《熙德》 Le Cid
《熙德的青年事蹟》 Youthful Adventures of the
　Cid, The / Las mocedades del Cid
《瑪麗亞·斯圖亞特》 Maria Stuart
《瑪麗亞·瑪德蓮娜》 Maria Magdalena
《瘋子和修女》 Madman and the Nun, The
《瘋狂理髮師陶德》 Sweeney Todd
《監護人》 Caretaker, The
《睡美人》 Sleeping Beauty, The
《綠帽陰霾》 Imaginary Cuckold, The
《維也納森林的故事》 Tales from the Vienna
　Woods
《維吉爾作品集》 Works of Virgil, The
《維洛那二紳士》 Two Gentlemen of Verona, The
《維洛那的門第鬥爭》 Factions of Verona, The
《緋聞》 Gossip
《舞臺藝術全貌》 Whole Art of the Stage, The
《舞蹈和鐵路》 Dance and the Railroad, The
《蜜娜嬌娃》 Minna von Barnhelm
《製鞋師傅的假期》 Shoemaker's Holiday, The
《誘惑者》 Seducer, The
《說謊者倒霉》 Woe to Him Who Lies
《賓果遊戲》 Bingo
《賓漢》 Ben Hur
《赫邱笆》 Hecuba
《輕浮爵士》 Sir Fopling Flutter
《遜位國王》 Don Sebastian
《銀行家之女》 Banker's Daughter, The
《銀礦王》 Silver King, The
《骯髒的手》 Dirty Hands
《齊格弗里德之死》 Death of Siegfried, The

《億萬富豪》 Buoyant Billions
《劇本》 Play
《劇場》 Theatre, The
《劇場及其複象》 Theatre and Its Double, The
《劇場純粹形式的理論入門》 Introduction to the
　Theory of Pure Form in the Theatre
《劇場實作》 Practice of Theatre
《劇場論述》 Theater Essays
《劇場藝術》 Art of the Theatre, The
《劇場藝術月刊》 Theatre Art Monthly
《劍橋劇場指南》 Cambridge Guide to Theatre, The
《墨西納的新娘》 Bride of Messina, The
《墮落以後》 After the Fall
《墮落的愛神的情侶》 Psyche Debauch'd
《墮落者得救》 The Fallen Saved
《審判耶穌》 Trial of Jesus, The
《寬厚殺妻》 Woman Killed with Kindness, A
《廚房》 Kitchen, The
《廚房助理》 Kitchen Staff Comedy
《德國舞臺》 Deutsche Schaubühne/The German
　Stage
《德意志文化》 Of Germany
《慾望街車》 Streetcar Named Desire, A
《憤世者》 Misanthrope, The
《憤怒回顧》 Look Back in Anger
《摩訶婆羅達》 Mahabharata, The
《暴力愛情》 Tyrannick Love
《暴君希律王屠殺無辜嬰兒》 Massacre of the
　Innocent with Herod, The
《暴風雨》 Tempest, The
《暴徒逞慾》 Pamphilius
《樞機主教》 Cardinal, The
《歐托卡國王的覆滅》 Fate and Fall of King
　Ottokar, The
《歐那尼》 Hernani
《熱情》 Passion
《熱鐵皮屋頂上的貓》 Cat on a Hot Tin Roof
《窮人的新醫院》 New Hospital for the Poor, The
《緞子鞋》 Soulier de satin, Le/The Satin Slipper
《蝴蝶夫人》 Madam Butterfly
《蝴蝶君》 M. Butterfly
《蝴蝶孽緣》 Butterfly's Evil Spell, The
《衛城》 Akropolis

《羅增侃和紀思騰已死》 *Rosencrantz and Guildenstern Are Dead*

《羅慕路斯》 *Romulus*

《藝人》 *Entertainer, The*

《藝術世界》 *World of Art*

《關於聖女多蘿西的劇本》 *Play about the Holy Maid Dorothy, The*

《關於錢袋及拉撒路的捷克喜劇》 *Czech Comedy about a Money-bag and Lazarus, The*

《騙徒》 *Liar, The*

《麗妲與天鵝》 *Leda and the Swan*

《麗嫂謀和》 *Lysistrata*

《龐貝的廢墟》 *Ruins of Pompeii, The*

《蘇丹的三個女人》 *Les Trois Sultanes*

《蘇格蘭夫人》 *L'Ecossaise*

《警察》 *Police, The*

《議員回歸》 *Return of the Deputy, The*

《鐘聲魅魂》 *Bells, The*

《櫻桃園》 *Cherry Orchard, The*

《辯論招親》 *Fulgens and Lucrece*

《鐵騎士》 *Götz of the Iron Hand*

《驅逐希臘使節》 *Dismissal of the Greek Envoys, The*

《魔鬼奏鳴曲》 *Ghost Sonata, The*

《魔帽》 *Magic Hat, A*

《鰥夫之家》 *Widowers' Houses*

《孿生兄弟》 *Twain Manaechmi, The*

《歡樂女郎》 *Gaiety Girl, A*

《歡樂的葡萄園》 *Merry Vineyard, The*

《籠中妖怪》 *Monster in a Box*

《驕傲的囚犯》 *Proud Prisoner, The*

《戀曲》 *Bradamante*

《戀馬狂》 *Equus*

《戀愛中的海瑞克里斯》 *Hercules in Love/Ercole amante*

《讓我們離婚吧》 *Let's Get a Divorce*

《讓藝術家死亡》 *Let the Artists Die*

《鷹井之旁》 *At the Hawk's Well*

《觀眾》 *Audience*

人名

丁格斯特 Dingelstedt, Franz von

大仲馬 Dumas, Alexandra, père

大流士 Darius

大衛 David

小仲馬 Dumas, Alexandre, fils

夫拉申 Flaszen, Ludwik

孔德 Comte, Auguste

尤奈斯庫 Ionesco, Eugène

尤瑞皮底斯 Euripides

尤達爾 Udall, Nicholas

巴希樂絲 Bathyllus

巴奇 Bacci, Roberto

巴侯（尚一路易・巴侯）Barrault, Jean-Louis

巴提 Baty, Gaston

巴爾巴（歐亨尼奧・巴爾巴）Barba, Eugenio

巴爾札克 Balzac, Honoréde

戈巴契夫 Gorbachev, Mikhail

戈特舍德 Gottsched, Johann Christoph

戈第埃 Gautier, Judith

戈瑞柏多夫 Griboedov, Alexander

比比安納（費底南多・比比安納）Bibiena, Ferdinando Galli

比比恩納 Dovizi, Bernardo/Bibbiena

比隆 Biron, Ernst Johann

比爾亥克（蘇菲・C・比爾亥克）Bierreichel, Sophie Charlotte

毛姆 Maugham, Somerset

王爾德（奧斯卡・王爾德）Wilde, Oscar

丘吉爾（卡里爾・丘吉爾）Churchill, Caryl

包曼特（法蘭西斯・包曼特）Beaumont, Francis

包華（愛德華・G・包華）Bulwer, Edward George

卡夫卡 Kafka, Franz

卡尼爾（羅伯特・卡尼爾）Garnier, Robert

卡布樓（亞蘭・卡布樓）Kaprow, Allan

卡施特維托 Castelvetro, Lodovico

卡特（理查・多伊利・卡特）Carte, Richard D'Oyly

卡特（樂斯梨・卡特）太太 Carter, Mrs. Leslie

卡索納 Casona, Alejandro

卡斯楚（紀嚴・卡斯楚）Castro, Guillén de

卡爾德隆 Calderón de la Barca, Pedro

卡繆（阿爾伯特・卡繆）Camus, Albert

古本科 Gubenko, Nikolai

古柏 Cooper, Thomas A.

古騰堡 Gutenberg, John

色瑞亞 Chaerea, Cassius
艾可夫 Ekhof, K.
艾克色雷魯斯 Eccerinus
艾克曼（康洛德・艾克曼）Ackermann, Konrad
艾肯（喬治・艾肯）Aiken, George L.
艾迪生（約瑟夫・艾迪生）Addison, Joseph
艾倫（愛德華・艾倫）Alleyn, Edward
艾娜朵 Airaudo, Malou
艾勒克斯 Alexis
艾略特 Eliot, T. S.
艾斯奇勒斯 Aeschylus
艾斯特家族 Este
艾斯萊爾 Eßlair, Ferdinand
艾瑟渥德 Ethelwold
艾爾思 Else, Gerald
艾闊爾 Ercole I
西巴德 Theobald, Lewis
西尼卡 Seneca, Lucius Annaeus
西登斯（威廉・西登斯）Siddons, William
西登斯夫人（莎拉・西登斯夫人）Siddons, Mrs.
　Sarah
西塞羅 Cicero
西蒙諾夫（康斯坦丁・西蒙諾夫）Simonov,
　Konstantin
西蘇（埃萊娜・西蘇）Cixous, Hélène
亨利四世 Henry IV
伯里克里斯 Pericles
伯格曼（英格瑪・伯格曼）Bergman, Ingmar
伯德爾（傑・伯德爾）Bodel, Jean
但丁 Dante
但恆科 Nemirovich-Danchenko, Vladimir
佐爾格 Sorge, Reinhard Johannes
何明斯（約翰・何明斯）Heminges, John
佛洛伊德 Freud, Sigmund
佛朗哥 Franco, B.
佛朗茲（艾倫・佛朗茲）Franz, Ellen
佛萊斯特（艾德溫・佛萊斯特）Forrest, Edwin
克三德斯（比利・克三德斯）Kersands, Billy
克尼克拍拉 Klicpera, Václav Kliment
克瓦皮爾 Kvapil, Jaroslav (1868–1950)
克里昂 Creon
克里斯蒂（阿加莎・克里斯蒂）Christie, Agatha
克倫威爾（奧立佛・克倫威爾）Cromwell, Oliver

克朗尼基 Chronegk, Ludwig
克萊虹 Clairon, La
克萊斯特（海因里希・克萊斯特）Kleist, Heinrich
　von
克雷格（哥登・克雷格）Craig, Gordon
克漢諾斯基 Kochanowski, Jan
克爾麥哲 Kyrmezer, Pavel
克躁（吉姆・克躁）Crow, Jim
克羅夫特（托馬斯・克羅夫特）Holcroft, Thomas
克羅岱爾 Claudel, Paul
利希（克利斯多夫・利希）Rich, Christopher
利希留 Richelieu, Cardinal
君士坦丁大帝 Constantine the Great
呂利（巴普提斯・呂利）Lully, Jean-Baptiste
呂蟲波 Lugné-Poe
坎伯（查理・坎伯）Kemble, Charles
坎伯（約翰・菲利浦・坎伯）Kemble, John Philip
坎伯蘭（理查・坎伯蘭）Cumberland, Richard
坎登（威廉・坎登）Camden, William
希律 Herod
希律王 Antipas, Herod
希區考克 Hitchcock, Alfred
希羅多德 Herodotus
李愁思 Ritsons, Yannius
李維 Livy
杜朗（查理・杜朗）Dullin, Charles
杜斯妥也夫斯基 Dostoevsky
杜賴爾（皮埃爾・杜賴爾）Du Ryer, Pierre
沃波爾（羅伯・沃波爾）Walpole, Robert
沃納梅克（山姆・沃納梅克）Wanamaker, Sam
沙多夫斯基 Sadovsky, Prov
沙克維爾 Sackville, Thomas
沙特（尚－保羅・沙特）Sartre, Jean-Paul
狄更斯（查爾斯・狄更斯）Dickens, Charles
狄奧多西一世 Theodosius I
狄奧多拉 Theodora
狄德羅（狄尼斯・狄德羅）Diderot, Denis
貝安（布倫丹・貝安）Behan, Brendan
貝克 Barker, Harley Granville
貝克（朱利安・貝克）Beck, Julian
貝克特（托馬斯・貝克特）Becket, Thomas
貝克特（薩繆爾・貝克特）Beckett, Samuel
貝克教授 Baker, George Pierce

麥修士（查里斯・麥修士）Matthews, Charles
麥凱（史提爾・麥凱）MacKaye, Steele
麥塔斯塔西奧 Metastasio, Pietro
麥德維爾 Medwall, Henry
傑弗遜三世 Jefferson, Jeseph III
傑米埃 Gémier, Firmin
傑克比（德瑞克・傑克比）Jacobi, Derek
傑克遜（巴里・傑克遜）Jackson, Sir Barry Vincent
凱吉（約翰・凱吉）Cage Jr., John
凱莎琳 Catherine de'Medici
凱塞 Kaiser, Georg
凱撒 Caesar
凱薩琳女皇 Catherine II the Great
勞伯 Laube, Heinrich
博西國（狄翁・博西國）Boucicault, Dion
博墨謝 Beaumarchais, Pierre
喬伊斯（詹姆斯・喬伊斯）Joyce, James
喬治三世 George III
喬治四世 George IV
喬治・里婁 Lillo, George
喬治・埃斯瑞奇爵士 Etherege, Sir George
彭休斯 Pentheus
惠特雷 Wheatley, William
提修士 Theseus
斐迪南 Fernando/Ferdinand II
斐迪南七世 Ferdinand VII
斯可維爵士 Skipwith, Sir Thomas
斯托帕德（湯姆・斯托帕德）Stoppard, Tom
斯沃博達 Svoboda, Josef
斯坦（彼得・斯坦）Stein, Peter
斯坦尼資 Stranitzky, Joseph Anton
斯特拉溫斯基 Stravinsky, Igor
斯策勒 Strehler, Giorgio
斯瑞佛格 Schreyvogel, Josef
普希金（亞歷山大・普希金）Pushkin, Alexander
普洛大各拉斯 Protagoras
普萊斯 Price, Stephen
普隆雄（羅傑・普隆雄）Planchon, Roger
普瑞斯頓 Preston, Thomas
普羅特斯 Plautus, Titus Maccius
渥可夫（費多爾・渥可夫）Volkov, Fyodor
湯姆士・凱德 Kyd, Thomas
湯普遜（莉底亞・湯普遜）Thompson, Lydia

湯瑪士 Thomas, Walter Brandon
腓特烈二世 Frederick II, the Great
腓特烈四世 Frederick William IV
舒曼（彼得・舒曼）Schumann, Peter
舒訥曼 Schönemann, Johann Friedrich
菩蘭諧（詹姆斯・R・菩蘭諧）Planché, James Robinson
華格納（理查・華格納）Wagner, Richard
華滋華斯 Worthworth
菲力普五世 Philip V
菲利普一世 Philippe I
菲利普二世 Philippe II
菲爾定（亨利・菲爾定）Fielding, Henry
萊辛 Lessing, Ephraim
萊茵哈德（馬克斯・萊茵哈德）Reinhardt, Max
萊斯（湯姆斯・D・萊斯）Rice, Thomas D.
萊斯（愛得華・萊斯）Rice, Edward E.
費氏兄弟 Fay, Frank and Willie
費克特（查爾斯・費克特）Fechter, Charles Albert
費希特 Fichte, Johann Gottlieb
費狄南多大公 Ferdinando
費拉拉 Ferrara
費林（尤根・費林）Fehling, Jürgen
費銳立 Fiorilli, Tiberio
隋德曼 Seydelmann, Karl
雅典娜 Athena
馮維金 Fonvizin, Denis
黃哲倫 Hwang, David Henry
黑伍德（托馬斯・黑伍德）Heywood, Thomas
黑伍德（約翰・黑伍德）Heywood, John
黑恩（傑姆斯・A・黑恩）Herne, James A.
黑格爾 Hegel, Georg Wilhelm Friedrich
黑爾維丁 Hilverding, Franz
黑爾德佳 Hildegard of Bingen
塔索 Tasso, Torquato
塔爾馬 Talma, François-Joseph
塞理歐 Serlio, Sebastiano
塞萬提斯 Cervantes, Miguel de
奧古斯都大帝 Augustus
奧尼爾（尤金・奧尼爾）O'Neill, Eugene
奧立佛（勞倫斯・奧立佛）Olivier, Laurence
奧托一世 Otto I
奧特維（湯姆斯・奧特維）Otway, Thomas

蒙其瑞斯田 Montchrestien, Antoine de
蒙特維爾第 Monteverdi, Claudio
蒙提尼 Montigny, Adolphe
赫貝爾 Hebbel, Christian Friedrich
赫隆達斯 Herodas/Herondas
赫爾（彼得・赫爾）Hall, Peter
赫德（約翰・赫德）Herder, Johann G.
齊克果 Kierkegaard, Søren
齊阿瑞 Chiari, Pietro
德立（奧古斯丁・德立）Daly, Augustin
德米特立夫斯基 Dmitrevsky, Ivan
德克爾（托馬斯・德克爾）Dekker, Thomas
德林克沃特（約翰・德林克沃特）Drinkwater, John
德菲利波（愛德華多・德菲利波）Filippo, Eduardo de
德萊妮 Delaney, Shelagh
德萊登（約翰・德萊登）Dryden, John
德瑞恩 Devrient, Ludwig
撒巴惕尼 Sabbatini, Nicola
撒姆耳・菲耳普斯 Phelps, Samuel
樂寇（勒科克・樂寇）Lecoq, Jacques
歐文（華盛頓・歐文）Irving, Washington
歐溫（亨利・歐溫）Irving, Henry
潘塔龍 Pantalone
膚淺博士 Dottore Bolognese
蔡金（約瑟夫・蔡金）Chaikin, Joseph
鄧南遮（加布里埃爾・鄧南遮）D'Annunzio, Gabrielle
鄧樂普 Dunlap, William
魯熱維奇 Różewicz, Tadeusz
黎理（約翰・黎理）Lyly, John
儒特卜 Rutebeuf
儒維 Jouvet, Louis
盧西恩 Lucian of Saomosate
盧梭 Rousseau, Jean-Jacques
盧歇 Rouché, Jacques
盧維達（羅培・德・盧維達）Rueda, Lope de
穆勒（海納・穆勒）Müller, Heiner
穆薩托 Mussato, Albertino
蕭伯特三兄弟 Shubert Brothers
蕭伯納 Shaw, George Bernard
諾伊貝 Neuber, Caroline
諾曼（瑪莎・諾曼）Norman, Marsha

諾曼第公爵 Duke of Normandy
諾頓 Norton, Thomas
錢伯斯 Chambers, E. K.
錢福饒 Chanfrau, Frank S.
霍瓦特（馮・霍瓦特）Horváth, Ödön von
霍桑 Hawthorne, Nathanial
霍普特曼（格哈特・霍普特曼）Hauptmann, Gerhard
霍爾王子 Prince Hal
駱提（柯思模・駱提）Lotti, Cosimo
鮑許（碧娜・鮑許）Bausch, Pina
戴高樂 De Gaulle
戴奧克里先 Diocletian
戴福南（威廉．戴福南）Davenant, William
戴蓉斯蕊 Duronceray, Marie Justine Benoît
戴歐尼色斯 Dionysus
濟慈 Keats
薄伽丘 Boccaccio
薛西斯 Xerxes
謝弗（彼得・謝弗）Shaffer, Peter Levin
謝里爾 Chénier, Marie-Joseph Blaise de
謝侯（帕特里斯・謝侯）Chéreau, Patrice
謝喜納 Schechner, Richard
謝普（山姆・謝普）Shepard, Sam (1943-)
謝菩金 Shchepkin, Mikhail
謝雷登（理查・謝雷登）Sheridan, Richard Brinsley (1751–1816)
賽孟森 Simonson, Lee
邁因霍夫（烏爾里克・邁因霍夫）Meinhof, Ulrike
邁寧根 Meiningen
邁寧根公爵／喬治二世 Saxe-Meiningen, Duke of/Georg II
鍾士（伊尼戈・鍾士）Jones, Inigo
鍾斯（亨利・亞瑟・鍾斯）Jones, Henry Arthur
鍾斯（羅勃・鍾斯）Jones, Robert Edmond
韓德爾 Handel, George Friedrich
黛朵 Dido
薩瓦里（杰羅姆・薩瓦里）Savary, Jérôme
薩列里（安東尼奧・薩列里）Salieri, Antonio
薩杜 Sardou, Victorien
薩茨（納塔利婭・薩茨）Sats, Natalia
薩德侯爵 Sade, Donatien Alphonse François, Marquis de

贅克 Drake, Samuel
魏斯（彼得・魏斯）Weiss, Peter
魏徹利（威廉・魏徹利）Wycherley, William
懷爾德（桑頓・懷爾德）Wilder, Thornton
羅（尼古拉斯・羅）Rowe, Nicholas
羅文（約翰・F・羅文）Löwen, Johann Friedrich
羅卡 Lorca, Federico García
羅伯盛 Robertson, Thomas William
羅佐夫（維克托・羅佐夫）Rozov, Viktor
羅希斯 Roscius
羅哈斯 Rojas, Fernando de
羅曼諾夫家族 Romannovs, the
羅傑斯（理查・羅傑斯）Rodgers, Richard Charles
羅斯維沙 Hrosvitha
羅爾斯（謝雷登・羅爾斯）Knowles, Sheridan
羅德瑞哥 Rodrigo
羅蘭 Rolland, Romain
譚（瓦茨拉夫・譚）Thám, Václav
蘇可法 Sukhovo-Kobylin, Alexander
蘇利文（亞瑟・蘇利文）Sullivan, Arthur
蘇瑞德 Schröder, Friedrich Ludwig
蘇瑪洛可夫 Sumarokov, Alexander Petrovich
蘇福容 Sophron of Syracuse
蘇德曼 Sudermann, Hermann
蘭姆（查爾斯・蘭姆）Lamb, Charles
蘭格（卡爾・蘭格）Carl Lange
鐵錘查理・馬特 Charles The Hammer Martel

其它名詞

《反制腐敗法》Corruption Practices Act
《凡爾登條約》Treaty of Verdun, the
《安妮女王法案》Statute of Anne, The
《改革法案》Reform Act, the
《威斯特發里亞和平條約》Peace of Westphalia
《國際版權協定》International Copyright
　Agreement, The
《執照法》Theatrical Licensing Act
《第二次改革法案》Second Reform Act, the
《劇院管理法》Theatre Regulation Act, the
七年戰爭 Seven Years'War, the
七層面紗舞 dance of the seven veils, the
人文主義 humanism

人文主義者 humanists
人民舞臺 Volksbühne
人道主義者 humanists
人體模型 mannequins
入場口 parodos
十一月起義 November Uprising
十三排實驗劇場 Laboratory Theatre of 13 Rows
十三排劇場 Theatre of 13 Rows
十字軍東征運動 Crusade, the
三一律 three unities, the
三一教堂 Holy Trinity Church
三一學院 Trinity College
三十年戰爭 Thirty Years'War, The
三部曲 trilogy
凡爾賽宮 Palace of Versailles, The
大不列顛邦聯 British Commonwealth
大飢荒 Great Famine, the
大陸議會 Continental Congress
大道劇場 Boulevard theatres
大學才子 university wits
大賽車場 Circus Maximus, The
大齋期 Lent
大競技場 Colosseum
女王劇團 Queen's Men, The
女性悲劇 she-tragedy
女郎音樂劇 girl musicals
小冊子 pamphlet
小波旁劇院 Petit Bourbon, the
小品 little entertainments/short genre
小歌劇 operetta
小劇場 little theatre, the/Kleines Theater
小劇場運動 little theatre movement, the
山羊歌 goat song
工作劇場 Théâtre de l'Atelier
中心思想 ruling idea
中世紀 Middle Ages, the
中央兒童劇場 Central Children Theater
中屏 backdrop/shutters
中產階級 middle class, the
中喜劇 Middle Comedy, the
五人創作社 Society of the Five Authors, the
五月花柱節 Maypole festival, the
五月花號 Mayflower, The

元老院 Senate
公主劇院 Princess Theatre, the
公民論壇黨 Civic Forum
公共劇場 public playhouse, the
公理 axioms
公園劇場 Park Theatre
公爵劇團 Duke's Company
化體 transubstantiation
升降式舞臺 elevator stage
反英雄 antihero
反面具舞 antimasque
反集中化運動 decentralization movement
反諷 irony
反戲劇 Anti-Play
天主教 Catholic Church, the
天主經劇 Paternoster plays/Plays of the Lord's
　　Prayer
天幕 sky borders
天鵝劇院 Swan, The
天鵝劇場 Swan Theatre, the
太陽神 Unconquered Sun God
太陽舞 Sun Dance
巴比肯藝術中心 Barbican, the
巴比倫劇場 Théâtre Babylone
巴唆羅密聖徒節 Saint Bartholomew's Day
巴黎市立劇院 Théâtre de la Ville
巴黎歌劇院 Opéra de Paris/Paris Opera
巴羅克 Baroque, the
心理分析 psychoanalysis
文摘 digests
文藝復興運動 Renaissance, The
文藝復興劇院 Theatre of the Renaissance
文獻劇 documentary drama
方言民俗劇 folk play
方法表演 method acting
方濟會 Franciscans
日場 matinee
比薩 Pisa
火炬劇場 Torch Theatre, the
火爐劇 Furnace Play, The
片段 episodes
牙買加 Jamaica
王后劇院 Queen's Theatre

王宮白廳 Whitehall
世俗劇 comedias
主角 protagonist
主流戲劇 dominant theatre
主要男孩 Principal Boy, the
主要女演員 principal actress
主教任命之爭 Investiture Controversy
主教劇院 Palais Cardinal
出場 Exodos
加州劇場 California Theatre, The
包廂 box
包德文劇場 Baldwin Theatre
北方佬 Yankee
北歐海盜 Vikings, the
半透明幕 scrim
半幕 half-size curtain
半歌劇 semi-opera
半職業性的藝人 skomoroki
卡斯提爾 Castile
去納粹化 denazification
古典時期 Classical Age, The
古典歌劇 classic opera
古典戲劇 classical drama
另類劇場 alternative theatre
史坦尼斯拉夫斯基表演體系 Stanislavsky System
史特拉斯堡 Strasbourg
史詩 epic poetry/epics
史詩的技術 epic techniques
史詩集成 Epic Cycle
史詩劇場 epic theatre, the
四人聯盟 Cartel des quatre
四旬期 Lent
四部曲 tetralogy
四開版 Quarto
外外百老匯劇場聯盟 Off-Off-Broadway Alliance,
　　The
外百老匯劇場 off Broadway theatre
外籍兵團 Foreign Legion, the
尼布絡花園音樂廳 Niblo's Garden
巧構劇 well-made play, the
市民悲劇 bourgeois tragedy/domestic and
　　bourgeoise tragedy
市長公演 Lord Mayor's Show, the

洋基 Yankee

洗割禮 Feast of Circumcision

活人圖畫 tableau vivant/living picture

活門 trap doors

活動式劇場 mobile theatres

活動舞臺 flexible stage

為藝術而藝術 art for art's sake

皇室馬林斯基劇院 Imperial Mariinsky Theatre, the

皇家歌劇學院 Académie Royal de Musique

皇室劇院 Palais Royal

皇家宮廷劇院 Royal Court Theatre, the

皇家國家劇院 Royal National Theatre

皇家莎士比亞劇團 Royal Shakespeare Company, The

皇家港 Port Royal

皇家維多利亞劇院 Royal Victoria Theatre

皇家劇院管理會 Imperial Theatre Directorate

皇家劇團 Royal Company, The

皇家戲劇學校 Royal Dramatic School/Imperial Theatre School

省城藝人 Provincetown Players, The

科汶垂 Coventry

科林斯 Corinth

約克 York

紅獅劇院 Red Lion

美洲喜劇團 American Company of Comedians, The

美國作風 American Way, The

美國派 American school, the

美國音樂劇 American musical

美國夢 American dream, the

美國雜耍 American vaudeville

美學 aestheticism

耶日·葛羅托斯基及湯姆斯·理查德斯工作中心 Workcenter of Jerzy Grotowski and Thomas Richards, the

耶拿 Jena

耶魯 Yale

耶穌受難日 Good Friday

耶穌受難兄弟會 Confraternity of the Passion

耶穌受難劇 Mystère de la Passion

耶穌聖體連環劇套 Corpus Christ cycles

耶穌聖體劇 Corpus Christi plays

致命的劇場 Deadly Theatre, a

致辭 parabasis/free speech

英格蘭教會 Anglican Church

英國東印度公司 British East India Company, The

英國國教 Church of England

英雄事蹟頌 chanson de geste

英雄格式雙韻體 heroic couplet

英雄悲劇 heroic tragedy

計謀喜劇 comedy of intrigue

軍官訓練學校 Cadet College, the

迦太基 Carthage

迪士尼 Disney

述事詩 epics

重奏 Reprise

陌生化 Verfremdung/Verfremdungseffekt

面具舞劇 masque

音樂及藝術獎勵會 Council for the Encouragement of Music and Arts, the (CEMA)

音樂同好會 Comerata

音樂喜劇 musical comedy, the

音樂劇 musical

音樂廳 music hall

香榭麗舍工作室 Studio des Champs-Élysées, the

香榭麗舍劇院 Théâtre des Champs-Élysées

修道院 monastery

原型 archetype

哥德式 Gothic

哥德式通俗劇 Gothic melodrama, the

哥德體小說 Gothic novel

娜媽媽咖啡 CaféLa Mama

娜媽媽實驗劇場俱樂部 La MaMa Experimental Theatre Club (La MaMa E.T.C.)

宮廷大臣劇團 Lord Chamberlain's Men, the

宮廷內務大臣 Lord Chamberlain

宮廷芭蕾 ballet de cour

宮廷娛樂主事 Master of Revels

家庭悲劇 domestic tragedy

家庭與布爾喬亞悲劇 domestic and bourgeoise tragedy/tragédie domestique et bourgeoise

挪用 appropriate

旁白 aside

旁舞臺 side stages

時尚喜劇 comedy of manners

時課 Hours service

第一工作坊 First Studio, The
第二個馬戲劇團 Cricot 2
第二個黑僧劇院 Second Blackfriars, The
第四共和 Fourth Republic, the
粗糙的劇場 Rough Theatre, a
紳士型通俗劇 gentlemanly melodrama
紳士劇作家 gentlemen playwrights
荷諾－巴侯劇團 Compagnie Renaud-Barrault
莊園 mansions
莎士比亞的環球劇場 Shakespeare's Globe
莎士比亞紀念劇院 Shakespeare Memorial Theatre
莎士比亞戲劇節 Shakespeare Festival, the
莫斯科兒童劇場 Moscow Children's Theatre
莫斯科藝術劇場（團）Moscow Art Theatre
規定情境 given circumstance
貧窮劇場 Poor Theatre, the
透視佈景 perspective setting
透視法 perspective
透視畫 Panorama
透視幕 diorama
通俗劇 melodrama
通座 balcony
造形藝術 plastic art
連環劇套 cycle plays, the
都市酒神節 City Dionysia
都市喜劇 city comedy
都柏林三部曲 Dublin Trilogy
都柏林戲劇節 Dublin Theatre Festival
都鐸 Tudor
野豬頭酒店 Boar's Head Tavern
麥地森廣場劇院 Madison Square Theatre
麻州 Massachusetts
凱莎琳時代 age of Catherine de'Medici, the
勝利女神 Venus the Victorious
博物館劇場 Boston Museum
喘息效果 comic relief
喜歌劇 comic opera/opéra-comique
喜歌劇院 Opéra-Comique
喜歌劇劇團 Comic Opera
喜劇 Comedy/komoidia
場次 episode
場記簿 promptbooks
奧斯威辛 Auschwitz

富有劇場 Rich Theatre
富豪劇院 Estates Theatre
寓意性 allegorical
寓意劇 allegorical plays
復仇女神 Furies, the
悲喜劇 tragicomedy
悲愴劇 pathetic tragedy
悲劇 tragedy/tragikon drama
悲劇三部曲 tragic trilogy
悲劇表演人 tragoidoi
提調 prompter, the
插段 trope
插劇 interlude
散文 prose
斯多葛派 Stoicism
斯拉夫主義 Slavophile
斯特拉福 Stratford-upon-Avon
斯堪地納維亞 Scandinavia
斯傳吉劇團 Strange Men, the
斯圖亞特 Stuart
普立茲獎 Pulitzer Prize
景屋 skene
景觀 scenery/spectacle
景觀站 mansions
替角 understudy
棕櫚樹主日 Palm Sunday
棘冠兄弟會 Brotherhood of the Crown of Thorns, the
殘酷劇場 theatre of cruelty
湯普京廣場公園 Tompkins Square Park
無辜嬰兒節 Holy Innocents
無憂之子 Enfants sans souci
無敵艦隊 Armanda
無韻詩 blank verse
畫框拱門 proscenium arch
畫框舞臺 proscenium stage
發尼斯劇院 Teatro Farnese
短歌劇 burletta
短篇小說 novellas
脾性 temperament
脾性喜劇 comedy of humours
腓尼基人 Phoenicians
華沙條約組織 Warsaw Treaty Organization

劇場聯盟 Theatrical Syndicate
劇團股東 shareholder
劇壇 Theatreland, The
嬉皮 hippy/hippie
寫實主義 realism
廚房洗滌劇 kitchen sink play
廣場圓環 Circle in the Square
德立劇場 Daly's Theatre
德國莎士比亞學會 German Shakespeare Society
德意志劇院 Deutsches Theater
德雷巷 Drury Lane
德雷巷國王劇團 Drury Lane Company
撒利白瑞主教府劇院 Salisbury Court Theatre, The
樂劇 music-dramas
樓座 gallery
樞密院 Privy Council
歐坡勒 Opole
歐洲劇場 Theatre of Europe, the
歐洲劇場獎 Europe Theatre Prize
歐洲劇場聯盟 Union of the Theatres of Europe, The
歐陸式座位法 Continental seating
潛意識 subconscious, the
潛臺詞 subtext
箱組 box set
範疇 category
衛城 Acropolis
衛國戰爭 Great Patriotic War
豎琴詩 lyrics
踢躂舞 tap dancing
輝格黨 Whigs
輪車與長桿系統 chariot and pole system
駐院劇團 resident troupes
鬧劇 farce
噱頭 lazzi/gag
學院 academy
學院戲劇 commedia erudita
整體效果 ensemble effect
整體藝術 total art of work
橘城劇場 Orange Theatre
機器大廳 Salle des Machines, the
機器劇 play with machines, a
機關佈景戲 machine play
歷史化 Historification

獨白 monologue
獨立劇場 independent theatre/Independent Theatre, the
獨立劇場協會 Independent Theatre Society, the
獨立劇場運動 independent theatre movement, the
獨角戲 One-person show
獨語藝術家 Monologue artist
盧昂 Rouen
糖衣理論 sugar-coated content
蕭伯特組織 Shubert Organization
親密劇場 Intimate Theatre, the
諧謔化的模仿劇 travesty
諧擬狂想曲 burlesque extravaganza
諧擬劇 burlesque
諷刺喜劇 burlesques comedy
諾維西摩劇院 Teatro Novissimo
貓道 catwalks
遺產劇場 Heritage Theatre
靜場 tableau
頭韻 alliteration
頹廢運動 Decadent movement, the
駢麗體 Euphuism
默劇 pantomime/dumb shows
優弗優斯體 Euphuism
彌撒 mass
應用藝術學院 School of Applied Arts, the
戲路 line of business
戲劇及喜劇劇場 Theatre of Drama and Comedy/Taganka Theatre
戲劇節 theatre festival
戲劇製作 theatre of productions
戲劇顧問 dramaturg
擬人 allegorical figure, the/impersonation
擬人化 personification
濫情劇 sentimental comedy
環球劇院 Globe, The
環境劇場 environmental theatre, the
矯正喜劇 corrective comedy
聯合國 United Nations, the
聯合劇團 United Company, the
聯邦劇場 Federal Theatre, the
聯想式的蒙太奇 associative montage, an
聯盟 Syndicate

臨時劇院 Provisional Theatre, The
賽車 chariot race
職業的實驗劇場 professional experimental theatre
舊喜劇 old comedy, the
薩克森 Saxony
薩爾茨堡藝術節 Salzburg festival
轉調 modulated
雜耍 vaudeville
雜耍喜劇 comédie-vaudevilles
離心式的 centrifugal
騎俠劇 drama of chivalry
獸人劇 satyr play, the
羅浮宮 Louvre, The
羅馬節 Ludi Romani/Roman games
羅馬劇 Roman plays
羅曼諾夫王朝 Romanov dynasty
藝術、美術與音樂學校 Conservatory
藝術喜劇 commedia dell'arte
藝術無用論 All art is quite useless
藝術會員會 Arts Council
藝術劇場 Théâtre des Arts/the Theatre of Art
藝術學院 Académie des Beaux-Arts/Conservatoire
藝術總監 artistic director
贊助人 choregos
邊際劇場 fringe theatre
邊緣空間 fringe spaces
類型電影 genre film
龐貝城 city of Pompeii, The
龐培 Pompey
龐培劇場 Theatre of Pompey, the
勸懲喜劇 corrective comedy
嚴肅芭蕾 serious ballet
嚴肅歌劇 serious opera
懸宕 suspense
曦族 Sidhe, The
艦隊司令劇團 Admiral's Men, the
蘇瑞劇院 Surrey Theatre
蘇維埃社會主義共和國聯盟 Union of Soviet
　　Socialist Republics (USSR)
蘇豪區 Soho
警衛軍團 Izmailovsky Regiment, the
議論劇 thesis plays
麵包與傀儡劇團 Bread and Puppet Theatre

麵包與戲耍 bread and circuses
蘭馨劇院 Lyceum Theatre
護民官 tribune
辯論 agon
辯證性的劇場 dialectical theatre
鐵幕 iron curtain
歡笑喜劇 laughing comedy
歡樂女郎 Gaiety Girls
歡樂劇院 Gaiety Theatre, the
讀劇 read through
體液劇 comedy of humours
觀眾區 theatron

英國，這玩藝！ —— 音樂、舞蹈 & 戲劇

李秋玫、戴君安、廖瑩芝／著

　　如果，你曾經沉醉在《歌劇魅影》的動人旋律中久久無法自拔，那麼何不更進一步探訪音樂劇的大本營？如果，你還對上回精銳盡出的英皇芭蕾旋風眷戀不已，那麼怎可不走一趟柯芬園，親炙最優雅情人的巨星風采？

　　英國，一個深具傳統底蘊也不畏挑戰前衛的國度，該如何抽絲剝繭走入她的心靈深處？讓本書從音樂、舞蹈與戲劇的角度，帶你親臨大不列顛的表演藝術最前線！